U0043686

羅　斯　科　傳
Mark Rothko: A Biography

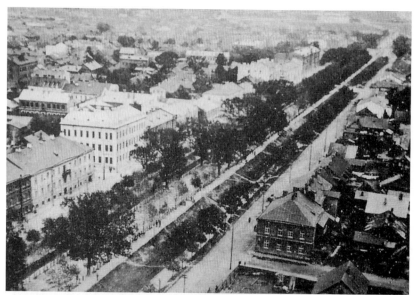

1　蘇西那亞街之景色，第文斯克，1903年；羅斯科維茲家位於左邊中間三層樓的白色 建築裏　（Gesel Maimin）

2　雅各·羅斯科維茲
（Kenneth Rabin）

3　艾爾伯、凱蒂和莫斯·羅斯科維茲
（Kenneth Rabin）

4　馬考斯·羅斯科維茲，十歲，坐在前面，他的母親坐在他的右後方，右二站立者則為他的姊姊　(Kenneth Rabin)

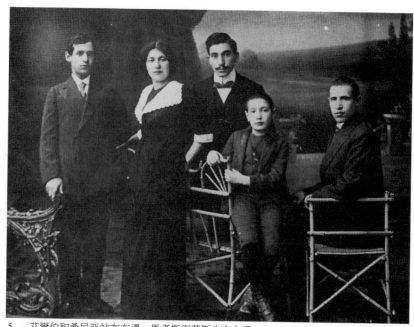

5 艾爾伯和桑尼亞站在左邊，馬考斯與莫斯坐在右邊
 （Kenneth Rabin）

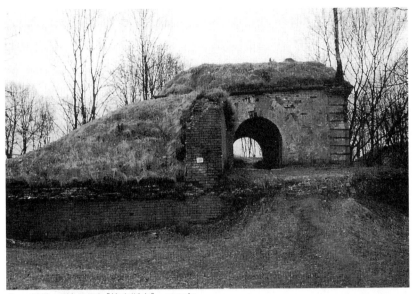

6 堡壘，道加匹爾［第文斯克］，1991年
 (Author photo)

7 道加［第文邢］河橋上的對岸景色，1991年
 (Author photo)

8　道加河橋上的對岸景色，1991年
（Author photo）

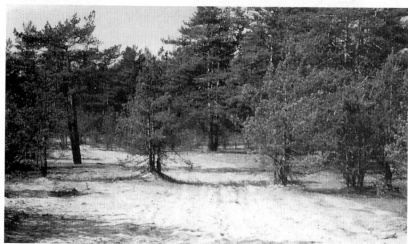

9　屠殺猶太人之地，道加匹爾北方之林園，1991年
（Author photo）

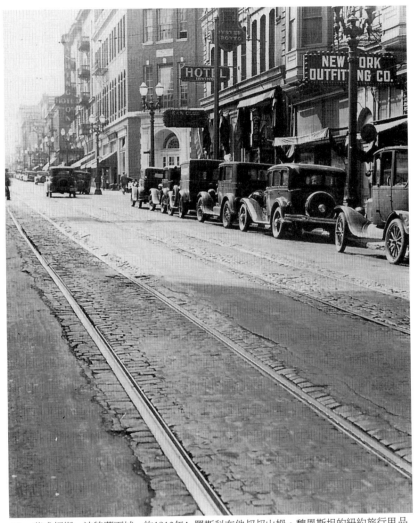

10　華盛頓街，波特蘭下城，約1910年；羅斯科在他叔叔山姆·魏恩斯坦的紐約旅行用品公司工作　(Oregon Historical Society)

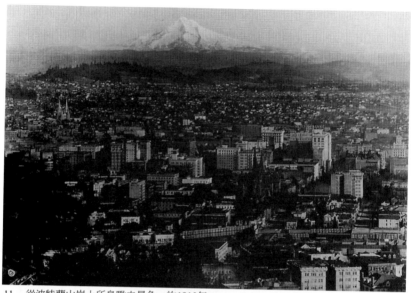

11　從波特蘭山崗上所鳥瞰之景色，約1910年
　　（Oregon Historical Society）

12　薩特克學院
　　（Oregon Historical Society）

13 林肯高中學校
（Oregon Historical Society）

14 林肯高中學校畢業照
（Kate Rothko Prizel and
Christopher Rothko）

15　耶魯，1921-23 年
　　(Kate Rothko Prizel and
　　Christopher Rothko)

16　1920年代
　　(Kate Rothko Prizel and
　　Christopher Rothko)

17 羅斯科依布朗尼的《圖解聖
經》所作的圖畫，1928年

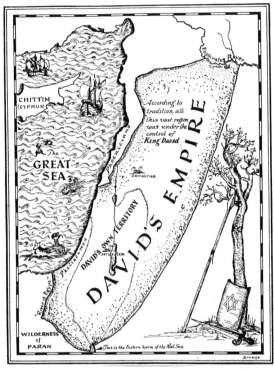

18 1930年代
(George Carson)

19　伊迪斯・沙查
（George Carson）

20　伊迪斯・沙查
（George Carson）

21 1930年代
（George Carson）

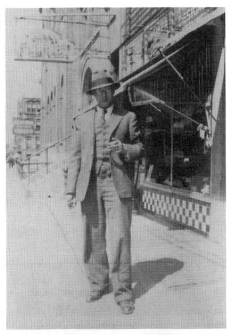

22 1930年代
（George Carson）

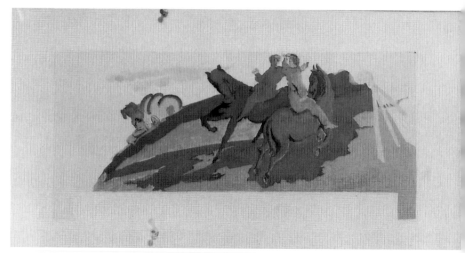

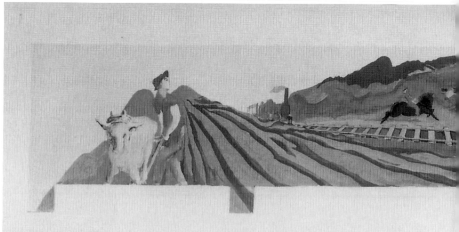

23 羅斯科,壁畫素描,約1939年
(National Archives)

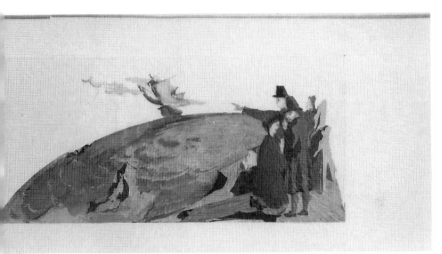

24 羅斯科，素描，約1939年
(National Gallery of Art)

25 羅斯科，素描，約1939年
(National Gallery of Art)

26　瑪爾‧貝斯托爾在史其摩爾，1940年
（Elizabeth Schoenfeld）

27 1945-46年 (Kate Rothko Prizel and Christopher Rothko)

28 約克城山崗，約1949年
(Kate Rothko Prizel and Christopher Rothko)

29 與瑪爾・羅斯科和史提耳，舊金山，
1947年
(Kate Rothko Prizel and Christopher
Rothko)

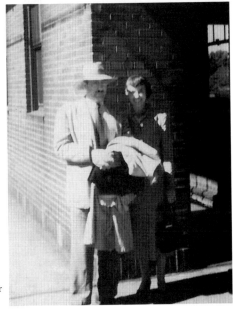

30 與瑪爾・羅斯科，東克里夫蘭，
俄亥俄州，1949年
(Kate Rothko Prizel and Christopher
Rothko)

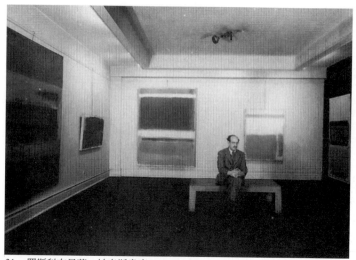

31 羅斯科在貝蒂‧帕森斯畫廊
（Aaron Siskind Foundation courtesy the Robert Mann Gallery）

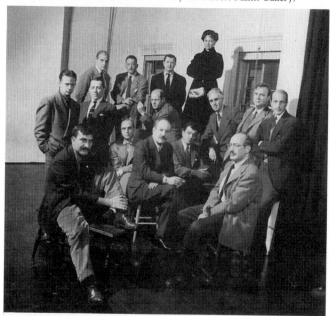

32 「暴怒的一羣」，1950年 （由左至右）前排：史塔莫斯、吉米‧恩斯
特、紐曼、布魯克斯、羅斯科；中排：普謝提—達特、巴基歐第、
帕洛克、史提耳、馬哲威爾、湯姆霖；後排：德庫寧、葛特列伯、
瑞哈特、史特恩（Nina Leen, *Life* Magazine, 1951年1月15日）

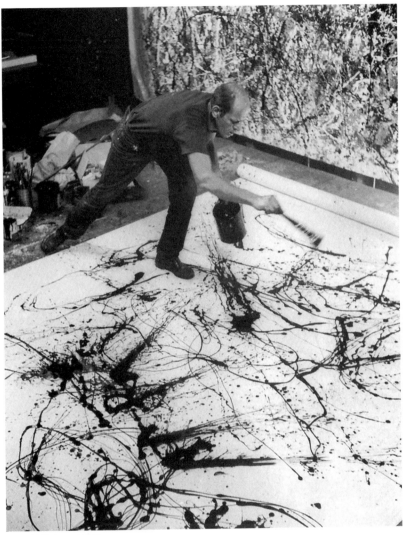

33　帕洛克，1950年
　　（Hans Namuth）

34 羅斯科，東漢普頓，1964年（Hans Namuth）

35 瑪爾與馬克・羅斯科，1950年代初期
（Kate Rothko Prizel and Christopher Rothko）

36 與他的女兒凱蒂，1950年代初期
(Kate Rothko Prizel and Christopher Rothko)

37 五十三街畫室，1950年代初期
(Kate Rothko Prizel and Christopher Rothko)

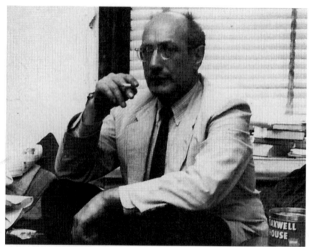

38　1950年代中期　（Rudy Burkhardt）

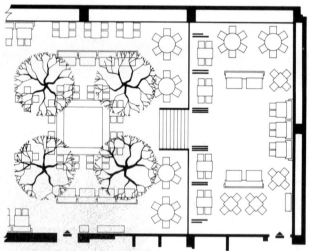

39　四季餐館部分平面圖，由菲利普・強森設計
（Philip Johnson）

40　在包華利街222號，1960年
　（Regina Bogat）

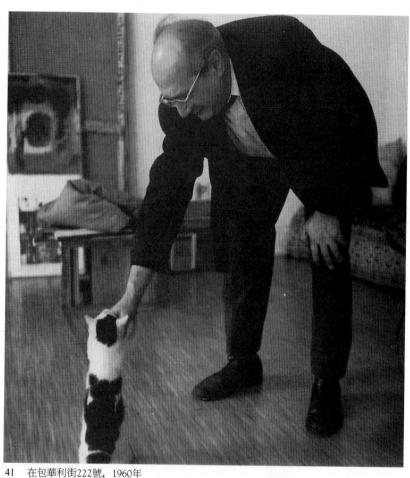

41　在包華利街222號，1960年
　　（Regina Bogat）

42　東九十五街118號
（Author photo）

43　與他的兒子克里斯多福，1964年夏
（Hans Namuth）

44 六十九街畫室之外景 （Author photo）

45 休斯頓教堂壁畫工程，六十九街畫室，1965-66年
（Hans Namuth）

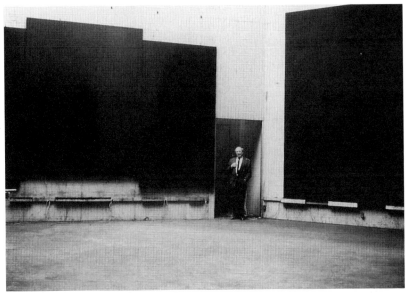

46　休斯頓教堂壁畫，1965年
　（Alexander Liberman）

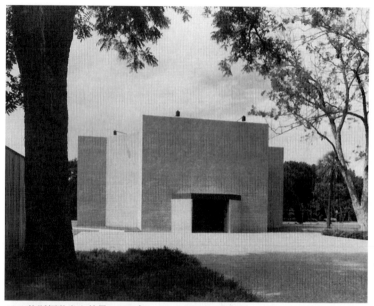

47 休斯頓教堂之外景，1971年 （Hickey and Robertson, Houston, Texas)

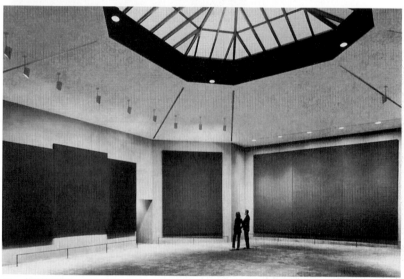

48 休斯頓教堂，具天窗之內景，1971年
(Hickey and Robertson, Houston, Texas)

49　在哈茲畫室的花園中，1966年
　　（Peter Selz）

50　六十九街畫室之起居室，1969年
　　（Morton Levine）

51 「灰色上的黑」繪畫系列，1969年 （Morton Levine）

52 1969年
（Morton Levine）

1 《街景》，1936（National Gallery）

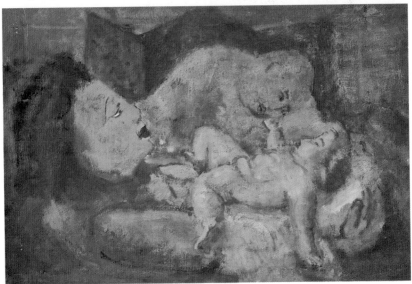

2 《羅斯科維茲家庭》，約1936（National Gallery）

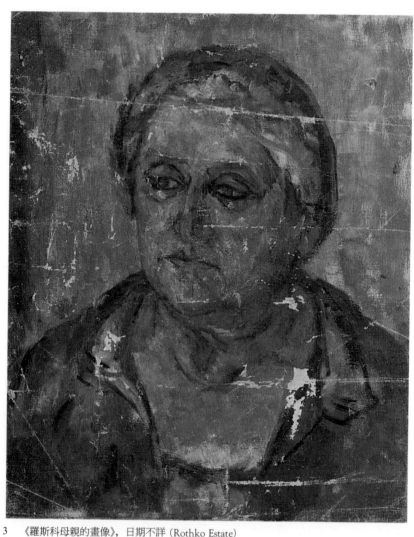

3　《羅斯科母親的畫像》，日期不詳 (Rothko Estate)

4　《無題》，1930年代初期（National Gallery）

5　《無題》，1930年代初期（National Gallery）

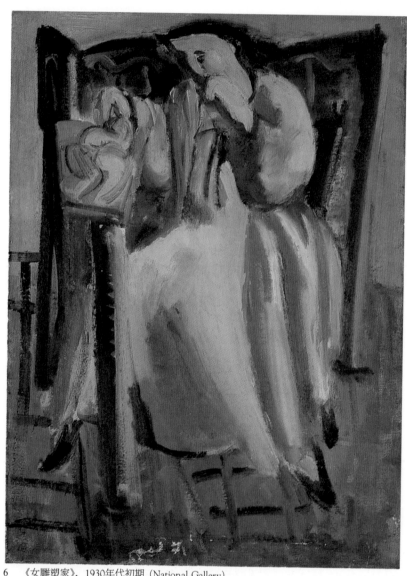

6 　《女雕塑家》，1930年代初期 (National Gallery)

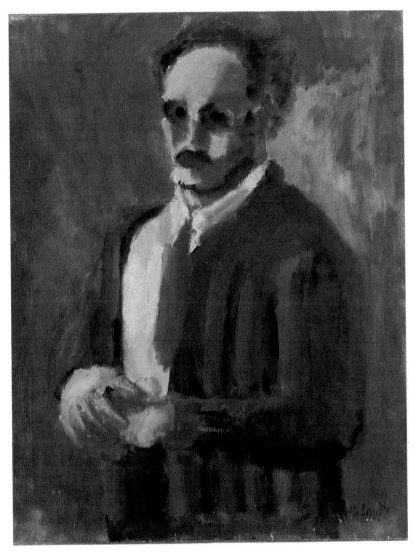

7 《自畫像》，1936（Rothko Estate）

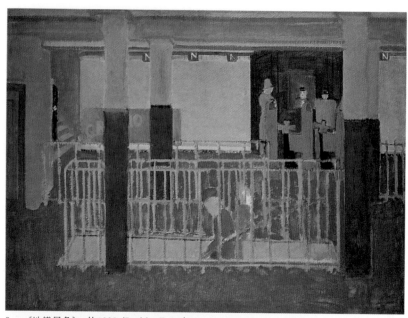

8　《地鐵景象》，約1938 (Rothko Estate)

9　《海岸的緩慢旋轉》，1944 (Museum of Modern Art)

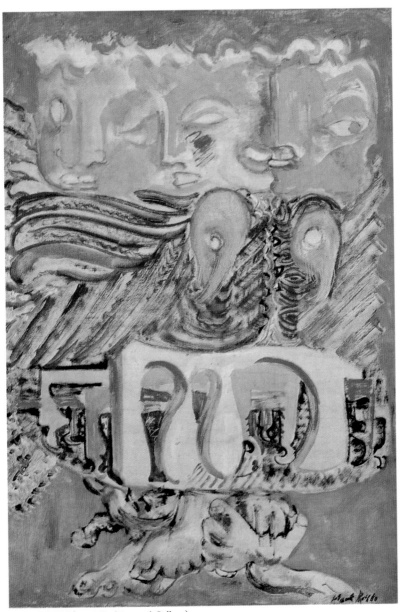

10 《鷹的預兆》，1942（National Gallery）

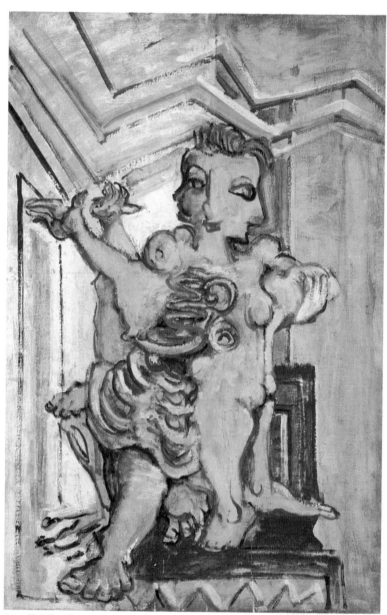

11 《無題》，約1940 (Rothko Estate)

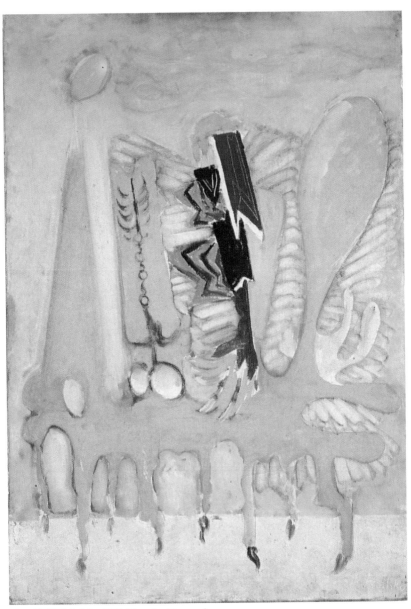

12 《敘利亞公牛》，1943（Annalee Newman）

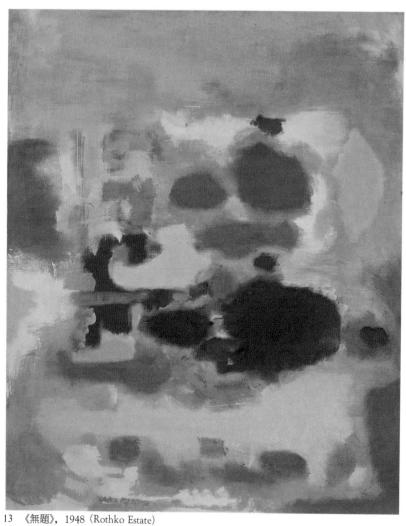

13 《無題》, 1948 (Rothko Estate)

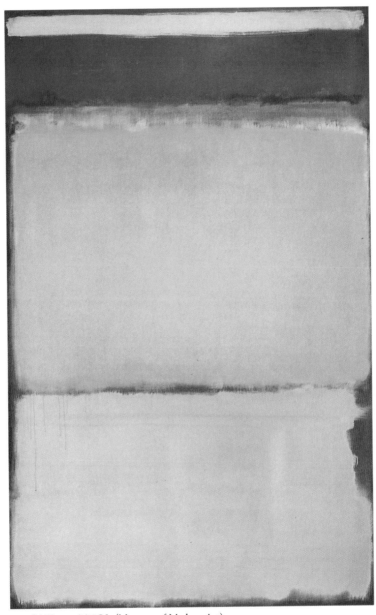

14 《十號，一九五〇》(Museum of Modern Art)

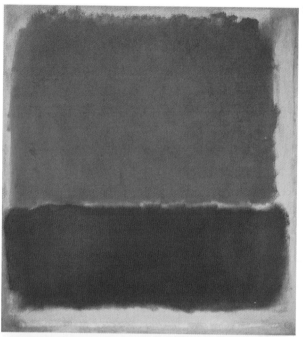

15 《十二號，一九五一》
(Rothko Estate)

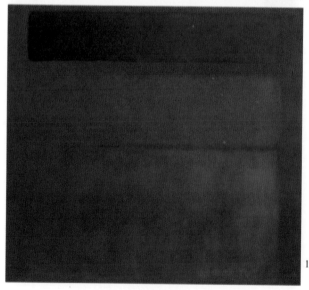

16 《紅，褐，黑》，1958
(Museum of Modern Art)

17 《栗色上的紅》，1959
(Tate Gallery)

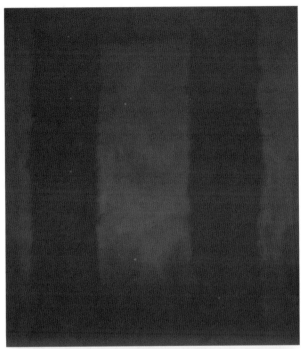

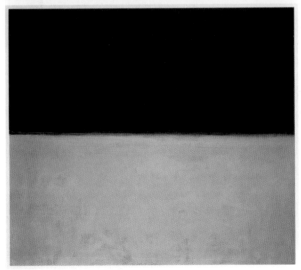

18 《灰色上的黑》，1969
(Rothko Estate)

19　哈佛的壁畫，第四幅 (Harvard University)

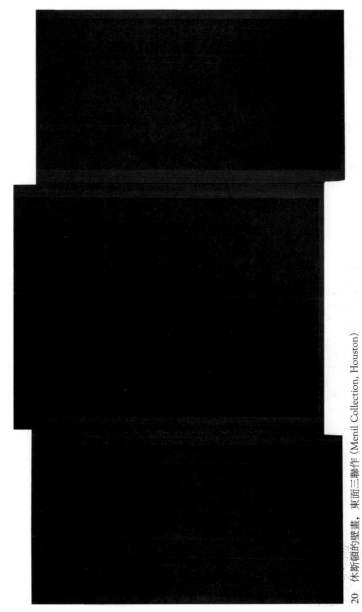

20 休斯頓的壁畫，東面三聯作 (Menil Collection, Houston)

21 《無題》，1967 （National Gallery）

藝　術　館

遠流出版公司　　　　　吳瑪悧／主編

藝術館　42

羅斯科傳

著者／James E. B. Breslin

譯者／張心龍・冷步梅

主編／吳瑪悧

封面完稿／林遠賢

責任編輯／曾淑正

發行人／王榮文
出版／遠流出版事業股份有限公司
台北市汀州路三段184號7樓之5
郵撥／0189456-1
電話／(02)3651212
傳眞／(02)3657979

著作權顧問／蕭雄淋律師
法律顧問／王秀哲律師・董安丹律師

排版／天翼電腦排版印刷股份有限公司
電話／(02)7054251
製版／一展有限公司
電話／(02)2409074
印刷／永楓彩色印刷有限公司
電話／(02)2498720
裝訂／晨捷印製股份有限公司
電話／(02)2405505

1997年2月1日　初版一刷
行政院新聞局局版台業字第1295號

售價580元
缺頁或破損的書請寄回更換

羅斯科傳

JAMES E.B. BRESLIN 著 ◆ 張心龍・冷步梅譯

MARK ROTHKO: A BIOGRAPHY

R 1 0 1 2

羅 斯 科 傳

Mark Rothko: A Biography

◆目錄◆

1 / 五十三街的帕拿薩斯聖地　1

2 / 第文斯克／波特蘭　7

3 / 紐哈芬／紐約　49

4 / 經濟蕭條之際起步　85

5 / 為工進署工作　125

6 / 發動全面戰爭　157

7 /「『世界性』突然冒出來」　185

8 / 新生　213

9 /「有生命且能呼吸的藝術」　237

10 / 羅斯科的新視界　275

11 / 漸露頭角　301

12 / 陰鬱的畫　333

13 / 斯格蘭大廈的壁畫　375

14 / 羅斯科的形像　413

15 / 哈佛大學的壁畫　449

16 / 休斯頓教堂　463

17 / 羅斯科的動脈瘤　493

18 / 給泰特畫廊的禮物　521

19 / 羅斯科的自殺　529

跋　553

譯名索引　567

1 五十三街的帕拿薩斯聖地

> 那個畫展［現代美術館］對他來說就像被邀請居住於帕拿薩斯（Parnassus）聖地一般。
>
> ——庫尼茲（Stanley Kunitz）

馬克·羅斯科（Mark Rothko）在一九五八年冬至一九五九年春連續八個月，每天工作八個小時為四季餐館製作一系列壁畫，該餐館座落於紐約市五十二街與五十三街之間公園大道上新建的斯格蘭大廈（Seagram Building）內。四季餐館是由菲利普·強森（Philip Johnson）所設計，是一間昂貴而又限制嚴格的高級餐館，依羅斯科所說，這是「紐約最有錢的混蛋來吃飯和炫耀的地方」。

「我視這件工程為一挑戰，並純以惡意的動機來接受這件工作。」羅斯科表示道。「我想畫一些使那些來此吃飯的狗雜種看了便失去胃口的繪畫作品。」更重要的是，他希望「觀眾覺得被關在一個門窗緊閉的房間內，使他們產生不停把頭往牆上撞去的衝動。」羅斯科本人便曾把頭撞往紐約藝術界的牆上有三十多年之久，因此他也希望使那些四季餐館的富人獲得與他一般的經驗。

他的惡作劇是在一所前身爲青年會(YMCA)內的一巨大、「有如洞穴般」的畫室內進行。爲了接近餐館內部的感覺，羅斯科特別以石膏板把畫室的三面牆蓋起來(約爲二十三呎高的房間之三分之二空間)，然後再蓋一面可以移動的第四面木牆。他同時也在天花板上裝上滑輪，使他得以調整繪畫懸掛的高度。這個畫室一直保持陰暗的亮度，裏面八個窗戶——全部離地板十五呎高——其中有四個被羅斯科蓋建用來放畫的貯藏室所遮擋，下部的兩個窗戶則被石膏板封蓋起來。只有北面的兩扇窗透進一線微弱的光。馬哲威爾(Robert Motherwell) 形容這個房間爲「一個陰暗的電影棚」。羅斯科的朋友亞敘頓 (Dore Ashton) 覺得「那巨大的空間幽暗得像天主教堂一般」。羅斯科在不強調這件工程背後的惡意時，則宣示它的崇高、甚至神聖的特徵，好像他不是爲一所餐館作壁畫，而是爲天主教堂製作宗教聖畫一般。他在一九五九年前往龐貝古城時，表示他的壁畫與那裏的神祕居室中的壁畫有「很密切的關係」——「同樣的感覺，同樣廣闊的沉鬱色彩」。他在展示這些壁畫給亞敘頓看時，羅斯科宣稱：「這不是繪畫。」「我創造了一個空間。」

在製作四季餐館壁畫的期間，羅斯科與他的妻子瑪爾(Mell) 和九歲的女兒凱蒂 (Kate) 住在曼哈頓中城的一幢公寓內，地址是西五十四街102號，就在現代美術館 (Museum of Modern Art) 的轉角處。羅斯科不喜歡在畫家群集的地區作畫，也不喜歡在家裏作畫，他說在這種環境下，他有被「監視」的感覺。因此他的畫室找在下城偏遠的地方——包華利街 (Bowery) 222號，位於王子街與春街之間的舊青年會中；羅斯科用來作畫那個像天主教堂般的空間原來本是館中的體育場——裏面的堅木地板(到了一九九一年仍然存在)蓋滿了羅斯科用在壁畫上如血紅色的油彩斑塊。羅斯科在一個充滿貧窮、飢餓、遺世者、露宿街頭者的區域中爲 (或反) 富人作畫。在冬天的時候，他往往穿著「一件長曳及地的陳舊大衣」和「一頂頭蓋被老鼠咬了一個洞的大黑帽」抵達畫室——簡單地說，他更像包華利街的居民，而不像是四季餐館的顧客。

羅斯科一向就是一個壯碩如熊的人，還有無魘的胃口，在五十六歲的時候，他已經極爲碩大。雖然他患了痛風症，但他仍然喜歡吃油膩的食物，又嗜煙嗜酒。他的醫生艾爾伯・格羅卡斯特 (Albert Grokest) 說羅斯科的「最大慰藉就是卡洛里和酒精」。就在這段期間，他的婚姻也亮了紅燈，兩人時起爭執，而瑪爾也有了酗酒的毛病。

羅斯科在他的繪畫中可以為自己創造一個世界。而在他晚年中，他也為自己在世界上佔了一席之位——而且是日益超羣的席位。在一九六一年一月底，羅斯科夫婦被邀參加甘迺迪（John F. Kennedy）總統的就職典禮。他的一位侄子說要羅斯科為這種場合穿上適當的衣服「實在是一件充滿歷險的過程」。羅斯科租了一套黑色禮服，由於席位是依字母次序排列的，因此他被安排坐在甘迺迪的「智囊團」之一羅斯托（Walt Rostow）的旁邊，羅斯科覺得羅斯托有點「瘋狂」。就像一位朋友所說，羅斯科這時正「處於事業的顛峰」。

在總統就職典禮前三天，他在現代美術館舉行一個為時兩個月的個展，成為他那一輩在世畫家中第一個在該美術館舉行個展的人。隨後的兩年間，這個展覽又巡迴到倫敦、阿姆斯特丹、巴塞爾、羅馬和巴黎等城市去展出。開幕之前，《時代週刊》（Time）和《新聞週刊》（Newsweek）都刊出了他的訪問文章，並且贏得熱烈的藝評，其中一篇由高德華特（Robert Goldwater）所寫的文章，是羅斯科認為所有評述他作品中最有見地的一篇。到了一九六〇年，羅斯科在藝術界的地位和經濟環境都非常穩固，這時他覺得四季餐館不可能變成他所希望創造的「環境」，因此他把訂金退還給四季餐館，並把他的作品撤回。

多年以來羅斯科都像紐約的城市流浪漢一般，即使成名之後，他仍然穿得像一個流浪漢，但是這時他的繪畫却賣到一萬至一萬五千美金之間，並買了他生平的第一棟房子，是公園大道附近的一幢四層樓高的磚房，地址是東九十五街118號。他的穿著也多少有了一點改進。他自我調侃地說：「現在我有了一個銀行帳戶，我也該有一件銀行家的大衣。」到了五十八歲，羅斯科成為一位知名大師，並且財源滾滾，他足以對自己的成就感到非常滿意。

但是羅斯科是一個「鬥志強烈」的人，並「對人性具有敵視的態度」。作為一位旁觀者，他一直覺得備受冷落，並養成尖酸的人生觀。現在一旦成為局內人，他又覺得坐立不安和受到污染的感覺。他對「購買房子，成為屋主，不再是窮人」的事實極為憂慮。他對一些朋友埋怨他的妻子和他的會計師貝納·芮斯（Bernard Reis）強迫他買那幢房子。假如他不再貧窮，不再受屈待的話，那麼他又是誰呢？況且，羅斯科是一個寂寞、好動而又性喜羣居的人，他很喜歡在他那五十四街的畫室附近的酒吧與藥房中留連。在他新買的紐約上城東邊富有區域的房子，他埋怨附近「沒有友善的酒吧，也沒有富趣味性的散步區或色情區。」成功同時也帶來令人頭痛的問題。「他與這個世界鬥爭

太久了，」安—瑪麗‧列文（Anne-Marie Levine）說：「當這個世界向他致敬的時候，他便覺得自己過度讓步。」

拒絕斯格蘭大廈的委製繪畫使他確定自己並未讓步，仍然是一位繼續戰鬥的外圍者。成功所帶來的另一結果是失去同輩畫家的親密友誼——像克里福特‧史提耳（Clyfford Still）和巴內特‧紐曼（Barnett Newman）。他埋怨說：「再也沒有人可以同遊共玩，他們都忙著成就事業。」羅斯科又恐懼那些年輕的畫家，尤其是普普畫家，他們都迫不及待地要取代他的地位，他警告道：「那些年輕的畫家等著要謀害我們。」他對自己在藝術界所獲得的地位雖然並不怎麼安然自處，但是他也不願隨意拋棄多年經營的成果。

現代美術館的展覽帶來極為重要的轉捩點。羅斯科在一九五〇年代間住在兩個居處，兩者距美術館都只有很短的一段路程；他在美術館的藏品中花了很多時間來觀摩，並喜歡在館中的咖啡室中留連，他在當地的一間義大利餐館維爾摩（Valmor）中常常碰到館長巴爾（Alfred Barr）和展覽製作人杜魯絲‧米勒（Dorothy Miller）；米勒小姐回憶道：「他常常過來與我們一起坐，並參與我們的閒聊。」但他卻一直怨恨美術館未曾在他最需要的時候給他應得的注目。他表示，「現代美術館沒有信念與勇氣，他們不懂得什麼是好畫，什麼是壞畫，因此為避免錯誤便各買一點。」現在美術館為他舉辦個展，他的反應卻仍然帶著憤怒的語氣：「他們需要我，我不需要他們。這個展覽會為美術館帶來尊嚴，但卻不能為我帶來尊嚴。」

但是羅斯科仍然感到一種「幸福」的凱旋感，似乎這個展覽的確為他帶來地位，甚至尊嚴。事實上，他甚為明白美術館有提升藝術地位的權力，因此威脅假如他不能在美術館的某一層展覽室中展出的話，他便不展。他的朋友庫尼茲回憶道：「當然，這是他那個時候生命中最重大的事件。」羅斯科在展出前後的行為「就像一個被中蠱的人一般」。這個展覽原來計畫在一九六〇年四月至六月間展出，但卻兩度改期；而羅斯科為了這個展覽起碼準備了十八個月的時間。但是在開幕前兩天，他卻又取下六件作品，改以七件新作品來代替。在展出的最後一天，羅斯科企圖說服美術館延長展覽期限，他「很不情願讓他的展覽結束」。但庫尼茲又表示羅斯科覺得自己的參與「在某種程度上是一種自我背叛的行為，因為他對這個展覽如此重視完全違反了他對美術館所批評的話。」

波格（Regina Bogat）是居住於羅斯科畫室對面的一位年輕畫家，她幫助

羅斯科準備展覽的事務。她記得「他對現代美術館的感覺非常強烈，他對他過去的作品非常關注。」他把舊作品從貯藏室中取出，展開檢查，選出他要的作品，又把這些畫再存放起來，仔細量度其尺寸，又再重製繪畫的內框，「這件工作成為非常耗時耗力的事，他往往不知為何而忙。」她終於忍不住問他，既然如此痛苦，為何要展出呢？而羅斯科回答：「我要向我的家人證明我作畫家的選擇是正確的。」羅斯科的兩個哥哥都來參加畫展的開幕禮，其中一個在看完羅斯科的五十七件作品之後說：「我沒料到這個地方如此之大。」他想向家人炫耀真是白費工夫了。

開幕禮之後，羅斯科幾乎每天都在展覽場中留連。一位年輕的畫家向他說：「馬克，這是一個很好的畫展」，羅斯科則回答說：「這不是一個畫展，這是一件盛事。」但是羅斯科却緊張地四處探首，與不以為然的陌生人討論，希望改變他們的看法。儘管如此，羅斯科本人却是他自己企圖說服的懷疑者。報界形容一月十六日的開幕禮為「一件豪華盛況」。被邀的貴賓包括老一輩畫家阿伯斯 (Joseph Albers)、霍夫曼 (Hans Hofmann)、戴維斯 (Stuart Davis)、杜象 (Marcel Duchamp)、達利 (Salvador Dali) 和霍柏 (Edward Hopper)；同時也有羅斯科同輩的畫家 (德庫寧〔Willem de Kooning〕、克萊恩〔Franz Kline〕、馬哲威爾和紐曼，以及年輕的畫家，如強斯 (Jasper Johns) 和雷·帕克 (Ray Parker)，幾位藝評家 (格林伯格〔Clement Greenberg〕、夏皮洛〔Meyer Shapiro〕、高德華特) 和一羣畫商與收藏家 (赫胥宏〔Joseph Hirshorn〕和美爾隆〔Paul Mellon〕)。羅斯科曾說，「當一羣人在觀看一幅畫的時候，我便想到褻瀆。」而他則成為這個儀式的中心人物。

費沙 (John Hurt Fischer) 寫道：「儘管他是一個愛熱鬧的人，羅斯科却有點害羞；他本人就像他的作品一般在公眾場合中展出，在開始的時候，他有點怯場。後來當客人一個接一個地前來向他道賀時——通常是向他表示仰慕的情懷——他便開始鬆懈下來，顯得和藹可親。」在美術館的禮服宴會之後，大家又到大學廣場的一家酒吧去暢飲。第二天凌晨五點，他出現在一位朋友的公寓中。羅斯科說：「我感到很沮喪。」他顯然有點惆悵，並說：「因為每個人都可以看出我是一個騙子。」他把他一生最好的作品暴露在他的朋友和大眾面前，羅斯科覺得一點意義都沒有，而且還有空虛的感覺。「整個企業都毫無意義。」他如此表示。而羅斯科的藝術企業也幾乎近於虛無。在現代美術館的開幕禮中，他長期努力所成就的成功片刻由怯場變成雀躍，最後却又落至沮

喪。

　　羅斯科企圖創作一些可使他在藝術界中佔一席之地的藝術作品，他無法把這些創作放置在餐館、美術館和觀眾面前，他的好勝性情、野心，他的強烈追求成功的欲望，他對成功的罪惡感，他的不妥協態度，他的妥協態度，他孤獨自處的性向，他對社羣的渴望，他對貧窮與富裕的複雜感覺，他對別人的懷疑，他對自己的懷疑，他的沮喪——所有這些矛盾的感覺孕育在一九六〇年代初期的馬克‧羅斯科體內，都可以在他早期生活中找到存在根據。出生在蘇聯第文斯克（Dvinsk）的馬考斯‧羅斯科維茲（Marcus Rothkowitz），是二十世紀初期的著名安置區佩利 (Pale of Settlement) 中的一個卑微猶太人。

2 第文斯克／波特蘭

> 馬克・羅斯科對自己的出身非常耿耿於懷，不管是地域方面還是文化遺產。
>
> ——庫尼茲

一九○二年，英國國會議員伊文斯—哥頓 (Major W. Evans-Gordon) 顧慮到「外國移民」——例如猶太人——在倫敦東區的數目日增而形成的「麻煩」，遂決定去訪問這些移民來自之處，以便深入了解他們。他的旅程從蘇聯的聖彼得堡出發，然後再坐火車前往第文斯克。

他發覺到第文斯克的火車站非常「寬敞」，還有「一個很好的餐廳」。但是「待你一踏出去便像踏進另一個世界一般」，一個充滿「愁苦」而以猶太人為主的世界。

在火車站駕馬車的人是由「衣衫襤褸的猶太人所駕駛的」，他們的馬都是「皮包骨般瘦弱」。開往市區的行程中「使我對蘇聯的路有了大概的印象——一塊塊修補得慘不忍睹的黑泥漿道路。」伊文斯—哥頓在路的兩旁看到「可悲的木頭房子和簡陋的小屋，破爛而搖搖欲墜」，「住著幾個悒鬱的婦人和小孩，還有幾頭豬。」「衛生設備

7

難以形容，還是留下讓你自己去想像。」

那天星期六，所有的店舖都關了門。「猶太的安息日使整個城市如在睡眠中。」「一羣衣著整齊的猶太人則在猶太教堂前漫步——有點像教會的遊行。」他與一位警察聊起天來，那位警察告訴他「猶太人在此佔盡上風，整個區的貿易都掌握在他們手中。」

猶太人不僅是商人；他們也是盜賊，年輕的婦女則淪爲娼妓，他們開設賭場和酒館。警察局長曾試圖整肅這個城市，後來發覺這是一件「不能實現的任務」。

伊文斯—哥頓非常喜歡第文那河 (Dvina River)，「那裏有一條康莊的大道，河溪的兩岸有一排排整齊的樹木，」他也喜歡那裏的公園，在星期六晚上，裏面擠滿了「衣冠楚楚、看起來家境良好」的猶太人。

但是「以它的面積來說，第文斯克却是我看過的城市中最落後的一個。」市中沒有電車軌道，很少公共的設施。街上是「由慘淡油燈」所照明。「那裏也沒有任何公共樓宇。」「大部分的住所都是破爛與骯髒的。」

他的結論是：「我毫無反悔地離開第文斯克。」

*

今天你若要前往第文斯克的話，必須從聖彼得堡坐火車前往城中心的麗嘉火車站 (Riga Station)，現在這個市中心則改稱爲道加匹爾 (Daugavpils)。當你步出車站的主要入口處時，你便會面對西南方，走向市中的主要商業大道，迎著道加河 (Dauga River)，大概有 $1\frac{1}{4}$ 哩路之遙。北方則與一個稱爲「城堡」的軍事基地鄰接。南方鄰接著一條河流，沿著河岸有一堤防用來防範水災。

據費利愛 (Yudel Flior) 描述他對二十世紀初期的第文斯克的回憶錄中表示：「在堤防的盡頭有一條焦油路蜿蜒曲折地轉出第文那……然後變成一條高速公路一直通往聖彼得堡去」；這就是伊文斯—哥頓所形容的「康莊大道」。費利愛繼續描述道：「在這條主要大道的另一邊是市郊嘉約克 (Gayok)，住了不少猶太人，」在一九一三年初，住在那條通往聖彼得堡的大道上的其中一人就是馬考斯·羅斯科維茲，他當時才十歲，與他的姊姊和母親住在一層平房裏；他的父親和兩個哥哥都已移居到美國去了。❶在佩利這個殖民區，其中一部分地區住了近五百萬的猶太人，第文斯克那時是一個有七萬五千人口的

城市，半數以上是猶太人。羅斯科在此誕生於一九〇三年九月二十六日，是四個小孩中最小的一個，其間約差八歲。❷

<div align="center">＊</div>

「道加匹爾」的意思是「道加旁的城堡」。這個城市原是一個防衛城堡，由古拉加利安人（Latgallians）所建造的，蓋在六百四十哩長的道加河以北，此河向西而流，最後往北流入波羅的海去。❸在十三世紀末期，條頓族的騎士征服、毀滅、然後再重建這個城堡，稱它爲「杜那堡」（Dunaburg）。附近出現了一個移民聚居之地，靠城堡和周圍河流的防禦，遂成爲一個繁榮的貿易中心。在伊凡四世（Ivan IV）的時候，蘇聯征服並毀滅了這個城堡，然後在南方開始再建一個新的城堡。等到這個新城堡蓋完之後，這個城鎮已受到波蘭和立陶宛的皇室統轄。除了十七世紀有四年被蘇聯統治之外，這個城市一直在波蘭的管轄中——到了一七七二年，蘇聯併吞了這個城市，並在一八九三年改名爲第文斯克。

「在這個城市中，東方與西方緊緊地相對，因此道加匹爾一直成爲爭執的對象，而且一再地被戰火所蹂躪。」第文斯克——我將繼續使用這個名字，因爲這是羅斯科所知道的名字——多個世紀以來置身在幾個邊界時常擴張的國家中；歷史上這個城市經歷過暴動，然後又被鎮壓統治——在羅斯科的時代中，則是俄羅斯政體。

市郊之外則盡是平地，遠處有些山丘、湖泊，以及松樹、杉樹和樺樹聚成的森林。二十世紀初期，這個城市有很多小農場，由農夫耕作。市北的所有土地（延展至一百三十五哩之外的麗嘉）都是柏拉托夫公爵（Count Zybert Platov）的屬地，由農奴來操作，好像仍然停留在中世紀的時光中。第文斯克這個城市現在仍然是一個貿易中心，也是重要的鐵路交匯站，但是在世紀初便漸漸走上工業化時代。市中有三個鐵路站——麗嘉火車站、利包火車站（Libau Station）和新聖彼得堡火車站。後者特別爲沙皇尼古拉斯二世（Nicholas II）保留了七個房間，因他從聖彼得堡到華沙的旅途中，偶爾會在第文斯克稍作停留。❹

鐵路象徵了現代工業化和機動性。就像這個城市的一位歷史學家告訴我說：「鐵路把民眾帶來這裏，也把那些想成就別事的人帶走。」在羅斯科離開此地前的十年間，火車的確把很多人帶來第文斯克，而這個城市在一九〇五

至一九一三年間，人口的成長達百分之五十。❺鐵路也帶來貿易的往來。

「貿易是第文斯克的靈魂，」費利愛在自傳中生動地描述了當時的工廠、製造商、批發商、店員、工人、勞動階級和乞丐的生活狀態。每星期兩次，農夫把蔬菜、鮮魚、生雞和乳製品放在木頭貨車裏，運到市中的露天市場去販賣。到了春天，第文那的冰雪溶解之後，五十呎長的木材開始從河流中往麗嘉運流，然後就在那裏售賣。農業與木材業數個世紀以來持續地在此運作。到了一九一二年，第文斯克已有一百家工廠，雇用了六千以上的工人。該地又有兩個大型的鐵路修理店，還有很多布料工廠，及皮革、火柴和磚頭的製造廠。據一九一三年的當地指南書《第文克寧》(Dvinchanin) 中說：「貿易完全集中在猶太人的手中。」因爲猶太人不被允許擁有土地權，故限制於從事城市工作，他們營運服飾店、飯館、印刷廠、糕餅店、珠寶店、五金店、製鞋廠、裁縫店和藥店 (就像羅斯科的父親所從事的行業)。

但假如貿易是第文斯克的靈魂，那麼其良知就是強大的蘇聯軍隊壓境之威脅。「城堡由堅固的磚牆所建砌，圍繞著沙丘堆起的壁壘，使敵人的砲彈無所施其技。」費利愛寫道。「城牆被用作大砲的砲位。城堡四周挖了一道深闊的壕溝，灌滿了水之後便足以防禦侵略者的進犯。護城河懸吊了四道木橋，可以在極短的時間內拆毀。」對羅斯科的哥哥莫斯 (Moise Roth) 來說，這個城堡並不代表抗禦外侮，而是城中猶太人的象徵：「軍隊駐守於此，他們是市中的精英分子，而我們則是另外的一半。」第文斯克總共有二萬五千軍兵駐守於該地，有些在城堡裏，其他則駐紮在市區和市郊的房子中。城市的東邊與南邊有騎兵的演習場，並有貯藏火藥的補給站。在第文斯克，政治鎮壓到處存在，而且處處可見。羅斯科的家就在一個貯備軍隊食糧的建築的同一條街上。

第文斯克大部分的民眾 (也即大部分是猶太人) 都很貧窮。「即使以當地標準來說，家境不錯的人非常少見。大部分民眾都只靠麵包和開水來維生。」對那些有職業的人來說，工作環境却非常惡劣。市中火柴工廠的八百個工人──一半是女性，其中很多只有十歲左右──在清晨六點便開始作業，直到晚上八點才停工；每天十四個小時的工作，每星期只賺取五十個戈比 (kopek)。很多人被機器壓斷手指或手掌；很多人吸入過多的磷黃而死亡。在一九〇一年，這些工人罷工六個月之久，最後獲得勝利，因此刺激了其他行業的工人，在往後幾年間進行了一連串的罷工行動，結果這些罷工行爲却又招

來警察的逮捕與恐嚇。

在二十世紀初，第文斯克市的很多工人和無數的窮人在舊公園中集合，發表政治演說和示威抗議。社會民主黨、社會革命黨、政治聯盟（一個猶太人的社會主義團體）、和各個不同的猶太復國組織都網羅了強大的追隨羣眾。費利愛說：「第文斯克出現了一番新氣象。」❻

從蘇聯統治者的觀點來看，第文斯克產生太多危險的活動；官方的鎮壓往往是必需的。費利愛說：「政治團體開始鼓動，拘捕的行為無日無之。」有「第文斯克的巴士底監獄」之稱的紅磚牢房從一層樓擴張至兩層、四層、六層的建築物。「武裝齊備的軍隊操至羣眾聚集的舊公園，揮起皮鞭亂打已是司空見慣的景象。」在第文斯克沒有屠殺猶太人的事件發生；但是在一九〇四年，為了針對發生在基斯列夫（Kishinev）、畢亞維斯托（Bialystok）和其他幾個城市的屠殺猶太人事件（這些屠殺事件就像一團陰影籠罩著第文斯克和其他各地的民眾），遂舉行了一個盛大的示威行動，參加的民眾為殉難者悼唱葬儀進行曲，當他們抵達舊公園的時候，却受到警察與士兵的襲擊。罷工與聚會都被禁止，政府並展開了一連串的突襲、逮捕、暗殺、祕密偵察與反間諜活動。很多住在第文斯克的猶太人遂開始移民到美國去。

「一九〇四年沉痛地踏進一九〇五年——它在蘇聯歷史中成為充滿血腥的一年。而一月九日則成為歷史上的血腥星期天，」沙皇的軍兵在那天殺死了兩百名以上在聖彼得堡進行和平遊行的農夫、工人、學生和自由派分子。「一月十五日星期六，在舊公園外舉行了一個盛大的示威聚會。」結果第文斯克宣佈了戒嚴令，每天晚上九點到凌晨六點實施戒嚴，禁止三人以上的聚集。「哥薩克人坐在馬上，佩上軍刀、皮鞭和手槍，成為市中的主人。他們隨興使用他們的皮鞭。」在一九〇五年十月，為慶祝尼古拉斯二世所頒佈的新自由憲法而召開的第文斯克盛大聚會，結果又引起鎮壓，九人被害；軍事戒律又再實施。根據一位歷史學家表示，隨後而至的反動時期（1906-11）——羅斯科三歲到八歲期間——是「蘇聯猶太人歷史中最悲慘的時期」。「殺盡猶太人，拯救蘇聯」成為蘇聯愛國分子的口號，而法律越來越嚴酷，反閃族的情緒更為高漲，而由警察和「黑百」（Black Hundreds）保安警衛隊所展開的屠殺猶太人行為遂演變得越來越殘酷。

莫斯回憶道：「我們躲過了被殺害，我們的街上有哥薩克人；他們拿著皮鞭進來，隨意亂抽，把民眾嚇得要死。」「我們經歷過很多驚險的事件，我們

常常要跑回家裏，把門窗關緊，嚴守以待。」當羅斯科回憶到他生命中的頭十年歲月時，他想起的大概都是蘇聯的鎮壓。據他的朋友費伯(Herbert Ferber)表示，羅斯科對「自己的蘇聯背景非常感興趣」。費伯常常重複談論羅斯科的童年故事：「有一次一位哥薩克士兵騎馬經過，以皮鞭向他們抽打，他的母親或是保姆把他夾在臂彎逃離現場。他鼻子上有一塊疤痕，他說那是被一個哥薩克人的皮鞭所打傷而留下的。」

<p style="text-align:center">＊</p>

> 邁克尼薩克，我的勇敢祖先的村鎮。
>
> ——凱茲 (Menke Katz)，〈淘金者〉(Gold Diggers)

在一八九〇年代中期，鐵路把民眾帶至第文斯克，其中的乘客有雅各和凱蒂・羅斯科維茲 (Jacob and Kate Rothkowitz) 和他們的兩個兒女，桑尼亞 (Sonia Rothkowitz) 和莫斯。

雅各・羅斯科維茲在一八五九年出生於邁克尼薩克 (Michalishek)，這是在第文斯克西南方六十哩以外的一個小鎮，約有二百五十戶人家（一半以上是猶太人），在立陶宛的維利雅河 (Viliya River) 沿岸地帶。❼凱茲的詩〈淘金者〉是歌頌「滿面鬍鬚的川夫」、種馬鈴薯的農夫、木材工人和村裏的陶工，然後又哀悼美國發財之夢腐化了它虔敬而質樸的生活型態。❽雅各・羅斯科維茲離開此地，但他的野心並不只是追求財富。他不僅完成了中學教育，而且不顧分配給猶太人的有限名額——更不用說其他各種反閃族的行為——他還在維那 (Vilna) 獲得藥劑師的訓練與證書。莫斯記得他父親是「一個受過高等教育的人，離開他出生之地，進入學校就讀，以成就他想達到的目標。」

羅斯科的母親凱蒂・高定 (Kate Goldin) 的家人來自東普魯士；他們在家裏說的是德語。她在一八七〇年出生於聖彼得堡——那表示她既住在安置區佩利之外，且家境必定還算不錯。雅各・羅斯科維茲和凱蒂・高定在聖彼得堡認識，後來在一八八六年結婚，當時他二十七歲，而她則只有十六歲，還是一個中學生。他們開始住在邁克尼薩克，他們的女兒桑尼亞在一八九〇年三月十九日誕生於該地，而莫斯則出生於一八九二年十一月二日。❾在一八九二與一八九五年間，他們又搬到第文斯克，艾爾伯 (Albert Roth) 在一八九五年出生，而馬考斯則誕生於一九〇三年。

當羅斯科誕生的時候，他的姊姊十三歲，而他的兩個哥哥則分別是十一歲和八歲；他在家裏代表了第二代——他對這個位置有著愛恨交錯的情懷。而在這個充滿窮人的城市中，雅各的職業使他們家與其他猶太人隔離起來，再加上他不與猶太正教打交道，並且熱中參與政治與教育的行為，更使他們與眾不同。在家裏大家都說俄語，這是他們教育地位的一種象徵。從留存下來的一幅羅斯科父親的照片來看，可知他是一個身材細小，具有誠懇的性情和溫柔的性格——一個敏感的人。他的兒女記得他是一個沉靜、有才智、嚴謹道德感、熱中於政治——一個理想主義的人。據桑尼亞表示：「我們是一個喜歡閱讀的家庭，所有人都對文學特別感興趣。我記得當我們離開蘇聯時，我們留下的書本有三百冊之多。」當桑尼亞去了美國之後，她藉著閱讀她在蘇聯早已讀過的書的英文譯本來學習英文。

雅各‧羅斯科維茲是「一位熱切的讀者」，「一個博覽羣書的人」。他喜歡靜坐閱讀，或只是靜坐。後來搬到奧勒岡的波特蘭之後，雅各每個星期天都會步行至一位男親戚的家中，兩人「靜靜地坐」在前院中。莫斯形容他的父親是一個「沉靜的夢想者與理想主義者」，他對政治比宗教更為狂熱。父母兩人（有時小孩也參加）常赴猶太教堂；他們在家全部遵守飲食的教規（起碼在他們前赴波特蘭之前都嚴格遵守）。但是莫斯記得他的父親在猶太教堂過贖罪日時往往感到「無聊」，而把政治冊子藏在祈禱書中偷偷閱讀。羅斯科曾經表示他的父親對正統宗教的關係是公開的反對：「我的父親是一位猶太政治聯盟的社會民主戰士，那是當時的社會民主組織。他是虔誠的馬克思主義者，並且強烈地反對宗教，部分原因是在第文斯克……正教的猶太人是被壓抑的多數分子。」家中的其他成員都知道雅各‧羅斯科維茲是一個「堅強的錫安主義者」。他不屬於政治聯盟或錫安主義的團體；但是家人的觀感却認為他是一個錫安主義者。但他無疑同情政治異議者，「常在家裏舉行會議，」據莫斯表示，即使這些活動受到蘇聯政府「禁止」的時候，他也不改其志。「他堅守任何自由的運動，非常活躍。」

羅斯科常常以「尊敬」的語調來談論他的父親，羅斯科的外甥肯尼斯‧雷賓（Kenneth Rabin）記得他是一個「具有偉大性格，才智過人的人。」對他的幼子來說，雅各‧羅斯科維茲是「高高在上的神像」。因為雅各‧羅斯科維茲很早便過世，經過長久的歲月，家庭故事遂把他塑造成一個傳奇人物，而不像一個常人。但是這個傳奇人物具有特定的形象。凱蒂‧羅斯科維茲說：

「當我結婚的時候，我只有十六歲，什麼事都不懂，他教導我所有的事務。」雅各的所有小孩都同樣地強調他們父親在家庭和社區中所扮演的角色——既是教師，也是道德勸諫者。受過教育，可以「讀寫蘇聯文和希伯來文」，雅各在第文斯克的猶太人和非猶太人社區中都「非常受歡迎」。他的藥房成為「人們前來徵求意見，找他寫信讀信的地方。」「他會為他們寫信；他們不知道該說什麼，他會與他們談話」，然後把他們要說的話寫下來。雅各與桑尼亞特別親近，她對雅各「愛慕不已，而且近乎崇拜他。」他「不停指正她，教她為人之道。」有一次桑尼亞問她的父親能否像他們一些朋友一般不過安息日——一位基督徒在安息日來訪，但猶太人在當天卻禁止工作、生火等。雅各反問：「你在安息日為何不生火呢?」桑尼亞回答說假如她這樣做的話，她便會下地獄去。雅各說：「你難道就不理會那男孩的靈魂，不管他是否會下地獄嗎?」雅各‧羅斯科維茲除了是猶太家長之外，顯然也是一位政治激進分子。❿

雅各為社區提供讀寫的服務，作他兒女的「道德」教師，並且要他們接受正式的教育，就像他一般。他們的家境其實「並不怎麼寬裕」。凱蒂‧羅斯科維茲往往在晚上洗衣服，這樣鄰居便不會看到她，因為「藥劑師的家應該有傭人來做這些工作才對。」但是他們家的眼光比較遠大，把所有的錢存起來，待桑尼亞完成中學學業之後，便足以供她到華沙大學去研讀牙科。莫斯則跟隨他父親的足跡，先在第文斯克的猶太學校，然後再到維那大學攻讀藥劑，由於「考試官會把考試通過的猶太人刪掉一些」，因此莫斯在考試之前受到特別的指導。艾爾伯也成為一位藥劑師，但是他在去到波特蘭之後才拿到執照。馬考斯則是唯一選擇宗教的教育——後來他卻對此越來越討厭。

雅各‧羅斯科維茲是蘇聯猶太知識分子的新生代，選擇以教育和政治來取代對宗教的熱情；他的一生正反映了十九世紀末和二十世紀初東歐猶太人面臨現代化所產生的衝突。雅各的童年和青少年生涯正是沙皇亞歷山大二世（Alexander II, 1855-81）的統治期，他放鬆反猶太人的政策使很多猶太人得以進入蘇聯的公立學校。從猶太學說解放出來之後，很多人遂尋求同化、或蘇聯化。雅各的教育；他從鄉鎮搬到城市；他為兒女提供教育機會；他們在家裏說俄語而不說意第緒語（Yiddish）（邁克尼薩克所說的語言）；所有這些行為都顯出羅斯科的父親是現世的、現代化——哈斯卡那（haskalah）。⓫

但是他的道德感，他在社區扮演「智者」、在家裏扮演導師的角色，以及他對錫安主義的信仰都使他屬於年輕猶太知識分子的一代（在亞歷山大被刺

殺和一八八一年屠殺猶太人之後），他們都希望保留自己的猶太身分，並發展出進步的政治體系；政治聯盟就是一個解決的途徑，錫安主義則是另一體系。這種發生在雅各‧羅斯科維茲身上，掙扎於現代化和種族的認同，後來又重現於他的幼子身上，做爲一個成人，羅斯科努力找尋一條不用同化而自然成爲美國人的途徑。但是當他們還住在第文斯克的時候，雅各的衝突製造了很多問題，並使馬考斯產生反感。

*

還是小孩的時候，馬考斯‧羅斯科維茲非常脆弱、敏感而病態。

他的哥哥莫斯記得他是「一個易於激動、神經過敏的小孩」。桑尼亞說：「他是一個病情嚴重的小孩，在四歲之前我們都不期待他會活下來。」據莫斯表示，他的問題是沒有診斷出來的缺乏鈣質症：「醫生已經放棄治療的希望，因爲他病得太厲害了。那時大家還不知道缺乏鈣質是什麼一回事。我們家的牆是石膏牆，他會把石膏挖下來吃，因爲他身體渴求鈣質，而這是他唯一可獲得鈣質的方法。」後來羅斯科被送到鄰近的小鎭休養，每天喝一夸脫的牛奶。據艾爾伯的描述，這個吃石膏牆的小孩長大後成爲一個「胃口奇大」而憂鬱的成人，不停地蝕損他的身體。

不像夏卡爾（Marc Chagall）或盧梭（Jean Jacques Rousseau），羅斯科很少以畫或語言來緬懷他的童年、家鄉或猶太社區。他的女兒凱蒂認爲他「把過去掩藏在心中」。他曾告訴她小時候睡在磚爐頭之上，又在第文那河上溜冰上學──這兩件往事都暗示出蘇聯的寒冬狀況。與馬哲威爾聊天的時候，羅斯科提起蘇聯「燦爛的」夕陽景色。羅斯科與一位學生提過，他小時候必須把背包揹在身後，因爲在他走路上學時，那些反閃族的小孩會向他擲石頭。

其中一個他重複提起的故事是他記得小時候家人與親戚談論沙皇屠殺猶太人的事件。「哥薩克人把猶太人從村鎭帶到樹林中，然後叫他們挖一個很大的坑。羅斯科說他腦中顯現出這個在樹林中的方坑，印象之深刻使他肯定這些屠殺事件在他生年的確曾經發生過。他說這個坑的影像不斷出現在他的腦海，也不由地出現在他的畫作中。」這個故事的另一說法是，羅斯科親眼看到挖坑與屠殺的事件。

對於一個傳記家來說，會把這個故事作爲一把寓言的鑰匙，可以打開羅斯科沉迷於四方形繪畫之謎，他在一九五○年代至一九六○年代之間的繪畫

似乎是要把猶太人被害的記憶轉化成一個昇華自由和感官愉悅的空間。但是我們還是有懷疑羅斯科這個故事的原因。第文斯克從來沒有屠殺猶太人的事件發生，因此羅斯科肯定從未見過任何行刑的事件。他可能在別的地方聽過成人討論屠殺猶太人的事件，他也可能聽過巨坑的故事，但是巨坑是納粹屠殺猶太人的現象，與蘇聯屠殺猶太人的事件無關。❶❷

羅斯科的好友費伯認為這個故事，或羅斯科說他的鼻子被一個哥薩克人的皮鞭打到，是經過他戲劇化的虛構事物，但是就像他那些戲劇化的繪畫一般，羅斯科對於他的過去有時保持沉默，有時卻以戲劇化、甚至傷感的方式來述說。「看看我在小時候所經驗的危險和承擔的痛苦，」他的故事確實有其可信性。但是他卻屬於一個受人非難的社會階級（就像莫斯所說，「我們是另一半的人」），並活在一個以暴力對待猶太人——尤其是具政治意識的猶太人（如羅斯科家人）——的城市中。羅斯科從孩提以來便經驗到這些危險，因此故意以幻想結合誇張來歪曲事實。成長了的羅斯科可能以戲劇效果來敍述他的童年故事；這些事件可能發生，也可能從未發生過。不管是真是假，這顯示出他對危險的恐懼。

在佩利的政治生涯並沒有安全感；而在現實生活中也缺乏安全感。家庭秩序對這兩方的生活也無能提供保障；事實上，家庭生活為了應付外來的壓力，往往複製其高壓政策。雅各‧羅斯科維茲在他的社區中被視為一位慷慨的「理想主義者」——他在當地的一家醫院花了很多時間作義工——但他在家裏卻會實施他的家長權力。雖然桑尼亞在第文斯克已有一個「要好的男朋友」，不願前往美國，但是他卻「堅持」要當時已經二十歲的桑尼亞到美國去，這時她在第文斯克已經開設了牙醫診所，而且認為美國「充滿貪婪，嗜財如命。而我則較傾向相反的一面。」

羅斯科的姊姊唸的是蘇聯公立學校，他的哥哥則唸猶太學校，但並不是猶太宗教那類學校。由於一九〇五年的屠殺猶太人事件，一向政治色彩濃厚而「自由派」的雅各改信東正教，因此在飲食規則上與他的妻子形成「很多衝突」。他又要把他的幼子送去猶太小學，因而與他的幼子產生了很多衝突。❶❸羅斯科又再被送走隔離——又再帶有複雜的感情，這次是因為他被迫去實現他父親的宗教信念。不管羅斯科前往的是傳統的猶太小學還是改良的猶太小學（在當時中產階級的錫安主義分子中非常普遍），作為「被選出來的兒子」，他必須從三歲起就接受嚴格的教育，學習閱讀指則、禱文，翻譯希伯來文、

強記猶太法典。

當羅斯科想到猶太小學的時候，他便以憤慨的語調反對他父親強加在他身上的強權，但對他早期的猶太社區却帶著一種失落感。在一九六五年，賈斯登 (Philip Guston) 在午餐宴中提到一本書說所有人類都源自猶太人種：

> 馬克突然問道：「那不是教人感到很孤寂嗎？」做爲家中最小的一個兒子，正當他的父親成爲東正教的猶太人時，馬克生命中最初的九年是一個希伯來天才兒童。所有的規則與宗教的嚴厲教條對他母親來說，永遠沒有嚴格遵守，但是對他的父親來說，却又永遠嫌不足夠。但是突然間他的生命出現一片空白──遺忘了希伯來語言，並與嚴厲的教堂完全脫離關係──經過前往教堂百次以上之後，他在九歲時有一天回到家裏向他母親說，他再也不會路足教堂一步。

就像其他的回憶事件一般，羅斯科對脫離猶太學校之事也有誇張之疑。當他在十歲時移民到奧勒岡波特蘭市之後，他在筆記本上寫了幾首詩、一個故事和一齣戲劇──全部以希伯來文書寫。這些作品沒有顯示任何與猶太宗教疏離的徵象，文中提到猶太的假期(踰越節、猶太新年)，並擬想出彌賽亞的降臨或猶太人戰勝非猶太人的凱旋；這些作品也肯定了族羣的忠誠，並慶祝猶太人受壓迫下的英雄事蹟。❶❹

但是有關他拒絕進入猶太教堂的故事却與他另一故事有所牴觸，那就是說他在一九一四年父親去世後找尋他與宗教脫離關係的故事。至於那個巨坑的故事，羅斯科所講述有關猶太小學却流露出一種激情的事實：他對他父親的印象是旣嚴厲而又威嚴──這樣的一個人使他的兒子因被迫學習宗教(而他自己却又曾經反對過宗教)而感到憤怒。

假如羅斯科在九歲時勇敢地拒絕進入教堂，他在他父親不在的時候(他在兩年前移居到美國)遂宣佈獨立。

*

從第文那河開始到聖彼得堡的焦油路，在一九一三年時名叫蘇西那亞 (Shosseynaya) (或稱「像高速公路」)。羅斯科住在蘇西那亞17號，距第文那有一條長街的路程，那是一個 L 型狀的三層樓公寓，從房間內望出可見中間一條康莊大道，兩旁種有大樹 (圖1)。❶❺一九一三年的當地猶太指南書中表

示：「直接的問題是最難以解答的問題。」這個二十世紀初的第文斯克就像是二十世紀末的紐約一般。

第文斯克正朝工業時代邁進。在一九〇一年，第一部由蘇聯上校所駕駛的「無馬馬車」首先在市街上出現；到了一九〇四年，第一部電影正式上映。當德國在第一次世界大戰中轟炸彼得堡鐵路和城堡時，便出現了第一部飛機。但是在羅斯科的童年歲月中，日常生活的狀況仍然停留在現代化之前的水準：公寓內沒有電力、沒有內設廁所、沒有自來水等。人們必須在公眾浴室中沐浴。更重要的是，房屋的容量沒有隨著城市人口的增加而成長，因此使得公寓難求、昂貴(在一九一三年之前幾年，房租增加了二、三倍之多)，而且擁擠。桑尼亞就是在這幢公寓房子內開業治牙的（給她的弟弟一些背景音樂）。

當羅斯科的哥哥艾爾伯被問起有關第文斯克的狀況時，他回憶中有「軍隊駐軍」、「農業耕作」、「平坦的平原」、「濃密的森林」、「極為寒冷」、「冰雪，漫長的多天」、「惡劣的氣候」。第文斯克是北方的城市，雖不及聖彼得堡或赫爾辛基那麼偏北，但却幾乎與阿拉斯加的祖瑙(Juneau)一般遙遠。多天漫長而陰暗，平均氣溫在十二月初便下降至零度以下——河流凍結——一直維持到三月初。春天雪溶的時候構成嚴重的氾濫，儘管築有堤壩，河流在一九〇六年仍然氾濫至嘉約克區。夏天則帶來很多雨水，尤其是七月，而全年的天空都烏雲密佈。但是因為第文斯克偏處北方，因此白日漫長——在夏天只有三個小時的夜晚——而光線也非常柔和。「拉脫維亞的畫家對室外光線有所鍾愛，這種柔和的光線似乎貫入他們體內，然後再從他們的身體發射出去。」這種從體後透出的光又從羅斯科的繪畫中重現出來，就像從一道朦朧的門框或窗戶中洩出的光芒，一道可望而不可及的光。

第文斯克的生活不是全部掙扎於這種困難上，如猶太人的問題、錢財的問題和氣候的問題。在蘇西那亞以南四分之三哩有一道木橋橫跨著第文那河，供木頭貨車與行人通過，並佔有一個優越的位置，可以讓人觀賞第文那河和環繞著市區的「平原」——平坦的風景，但地平線却非常美麗。羅斯科的哥哥記得他們小時候多天在河上溜冰，夏天則在河中游泳；還有家庭野餐，飯後散步，每星期一次的農人市集，偷坐在農夫的木車上到學校去，並且與政見相同的朋友一起交際活動。

但是政治與經濟的壓力却迫使雅各‧羅斯科維茲移民外地。他恐怕兩個較年長的兒子會被沙皇徵召從軍；第文斯克雖然沒有屠殺猶太人的事件發

生，但仍然有其他恐怖事件的存在。莫斯說：「我們都活在恐懼中。」根據其中一個家庭故事的描述，他們的一位親戚被哥薩克人斬首的事件也是造成他們離開的原因。事實上，他們有很多親戚早已移居美國，以致「我們在美國的親戚比在蘇聯還多。」但是雅各離開的主要原因是他的事業已經失敗，莫斯說：「他已經破產，無法維持下去。」桑尼亞則說：「他無法維生，我的父親是一個藥劑師，而你再也找不到一個比他更慷慨的人。任何人來買藥而告訴他家境困難的話，他都會盡力幫助他們。」雅各·羅斯科維茲是一個「智者」，一個熱愛讀書的人，一個靜默的夢想者，一個政治的理想主義者，也是鄰居的慈善家；但「他却不是一個精明的商人」。

<center>＊</center>

馬克有一次向我生動地描述：你無法了解一個猶太小孩穿著第文斯克的服裝來到美國，却一句英文都不會的感受如何。

<div align="right">——馬哲威爾</div>

雅各·羅斯科維茲有一個弟弟是精明的商人。在一八九一年，十九歲的山姆·羅斯科維茲 (Sam Rothkowitz) 移民到奧勒岡的波特蘭去。他在一八九九年結婚；他的妻子貝絲 (Bessie) 是從紐約市來的，他們有兩個女兒，蘇維雅 (Sylvia) 和赫塞爾 (Hazel)。山姆·羅斯科維茲後來與奈特·魏恩斯坦 (Nate Weinstein) 合夥經營服裝行業 (紐約服裝公司)，而且改名爲魏恩斯坦，奈特也是從邁克尼薩克來的，他是一家十二口中的長子。奈特的三個弟弟 (莫〔Moe〕、阿比〔Abe〕和祖〔Joe〕) 最後也移民到波特蘭去。他們與奈特相處不來——據一位侄子說：「沒有人喜歡奈特，他是長兄而且有錢」——因此他們另組公司經營服裝生意，稱爲魏恩斯坦兄弟公司，在華盛頓州的西雅圖和塔可瑪 (Tacoma) 設有分公司。❶當雅各抵達波特蘭之後，已經有很多遠房親戚住在美國西岸，其中一些成員 (像他的弟弟山姆) 家境還很不錯。

他選擇美國而不移居巴勒斯坦——這是第文斯克錫安主義者所選擇的定居處，而他的錫安信仰照理應該使他選擇此地才是，可見雅各重視家庭團聚和經濟機會多於其猶太根源的歷史——也是邁向現代化的一大步。其他的羅斯科維茲成員仍然留在第文斯克，羅斯科因此可不再受到家長權威的壓力——爲此而被寄送到猶太小學和經濟與政治危險的佩利去。莫斯和艾爾伯在

一九一二年離開第文斯克，但却沒有護照；他們偷坐火車走一段路，然後「躲在一輛蓋上篷布的貨車裏到波蘭」，沿路上賄賂軍兵而獲得通行。經過一段漫長而驚慮的旅程——在行李室中等了幾天才能上船——他們最後終於找到一個歇息的地方，樂於把母親爲他們裝好的一箱書本和食物丟掉。現在「他們不想再與蘇聯有任何瓜葛」。莫斯與艾爾伯在一九一二年十二月三十一日從德國布里曼(Bremen)出發，一九一三年一月十六日抵達艾利斯島(Ellis Island)，與他們的親友重聚。❼

一九一三年初夏，也是雅各離開後的第三年，凱蒂、桑尼亞和馬考斯各付一個戈比坐輪船渡過第文那河，然後在利包火車站坐火車到波羅的海的港口利包去。爲了避免莫斯和艾爾伯的非法旅程所造成的危險，同時也避免三等艙的擁擠和糟糕食物，他們遂改搭乘沙皇號的二等艙，從利包出發至布魯克林，終於在一九一三年八月十七日抵達。他們在康乃狄克州紐哈芬（New Haven）的魏恩斯坦遠親的家停留了十天——馬考斯在此第一次接觸到棒球——三人都掛上「我不會說英文」的牌子，然後他們三人又花兩個星期的旅程前往波特蘭去。

羅斯科晚年回憶這是一個「敎人疲乏而又難以忘懷的旅程」。他懷疑「他們究竟能不能到達目的地」。當他抵達之後，他覺得極爲慚愧——幾乎是羞愧。他常常告訴他的第一任妻子伊迪斯·沙查（Edith Sachar），「當他來到這個國家時，他母親爲他穿上這些畢斯達·布朗（Buster Brown）襯衫，使他覺得自慚形穢。」羅斯科又告訴馬哲威爾說：「你無法了解一個猶太小孩穿著第文斯克的服裝來到美國，而且一句英文都不會的感受如何。」羞愧是一種社會性的感情，通常感到一種在羣眾面前赤身裸露的感覺，好像被人看透一般；但是羅斯科感到慚愧的是他所穿的衣服。然而這不是因爲他衣衫襤褸地從三等艙走出艾利斯島。羅斯科穿著的是第文斯克的畢斯達·布朗西裝，坐二等艙抵達布魯克林。使他感到尷尬的是父母的過度努力，想要把他這一個從佩利來的男孩改裝成一個模範的中產階級小孩，這種努力只有使他更覺孤立，可明顯看出是一個從外地來的人。簡單地說，他被其貧窮的蘇聯猶太人的背景和否認這種背景的複雜情懷感到羞愧。

最主要的還是他對被迫移民而有所反感。他曾憤怒地表示，他「從來都不能原諒這件事，」他被迫「移居到一個永遠感到不親切的國家去。」這種強烈的錯置感遂產生了一九三〇年代所作的驚人繪畫，《街景》（Street Scene,

1936) (彩圖1)。這幅畫的畫題使人聯想到一個人們活動的寫實描繪——工作、戲耍——人們舒適地在其市區環境中活動；但是羅斯科畫中的人却是靜止的，幾乎是凝固在空間裏，處在兩個並置的象徵環境中。畫中三個人體——一個大人和兩個小孩——是穿著厚重衣服的家庭，他們的穿著和站立姿勢都非常正式，下面四級灰色的階梯就像是一個舞台或雕像的基座一般。在這幅正面的繪畫中，他們就像公眾雕像般陳列出來。那個成人可以看作是一個滿面鬍鬚的猶太智者，又可形容為一個穿著皮裘大衣的婦人，似乎在一個形像中集合了父親與母親的角色，把他的小孩引導至畫面來。畫中兩個小孩溫柔而堅定地壓制他們的感情，但看起來却有點悲傷和憂慮。小孩的腳所站的位置暗示了某些動態——右後方到左前方的對角線；但是看起來任何前進的動作都會使他們墜入左方階梯的幽暗棕色的空間裏去。

左方一系列黃褐色的水平長方型（裏面又有四個垂直的長方型）構成一個古典的外表：空白、冷漠、幾何性。整個結構看起來非常平坦，就像是舞台佈景一般；其建築則暗示了某種公共建築物——如政府機關、火車站、監獄或皇陵。這個巨大的建築又在後面重複出現，產生不停後退的感覺；那如墳墓般的建築面貌似乎暗示了死亡，而人體背後的暗棕色背景則又似乎顯示出這些古典牆面後真正隱藏的東西：一個黑暗的空洞。

畫面右方是一個純粹抽象的空間，產生荒涼、寒慄、緊密而令人困惑的環境，人物就在這個空間裏出現。右上角向下延伸的暗棕色弧形看起來就像是揭開的暗幕，展示出一個灰厚的代替空間，比那形狀空間更深邃、原始與有力。就像那巨大的建築物一般，這個沒有形狀的空間看起來好像不停地向後隱退；但它同時也有向前滾進的趨向，把那成人的左臂吸進去，並在小孩的左手邊投下一線灰暗的光影，把樓梯籠罩起來。❽然後畫面的兩邊產生了與人類感情疏離的氛圍。每一邊都有其獨特的吸引力：黃褐色予人溫暖的感覺，左方的幾何式構成產生舒適的規律；一種神祕的光圍從灰暗色中射發出來。而每一邊同時也指出另一邊所缺乏的東西：嚴謹的建築結構產生平靜的感覺；灰灰的空間產生一種沒有秩序的能量。整體來看，那個家庭被他們身後的氣氛所縈繞，又被將來的氣氛所籠罩，有種被錯置的感覺，處身於既不舒適又不熟悉的兩個世界中。

《街景》是羅斯科在美國經濟大蕭條時所畫的，也是他為工進署（Works Progress Administration；WPA）所畫的作品，因此特別具有社會的因素在內。

面對著空洞、冷漠的公眾秩序，家庭逐成為人們的樂園，但却是在父母控制下的一個樂園，而最後又淪為冷漠的公眾世界。仔細來看，那個家庭就像站在黑暗空間中的公眾雕像，即使如此，仍然看起來模糊難辨。《街景》明顯地把公眾與內部分隔出來，只有靠不能與背景融合的人物把這兩個空間串連起來。但是羅斯科在作出他的公眾社會評論時，靠著其個人內在的經驗而產生共鳴，大部分是以他的被迫「移居」的經驗來貫注其中。他的繪畫因此傳達出無家之感；它同時也把遷出一個寒冷、混亂的世界（還不能完全置諸腦後）而移居至一個新而神祕——或許是宏大而令人窒息——的環境中的經驗戲劇化。最後，此畫喚起一種錯置的感覺，可能來自羅斯科移民經驗所產生的一種死亡感情。

儘管桑尼亞並不想前往美國，但是來到這個新世界的喜悅却長留在她的腦海中：「我們都覺得來到了天堂的感覺。」當然，羅斯科與他的姊姊和母親都把佩利的恐怖生活拋諸腦後；他們期盼著與雅各、莫斯和艾爾伯重聚的歡樂；他的父親寄了足夠的錢給他們，使他們可以乘坐二等艙，而逃過了一般移民坐三等艙和去艾利斯島的命運。

當他們抵達波特蘭的時候，山姆‧魏恩斯坦的家人已為羅斯科維茲家人準備了一幢兩層樓的木造房子給他們居住，就在法朗街(Front Street) 834號。這幢房子座落於波特蘭西南方的猶太人區域（也以「小蘇聯」而著稱）的最南端，西望是波特蘭的森林山丘，東望則是威廉密蒂河（Willamette River），往前則是被雪覆蓋的胡德山（Mount Hood）。❶莫斯回憶道：「他們抵達的那天晚上，我們舉行了一個盛大的宴會。」

但是羅斯科來美國所期待的自由穩定生活很快便化為幻影。雅各多年來患有慢性胃疾，當他的妻子、女兒和幼子抵達波特蘭之後，他的病情已非常嚴重。七個月之後——一九一四年三月二十七日——雅各便死於直腸癌。莫斯說：「我們每一個人都照顧他到去世那天為止，在他死的時候，我們全部圍在他的床前。我們看著他去世。」❷

三月二十九日星期天，葬禮在法朗街的房子中舉行，雅各‧羅斯科維茲享年五十五歲，最後被葬在阿哈維‧沙龍（Ahavai Shalom）猶太教堂的墳場中，山姆與奈特‧魏恩斯坦是該教堂的重要會員。羅斯科維茲一家不是會員，但却獲得猶太教堂的董事會通過成為「葬儀的優待」成員。

*

有根之感可能是人類靈魂最重要而又最受忽視的需要。

——威爾 (Simone Weil)

　　亞紱頓注意到羅斯科對有前置詞 "trans" 的字特別喜歡，像「超越」(transcend)、「翻譯」(translate)、或「移置」(transplant)等字。在拉丁文中，"trans" 這個前置詞代表「橫越、到遠處、超越」的意思。英文的前置詞則暗示出一個穿越界限的運動——就像移民一般。在一九一三年，超過一百萬的移民進入美國；其中很多來自東歐國家；這之中又大多是猶太人；這些東歐猶太人中很多是小孩子；這些小孩大多在他們父親抵達後兩、三年間才進入美國；其中一些小孩可能在與他們父親團聚後不久便失去了父親。羅斯科所經驗的移民事件對他來說自有其獨特性；此事對他有著重大的影響。

　　羅斯科所說的蘇聯故事——學童向他擲石頭、哥薩克人的馬鞭、巨坑——主要是強調受迫害的暴力。從這一觀點來看，離開第文斯克在安全與自由上來說都是必需的行動。事實上，就像我在書末暗示所說，假如羅斯科與他的家人留在第文斯克的話，他們在第一次世界大戰時就會被剷除殺害了。即使他們得以倖存，他們也會在第二次世界大戰中被納粹黨所屠滅。但是離開第文斯克却在羅斯科的生命中構成裂痕，使他與出生地和童年生活作出終結。「這不是使你覺得有點寂寞嗎？」在美國，他終於從沙皇的鎮壓下解放出來，但他也被迫遷離他的公寓、他的街坊、他的學校、他的城鎮，又從他的親友、語言、文化、氣候中抽離出來；這些環境儘管有時教人害怕或感到壓迫，但却也從此失去了。

　　就像他後來所說，他永遠「不能原諒移居到一個他不喜歡的地方去的行為。」作為一個小孩，羅斯科在家人決定遷移的考慮上毫無置喙的餘地；他也沒有選擇留下不走的權力。即使當雅各在一九一○年離開時，桑尼亞已是二十歲的成人，但她的父親却一定要她離開。「父母可能是自願或非自願地移民外國，但是小孩却永遠是『被放逐』的一輩：他們無法決定去留。」羅斯科被迫遷移的部分原因是沙皇的騷擾，另一部分原因則是他父親事業的失敗，因此羅斯科的移民經驗就像被放逐一般，這是不由他選擇的命運，也是使他感到憤怒和悲哀的命運。

作為一個移民的小孩，可能感到軟弱、無助，甚至困惑；但是一個還未成型、充滿好奇心和可塑性，對新感覺保持開明態度的小孩，却比中年成人更容易學習新的語言、適應新的習俗和文化。簡單地說，小孩比較容易建立新生活、新家庭和新身分。但是羅斯科却拒絕同化，似乎要保留他所剩存的一點背景，默默地藏在內心深處。因為這是他唯一可以選擇的東西。

自我的建立只能來自環境的支助——家庭、社會、文化。移民則把自我的認同從穩定的結構中移走，形成內心的混淆，害怕自我會在新環境中消失。羅斯科在第文斯克屬於一個不屬任何團體的階層——他的父親對市中猶太祭司的敵視態度，還有他自己對進入猶太學校的敵視態度——而這也是一個他不能融入的階層。羅斯科與艾爾伯的年紀有八歲之差，而他「敏感」的本性與脆弱的身體，他的猶太學校教育，他被選為「希伯來神童」的身分都使他與家人形成隔離。他在美國也可能經驗同樣的結果，使自己隔離，以他在佩利所養成的疑惑態度，小心翼翼地觀察他的新世界。他似乎只有把自己隔離之後才能使自己堅強；悲傷、不信任、內向、心不在焉——一個在美國以希伯來文取舊約聖經為題材來寫詩的小男孩。他在《街景》一畫中把自己置身於凝固的位置，懸繫於兩個世界之間，却又不屬於任何一個世界。

一個與其家人移民外地的小孩可能有一個溫暖而具保護性的結構來幫助他們處理這種不安穩經驗的優勢，只是他們的父母却很可能被自己這種劇變而分了神。以羅斯科的例子來說，他在移民前三年（在這三年中準備、期盼而生起恐懼）曾被他的父親所遺棄。當他終於抵達波特蘭之後，那個強迫家人遷移的父親却又患了重病，還要他的母親花上全部精力來照顧他。然後，六個月之後，雅各·羅斯科維茲便去世了。

莫斯認為他的父親是死於「孤獨和破產所引起的苦難」，似乎雅各犧牲了自己的性命來拯救他的家人。另一方面來看，艾爾伯則認為他們一家是被雅各之死而「陷於困境中」。

馬考斯認為他父親的死亡具有重要的意義。他在一九二五年耶魯大學年報的自傳中列上他父親去世的年份，他的同學則列上所獲獎勵、所參加的社團和運動隊伍等。據他在耶魯大學的朋友戴列陀（Aaron Director）的回憶，羅斯科對他「父親的死亡」和「貧窮」仍然感到痛苦。羅斯科告訴他的女兒凱蒂說，在他父親去世之後，「他急切地每天前往猶太教堂有一年之久」——「家中其他成員顯然沒有參與」——似乎這種嚴格遵守宗教的規律使他覺

得他的父親仍然活著。「但是他却沒有實行到一年的時間，最後還發誓再也不進猶太教堂一步。」這件事情與他所說在九歲之後便與猶太學校和教堂「斷絕關係」的說法發生矛盾。在這兩個故事中，羅斯科在父親缺席的情況下，突然拒絕嚴屬的宗教制度，從而使他拒絕接受猶太的宗教。

這兩個故事乍聽之下都有點令人疑惑，因爲他堅持**完全**斷絕關係。而雅各·羅斯科維兹的離開第文斯克和他的死亡，對一個七歲的小孩來說却是一件如此決絕的震撼。他父親的離開使他得以背離他父親強加於他身上的宗教規律的自由。因此羅斯科對他父親的哀悼最後化爲背叛，他似乎覺得憤怒比憂傷更易於表達；雅各的死同時也加強了他的幼子認爲命運對他不公的感覺，使他不能依賴或信任別人，尤其是掌權的男性。

格羅卡斯特醫生在一九五〇年代末期成爲羅斯科的醫生；他也成爲羅斯科少數肯對他們說出這些痛苦往事的朋友之一。使格羅卡斯特醫生覺得詫異的是羅斯科不信任人的態度，這種特質使他成爲一個難以治療的病人；在第一次診驗他的時候，羅斯科甚至不讓格羅卡斯特醫生碰他。「羅斯科的不信任態度教我感到印象深刻的是，他提到他父親離開第文斯克的事件。」格羅卡斯特醫生回憶道：

> 這件事使他覺得甚爲困擾，他提到的時候只表示這事使他很難過。一旦他與他母親、哥哥、姊姊來到美國波特蘭與他的父親團聚之後，他父親所做的第二件事便是死亡……。他提到之時表示這是一個恐怖的經驗。

羅斯科在十歲時移居到一個全新的環境中，無論在經濟或情緒上都陷入一個絕境。

但是雅各之死對他們的家庭來說却是一個犧牲自己性命，從佩利救贖出他家人的可敬的父親——一個難以指責的家庭偶像。因此另一男性權威（以羅斯科的長兄莫斯開始）遂在家中取代了家長的地位，也成爲羅斯科早年在紐約的經濟支柱，如此又成爲羅斯科的憤怒發洩對象。與此同時，他父親的死也使他急於找尋一個可靠的男性權威，這種欲望有時使他顯得過度依賴，或是過度被動地信任。

羅斯科後來視他的藝術爲一種浪漫化的遷移，「一個前往未知空間的未知旅程」，一個自由的旅程。但是他也形容他的作品爲「悲劇」。羅斯科在一九

三〇年代中不止一次地說:「唯一嚴重的事就是死亡；其他沒有一件事值得認真。」他在一九五八年於普拉特學院 (Pratt Institute) 演講的時候，表示他作品的第一要素是「對死亡的執著——死亡的告白」。他在一九五〇年代和一九六〇年代間所作的繪畫中——像《十二號，一九五一》(Number 12, 1951) (彩圖15)——沒有人物，沒有地點，沒有物件，沒有我們所熟悉和依賴的塵世俗物。在羅斯科的作品中，我們面對的是孤絕、空虛、失落。但是我們也被拉進一個充滿感性、色光的未知空間的新世界中。假如羅斯科能夠以這樣的作品來填滿房間的牆壁的話，就像他在一九五八年開始製作的壁畫一般，他便會把自己(和別人)移植進一個他覺得舒適的環境中。「我製造了一個空間。」

*

雅各・羅斯科維茲的死亡把年輕的羅斯科完全交付在他母親的照顧之下，這種情況其實自他七歲時父親離開第文斯克之後便已存在。到了一九一八年他開始上中學時，他的姊姊與兩個哥哥都已結婚，只剩下他一個人與他的寡母住在一起。我們有很多理由相信凱蒂・羅斯科維茲一直是家中最有權力的人。根據莫斯表示，他父母的差異是:「我的父親是一個沉靜的夢想者。他夢想很多的東西。我的母親則是藏在他背後的女人。」雅各是嚴格、沉默、樂善好施、理想主義的人；凱蒂則是活力充沛、實際的人，在他們的幼子腦海中形成強烈的對比。

羅斯科長大之後，對他母親的看法是「非常有威勢」並「有一點趣味性」。他會「友善地取笑她的口音和她忙來忙去的樣子」。「她不知道他作藝術家所作的是什麼東西，但是他却很愛她。」取笑式的感情表達遮掩了文化、社會和身體上的距離 (自羅斯科離開波特蘭後)。肯尼斯・雷賓敍述他祖母凱蒂・羅斯科維茲的痛苦故事說，她渴切地盼望羅斯科來波特蘭探訪，「她從早到晚坐在沙發椅上，」常常把窗簾布拉起「往外望去」。「她迫不及待地要看她的乖孩子。」即使她不了解她兒子的作品，却對他「非常支持」，「不管羅斯科做什麼，她都對他有所維護。」據雷賓表示，她甚至驕傲地稱他為「我的畫家兒子」。

假如雅各成為一個聖像的話，凱蒂則無疑被懷念為支柱的力量，除了以取笑方式外便無法與之競爭的對象。肯尼斯・雷賓回憶起一個有關他祖母的「典型故事」，「你在凌晨四點把她搖醒說:『祖母，我們要去爬胡德山，你要不要去?』她會說:『我馬上就來。』她什麼事都要參與，不願受到冷落。」家

中每個人都強調她「忙來忙去」的活力。她「非常熱情，意志非常堅強」；「一個意志堅決的婦人」；「一個很好的經理人」，是家庭背後的「動力」；「一個喜歡控制的人」；「硬性子」，「非常堅強」；「一個非常有力的婦人，是每一個團體的主要分子。」在經濟大蕭條的時候，凱蒂被迫搬進她女兒家去住，結果她却「當起家來」。據她的一位孫子說：「她與我母親有很多爭執，她要管理所有的事情。」羅斯科告訴很多人說他是由他姊姊帶大的，他與他姊姊的感情比他與兩個哥哥的感情更為深厚。肯尼斯・雷賓說：「我母親非常愛慕他。」「這是她一手帶大的小弟，他是錯不了的。」起碼有一位孫子表示凱蒂是「一個嫉妒性很強的婦人」，因此懷疑她會允許她的女兒來取替她的地位。這位意志堅決的母親也有一個意志堅決的兒子，凱蒂・羅斯科維茲就是藏在羅斯科背後的女人——可能他覺得她跟得太緊。

兩幅可能在一九一二年（凱蒂剛好四十出頭）所拍的照片中（圖3、4），顯示出一個矮小壯實、漂亮與爽直的婦人。那幅與兩個長子合拍的照片流露出傷感的情懷；第二幅照片則流露她抬起頭來的倔強性情。二十年後，羅斯科在企圖探索他個人的感情背景的稀有狀況下畫了《羅斯科母親的畫像》（Portrait of Rothko's Mother）（彩圖3）一作。他把他母親表現為一個具有壓迫性和被壓迫的婦人。在畫像製作的時候，凱蒂・羅斯科維茲的傷感已因歲月的磨練而硬化，成為一種寂寞的堅決。

她四十歲時在蘇聯擁有一種驕傲，幾近貴族式的舉止。但是六十歲在美國的時候，她那厚重的軀體，男性化的臉型，深凹而有黑影的眼睛，緊閉的嘴唇，往下彎的嘴形都顯示出她艱苦的憤怒情懷。抵抗多於讓步，她沒有顯露出任何軟弱之處。她是那麼的平淡、直接，沒有一絲世故、智慧、活潑的痕跡——簡單地說，根本不像她兒子所畫的那個人。

但是羅斯科却看出她的真性情，凝神地往內探索，直透她那家族故事中堅強祖母的外表。他描繪這個一向忙來忙去的母親靜下來的片刻，顯得有點內向，眼睛不看著他（和觀眾）而往她自己內心凝視。但她却不像她的丈夫，她不是一個夢想者；她那厚重的眼皮和有眼袋的憂愁眼睛並不表示她受打擊，只是被生活折磨至此而已，她無法忘掉失去的過去，又對未來充滿焦慮。羅斯科描繪她的時候強調她的堅決性情，她冷漠而憂愁的神情。羅斯科的理想主義和智慧得自他的父親；而他的傷感和意志力量則來自他的母親。就像她一般，羅斯科喜歡成為中心人物，他後來常提到人們對他作品的反應為「控

制著狀況」。為了實現他的野心，同時遠離他那個什麼都要參與的母親，羅斯科最後作了一個橫越大陸的遷移，搬到紐約市去居住。羅斯科與他那堅強的母親要保持親近必須保有地域的距離。

這種親近與距離的存在遂成為他唯一自傳性作品《羅斯科維茲家庭》(*The Rothkowitz Family*, 約1936)(彩圖2)一畫的主題。❷在此畫中，母親把她的肥胖熟睡中的嬰兒舉起，父親則以愛慕的眼光盯著那嬰孩，就像是聖家庭一般。羅斯科以母親頭頂一條長弧線，越過她的額頭，再橫過父親的右臂和背部，然後切至他的左臂再接到她的雙手，成為一個圓形把畫中三個人物圈起。誇張性的表現也把畫中人拉緊，母親拉長了的雙臂把嬰孩包裹起來，而父親那不寫實的彎背姿勢強調出他凝視兒子的聚精會神；嬰孩的右手好像按在他父親的臉頰上。

但是這幅交纏的家庭繪畫卻同時包含了張力與離心力。父親與兒子的親密關係把母親排拒於外；假如說兒子成為父親的注視對象，那麼他的眼光看來憂慮多於愛意。但是母親的凝視重點則是父親，唯恐獲得他的否定一般。她的表情顯示出她難以支撐手中嬰孩的重量；而她的右臂則與她的身體分離，好像她只是一個木偶，應她丈夫的要求而製造出一個嬰孩。與此同時，那養得胖胖的嬰兒沉睡著，完全忽視這個家庭的緊張關係。那白色的毛毯垂在母親的雙臂下，暗示為石頭的祭壇；嬰孩如脫臼的四肢，赤身露體，純潔無邪的白色表現，還有平靜入睡的神態卻使他看起來像一個脆弱無助的祭品。那個嬰孩被舉起究竟是受愛慕還是被犧牲呢？

羅斯科在這幅家庭畫像中強調的不是那嬰孩，而是母親，他藉著她的巨大形狀，佔於前景與複雜心理的表現而成為畫中的重心。她的臉看起來平扁、蒼白，帶著痛苦的表情；而周圍的藍灰色調子則象徵著憂愁，與父親的粉紅臉頰和毫不覺察的表情形成強烈對比。就像《街景》一畫中，家庭成員構成緊密卻虛假的團結，暗示著內在的悲劇性。

雅各‧羅斯科維茲的去世，在他兒子的腦海中構成一個簡化而強有力的偶像。雅各可能是個喜歡操縱的人，但是凱蒂‧羅斯科維茲的堅強意志、憂愁和充沛的活力卻主控著整個家庭。在《羅斯科母親的畫像》和《羅斯科維茲家庭》兩畫中，羅斯科把他的母親描繪為一個憂傷多於和靄的婦人。但他仍然描繪出她心中的感受。畢竟他們母子兩人都是父親嚴屬性格下的受害者(「他的母親沒有嚴守所有的宗教規則，對馬克的嚴父來說是不夠的」)，同時

也是他事業失敗、金錢困難、缺席、疾病和死亡的受害者。羅斯科的被剝奪感、他對他母親的認同和他要離開她的迫切感都成為他創作的豐富泉源。一九四九年之後——在他母親去世後不久——他開始創作巨幅的畫作，美麗而誘人、積極而進取，這些作品直透孤獨的個人心靈，同時也激起冥想與寂靜却又遙遠及疏離的關係。

<div style="text-align:center">*</div>

你不是來自城堡，你不是來自鄉鎮，你不是任何東西。更不幸的却是你是某人，一個陌生人。

<div style="text-align:right">——卡夫卡（Franz Kafka），《城堡》（<i>The Castle</i>）</div>

羅斯科維茲一家在第文斯克具有專業的地位，但却沒有什麼錢。在波特蘭，雅各死後，他們更是兩者俱無。馬考斯在波特蘭——既沒有美國的背景，也沒有英語的能力——只是一個「無名小卒」。更不幸的却是他是某人，一隻「青蜂」，這是當時對新移民的稱號。在美國的開始帶來一連串的羞辱。

他的魏恩斯坦叔叔則賺取到地位與金錢。驕傲的羅斯科維茲家人迫不得已地依賴他們。「蘇聯的階級差別很大；假如你具有任何教育程度，你便比工人高一等，你甚至不會與他們說話。」桑尼亞說。因此當魏恩斯坦家人給她一個修改衣服的工作時，她覺得這個工作太過卑微：「我覺得非常受辱，回家後便不再返回工作。」波特蘭並不是「天堂」。艾爾伯與馬考斯在魏恩斯坦家的商店中工作，就像雅各在家人抵達前那般。但是羅斯科「對魏恩斯坦家人非常討厭。他們富有而他貧窮，他覺得他們把他視為一個窮親戚般對待。」他們屬於這個新環境；而他却不屬於。他覺得尷尬、憤怒。魏恩斯坦一家成為羅斯科所憎厭的庸俗猶太人的象徵——「詆毀他的親戚，因為他自己要靠販賣報紙和摺褲子來謀生。」

不過羅斯科維茲家人却也撐得過來。桑尼亞找到牙醫助理的工作。莫斯開設了一所藥房。艾爾伯在莫斯的店裏工作了一段時間，然後開設了自己的藥房。凱蒂·羅斯科維茲在第文斯克時在晚上洗衣，現在她則收寄宿者來營生。一九一三年九月，馬考斯抵達美國不到一個月，一句英文也不會，正式進入費爾令學校（Failing School）讀書，這個學校不提供英文的正式教導。移民的子弟全部安排在一年級，整天聆聽英文以學習這一新語言。在他上學的

第一天，這個十歲的一年級生回家時滿臉鮮血，因為他不會說英文而被別人欺負。㉒

桑尼亞說：「我們都太年輕，我們什麼都不懂。」羅斯科必須吸收一個新的語言，新的舉止、食物、衣著與行為——吸收整個新的文化。對一個年輕小孩來說，尤其是對一個失去父親的小孩來說，這種來自新環境的壓力就像一波波的感情衝擊。在北邊的一個長而平坦的農業山谷，波特蘭的冬天雨下不停，而其他的季節則潮濕與陰暗。年輕的羅斯科喜歡爬波特蘭山丘中的森林，爬至山頂遙望山谷的對面，那是一個與第文斯克相近的景色。在此，他可以看到東邊蓋滿雪的胡德山和北邊的聖海倫山（Mount St. Helen's），在夏天朦朧的氣氛下，這些山峰看起來好像飄浮在山谷中一般。羅斯科後來回憶他「年輕時在奧勒岡一望無際的風景前，在那空曠而又『充盈』的空間前度過很多歲月」——這一記憶似乎混合了波特蘭和第文斯克兩地的印象，好像新的環境與舊的融合，而這兩個城市在他的記憶中好像是自然性多於社會性，是一個虛空、失落的風景。

年輕的羅斯科也要在波特蘭市中心的街角販賣報紙來賺錢。羅斯科的一位表兄哥頓（Max Gordon）記得他們在晚上十點報紙出廠後便在街角一起販賣。這是一件羅斯科「憎恨」的工作。他對寒冷的氣候有刻骨銘心的記憶。有時他們要爭取最好的位置，而分配報紙的商人更拒絕買回賣剩的報紙。與羅斯科同代的一人回憶道：「我在十歲時開始賣報紙。在你還不懂如何應付街頭生活時，去街頭賣報紙不是一件很安全的事。賣報童對他們佔守的地盤非常嫉妒，對闖入者明顯地表示不歡迎的態度……競爭非常激烈，常常發生打鬥事件，頭破血流是常見之事。每一個小孩都要賺錢回家幫補生計。」羅斯科是常受欺負的人：「馬克是個胖胖的小孩，他每次回家都被別的小孩打了一頓。」他的姊姊回憶道。馬考斯・羅斯科維茲從第文斯克的哥薩克人中獲得解放，卻來到波特蘭街頭學習民主的資本主義。

這個新世界的奇異性被波特蘭猶太社區所形成的強烈熟悉感所沖淡。一九一○年的波特蘭人口有二十萬七千人，其中有五千是猶太人。從德國來的猶太人在一八六○年代便開始定居於這個城市，現在大都過著富足的生活；而在一八九○年代才來的東歐猶太人則搬到波特蘭下城西南區居住。那裏也有不少的義大利人，但主要還是猶太人，附近有四所猶太教堂，一家猶太收容所，及名為「鄰居之家」的安置所，美食店、市場、糕餅店、藥房、裁縫

店和其他很多由猶太人經營的小生意。

到了一九一四年九月，也是羅斯科進入學校的第二年，羅斯科維茲一家從法朗街搬到林肯大道232號的一幢兩層樓的木造房子中。第二年他們又搬往轉角的第二街538號的公寓中去住，他們在那裏住到羅斯科中學畢業後才搬離。❸這兩幢房子與西南區一帶的房子現在都被拆除，改建成一幢二十五層高的豪華公寓。羅斯科維茲一家在林肯大道的居住環境比法朗街那裏擁擠和較商業化；但是林肯大道和第二街的住址距區界都只有一條街的距離，把費爾令學區和薩德克（Shattuck）學區分隔出來。費爾令學區是「在西南碼頭一帶的移民區域」，而薩德克學區則在「較富裕的家庭聚居區域的北方和西方」，羅斯科現在便得以離開費爾令學區，轉往薩德克學校去就讀。薩德克是一個較好的學校，以羅斯科維茲家重視教育的傳統，顯然他們是爲了這個原因而搬遷的。

很多小孩在喪失父親或母親之後，往往在學校出現學習或行爲的問題；但羅斯科却例外，他雖然拒絕進猶太教堂去，但却繼續遵守他父親重視教育的信念。他在一九一三年於費爾令就讀時還是一個一句英文也不會說的十歲的一年級生。但是到了一九一四年秋天，他却已在薩德克學校就讀三年級，然後又在春季跳升至五年級。當時波特蘭的小學制一直到九年級。羅斯科在三年間（1915-18）完成了最後四年的課程。到了一九二一年六月，也是他抵達波特蘭後的第八年，他只花三年半時間便從林肯高中畢業，並獲得獎學金進入耶魯大學。羅斯科回想起那段日子，認爲林肯的課程「容易得有點荒謬」。❹

就像很多猶太的移民一般，羅斯科充滿信心與熱情地融入他的新環境中，似乎移居與他父親的死使他獲得了解放一般。他的語言能力和天生的聰慧使他脫穎而出，把「希伯來神童」轉化爲一個美國的神童。

*

馬考斯在高中便是一個好學生，對文學與社會學科非常感興趣，對英文語言非常圓熟，是一個傑出的演講家，同時也熱愛辯論；他非常敢於直言，從不猶豫表現自己的見解，而且論調自由，這是當時不受大衆接受的看法。

——拿馬克（Max Naimark）

作為一位青少年，羅斯科非常聰明，能言善道而且喜好爭論。他在林肯高中的同學戴列陀形容羅斯科為一個「喜歡說話的好辯小孩」。羅斯科的畢業照（圖14）顯示出一個肥胖、有才智而又有點苦惱的年輕人，是一個在課堂上教人刮目相看的學生，而不是一個在舞池或運動場中飛躍的活潑少年。假如他在學校有浪漫事件或性活動的行為，那麼留存下來的也只是了無痕跡。他除了工作與課業之外，所有精力都投入文化與政治的關注上。

羅斯科從小便對音樂很感興趣，並且一生維持不輟。他的兩個哥哥都會彈曼陀鈴；羅斯科靠聽音樂便會彈奏曼陀鈴和鋼琴，自稱是無師自通的。年輕的羅斯科就像他的父親和姊姊一般，是一個勤於看書的人，尤其是希臘文學與戲劇。他在林肯高中還選了一門戲劇藝術的課程。㉕

羅斯科對藝術有什麼經驗呢？他後來表示他「小時候完全沒有接觸過繪畫，」「或甚至在大學也沒有。」他告訴一位藝評家：「他是從他同輩畫家的畫室中學繪畫的。」他學習繪畫，就像音樂一般是自學出來的。他不喜歡承認對男性權威的依賴；他喜歡強調他繪畫中的人文內容，而不喜歡談技術的問題。他沒有參加過波特蘭美術館所提供的兒童藝術班；也沒有在林肯高中或耶魯大學選過藝術課程。㉖不過當羅斯科就讀小學的時候，波特蘭學區曾開設一個具創造性的藝術課程，包括參觀美術館、幻燈片欣賞，並在學校課堂和走廊上張貼藝術複製品。因此羅斯科早期是有一些藝術的認識。親友們回憶他在高中和大學期間喜歡作畫，尤其在他應該做別的工作時，他却埋頭地描畫。羅斯科在林肯高中時，課餘在山姆和奈特・魏恩斯坦的紐約服裝公司運輸部門工作。愛德華・魏恩斯坦（Edward Weinstein）說：「那個時候，馬克會在公司的包裝紙上繪畫和速寫。」有一天他的叔父奈特發現他在繪畫，便「搖頭表示：『馬考斯，你為什麼浪費你的時間呢？你永遠不能靠這個來維生的。』」㉗

羅斯科在學業上的成就似乎是要證明他得以融入美國的社會，他同時也熱中於異端的政治，似乎要找出融入却又不背叛他猶太家庭的左翼政見的方法。羅斯科後來表示，他全家都「注意並贊同蘇聯的大革命」。但是這個幼子給他們家的左派觀點另一種變奏，以浪漫的無政府個人主義思想取代了社會主義的集體意識。羅斯科說，他「從小便是一個無政府主義信徒，當我還在小學的時候，便聆聽艾瑪・高德曼（Emma Goldman）的演講，並去參加世界

產業工人組織（IWW）的演講，當時在西岸有很多。」高德曼每年在波特蘭都有演講會，有一次還造成當地的醜聞事件。她在一九一五年八月對波特蘭人灌輸「無政府主義」、「泛愛」、「尼采」和「節育」的理論。羅斯科曾參加其中一些演講會。她在八月七日所談的節育言論被警察干預，以散發節育傳單的罪名拘捕了她。她被提庭審訊，結果罰款一百美元。❷❽像高德曼這樣的一個蘇聯猶太移民，對他很有影響力，因爲她的浪漫式政見粉碎了所有政治、家庭或教堂的權威。

羅斯科在林肯高中的「大學預備課程」中提供了英文、數學、語文（他選了法文）、科學和藝術（他選戲劇藝術）的傳統課程。但是影響持久的興趣却不是來自這些課程。羅斯科在那裏閱讀希臘悲劇和神話，這些資料成爲他在一九四〇年代繪畫的創作泉源。作爲一位高中學生，他尤其崇拜希羅多德（Herodotus）（他可以背熟希羅多德的學說），因爲希羅多德排斥修西狄底斯（Thucydides）的了解歷史的學說，他認爲歷史是不合理的，因此把它歸究於諸神。❷❾羅斯科的頭十八年經驗中──反閃族歧視、移民、喪父──都使他接受生命無常的這種觀念。

社交上來說，林肯高中也使年輕的羅斯科對政治敏感度提高。在全校九百個學生中，不到一成是猶太人；因此以種族和階級背景不同而構成的緊張狀態非常明顯。從波特蘭山丘來的富裕子弟的白人學生控制了學校的社交團體和運動隊伍。一些猶太學生（像羅斯科）是新移民，來自波特蘭西南區較貧窮的家庭；其他（如戴列陀）則來自較好的家庭。但不管怎樣，猶太人還是被排拒於社交團體之外。羅斯科的朋友麥科比（Max MacCoby）寫給校園雜誌《卡第惱》（The Cardinal）的一封信中，埋怨他們選擇會員有「種族歧視」之嫌：「任何人的姓氏中以『夫』或『斯基』作尾都被排斥，並歸類爲共產黨員。」❸❶羅斯科本人便曾被人以反閃族話語來辱罵。在一九二一年六月的《卡第惱》雜誌中（這一期用作他們畢業班的年刊），羅斯科的同學莀視地預測他將會成爲一個「當舖掌櫃」。這一期的封底同時出現很多戲謔性的廣告──如「羅斯科維茲：噢，我好睏呀」、「皮帕：給我一塊『石』頭，我就可『使』你安然入睡」。這些廣告並不怎麼幽默，但却充滿敵意。在《卡第惱》雜誌內其他篇幅則充滿了有關羅斯科和拿馬克、戴列陀和麥科比之間親密友誼的戲謔玩笑。❸❶

據拿馬克的回憶，羅斯科在中學時是「一個傑出的演講人」，「非常喜歡

辯論」。但是猶太學生在林肯高中卻被排拒於辯論社團之外。羅斯科為了另找途徑，便在高中最後一年把《卡第惱》的「投稿者俱樂部」一欄改為「一個表達意見和觀念的公開園地」。羅斯科以年輕而崇高理想的態度展開這個計畫：

> 思想清晰的能力與具說服性的想法是永遠有用，永遠必要的，不管我們選擇作何種行業都無例外。
>
> 我們必須具有這種能力才能發揮每個社會分子的神聖任務。只有如此才能保衛我們的政治體制，剷除社會弊病，也才會解決社會所面臨的眾多問題。假如我們具有這種智慧思想與表達的能力，我們就不會受到甜言蜜語的政治家或自利的經濟家所迷惑。

這一番見解較接近傑弗遜式（Jeffersonian）的自由思想多於高德曼的激進思想；但是第一篇文章中（包括了麥科比和拿馬克的信件），他在《卡第惱》一貫談論體育運動和茶會活動的報導中加入了一個非常尖銳性的觀點。麥科比認為「一所中學花在運動的時間與精力比辯論還多是非常荒謬的事」，因此呼籲加強辯論的活動。拿馬克埋怨作學生的困難，尤其是像他那樣要半工半讀的學生，常常被迫購買新書，因為校方不斷更改教科書。但是開放的園地除了羅斯科和他圈子裏的朋友外卻沒有別的觀眾，因此投稿者俱樂部很快便關門了。

桑尼亞‧羅斯科維茲想到她家過去的地位，現在卻在魏恩斯坦家的公司作勞工，覺得非常羞恥；而她的弟弟在林肯高中則更糟糕，他不停被注重身分地位的白人學生戲謔與歧視。猶太學校的紀律嚴謹，但卻提供一種猶太團體的歸屬感；林肯高中則比較自由，但卻使羅斯科有局外人的感覺，令他覺得自己的文化差異不是他自己所選擇的，而是無可避免的一種命運。

不過儘管他對蘇聯的肅清運動有所反感，同時對他的被迫移民，他父親的逝世，他家境的窮困，他在林肯高中所受到的排斥與侮辱有所不滿，但是十七歲的羅斯科卻不是社會的反叛者。他的無政府主義思想其實是浪漫式的夢想多於嚴肅的政治理想。舉例來說，帕克（Jackson Pollock）在十七歲的時候便決定成為「藝術家」，也發現了酒精的樂趣和神祕主義，並兩度被洛杉磯手工藝術高中開除學籍，一次是因為投稿給《自由日報》（Journal of Liberty）（批評攻擊校方的教職員），另一次則與體育老師打架。比起帕洛克來說，年

輕的羅斯科就正直盡責得多，事實上他也是。

羅斯科寫了〈林肯高中的星期一〉一文刊登在《卡第惱》雜誌中，表現出他對校方的要求有強烈的反抗意識。羅斯科看出校園星期一早上的「睡意惺忪和懶洋洋」狀況。

> 我在星期一早上前往學校，想到面前一個星期的沉重課業便精神不振。而當我接近校址的時候，一條漫長的路程便在我腦海中浮現出來。這條路既曲折又崎嶇。路旁插著寫上星期一、星期二、星期三、星期四、星期五的里程碑。最後的一個里程碑在地平線遙遠的盡頭。

羅斯科覺得學校的日子異常沉悶、空洞與無意義，就像例行公事一般。但是他的反應並非憤怒，而是沮喪與哀傷。他並不埋怨學校或教育系統，反而責怪這是他缺乏準備的結果。在週末的時候，他把課業延到星期天晚上才做，但是到了星期天晚上，他却又跑出去玩。因此他既不能享受週末（他的功課壓力「整天」在他腦海中），也無法享受學校的日程。他找出一個解決的方法，提議課業全部在星期五前做完，讓學生可以自由享受週末的時間，到了星期一早上就會「精神煥發」。

羅斯科對這種事情的不滿態度與他結束猶太學校生涯的態度並不一樣。他只提出個人和表面的改革。他避免更深的問題——例如他為什麼反對做功課呢——但他所提出的感人論調並只是有關學校而已，更重要的是有關生命：一種必需的沮喪感，一種伸往「地平線遙遠盡頭」的無涯和空洞的任務，好像生命是一件永遠不能完成的遷移工作。羅斯科在十七歲的時候便感到空虛與哀傷，這會為他一生帶來悲哀與沮喪，但從一九四九年開始，他把這種感情化為一道道空靈的色光。

儘管他對學校的反抗與失望，羅斯科在高中却是一個優秀的學生，並獲取耶魯大學的獎學金。而儘管他在林肯高中學業成功，但羅斯科却仍然是一個局外人，被排斥（辯論社）和戲謔（「當舖掌櫃」）。他很「直言，不怯於發表自己的意見」，但是他對傷害的憤怒却被理性化為政治的反抗與語言的辯爭。他還未足以與美國教育系統或社會同化「斷然斷絕關係」。

對波特蘭西南區的很多猶太人來說，「鄰居之家」（由猶太牧師懷斯〔Stephen Wise〕和猶太婦女會合作在一九〇五年建立的）提供了一個社交活動的

中心。開始的時候由猶太婦女提倡研讀聖經的活動，到了一九一五年，「鄰居之家」從宗教重心轉到慈善事業上。那裏有波特蘭希伯來學校，但是安置所——由來自德國猶太人家庭的艾姐・露文伯〔Ida Lowenberg〕所主持——也為女孩子提供烹飪、縫衣的課程，其他尚有運動、社交、英文和美國公民的課程。「鄰居之家」現在是一所訓練新移民的機構——主要是東歐和正教的移民。莫斯和艾爾伯就是在那裏學習英文的；而羅斯科和他的朋友拿馬克、戴列陀、所羅門（Gus Solomon）和塞斯曼（Gilbert Sussman）也一度在那裏組織了辯論社，因為學校的辯論社排斥他們。不過羅斯科與這個社區中心的關係卻很疏遠；哥頓說：「他是那個世界之外的人。」羅斯科對猶太事物的興趣與他對無聊的社交和體育活動的興趣一般缺乏。

<p style="text-align:center">＊</p>

遷移外國對移民的身分認同有何影響？

移民又對其移居的社區有何威脅呢？

羅斯科體會到在美國社會中，社會與政治的自由，就像經濟機會一般，具有非常曖昧的一面。波特蘭以進步而聞名，這也是猶太移民前往居住的原因之一；但是在一九一○年代末期和二○年代初，這個城市就像美國其他城市一般，充滿了反動的政治。當然，那裏沒有屠殺猶太人的事件；但是那時波特蘭擁護激進政治的情況非常危險。

美國在一九一七年春天參加第一次世界大戰，因此滋生出對政治忠誠和社會改革的國家主義思想。「美國聯盟」和「美國革命的女兒」這類搖旗吶喊的團體指責「匈奴」和「散漫的外國人」是社會的渣滓，應該被「美國化」運動的軍人滅除。之前，同化的白種移民獲准「自然地」行動。但是到了一八九○年代末期，像「鄰居之家」這類安置區開始提供邁向美國化的推動力；這是上流社會吸收的機構，但它也是具人性和自動自發的機構。然而從第一次世界大戰開始，同化漸漸成為強壓的手段。一九一七年的間諜法把政治異見立為罪行，第二年的妨害國家安全法把任何貶抑美國政府、憲法或國旗的人判下獄二十年的刑罰。這些法律尤其嚴施於 IWW 的會員（這是少數批評美國參戰的團體之一）。在這種「高壓」的氣氛下，約翰・海罕（John Higham）在《大地中的陌生客》（*Strangers in the Land*）中寫道：「外國人被告誡在不尋常的情況下要謹言慎行。」

外國人必須謹慎——因為愛國者必定不會慎行。波特蘭與其他各地的情況一般，或許更有甚之。據該市的歷史專家麥科爾（E. Kimbark MacColl）指出，波特蘭在戰時「成為西北的愛國中心」，「售出的戰爭公債在美國來說是不成比例的。」這種愛國主義的熱情高張得有點過分，一位主張和平主義的圖書館員聲明拒絕購買戰爭公債，結果為此而被市政府開除。奧勒岡也有其「美國熱」的組織，如「自由捍衛者」和「奧勒岡愛國聯邦會社」。《奧勒岡日報》（Oregon Journal）表示：「我們必須有一個美國化的美國，」並支持一九一九年所訂的犯罪工團主義法，制定參加 IWW 的組織為一項罪行。一九一七年被選為波特蘭市長的貝克（George Baker）是一位好戰分子，他並唆使一連串的軍事行動以肅清異己和整頓他所管轄的城市。他的目標是「滅除市內的 IWW 會員」。那一年九月，一位年輕的社會主義分子遇見一羣坐在火車上的士兵，告訴他們出戰的原因是要保衛洛克斐勒的財產；結果他被控違反間諜罪名而被捕，在波特蘭市受審，被判下獄十八個月。另一位當地的激進分子伊奎（Marie Equi）醫生宣稱戰爭是「大拜拜」，結果被關進聖昆丁（San Quentin）監獄坐牢。一九一九年二月，有一人因為在波特蘭市拿著一個 IWW 的旗號而被下獄。公會的總署受到突擊，市長遂頒下命令，禁止工人集會，也不准攜帶罷工的牌子。數星期之後，在第二大道109號的 IWW 大堂——距離羅斯科的家只有四條街——受到突擊搜查。

當戰爭在一九一八年底結束的時候，美國主義的呼喊者已經失去原來的公敵（「匈奴」和「散漫的人」），但是受到羅斯科和其他蘇聯移民所歡迎的蘇聯革命，卻造就了美國的新敵人。「紅色恐怖」成為全國懼怕的對象，就像「散漫的人」一般，很多「紅色分子」同時也是猶太人。一九一九年十一月，司法部長帕瑪（J. Mitchell Palmer）安排了一連串全國性的突擊搜查，結果在一個月內，遞解了二百四十九個可疑的激進分子回蘇聯去。其中一個就是羅斯科的偶像高德曼。據麥科爾表示：「人們恐懼即使在奧勒岡都會出現共產革命，模仿一九一七年十一月的布爾什維克主義革命。」一九一八年底在波特蘭市出現的流行性感冒也被視為是共產主義的陰謀。一九二一年，奧勒岡立法會又通過一條新的犯罪工團法，是「美國最嚴厲而又最具彈性的反激進主義的一項法律」。一個星期之後，也是羅斯科高中學業的最後一個學期，剛從蘇聯返回美國的史蒂芬斯（Lincoln Steffens）被禁止使用學校禮堂作演講，這是來自貝克市長的壓力。

第一次世界大戰，美國主義和反激進主義不只是發生在偏遠的地區；它們直接與間接地影響了羅斯科的生命。他的哥哥艾爾伯被徵召入伍，在美國軍隊裏服役了兩年，駐守在溫哥華和華盛頓附近。羅斯科的「移居」挽救了他成為戰殉生的命運，在他離開第文斯克之後一年，美國便停止了蘇聯的移民申請。費利愛回憶表示，第文斯克的猶太人在戰時忍受了「無盡的悲痛與苦難」。四十三歲以下的男子在一九一四年夏天全部被召集派往沙皇軍隊的集合地維那。在戰爭初期，一車車的士兵、大砲、槍械、彈藥不停地經過第文斯克，運往前線去。當地的醫院很快便住滿了傷兵；學校被臨時改為醫院；新建築物不斷興建作為醫院的用途。一九一五年春夏之際，蘇聯軍敗退，德軍則節節進逼，「第文斯克成為重要的軍事重地，」補給新的士兵與器備。

蘇聯軍隊的敗戰需要找出原因，換句話說就是找一替罪羔羊；猶太人自然便擔上了這個角色，一車車的猶太難民很快地便從立陶宛疏散出來往東面逃走，經過第文斯克往蘇聯內部進發。但是德軍却仍然繼續壓境。在北方，德皇的第八部隊橫過立陶宛攻進第文斯克，據凱茲的敍述，德軍佔領「風景怡人的邁克尼薩克城鎮，並把它踐踏成灰燼。」

與此同時，蘇聯補給到第文斯克的軍備源源不絕，而新的堡壘也陸續加建。費利愛寫道：「大量的軍器被運至第文斯克，不惜任何代價來保衛第文那。」德軍以飛機大砲不斷轟炸這個城市。從一九一五年八月開始，戰略工程與工人被撤退；軍官的家人也被撤退；而第文斯克的猶太人也被撤退，「馬車、牛車和運輸車輛……擠成一團，就像成羣的鯡魚一般爭道。」

德軍終於在第文那的另一端按軍不動，該地有兩年的時間是一條長達八百哩的前線。沙皇的第五部隊，在盧斯基將軍（General Ruzski）的統帥下，此時則駐守在蘇西那亞街上。

第文斯克的五萬五千名猶太人中，只有一萬二千人逃過戰火的洗劫。

羅斯科的移民美國使他逃過戰爭的危險，但同時也把他帶到一個懷疑他忠貞情操的國家裏去。他在林肯高中曾面臨到愛國主義和政治改革的壓力。到了一九一八年六月──羅斯科在校的第一個學期──二百六十個學生已被徵召入伍。《卡第惱》刊出學生從前線寄來的信件，徵求別的學生與他們通訊。食物與衣服的供應、戰爭儲蓄郵票通行、愛國的海報和文章（「我們該如何貢獻力量以獲得戰爭的勝利」）、組織軍事和自由的演講仍持續進行。不參加這些活動的學生便被指為「不盡職責的分子」。

戰爭結束之後，《卡第惱》的作者又把他們的注意力轉往破壞顛覆上。一位學生警告說，IWW 的會員「企圖控制上等、中等和下等階級的民眾，從而有系統地謀殺和消滅他們，坐享別人辛苦得來的利益。」另一人則提出緊縮移民法令，以對抗 IWW 組織對工人的控制力，市長貝克表示：「教育可以也將會消滅共產主義、無政府主義和暴政。」羅斯科企圖在《卡第惱》製造一個「公開的園地」；他的同學則希望「滅絕」異己。

<div align="center">＊</div>

我成為一個畫家，因為我要把繪畫提升到音樂與詩的境界。

<div align="right">——馬克・羅斯科</div>

馬克・羅斯科年輕的時候彈奏鋼琴與曼陀鈴；他也寫詩，有幾首還留存下來。❸❷自我意識強烈，文字含糊而傳統，音韻僵硬，詩中充滿浪漫主義的色彩，都是一個年輕人的文學作品的特性。

致意

就像一個母親哀悼她的小孩
我也哀悼。
她會看到她的小孩，
她安慰自己
以置身樂園的美景。

但是我不能安慰自己
而我哀悼我的小孩——
我夢想的小孩——
我對世界的景象——美麗而自由！
就像一個母親的臂膀
渴切她的小孩來投懷，
我則渴切那個世界；
而樂園的夢也不能撫慰我；
除此以外的世界的喜樂希望也無法減輕我的哀傷。

天堂就像霧中的明燈

在長暗路途的盡頭。

它有一種蒼白的光芒。

假如有翼火焰的人體徘徊

在此之外的世界中——

喜樂的人體，有翼的火焰，精巧雅致——

我毫不在乎。

就是在這個世界中

春天美妙地降臨

小鳥在藍天中展開牠們的翅膀

歌唱鳴叫——

就是在這個世界中，

溪澗泛著點點的銀光

還有花朵怒放的粉紅——

在這個世界中——

我會喜樂自由。

啊，美麗的世界——美麗的世界！

沒有母親會渴求

她乳白、無瑕的小孩的四肢

像我那般渴求你。

你衝破我夢中的迷霧

啊，未來的人

粉紅與金黃！

生命似乎飄浮於

爲你奏出的音樂韻律中。

年輕男子像山獅一般，

而女孩則像幼獅——

我看見你在一道金色迷霧中。

淘空喜樂之杯，

啊，未來的人，

對他們來說生命是一場遊戲
用掉你最大的力氣。

「天堂就像霧中的明燈／在長暗路途的盡頭」：這兩句詩便暗示了羅斯科成熟期作品中所散發出來遙遠而迷惘的光。但是那靈性的光在此却被貶爲「蒼白的光芒」。羅斯科描寫失落，自比爲一個哀悼她小孩的母親。她可以想像她的小孩進了天堂而彌補她的哀傷，但是羅斯科拒絕任何宗教的慰藉，必須從「這個世界中」找尋快樂。

但是他對這個世界的文學比喻——「春天美妙地降臨／小鳥在藍天中展開牠們的翅膀／歌唱鳴叫」，或「溪澗泛著點點的銀光／還有花朵怒放的粉紅」——暗示出與自然生命稀有接觸的態度。實存的現實不能「衝破〔他〕夢中的迷霧」。事實上，根據詩裏基本的相類性(羅斯科＝哀悼的母親；世界＝死去的小孩)，他哀悼失去這個世界，他被疏離於這個世界之外，因爲它現在不能（在烏托邦的未來中則可能）符合他的夢想，他的理想。這首詩顯示出一個年輕的浪漫者與這個世界脫離。

心智之牆：從過去而來

無形鎖鏈的重量使今夜沉重
我被熱火和夢幻所陷沉。
前塵往事從我身旁飛逝——
人類所有的悲慘過去。
那些原始的野蠻人
他們又再流在我的血液中，
我覺得與過去交纏連結
被無形的鎖鏈。
一個婦人走來蹲伏在我身旁
一個原始的母親，
我感覺到她內心深處的幽暗，
而所有原始的恐懼
向我衝來——
幽暗的力量。

她帶來她洞穴的自覺，

危險潛伏左右。

洞穴的自覺——洞穴。

他們從洞穴中觀察世界，

努力去了解，

緩慢地閃爍著他們的才智

漸漸增長並以他們的頭腦吞噬黃昏，

而未開化之人直立並有自知之明〔。〕

羅斯科在此寫出他**不能**失去的東西，他的種族（猶太）歷史，以母親的角色作中心人物，對她來說，他仍然被「無形鎖鏈」所束縛。他的種族是「原始的野蠻人」，而他的母親則有「內心深處的幽暗」，就像羅斯科的種族與家庭背景使他感到羞愧恐懼。當「原始的母親」蹲伏在他身旁，他感到「原始的恐懼／向我衝來——／幽暗的力量」，這種描述暗示了母親經驗到這種恐懼，而她在附近「蹲伏」則驚醒了他內心所潛伏的恐懼。亙古的「危險潛伏左右」的種族覺醒形成了退縮，隱退到安全的「洞穴」中，就像是「幽暗」的子宮一般。羅斯科在一九五〇年代所作的寧靜繪畫顯然來自這種原始的幽暗。他在此希望找出一條出路，離開洞穴，超越種族的恐懼，透過「心智」之光而進入這個世界。〈致意〉是希望透過自然而獲得自由；〈心智之牆〉則透過才智和教育來找尋自由。

雅各·羅斯科維茲從邁克尼薩克移居到第文斯克，然後再從第文斯克移民到波特蘭。馬考斯·羅斯科維茲從第文斯克移民到波特蘭，然後再從波特蘭移居到東岸。他在一九二一年夏末從波特蘭搬到康乃狄克州的紐哈芬，進入耶魯大學就讀。

註 釋：

❶ 費利愛，《第文斯克，一個城鎮的興衰》(*Dvinsk, The Rise and Decline of a Town*)，撒克斯 (Bernard Sachs) 翻譯（約翰尼斯堡，南非，1956年），頁13。

就像我在結語中表示，第文斯克的指南書籍記載羅斯科維茲一家在一九一三年住在蘇西那亞街 (Shosseynaya) 17號。梅明 (Gesel Maimin) 以前是第文斯克的居民，現在則住在以色列，他告訴我在《一九〇二年的第文斯克市鎮之地址曆誌》(*Address-Calendar of the Town and Fortress-Depot of Dvinsk for 1902*) 頁53a中記載雅各‧羅斯科維茲 (Jacob Rothkowitz) 住在蘇西那亞街。在一九〇二年，第文斯克的那幢房子仍然沒有門牌號碼，但顯然在羅斯科住在那裏的十年間，他們是住在蘇西那亞街17號。

❷ 在第文斯克誌中，羅斯科的姊姊桑尼亞 (Sonia) 記錄的姓氏為羅斯科維克 (Rothkovitch)，在與席爾德斯 (Lee Seldes) 的訪問中，羅斯科的哥哥艾爾伯‧羅斯 (Albert Roth) 也使用這個姓氏。因為羅斯科的父親來自立陶宛的一個市鎮，從德文的拼音來看，羅斯科維茲似乎是原來的拼法，這也是他們家抵達美國後所一直使用的姓氏。

❸ 我是根據《拉脫維亞，風土人情》(*Latvia, Country and People*, ed. J. Rutkis, Stockholm, 1967)，頁195-96；阿米爾 (Moshe Amir)，〈第文斯克〉，《拉脫維亞的猶太人》(*The Jews in Latvia*, Tel Aviv 1971)，頁262-75；費利愛，《第文斯克》；還有訪問特魯克山斯 (Leo Truksans) (1991年3月25日)、森斯 (Henriks Soms) (1991年3月26日)、巴考夫斯卡 (Genovefa Barkovska) (1991年3月26日)、魏恩伯格 (Joel Weinberg) (1991年3月28日) 等人的敘述獲得這個城市的歷史。

❹ 費利愛在《第文斯克》頁12中描寫這三個火車站，至於沙皇房間的細節則來自我向特魯克山斯所進行的訪問。

❺ 一九〇五年的人口是七萬六千五百八十八；到了一九一

三年，則達十一萬三千零四十八人（訪問特魯克山斯）。

❻費利愛，《第文斯克》，頁105。費利愛在第8-12章中描述第文斯克的政治狀況；該市中的猶太政黨也在阿米爾的〈第文斯克〉頁268-72中有所談論。

❼羅斯科父親的原名可能是班哲明（Benjamin），這是羅斯科在結婚證書和波特蘭學校紀錄中所寫的名字。在《第文斯克市鎮之地址曆誌》中則用雅各，而在波特蘭沙龍墳場墓碑上寫的也是雅各這個名字。我是從墓碑上得到雅各‧羅斯科維茲的出生日期。莫斯告訴我雅各的出生地是邁克尼薩克，後來又由他家人證實這個說法。莫斯記得雅各的父親「為政府作記錄為職」。《地址曆誌》中記載雅各父親的名字為約瑟（Joseph）。

❽凱茲，《燃燒中的市鎮》（Burning Village, New York, 1972），頁12-14；這本詩集描述凱茲對邁克尼薩克的回憶，以及有關它在第一次世界大戰中受到摧毀的情形。

❾訪問肯尼斯與伊蓮‧雷賓（Kenneth and Elaine Rabin）。凱蒂‧高定和雅各‧羅斯科維茲的結婚日期並不確定；我在她出生的年份上再加十六年作為他們結婚的年份，這一計算方法是以家人記憶中她十六歲時結婚為準則。凱蒂的生日也是自波特蘭沙龍墳場墓碑上的記載而來。羅斯科的姊姊與哥哥的生日則來自訪問桑尼亞‧阿倫（Sonia Allen）。

❿訪問肯尼斯與伊蓮‧雷賓。有關雅各作為當地記事的角色，請參考麥凱比（Cynthia J. McCabe）對桑尼亞‧阿倫進行的訪問。安息日的故事已被基督化：猶太人不相信「地獄」的存在。

⓫這是猶太人的啟蒙，強調世俗的教育，包括學習國家的語言與文化，這種才智的訓練似乎是塑造雅各‧羅斯科維茲性格的先聲。但是在蘇聯則強調同化，並且是反革命的；雅各混合政治異見於其中是非常不尋常的。

⓬我與道加匹爾的歷史學者談過，也與拉脫維亞—猶太文化會社的官員談過，他們都表示第文斯克並無屠殺猶太

人的事故發生，這一說法也獲得費利愛的回憶錄《第文斯克》所證實；他們也表示從未聽過有關屠殺猶太人的巨坑這回事，但他們也無法排除這種可能性。

⓭訪問凱蒂・羅斯科。在我訪問莫斯和莫斯訪問克羅曼（Ruth Cloudman）中，他們都表示羅斯科是在家裏接受教育的。但桑尼亞却表示羅斯科被送到教區學校去就讀（訪問麥凱比，頁2）。羅斯科自己則說他就讀於猶太小學。可能他在不同的時期分別就讀這兩個學校。

⓮筆記本明顯是在美國製造的，因此這些詩是在這裏寫的，不是在第文斯克。而究竟是什麼時候寫的就很難說。

⓯我的描述是基於世紀初的第文斯克地圖（是森斯教授給我的）和梅明寄給我的兩張蘇西那亞一九〇三年的明信片而得來的印象。從地圖與明信片中，肯定了羅斯科的哥哥莫斯所說，他們「住在河東近橋一條街之距離」。

⓰有關山姆・貝絲・魏恩斯坦的資料來自華盛頓國家檔案，一九〇〇年美國人口調查紀錄；同時請參考一八九八年以來波特蘭市的彙錄和透爾（William Toll）的《中產階級的構成：四代的波特蘭猶太人》（The Making of an Ethnic Middle Class: Portland Jewry Over Four Generations, Albany, New York, 1982）；山姆與奈特・魏恩斯坦的照片出現在頁114。有關魏恩斯坦一家的資料，我是依據一九八六年十一月八日訪問薛尼・魏恩斯坦（Sydney Weinstein）醫生和蓋吉（Arthur Gage）而來的。文中引用「侄子」的話，這位侄子就是蓋吉。

⓱我對莫斯和艾爾伯的旅程記述是根據與莫斯、朱利安和桃樂絲・羅斯（Julian and Dorothy Roth），還有凱蒂・羅斯科的訪問而來。

⓲一張水彩習作中顯示出一個哀傷如鬼魅般的人體在右方的灰暗處，往畫中其他三個主要人物望去。羅斯科在油畫中取消了這個鬼魅的人體，可能是這個暗示過去包袱的比喻太過明顯了。

⓳地址來自一九一四年的《波特蘭市指南》（Portland City

Directory)，也獲得莫斯的證實。波特蘭的街道門牌號碼在一九三〇年代初期曾作更改。舉例來說，法朗街834號是在法朗街與寇利街（Curry Street）交界處，與現在的法朗街834號差得很遠。我是根據《奧勒岡波特蘭市保險地圖》（*Insurance Maps of Portland, Oregon*, New York, 1909）得到的資料來描述這幢房子。這房子現在已經不在了，顯然是在一九四一年拓寬法朗街時被拆除的。

⑳雅各‧羅斯科維茲去世的消息出現在《奧勒岡人》（*Oregonian*）（1914年3月28日頁13；1914年3月29日，第三版頁8）。凱蒂‧羅斯科告訴我，她祖父的死因是直腸癌。

㉑大衛‧安芬（David Anfam）告訴我，「羅斯科維茲」和「家庭」兩字寫在這幅畫的後面，他又指出畫評稱這畫為「家庭」。他指出「家庭」是此畫的畫題，而「羅斯科維茲」則是畫家的名字。「羅斯科維茲家庭」的畫題顯然是來自羅斯科基金會的紀錄。即使畫題是「家庭」，羅斯科卻是從他自己的激情經驗創作出畫中父母和小孩的象徵描繪。

㉒羅斯科進入費爾令就讀可從一九一三至一四年的學校表格中得到證實，還有費爾令一年級的學生名單也證明了這一點。班級學生名單可在波特蘭公立學校紀錄部門中找到。

㉓這些地址也出現在羅斯科就讀的薩德克小學和林肯高中的學校學生統計表中。

㉔有關羅斯科的學校生涯來自薩德克小學和林肯高中的班級名單，以及羅斯科在林肯高中的成績單；寄給我的高中成績單中，其成績已被刪掉。

㉕羅斯科早年對音樂的興趣是由莫斯和桑尼亞所提到的。羅斯科可以靠聽覺而學習鋼琴的能力是由很多親戚和朋友所證實的。

有關羅斯科戲劇藝術課程的資料來自他中學的成績單。羅斯科對戲劇的興趣可追溯到他在第文斯克的經驗，那裏有一所蘇聯劇院，演出如《哈姆雷特》（*Hamlet*）等戲

戲劇，但加上一點「社會主義的色彩」（費利愛，《第文斯克》，頁148）。

❷卡殊登（Gladys Kashdin）訪問羅斯科，1965年5月4日。由於羅斯科亦許卡殊登錄音，因此留下來的訪問稿只是一些筆記而已；據羅斯科在林肯高中和耶魯大學的成績單顯示，他並沒有在該兩校修讀過繪畫藝術；波特蘭美術館告訴我，他們並沒有任何紀錄證明羅斯科維茲曾參加過他們的兒童藝術班。

❷愛德華・魏恩斯坦的記憶是從他寫給沙莫斯基（Clair Zamoisky）的信中摘錄出來的，1978年2月24日（魏恩斯坦先生把他「叔叔」對羅斯科的稱號記爲「馬克」，我則把它改爲「馬考斯」）。蓋吉也記得羅斯科在耶魯大學就讀的暑假期間，在他魏恩斯坦叔叔的店裏作運輸文員時利用工暇來繪畫。

❷高德曼的演講在一九一五年八月五日的《奧勒岡人》中刊出；她的被捕與罰款則在一九一五年八月七、八日的《奧勒岡人》中報導出來。羅斯科告訴亞敍頓，他曾參加過她的一些演講會（訪問亞敍頓，1986年2月24日）。

❷雷賓記得羅斯科對修西狄底斯和希羅多德之間的差異有明顯的認識。比利格斯（Ernest Briggs）記得羅斯科於一九四九年在加州藝術學院參加他的一課講學中引用過希羅多德的話（訪問席克勒〔Barbara Shikler〕，1982年7月12日和1982年10月21日）。

❸《卡第惱》是林肯高中的刊物，集報紙、文學雜誌和畢業年鑑（一年兩次）於一身；我對該校猶太學生的人數估計是根據《卡第惱》畢業年鑑中麥科比抱怨的那一期所刊載的名字與照片而得來的（1920年12月和1921年3月之間）。

❸《卡第惱》（1921年6月）160；「六月班級族羣表演會」把馬考斯・羅斯科維茲的「普通名字」列爲「馬考斯」，「收集的原因」爲「他的辯論」，而預測他將來的職業爲「當舖掌櫃」；拿馬克的「普通名字」是「馬斯」，「收集

的原因」為「他與馬考斯相似之處」，而預測他將來的職業為「馬考斯的助手」。反閃族的意圖非常顯。

❸在羅斯科檔案（MRA）中包括了八首詩，其中只有兩首可以確定是由羅斯科所寫的：〈致意〉和〈心智之牆：從過去而來〉。另一首〈塞浦路斯之下〉和無題的片段（詩末有"M.B.F."的縮寫），顯示出是由羅斯科在波特蘭的一位朋友福森（Myrtle Forthun）所寫的。另外還有五首詩，〈有勇氣成為勇敢的他們〉、〈塞浦路斯樹〉和三首在「畫像集」詩題下的詩（〈吃蓮者〉、〈甜與鹹〉、〈「天堂」鳥〉）。MRA也包括了一頁劇本的片段，描述一個小鄉鎮中的表演團體，由一個淺薄的女人所主持；這個主題可能來自羅斯科在一九二四年與波特蘭一個劇團中的主持人狄爾龍（Josephine Dillon）的接觸經驗，因此這個劇本可能是在那段期間寫的。

羅斯科的詩都沒有寫上日期；也沒有任何暗示可以確定這些詩的創作日期。〈致意〉的右上角寫有「波特蘭，奧勒岡」，可能是羅斯科在林肯高中讀書時所寫的，也可能是後來重訪波特蘭時寫的（也許是他在耶魯大學放暑假時回波特蘭，或一九二○年代以後重訪波特蘭）。

3 紐哈芬／紐約

馬克對耶魯大學校方和學生都非常蔑視——我想這就是他退學的原因之一。

——西蒙・惠特尼（Simon Whitney）

據我的記憶，馬考斯是一個親切、愉悅、直率敢言的人物，對當時的耶魯大學有一連串的犬儒態度，也有極廣的幽默感，但却缺乏戴列陀的革命精神。

——吉列茲（Morris Gitlitz）

當馬考斯・羅斯科維茲——與他的好朋友戴列陀和拿馬克一起——離開波特蘭去耶魯大學就讀時，他進入生命中第二個新旅程，這個旅程所激起的希望比起他帶來美國的任何期望都要高。現在，他不再是「移居」，而是獨立行事，離開猶太移民的社區和波特蘭的鄉間，前往繁華燦爛而走在學府尖端的長春藤盟校。

但是這個新世界又再使他的夢想破滅。在波特蘭，反閃族的刻板形象是普遍的印象，但歧視事件在林肯高中却是一個真實的現象，東歐的猶太人不像曼哈頓下東區的同胞那樣處於「被侮辱的階級」。事實上，很多與羅

斯科同輩的波特蘭猶太人都表示他們首次遭到反閃族的經驗是在東岸大學裏。羅斯科從波特蘭的貧民區搬到耶魯大學校園，他也從反動的政治行為和隱伏著的歧視轉到啓蒙的高等教育和根深柢固的反閃族意識。在紐哈芬，他是屬於被侮辱的階級。

事實上，羅斯科在一九二一年的大學教育開始正是全國反閃族意識最強烈的時期，而長春藤盟校的校園也就成為主要戰場之一。猶太學生的就學率大量提高，而且大部分來自工人階級的東歐移民(或他們的小孩)。到了一九二〇年，杭特學院(Hunter College)和紐約市學院(City College of New York)的學生有百分之八十至九十是猶太人。長春藤盟校為了阻擋「猶太人的侵略」，便以祕密的配額系統來選收學生。耶魯大學是對猶太人最不友善的一所學校。

儘管德國來的猶太美國人在世紀初便進入耶魯大學，並輕易地融入該校的環境中，但是當東歐移民的子弟在戰後抵達時，馬上獲得強烈的反彈。一九一八年，耶魯大學的校長費德烈克・鍾斯 (Frederick S. Jones) 在新英倫校長協會的一個會議上提出警告說:「幾年前，每一個獎學金都被猶太學生獲取。我在會議上提出這件事，並說不能讓這種情況繼續下去。我們必須對猶太人作出禁制。」對鍾斯來說，猶太人不僅壟斷了獎學金的名額;從耶魯大學行政部的觀點來看，他們也「強求」經濟的援助，好像是欠了他們的一般，他們的卑鄙道德破壞了榮譽法則，而且「對學校生活貢獻很少」。據耶魯大學新生部主任安基爾 (Roswell Angier) 表示，猶太人都非常物質主義、不忠實、喜歡羣集一塊，而且「在班級組織中是一個外來羣體」。

鍾斯完成了一份詳細的統計研究，把一九一一至一九二六年以來耶魯各班級的所有猶太學生包括在內;鍾斯的表包括了每個猶太學生的姓名、地址、出生地、父親的出生地、課外活動、獎學金、中學資料和未來計畫。鍾斯的統計表中，其中一個就是一九二五年的馬考斯・羅斯科維茲。諷刺的是，羅斯科的那一班學生人數——八百六十六個學生，是當時耶魯新生人數最多的一屆——遂提供了校方解決「猶太人問題」的方法:限制新生人數便可掩蓋校方限制猶太學生名額的欲望。

對於那些被錄取的猶太學生來說 (如羅斯科)，歧視也成為公開的行為。耶魯大學在一九二〇年代初期，與其他長春藤盟校一般視自己為一所「紳士的學院」，就像維比倫 (Thorstein Veblen) 所形容為「強調高貴學養高於學業的一所機構」。「預備學校的貴族」形成社會精英。文藝批評家馬蒂遜 (F. O.

Matthiessen）寫道，假如你屬於這一個羣體的話，「你便追求適當的社會目標，穿著適當的布魯克斯西裝，你的白襯衫領子是有鈕釦的那種，而你也不會作任何過分的事——除了喝酒之外。」耶魯就像林肯高中，只是更大更東岸而已。社會地位的取得是透過吃的俱樂部、運動團體、兄弟會和高年級的祕密社團等系統的參與——這些團體完全被新教徒的上等階級所主控。猶太人被排斥於這些組織之外，成為下等的賤民。

由於特權團體面臨地位日升的另一階層的威脅，種族的歧視被神祕化為禮節的問題。在林肯高中，精英分子可幻想透過教育而消除激進分子；但是對耶魯的院長科爾文（Robert Corwin）來說，猶太人（尤其是紐哈芬來的猶太人）是無可救藥的一羣。

　　　這裏的嚴重問題就是當地的猶太人，他們住在父母家，對宿舍
　組織一無所知，對教堂也視如無物，畢業後赤裸裸地進入這個優越
　和榮譽的世界，就像他們赤裸地出生在這個世界一般，毫無建設。

猶太人在學業上比社交上更「愛出風頭」或「用功」。他們大多是工人階級和移民，故比較「粗魯」和「外國性」。很明顯的，他們並不是「惠芬普斯」（Whiffenpoofs）的料子。

但是，「公立中學的神話都認為美國的好大學是學習的聖殿，吸引東歐人到耶魯去『朝聖』。」在羅斯科大四那一年，拿馬克回憶道：「安基爾博士（耶魯大學的院長）前往林肯中學訪問，顯然是向奧勒岡州宣傳耶魯大學。我們的化學老師桑恩（Thovne）先生是耶魯一九〇二年的畢業生，也是廣受學生愛戴的老師。他安排了一個與學生會談的私人會議，」在會談中他保證「錢並不是問題，只要是頭腦聰慧的好學生便可以了。」況且東岸的魏恩斯坦家早已把耶魯視為他們家的傳統。❶因此羅斯科也被吸引到這個聖殿中，但即使他曾崇拜過該地，却維持不了多久的時間。在他大學的第一年間，他住在校園之外以減低開支，却因而成為不可救贖的「當地」猶太人，遠離校園生活的文化組織。猶太人在學校中形成一個異國的團體，要不然就成為學校組織之外的異國人。

羅斯科在大一的時候與拿馬克住在霍華德大道（Howard Avenue）840號，是格羅辛斯基（Herman Grodzinsky）醫生的家和辦公室的三樓裏。對街是一所教區學校，這幢磚房子是街上多位醫生的住所；耶魯醫學院和紐哈芬醫院

則在距此南方一條街的霍華德大道上。在一九二〇年代初期，霍華德大道也是紐哈芬猶太貧民區的一條邊界——比波特蘭的「小蘇聯」較小而擁擠，也較為污穢。在紐哈芬的人口中，大概有八千是猶太人，大部分是在過去三十年中移民來美國的，住在三條街以外 (霍華德大道510號) 的是到處存在的魏恩斯坦家人。❷

雅各‧羅斯科維茲的弟弟山姆是與波特蘭魏恩斯坦家之間的聯絡人；他的妹妹艾絲特 (Esther Weinstein) 則是紐哈芬魏恩斯坦家的聯絡人。她在蘇聯嫁給阿伯拉罕‧赫殊 (Abraham Hirsch)，後來赫殊又改姓為魏恩斯坦。阿伯拉罕‧魏恩斯坦在一八九二年——山姆‧羅斯科維茲移居到波特蘭後的那一年——移民到紐哈芬去。他成為一個舊貨交易商，後來生了九個小孩，其中有四個 (雅各〔Jacob〕、丹尼爾〔Daniel〕、愛德華和路易斯〔Louis〕) 畢業於耶魯大學。❸

據阿伯拉罕的一個兒子愛德華‧魏恩斯坦表示：「馬克來我們家吃晚飯，然後我的母親裝一袋三明治和水果給他。她從他吃晚餐的態度上看出他白天沒吃什麼東西。」在魏恩斯坦家的飯桌上，話題往往包括了文化與政治。羅斯科認識了一些雅各的音樂家朋友，他「與這些人相處得非常愉悅，因為他們所使用的語言正是他所喜歡的」——那就是「藝術、音樂和文學」的語言。在魏恩斯坦家，羅斯科只是一個窮親戚而已；但是他們却給他一個吃飯的地方，一些家庭氣氛，一些與他志趣相投的朋友，使用他的語言，並提供一個熟悉的蘇聯猶太人的環境給他。

在校園之外，羅斯科是一個窮親戚，在校園裏則是一個被放逐的人。在第一個學期末，這三個波特蘭人的學費獎學金都被轉為學生貸款，他們的經濟馬上出現困難。掌權者又再背叛了羅斯科，迫得他必須出外工作，就像當初他父親去世之後，他也被迫出外工作一般。但是現在由於耶魯大學職業介紹所的反閃族態度，使得找尋工作更為困難，據拿馬克的記憶，他們對猶太學生「百般刁難」。在大一結束的那年，憤怒的拿馬克離開了耶魯。而羅斯科却找到一份工作，可能是在校園飯堂內或在當地的清潔公司中工作。❹

羅斯科後來開玩笑地說，他常常故意把食物不小心倒在學生身上，以幫助洗衣公司增加生意。但是他的職位在當時來說是痛苦多於歡樂。羅斯科在美國的白人羣中是一個蘇聯來的猶太人；而在東岸預備學校的精英羣中，他又只是西岸公立學校的畢業生而已；他住在一個租來的房間內，不是學校宿

舍；在一個強調休閒活動、運動和「適當的社會目標」的大學環境中，他却被迫作勞動的工作。最糟糕的是，基本上──他的貧窮、他討厭的工作、住在猶太貧民區、依靠較富裕的魏恩斯坦親戚──羅斯科的生活與他所離開的波特蘭生活沒有兩樣。

他在耶魯的朋友都記得他是一個「聰明」、「博覽羣書」的年輕人，並相信他的「天分」「注定」使他「成就偉業」。拿馬克說：「據我的看法，馬克非常聰明。他不用整天讀書，對他不喜歡的教授他也不多理會。」羅斯科在耶魯仍然繼續作素描與速寫，但是他的野心却是在專門行業上。他考慮過學法律，也考慮學工程。❺在羅斯科就讀前一年，耶魯立下了一個「普遍」的新生計畫；羅斯科選修了大一英文、大二法文、歐洲歷史、基本數學和基本物理。在他上大二的那一年，他又選修了大二英文、高級法文、生物通論、基本經濟、哲學歷史和心理學通論。他顯然是在修哲學的學位，這是給那些公立學校畢業生提供的學位，因為他們缺乏拉丁文的學歷而不能修人文科學的學位。他的學期平均分數是C＋，第一年比第二年好一點。漸漸地，羅斯科對所有課程都「完全失去興趣」，只得到C的分數，好像他也是班上有身分的同學中之一員。

儘管他在第二年已沒有獎學金的援助，羅斯科却住進學校宿舍內；他住在羅倫斯館 (Lawrence Hall) 161號的房間內，與戴列陀住的171號相隔很近。但是住在大學裏却無法解決羅斯科對其習俗與價值觀的看法。到了一九二三年春天，羅斯科對教育是達到專業成功的途徑這個觀念越來越失去信念，同時對耶魯的敵意也越來越強烈，尤其是對他的同學更是敵視。一九二三年二月，羅斯科與戴列陀和另一個朋友西蒙‧惠特尼一起出版了一份地下報紙《耶魯週六晚害蟲》(The Yale Saturday Evening Pest)，他們把報紙「在星期天早上趁學生離校未歸或遲睡晚起之前，偷偷塞進宿舍房門裏。」投稿給《害蟲》的作者都是無名氏，除了在討論「假神」那一期中，惠特尼認出是羅斯科寫的，我們無法確知哪一篇是羅斯科所寫，但是報紙的觀點與羅斯科的相符，因此把那觀點與羅斯科作一聯想也是沒錯的。

第一期寫道：「我們相信在這個沾沾自喜和自滿的年代中，破壞性批評比起建設性批評更為有效。」就以它的「破壞性批評」和革命性的口號（「開始懷疑就是智慧的開端」），《害蟲》比起林肯高中的投稿者俱樂部所提出的理想主義更具侵略性；其批評觀點粗略地說就是曼肯 (H. L. Mencken) 與梭羅

(Henry David Thoreau) 相會的觀念。

羅斯科與他的朋友不是唯一在鄉間俱樂部中高喊的先知。在爵士樂時代開始的時候，耶魯校園就常出現喝酒鬧事的場面，甚至發生暴力事件而引來紐哈芬警察前往鎮壓。但是較認真的學生和教職員等也提出了教育宗旨為何的基本問題。在一九二三年春，《耶魯日報》（*Yale Daily News*）、《耶魯文學雜誌》（*Yale Literary Magazine*）和《耶魯校友週刊》（*Yale Alumni Weekly*）都相繼提出同一個問題：「我們在這裏的目的是什麼? 耶魯的目標是什麼?」《害蟲》與其他一些隱名刊物後來也脫離了這種騷動性的態度。

學生辯論的議題包括強制的禮拜儀式、嚴厲而零碎的課程、限制學生入學名額等；但是真正的問題卻在於第一次世界大戰後美國大學的現代化現象。耶魯本來是一所宗教機構，但是這時卻受到商人的支持與營運，吸收的學生來自更廣大的地域、社會和種族背景，而為畢業生準備的前途往往對準華爾街的方向發展，而非以前的公眾服務行業上。猶太人一向被視為太原始而又貪婪，難以成為有學養的人，在這些改變產生之後，他們也就成為代罪的羔羊。耶魯的新校長安吉爾（James R. Angell）是一個現代主義者，努力要建立研究院和專業學院。很多學生保持著保守的立場；他們攻擊教職員的「父道政治」，歸咎於增加學生入學人數，並呼籲爭取學生獨立和更高的標準。《耶魯日報》的編輯憂慮道：「耶魯不再能保證它的大學生像舊日耶魯傳統與理想下那樣令人印象深刻，現在訓練出來的學生都是保守的人，成為這個國家的領導者。」耶魯的學生意識到大學轉為現代化和不涉感情的一個機構，遂採取了傳統的理想來保障他們精英的地位。

《害蟲》的創刊號批評國際間的政治、資本主義、社會主義、移民和貧窮等問題，但是後來的幾期卻把重心轉移到校園的問題，並以諷刺性兼浪漫的語調來討論耶魯的教育問題。《害蟲》把行政部的現代主義者歸於一組，學生的傳統主義者則屬於另一組，呼籲他們既不要採取民主化，也不要固守老舊的精英地位，而朝「一個理性機敏與好奇的特殊階層」上邁進——一個英才教育制。《害蟲》的攻擊對象並不是大學的當權者，而是那些「頭腦怠惰和才智馬虎」的學生——針對兄弟多於父親。「今天耶魯已經沒有中心力量，只有領導其政策的工具，」其成果則使學生「不是來受教育，而是要成為工程師。」談了這麼多現代化，更不要提到羅斯科的事業計畫是要作一個工程師。

「假神! 泥塑偶像!」羅斯科在「假神」那一期中熱烈辯論。「只有一個

方法來粉碎它們，那就是靠耶魯大學的學生在理智與精神上作出革命。讓我們懷疑，讓我們思考。」羅斯科的激情隱喻目的是要粉碎運動員偶像，課外的成功，社交的成功，大眾的觀感，分數的崇拜：所有這些榮譽的形式，羅斯科都諷刺性地視為一種同等的規範。他寫道：「有一天我們將會看到這就像日光一般的簡單——那種對大眾習俗和普通性盲目規範的順從，只會帶來庸俗，扼殺天才。」在羅斯科的理想耶魯國度內——「一所教育機構的核心就是圖書館」——「個人與個人主義將會受到尊重。」大學會為浪漫的天才提供一個溫暖的家。

據《害蟲》表示，耶魯當時所缺的是「一種學習的欲望……多於物質的需要。」商業是第文斯克的靈魂；豐富的教養現在則是耶魯的靈魂。假如《害蟲》的其中一個主題是這種瀰漫的實利精神和物質主義的話，那麼另一主題則是以社會生活取代知性生活。「耶魯的學生不談藝術與文學，」——就像羅斯科與他的紐哈芬親戚和朋友所談的東西——「他們的晚上都花在討論籃球、打橋牌和跳舞上。」因此，「整個大學都只是一個謊言，成為社交和運動俱樂部的掩蔽地。」學習只是強記以求通過考試而已，這種教育方式是羅斯科在猶太小學中所熟知的。

其根源的問題是這種「溫馴」的學生導致了「無靈魂」、「無生命」、「空洞」的現象，就像羅斯科對中學生活是無休止的苦讀的看法一般。當艾略特（T. S. Eliot）的《荒原》（*The Waste Land*）出版後一年，這三位耶魯大學生審視當代的校園生活，發現它是一個「半意識的睡眠」、「睡著的疾病」和「真空」狀態。大學的當權者（或任何其他人）被動地接受，也就充耳不聞。《害蟲》在成形階段中為我們提供了《街景》中那種宏偉與空洞的公眾假象。在耶魯大學中，這個機構並不強調任何「學習的欲望」。開始懷疑就是欲望的起端——也是生命的開端。在其最終的假設中，《害蟲》撥離現代主義和傳統主義的方向，而傾向一種浪漫性的理想主義。編輯們強調人類具有「更高貴的本能」。透過疑問、挑釁和懷疑，《害蟲》在大學機構裏撥開一片空間，將這種更高貴的本能起死回生。

《害蟲》這種理想主義的前提在〈死者的房屋〉（The House of the Dead）中尤其明顯，這篇文章使羅斯科對波特蘭和紐哈芬的經驗化為比杜思妥也夫斯基（Dostoyevsky）還要浪漫的寓言。一個天真的年輕人「喜愛生命，唱出他的愛情」，但是「他的歌却沒有獲得聽眾」，因為「那些人在物質競逐的漩

渦中失去了他們的心靈。」他莊重地下結論說：「我住在死者的房屋中。」現在他却被「一所偉大學院的尖峰」所吸引。「我在這裏會找到新生命。」但是「沒有人具有他一般的熱情」；很多人都譏笑他。開始的時候他埋怨自己：「我太嫩了。」但他終於決定，「我又住在死者的房屋中，」處在屈服於「平庸」的「魅影」中。即使少數從這「疫症」中倖存的人，還是需要極大的力量才能生存下去。「使死者復活」的希望無期；「生者可以驚醒睡著的人」，有才華的人可以激勵羣眾。

《害蟲》的確獲得某種程度的名聲。在「校園觀點與新聞」（《耶魯校友週刊》的一欄）中常常提到它。但却沒有使死者復活。一位校友向《害蟲》編輯指出，耶魯的「紳士式」理想就是指「悲觀、激進和揭醜聞的態度在老艾利之殿（halls of Old Eli）中沒有立足之處」，而紐哈芬的一份報紙指出《害蟲》的成員是「有激進思想名聲的外國知識份子」。皮爾遜（George Pierson）在他寫的兩冊莊嚴耶魯史中表示，「陰鬱而重要的《耶魯週六晚害蟲》毫無惋惜地逝去。」它無法起死回生，《害蟲》本身却死亡了。❻

羅斯科在一九二三年秋天從大學中退學，又作另一「完全的突破」，這一次是帶著社會價值的嚴謹學習態度，而不再是才智的嚴酷方式。

　　　　　　　　　　　　　　＊

　　有一天我碰巧地走進藝術教室中去與一位選修該課的朋友會面。所有的學生都在描繪一個裸體模特兒——我馬上便決定這就是我要的生命事業了。

　　　　　　　　　　　　　　　　　　　　——馬克・羅斯科

離開耶魯是羅斯科生命中的轉捩點，這個決定是困難而戲劇化的行爲，其中有幾個原因。爲了送他進耶魯，家裏作了很多犧牲，他的母親對他「能言能辯」的才能非常佩服，故希望「他能夠成爲一位律師」。做了律師便可貼補一下這位寡母的艱困生活。事實上，羅斯科的哥哥莫斯這時已結了婚，有兩個小孩，每天在他波特蘭下城的藥房中從早上八點一直工作至午夜十二點，已開始以金錢來補助凱蒂・羅斯科維茲了。然而羅斯科却違反家庭的需要和期望，即猶太人傳統上強調教育的重要(他家尤爲強烈)，和移民所期望獲得事業與經濟成功的心態。❼羅斯科在林肯高中的同學中，所羅門成爲一位律

師，後來更做了聯邦法庭的法官，拿馬克則成爲一位醫生，麥科比成爲猶太教祭司，而戴列陀更成爲經濟法的教授(這是他自創的一個行業)。離開耶魯即表示羅斯科拒絕成爲美國傳奇故事中的一個「沒有靈魂」的人物，就像卡罕 (Abraham Cahan) 在《列文斯基的興起》(*The Rise of David Levinsky*, 1917) 小說中所批評的人物，一個猶太式的富蘭克林 (Ben Franklin)。

但是羅斯科不僅是拒絕向羅斯科維茲家重視正統教育的觀念作出妥協，他的行爲顯然是更激進的。假如他決定返回波特蘭，成爲一個藥劑師或一個工會頭子，對他的家人來說，這兩個職業中任何一個選擇都顯得有理可循。但是羅斯科離開耶魯，離開波特蘭，搬到紐約市去，選擇從事藝術的行業。他後來表示他去紐約是想「到處胡混，餓一下肚子」，他是到藝術學生聯盟(Art Students League) 中去與一位朋友碰面才首次發現繪畫的藝術，他看到學生們在畫一個裸體模特兒，遂「決定這就是我要的生命事業」。這種啓示性的故事使羅斯科發現自己的志向是一件無跡可尋、完全改變的行爲。他常常強調他在「孩提的時候或甚至在大學裏都完全沒有接觸過繪畫。」「我對很多東西都非常熱情，如書本、音樂、世上萬物」，但卻沒有與繪畫發生接觸。看到裸體模特兒而決定轉變行業，暗示出他對繪畫的原始「熱情」是在於色情的欲望。

將羅斯科與馬蒂斯 (Henri Matisse) 作一比較，馬蒂斯也是很晚才開始繪畫。馬蒂斯在二十歲的時候還是一位律師，因患了盲腸炎而在休養中，他的一位鄰居叫他試一下「填色畫」以消磨時間，這是按碼上色的維多利亞式繪畫。馬蒂斯說：「以前我對什麼都沒有品味。我對別人要我做的事情都漠不關心，但是當我手上拿著這盒顏料的這一刻，我覺得我的生命就在這裏。」馬蒂斯對顏色產生感情，而羅斯科則對裸體模特兒有所感應，這種感應來自他與繪畫的接觸。在描繪裸體模特兒的繪畫中——這是他早期繪畫生涯常作的題材——羅斯科表示：「我覺得真是奇妙，我對它完全著了迷。」

不管著不著迷，羅斯科仍然搖擺於繪畫與戲劇之間。經過在學生藝術聯盟中作了兩個月的學生之後，他又在一九二四年初返回波特蘭幾個月，在那裏跟約瑟芬・狄爾龍 (Josephine Dillon) 所主持的劇團學習表演藝術(狄爾龍不久便成爲克拉克・蓋博〔Clark Gable〕的第一任妻子)。羅斯科在劇團中的短暫經驗爲他製造了一個自我神話的故事：他喜歡告訴別人蓋博曾經是他的角色後補演員，而「我比克拉克・蓋博演得更好。」蓋博當時是狄爾龍劇團中的一分子，但是羅斯科的話卻並不怎麼可信，部分原因是蓋博當時已是狄爾

龍的領銜學生，另外一部分原因則是戲劇對羅斯科而言是一項奇怪的行業選擇。不僅是他沒有表演的經驗，問題是羅斯科那粗胖五呎十一吋的身材，看起來更像舒伯特（Franz Schubert），而不像一位主角演員；他同時也是出了名的笨拙，就像他一位嫂嫂所說，他經過走廊的時候，一定會碰撞到牆壁的。但是羅斯科對戲劇的熱情却沒有減退。他在林肯高中選了一門戲劇課程；他在耶魯的時候曾談過選擇戲劇爲業的想法。經過波特蘭的表演經驗後，他返回紐約曾嘗試申請獎學金前往美國實驗劇場就讀，但却沒有如願。而從一九四〇年代末以降，他常常形容他的畫爲「戲劇」，他的「形狀」是「表演者」。假如羅斯科缺乏蓋博的性感魅力，但是據雷賓的描述，他却是一個令人「迷醉」的演說家，喜歡佔著舞台中心的機伶講者。羅斯科本人和他的作品都非常戲劇化。

到了一九二五年初，羅斯科回到紐約並進入百老匯大道近五十二街上的一所小商業學校新設計學院（New School of Design）中就讀。❽羅斯科在那裏選了高爾基（Arshile Gorky）的一門課。羅斯科回憶道：「他教導監督學生的品行。他期待良好的表現。他教學嚴厲。或許我不應該說這些話，但是高爾基督導得有點過分。」高爾基在教程中帶來他臨摹蒙地西利（Monticelli）和哈爾斯（Franz Hals）的畫，他會「教導並向我們解釋這些畫家所使用的技巧」。羅斯科對高爾基的記憶，其中一些聽起來很像是自我描述一般：聽高爾基所講的故事，「很難判斷什麼是眞什麼是假，」羅斯科說；又或高爾基「似乎是一個憂鬱的人。我懷疑他對藝術的愛是否就是他唯一喜樂的泉源。我相信是的。」羅斯科只參觀過高爾基的畫室一次，他記得「替他把垃圾拿到外面。我恐怕仍然把他視爲課堂監督者。」

羅斯科在一九二五年十月進入學生藝術聯盟中就讀，在以後的七個月中，有六個月他選修韋伯（Max Weber）的靜物課。他在聯盟中的那段時期，報名卡上列了三個地址——紐約一〇二街，他表兄雅各在紐哈芬的地址，和他母親在波特蘭的地址。羅斯科在一九二〇年代中，在這三個地點都待了一段很長的時間。羅斯科在紐約獲得他母親一位遠房親戚果列夫夫人（Mrs. Goreff）提供一個在一〇二街19號的免租金的房間給他居住，他當初向果列夫夫人請求道：「我是一個貧窮的藝術家，我需要一個睡覺的地方。」當他住在那裏的時候，他畫了一些中央公園和哈林區的炭筆及鉛筆素描。他同時「也在我們的留聲機中播放了很多巴哈的音樂，並且畫了很多畫。」

　　在這段期間，羅斯科常常截順風車去紐哈芬。他的表兄愛德華・魏恩斯坦說：「我想他是負擔不起坐火車的票錢。」羅斯科在那裏停留一、兩個星期。「我懷疑這是他唯一可以吃到豐盛食物的地方。」不管從羅倫斯館宿舍窗戶看出這種波希米亞式浪蕩者的生活有多浪漫，又或是描繪裸體人物的行為多麼令人迷惑，羅斯科仍然只是一位住在西哈林區公寓小房間內的二十二歲青年，為藝術而挨餓；他還不曉得他的家在那裏。

　　與家庭脫離臍帶關係是一個緩慢、困難但却是必需的掙扎。他退學耶魯當然不是要返回波特蘭去。他後來表示假如他「留在波特蘭的話，他就會變成一個無業遊民，」但是在紐約，他却找到「發展的自由」。「他憎厭波特蘭，」形容它「枯躁與鄉愿」。他覺得「他不屬於那個地方」。在桑尼亞的記憶中，「他要尋求更高的理想，」他要離開的欲望在林肯高中時便已開始。「他說當他離開中學之後，他要去別的地方。」波特蘭使他窒息，會使他成為一個「無業遊民」，一個無名小卒。離開該地可以使他脫離家庭嚴格要求的壓力；而他在紐約可以佔有一個足以容納他最大野心的舞台位置。

　　繪畫賦予羅斯科一種迷醉的肉體愉悅感；選擇藝術作為職志，使他肯定感情價值高於工程師或律師的「無靈魂」的物質感。藝術提供了一個高貴的理想，羅斯科可從中找到信念，也可自由地作出選擇；它把他從「死者的房屋」中拯救出來，把他送到一個「理性機敏與好奇的特殊階層」。藝術甦醒了欲望——可能因為它是越軌的。羅斯科的選擇不僅違抗了家庭對他走向中產階級的期盼：「馬考斯，你為什麼浪費你的時間呢？你永遠不能靠這個來維生的。」繪畫也違反了猶太傳統反聖像的禁忌。這種宗教的禁忌對羅斯科並不怎麼強烈——或亞道夫・葛特列伯（Adolph Gottlieb）和紐曼這兩位與羅斯科同期的猶太畫家——但是對夏卡爾或史丁（Chaim Soutine）來說，他們兩人都比羅斯科年長十歲，成長於佩利安置區中，因此他們對藝術的興趣遂招致嚴重的政治威嚇和宗教禁忌。舉例來說，當年輕的史丁要求一位猶太祭司為他作畫像模特兒的時候，那位猶太祭司的兒子却把史丁打了一頓。

　　從這一點看來，羅斯科「移居」到美國是一件解放的事，使他脫離嚴厲宗教的壓力，對於一位曾是猶太學校的學生來說，他是非常清楚的。夏卡爾和史丁跑去巴黎；而羅斯科則到了紐約。羅斯科在那裏只是一位貧窮的猶太移民畫家。就像豪威（Irving Howe）在《我們父親的世界》（*The World of Our Fathers*）中指出：「要成為一位畫家，年輕的猶太人必須擁有無比堅強的意志，

頑強的堅持，不管其家人是否支持都要走出自己的道路來。」二十二歲的羅斯科可算是藝術的晚來者，沒有傳統的支持，也沒有藝術的訓練，邁進一個未知而陌生的領域。

<center>＊</center>

羅斯科就像二〇年代從美國鄉下來的很多年輕人一般，藉藉無名、具懷疑本性、特立獨行的無產階級，現在却進入摩登的時代。追求現代的夢想也是追求「完全脫離」家庭、階級、宗教、種族束縛的夢想；很多有關羅斯科的生涯故事都戲劇化地把他形容爲反叛傳統權威的現代叛逆者。但是羅斯科後來却把現代與古代認同，並對他的過去有很深的依戀。事實上，他踏上現代的途徑——是漩渦的進展而非直線的邁進——也是靠著家庭與種族根源爲軌跡。首先是雅各・羅斯科維茲以政治的熱情取替了宗教；然後是他的幼子以藝術來取代政治，並完成了世俗化的過程，但是對羅斯科來說，藝術是一種神聖的感召，而他的聖殿則成爲一所接近猶太教的聖殿。他那些成熟期作品中的抽象與神聖空間並不受到偶像的干擾；他的猶太人身分也幫助他成爲一個抽象表現主義畫家。庫尼茲稱他爲「西方藝術中的最後一位猶太祭司」。❾

羅斯科的父親，一位來自立陶宛鄉下的年輕人，「離開他出生成長的鄉間，挨飢抵餓地進學校受教育，以期達到他所期盼的成就。」羅斯科則離開他成長的美國小鎮，挨飢抵餓地自我學習，以成就他所要的人生。羅斯科自我要求地「忍受離鄉背井的孤寂和窮途潦倒的境遇」，就像莫斯形容他父親的生涯一般。羅斯科抛棄波特蘭貧民區的追求成功理想，但是長遠地來看，他却成爲一位享譽國際的富裕畫家，他既克服、重複而又完成了他早逝的父親的生命理想。

在聲色太平的二〇年代間——國富民安、叛逆乖張與縱情享樂的一個時期——羅斯科混合了他母親的決心和他父親的理想主義，律己地過著近乎僧侶式的貧窮、飢餓和孤獨的生活，不是睡在浴缸中便是睡在地鐵車站裏。到了二〇年代末期，他與一位從波特蘭來的年輕鋼琴家蘇利 (Gordon Soule) 合住一個只有冷水的公寓房間，羅斯科告訴蓋吉 (Arthur Gage) 說：「我一定要成爲一個偉大的畫家，因爲我居然可以靠著一罐沙丁魚、一條麵包和一瓶從走廊偷來的牛奶來維持三天的生命。」蓋吉解釋說：「他的意思是說假如他可

以作這麼大的犧牲，他必定會成為一位偉大的畫家。」羅斯科深信自我犧牲就會形成偉大，似乎諸神會因他所受的痛苦而感動；他總是難以找到解放自己的途徑，最後都只導致自我懲罰的行為。

在他後期的宣言〈被激發出來的浪漫畫家〉(The Romantics Were Prompted)中，羅斯科以他個人早期的經驗來泛指透過忍受痛苦而獲得心理與社會的救贖：

> 社會對他的行為並不友善，這使得畫家非常難以接受。但是這種敵意却可以作為真正解放的工具。從一種虛偽的安全感中獲得解放，藝術家遂得以放棄他那塑膠的銀行存摺，就像他放棄其他安全形式的行為一般。社區感和安全感都是依屬於熟悉形態上。從這種形態中解放出來，就可能產生優越的經驗。

在這段聲明文字發表之後兩年的時間，羅斯科的成熟期作品遂表現出這種「優越的經驗」。四方形的模糊邊界，裏面柔柔地化解的形狀，它們浮懸在背景上的面貌，沒有暗示體積的線條，從畫中透出的光芒，緊湊但又脫離形體的顏色，甚至薄塗的色彩——所有這些特色都創造出一個自由的空間，在這個空間內，所有「熟悉的」實體都被物化了。

但是在羅斯科的繪畫中和〈被激發出來的浪漫畫家〉的呼籲中，他都並不想把肉體與精神分離出來，他把他對藝術的熱情與他對女性肉體的渴慾連結在一塊。他的繪畫本身便充滿感性與誘人的力量，雖然這些作品往往把我們吸引到一個空靈的空間裏去。羅斯科在〈被激發出來的浪漫畫家〉中表示，社會的敵意、隔離和金錢的需求都是「真正解放」的先決條件，就像包華利可能正是創作具聖光的壁畫的理想場地一般。

一九二〇年代，羅斯科去了紐約，並決定要成為一位畫家，這使他從家庭、宗教和事業的安全感中解放出來。但是為了解放自己，他却加入了一個社會的邊緣羣體，選擇貧窮、孤絕和匱乏——幾乎從一開始就是他生命中的痛苦境遇。只是這次是他自己所選擇的。解放自己必須作自我犧牲，必須忍受痛苦和未知的過去才能進入一個空闊而不可知的未來。

<div align="center">＊</div>

我看到一個小孩獨自地玩弄小石塊。它製造了兩個門楣和一道拱

門。它比這些咆哮者製造了更多的建築物。一道拱門，一個孔穴，拱門上的天空，你還要求什麼呢？

<div align="right">——馬斯‧韋伯</div>

　　羅斯科在一九一三年抵達美國，這也是軍械庫展（Armory Show）的那一年，是歐洲現代主義藝術登陸美國的先鋒，因此也被貶斥爲「艾利斯島的藝術」。到了一九二〇年代中期，羅斯科還不是一位現代畫家；事實上他還稱不上爲一位畫家。他後來自己形容「對藝術非常鄉愿」，他住在一個對藝術也很鄉愿的城市——依巴黎的水準來看；而他開始作畫家的那段時期也正是保守主義反對現代主義實驗的時期。

　　但是羅斯科的身分却有著明確、長期的有利條件。作爲一位猶太的「局外人」，他對美國和歐洲的藝術傳統都沒有強烈的認同。作爲一位在二〇年代的美國畫家，他沒有受到美國前輩畫家的壓力；而畢卡索和馬蒂斯却又是遙遠的歐洲權威。就像其他同輩的畫家一般，羅斯科發展得非常緩慢；羅斯科後來說，「由於美國畫家被迫到一個鄉愿的局面中，他便不怕任何損失，反而會獲利無窮。」

　　他強調「是從同輩畫家的畫室中學習繪畫的」，因此他自認爲是自學成家的，而事實上他也的確如此。他作畫家所受的正式教育非常短暫，可能是因爲他無法忍受權威的監督。他在新設計學院待過一段很短的時間，之後上過藝術學生聯盟的課，又在比利曼（George Bridgman）的寫生課待了兩個月，韋伯的靜物課待了六個月。而在藝術學生聯盟的八個月中，對他形成了重要的影響；羅斯科體會到成爲一個畫家的可能性，他也開始對繪畫產生清晰的理念，尤其是受到韋伯的啓蒙。

　　座落於五十七街、介於百老匯大道和第七大道之間的藝術學生聯盟，提供了一個替代性的美國式藝術學院——充滿活力和民主的地方。聯盟可能被誣陷很多的罪名——坎斯托克（Anthony Comstock）曾因裸體模特兒的事件而突擊檢查該校——但是沒有人會指控它的「溫情的專制主義」。「藝術學生聯盟是建立於一個健全的民主原則下，由學生營運而服役於學生，」這是一九二五至二六年的學校册子中所宣稱的。「由於學生主控其政策的施行，因此不會爲校外團體或個人的利益而行事。它的生命來自那些組織它的人的需要。」教職人員來自從事創作的畫家，並且每年聘雇。沒有進校的標準要求，進來

之後也沒有要求的標準；校方不作評分的制度，也沒有學位的頒發。學費低廉——韋伯的課程只花了羅斯科一個月十三元的學費——學生可以按月註冊選修他喜歡的課程。在藝術學生聯盟中，學生（包括羅斯科）都受到學習欲望的激勵。

但是不管聯盟的組織如何先進，它在一九二〇年代仍然是「現實傳統的中堅分子」。比利曼是一位留學法國美術學院（Ecole des Beaux-Arts）的加拿大人，他在聯盟教了三十年的課。他原來是「一位具創新精神的老師，教導解剖和人體素描的課，」他也寫了幾本有關的書籍，在聯盟中比利曼是出了名的頑強派，猛抽雪茄菸，像菲爾茲（W. C. Fields）❿那樣角色的人，他的課非常受歡迎，以致想要上他課的學生必須以一張素描作品作為候選的審查資格；然後比利曼再從中選出五十個學生來上他的課。

雖然他教導的方式是一個個學生分別指導，但是卻非常形式化。「比利曼準時抵達課堂，也準時開始教授。到了一堂課結束的時候，他也完成了個別學生的教導。」學生被分成三行——前排坐在矮凳上，第二排則坐在普通的椅子上，第三排坐在高腳椅上——全部面對著模特兒。「假如在他抵達之時你還未到的話，你便喪失被評論的機會。」多少年來，比利曼的教學方法和藝術理論（這是他從馬蒂斯那裏學來的簡化解剖方式）都沒有改變過。由於他「有一條公式」，所以他的課廣受歡迎；但是有些學生卻覺得他的課是一條「死公式」。後來成為惠特尼美術館（Whitney Museum of American Art）館長的古德烈治（Lloyd Goodrich）還記得他從比利曼那裏獲得的第一次批評。「他用一塊麂皮布把我的素描完全擦掉，然後自己在上面重畫。我說：『比利曼先生，我的看法不是那樣。』他說：『去看一下眼科醫生吧！』」

假如比利曼代表了一九二〇年代的美國學院主義，那麼韋伯則代表了美國的現代主義——以及它的命運。韋伯在一九〇五年二十四歲的時候前往巴黎。他對前往就讀的三所私立藝術學院都不滿意，最後便作了馬蒂斯的學生，並與畢卡索（Pablo Picasso）、盧梭（Henri Rousseau）和阿波里內爾（Guillaume Apollinaire）成為朋友。韋伯對塞尚（Paul Cézanne）在一九〇六年參加秋季沙龍展的作品非常欣慕；他也開始對原始藝術發生興趣，尤其是非洲的雕刻；他也學習歐洲古代大師的作品，尤其是葛雷柯（El Greco）。待一九〇九年韋伯返回紐約之後，他已經成為一位現代化的成熟畫家；不久他便創作了首幅由美國人所畫的立體派（Cubism）作品，並參加史提格利茲（Alfred Stieglitz）

的前衛藝術家團體。

韋伯也是一個具有廣博文化興趣的人，對音樂和文學也很在行。他是一位有才華的歌手，在巴黎的時候曾考慮以音樂爲事業；他對「文學有很深的敬意，尤其是具有先知性的文學作品」，出版了《立體主義者的詩》(*Cubist Poems*, 1914) 及一本如先知性的理論文章《藝術論文》(*Essays on Art*, 1917)。❶但是韋伯作爲一位畫家的這種崇高地位却使他遭受到揶揄的批評；他在一九一一年於史提格利茲的291畫廊舉行的個展中，招來一名畫評者的批評，形容他的繪畫是「一種奇怪、神經不正常的執迷」，其「醜陋的面貌令人驚訝」，而另外一人則形容他的人體就像「發散物」，「也是我們從一個瘋人院出來的人所預期得到的結果。」即使在藝術學生聯盟中，他稱讚這個機構爲「小蘇聯」，但是他仍然覺得被「懷疑」的眼光所監視，「沒有受到尊敬」，「被不著痕跡的譏笑所環繞。」

一位有文化教養的人，也是現代藝術的先鋒，他在巴黎的現代藝術奠基時確實身在其中，但却被人譏諷他同化歐洲前衛文化的努力，四十四歲的韋伯──一位英雄偶像却成爲藝術越規的受害者──正是二十二歲的羅斯科所能認同的權威人物。更重要的是韋伯也是出生在蘇聯的畢亞維斯托，父母是猶太正教的信徒，十歲移民到布魯克林，「瀕臨赤貧狀態地」住在那裏，進入一年級就讀時一句英文也不會，後來却連連跳級，在十六歲的時候便完成高中課程。韋伯也是一位政治的左翼分子，在一九三〇年代時成爲美國藝術家反戰反法西斯協會（American Artists' Congress Against War and Fascism）的主席。韋伯證實了像羅斯科這樣的一位蘇聯猶太移民也可以成爲現代主義的畫家。

據以前的一位學生的記憶，韋伯是「一個矮小粗壯而臉盤圓大、臉色蒼白的人」：

> 進入教室之後便坐在模特兒前的畫架前，就像在他自己的畫室般開始在畫布上描繪。在與學生溝通之時，他會把思想整理成字句，一邊畫一邊講，但是這些字句就像夢幻般吐露出來，使人覺得聽到的不是字句，而像是看著他思索繪畫問題時的腦袋運作情況。

韋伯後來強調說，他所教的「不僅是那幅畫，那個模特兒；而是與音樂、文學有關的藝術，當然這是一種新的造形方法，一種建構感。」他鼓勵學生「向

塞尙學習構圖」，他也請他們「在一幅畫上寫詩」，並宣稱「繪畫就是詩的一種媒體」。韋伯結合示範與語言的宣示，可能使學生更積極地找尋正確的方向，這種方法對羅斯科這類拒絕權威的強壓手段的學生正是理想不過。

當然，韋伯也批評學生的作品來補充他的冥想教學方法，他往往「個別地與學生談論他們的作品，並在學生作品上修改描畫。」⑫幾年之後，當他前往羅斯科參展的WPA畫展參觀時，羅斯科還從韋伯那裏獲得一些畢業後的指導。韋伯仔細地觀看他這位前任學生的一幅如鬼魅般弦樂四重奏的作品。他「縱情細察，但却帶著一點批評的眼光。」約瑟夫·蘇爾曼 (Joseph Solman) 回憶道。「然後他把點著的香菸灰彈在掌心中，再把菸灰塗在其中一個演奏者的臉上，說『這一部分需要暗調一點』。」羅斯科笑道。這位常常挑剔的學生這種喜悅的反應正顯示出他對他那年長老師的尊敬。蘇爾曼道：「他說他從韋伯那裏學到很多東西。」

羅斯科在二〇年代末期的作品，環繞著家居和城市的景物，那種沉厚、陰鬱的表現主義風格正顯示出韋伯的影響。韋伯那時所教導的 (羅斯科也已洗耳恭聽) 是人文反應，並反對他所視爲的現代形式主義。他警告說：「很多古老的罪惡都披上現代的外衣。理想孕育出藝術。情感就像陽光對藝術種子的重要性，而種子過一段時間就會結成果實。」韋伯的繪畫這時揚棄了立體主義，並轉向盧奧 (Georges Rouault) 的表現主義上發展，偶爾會加上一些是猶太特性的主題。在《藝術論文》中，韋伯回歸到羅斯科所熟悉的浪漫式理想主義上去。他強調創世者的神聖精神和作品的情感力量。他強調說：「表現永遠先於手段」，「藝術不僅是表現而已」；它是具「啓示性」，「先知性」，「使死物成爲靈魂的居所。」韋伯不是一個沉默的理想主義者；他視藝術家爲先知，強調情感與精神高於結構的觀念，對羅斯科有深遠的影響力。

*

羅斯科是一個寂寞的人，他選擇的事業使他與他的家庭脫離關係，而這個行業本身就是很孤絕的。波格說：「我想他是我遇到的人中最寂寞的一個。我從未見過有人像他那樣孤獨，眞是絕望地孤單。」他在〈被激發出來的浪漫畫家〉中表示，在西洋繪畫中使他最受感動的作品「是那些只有一個人的畫──單獨的在那靜止的一剎那。」繪畫的行爲是很孤獨的，在他的現代美術館個展開幕那一夜，自我懷疑的恐懼使羅斯科不能自己。繪畫也是冥想與寧靜

的行為，在羅斯科把他作品中所有可以辨識的題材驅於畫面之外更是如此。與此同時，羅斯科也是「學問淵博之人」中的一員，對他們來說神就是聖言。兼具語言、戲劇性和戰鬥性的能力，羅斯科在家中是出了名的能言善道，正反兩面議題都能振振有詞地強辯。他喜歡講話與爭辯；他曾考慮選擇法律為事業。他說他在年輕的時候曾想過要當作家。

但是從林肯高中的投稿者俱樂部和耶魯的《害蟲》中來看，文字似乎無法擊中要害，既無法撼醒沉睡的人，也不能傳達出作者的生命感情。就是因為文字無法達成理想，也成為羅斯科在描述過去時都帶著誇張語調的原因之一。就像他在〈被激發出來的浪漫畫家〉中寫道，羣眾聚集在「海灘、街頭和公園中」，「組成一幅無法溝通的活人畫（tableau vivant）」，就像《街景》一畫中的家庭羣像那樣。繪畫的直接、非語言和視覺的特性提供了一個「結束寂靜與孤單」的可能性。表現主義把普通現實作情感的歪曲，遂成為羅斯科的第一個解決方式。但是直到他發展出成熟的形式之後，他才能創造出一個使孤寂人體可以「呼吸和伸展」的空間。在這些後期的作品中，那沉重、嚴格的社會和肉體世界已被「徹底摧毀」，使得感覺不需依賴真實或象徵的事件便可立即獲得傳遞。這些畫布（「它們不是繪畫」）呼吸感覺，把畫家（和觀眾）包圍在一種深鬱感情的氣氛中。羅斯科在他一生中遭遇過如此多的錯置感和侮辱，在此終於找到安居之所，並且活絡過來。

羅斯科性好爭辯。「但是他也非常友善，」部分原因是他非常寂寞的緣故。一九二〇年代中期在紐約開始畫家的生涯，他在這個陌生的城市並不完全感到孤絕。他有蘇利（羅斯科那位年輕鋼琴家室友）為友，後來羅斯科還說他在一九二〇年代中最親近的朋友就是蘇利。另外他還有紐約那一批魏恩斯坦的親戚，但是不知他與這些遠房親戚究竟有什麼接觸。❸羅斯科的兩位來自西岸的魏恩斯坦表兄弟當時住在紐約。哈洛德・魏恩斯坦（Harold Weinstein）是哥倫比亞大學歷史系的研究院學生；蓋吉則在美國實驗劇場——就是曾拒絕羅斯科入學的那所學校——學習了兩年表演課。羅斯科在波特蘭和耶魯的老朋友拿馬克，以及林肯高中的同學所羅門，也在哥倫比亞大學；另外一位林肯高中的朋友麥科比於二〇年代末期在紐約做了猶太教祭司。❹但是假如說繪畫把羅斯科隔絕起來的話，那麼繪畫也使他成為社團的一分子。在藝術學生聯盟中，他與費斯達提（Lewis Ferstadt）、哈里斯（Louis Harris）、伊斯列爾（Nathan Israels）和史坦恩（Hirsch Stein）成為好朋友。❺

蓋吉記得他與羅斯科常在星期六下午在第二大道「蘇聯放逐者聚集」的「蘇聯熊」中留連，他們沒錢吃午餐，便只叫了茶與麵包，在那裏聊天和聆聽巴拉萊卡琴 (balalaika) 演奏的管弦樂。蓋吉說，羅斯科與蘇利共住的只有冷水的公寓中「沒有家具，只有一兩把椅子。」這兩個年輕人睡在擱於地板上的床褥上。一九二六年秋天，羅斯科的生活費每星期只有五元。然而二○年代的經濟繁榮卻提供了很多低資工作，使那些波希米亞式次文化的人（像羅斯科）得以維生。經濟蕭條對藝術家造成嚴重傷害的原因之一就是無法再找到這類的工作。在二○年代，羅斯科在製衣工廠中作剪裁和其他雜事；他曾為紐哈芬來的魏恩斯坦家親戚尼特伯格(Samuel Nichtberger)（他是一位會計師和稅務律師）作簿記的工作；他可能也曾為夏令營畫過海報。他為《曼諾拉雜誌》(Menorah Journal) 的一篇文章〈森林猶太人〉作插圖（討論荷屬圭亞那西半球中的第一個猶太人城市的命運），他在一九二五至一九二八年間「在廣告界累積了三年作插圖工作」的經驗。他的其中一個雇主聯邦廣告公司，專長於在設計廣告中採用現代主義藝術的方法。

*

猶太人傷我最深。

——馬克・羅斯科

不過作為一條規則來說，我們的所有案例都放棄了結論。

——卡夫卡，《審判》(The Trial)

就像他同輩的很多畫家一般，羅斯科對純藝術和商業藝術分得清清楚楚——這也是他不喜歡普普藝術的原因，同時也是他後來壓抑他曾作過插圖員的經驗的原因之一。事實上，他在一九二八年末與商業藝術打交道後竟惹上了一場官司，也對他早期生活和畫業開端的很多問題構成戲劇化的面貌。羅斯科向布朗尼 (Lewis Browne) 提出控訴，布朗尼從一位猶太教祭司轉為暢銷書作家，他聘雇了羅斯科為他所寫的《圖解聖經》(The Graphic Bible) 作插圖工作。羅斯科表示布朗尼沒有給他適當的致謝，也沒有付足他原來應允的全部酬勞。

這件訴訟的聽證會產生七百張證言，其中三百張來自羅斯科——這是我

們得到年輕時候的羅斯科所寫的最詳盡的紀錄。❻更重要的是，羅斯科與布朗尼對簿公堂一事對羅斯科的身分認同提出很多更深入的問題：他究竟是誰？他對權威者來說究竟是誰？作為一個畫家來說，他又是誰呢？而作為一位在美國的蘇聯猶太人，他是什麼身分呢？

羅斯科是在一九二一年與戴列陀和拿馬克從波特蘭坐火車前往紐哈芬的途中認識布朗尼的；布朗尼比羅斯科大六歲，是戴列陀的表兄。他一八九七年生於倫敦，小學與中學都在倫敦受教育，到了一九一二年才移民到美國。就像羅斯科的家庭一般，布朗尼一家也定居在波特蘭。布朗尼曾試過自立門戶做生意，但不久他又決定上大學，一九一九年畢業於辛辛那提大學，之後選擇了宗教為職志，在一九二〇年又從希伯來聯校獲得一個希伯來文的學士學位。在當學生的時候，布朗尼參加了一個由猶太祭司懷斯組織的改革運動，同時他也在一九二〇年於康乃狄克州瓦特伯利（Waterbury）的以色列會眾教堂中由懷斯授職為猶太祭司。當布朗尼在火車上與羅斯科相遇時，剛好從禮拜會回來，也正開始他在耶魯大學短短一年的研究院課程。他與羅斯科在那一年間常常互相見面，而且「成為好朋友」。

他們兩人在一九二三年同時離開紐哈芬，一直都沒有碰面，直到一九二六年秋天羅斯科去紐約找工作，才到住在紐約上東城的布朗尼家中去找他。在這三年中，兩人的生命都有很大的改變。布朗尼辭退了他在以色列教堂的工作，因為他為一個「被禁止言論自由的激進分子」辯護的緣故；他失去收入，遂住在康乃狄克州一個農屋裏，並寫了一本猶太人的歷史書，《比小說更奇怪》（*Stranger Than Fiction*, 1925）。懷斯後來又推薦布朗尼到紐華克（Newark）的自由猶太教堂當祭司，他在那裏從一九二四年一直工作到一九二六年。布朗尼的第二本書《這個信仰的世界》（*This Believing World*, 1926）是描寫世界各種宗教的書，在銷售和評論上都獲得極大成功，賣出十萬冊，並獲美國繪圖藝術協會推崇，評選為一九二六年最佳插圖書籍之一。由於這個成功，布朗尼遂辭去祭司的工作，專心一意地從事寫作。

而羅斯科則選擇了純藝術，每個星期的生活費只有五塊錢——如今他要回過來向一位選擇商業藝術而致富的人尋求幫助使他很不自在。開始的時候布朗尼非常樂意幫忙他。在他們的談話中曾提過《圖解聖經》這本書的計畫，但是布朗尼的第一個反應卻是把他推薦到四家廣告公司去，而這四家公司全都拒絕了羅斯科，據布朗尼所說，原因是羅斯科的「經驗不足」和「能力不

足」。布朗尼也把他推薦給《藝術雜誌》（Arts Magazine）的編輯古德烈治：「我有一個年輕的朋友，羅斯科維茲先生，他在藝術界中工作。假如你能對他的作品作些宣傳，或者讓他在你的雜誌中評論書籍的話，你就幫了他很大的忙。」布朗尼在電話中向古德烈治說。由年輕的羅斯科評論書籍在今天來看是不錯的點子，但是古德烈治却沒有答應，從此就結下羅斯科與古德烈治的恩怨，尤其是當他成為惠特尼美術館館長之後。

幾個月之後，在一九二七年八月二十七日，羅斯科與布朗尼又在麥科比祭司的家中相遇。布朗尼在四天前剛好與麥克米連公司（Macmillan）簽下撰寫《圖解聖經》的合約，合約還包括付五百元請人協助此書的插圖工作。《圖解聖經》——主要是針對年輕的讀者羣——是透過插圖和文字來描述舊約和新約中的故事。在麥科比家中，他們談論了羅斯科參與這件工作的計畫，後來又在布朗尼的公寓中作詳細討論；第二天早上，羅斯科帶來一幅示範作品，兩人遂同意羅斯科擔任這件五百元的插圖工作，以每星期十元的方式分期付款。

在以後的四個月中，羅斯科每星期工作七天，每天四、五個小時，終於在十月底完成了這件工作。他為書中所有地圖作美術字設計，並裝飾大部分的地圖；他也為書的封面與末頁作插圖。布朗尼在十二月十六日給了羅斯科一張餘款一百九十五元的欠據。布朗尼開始慢慢償還剩下的餘款，但在一月中當羅斯科前來領取剩下的最後五十元的時候，布朗尼要他簽下一張收據，表示已領到這件工作的所有款項。羅斯科拒絕簽字，兩人都憤怒起來，羅斯科最後宣稱除非「我在地獄中與你相見」，不然他永不會簽字，最後布朗尼對羅斯科下逐客令。到了這一地步，羅斯科遂雇了一位律師。

合約上本應寫得清清楚楚——結果再看，原來裏面並沒說得怎麼清楚。兩人遂爭執於羅斯科應該做的職責，而他實際上又做了什麼，布朗尼答應支付的款項和功勞是什麼，布朗尼如何謹慎監督他工作，更不要提他們之間對細節問題的無數爭論等。據羅斯科所說，他是受雇於作一百五十幅地圖的美術字工作，並與布朗尼一起作插圖和裝飾設計。布朗尼在九月底或十月初的時候要求羅斯科為封面作美術字，並為末頁作一些設計。布朗尼對他的工作非常滿意，遂答應多付羅斯科一百元的獎金，並把他的名字放在封面和末頁中。一個星期之後，布朗尼又叫羅斯科畫四幅耶路撒冷的地圖。布朗尼這時對羅斯科的工作甚為喜歡，並宣佈他要把羅斯科升為「合著者」，並要他再畫

很多的地圖。作為回報，羅斯科的名字會出現在扉頁上，還有在他所作的地圖上也會加上他的名字，同時他也會獲得此書未定數目的版稅。

在這些新的條件下，羅斯科遂展開他的新增任務。但是當十月底或十一月初，一些作品從印刷廠送回校對時，羅斯科向布朗尼指出他的名字並沒有出現在地圖上；布朗尼向他保證這種「疏忽」一定會更正過來。然而十二月初另一批地圖稿送回時仍然沒有羅斯科的名字，他遂再提出付款與署名的問題，但又再被推搪下去。當此書的打樣送來之後，第三次討論又再展開。他在聽證會上指出他並沒有放棄獲得應有權利的希望，但是到了一月他與布朗尼最後會面時，布朗尼表示除非他簽下完成書，不然便不發下欠他的最後五十元。

羅斯科在他的舉證中表示，他是布朗尼貪婪剝削下的受害者；他唯一的錯誤是信任布朗尼是一個有信用的人。當然布朗尼的說辭又自不同；他說自己是一個仁慈的施善者，他的錯誤是慷慨地幫助一個潦倒的畫家，結果這個畫家卻是一個懶惰、散漫、乖戾、甚至危險的人。布朗尼表示，羅斯科被雇的原因是「出於同情而不是他的作品能力」。而且當他開始工作的時候，原來計畫是包括二百五十幅地圖，到了九月中便減為一百五十幅，在十月更減至一百幅。布朗尼在作證中指出，從一開始羅斯科被雇的工作範圍便包括了插圖與上色；他又說由於地圖數目減少了，羅斯科的責任也就增加了，以補償他仍然支取五百元酬勞的工作量。布朗尼否認承諾給羅斯科任何版稅或在扉頁刊出他的名字。他在早期對羅斯科的工作感到滿意和「心情好的時候」，加了一百元的獎金給他，並在幾幅地圖上加上"R"的字樣。

從他的觀點來看，布朗尼是地圖的「創作者」，羅斯科只是「技工」，執行雇主的觀念而已。著作權的問題——像誰才是地圖的創作者？——成為這件官司的重要議題。布朗尼表示，羅斯科的責任大部分是在布朗尼以鉛筆畫在透明紙上的地圖上著色與設計字體；有時布朗尼會在地圖上寫上「船隻」或「駱駝」，意思是要羅斯科在那上面畫船隻或駱駝，但是羅斯科也是依賴布朗尼所提供的書籍（其中一些是他自己早期所寫的書）作範本。布朗尼和他的律師阿瑟‧海斯（Arthur Garfield Hays）都堅持說羅斯科所做的只是「模仿」而已。

據布朗尼表示，他與羅斯科的爭執進入危機是在打樣送來之後，羅斯科問道：「怎麼我的名字簡寫沒有印在地圖上？」布朗尼回答說：「不行，這些版

已全部製好了，我將你的名字放在一些我覺得特別好的地圖上。但是我覺得你的態度不好，所以我不再把你的名字放在任何其他的地圖上，而且我會記得把以前放在封面的名字拿掉。」他們兩人之間的交惡已慢慢形成了好一段時間。布朗尼對於他的助手的「鬆懈和不悅態度」早在九月的時候便感到不滿。然後他又埋怨羅斯科留在地圖上的手指印，以及「把他的衣服在我公寓中亂丟」──舉例來說，「他把他的大衣和背心丟在公寓裏，我總要叫他像我一般把衣服掛起來放在衣櫃內。」但是不管如何，布朗尼是受到感動而作藝術的雇主。

> 「你說你需要金錢。或許我可以找一些有錢的朋友購買一些你的繪畫。我自己也需要一張。我想買一幅掛在我的公寓裏。我從來沒見過你的畫。我很想看看你的作品。你能不能帶一幅你的畫給我看呢？我比較喜歡風景畫。」他說：「我會。」不久他拿了一幅畫來給我看，我看了一下說：「這幅畫不行。」他說：「你不會喜歡這一類的畫。」

布朗尼又指證說，有一天他指責地圖上的手指印，羅斯科惱了火，便把布朗尼桌上用來鎮紙的空手槍拿起來指著他。儘管他們的關係越來越惡化，布朗尼却仍然留下羅斯科來工作，甚至在十二月中給他一張欠據（剩下的餘款），以防他有狀況發生。正如羅斯科，布朗尼也把一月當他要求羅斯科簽下完成書的那一次會面視為他們最後的決裂。

這一爭執最後則變成法律的訴訟。羅斯科的律師寫信給布朗尼，要求付清最後的五十元，布朗尼很快便付了。羅斯科在四月二十八日離開紐約返回波特蘭，這一次為期六個月之久。《圖解聖經》在一九二八年八月正式出版，羅斯科九月初便在波特蘭看到此書上市。回到紐約兩個星期──十一月十日──羅斯科便開始進行法律訴訟，控告布朗尼和麥克米連公司，要求兩萬元的賠償和暫禁銷售此書。十二月五日由華沙沃哲爾（Isadore Wasservogel）法官主持聽證；為了加速辦理這一訴訟──因為要求禁令──案子遂轉到仲裁官約瑟夫（Herman Joseph）的手上，他在十二月二十六日至一月七日間主持了八次聽證。

當羅斯科每個星期只有五元生活費時，受到布朗尼的雇用，他一定感到充滿希望。羅斯科曾經被迫作商業性藝術來維持他作畫家的理想，但是他現

在是為一位老朋友的親戚工作，而他又是紐哈芬的朋友，一位與改革派猶太教及具前進政治思想的懷斯有關係的前任猶太祭司；簡單地說，這位雇主與他有很多相同之處。布朗尼也允諾給羅斯科穩定而數量可觀的薪水，同時答應為他介紹出版公司和藝術界的關係，以及任何從《圖解聖經》之商業成功所帶來的工作。但是羅斯科不但被布朗尼所出賣，同時也打敗了官司，而《紐約時報》（New York Times）報導這件事更為羅斯科帶來公眾的恥辱，文中充分表現出布朗尼的性格，（並誤導）指羅斯科的繪畫就像「猴子亂塗」一般。❶❼羅斯科最後還要償付法庭費用，使他欠下九百元的債務。❶❽

　　事實上，布朗尼和羅斯科之間的關係從一開始就注定要失敗的；他們兩人都具有對方排斥的特性。布朗尼在上東城的公寓既寬敞又乾淨。他那黏濕風格的文筆，像叔父般的語調，輕率的學術態度和他繪畫風格的很多元素都是從他的精神導師梵盧恩（Hendrik Willem van Loon）——是二〇年代一位暢銷書作者和插圖畫家——那裏學來的。❶❾布朗尼在《比小說更奇怪》一書中指出猶太歷史是「一個種族貪婪、困惑地在一個快樂世界中渴求更尊貴生命的不朽史詩，」他在感傷於憤怒和災難的同時，也把這段歷史世俗化與平常化。假如說《比小說更奇怪》把現實從猶太歷史中抽離出來的話，那麼《圖解聖經》則把神聖從聖經中抽離出來。布朗尼在序言中重複自己的話，說聖經是「一個種族貪婪、困惑地在一個快樂世界中渴求更尊貴生命的不朽史詩。」在羅斯科的聽證中，布朗尼指出他在一個月內寫了五萬字的《圖解聖經》內文。商業無疑是布朗尼的靈魂。

　　羅斯科維茲在一九二八年時的個性正是最使布朗尼不安的那類人，這不僅是因為他選擇純藝術而貶低商業藝術的緣故。布朗尼在聽證中埋怨羅斯科的「散漫」個性；這個名詞來自第一次世界大戰的鬼神論說（「散漫的外國人」），也成為他第一篇文章〈猶太人並不是散漫的人〉的中心議題，這篇文章後來刊載於保守的《北美洲評論》（North American Review）中。❶❾布朗尼從一本義務兵役手冊中引用一句反閃族的字句，使他懷疑為什麼把猶太人視為懶散的人的這種刻板印象「甚至在官方中都如此根深柢固」。為了解釋這種反閃族情緒，他往猶太人身上去尋原因，而不往官方的圈子中找答案。正因為這個原因，他文章提供的不是批評分析，反而變成反閃族的鞭撻。

　　布朗尼堅持表示不是所有猶太人都是懶散的；問題是那些懶散的猶太人以「熱忱與激情」表現出這種個性，遂在羣眾中創造出這種形象，以致使人

以爲猶太人都是如此。在布朗尼的形容字句中，他們是「未美國化的猶太人」。外國出生的猶太人，「通常來自蘇聯」，「新的移民」大多住在美國只有十到二十年左右，「未美國化的猶太人是住在這個國家，但却沒有成爲其中一分子的人。」他是一個散漫的外國人，依布朗尼的定義，這個名詞逐漸擴用在當時住在美國的猶太人身上。

布朗尼悲悼這些懶散者，而且承認「我徹底地以他們爲恥。」不過他却呼籲人們「同情」而不要「過分苛責」他們。他規勸《北美洲評論》的白人新教徒 (WASP) 讀者說，「教導他們你的行爲與思想，使他們美國化。」讓有猶太麵餅球的地方就有美國的奇異麵包。猶太的懶散者 (現在已是一個累贅的名詞) 是布朗尼感傷化的一個團體。「你自由地行動，並經過一些恐怖的經驗，但請記著他，那個可憐的外國猶太人，在二十世紀不停的苦難重擔之下顚躓。」但是這一羣人也是布朗尼所要疏離的。他的美國化計畫是要濾出它的意識熱忱與激情——它的生命。

布朗尼所雇用幫他作《圖解聖經》插圖的那位年輕人正是一個外國出生的蘇聯猶太人，住在這裏只有十五年的移民，同時也是一個政治異議分子——是布朗尼美國化實驗教育的一個理想對象。事實上，從布朗尼的作證中，可知他與羅斯科之間的關係不是職業性的——以金錢換取羅斯科的時間與才能，而是具個人性的「人文」關懷。從一開始羅斯科被聘的原因是「出於同情而不是他的作品能力」。布朗尼告訴羅斯科說：「我盡可能鼓勵你，因爲我覺得任何奉獻四年的時間而爲藝術挨餓的人都是值得鼓勵的。」

他把他與羅斯科的關係個人化之後，在擴展羅斯科職責——從畫圖員變成雜工——時便認爲是一種慷慨的行爲。「他也爲我去辦雜事，接電話和收取信件，」並且領取包裹。「他是一個好幫手，也是一個親切的傢伙。」後來布朗尼把羅斯科的名字放在《圖解聖經》的封套上，因爲他「對羅斯科維茲甚爲滿意」。同樣地，他也把羅斯科名字的縮寫 ("R") 放在一些地圖的邊緣上，但這並不是對他作品感到滿意而作的，只是當他「心情好的時候」的「慷慨行爲」。「有一天——慷慨——我不要說出原因，」布朗尼自己拿出一百元給羅斯科，告訴他說：「這是回報你在這裏所作的好工作。」這使得羅斯科的薪金或認可是隨布朗尼的心情而轉變，又或是羅斯科如何遵從他雇主的禮節要求而定。

但是就像好人難找一般，好男孩也是少見的；最親切的傢伙也會變得粗

魯或懶散，或兩者皆具。羅斯科留在地圖上的骯髒手指印，他在公寓裏「亂丟」衣服的習慣，他的「散漫」和「令人不愉快的態度」。當慈善的方法行不通的時候，布朗尼也就變得強硬。由於羅斯科的態度變得「應受責罰」，布朗尼遂決定不把羅斯科的名字放在任何地圖上，並且可能還把他的名字從封套上取下來——布朗尼最終實行了這一恐嚇的行為。羅斯科——對他一度寄存希望的權威人物進行反抗——成為一個沒有美國化的壞榜樣。

羅斯科在法律聽證中與布朗尼的律師阿瑟·海斯進行最尖銳的爭辯。四十七歲的海斯是當時美國最成功的知名罪案律師。海斯出生在紐約羅徹斯特 (Rochester)，父母兩系都是來自德國的猶太裔，他們就像羅斯科的魏恩斯坦親屬一般，以製衣行業而致富。事實上，海斯的祖父曾是高德曼在美國的第一位雇主，每週付她二塊半來縫大衣，每天工作十個半小時。海斯的家庭已完全美國化，當海斯還是小孩子的時候，他戲呼另一朋友為「小猶太人」，他的父母馬上把他按到一邊告訴他**他**自己也是猶太人。就像羅斯科一般，海斯對受壓迫的人也有所認同；他是一個激烈的自由主義者，常常透過ACLU的組織來替那些在一九一○年代和一九二○年代間被政府誣衊的激進分子辯護。他在波士頓為薩柯 (Sacco) 和凡澤蒂 (Vanzetti) 辯護❷，又在田納西州為斯科普斯 (John Scopes) 辯護❷；他替曼肯爭取出版《美國水星報》(*American Mercury*) 的權利，又為賓夕法尼亞州煤礦工人爭取組織的權利，同時為芝加哥的黑人爭取居住自由的權利。海斯參與激進的政治活動，在一九二○年曾參與成立農工黨的組織，又在一九二四年為拉福列提 (La Follette) 助選。

海斯常被責罵為一個危險的激進分子，但其實他是一個典型的美國自由派分子。在《讓自由之鈴響起》(*Let Freedom Ring*) 一書中 (羅斯科的聽證會後一年出版)，海斯激情地責備美國當代的社會：「秩序成為神物；繁榮為它的僕役；尊重為它的徽誌。一致性就是它的口令。製作、擁有、物質成就、終極……。強勢的滿足、安逸的健忘、無知的矯飾，使那些管理的人成為市儈。」在此他的控訴集中在物質主義與虛偽是社會的基本問題，拒絕探進他書中所描述的對自由構成威脅的任何系統。這是來自人類理智中某些遺憾而永恆的特性：「無知、頑固與褊狹」，這也是海斯後期著作《偏見的審判》(*Trial by Prejudice*, 1933) 中的一句話。對海斯來說，政治與宗教的意識形態包括了偏見的例子，不是了解與處理它的方法。海斯雖然是一個政治的自由派分子，但是在文化上卻是一個保守分子。在他的自傳《城市律師》(*City Lawyer*) 中，

海斯把自己描繪成一個泰然自若的市儈:「我喜歡音樂中的旋律, 畫中的內容, 詩中的言簡意賅。」布朗尼與羅斯科的聽證會暴露出這位自由分子的一些文化偏見。他對羅斯科的盤詰中包含了聽證會中最具刺激性的議題: 爭論藝術的本質。

在聽證會中, 布朗尼與辯護律師發展出一種減化與自我矛盾的藝術立場。但是另一方面, 他們又把藝術的觀念形容為模仿的行為, 堅持說好的藝術是精確的模仿, 他們遂以這一點來批評和嘲笑羅斯科的插圖。與此同時, 他們又貶抑他的作品僅是模仿布朗尼提供給他的資料而已。麥克米連的律師塔夫特 (Henry W. Taft) 假裝無法辨認出羅斯科所畫的魚, 並以戲劇性的口吻說:「我看盡那不勒斯水族館中的各類動物, 但是我想那裏並沒有一個像這種動物的東西。」塔夫特後來又稱羅斯科所畫的魚「醜怪」, 當羅斯科問他「醜怪」的意思是什麼時, 塔夫特的解釋為「不尋常而又與自然不協調」。

布朗尼在一九二七年十一月寫給羅斯科的信中, 請羅斯科「使用你的才華, 小孩!」──例如裝飾設計地圖。但是布朗尼在聽證會中堅持表示他為羅斯科提供所有插圖的資料, 並且指導他:「依著這個樣本準確模仿。」布朗尼是大師, 羅斯科只是一個學徒。海斯繼續強調羅斯科倚賴布朗尼的優越學養──舉例來說, 羅斯科知不知道地圖上的海是什麼, 山是什麼呢? ──同時也倚賴布朗尼提供給他的繪圖資料。其中一些資料是歷史的研究, 如戴利茲克 (Friedrich Delitzch) 的《巴比塔與聖經》(*Babel and Bible*); 其他則是裝飾設計的書籍, 如《裝飾與自然形狀之手册》(*Handbook of Ornamental and Natural Form*); 另外一些則是布朗尼早期所寫的書之插圖, 有一些來自他更早期的著作, 他對選用自己的語句與插圖似乎有特別的偏愛。

辯護律師表示羅斯科只是模仿布朗尼和其他人的作品而已, 而布朗尼也毫不隱瞞地表示他借用別人的東西, 但却強調那些圖畫是屬於他的, 因為他是這些書籍的擁有人。羅斯科則作證表示他畫了《圖解聖經》中第四十三頁的地圖(圖17)。海斯駁辯說羅斯科在地圖右下角所畫的橄欖樹是來自布朗尼的《比小說更奇怪》中第一〇五頁。羅斯科承認他在畫這幅圖的時候把布朗尼的作品放在面前, 但却強調他以「我自己的風格」來重複這些資料。❷這兩幅圖的風格與視覺效果有明顯的差別。羅斯科在拷貝布朗尼的圖畫時, 可能沒有用上他的天才, 但却起碼用上自己的才華。不幸地, 這些差異却無法在法律文字中建立。

從羅斯科的觀點來看，紐約的法律制度就像耶魯的學院一般缺乏彈性。這件訴訟非但沒有給羅斯科報仇的機會，反而對他的誠正人格造成傷害，甚至連他的藝術才能與知識，還有他的智慧都受到攻擊。他往往無法忍受這種考驗。當海斯問羅斯科知不知道地圖上的海和山是什麼樣子時，羅斯科回答：「知道，我並不愚蠢。」當海斯後來問他布朗尼有沒有告訴他「在哪裏畫船和海洋動物，又在哪裏畫裝飾圖，」羅斯科吃驚地說：「這個問題真是愚蠢。」在回答海斯指他從明信片中拷貝駱駝的圖像的問題時，羅斯科有點不耐地反駁：「我不需要看明信片都可以畫出駱駝來。」

這個聽證會在很多方面都回答了羅斯科與布朗尼之間的關係。和藹親切的律師顯露出種族與階級的偏見：「你是否以英語來接受訓練的呢？」塔夫特語帶諷刺地詢問。在此也有屈尊的時刻；海斯稱羅斯科為「一位有前途的男孩」，而他「為藝術而挨餓」的說法激起法庭的眾人一陣「歡笑」。聽證會使羅斯科與當權者發生衝突，這些人假裝學識豐富，而事實上他們所知的比羅斯科少很多。塔夫特以坦率的說笑語調問羅斯科的「圖是否表現透視的特性」。羅斯科解釋說，「透視是藝術家用來表現其觀念的一種工具。」塔夫特說：「這些話對我來說太過技術性。」之後又再企圖以一種泛論來站穩立場：「當然，透視是現代藝術的一種發展，是不是？」羅斯科反駁道：「不是，先生。」然後繼續表示古希臘和古埃及早已有了「透視的觀念」。但是塔夫特拒絕讓步：「不管如何，他們的透視觀念並不是現代的透視觀念；對不對？」羅斯科仍然反駁，堅持表示「現代觀念是要把透視完全消滅」，這一說法馬上教塔夫特作出一個他自以為是的攻擊點：「那是一位爵士藝術家，對不對？」

海斯曾一度給羅斯科口試，以測試他對古文明——巴比倫、埃及、波斯、迦勒底（Chaldea）——的代表象徵，企圖表現出羅斯科的無知；羅斯科通過了這個口試，同時也顯示出他對紐約大都會美術館（Metropolitan Museum of Art）的古代藝術藏品了解甚詳。羅斯科對藝術不僅熟悉，而且比辯方發展出更精細的了解。羅斯科在談到創作性這個議題時，表示他尊重藝術的權威：「我並不厭惡向別人學習。」他向海斯指出，倚賴別人的資料有時是不可避免的事：「我本人從來沒見過基督。我必須從別的資料中取材。」從另一方面來看，這種倚賴並不是抄襲：「改過原來面貌的東西都不是抄襲，」而「改變是常有的事。」

羅斯科的解說是形式主義的陳述，不強調實物的準確面貌，而標榜作品

的完整建構。在描繪那些地圖中，羅斯科創作了「整體性，以裝飾作為一個整體。那是一幅畫，地圖中每一樣東西都是為作一幅畫而設的。」海斯質問：「那一整體不是取自地圖的嗎?」同樣地，當仲裁者問羅斯科他對創作品的定義時，他強調整體性：「創作是要製造一個整體性，圖畫的整體性，使所有的部分達到和諧的效果。」藝術家可以靠自己的想像力或「觀察（兩者都是來自前人的作品），同時也從自然」來創作，羅斯科表示一件作品透過它內在的關係才「成為一件創作品」。❷❹

羅斯科談到他企圖賦予那些地圖「形式與優美」的特質；連「刻寫的字都以一種美感的態度來填滿那些空間。」但是年輕的羅斯科不僅是一位形式主義者，也是一位爵士藝術家；他在此時的最終假設除了是形式主義之外，還超出了這個範圍。把羅斯科和布朗尼所表達的繪圖定義並置一塊的話，就可看出其中的差異。布朗尼說：「說到繪圖，我指的是圖畫，因此很容易與自然中不熟悉的東西融合一塊。」布朗尼對繪圖的了解不以創作者的角度來看，而是以觀眾的角度來考慮；因此，《圖解聖經》中的圖畫只是一種「手段」，製作他文章的手段——並不是完全不透明的——「易於融合」。語言與視覺的媒體是布朗尼走入社會同化和商業成功之路的工具。

羅斯科對繪圖的解釋來自塔夫特對他盤詰的過程。

> **塔夫特**：我想繪圖所包含的真實性，就是越自然越好，對嗎?
>
> **羅斯科**：盡可能畫得自然，對的；把描繪物體賦予繪畫的觀念。
>
> **塔夫特**：複製要描繪的物體嗎?
>
> **羅斯科**：或是創作賦予物體觀念的東西，是的。

塔夫特強調接近自然；羅斯科則堅持物體的觀念——不是物體的寫實表現，而是他所說的「適當的暗示」。對羅斯科來說，一幅圖畫既不是精確的模仿，也不是易於融合的描繪；對這位韋伯的學生來說，一幅畫是一種表達的物體，其完整性是一種感覺的完整：「所有的東西都要在同一動作、同一感情內同時完成。」從這一觀點來說，羅斯科很明顯地指出他的作品與布朗尼的差別。

> 布朗尼先生在整幅地圖上畫上很多縱橫交錯的直線，而且是由他親自填滿整個版面。他的線條沒有表達任何船隻；沒有表達任何圖畫；也沒有表達任何觀念。它們只是用來填滿畫面而已。

但是他的作品則企圖——

> 利用線條使某些空間呈現出波浪、海洋和船隻的觀念，同時也
> 賦予一種繪圖的觀念，一種活潑的觀念，使密閉的空間活絡起來。

布朗尼為了把聖經轉化為易於了解的文字與圖畫，便削弱了宗教的感覺，而羅斯科這位老猶太學校的學生却把聖經文字轉成「活潑的觀念」，推翻了布朗尼的動機。

羅斯科在聽證會中表示出他對藝術的態度從一開始就不重模仿，而是表達「觀念」，不重物質的外表，而在於內在的要素。不過羅斯科往後要花二十年的時間才實現出這種既激進而又忠誠的藝術觀念。當然，他在二〇年代末期的藝術觀點是傾向於起碼有一百年之久的傳統藝術思想。諷刺的是，即使這麼傳統的藝術態度却使美國中產階級感到吃驚，而這些中產階級就是被布朗尼和海斯所同化的人。整個聽證會的過程中，辯方不僅反駁羅斯科，同時也嘲弄他的思想與作品。他被指控他所厭惡的罪行——僅只模仿而已；布朗尼指控羅斯科是照著布朗尼的作品而做的——只是模仿。海斯指出布朗尼給羅斯科的書籍就是繪圖的資料，也是布朗尼用作《圖解聖經》的資料，但是所有這些作品都沒有在布朗尼的序言中被提起。布朗尼對使用其他學者專家的資料沒有作出承認。這便引起一個重要的問題：布朗尼引用自己的話時，他引用的到底是誰的話呢？答案是：並沒有任何人。

在問到布朗尼的繪圖風格時，他却作出教人詫異的承認：「我沒有風格……我希望我有一種風格。」他後來補充說，他曾使用某一種風格，但「那不是我的風格。我沒有那種風格，風格也沒有找到我。我有……我有五十種風格。」布朗尼說他希望他能「得到」一種風格，好像風格是一套新西裝一般；他的衣櫃裏真有「五十」件西裝，但是沒有一件稱身，因為在衣服底下——什麼東西都沒有。「風格找不到我」，因為沒有「我」可以找尋。缺乏一種風格，布朗尼便顯得有點焦慮，對任何具有「激情與熱忱」的人都有點仇視心態，不管他是東歐的懶散者、挨餓的年輕藝術家，或是兩者兼備的人。只要布朗尼可以想像自己是一個慈善為懷的人，角色便清楚界定了，羅斯科只是在他家的一個「男孩」而已，但當羅斯科開始把外套和背心在他公寓內「亂丟」的時候，同時又顯示出他有自己的風格，那麼界定的角色便崩潰了，布朗尼

也就公然地仇視他，在工作全部完成後扣押羅斯科的薪金達兩個月之久。

羅斯科與布朗尼兩人之間的戰爭不僅是法律之爭而已；它使羅斯科與法律系統對抗(因為他必須依賴它來爭取他的權利)，對抗政治的自由派當權者(因為布朗尼與海斯都是自由派分子)，對抗猶太的權威(因為布朗尼和海斯都是猶太人)，甚至還要對抗某種藝術的權威(因為布朗尼和海斯都是家境富裕、有文化修養的自由派，正是羅斯科賣畫的對象)。結果羅斯科敗訴，就像布朗尼決定羅斯科的其中一幅風景畫不適合他的口味一般。

事實上，依羅斯科的理論，「社會的不友善態度」就像是「真正解放的槓桿」，那麼羅斯科到了二〇年代末期應該是美國最解放的人之一了。在他生命的頭三十年中，羅斯科覺得權威──政治、家庭、學院、法律──都背叛陷害他。他的父親把他從哥薩克人和蘇聯反閃族的情況中解救出來──然後馬上就去世；耶魯把他從波特蘭拯救出來──然後却停止給他獎學金；布朗尼把他從貧困中挽救出來──却又欺騙了他。在離開紐哈芬幾年間，羅斯科遭到布朗尼的上流社會猶太的反閃族待遇，取替了以前白人新教徒的反閃族情勢。

布朗尼事件更鞏固了羅斯科對富裕的權威階級的疑惑──在他所選擇的行業中的那些人把他迫向經濟倚賴上。但是假如羅斯科接受布朗尼口頭承諾給他未定的版稅金──整個法律爭論都集中在這件事上──那麼他就是太信任人了。對羅斯科來說，他常常埋怨他的哥哥在他為藝術「挨餓」時沒有幫忙他，布朗尼的出現就像一個仁慈的兄長一般。後來，他晚年所依靠的會計師芮斯也是這樣的一個角色。芮斯比羅斯科大八歲，生活寬裕，政治上是左翼分子，為藝術家的救濟者，同時也是一個喜歡以私人方式交易的商人。就像布朗尼一般，芮斯也背叛了羅斯科(和他的繼承人)，他把羅斯科的繪畫賣給他自己的雇主馬堡畫廊 (Marlborough Gallery)，同時又作羅斯科遺產的執行者。羅斯科似乎有種投入狼羣的傾向，把自己變成一頭綿羊。狼羣到處都在。

事實上，布朗尼這件案子是以一個名作家的話來對抗一位無名畫家，而這位名作家又是由海斯來作辯護律師，從一開始羅斯科就注定要敗訴的。那麼他為何還要起訴呢？可能他相信他是對的；可能他是對的。他顯然需要金錢；他努力想要「超越」物質的壓力，這件案子顯示出羅斯科與這些壓力的纏繞糾葛。法庭成為羅斯科呈現他與權威發生衝突的劇場。他在明知失敗的

情況下仍然熱情地堅持下去也是他的特色，假如他的案子是偽造的話（有意識或無意識地），那就更是如此。控告布朗尼正是一種自我肯定，同時也是自我毀滅的行為。

假如他後來把現代美術館個展的凱旋成就轉為沮喪的片刻，那麼他就是把布朗尼案子的失敗轉為解放的行為。社會的模仿（同化）和藝術的模仿（抄襲）獲得勝利，使羅斯科更覺邊緣化和不肯妥協。他沒有再作商業藝術。結果又再肯定他是什麼人：一個貧窮、瀕臨社會邊緣、被害的藝術家，一個被隔絕的人。

註　釋:

❶羅斯科在他的一九二五年耶魯畢業年鑑中提到，他的表兄雅各‧魏恩斯坦（耶魯，1908）；亞歷山大‧魏恩斯坦（Alexander Weinstein）（耶魯，1909）；伊莎多莉‧魏恩斯坦（Isadore E. Weinstein）（耶魯，1923）和丹尼爾‧魏恩斯坦（1920）。

❷《紐哈芬市指南》（*New Haven City Directory, 1921*）；聖邦保險公司（Sanborn Insurance）的紐哈芬地圖；以及塔馬金（Stan Tamarkin）的〈橡樹街的奇蹟：一個鄰居的口述歷史〉——所有這些資料都在紐哈芬歷史學會中。

❸齊爾祭司（Rabbi Chiel）喜歡在他的專欄中重刊有關當地猶太家庭的舊新聞；他在一九七五年二月十三日重刊一篇一九一八年有關魏恩斯坦家庭的文章。艾絲特‧魏恩斯坦是雅各‧羅斯科維茲的妹妹這一說法已被艾爾伯‧羅斯在一九七五年三月十日席爾德斯的訪問中獲得肯定。愛德華‧魏恩斯坦說阿伯拉罕‧魏恩斯坦的名字原來是赫殊。

❹據拿馬克所說，羅斯科在一所飯堂中工作。戴列陀說羅斯科曾在飯堂工作，並為大學的洗衣店收送衣服。在他接受席爾德斯的訪問中，戴列陀又說羅斯科同時也替大學作信差。在一九七八年二月二十四日，愛德華‧魏恩斯坦寫給沙莫斯基的信中表示羅斯科在耶魯的學生洗衣店工作，同時也在校園附近的兩家洗衣店工作。

❺拿馬克回憶曾在紐哈芬看到羅斯科作素描與速寫。羅斯科的姊姊說他到耶魯去學法律，她也記得她的母親希望羅斯科成為一位律師。戴列陀在接受席爾德斯的訪問中表示記得羅斯科要當工程師。羅斯科後來起碼告訴兩個人說他想成為勞工組織者。但是耶魯大學却不是準備這一行業的地方。

❻班納（Charles A. Bennett）是耶魯的年輕哲學教授，也是《害蟲》的非正式導師。班納的《神祕主義的哲學研究》（*A Philosophical Study of Mysticism*, New Haven,

1923)爲具創作性的人展開辯護，這些有創作性的人「從所有外在的需要和實用性中把自己解放出來。」他的《置於冒險》(*At a Venture*, New York, 1924)收集有關社會、政治和文學的幽默文章：保守主義、現代科學、經濟學家、軍事學家、愛國主義者、假仁假義的神職人員等。班納不是高德曼，也不是曼肯，他以一種親切長者的筆調來書寫，但是他混合神祕主義、自由主義和諷刺性的方式，與他對《害蟲》的支持，使他成爲耶魯的友善教員。

❼羅斯科在一九二五年的畢業年鑑中列上桑尼亞和莫斯所成就的大學課業，同時也列上他四位魏恩斯坦親屬所獲得的耶魯學位，正顯示出這種價值觀和期望已在他腦海中根深柢固。

❽羅斯科在一九二五年的畢業年鑑中表示他那時已在新設計學院中學了；在他控告布朗尼的案子中，他也提到他曾在這所學院中學習。

我無法找到更多有關新設計學院的資料。據《美國藝術年報》(*American Art Annual*) 21 (1924-25) 中記載，該所學院位在百老匯大道1680號，設立於一九二三年，有十一位教師，開設的課程有「素描、商業插圖、服裝設計、時裝繪圖和室內設計」，每學期的學費是七十五元。

❾庫尼茲在與羅斯科對話中作出下列看法。「我有一次對他這樣說，他很喜歡；這使他覺得很舒服。我說他的性情中隱含著一種威嚴的權威，一種超越的能力，他也覺得自己屬於先知的行列，而不僅是偉大的技師而已。」

❿編註：菲爾茲，美國最偉大的喜劇演員之一，以擅長諷刺及裝腔作勢的幽默表演而聞名。

⓫我所描述有關韋伯生平的資料來自維納 (Alfred Werner) 的《馬斯・韋伯》(*Max Weber*, New York, 1975)；戴維遜 (Abraham A. Davidson) 的《早期美國現代主義繪畫》(*Early American Modernist Painting*, New York, 1981)，頁28-34；諾斯 (Percy North) 的《馬斯・韋伯：

美國的現代》（*Max Weber: American Modern*, New York, 1982）；以及韋伯接受古魯伯（Carol S. Gruber）訪問的文章，刊載於一九五八年一～三月的哥倫比亞大學口述歷史研究室。

⑫ 在羅斯科所寫的文章中，其中一篇是十頁的〈馬斯・韋伯的評論（對一九二〇～二一年班級的講學）〉。這並不是羅斯科的那一班，但是這些評論顯示出韋伯是一位活躍、能言善道的老師，他強調建構，但却是精神與感情表現的建構。

⑬ 羅斯科告訴馬哲威爾說蘇利是他在一九二〇年代中最要好的朋友。

當羅斯科的哥哥莫斯和艾爾伯抵達艾利斯島的時候，他們表示將與他們在紐約的名為魏恩斯坦的表兄團聚。

⑭ 麥科比在「羅斯科維茲對布朗尼」的案子中作證。詳情請看章末。

⑮ 這四位全部在「羅斯科維茲對布朗尼」的案子中為羅斯科作證。

⑯ 「羅斯科維茲對布朗尼」，紐約州最高法庭，一九二八～二九年。我沒有提供這個聽證會的法院紀錄和證詞的頁數。在我所寫的較長描述：〈馬克・羅斯科的審案〉（*Representations* 16〔1986年秋季號〕：1-41）中則提到這些頁數。

⑰ 《紐約時報》一九二九年一月五日，頁7；同年一月八日，頁40；《紐約時報》在一九二八年十一月二十一日（頁9）也刊載了一篇有關此案件的文章。一月的兩篇文章引述布朗尼形容羅斯科的繪圖有如「猴子亂塗和抖動」。布朗尼所說的其實是羅斯科的「蠕動與抖動的小線條」。「猴子亂塗」這句話是羅斯科的律師所說的。

⑱ 兩方都簽了一千五百元的保證金以償付法庭的費用，敗方將負責所有的費用。聽證會結束後又發生更多的衝突，爭論羅斯科應否償付辯方的法庭紀錄複印本的費用。最後羅斯科又敗訴了；他共欠九百一十五元五十六分。他的擔保公司為他償付這些費用，但還是要向他追索討回

這筆錢。

⑲ 布朗尼作證表示他「沒有從學校」中學習繪圖，「除了在
梵盧恩的畫室中工作之外，梵盧恩本身是一位知名的歷
史學家和插圖家，」在《圖解聖經》的序言中，布朗尼提
到「我的朋友梵盧恩博士，我在他的畫室中首次學習插
圖。」布朗尼的一些繪圖——如《比小說更奇怪》第41頁
中騎在駱駝上的人，也就是布朗尼所說羅斯科在《圖解
聖經》第34頁中所模畫的駱駝——在風格上便很接近梵
盧恩的繪圖。

⑳ 布朗尼，〈猶太人並不是散漫的人〉，《北美洲評論》207
期(1918年6月)。布朗尼說：「外國出生的移民，尤其是
猶太人，都比本地出生的美國人更傾向於逃避責任。」他
可以了解「一般人的偏見」(來自「無知」)，但卻難以了
解那些「多少有點學問和思想清楚的官員」。顯然布朗尼
從來沒有聽說過「根深柢固」的反閃族情緒這回事。

㉑ 編註：義大利移民工人薩柯和凡澤蒂被指控在一九二〇
年麻薩諸塞州南布倫特里的一次搶案中殺死工廠出納員
和保鏢，由陪審團裁定有罪。社會黨人提出抗議，指陪
審團是因兩人為無政府主義者而予以定罪。儘管世界各
地皆舉行抗議示威，麻州州長仍拒絕給予寬赦，於一九
二七年將兩人處死。

㉒ 編註：美國田納西州中學教師斯科普斯因講授進化論而
被指控違反州法。田納西州議會於一九二五年宣佈，宣
傳與聖經所教導上帝創造人類相背的理論，即為非法。

㉓ 羅斯科在聽證中提議「重畫《圖解聖經》中任何的圖像」
以證明那是他的作品，但辯方卻沒有接受他的提議。

㉔ 羅斯科指出過去的宗教繪畫可以稱作描繪畫，而要使它
成為藝術品則須創作出一種完整性：「假如拉斐爾(Ra-
phael)為一所基督教教堂畫一幅畫……或是喬托(Gio-
tto)——如聖芳濟教堂的樓梯——描繪特殊的東西，他
必須把各種不同的部分和元素在畫中組成和諧完整的面
貌，以創作出一幅完整的作品。」

4 經濟蕭條之際起步

當我年輕的時候，藝術是一項孤獨的行業：沒有畫廊，沒有收藏家，沒有藝評家，沒有金錢。

——馬克·羅斯科

馬考斯·羅斯科維茲在一九三二年夏天置身事外，遠離紐約市的擁擠街道與地下車站、鬥爭性激烈的法庭和鋼鐵水泥的高樓大廈。他跑到了紐約以北一百六十哩之外的赫斯史東角（Hearthstone Point）與一位畫家朋友狄克（Nathaniel Dirk）露營，這是喬治湖（Lake George）南端海岸旁的野地。❶赫斯史東角坐落在一個漂亮的松杉森林中，有一個一覽無遺的湖景，還可以看到湖中無數小島的一部分，以及樹木茂盛的愛迪朗達克（Adirondack）山區。大部分露營者來此游泳、打獵、釣魚；羅斯科則游泳、散步、作水彩畫, 還認識了他的第一任妻子。

羅斯科帶了他的曼陀鈴來；有一天晚上他在營火前彈奏，樂音把一位也在此露營的年輕少女伊迪斯·沙查吸引過來。經過四十年和離婚之後，伊迪斯還記得他們的首次相遇「地點浪漫美麗」及羅斯科的「古典曼陀鈴」。雖然當時的情調浪漫，伊迪斯卻沒有

留下深刻的印象。但是不久他們又在紐約阿爾班尼（Albany）相遇，她寫信給羅斯科道：「你無法了解我對你有多關心，而我的看法也產生了改變，我的熱情與日俱長。」但是她却要獨立生活一段日子。到了九月的時候，她漸漸熱中於基督教信仰，這時她寫信給羅斯科說：「我對你的愛就像我所說的，是完完全全的──但却不像我對上帝的愛一般寧靜。」她認為對羅斯科的激情是構成她自由的威脅：「你的愛耗盡了我的肉體與靈魂，」在她的其中一封信裏，她曾數度提起這一憂慮。

兩個月之後，他們在十一月十二日──伊迪斯二十歲生日前兩天──正式結婚，由羅斯科的中學老朋友麥科比祭司主持婚禮，地點在西七十五街314號羅斯科的公寓內，並由羅斯科的表兄哈洛德·魏恩斯坦和他的妻子芭芭拉（Barbara Weinstein）作公證人。

這一對新人的新生活有點臨時搭湊。他們那地下室的公寓房子一度是有錢家族奧克斯（Ochs）的狗屋，而這整幢房屋曾是這個家族的住宅。這時新住客在以前給狗洗澡的小浴缸中沐浴，並在一個電爐上煮食。但是即使在城市中，還是有藝術的浪漫史。羅斯科在公寓內繪畫；伊迪斯記得羅斯科「頭髮上、臉上和衣服上都沾了顏料。他在作畫的時候吸菸與下筆都非常投入。」伊迪斯在認識羅斯科前「對寫作、詩詞比藝術更感興趣，」她這樣說，但是當他們結婚後，她開始製作泥土的雕塑品。他們家中有繪畫、雕塑與音樂。伊迪斯記得他們「第一件擁有的財產是一部附有大鍵琴的鋼琴──羅斯科靠聽音樂而彈奏出來。」他「會不停地彈奏鋼琴」，因為它給他一種「感性的愉悅」。「他說他可以成為一位音樂家，他應該是一位音樂家；他沒有受過正式的訓練，但是他可以靠聽來的記憶彈奏任何音樂，」就像他彈奏曼陀鈴一般。他特別喜歡彈奏莫札特（Wolfgang Mozart）的音樂，偶爾會宣佈說「莫札特是猶太人」，然後便以猶太方式來彈一曲莫札特的樂章。但後來羅斯科「必須把那鋼琴賣掉，因為他說鋼琴花掉他太多的時間。」

據我們所知，孤獨的羅斯科在此之前只有一次浪漫和性慾的關係──依他幾位朋友的記憶，那是一位來自史達登島（Staten Island）名叫艾達（Ida）的婦人。這時羅斯科二十九歲，比他的新婚妻子年長九歲，就像他父母之間的年齡差異一般。羅斯科身材高大，外型怪異，鼻樑寬闊，嘴唇厚實，戴了一副金絲眼鏡，而頭髮也開始光禿了；伊迪斯則是中等身材（五呎四吋半高），瘦削，棕色的長頭髮往往在腦後結成一個髻。她長得漂亮而行止高雅。

他們的外表雖然相異，但却有同樣的藝術嗜好和共同背景。就像羅斯科一般，伊迪斯來自一個蘇聯的猶太家庭，也是注重政治多於宗教。她的父母──梅耶‧沙查（Meyer Sachar）和貝拉‧科利斯（Bella Korris）──都出生於蘇聯基輔附近；兩人都在青少年時候移民到紐約市。他們在紐約認識，在一九〇七年結婚，並養育了五個小孩：波林（Pauline Sachar, 1909）、威利（Willie Sachar, 1911）、伊迪斯（1912）、莉莉安（Lilian Sachar, 1919）和霍華德（Howard Sachar, 1927）。梅耶‧沙查在離開蘇聯之前，曾在富人之家作室內設計工作。當他來到紐約的時候，他先經營一間家具店；不久他放棄了這一行業，改而開設一家小咖啡店；他後來宣佈破產，搬到紐澤西州聯邦市去──伊迪斯就在此地出生──與他一位兄弟經營一家二手貨的家具店。數年之後他們家搬去布魯克林，在猶太人集居的皇冠山區（Crown Heights）住了幾個不同的住址。梅耶‧沙查曾生產玩具馬、手套，並爲汽車製造座椅套。到了一九二〇年代中期，他開始設立帝國家具公司，並買了一幢在諾斯強恩大道（Nostrand Avenue）611號的建築物，店面在一樓，而他們家則住在二樓之上。❷

伊迪斯就讀於當地的公立學校，然後在一九二七年二月前往伊拉斯莫斯中學（Erasmus High School）就讀──這所學校只有兩個車站之遙，坐落於法拉布殊和教堂大道（Flatbush and Church Avenues）交界處。伊迪斯在伊拉斯莫斯中學所修的藝術欣賞課程獲得最高的分數，但是她的成績紀錄却並不怎麼好，平均分數都在丙級以下，在一九三〇年九月還差六個月便畢業的時候，她被學校「開除」，但却沒有列出原因。就像羅斯科一般，伊迪斯的家庭也是「家境艱困；他們連維生都有點困難。」伊迪斯從十二歲起便開始工作，先在一家電影院中作帶位員，然後又在鄰近商店中銷售衣裙來賺取佣金。大哥威利回憶道：「沙查一家都有自由的精神。」而沙查家的女人尤其意志堅強、獨立和富冒險精神。伊迪斯的大姊波林在十九歲的時候搭順風車環遊美國，在各個城市中停留一段時間工作，然後又再到別的城市去。

伊迪斯於一九三一年春在日記中規勸自己道：「我知道愛情在每一個人的生活中是最重要的東西，但是我却不想它成爲我生命的全部。我要出外增加閱歷。我不要定下來，永遠都不要。」她與年輕的羅斯科一般，喜歡政治、辯論和文學，她以青少年的嚴肅精神把她的興趣列爲「社會主義、共產主義、公眾演說、詩與科學」。她的日記中常常把激進的政治想法轉爲少女的浪漫幻

想:「與社會主義斷斷續續地鬧戀愛。」她如此寫道。到了一九三一年五月，她對左派的戀情熾熱得足以使她要存錢到阿肯色州的聯邦學院（Commonwealth College）中學習。❸羅斯科則對無政府主義發生興趣——並前往耶魯去就讀。伊迪斯終於存夠了錢去聯邦學院，這是一所小型的實驗學院，在阿肯色州西部的奧撒克山（Ozark hills）一帶，專長於教育勞工領袖。伊迪斯與一位女朋友在一九三一年秋天從紐約一路搭順風車到那裏去。

這所學院是路易斯安納州一個左派理想陣營的旁支，而這個陣營又是從南加州一個同類組織分割出來的，它坐落在一個孤立的山谷中，附近有樹林、草原、小溪和很大一片田野；它開設於一九二五年秋天，也是羅斯科住在西哈林區，並開始從韋伯那裏學習的期間。聯邦學院是訓練勞工教育、自我支持教育、民主教育和互助合作的一所實驗性學院。其形式比羅斯科在耶魯所經驗的系統更爲自由，但也更爲嚴格。

通常學生人數在四十五人左右，而教員則有十至十二位；每一班平均有四個學生，在導師所住的小屋子中上課，採用不正式的討論形式來教授。所有課程都沒有考試制度，因此也沒有分數和學位，學生來不來上課也不受限制。每天從早上六點十五分開始課業，連續有五節的早課。下午的時候，學生與教員都必須勞動，即使在這種理想的教育制度下，分工的方式也還是十分傳統的；男人做田間工作、木工、水泥工和搬運的工作，而女人則在廚房、圖書館或洗衣場中工作。但是到了一九三一年美國經濟蕭條時，學院中出現了一個自由激進的部門。當伊迪斯存足了錢的時候，學院中的軍事性活動升高，而在她就學的期間，學生變得更爲政治性，並成立了阿肯色社會主義黨。

她在日記中寫道：「搭順風車來聯邦學院的經驗實在令人興奮。」但是這所學院却沒有她想像中那麼使人興奮。一九三一至三二年她顯然在那學校中逗留了秋季和冬季兩個學期，雖然她發誓不讓愛情成爲她生命的全部，但是她的日記却顯示出她花在愛情關係的時間比在政治活動的時間要多得多。她有很多的男朋友，以致她害怕中學的聲名一直跟她來到阿肯色州。她寫道，她要「獨自生活和寫作」，但是當她其中一個男朋友年輕詩人柏呈（Kenneth Patchen）提出搬往德州山區去居住的時候，她拒絕了他，並說他太過「理想主義」。因此在一九三二年春，伊迪斯和她的朋友又再搭順風車回家去，她們坐上兩個年輕男士的車，他們原來是要去獵浣熊，結果却把她們一路送回紐約市去。

伊迪斯還未決定在布魯克林定居（或任何其他地方），因此她不久後又出發到愛迪朗達克去。到了一九三二年夏末，在她認識了羅斯科之後，她在紐約一個小城普拉特維（Prattsville）外的洞穴中獨自居住。她正在閱讀莫瑞（J. Middleton Murry）的《耶穌，天才之人》（Jesus, Man of Genius），並推薦羅斯科去讀這本書。她寫道，耶穌是「一個完美的人——一個有愛心和眞理的人。」據她的第二任丈夫所說，她成爲「街頭的傳道者」。但是當她不小心燃起一場森林之火時，她作爲基督隱士和浪浪先知的生涯也就跟著結束了。「他們本來要控告她的，但後來却發覺她一無所有，只好放棄。」就像羅斯科一般，伊迪斯也要「作點事情」，並以勇敢甚至憑一時衝動的精神去做。她是一位浪漫的人，對「理想主義」的男士旣喜歡而又有所懷疑。她在聯邦學院考慮是否要接受柏呈的求婚時，寫道：「他長得很好看——除了他的憂鬱性情之外，其他一切都是我喜歡的——他是一位藝術家——一位文學家——可能這就是我喜歡的原因之一——他具有一種美麗的感情……。但是他却沒有錢——人可以光靠空氣來存活嗎［?］」在熱愛過社會主義、柏呈和耶穌而又熱情冷却之後，伊迪斯遇到在喬治湖旁彈奏曼陀鈴的馬考斯‧羅斯科維茲。他長得並不好看；他具有非常不快樂的性情；他是一位藝術家，而他也有一種美麗的感情，因此她在幾個月之後便嫁給了他。但是他們兩人都沒有錢。他們能否光靠空氣來生活呢？

伊迪斯和羅斯科在羅斯福（Franklin D. Roosevelt）當選總統後三天便結婚了。「從羅斯福在一九三二年十一月當選到一九三三年三月就職這段期間，成爲經濟大蕭條中最痛苦的四個月」；一位歷史學家稱那幾個月爲「沮喪的冬天」。在羅斯科夫婦所居住的七十五街公寓外幾百碼之處，數百無家可歸的人在沿著哈德遜河（Hudson River）的七十二街到一百一十街的河濱大道上紮營居住。羅斯科即使在繁榮的二〇年代間，其經濟狀況就像伊迪斯所說一般，是「一貧如洗的」。他曾告訴布朗尼的一位朋友安妮‧伍華頓（Ann Wolverton）說：「我可以教你用十塊錢來過活一個禮拜。」她回答說：「我不想知道。」

在經濟大蕭條之際，羅斯科的經濟雖不像他早年在紐約時那樣絕望，却也仍非常拮据，金錢成爲他第一次婚姻的主要衝突原因。在二〇年代間，美國的藝術市場逐漸擴張；美國的收藏家雖然購買歐洲藝術家的作品，但是「在二〇年代末的最後兩年間，美國的藝術有了小小的景氣」，而這點景氣在一九二九年隨著股票市場的崩潰也跟著垮下去了。在一九三二至三三年間的冬天，

銀行紛紛倒閉；到了三月四日羅斯福總統就職之時，四十個州的銀行關門，而紐約股市交易所在那天也沒有開門。羅斯科不是擔心他的投資，事實上，具激進思想的羅斯科可能對資本主義的衰沒感到有點高興；但是經濟蕭條却使他和他的同僚失去他們所需要的東西——收藏家。

羅斯科從喬治湖回家的途中，曾在阿爾班尼稍作停留，前往探訪那位來自紐哈芬的表兄愛德華・魏恩斯坦——他那時爲紐約州政府工作。羅斯科給他看新作的水彩畫，魏恩斯坦說：「『很好。』我知道他的意圖，他想要我感到興趣，起碼［買］一張，」但「我却說：『馬克，拿些錢回去吧！』他則說：『不要，不要。』然後我會堅持要他接受。」但是魏恩斯坦却從來沒有買他的作品。「我告訴他說：『馬克，下次你去紐哈芬的時候，帶一、兩幅畫給我的妹妹蘇維亞。』然後我再給他十塊錢。」在那個秋天，羅斯科把他的水彩畫拿到紐約的「畫廊去，但却一點反應都沒有。」伊迪斯回憶說。她認爲那些作品沒有「包裝好；他沒有把那些畫裝上框。」「他對那些水彩畫有很深的信心」；但却沒有一個人對他的畫有信心。羅斯科的表兄寧願給錢也不要買他一幅作品；畫商一點興趣都沒有。在經濟蕭條的時候，由無名畫家所畫的水彩畫是一件奢侈品，不是任何人所能負擔的。

喬治湖的田原生活結束了；羅斯科和伊迪斯無法光靠空氣來生活。伊迪斯後來回憶道，他們有時「實在太窮，只有豆湯可吃。」爲了支持他們的藝術理想，兩人都被迫出外找零工來做。從一九二九年起，羅斯科便在東公園道上布魯克林猶太中心旁的中心學院（Center Academy）教小孩畫畫，每週兩次。伊迪斯最初「在一家衣裙店中作售貨員」。後來她又爲工進署工作，並在中心學院兼課教授工藝。最後，她開設自己的珠寶行業。

雖然他們生活在貧窮的邊緣上，但却從來沒有陷入這深淵之中。伊迪斯「常常談到她與馬克不停搬家；她開玩笑地說他們每年十月都搬一次家」，那是紐約市年租開始的月份。但是他們在曼哈頓和布魯克林所租的幾個公寓都不是簡陋或便宜的地方。即使在開始的時候，他們也有能力購買一部有大鍵琴的鋼琴，後來還買了一部無頂折疊式座椅的福特汽車。這並不表示純樸的羅斯科喜歡擁有物質的享受。伊迪斯的弟弟霍華德回憶道：「他告訴我他厭惡物質的東西。」「他給人的印象是他不要超過他已有的東西。」羅斯科並不貪婪，但是野心却很大；而藝術市場的崩潰和全國的經濟蕭條却使生活異常艱困，要獲得聲名也更爲不易。此外，羅斯科的教書工作則佔用了他繪畫的寶貴時

間和精力。

　　但是這件工作却給他夏季假期，羅斯科在一九三三年夏天與伊迪斯作了一連串廉價的經濟蕭條旅遊，搭順風車橫越美國，沿途在野地上露營，前往西岸探訪羅斯科的家人。他們在杜法 (Dufur) 停留，那是奧勒岡中北部的一個小鎮，只有五百名居民，羅斯科的哥哥艾爾伯二〇年代中期在此開設了一家藥房，後來還成了這個鎮的鎮長、消防局長和泥水匠的領袖。在杜法短暫停留之後，艾爾伯和他家人開車載羅斯科與伊迪斯到波特蘭去。他們在華盛頓公園山頂上露營，「在史端 (sterno) 爐子上煮早餐」，有時則與羅斯科的母親共進晚餐。據其中一個家庭軼事傳說，後來警察因他們在公眾場合裸露而前來調查，但是羅斯科却以他的口才把警察說服，取銷他的拘捕令。羅斯科的其中一位侄子對於他叔叔的大膽行為「甚為佩服」；「在那段日子中這是很危險的事——一分錢都沒有而從紐約搭順風車出外。」在一九三三年，羅斯科並不是唯一在美國公路上搭順風車的人，但是從波特蘭西南方保守的觀點來看，他却把貧窮化為浪漫的冒險旅程。

　　羅斯科在波特蘭山頂露營的時候，畫了很多水彩畫，送給他的兄姊每人一幅。這件禮物除了表現熱情之外，同時藉著波特蘭附近的自然風景以獲取家人的讚同。到了他發展出成熟的繪畫風格時，羅斯科已完完全全成為一個城市人；他告訴庫尼茲說，「他不想與自然有任何瓜葛。事實上，他的話最教我吃驚的是他表示憎厭自然，他在自然世界中感到不自在。」年輕的羅斯科雖然不是莫內 (Claude Monet)，但是他却陶醉於室外的愉悅氣氛，並且常常描繪自然，就像他在喬治湖和波特蘭山上寫生一般。羅斯科的一位外甥記得曾在桑尼亞的衣櫃中看到裏面堆滿了「數以百計」他舅舅所畫的水彩畫——顯然是在這一旅程和以前回波特蘭的旅程中所畫的。其中一件典型的作品（彩圖4），羅斯科採用華盛頓公園南方山頂和城市的優越位置，遠眺威廉密蒂到河東岸的寂靜田園風光。假如羅斯科在小孩的時候曾爬到波特蘭山頂上凝視山谷的「空曠」，那麼這幅保守的水彩畫似乎沒有顯示出這種神祕反應的感覺。樹叢所構成的一條長而彎曲的線條和前景的山沿形成一個圓碗的形狀，羅斯科把眼前的景色包圍起來。他被距離的感覺所吸引；在畫面中下像是碼頭的東西構成一個強烈的箭形，指向遙遠的方向，羅斯科謹慎地顯示出對岸的兩座山丘有多遙遠。不過在他把山谷景色圈起來的同時，他也縮短了山谷的全景。他把山谷之地稍微挑高，並縮短廣遠的景色——這種效果被波特蘭雲

霧遮蓋藍天和山丘之後的景色所增強。羅斯科的水平筆觸把天空呈現出平坦的面貌，這種快速描繪的筆觸留下很多空白之處。他的處理方式把莊嚴的風景轉化爲一幅美麗悅目的作品。

即使在他向韋伯學習之前，羅斯科便不如何重視寫實的精確描繪，却強調他在布朗尼案子中所說的「適當暗示」，風景的表達觀念。在波特蘭的水彩畫中，他對某些景致特別注重——河流遠方的防波堤，中左方的牛隻與樹叢；但是他却沒有描繪得特別精細。儘管那種做作的框形構圖，他似乎對完整性並不怎麼感興趣。他對某些地方更感興趣。當我們重複細看這幅作品的時候，右方的樹更吸引我們的注意力，並開始成爲全畫的中心點。樹頂的枝幹自由地飄蕩，在背景空白的空間中爬到半空中。這些神祕的特質，還有畫中的泥土色調，都把我們的目光從河流山谷中移到樹幹上。有時那棵樹看似一個巨形的女形軀體，站駐在波特蘭風景上向外眺望。但是這幅水彩畫最傑出的却是羅斯科所表現的輕柔筆觸，還有那淡薄透明的渲染，閃耀出光芒來。這種表現方法部分歸功於塞尚，但却沒有他那種嚴謹性質；羅斯科的氣氛是輕鬆愉快的，把自然與世人融合在一幅和諧的風景中。這些早期的水彩畫雖然避開自然的險峻怪異面貌，却也沒有表現出羅斯科的沉思憂鬱特性。這幅作品則是以令人喜愛的年輕歡愉面貌、馴服的自然和浪漫化的塞尚風格呈現出來。但是它的光亮特性也暗示出在這傳統風景之後，羅斯科感覺到一種光芒，使他體會到一種他在畫中還未能完全掌握的深切喜悅感。

在他西行的旅程中，他帶了一份自己作品的資料本，同時也帶回中心學院藝術課中的一些小孩。羅斯科在那年夏天於波特蘭美術館中舉行了第一次個展，展出他的素描、水彩和蛋彩作品，同時也展出他學生的一批特選作品。他的作品在《奧勒岡人》中獲得很好的評論。但是他的探訪並不完全充滿冒險性和藝術的勝利，也有它的傷害性。艾爾伯覺得伊迪斯的人「難纏」。艾爾伯的兒子李察（Richard Roth）記得伊迪斯在杜法的日子「並不好過」，在整個探訪期間，大部分時間都「逗留在他們的房間中」。艾爾伯的妻子貝拉（Bella Roth）則表示伊迪斯穿著用麵粉袋製成的內衣褲。凱蒂‧羅斯科維茲在波特蘭宣稱她的新媳婦懶惰。

就像大部分的家庭團聚一般，這一團圓表面上是一片熱鬧，但暗地裏却充滿張力與怨恨。莫斯、艾爾伯和桑尼亞都在波特蘭的貧民區中結了婚。到了一九三三年，他們一家也像很多來自波特蘭西南方的家庭一般分散到市中

各地，艾爾伯則搬到市東七十哩外。但是在羅斯科回來探訪之時，艾爾伯也返回波特蘭與他們重聚，就像莫斯的兒子朱利安（Julian Roth）所說：「我們是一個親密的家庭。我們每個週末不是在桑尼亞的家，便是桑尼亞來我們家，當艾爾伯住在波特蘭的時候，所有的小孩都在一起玩耍。祖母常常陪伴著我們。」羅斯科已經不在這個家庭圈子內。他不僅住在二千哩之外，而他的職業也把他置於他家人無法了解或重視的奇異世界中。況且他也很少寫信回家。他對桑尼亞比較親近──對他兩個哥哥却並不怎麼親近。當他們團聚的時候，可以看到「一種凝聚的家庭力量，他們的談話內容好像停了短暫的一刻，而馬上又接著談下去一般。」但是兩方都深藏著怨懟的情懷。莫斯的妻子卡拉（Clara Roth）憤怒地批評羅斯科沒有寫信給他母親，她「常常寄東西給他，却不知道他有沒有收到。」羅斯科期望接到家庭的救濟，尤其是從莫斯那兒，作為家中的長子，羅斯科一向把他視為「父親」看待。但是經濟的蕭條對藥劑師的影響與藝術家一般嚴重；艾爾伯在杜法的生意關門了，而莫斯為了開設他的波特蘭店，從魏恩斯坦家的一位兄弟那裏「立據」借債，「在經濟蕭條之際，他們為了錢會把他追到死為止。」

況且，波特蘭家人對羅斯科沒有寄錢給他母親而感到有所怨恨，因為那時她完全依賴她的孩子來照顧。最後她被迫搬進桑尼亞家居住。最糟的一點是羅斯科覺得他家人對他的藝術毫無了解。莫斯說：「我想他們並不知道那是什麼東西，尤其在開始的時候，我們都不知道藝術是什麼……。那時它看著我們，好像我們對它一無所知一般。當然，那時人們還不怎麼接受他。」當羅斯科不在時，令人困惑的反對有時以諷刺的方式表現出來。在重訪波特蘭的時候，羅斯科在華盛頓公園露營，遂從這些張力環境中隔離出來。依他一位姪子的話說，他顯示出「他是獨立的；他決定何時來娛興家人。」

當羅斯科與伊迪斯返回紐約之時，他們在布魯克林公園路1000號的三層樓房中租了頂樓居住。❹起居室面對北邊，臨眺對街的布魯華公園（Brower Park），作為羅斯科畫室之用。這個新址位於猶太人集居的寧靜住宅區中，佔有兩點地理優勢：它距中心學院只有四條街之遙，而距伊迪斯父母所居的諾斯強恩大道家只有五條街。羅斯科維茲家人以受過教育為榮；而沙查家人則以思想自由而自豪。他們的新女婿更以自我教育的自由思想為榮。

開始的時候，他把沙查家的容忍界限再往前推展。羅斯科是一位即興式的藝術家，比伊迪斯年長九歲，並且在結婚之前便與她住在一起──所有這

些原因都構成梅耶和貝拉・沙查的反對，這種態度反而促使這對年輕愛侶「私奔」，在他們同居的公寓中結婚。據伊迪斯的姊姊莉莉安和哥哥霍華德表示，在他們結婚之後，羅斯科「馬上便獲得家人的接受」。在他們住在公園路的兩年間，還有住在諾斯強恩大道724號的隨後六個月，羅斯科和伊迪斯不僅參與所有的家庭活動，還常常與她的父母共進午餐。❺就像莉莉安指出：「這是他唯一所有的家庭，」起碼在紐約是如此。更重要的是，這是羅斯科感到自在的家庭，其中原因很多。

他們都是世俗的猶太人，也都來自蘇聯；他們不像魏恩斯坦家族那樣家境富裕；他們經營家庭式的生意行業。羅斯科尤其喜歡梅耶・沙查，他是「一個非常可親的人；家裏的小孩都很喜歡他們的父親，」據伊迪斯的第二任丈夫卡遜（George Carson）所說。當梅耶從家具裝飾的行業中退休之後，他開始從事繪畫，並表示說「假如他年輕的時候便開始畫的話，他一定會放棄一切專心繪畫的。」但是貝拉則「完全例行公事──一點也不兒戲；沒空胡搞，我們要賺錢生活。」她主掌家中一切，或許也是帝國家具公司的掌權者；「她有點像職業婦女一般。」沙查家的情況與結構對羅斯科來說非常熟悉。但是沙查家却沒有他家那種寄望殷切的複雜史，那種他在《羅斯科維茲家庭》一畫所表現的強迫性親密和緊張的關係。

霍華德回憶道：「我覺得馬考斯喜歡家庭的氣氛，因爲我們具有不同的性情，而他特別喜歡的就是辯論。」沙查家討論的議題範圍廣泛，而在一九三〇年代的主要話題則是政治。雖然「常常互相開玩笑」，但是這些討論却很具競爭性。三位年長的小孩──波林、威利和伊迪斯──都是「非常強而有力的人。當他們三個人聚在一起的時候便是爭辯的時候，因爲每個人都有他們自己的見解，必須表達出來。因此這時便成爲痛擊的時候。」

語言的爭論非常適合羅斯科的脾胃，但是沙查家人在他加入論戰之時便有不同的態度。莉莉安記得羅斯科是「一個言行謹愼的人；他常常不停地思考；腦袋不停地在運作；從來不發狗屎之言。但是他加入論戰以求得一頓美食。」而霍華德却記得「馬考斯往往支配論戰；每個人都喜歡他那寬深的思想──題材。他尤其具有奇特的幽默感，一種不尋常的幽默感。」「馬考斯常常成爲中心人物，假如我的哥哥［威利］也在的話，那麼爭辯就只集中在馬考斯和我哥哥身上，」假如波林也在的話，那麼他們三人便「互相搶鋒頭」。我們不難想像羅斯科愼思和渴切成爲中心人物的行爲。與沙查家在一起的時候，

他不是他們的窮親戚(像魏恩斯坦家那樣)，他也不是那種教人困惑，只能搖頭嘆息的奇才(就像他的家人一般)。他的新家庭比較不那麼交纏糾結，也不是那麼複雜，他們減輕了經濟蕭條時的經濟與感情的創傷。

<p style="text-align:center">＊</p>

羅斯科告訴我［米爾頓］艾華利（Milton Avery）是他所認識的第一個全天候的職業畫家。而他也使羅斯科體會到成爲職業畫家的可能性。

<div style="text-align:right">——艾蓮・德庫寧 （Elaine de Kooning）</div>

羅斯科急切地找尋家庭的依附，但是他也急切地找尋脫離這種依附的自由，在一九三〇年代間，沙查家並不是他唯一最重要的替代家庭。他的室友蘇利在一九二七年曾介紹羅斯科與路易斯・考夫曼（Louis Kaufman）認識，考夫曼是一位年輕的小提琴家，他的家人與羅斯科在波特蘭西南區的家人互有往來。考夫曼對繪畫很有興趣，他曾見過艾華利，而且花了二十五美元買了他的一幅靜物畫。考夫曼說：「我帶馬考斯去見米爾頓，然後他馬上對米爾頓的作品產生狂熱。」

在一九二八年秋，正是他展開對布朗尼控告的時候，羅斯科首次被選入參加機會畫廊（Opportunity Gallery）的聯展，這是一個由市政府補助的小畫廊，每月展出年輕畫家的作品，通常由一位比較有成就的畫家作評審，而這一屆的評審員則是卡霍爾（Bernard Karfoil），他是一位由激進派轉爲保守派的畫家，他同時也選上了羅斯科的朋友哈里斯、費斯達提和艾華利。❻羅斯科被布朗尼背叛和侮辱之後，現在轉而受到艾華利的影響，他的風格比較鬆緩和抑制。考夫曼說：「馬考斯就像我們其他人一般，開始定期拜訪［米爾頓］。」莎莉・艾華利（Sally Avery）回憶道：「羅斯科每天晚上都來我們家。」

米爾頓・艾華利出生於一八八五年，比羅斯科年長十八歲，幾乎可以作他的父親。❼艾華利是家裏四個小孩中最小的一個，出生在紐約中北部一個小鎮沙岸（Sand Bank）（現在改稱爲愛提瑪〔Altmar〕），距安大略湖約有十哩。艾華利與羅斯科的背景完全不同，他是來自一個家世淵源而富裕的美國家庭，在十八世紀早期便從英國移民到美國。艾華利那一系則家道衰落，到了他那一代，他們家已淪爲勞工階級，他的父親在當地的工廠中作製皮匠。

在艾華利的童年中，他們家的財富不停地衰減。當艾華利十三歲的時候，沙岸的製皮工廠倒閉，艾華利一家只好搬到康乃狄克州東哈特福特（East Hartford）附近的一個小鎮威爾遜站（Wilson Station）中去。到了一九○三年，也就是羅斯科誕生的那一年，米爾頓・艾華利已經在哈特福特機器螺絲公司工作了兩年。在一九○五年之後不久，艾華利開始在康乃狄克藝術學生聯盟中選修一些課程，白天工作八小時，晚上再學習藝術。到了一九一五年，艾華利的父親、兩個哥哥和一個姊夫都已去世。三十歲的艾華利這時住在哈特福特的一個貧民區中，在一個有九個女人的家庭中，他是唯一的男性，全家只有兩份入息，「家中所有的女人都對米爾頓溺愛。」因此艾華利畫家生涯的開端充滿了經濟的困頓和女性感情的支助。

羅斯科在耶魯大學讀過兩年，而艾華利却從來沒有上過大學，他為了畫畫，逐改變工作程序，晚上在旅遊保險公司作文員，白天作畫。他在一九二○年開始每年暑假都到麻省格羅斯特（Gloucester）的藝術村度假，一九二四年在那裏認識了一位來自布魯克林猶太正教家庭的二十一歲畫家莎莉・米賽爾（Sally Michel）。為了親近莎莉，艾華利在第二年便與他的畫家朋友普南（Wallace Putnam）一起搬到紐約居住，隔年──一九二六年五月一日──他便與莎莉結婚了。

莎莉也很溺愛米爾頓。事實上，艾華利的婚姻生活很像他從前的家庭生活，唯一的例外是他不必再做其他事情，只需專心繪畫。具有「一本正經的機智」態度的米爾頓是一個沉默寡言的美國佬。他喜歡這麼說：「當你可以畫的時候，為什麼還要說呢?」莎莉則比較活躍與饒舌；而她也比較閱歷廣闊和野心宏大──起碼比起她的丈夫來說。她「把他們的關係引向一個具支助性的環境，使他得以不受經濟壓力和社會責任的束縛，專心繪畫。」她則成為一個插圖家，並拒絕讓她丈夫教畫，因為她覺得這樣會浪費他的時間。從他們朋友普南的口中形容，莎莉「提供了一種強大的動力，並且具有充分的智慧來與人周旋。我可以肯定說〔米爾頓〕一個人是無法成就他的事業的。」

羅斯科在與艾華利交友的初期，他是很艱苦地獨自料理一切。羅斯科與沉默而自信的米爾頓和他那年輕快樂的妻子在一起的時候，就像一個惶惶然的單身漢一般，他有一次為艾華利夫婦泡了一壺味道奇怪的茶──因為羅斯科所用的壺是他曾經用來煮過膠的。羅斯科很快便成為艾華利小集團中的一分子，其中包括了葛特列伯、葛蘭姆（John Graham）、庫費爾德（Jack Kufeld）、

紐曼、普南、蘇爾曼和桑卡 (Louis Schanker)。羅斯科更成爲他的家庭密友，每天到他家看艾華利的新作。羅斯科與伊迪斯在結婚前一個月幫艾華利夫婦把他們新誕生的女兒從醫院接回家去；而在他們結婚後不久，羅斯科和伊迪斯從西七十五街搬到西七十二街去，就在艾華利夫婦所住的公寓對面。❽

羅斯科可能在一九三二年往喬治湖露營之前後曾在格羅斯特探訪過艾華利夫婦。他和伊迪斯曾在一九三〇年代間與艾華利夫婦到格羅斯特去度暑，而在一九四〇年代初期也起碼與他們在此度了一個暑假。後來，亞道夫和艾絲特・葛特列伯 (Esther Gottlieb)、巴內特和安娜利・紐曼 (Annalee Newman)都成爲這個工作假期的成員。莎莉・艾華利說：「每個人都有一個獨自的空間工作。」在下午的時候「我們每天在沙灘碰面，然後再去游泳和玩手球，我們有很多愉快而健康的時光。」在晚上的時候「他們一起觀賞艾華利的作品，」並且談論「色彩、形狀與形體的問題，又談到米爾頓如何把醒目躍前的鮮艷色彩退隱於後，像這一類的談論話題。」在這些假期中，羅斯科並不需要與他的妻子往遙遠的山間去紮營。在紐約的時候，艾華利夫婦每週在他們的公寓中主持一個素描班；也偶爾主持晚間的朗誦詩會（「米爾頓喜歡大聲朗誦詩詞」），包括艾略特和史蒂文斯 (Wallace Stevens) 的詩作。羅斯科同時參加素描班和朗誦會。艾華利起碼畫了四幅羅斯科的畫像和一幅蝕刻版畫。❾羅斯科在一九三〇年代的速寫本中有幾幅艾華利的素描，還有幾幅是米爾頓和莎莉的畫像，另外一幅是他與米爾頓、莎莉三人的畫像；他的《女人與小孩》（*Woman and Child*）一畫則是莎莉與她女兒瑪區 (March) 的畫像。

羅斯科在一九六五年艾華利的葬禮中回憶道：「這個了不起的人所具備的誨導、以身作則和可親性情──這全是重要的事實──我將永不會忘記。」❿我們不難了解他與艾華利的緊密關係。他們兩人都來自工人階級的背景；兩人早年都經驗到經濟的拮据和親人早逝的悲痛。但是他們對這些共同經驗却採相反方向的反應。莎莉・艾華利說：「羅斯科非常善於語言，他常常講述精采的故事。他是一個絮絮不休的說故事者，」而艾爾頓則「完全不擅言詞。」考夫曼覺得艾華利夫婦「不用努力便具備天生的迷人個性」；莎莉・艾華利認爲羅斯科是一個「天生的受苦者」──不必努力而依本性而爲。

顛沛流離、貧苦失怙的經驗使羅斯科力求找回他所匱乏的，而艾華利則「執迷於工作，好像工作本身可以爲日常的恐怖現實帶來救贖一般。」據莎莉・艾華利說，羅斯科把他繪畫的原來動機與他對女性裸體的色情反應連結

起來，事實上他「很討厭繪畫」。這並不表示繪畫沒有賦予羅斯科愉悅的感覺；但是伊迪斯回憶道：「繪畫對他來說好像是一件受難的行為。當他繪畫的時候他像在受折磨一般，假如你觀察他繪畫時的面部表情，他似乎是經驗著極大的痛楚。」羅斯科最後視藝術家為一個自我犧牲的先知，其受苦的過程經驗使他踏入一種超凡入聖的境界。艾華利的看法則比較中肯：「作為一位藝術家，他的態度既不自負也沒有感到痛楚。」在一九三〇年代間，米爾頓與莎莉每天凌晨六點起床，一直工作至下午六點。艾華利創作得非常快速而定時。他說：「我的步伐跟不上我的繪畫念頭。我常常在早上畫一幅大張的油畫，然後下午又畫另一張作品。」艾華利「常常表示假如他要掙扎處理某些題材，通常反而畫不出來。」他批評羅斯科工作得不夠賣力。

但是正因為這些差異，使得艾華利對一些——依羅斯科的話說——「較為年輕，有疑問而尋求指導」的人特別具吸引力。年輕、惘然和孤單，使羅斯科感到有點「茫然不定」。當他在一九二〇年代中期與韋伯接觸的時候，韋伯的個性浮誇、酸腐、氣焰大，而且還有點裝腔作勢。因此他並不是「真正的」支柱人物。艾華利却剛好相反，「是最不武斷、最不吹噓的人，」考夫曼說。他「以身作則，不以誇大的語言來教導別人。」與韋伯不同的是，他靜靜地潛移默化；羅斯科說：「艾華利具有一種隱藏於內的力量，證明溫柔與沉默……如暮鼓晨鐘地令人深思。」這種溫柔與沉默的特質後來成為羅斯科成熟期作品的特性，但却深埋在二十五歲的羅斯科心田中，還未展露出來，據伊迪斯表示，他當時具有「無比沮喪的感情能量」。在羅斯科認識艾華利的時候，他與哈里斯在聯合廣場西邊第十五街上合住一個很小的公寓。羅斯科說：「在早年歲月中被邀往百老匯大道、七十二街和哥倫比亞大道那些令人難忘的畫室，我無法告訴你這些經驗對我們有多大的意義，畫室的牆上常常蓋滿無休止和不停變換的詩與光。」⓫艾華利正代表了心靈的寧靜、家居的溫暖，他的生命完全奉獻給純藝術的詩與光。

艾華利夫婦兩人代表了羅斯科本家的理想化變身。米爾頓是一個沉默的尋夢人，他不是一個失敗的藥劑師，早在一九三〇年代初，他已經成為一位專業畫家。莎莉則是藏在他背後的那個女人——不是督促他，而是保護他，使米爾頓不受物質憂慮和社會責任的牽絆而專心作畫。羅斯科的第一次婚姻便是以艾華利夫婦作模範：一種家長式的制度，妻子在經濟與感情上支持她的畫家丈夫。就像艾華利一般，羅斯科也是在一個浪漫式的暑期度假環境中

認識一位比他年輕很多的女人。伊迪斯在婚姻初期的確對羅斯科有所溺愛保護；她「對他的才華深爲佩服，雖然他無法靠此賺錢，她却深信他所作的是非常重要的事業。」她在一九三〇年代中期開始自營珠寶設計和銷售的生意，從此成爲家庭的主要經濟來源。伊迪斯做著羅斯科兄長無法做的事——支持他。像莎莉·艾華利一般，伊迪斯也轉行於商業藝術以幫助她丈夫從事純藝術的創作。但是效法艾華利夫婦的夢想最後却破裂了，部分原因除了因爲馬考斯不是米爾頓，而伊迪斯也不是莎莉之外，同時也因爲艾華利的婚姻是他早年家庭生活的延伸，而羅斯科的婚姻却是要彌補他早年所缺乏的感情需要。

當然，艾華利影響羅斯科最深的還是他的作品。韋伯把藝術的現代主義帶到美國來，但却在一九二〇年代與他同輩的美國畫家聯手拋棄了這種藝術主義。米爾頓·艾華利則是一個哈特福特的鄉下人，錯過了一九一〇年代隨著「艾利斯島」而來的藝術侵略，却在一九二〇年代間自我發展出一種與歐洲現代主義相關的獨特風格，他不往畢卡索的立方體中找尋靈魂，却從馬蒂斯的色彩上著手。艾華利把自然風景和人體簡化爲平塗、詩意的不透明色彩表現，靠著這一方法他逐成爲歐洲現代主義和美國抽象表現主義旁支的「色域」（color field）派系的一個接鏈者。正如羅斯科的朋友詹森（Alfred Jensen）所說：「艾華利把色彩帶來了美國。」

他出現的時機非常重要。在一九三〇年代中，社會、政治與經濟的動盪都使美國繪畫不僅走向保守的方向，同時在藝術上也形成復舊趨勢。以美國景物爲題的畫家如班頓（Thomas Hart Benton），表現我們過去農業時代的宏偉景觀；而社會寫實主義畫家如格魯伯（William Gropper）則諷刺當代的政治權威或哀嘆勞工階級的受害者。班頓是愛國和懷舊的；而格魯伯則是激進批判的。儘管他們的政治信念相反，但是這兩派都是反現代的：以社會意識來替代美學價值，並且採用一種寫實的描繪風格，討好廣大的羣眾。

米爾頓在一九三一年被問到現代繪畫是漂亮還是醜陋這個問題時，他以諷刺性的口吻回答記者說：「橄欖的味道也很苦澀，但是慢慢你就會領略到它的滋味。」艾華利並不是通俗畫家。他的繪畫主題——風景，人體——一直都保持可以辨識的面貌；但艾華利總是強調藝術家的責任不是要精確的模仿，而是追求美學的設計。就像那位記者的記述：

　　艾華利先生深信繪畫不必「依樣畫葫蘆」；而應該表達一個抽象

的觀念，大部分是具藝術性質的觀念。他說要獲得這種效果，畫布
必須透過形式、線條、色彩與空間的完整安排組織。因此主題中的
物體就不能以原來面貌出現，必須顧全整個畫面的設計來呈現。**⑫**

對那些較爲年輕、有疑問而尋求另一途徑的畫家來說，艾華利的強調美學設
計遂提供了一個藝術的支柱。「當社會寫實主義和美國風景成爲風尙的時候，」
葛特列伯說，艾華利「堅守美學的立場以對抗地域性的題材。我很同意他的
觀點；又因爲他比我年長十歲，也是我尊重的一位畫家，因此他的立場遂更
鞏固了我所選擇的方向。我一直都視他爲一位傑出的色彩家和繪圖師，一個
獨抗主流的人物。」

莎莉・艾華利說：「與米爾頓認識之後，羅斯科改變了他對藝術的看法。」
米爾頓也改變了他這位年輕朋友的作畫方法。其中一些改變是慢慢發生的；
羅斯科的成熟期作品雖然是在他不再常見艾華利之後所畫的，但是其簡化的
形式、色彩的大膽用法、薄塗的顏料，甚至那寧靜的特色都是受到艾華利的
影響。但是艾華利對他也有即時的影響力。他畫沙灘的景色；羅斯科也畫沙
灘的景色，像一幅無題的水彩畫（彩圖5）就是，這可能是一九三〇年代初期
的作品。本來是一幅愉悅的波特蘭風景，羅斯科在此却表現四個處身在陰鬱
沙灘景致中的人物。灰色的沙和更灰暗的天空暗示出那是一個寒冷黯淡的日
子。除了前左方那個婦人身上的透明藍裙外，其他所有人物的衣著都非常灰
暗。羅斯科的人物仍然穿著整齊，看起來像城市人，四周所露出的白邊把其
中三人包圍起來，好像把他們拉離沙地，有點不自在的感覺。這件作品表現
出羅斯科對自然不感自在的心態。就像波特蘭東邊那些長而平坦的山谷一般，
沙灘的景色也有著無際的空曠感，但是羅斯科却以粗窄的綠灰帶形來表現海
洋和天空，留下大部分的沙灘空間，就像這些早期作品中的四方形，成爲包
圍却不完全封閉人物的一個場地。

在此，羅斯科所強調的是人物而不是浩翰的海洋。他以平坦的色彩形狀
來表現，沒有細節的描繪，沒有臉孔的表現，就像艾華利這時所作的沙灘景
色處理人物的方法。但是羅斯科採用他的良師的主題與方法，目的是要把這
些質素推往他自己的方向上。羅斯科的粗糙塗色方法與他在波特蘭所畫的水
彩作品的輕快筆觸不同，也與艾華利的高雅色調和潔淨輪廓有異，他所追求
的不是藝術觀念而是他後來所說的「戲劇性」。

　　後面兩個人體顯然是一男一女，以同樣的姿態坐著；他們兩人面對海洋，以左肘支腮，往前眺望，並以右手臂指向右上角的方向，交叉的雙腿也延向右上方。他們的腿與臂都被拉長了，前左方俯臥著的那婦人的雙腿也以不現實的手法延長了。她微向左轉，望向我們右方那較小的人體，那是一個蜷縮如胎盤嬰兒姿勢的小女孩。三個成人熟稔得可以保持軀體的親密距離；下方穿藍裙的婦人的身體與後方兩個人體的上身接觸。這三個人體構成一個單獨的形狀。儘管他們的身體接觸，這四個靜默的人體却沒有任何溝通。依羅斯科後來的話說，這些人體「形成人類無法溝通的活人畫」和孤獨性。就像羅斯科在一九三○年代所作的很多作品一般，緊密的軀體接觸與感情的疏離交錯出現。

　　艾華利的沙灘景致是高雅而輕快的；羅斯科的沙灘景色却灰黯與笨拙。在此，四個人體的頭部都以沉重的暗棕色和灰色來表現，似乎他們四人都擁有陰鬱傷感的情懷。梅爾維爾（Herman Melville）在《白鯨記》（*Moby Dick*）中寫道：「冥思與海水永久結合」；海灘也激發出反省與幻想，羅斯科的人物是來冥想和觀察的，不是要跳入水中或漫步海邊。後方兩個人物向無際的海洋和天空凝視，望向畫面外沿的景色。前面那婦人望過旁邊的小孩向右下方注視，而那小孩則看著她自己。三個成人的長腿所構成的對角線和那男人的腿插進水中的表現，暗示出畫中人物姿勢輕鬆而事實上却含著抑制與渴望的感情。波特蘭作品中的箭頭把我們引向風景之中；而沙灘景色中的對角線則把我們引出畫面之外。這件作品比早期的水彩畫更整齊統一，但仍然顯示出缺乏某種東西的感覺。

<center>＊</center>

　　羅斯科在一九三三年夏天前往波特蘭，回到紐約之後幾個月，便在當代美術畫廊（Contemporary Arts Gallery）中舉行他在紐約的第一次個展，展期從十一月二十日到十二月九日。羅斯科展出十五件油畫，大部分是畫像，四件水彩——其中三件（《波特蘭》〔*Portland*〕、《奧勒岡森林》〔*The Oregon Forest*〕、《胡德山》〔*Mount Hood*〕）是在他西遊時所畫的——還有六件在白紙上用黑色蛋彩所畫的作品。畫展所獲的評論大致不錯，大家都喜歡他的水彩作品多於油畫，其中一個藝評家以獨到的眼光表示羅斯科的「特殊風格依賴巨大形體和相對的冷淡性來建立確定的形式，似乎較適合以風景來表現，而又

以水彩來描繪風景更顯出其特色。」

　　但是在當代美術畫廊舉行展覽有好處也有壞處。當代美術畫廊是紐約唯一「喜歡展出以自由筆觸所描繪的浪漫和表現主義的繪畫，」他們的政策是給年輕藝術家第一次的個展，其結果是「被選上的畫家往往被蓋上黑色印記，在藝術圈中成了無家可歸的人。」羅斯科在一九三三和三四年的聖誕特別聯展上曾參加當代美術畫廊的展覽，同時也參加兩次畫廊介紹的所有畫家年度回顧展。然而到了一九三四年五月，他却在葛蘇（Robert Godsoe）的上城畫廊（Uptown Gallery）展出，同年春夏兩季，他的作品也在該畫廊的三次聯展中出現。

　　這時羅斯科的水彩畫可能是他藝術生涯中較好的作品，但是他却表示油畫才是他喜歡的媒材；他的題材偏愛於人體，尤其是女性人體。伊迪斯遂成了他的固定模特兒，如《女雕塑家》（Sculptress）（彩圖6）一畫就是她的畫像，也揭露出羅斯科當時所全神貫注之事。伊迪斯低下頭來，身體轉向左方，凝視著她所作的雕塑。她坐在一張高背的木椅上，背景是一個暗色調的屏風，有著鐵銹的色彩和馬蒂斯般的設計圖案。她的臉部和雙手都是灰色的，以粗黑線條來勾畫輪廓；她的臉與她的左手接合，顯得平坦有如面具一般，雖然伊迪斯本人比較瘦削，但在畫中却顯得龐大而沉重。她的下體尤其後退顯屬害，同時因為兩腿分得遠，顯得很寬廣的樣子。她穿著一件白裙，外面套上一件粉紅色外衣，坐在屏風之前，而後面則是一面空白的牆壁。她被屏風包圍著，而且又是特寫，因此她的身體幾乎填滿了畫面的空間，不過她的頭似乎被畫面上方壓垂下來。她的右手有點被動地垂下，靠近她的作品。

　　她的雕塑品所立的台基傾離她的方向，轉到觀眾的面前。伊迪斯的作品可能是表現一對在做愛的情侶，但是由於造型太過模糊而難以確定。羅斯科看的是伊迪斯，而不是她的雕塑品，伊迪斯對他的重要性不是作為一位藝術家，而是作為他繪畫的主題，不過令羅斯科感到興趣的是他的妻子把注意力從他那裏轉移到別處。就像他母親的畫像，羅斯科把自己（以及我們）放置於一個龐大、傷感的婦人身旁。這幅畫是他們婚後十八個月所畫的，這時他與伊迪斯的蜜月期也已結束了。企圖效法艾華利夫婦，結果羅斯科却重蹈羅斯科維茲家庭的覆轍——就像此畫所暗示一般。

　　在一九三〇年代間，羅斯科使用各種不同的媒材——鉛筆，墨水筆素描，水彩，蛋彩畫在有色紙上，油畫等——來表現女性的人體，而且大多是裸體

畫。他的速寫本中還包括了幾幅靜物，偶有的風景，一些雙人像，很多男性畫像，後來又畫了一系列的地鐵景色；但是佔大多數的都是女性人體畫。當羅斯科被問到不工作的時候喜歡做什麼時，伊迪斯回答說他喜歡看女人。他在工作的時候也喜歡看女人。但是羅斯科的女人卻並不性感或具引誘力；她們都很強大與臃腫——以厚重、快速的線條來描畫，沒有多加表現細節或擺姿勢。他的裸體畫採用了各種不同的姿勢，但是她們的眼光都往別處望去，看來有點悲哀或憤怒的樣子；穿衣的女人則大多在縫衣、閱讀、彈奏樂器，或只是沉思。羅斯科所畫的女人都很莊嚴與心事重重；軀體粗壯，但卻有點抽象，她們看起來既具壓迫性，同時也有受壓迫的感覺。當他講述偶爾在藝術學生聯盟中看到一個裸體的模特兒時，羅斯科把他對女性軀體的迷惑和他藝術的起源相提並論。在他一九三〇年代的速寫本和畫作中，他掙扎於女性距離與缺乏女性的表現上。

在《女雕塑家》一畫中，伊迪斯被拉到近處，並置於畫面空間，好像羅斯科需要一些距離一般——好像那是他自己的距離。就像羅斯科的沙灘景色中之沙一般，此畫的屏風也形成一個四方形，把人物包圍起來，而她的頭也被壓到頂端齊頭。她所填滿的室內空間是淺而壓縮的。羅斯科後來在〈被激發出來的浪漫畫家〉中談到「結束這種靜寂與孤單的表現，伸開手臂呼吸舒展一下。」《女雕塑家》並沒有顯露出缺乏開闊的空間，不像他的沙灘景色；伊迪斯被圈限起來，孤單凝滯——唯一的出路是往內進發。此畫也沒有表現出畫家與模特兒的交流。羅斯科沒有顯示任何性的激情，也沒有浪漫的渴盼，對他的妻子一點熱情都沒有。當羅斯科第一次帶伊迪斯去見艾華利夫婦時，莎莉・艾華利記得，「他覺得她是世界上最漂亮的女人。」但是羅斯科在此卻以歪曲的表現，打破現實的軀殼，直探內心的感情。伊迪斯本人瘦削與動人；畫中的她卻顯得龐大與疏離。

就像羅斯科在一九三〇年代所畫的很多繪畫一般，此畫也揉合了一種自我意識強烈的戲劇性和純誠的感情。伊迪斯背後的屏風就像是戲劇的背景；她的臉就像一個面具；羅斯科歪曲的表現主義具有一種誇張、傷感的特性——所有這些都使畫面看來像是虛假的。羅斯科暗示出在缺乏人與人之間的交流時，人類就變成戲劇中的角色，顯得不真實。不過丈夫與妻子之間的靜寂距離則被羅斯科認同他的女雕塑家而得以跨越過去。羅斯科本人魁梧厚重，傷感孤獨，內向，沉醉於自己的藝術創作。女性的軀體遂成為他反映自己感

情的一面鏡子，而呈現出拘限他的原因——他自己的心理因素。

　　對羅斯科來說，自我執迷的妻子之自我執迷的丈夫，無法在她裏面感覺到他的看法。伊迪斯的臉如鬼魅一般，以面具遮著；她的軀體被兩層衣服所蓋著。伊迪斯的衣裙與外套顏色都很鮮艷，與幽暗的屏風形成強烈對比；她的衣服視覺上非常有力，這是受馬蒂斯影響的另一明證。在她大腿與小腿間的白色區域變成一個抽象的空間，吸引了觀眾的注意力，因爲這是全畫中唯一的開放空間。這片不透明的白色形狀把我們的眼睛拉向伊迪斯分離的雙腿之空間，好像羅斯科努力想要往女性體內張望，却被她的龐大軀體和他的傷感所阻隔起來。

　　他的表現主義手法使他穿透寫實主義的虛假外衣；但却沒有把他帶至更遠的領域。羅斯科必須以更抽象的手法找出通進寂靜與孤獨的路上去，然後才能穿越這一領域。只有到了那時他才能把他的屏風／背景化爲一大片光芒四射的透明四方形，把臃腫的軀體和有形的物體淘空，再填以感情於內。在這個孤獨冥思的空間裏，他才得以再舒展雙臂呼吸一下。

　　《女雕塑家》在一九三四年五月首次展於上城畫廊中。上城畫廊的負責人是葛蘇，他是一個反權威者，「想要與所有的美術館對抗，有點像是一個肥胖的唐吉訶德。」他覺得作藝評家和經營畫廊是沒有利益衝突的，因此他在四月評論一個於桃華斯酒店 (Towers Hotel) 所展出的布魯克林畫家與雕塑家的邀請展，稱讚「羅斯科維茲的『天使報喜』具有激發性，而且營造精細。」葛蘇對他的作品印象深刻，還爲他安排了一個展覽。

　　到了年底，葛蘇把上城畫廊搬到西十二街去，並且大膽地改名爲「隔離畫廊」(Gallery Secession)。就像蘇爾曼所說，葛蘇選上「非法的」畫家，在畫廊的前面提供一系列的個展，而畫廊後面的房間則展出「每一畫家各一作品範例」。葛蘇「對他的新同伴充滿鼓勵的熱情」，「有一段時期，這個畫廊就像是一個親切的合作社一般。本來互不相識的畫家在此認識，交換意見，並觀賞彼此的作品。」但是葛蘇開始接收了一些藝術家，使得其中一些畫家（包括羅斯科和蘇爾曼）覺得「他們太弱或與此畫廊的性質不符」，由此這批不滿的團體——現在已不算是非法了——「脫離了隔離畫廊」，並在一九三五年末於蘇爾曼第二大道的畫室中集會，組成了十人畫會 (The Ten)。

　　蘇爾曼說：「我們遂決定獨立前進，也可說是離開媽媽，出外闖天下，我們有點像一批浪人，流浪的現代團體。」「我們是無家可歸的人。」但是十人畫

會却看上了某一特別的家。在這畫會成形的時候，紐約市宣佈了成立市立藝術畫廊（Municipal Art Gallery）的計畫，專門展出十到十五位畫家自組的團體。在一九三六年一月十人畫會成爲這個畫廊開幕展的四個團體之一。但是十人畫會從來沒有與任何畫廊保持固定的關係，因此一直是一批浪民。而且他們事實上不是十人；他們只有九個人：班－濟安（Ben-Zion）、布洛杜夫斯基（Ilya Bolotowsky）、葛特列伯、哈里斯、庫費爾德、桑卡、柴克巴索夫（Nahum Tschacbasov）、羅斯科維茲和蘇爾曼——第十人則輪替更換。既然他們只有九個團員，爲什麼要叫「十人畫會」呢？或許他們喜歡第十的空位輪替，以提供一個嶄新的觀點。又或許市立藝術畫廊規定必須是十人以上的畫會才能參展。所有九位團員都是猶太人，而十這個數目是猶太人主持猶太宗教儀式所需的人數。十構成一個神聖的羣體，而這些來美的第一代猶太畫家，他們的團結可對抗非猶太人，也可對抗一九三〇年代惠特尼美術館擁護地域性藝術的特權階級（哲楚德・惠特尼〔Gertrude Vanderbilt Whitney〕）和「百姓」（美國的地域畫家）的結盟。

艾華利雅與其中幾位會員是好朋友，但却沒有加入十人畫會，因爲他剛被一家聲譽卓著的華倫坦畫廊（Valentine Gallery）所選上，也就不需要像十人畫會的團體。羅斯科却需要這個團體。就像羅斯科找尋他認爲至少曾一度享有的家庭溫暖，他也從這些同輩畫家中找尋馬哲威爾所說的「集體的親密感。他喜歡有一羣互相支持鼓勵的同僚，但却不要處身於政府機構的環境中。」因此十人畫會是羅斯科首次塡補這個缺憾的嘗試。

況且這個團體也提供了一種集體的力量與在藝術圈中的活躍度，這是個人的現代浪子所無法達到的。他們在市立藝術畫廊所舉行的展覽顯示出這個團體受到三〇年代追求替代空間、帶領藝術走向「民眾」這個理想所吸引。假如眞是如此的話，他們就感到失望了。在開幕展的時候，拉瓜地亞（Fiorello La Guardia）市長表示他對「其中一些現代繪畫的感覺並不怎麼熱切」；就在開幕前一天，一位在這個以褐石建築物改爲畫廊中工作的人看著地下所擺放的十人畫會會員的作品時，批評說：「我猜這是給傻瓜用的地板。這些繪畫並不告訴你任何東西，只告訴你畫這些作品的人有什麼毛病而已。」到了下一次在巴黎的邦納柏畫廊（Galerie Bonaparte）展出時（1936年11月），十人畫會遂採用一種較傳統的方式，以建立歐美大陸的名聲來打入紐約的藝術市場。結果，他們選派代表把會員的作品帶到上城給畫廊的主人觀看，如此四年來

不斷地推展，十人畫會參加了八次聯展，其中兩次是在保守派的蒙特魯斯畫廊（Montross Gallery）中展出。

會員們每個月在其中一位會員的畫室中開會討論展覽事項，並從《藝術手冊》（Cahiers D'Art）之類的雜誌來複製歐洲的作品。在會議結束的時候，他們要求主持會議的會員「挖出他的新作品」讓其他會員觀賞。蘇爾曼說：「其中精神之一是同志的團結，並奮力地繼續創作。」在十人畫會成立的時候，羅斯科已三十二歲，只有幾次展覽的經驗，而售畫的數字則更稀少。但是羅斯科不僅要與藝術市場奮戰，還要與他自己戰鬥。艾華利知道自己追求的是什麼，因此以肯定而從容的態度達成目的；但是羅斯科却在掙扎，不停懷疑與質問自己，找尋繪畫的表達方式。他這種質疑的態度結果使他的作品更具深度與力量，但是在一九三五年的時候，他却無法得知。而他的婚姻關係也不能為他所受的挫折與內心掙扎提供一個避風港。他那時與伊迪斯「相處得並不怎麼好，他們常起爭執。」蘇爾曼回憶道。羅斯科是一個「天生的受苦者」，他的生命充滿憂鬱的情懷，因此特別需要「只有九人的十人畫會」的支持與幫助。

他們的聚會也為羅斯科提供了他從林肯高中以來所找尋的知性討論場所。據蘇爾曼所說，他與羅斯科「最具辯才」，是「公認的領袖」。有時羅斯科扮演誘發者的角色。在一個討論畢卡索展覽的會議中，羅斯科問道：「朋友們，你們知不知道他為什麼如此偉大呢？」然後再自己回答這個問題說：「因為他是三度空間」——這並不是畢卡索偉大的標準質素。蘇爾曼問道：「你指的是什麼呢？」羅斯科回答：「看看那些巨形的裸像。」當然，羅斯科曾經仔細看過畢卡索那些臃腫、原始的裸像（還有韋伯的裸像），是他找尋表達女性胴體的方式的掙扎途徑。

據蘇爾曼所說，羅斯科「是一個能言善道的人。他可以不停地說上幾個小時，」在描述他的老朋友如何具有「說服力」的時候，蘇爾曼先把他比作一位聖經推銷員，然後又比作律師，最後則說他就像一位猶太法典的學生。舉例來說，艾華利會「只是說：『噢，克利（Paul Klee），我很喜歡他』，就此而已。」而「羅斯科則比較好爭辯、討論和質疑，並且研究每一位大師的特色，因此可以就馬蒂斯、塞尚、史丁或畢卡索的作品作一完整的討論。」但是羅斯科的知性討論往往帶有一種憤怒的語氣。「當他與你意見不同的時候，他對議題會有尖刻的批評。絕對沒有輕鬆的餘地；他對爭辯往往帶著嚴厲的態度。」

與此同時，他的婚姻也成爲一個戰場，羅斯科遂把他的親密關係轉爲另一鬥爭的事件。

不管他們內部有什麼爭執，十人畫會擁有一共同的敵人，即惠特尼美術館。惠特尼是在一九三一年十一月開幕的，其創始人是梵達比爾（Cornelius Vanderbilt）的曾孫女哲楚德・惠特尼，老梵達比爾是靠船運和鐵路建立他的財富的。哲楚德在一八九六年二十一歲的時候，嫁給「鄰居男孩」哈利・惠特尼（Harry Whitney），在此鄰居是指五十七街的第五大道上之豪華巨宅。哈利喜歡賽馬、打馬球和追女人；而哲楚德則嗜愛藝術與藝術家。在她的格林威治村畫室中，她創作公眾雕塑，並賦以像《願望》（Aspiration）這類的標題。她也收藏美國的藝術品，並且是鼓吹八人畫會（「阿殊肯學派」〔Ashcan School〕）的寫實主義之擁護者，她也成爲一位慈善家，組織年輕畫家之友會社、惠特尼畫室俱樂部和惠特尼畫室畫廊。當羅斯科在一九二六年向古德烈治尋求撰寫藝評的工作時，他所申請的《藝術》（The Arts）雜誌就是由惠特尼太太所補助的。

當然，美國的經濟蕭條也影響到惠特尼，把哈利的資產所值從二億美金減爲一億美金，而哲楚德的資產則從二千萬降爲一千萬。事實上，就在股票市場崩潰之前，惠特尼太太曾提議把她所收藏的六百幅美國繪畫捐贈給大都會美術館，並捐建一個別館來展藏這些作品。但是大都會却婉拒了她的捐贈；因此哲楚德・惠特尼便蓋建她自己的美術館，並致力支持「難以打入美術館大門的當代自由派藝術家」。於是惠特尼美術館展開了一系列邀請當代美國藝術家的雙年展。

但是這個以八人畫會精神創建的自由主義價值觀却把十人畫會排斥於外。十人畫會不打算打入美術館的大門，改於一九三八年十一月在惠特尼美術館鄰近位於西八街的水星畫廊（Mercury Galleries）展出「十人畫會：惠特尼的異議者」，與其雙年展期間同時舉行。畫展目錄以強烈的語氣開始：「一所玩著舊把戲的新學院，企圖以命名來創作一些新的東西，」文章是由羅斯科及水星的兩位主持人布拉東（Bernard Braddon）和謝提曼（Sidney Schectman）所寫的，他們又繼續指出他們的敵人：「在這個文字戰爭中，我們的惠特尼現代美國藝術館中的穀倉成爲優越的象徵。」

惠特尼美術館把藝術殊榮給了像班頓這類地區性寫實畫家。爲了廣爲傳播他們的抗議，布拉東、謝提曼和哈里斯在紐約廣播電台中高談「美國藝術

的毛病在哪?」。但是這些惠特尼的異議者却又以命名來創作一些新的東西
——像「新學院」是任何戰鬥的前衛團體都需要其熱情與調整。因為不是所
有的惠特尼雙年展的美國景色繪畫都是「穀倉的象徵」。在無數的抽象畫家中,
艾華利和韋伯都被包括在雙年展中;事實上,十人畫會的布洛杜夫斯基也有
一件作品參加惠特尼的現行展覽。

攻擊惠特尼的行動是為要獲取大眾對藝術的注意力,而這一行動終於達
到效果;「惠特尼的異議者」展覽吸引了一個工進署的藝術旅程和幾篇藝評。
但是惠特尼只是在一堆複雜議題中的一個便利象徵而已,尤其對羅斯科來說
更是如此。據謝提曼所說,十人畫會常常「談到惠特尼美術館的原因是因為
它就在我們的隔鄰,而又有這些星星生光的展覽,有名的人前來參觀,開幕
展熱鬧有趣,但是他們在何處呢?」——如十人畫會。「被遺棄於冰天雪地中。」
羅斯科仍然是一個窮親戚,雖然他現在不必在寒冷的波特蘭街頭賣報與挨打,
但是他仍然賣不出繪畫作品。惠特尼美術館代表了經濟與社會的優越地位。
惠特尼美術館也代表了為限制與排斥蒙上面具的自由權威機構。異議者在其
畫展目錄中指責美術館擁戴「美國繪畫和平淡的繪畫」。班頓的穀倉當然比直
接的表現更具懷古的理想主義。惠特尼美術館象徵著美國化計畫在一九三〇
年代的愛國主義下轉成為一種藝術的計畫。

事實上,十人畫會成員全是猶太人,都具有移民的背景。一位藝評家在
該畫會於一九三八年五月在喬傑特・巴撒朵畫廊 (Georgette Passedoit Gallery)
的展覽中如此評道:「所有畫家的色調都顯得很陰鬱,這可能只是巧合,但也
可能是種族特性使然,因為從畫家的名字來看,他們顯然都是剛來此地的移
民,而這些新移民通常不能馬上融入美國的幸福生活中」——就像他們在一
九三八年那樣。但是教藝評家困擾的不是十人畫會的出處;而是他們來自歐
洲的現代主義,似乎這就使他們成為「異族」,應該被忽視一般。以布朗尼的
話來說,十人畫會是「非美國化」。

但是布拉東和謝提曼記得羅斯科是一個「充滿點子,對美國藝術狀況和
他自己的作品都充滿信念的人。」他們也發覺他「非常自省」。就像與他的姻
親沙查家人在一起一般,羅斯科有時很「沉默」,而且「不易溝通」,但是有
時「他會走出來,大家都聆聽他的話。」最教這兩人印象深刻的却是羅斯科的
「嚴肅性」(「他從來都不微笑」):「畫會中每個人對美國藝術的誤導看法都有
一種真純的嚴肅性。」據水星畫廊兩位主人所說,十人畫會「並不是一個凝聚

的組織，全靠羅斯科一人把它團結起來……其他的人往往游離於外。」羅斯科對這個畫會有如此強烈責任感的原因之一是該團所抗議的——對抗特權；對抗抄襲性；對抗美國化——對他個人來說是一場私人性而又兇殘的戰爭。

但是十人畫會却拒絕了一個非常誘人的條件。一九三八年十二月，就在惠特尼異議者展覽結束之後，布拉東和謝提曼提出由水星畫廊「全權代理」十人畫會，承諾讓其會員的作品「全年」不停地在畫廊中「連續展覽」，這即表示畫會平均「每個月有兩次展覽」，而畫廊負起宣傳與銷售的責任。羅斯科在一九三八年十二月十六日以十人畫會的祕書身分寫信回答說：「由於我們在你們畫廊中展覽已造成某些問題，因此必須放棄所有的展覽活動。」以水星畫廊所提出的理想條件，羅斯科這種含糊而官樣式的拒絕（「造成某些問題」）聽起來有點像禮貌式的謙詞。

或許十人畫會寧願保持浪子的身分，使他們得以保留其「現代主義」的地位。眞正可能的原因是，十人畫會——從來不是「一個凝聚的組織」——開始面臨蘇爾曼所說的「個人主義的壓力」。這個畫會在一九三九年秋天於邦斯泰爾畫廊（Bonestell Gallery）作最後一次聯展；不過在同年二月，也就是在水星畫廊提出優渥條件之後兩個月，蘇爾曼（他當時在華盛頓州史卜堅〔Spokane〕的工進署中敎書）寫信給他的朋友開寧（Jacob Kainen）說「十人畫會正遭逢組織的分裂。看來個人與團體還不能獲得平等待遇。」

事實上，個人主義的壓力（相對於團體的結合）從美學觀點來看是一有機體，提供內部凝聚的力量，這正是十人畫會所能達成的目標。就像蘇爾曼所說：「我們與表現主義的起源有關連」，這一聯盟不僅使他們脫離美國風景和社會寫實的畫家行列，同時也使他們與美國抽象藝術家（American Abstract Artists）——這個組織是在十人畫會組成後一年成立的，以幾何抽象爲創作主題——分離。蘇爾曼回憶道：「表現主義這個名詞在當時是代表美學上的顚覆行爲。」十人畫會被斥責爲「骯髒的表現主義者」，他們的繪畫被視爲「可笑的塗鴉」。❸使他們作品具顚覆性的原因並不在於其陰鬱色調或鬆散的筆觸，而是它的內在性，私我的根源——這也正是表現主義與「非常具內省精神」的馬考斯・羅斯科維茲意氣相投的原因。

<div align="center">＊</div>

一九三〇年代間，羅斯科看了兩本題名《藝術中的表現主義》（*Expression-*

ism in Art) 的書，一本是由受佛洛伊德（Sigmund Freud）影響的心理分析家費斯達（Oskar Pfister）所寫，另一本則是由受霍夫曼影響的藝評家錢尼（Sheldon Cheney）所寫。費斯達與錢尼兩人反映出藝術中的表現性與形式主義，這些特性可以從羅斯科對布朗尼的訴訟案聽證會中看出它已開始成形。在此，心理分析家與藝評家對表現主義作出相反的審察：費斯達責備它爲病態的「內省」，賦予作品一種「痛苦的禁閉」感，而錢尼則讚揚它在「藝術的進展中」超升至「一個新境界」。但是兩位作者都視表現主義爲「靈性的藝術」，拒絕模仿感情的精確性，同時也是企圖──抗拒印象主義與物質表面的牽連──專注於物體與人類的精華。從這一點來看，羅斯科從一開始便是一位表現主義的畫家，起碼在理論上來說如是。

費斯達和錢尼兩人都明白「所有的」現代藝術都是表現主義的藝術，是一種自我的藝術。羅斯科也了解這一點：「目前處理藝術的方法是，當人們拋棄了描述藝術的方法和神話之時，藝術家遂往自己內心觀察，發現他使用自己的感情而非視覺，並且使用幾何形狀。」他在一九三○年代末期所記錄的筆記本「塗寫本」中如此寫道。對羅斯科來說，問題不是個人還不能與羣體生活平等；而是現代人揚棄了過去維持羣體生活的宗教和社會神話，就像羅斯科本身「揚棄了」他父親強加在他身上的猶太正教和他友儕所追崇的塵世功名。當羅斯科後來表示他已與猶太學校和猶太宗教「完全斷絕關係」之時，他是以嘆息失去歸屬感的心情來宣示的（「這不是使你感到孤獨嗎？」）。在他一九三○年代的繪畫中，羅斯科一再地表現出一種無根的孤獨感，一種爲現代主義付上代價的痛苦囚禁。

在羅斯科的早期水彩畫中，自然──郊野或海邊──爲藝術和自我提供了一個外在的棲息場地。但是羅斯科的風景往往刻意地圈圍起來，並置於遙遠的距離，遂缺乏來自深處的新鮮感；裏面缺乏了一些東西。但是在他一九三○年代的油畫中，羅斯科卻專心於表現城市的「人類戲劇」。他的室內景致創作出一個淺窄、擁擠和密閉的空間，裏面充滿了被折磨的人體，其巨大的軀體往往暗示出這是從一個小孩的觀點來看察的。大部分的人體是女性；全部都是孤立、沉默和退縮，儘管他們的巨大身形，在此卻好像「心不在焉」的樣子。當畫中出現家居羣像──配偶；父母和小孩──他們的軀體接觸或擠在一起，但是他們的臉卻以憤怒的表情往別處望去；人類之間的關係似乎既親密而又疏離。

羅斯科的室外景色——現代街景、象徵的古典廣場、地鐵車站——面對一個慘淡城市的社會現實，自然世界的精力與開闊性逐被摒棄於外。在這個沒有樹木、植物、山丘、河流、海灘，甚至沒有土地或天空的封閉空間和冰冷的城市環境中，他的人體瘦削、微小、面目模糊，並且受困於商店、公寓建築和高樓大廈所構成的四方形空間中。就像在《街景》一畫中，那建築物的平面使它看起來像一個舞台佈景，強調城市生活的空洞與虛假。但不管畫中空間是室內或室外，家居私人的或都市公眾的，羅斯科這些一九三〇年代的「人類戲劇」是一種缺乏的戲劇；他的繪畫傳達出寂靜的疏離，感情的剝奪，以及使人窒息的密閉空間。

假如群體生活已經消逝的話，私我的狀況則顯得比較曖昧，就像羅斯科在一九三〇年代中期所畫的《自畫像》（Self-Portrait）（彩圖7）中所顯示的。很多畫家的自畫像都把肩膀以下部分割除畫面之外，但是羅斯科卻沒有把自己表現為一座半身像，他畫出自己大部分的身體，並強調巨大的軀體和桶狀的胸膛，如野獸般的力量。羅斯科在狂亂的棕色和黃色筆觸背景下，顯得穩如泰山。他把頭微轉向右方，並迎向光源，顯示出面部骨骼的結構，因此傳達出他性格的力量。而這幅畫顯示出羅斯科的力量與脆弱性之間的張力。除了他的巨形軀體之外，他也顯示出一種精微細緻的表現，部分可從他額頭與微禿的髮線交接處的精細描繪中看得出來。羅斯科的左耳表現得像是一個受了傷的污點；而他的嘴巴則像憤怒地捲起的紅色捲曲物。不像其他畫自己畫像的藝術家，羅斯科手上沒有拿著畫筆或畫板，也沒有把自己置於畫室中，並未「以一位藝術家」的身分出現。唯一暗示出他的角色來自他右手的白色和左手上方與右手手指的暗紅色；可能是紅、白的顏料墨漬。

但是羅斯科的確以繪畫的行為來強調他最隱密的自我：他的雙眼和雙手都描繪得如受傷或有缺陷的樣子。通常畫家在自畫像的表現中都以眼睛作為自我審視的媒介，所以往往都把眼睛作為全畫的重心，羅斯科也不例外。他以藍色眼圈大膽地勾畫，並滴到他臉頰上，使他的雙眼看起來如空洞的深溝一般。他的右臂看來如脫臼一般；他的右手則過於巨大。但是我們看到的右手其實是他的左手，因為羅斯科自己畫像的時候是描繪鏡中左右相反的影像。因此他用來畫畫的手——在我們的右方——就顯為一扁平的黃色殘枝，紅棕色的血佐上面流到他左手的手指上，而那些蜷曲的指頭則以保護、輕敲的姿勢來安慰右手。羅斯科表現出一個強有力卻受到創傷的人，巨大卻又分裂的

軀體；一個因爲受到生活折磨而繪畫的人,也因爲他從事繪畫而又遭受折磨。

但是這幅具有自我意識的作品不能簡單地視爲受創傷的藝術家的另一「天眞」神話。在一九三〇年代間,羅斯科曾經畫過一幅鉛筆的裸體自畫像素描;但是在油畫自畫像中,這位窮困而愛唱反調的藝術家却穿著整齊, 穿上一件漂亮的桃紅／藍／棕色外套,一件白色襯衫和一條紅色的領帶。❶爲了表現他私我的形象,羅斯科採用了一個特別的「姿勢」:正式的衣著;僵硬的上身;右手臂的拘謹態度;他眼鏡上蓋了一層藍色的調子,似乎是隱藏在「影子」背後。他那如骷髏般的臉容,高而蒼白的額頭,還有陰暗的眼窩,看來就像一副面具——一副死人的面具。僵硬,衣著正式,還有不自然的姿勢,使羅斯科看起來像《街景》中的小孩,唯一不同的是他在此的性格表現是有意識的表現,並非受父母所敦促的。

在某些直接的層面來看,羅斯科這幅畫是建構自我的表現,不僅是臨摹而已。他以右手覆蓋在左手上,解決了自畫像的手事實上是在畫畫的問題。同樣道理,他的雙眼在他畫像的時候也不是眞有黑眼圈的。他既然看過費斯達的《藝術中的表現主義》和《用於教育的心理分析》(*Psycho-analysis in the Service of Education, 1922*)兩書,羅斯科自然熟悉佛洛伊德所說的自我蒙蔽的象徵。作爲一位現代畫家,他也必定了解一隻受損害的耳朵的寓意。他在一九三〇年代間曾說道:「我希望有錢;我不像梵谷(Vincent Van Gogh)一般瘋狂。」但是羅斯科却不願抛棄藝術家是受折磨和受創傷的靈魂的這種傳說。在他的《自畫像》中,他建構了一個自我——一個現代的後佛洛伊德式的梵谷。

就像羅斯科自我神話化的巨坑或猶太學校的故事一般,他的《自畫像》也虛構了一個戲劇性的自我,這是具有自我意識的羅斯科唯一能夠表現眞正感情的方法。就像畫中他外套的右襟拉得太遠,以致左襟拉得太後一般,羅斯科的神話掩飾了兩者而暴露出他的私我來——介於自我表現和隱蔽的欲望之間的衝突遂成爲他的藝術創作中心。在此畫中,沒有特別的背景,因此他以具統轄性的肢體形象出現,但同時却表現出自己是超乎空間或現世的拘限,好像他得以超越那些傷害過他的境遇一般;或是他所受的創傷正是使他獲得超升的原因。與此同時,他的暗紅色嘴唇則使他有一種好爭辯的特色,幾乎像具有拳擊的優勢。在這幾年的繪畫中,他爲了向內審視和暴露人性隱藏的特質,遂故意扭曲「自然」,就像他描繪伊迪斯的作品一般。羅斯科在爲四季

餐館所作的壁畫中所流露的憤怒或「惡毒」的意圖在早期便已顯露出來。

羅斯科有力地表現出自我，但他却又故意以左手蓋著受傷的右手，又以星期天的衣著和神祕身分來掩飾自己，同時也以墨鏡來保護自己，使他處在陰暗、隱私的角落，好像如此可以保護他逃離侵略性的眼光。由於憤怒，他保持沉默和矜持。由於受創傷，他便退縮。或者這只是表面看來而已，直到我們察覺到在他藍色眼鏡之後有兩個小而平坦的黑圈，羅斯科的眼睛雖然憂鬱、鬼魅和神祕，但却是往外觀看。據費斯達所說，表現主義是病態地內向。但是羅斯科的內向經驗却使他從現實世界和社會的痛苦囚籠的恐懼症中解放出來。在他早期的作品中，他的女人畫像，如凱蒂·羅斯科維茲的畫像和《羅斯科維茲家庭》中的凱蒂，又或是《女雕塑家》中的伊迪斯，都是把眼光移走；她們都心不在焉，而且非常內向。在他的《自畫像》中，羅斯科的身體轉離觀眾，但是他的頭却又轉回向著我們，他的眼睛直接地看著我們。在他陰鬱的面紗背後，他與其他人有著交流接觸。

當然，羅斯科往鏡中凝視，就是先往自我作深處的凝視，好像他所害怕、憤怒的人就是馬考斯·羅斯科維茲——一個對他的身體感到不自在，對他的衣服感到不自在，對他自己感到不自在的馬考斯·羅斯科維茲。在〈被激發出來的浪漫畫家〉中，羅斯科稱他的繪畫爲「戲劇」，而那些形狀爲「表演者」，寫及「需要一羣能夠不感窘態而戲劇化地移動，毫不羞愧地做姿勢的演員。」在一九三〇年代中期的《自畫像》中，曾經一度是演員的羅斯科採用了一個戲劇化的姿勢，部分原因是他還未從痛苦的自我意識中解放出來。羅斯科記得他在抵達這個國家時的感覺是羞愧，穿著他那套畢斯達·布朗的西裝，被人「看穿」，暴露出「匱乏」的羞慚是多麼痛苦的感覺。

往自己身上看去，羅斯科看到一個壯碩、熱情、受創傷、自我意識強烈和自我保護的人。混合著自我封閉和自我暴露的表現，內省的羅斯科遂得以從自己那裏來保護自己，在他觀視的時候保護著他的眼睛，願意去看某一距離，但却不再超過這個範圍。《自畫像》因此達成了蒙上面紗的自我表現的目的，羅斯科不僅透過他的軀體和社會面貌來表現他的內心感情，同時也藉著錯置那部分的內心感情於畫中抽象背景上，好像這些他的片段部分是與他的軀體分離一般。

羅斯科在一九三〇年代所畫的表現主義繪畫是正面而淺窄的。其背景往往是厚實、沉重、如空白的牆壁一般，並且置於畫面的近處，在《女雕塑家》

和《羅斯科維茲家庭》兩畫中，他在背景封閉的牆壁前放置一面屏風，更產生雙倍的效果。偶爾人體被置於畫面後方，又或退到一個角落去。在這些寂靜房間中的天花板是如此的低矮，以致房間中的人必須把脖子低下來才能容進這些擁擠的環境中。羅斯科是有幽閉恐懼症的人；在他一九三〇年代所畫的作品，那些身軀巨碩、形容憂傷的人物看起來都像被困於牆內，受到現世的綑綁。❶

但是在他的《自畫像》中，羅斯科佔據著一個淺窄而又抽象的空間，這個空間卻沒有拘限他，反而把他襯托成一個超越任何環境的人。他的背景是由厚塗的棕色所構成，具有多重不同的密度，似乎是蓋在一層黃／金色的背景上。羅斯科臉上的影子顯示出左上方的光源；但是他頭肩的右方（我們看過去從棕到金的亮處）則暗示出從繪畫中透發出來的光芒。羅斯科軀體所呈現的壯實、不移的性格從充滿動盪的背景（由此發現這其實並不是背景而已）中凸顯出來。人體與背景之間的界限並不明確，尤其是羅斯科的手臂，那處的棕／金色調向前躍進，並溫柔地籠罩著他。在此，「移根的」羅斯科居於一個自我創造的環境中，它雖然充滿激流，但卻溫暖而發出光芒，幾乎是殷切的環境。

但是羅斯科所處的現實環境卻剛好相反。羅斯科在一九三五年三月寫給一位畫家朋友湯姆霖（Bradley Walker Tomlin）的信中表示：

> 這個冬天我顯得有點毛躁與緊張。經濟蕭條的壓力似乎把每一
> 個人都拖累了，我想。我很幸運還有一份「教書的」工作，但是一
> 個從來沒有賣過畫，卻又不斷畫畫的人，有時看來這真是一個徒勞
> 無功的行業。所有的畫展都有一種疲倦無生氣的外貌——藝術的脈
> 動似乎已經死亡了。

羅斯科在〈被激發出來的浪漫畫家〉中宣稱社會的「敵意可以用作真正解放的水平。從一種安全的假像中解放出來，藝術家可以放棄他的銀行存摺，就像他放棄其他安全的保障一般」——在此可指有前途價值的耶魯大學文憑。但是這種企圖把藝術家從掙扎邊緣拯救出來的行為只能在社會購買幾幅他的作品之後才得以實現，因此藝術家才能在他拋棄的銀行存摺中有點錢。在一九三〇年代中，假如畫家不能賣出作品，那麼繪畫的確是一行徒勞無功的事業，問題不在於社會的敵意，而是社會的無動於衷，一種無力的歷史「背景」，

可以滲進個人體內，把社會弄成心理沮喪的現象。

<div align="center">＊</div>

「經過東公園路667號的時候，你會看到一幢宏偉的白石建築物。它有點令人想起大都會美術館，你會以為這真是一所藝術機構，或起碼是一個門戶森嚴的俱樂部。」這幢白石建築物是俱樂部多於藝術機構，它就是布魯克林猶太中心。「假如你走上寬石階，越過掛著旗幟的陽台」──羅斯科從一九二九至四六年間每週兩次來到此地──「你就會來到一個漂亮、有高拱頂的大廳中，有柱的大理石階梯引向上面的樓房。切割平整的石牆使你感到莊嚴與安慰，你會為一所使來客印象深刻的猶太機構而感到驕傲。」

在地下層中有一體育館、泳池和土耳其浴室；而一樓則是一個寬大的會議室「設計成沙龍的樣子」，再上面一層是「一個柔雅的休憩間和閱讀室」（就像「你在一所英國巨宅中看到的一般」），還有一個私用的餐室、俱樂間和一個兩層的猶太教堂，裏面有「一個宏偉的圓頂」和「四壁裝有彩色玻璃的窗戶」。上面第三層是「教育部門」，雇有「最高地位的」教師。其中一個部門是中心學院；而其中一位導師就是馬考斯·羅斯科維茲，被其他教師與學生暱稱為「小羅斯」。

在一九二〇年代經濟繁榮之際，甚至在一九三〇年代經濟蕭條的時候，很多紐約的猶太人都從曼哈頓搬到新開發的郊區布朗克斯（Bronx）和布魯克林去。這種新的遷移趨勢通常是指跨過勞工階級而躍升為中下層階級的分界線。發生改變的其中一個結果是，曼哈頓下東區的正統猶太教堂與中央公園西邊的改革教堂由猶太中心替而代之，裏面提供的休閒、社會、教育與文化等活動設施把宗教變為多種猶太人活動的其中一項。對一位在波特蘭西南貧民區長大的年輕人來說，布魯克林的猶太中心就像中產階級的社鄰俱樂部一般。在宗教慶典上，這個中心採取保守的中庸態度，在正統猶太教與改革猶太派之間取得平衡。但是在政治態度上，他們却是自由派和復國主義。

布魯克林的猶太中心完成於一九二〇年，耗資一百萬美元興建，其會員大部分是第二代的東歐猶太人。從門外觀看這幢建築物的宏偉外觀，爬上那大理石階梯的時候，作為一位美國猶太人──成功的商人或專業人員，其父母大多經驗過哥薩克人的蹂躪和被屠殺的事件──可以坐在「舒適寧靜的休閒室」中為這座「尊嚴而肅穆」的猶太機構而感到驕傲，就像第五大道上耶

魯校友俱樂部的會員一般有著同樣的感激情懷。這個中心象徵著猶太人的社區、安全感與他們存在的見證。隨著大量移民的來臨，並且大部分完成同化的過程，這個新猶太的中產階級機構逐強調猶太爲一種文化遺產而加以保存。

到了這一地步，像猶太教堂這類猶太派必須有所改變。結合著中產階級的渴求、教育的激進理論和熾熱的復國精神，中心學院遂在一九二七年秋天由一羣布魯克林猶太中心的家長所組成，他們企圖找出美國主義與猶太主義之間的「文化綜合體」。在以前那一代人，不是猶太教典的訓示把希伯來文置於學校日程之末，就是授業座（Yeshiva）⓰把俗世的教學課程排在希伯來文學習之後。據一位中心學院的創始人兼歷史學家表示，「雙重性」往往會造成「內心衝突」、「適應不良」和「感情壓抑」，透過混合俗世教育和猶太學的教學計畫才會產生「內心的安全感」。不過在這種綜合過程中，美國主義往往將猶太主義吸融了。在中心學院中，希伯來文只用來製造「與新巴勒斯坦聯繫的橋樑」而已。「宗教的神學或教義」卻被摒除掉。猶太教的信仰與歷史成爲「傳統的習俗與祭儀」，因其「美麗與詩意」的特質而用作教學之途。猶太教成爲一種文化。中心學院的家長依循此途希望實現「我們作爲一位新猶太人的夢想——浸淫在猶太的文化中，而在美國社會中却又如魚得水。」

正如談到「適應不良」這個問題，學院中的家長與教職員也是教育的改革者，信奉杜威（John Dewey）的「現代進化」原則。一位之前的學生表示：「那裏的教職員深信杜威是神，下凡來昭諭他的教學理論。」中心學院批評美國公立學校系統的「形式主義和組織管理」及其強調「事實的求證而輕忽本能力量的發展」，改而「找尋保留隨興、歡樂與感情的自由，以求真正的成長。」教育的方式圍繞著「興趣中心」的實用性和猶太的節慶。舉例來說，教導二年級學生經營一個假想的百貨公司來學習讀、寫和計算的技巧。在這些課程中，巴勒斯坦佔據重要的地位，在二年級生所經營的百貨公司中有巴勒斯坦獨自的部門，百貨公司內只寫上希伯來文，而牆上也裝飾著「猶太主題和東方景致」的東西，同時也展出巴勒斯坦的藝術。學院又與海法（Haifa）的一所猶太公立學校交換禮物，從那時開始，「我們在中心學院的『藝術』中建立了流行的東方色彩與題材：駱駝與棕櫚樹、牧羊人與運水者——全部以輝煌燦爛的色彩來表現，」而所有這些作品都是由《圖解聖經》的前任繪圖員的學生所提供。猶太節慶則以聖經題材作話劇或化裝會方式呈現（以英文或希伯來文演出），劇本撰寫和搬上舞台都是由學生擔任，而在羅斯科的監督下，舞

台佈景與歌曲也由學生製作。古猶太法律禁止雕像的法則被打破，新的替代乃強調「猶太生活的詩意與浪漫的元素」。布朗尼把猶太歷史軍事化了；但是在中心學院，猶太歷史却被美化了。

　　一九二八年二月，就是羅斯科聘請律師向布朗尼討回五十元的欠款時，中心學院揭幕了。到了一九三五年，這所學校約有九十個學生，每天教學時間由早上八點四十五分至下午三點十五分，班級也由幼稚園一直到八年級。一九二九年初，羅斯科教授四十五分鐘一節的繪畫與陶藝雕塑課程，每星期教兩天，在一九三○年代間，他的年平均收入約爲八百美元。羅斯科並沒參加教職員的政治討論，但是他却是一個「精明的商人」，在他妻子前往教授工藝課程時，他「爲他的妻子爭取到一份優渥的薪金」，使她獲得固定的收入。

　　羅斯科在「塗寫本」中寫道：「進步的學校是自由主義的象徵。」在激進的三○年代中，羅斯科本身已很具政治色彩，他更是一位自由派分子，與中心學院進步的教育方式有同樣的信念。他所教的課程都以特別程式來進行，例如爲普伶節（Purim）❶**⑦**戲劇作道具背景，或把齊格弗里德（Siegfried）❶**⑧**的傳奇戲劇化，又或「把小孩帶出教室外去看東西」，然後「再『走去見小羅斯』，把他看到的東西畫成圖畫。」一位以前的學生說，不管什麼方式，這些課程「都是非常自由的──完全不是拘限或局控的活動。」

　　羅斯科在一九三四年所寫有關教導兒童藝術的論文（〈教導未來藝術家和藝術愛好者的新方法〉）中描述他的課程運作方式：

> 　　他們進入藝術教室。他們的顏料、紙張、泥巴、粉彩筆──所有的作畫工具都已齊備。他們大部分人都有滿腦子的觀念和興趣，也都知道他們要畫的是什麼。有時是畫歷史訓示，有時則畫希伯來歷史；其他時候，他們把電影上看到的東西，夏令營的經驗，參觀船塢或工廠的印象，又或從街上得來的觀察畫成圖畫；通常這是透過反射或有感而發和作夢得來的題材，完全出自他們的腦袋中。
>
> 　　他們開始工作。完全不理會任何困難，他們把令成人感到困惑的障礙一一掃除！不久他們的觀念便成爲一個清晰理智的形式。

羅斯科繼續表示：「教師的功能」不是傳授技巧，而是「刺激」學生的「感情興趣」，「啓發他們的自信」，「時常注意不對他們施加法規，以防造成想像力的阻滯與重複。」中心學院並不是第文斯克的猶太學校。

在羅斯科前往教學時，抬頭望向這幢建築物，他不可能把布魯克林猶太中心誤認爲大都會美術館。他很可能把中心視爲一個充滿自負和暴發戶的鄉村俱樂部，不能滿足他對「羣體親密」的渴求。大部分會員都選擇他所揚棄的向上爬的途徑，而且每年入息都比八百元要多得多。年幼時「移根外地」而又貧窮，羅斯科到了成年時仍然選擇作一個局外人，拒絕在他的美國環境中適應。因此當羅斯科爬上中心的大理石階時，他是不會跳入游泳池的，或在休閒室中靜坐休息；以他在中心的地位，就像他在波特蘭和紐哈芬的魏恩斯坦親戚前，只是一個「窮酸」，他來此只是工作而已。不過教兒童畫畫總比替廣告公司或《圖解聖經》製作商業藝術要好得多，他在一九三〇年代末期又在法洛克威(Far Rockaway)的類似性學校教畫。❶他或許埋怨教書工作佔去他太多的時間——日子越久，埋怨越多——但是他却以理想主義的熱忱來擔任這件工作。

一位羅斯科的學生回憶道：「他很友善、溫和、有趣、鼓勵學生，據我記得他是很受愛戴的。」並不像十人畫會集會時嚴肅愛辯的馬考斯‧羅斯科維茲，「小羅斯」在中心學院憑著他的溫和與幽默性情而獲得同事、學生的喜愛。

> 他是一隻大熊，全校最友善、最好、最溫和的老師。
>
> 路加斯霍克 (Martin Lukashok)，學生

> 我很喜歡他。他非常有才智，而且有優越的幽默感。他是很好的友伴。
>
> 普蘭斯基 (Frieda Prensky)，音樂老師

> 他是一個親切、溫柔、可愛的人，有趣、易於相處的好老師。他對教書非常認眞，但却給學生很大的自由。
>
> 愛森斯坦 (Judith Eisenstein)，音樂老師

> 一位非常好的藝術老師。在那個學校有才華的人幾近乎零。有錢人的小孩在藝術上表現非常糟。他必須容忍那些小孩，但是他對小孩非常溫和、非常友善，是教職員中兩位深受學生愛戴中的一個。
>
> 艾德爾遜 (Howard Adelson)，學生

> 我對藝術從來都不擅長。班上好幾個男女生在技術和天分上都

比我好。但是他却非常支持，非常仁慈。他喜歡我使用的色彩。他使你覺得你真的創作了一些很重要很好的作品。

菲利普斯（Gerald Phillips），學生

　　羅斯科與學生家長和同事相處就像對小孩的態度一般，「很易於相處」，蘇爾曼覺得這是他所缺乏的性情。達雪（Irene Dash）的父母委託羅斯科為他們女兒畫一幅肖像，畫作完成後却認為此畫「過於陰鬱」而拒絕接受，此事却並不怎麼使他憤怒。一位同事看完羅斯科的畫展回來後，如此表示：「小羅斯，我看過了展覽，即使我讀完那本小冊子之後，仍然不了解畫中的意思。」他回答道：「我也不了解。」在另一個畫展中，其中一位中心學院的教員聽到一些婦人問羅斯科道：「你用的是什麼樣的畫筆？」他則回答說：「我在5＆10的平價公司買的。」普蘭斯基表示：「他對什麼事都抱著輕鬆的態度。」

　　假如他對這件工作佔去他太多時間而有所怨言的話，那麼他所做的却超乎他應該做的範圍。他參加學校的家長會議活動。他在一九三三年十月為中心學院的家長擔任「講師與導遊」，帶他們到布魯克林美術館、大都會美術館和現代美術館去作「藝術的朝聖」。另外他又在一九三二年二月的一個家長會議中演講「兒童藝術教育」。他安排展覽小孩的畫作以激勵他們的自信。他在一九三三年夏天與伊迪斯搭順風車橫越美國時還把其中一些兒童的畫作帶在身邊，並陳列於他在波特蘭美術館所舉行的個展中。下一年初──一九三四年二月八日至二十一日──他在離學校幾條街之遙的布魯克林美術館中組織了一個展覽，陳示了約一百五十個學生的繪畫與雕塑。這些兒童的藝術同時也在紐曼畫廊（Neumann Gallery）、紐約青年協會、猶太人福利委員會和猶太神學院中展出。作為一位教師，羅斯科給他的學生他在童年時所希望獲得的自由與鼓勵。

　　事實上，羅斯科在布魯克林美術館的展覽中出版了他自耶魯《害蟲》以來的第一篇文章──一篇名叫〈教導未來藝術家和藝術愛好者的新方法〉的論文，在一九三四年初刊載於《布魯克林猶太中心刊物》（Brooklyn Jewish Center Review）。這篇議論性的文章除了描述羅斯科的課堂教學方法外，同時也顯示出他對兒童藝術教育熱誠中的理智、政治與心理基礎。羅斯科是一位政治與藝術的自由分子，他把繪畫的行為人性化，並不把它視為可依賴訓練與紀律而學得的工藝，而是人類表達感情的一種形式。

他強調說：「繪畫就像唱歌或講話一般自然。我們都會講故事，解說事情，與人交談，有時更以充滿感情和藝術的形式來表達。但是我們却不覺得我們表達繪畫時是依賴自己的文法、造句或修辭規則的知識來表現。」同樣地，「我們哼唱旋律，並隨興編出音調，我深信我們不需具備音樂素養及諧調的常識也可做到以上的事情。」繪畫沒有可以學習的傳統，它是「製造我們視覺經驗（視象或想像）的一種方法，依我們的感覺和反應來塗色，並以唱歌或講話般的簡單直覺形式來呈現。」

因此假如你觀察那些兒童在他的藝術課中工作的時候，「你會看到他們把形體、景致安排在畫面中，他們依據視覺透視和幾何規則的方式來處理，但却不知道自己在使用這些規則，」就像他們在說話時「不自覺地使用文法一般。」羅斯科這位導師拒絕「施加規則」，只求「激勵自信」，他這種方式接近艾華利的教學法多於比利曼。結果每一個小孩都「發展出自己的風格」，同時在課堂中構成一種「團結的精神」。更重要的是，學生們並不「執著於像靜物般的珍貴題材」，反而描繪「工廠、碼頭、街道、羣眾、山巒、湖泊、農場、牛羣、男人、女人、輪船、水流等——任何可看到的景物。」羅斯科加強語調說：「這是一種社會的藝術。」

當然，在一九三〇年代的時候，藝術被迫走向社會的路線；羅斯科把繪畫視為「自然的」人性表達而達成這一目的，簡單地說，他是把他在一九二〇年代末期所組成的藝術理論加以應用。對他來說，藝術傳達出一種表現人類共有的感覺語言時，自然就具備了社會性。羅斯科在一九三四年的風格可以形容為一種沉鬱的野獸派表現主義。在布魯克林美術館的兒童作品展覽中，他寫道：「這些作品藉著美麗的氣氛、完美的形狀和活潑的設計達到感動我們的力量。簡單地說，很多作品足以在感情上使人感動。」這種特質使這些作品成為「具內省性的藝術」。

羅斯科參與兒童教育的活動也使他的表現性藝術獲益，使他走向不自覺的即興形式，學習兒童的「簡單直接態度」。在「塗寫本」中，他把「表現主義」解釋為「企圖再捕捉兒童眼中的天真感情」，「一種童真無邪的懷舊。」但是羅斯科自己的童年記憶却充滿種族迫害、飢餓、貧窮與棄絕。他曾埋怨他的童年被剝奪了，假如他有恨意的話，他盡可以把這些兒童視為幸福的一羣，只敷衍教學，按時領薪便可以。但是他却本著他家庭的信念，以教育為創造溫情、「團結精神」的新方向，把他的學生從匱乏和負擔中拯救出來。

註　釋：

❶狄克是陪同羅斯科前往的人，狄克曾跟隨韋伯學畫。

❷根據一九八七年三月四日訪問卡遜、莉莉安和米爾頓·克萊因(Milton Klein)；另外，一九八六年十一月十一日訪問霍華德和比華利·沙查（Beverly Sachar）。據一九三三～三四年布魯克林市市年鑑記載，諾斯強恩大道611號是沙查家的住址；同時在布魯克林的電話簿中，也記載沙查家在一九三四～三五年冬至一九三九～四〇年間以此地址登記爲家庭事業。

❸引自伊迪斯·沙查的「日記」，一九三一～三七年。

❹喬治·歐肯（George Okun）首先向我提供這個地址，其後再由卡爾登（Morris Calden）所肯定（一九八六年二月十一日訪問歐肯，同年二月十四日訪問卡爾登）。他們兩人都曾分別在這幢公寓中租過房間。他們的回憶後來又在克拉克·馬洛（Clark S. Marlor）的《獨立藝術家之社會：展覽紀錄，一九一七～一九四四年》（*The Society of Independent Artists: The Exhibition Record, 1917-1944*）中獲得證實。

❺諾斯強恩大道724號的地址出現於布魯克林一九三五～三六年的電話簿中；後來伊迪斯在「兩年住在公園路；半年住在諾斯強恩大道」中把他們居住過的地址列出來。

❻一九八二年二月十九日莎莉·艾華利接受沃爾夫（Tom Wolfe）的訪問。同時在「塗寫本」、「米爾頓·艾華利札記」中也包括了有關這個展覽的兩篇藝評。一篇是由潘伯頓（Murdock Pemberton）所寫，刊於《創作藝術》（*Creative Art*）（1928年12月號），文中稱讚「羅斯科的風景畫」；另一篇文章則出現在《紐約太陽報》（*New York Sun*）中（1928年12月12日），文中表示「羅斯科具備一個畫家的眼界」。同時也指出卡霍爾從二百件作品中挑出四十件。

❼我是根據哈斯凱爾（Barbara Haskell）所寫的《米爾頓·艾華利》（*Milton Avery*, New York,1982）中得到艾華利

生平的資料。艾華利雖然比羅斯科年長十八歲，但他在結婚時爲了縮短他與年輕妻子之間的年齡距離，遂小報了五歲。後來艾華利又再小報三歲，並把他的出生年份改爲一八九三年；羅斯科因此以爲艾華利只比他年長十歲而已——就像他與他大哥莫斯之間的差距。

❽據莉莉安和米爾頓‧克萊因的訪問。一九三三～三四年紐約市年鑑記載羅斯科住在西七十二街137號，而他登記的職業則是教師。艾華利夫婦當時則住在西七十二街150號。

❾艾華利所畫的《羅斯科畫像》(*Portrait of Mark Rothko, 1933*) 藏於羅德島設計學校 (Rhode Island School of Design) 的美術館中，並刊登於格蕾 (Bonnie Lee Grad) 所著的《米爾頓‧艾華利》一書 (1981) 中；爲這幅畫所作的鉛筆素描則刊登於哈斯凱爾的《米爾頓‧艾華利》中。一幅題名《抽菸斗的羅斯科》(*Rothko With Pipe, 1936*) 的蝕刻版畫，則刊登於比利斯金 (Adelyn D. Breaskin) 所著的《米爾頓‧艾華利》一書 (1969) 中。另外兩幅羅斯科的畫像刊登在《藝術新聞》(*Art News*) 雜誌 (1965年2月) 的〈公眾場所中的私人面貌〉一文中 (黑白印刷)。艾華利所畫的《羅斯科側面像》(*Rothko in Profile*)，一九七四年於紐約的克諾德勒畫廊 (Knoedler Gallery) 中售出。艾華利在三〇年代中爲羅斯科所畫的肖像必定是後期再題名的，因爲畫名都採用「羅斯科」，而不是「羅斯科維茲」。

❿羅斯科所寫的〈悼念文章〉由羅斯科在紐約道德文化會社的艾華利追悼儀式中閱讀出來 (1965年1月7日)。

⓫羅斯科的話引自〈悼念文章〉，頁89。據「羅斯科維茲對布朗尼」中，羅斯科在認識艾華利的時候，其住址是東十五街10號。

⓬艾華利的引句來自〈藝術家所解釋的現代藝術觀：米爾頓‧艾華利和阿倫‧伯克曼 (Aaron Berkman) 在摩根追悼會中討論他們的繪畫〉，《哈特福特時報》(*Hartford*

Times）（1931年1月3日），頁5。

❸「可笑的塗鴉」這個形容詞是由朱維爾（Edward Alden Jewell）所說的，他在一九三六年十二月蒙特魯斯畫廊所舉行的十人畫展中撰寫藝評表示：「我對美國的『表現主義畫家』並不了解，在蒙特魯斯畫廊展出的很多繪畫更使我摸不著頭腦。它對我來說就像是可笑的塗鴉。假如一幅畫看來像是可笑的塗鴉，那就可以歸結地說你並不了解這幅畫。」（《紐約時報》，1936年12月20日）。

❹這幅羅斯科的正面速寫中，羅斯科的雙腿又長又粗，一點形狀都沒有，就像動物的腿一般，他以自衛的態度把雙臂交叉環抱著自己，兩手分別抓緊肩膀，左臂更誇張地加以延長。除了左拇指之外（假如他是對著鏡子來畫的話，那就應是右拇指了），他的手指並未仔細描畫出來，看起來就像動物的手掌一般。他的眼鏡是兩片空白的圓圈，使他看來像沒有眼睛一般。

❺在那些記得羅斯科患有幽閉恐懼症──羅斯科為此而拒絕搭乘飛機──的眾多親友中，其中兩位的說詞尤其可信，一是他的女兒凱蒂，另一是他的醫生格羅卡斯特。

❻編註：授業座，猶太教教育機關，專門傳授《塔木德》（*Talmud*），其對聖經和律法的注疏及運用為若干世紀猶太人的宗教生活確立了規範。

❼編註：紀念猶太人在波斯統治下逃過被屠殺的慶典節日。

❽編註：古日耳曼文學中的英雄人物，力大過人，勇猛無比。

❾茱莉葉·海斯（Juliette Hays）、莉貝加·蘇雅（Rebecca Soyer）和約瑟·貝爾斯（Joseph Belsey）三人均清楚記得羅斯科在法洛克威的猶太附屬學校中教書。貝爾斯先生當時住在該處，他記得羅斯科每天下課之後都會前來用晚餐。我却無法找出該所學校的資料。

5 爲工進署工作

混蛋，他們也跟別人一樣要把肚子填飽呀。

——賀金斯（Harry Hopkins）

「畫家羅斯科維茲今天早上到辦公室來，希望能申請到救濟證明。他的妻子目前有工作。我告訴他如果他申請成功，我們會根據他卡片上的資料分配他的工作。」這是財政部藝術救濟計畫（Treasury Relief Art Project; TRAP）的經理鍾斯（Cecil Jones）於一九三六年七月十四日給他上司道斯（Olin Dows）的報告上的紀錄。

財政部得到工進署一筆補助金，於一九三五年七月成立財政部藝術救濟計畫，準備雇用五百名藝術家來裝潢政府建築，多半是郵局。「我們的計畫被認爲是一個享有特殊待遇的節目，事實也的確如此。」道斯寫道。事實上，藝術救濟計畫被稱爲聯邦藝術計畫中的「特權階級」，大家認爲這項計畫的目的是使公共建築有高品質的作品，救濟三餐不繼的窮藝術家則是次要目標。行政人員挑選甚嚴，結果雇的藝術家比原先計畫的五百名要少得多。因此引起許多藝術團體的強烈攻擊。他們對藝術家生活的關懷遠甚

於創造郵局高品質的藝術作品。一方面由於這些批評，另一方面也因爲一九三五年左右好的壁畫家在美國並不多，藝術救濟計畫開始雇用像羅斯科維茲這類在畫布上作畫的畫家。

一九三六年六月，羅斯科成了五百名受邀申請藝術救濟計畫的藝術家之一。六月三十日，他曾打電話到紐約辦公室，想申請一個非救濟性的職位。他得到的回答是他們只能給他救濟性的職位。按規定，藝術救濟計畫必須雇用百分之九十合乎救濟標準的藝術家，後來改爲百分之七十五。因此，爲了能享受聯邦藝術計畫中的特權組織，這些藝術家必須聲稱自己是貧民，還得隨時忍受緊急救濟署(Emergency Relief Bureau)的社會工作人員的突擊檢查。這些認眞的社會工作員可能打開冰箱檢查內容。爲了合乎救濟標準，每人的開銷不能超過規定，男性每月的伙食費是九塊三毛，女性是七塊七毛。葛特列伯記得「宣誓爲貧民的羞辱經驗」，以及「不乏各類作假而通過的調查。」至少羅斯科的情況正是如此。按規定申請人必須無業，羅斯科當時同時在中心學院及法洛克威學校教書。伊迪斯那時可能也開始她的首飾生意。一九三七年七月之後，所有工作人員都必須是美國公民；而羅斯科不是。

同年八月，羅斯科仍在向聯邦機關表明他的貧民身分，藝術救濟計畫紐約的負責人沙基（Alice Sharkey）給道斯的便條上寫道：「一個姓羅斯科維茲的畫家想進入救濟計畫，你看過而且已經通過他的作品，如有可能，我會讓他加入。」由於經費困難，道斯在八月底決定「停止雇用畫家，除非我們發現極爲出色的作品，我們的計畫不再雇用新人。」雖然如此，羅斯科仍被雇用，月薪九十五元四毛四(後來加到一百零三元四毛)，每週工作十五小時。他的工作並不穩定，一方面是由於他得作假才能合乎雇用規定，另一方面也由於裁員的可能時時存在。可是，隸屬聯邦藝術計畫使他能吃得像樣些，有一點餘裕作畫，而且如蘇爾曼說的，「頭一次覺得自己是一個自重的公民，他的作品是可以賴以爲生的。」

羅斯科至少交給計畫的行政人員一幅畫。❶可是他就職四個月後，藝術救濟計畫開始逐漸縮減。原則上壁畫家都保留住，從一九三七年二月開始，非壁畫家一個個被裁。現在特權組織今非昔比，羅斯科很快地丟了飯碗。可是由於藝術家協調委員會（Artists' Coordination Committee）抗議提前解雇，他總算沒有淪落街頭。一九三七年五月十六日，羅斯科和其他四十一位藝術家被調往工進署聯邦藝術計畫的繪畫部門。

　　他調職時，兩千一百名藝術家受雇於紐約計畫，還有兩千多名候職待雇，其中不少人強烈抗議給藝術救濟計畫優先的調職。過去幾個月中，經費減縮、雇用凍結、裁員、救濟機構的檢查，藝術家和行政人員的衝突及關於整個計畫停止的謠言，使得紐約三十四街的辦公室成了抗議、遊行示威、靜坐示威的場地，造成警察揍人，兩百一十九位藝術家被捕等事件。羅斯科調職一個月後，百分之二十五的人事縮減引起罷工、靜坐以及其他示威遊行。後來的兩年中，工進署的經濟壓力越來越大，加上有親共嫌疑引起政治調查。開寧形容當時的情況是「一九三七年後，藝術家時時準備發薪那天接到炒魷魚的通知」──「一種令人喪氣的經驗」。一九三八年七月十二日，羅斯科的薪水減低到每月九十一塊一毛；次年八月十七日，離他被藝術救濟計畫雇用三週年僅差一個月，他也被炒了魷魚。

　　工進署接收的畫家和雕刻家包括艾華利、巴基歐第（William Baziotes）、德庫寧、高爾基、賈斯登、克雷斯那（Lee Krasner）、奈佛遜（Louise Nevelson）、帕洛克、瑞哈特（Ad Reinhardt）、大衛・史密斯（David Smith），加上十人畫會中九名核心人物中的八個人❷。計畫開始初期，畫家必須早上八點打卡上班，下午四點打卡離開辦公室。否則他們就拿不到那天的工資。開寧記得有一次帕洛克穿著睡衣急急趕上打卡時間。羅斯科調到工進署時，情形已經改善許多。藝術家的工資比工進署工人平均月薪六十元要高得多，材料和模特兒都由工進署供應。羅斯科必須每四個月至六個月交出一幅油畫（時間視畫的尺寸而定），掛在公共建築物裏面。這些畫家不必像壁畫家得在牆上畫出「美國風景」，他們沒有人指示，在自己畫室裏作畫，可以自由創造個人風格。結果許多畫家很可能像葛特列伯那樣，「交出最普通、最中性的作品，以免發生問題，」這樣做也可能是為了留下他們比較出色的作品。

　　雖然計畫給了藝術家經濟支援，也幫他們增加自信，這項工作對他們却也是相當的負擔。救濟計畫裏的藝術家，像羅斯科，會隨時有人到家裏來檢查。希梵（Maurice Sievan）記得「每隔一段時間，他們會到你家來檢查冰箱，看你有多少食物。」監督者可能大小事都要管到，而且非常挑剔。羅斯科的朋友艾華利一九三四年為公共藝術計畫（Public Works of the Art Project; PWAP）工作時就有這種經驗。有一位行政主管看過艾華利交出的三幅作品後的評語是：「交來的油畫品質不佳。這種畫法在別的地方見過。以這個畫家的名氣而言，他的畫應該比交來的作品好。」艾華利後來開始畫一幅三十二吋寬、

四十八吋長的油畫，題材是工業區景象。可是審查委員會建議他油畫「不要超出四十吋」，並且問他「你是否不願意用較淡的油彩，他們認為那才是你比較適宜、比較有經驗的。」公共藝術計畫的助理館長是惠特尼美術館的古德烈治，他也主張要「較小的尺寸」。艾華利交出一幅二十八吋寬、三十六吋長的油畫，他形容為「工業區景象：工廠建築、平底貨船、大型船隻以及遠處的昆士柏若橋(Queensboro bridge)」。可是他的進度報告卻被退回，因為他沒有寫明確定的完工日期。兩個禮拜後，他的工作也丟了。

雖然處於可能隨時失掉工作，還要受外行行政人員指示的環境，多半參與計畫的藝術家後來都強調藝術計畫的「團結」、「友誼」，而且「一致維護藝術計畫」，如大衛·史密斯形容的一樣。工進署還支持藝術講座節目、地方藝術中心、藝術旅程（參觀十人畫會的「惠特尼的異議者」展覽便是其中一項），以及地方性的畫廊（韋伯是在紐約聯邦畫廊〔Federal Art Gallery〕「改正」羅斯科的作品）。工進署這種民主式的推廣文化，拓展了美國繪畫的觀眾。

然而，藝術計畫最深遠的影響並非對大眾或社會性的，而是對個人的。工進署將大筆基金分配給需要的藝術家，使得他們在三〇年代免受經濟蕭條之害，減輕他們許多心理負擔。伊迪斯記得羅斯科認為工進署是「老天送來給亟需援助的藝術家的。」帕洛克說他非常「感激工進署，使我能在三〇年代活下來。」開寧的說法比較中肯，「我選擇的行業是我全心要做的，因此我必須靠我內心的感覺作畫，不能隨市場需求。屈服於市場壓力可能造成對自己風格失掉信心。藝術家的致命傷是適應潮流而得到過早的成功。」沒有過早成功這一層顧慮的羅斯科，由於加入工進署而不必再作廣告畫，不必畫聖經插畫，不必教小孩畫畫，終於可以靠繪畫維生了。在這種情況下，是社會對藝術的友善態度令人耳目一新。

諷刺的是，藝術市場的不景氣使畫家彼此的敵視消失，共同的命運使他們團結起來。工進署雇用畫家單獨在畫室作畫，可是經濟環境卻迫使他們懂得共同的利益及群體互賴的好處。十人畫會及美國抽象藝術就是在這種情形下組成的團體。但是這類較小的組織仍比較傳統，主要重點還是放在為組織成員爭取畫展機會。比較政治性、比較激進的組織是左派的藝術家工會（Artists Union）。藝術家工會首先對政府施壓力，迫使聯邦政府以經費支持藝術計畫。經費削減後，又組織遊行、靜坐和罷工。工會成了工進署藝術家談判的代理機構。除了藝術家的生計問題之外，工會還看到美國藝術家和美

國文化的整合問題。

　　從工會的觀點來看，經濟危機暴露了過去私人資助藝術的弱點。工會主張永久的政府資助，設立一個聯邦藝術局（Federal Bureau of Fine Arts）。畫家可以不受少數權貴階級支持，「支持者是所有的人民」，這種關係會「使藝術運動本身逐漸接近整個大眾。」工會會長認為，「由於經濟和文化的需求，美國藝術終於走向整個民眾。」如果藝術家不再是只為少數人製造奢侈作品的浪蕩子，他們會屬於身處的社會。

　　可是三○年代的政治同時是這種烏托邦的希望和對世界巨變的恐懼。一九三三年一月三十日——羅斯科和伊迪斯結婚後兩個半月——希特勒（Adolf Hitler）成了第三國際的領袖。同年春天，納粹恐怖政治開始，燒書、街頭毆打、逮捕共產黨和猶太人，並在達考（Dachau）建立了第一座集中營。到了三○年代中期，希特勒和墨索里尼（Benito Mussolini）興起，他們的侵略政策，以及西班牙軍隊反共和政府的叛亂，造成國際政治危機，隨時可能釀成第二次世界大戰。蘇聯的對抗戰略是組成工人階級和中產階級的聯合前線，把矛頭從資本主義轉向法西斯主義。

　　聯合前線特別吸收資產階級知識分子和藝術家的參與；結果遂有一九三六年二月紐約市政廳的第一屆美國藝術家反戰反法西斯協會。協會像其他藝術組織一樣，舉辦展覽和討論會；也像藝術家工會一樣，是一個左派、積極參與政治的全國性組織，強調藝術家的經濟問題及政治權力。較早的約翰‧瑞得團體（John Reed Clubs）宣揚普羅藝術，藝術家工會的期刊《藝術前線》（Art Front）信奉社會寫實主義，協會為了維持聯合前線主張統一的意願，歡迎「各種不同美學主張的藝術家」加入美國本土和歐洲反法西斯的戰爭。

　　「馬考斯那一陣子非常困擾，他不確定加入組織是否會使他改變他的藝術，失去他的自我認同，」茱莉葉‧海斯（Juliette Hays）回憶道，「他的自我意識非常非常強，我，馬考斯‧羅斯科維茲。」他後來加入美國藝術家協會，至少偶爾參加他們的會議，並在第二屆會員展時展出《街景》（1938年5月），還送了四幅畫給協會布魯克林分會，參加為西班牙受害兒童籌款的義賣。❸羅斯科肯定是藝術家工會的一員，他也參加了好些次工會的示威遊行。有一次在反對關閉一項聯邦政府資助的舞蹈計畫的示威遊行中，海斯和其他人正在四十四街、四十五街排成一隊時，她回頭看百老匯大道，「突然在轉角處高舉著橫幅旗的隊伍出現了。那是藝術家工會的旗幟。馬考斯在隊伍中，舉著

橫旗。」❹

　　「馬克不反對爲保護工作而示威反抗，」茱莉葉的丈夫海斯 (H. R. Hays)
說，「但是他強烈反對把政治介入藝術，他認爲那樣只會產生壞的藝術。」羅
斯科全心沉浸於內心深處的掙扎，尋找他的自我，他不願意爲政治意識而失
却他的自我意識，他也並非政治熱心活動分子。至於他尋求的「羣體的親密」，
他都是在組織或政治圈之外找到的。他後來說他曾在三〇年代的示威遊行中
被逮捕過，不過這樣的逮捕紀錄却找不著。❺

　　根據他的舅子霍華德・沙查的說法，「他根本不是個參加隊伍的人。我的
兄弟姊妹都常常參加各種隊伍活動或遊行等等；他們參加五月節遊行還有很
多別的活動。我不記得他去過。」其他人也不記得他參加過這類活動。開寧說：
「我不記得羅斯科加入任何組織。我甚至不記得他參加藝術家工會。他向來
和任何機構劃清界線。他在這點上比我見過其他任何藝術家都要堅持。」雖然
羅斯科確實加入協會，也可能加入工會，開寧的記憶原則上是非常正確的。
從美學角度來看，羅斯科「認爲藝術絕對不能政治化。」

　　羅斯科在「塗寫本」中最強烈的一段文字之一是把創造力和歷史分開，
否定馬克思的社會寫實主義。

> 　　我在此要反對歷史觀點；創作者能給歷史的只能是創作者自身
> 的方式。我們沒有義務爲證明歷史的觀點而按照歷史邏輯創作。我
> 們必須按照藝術邏輯；如果歷史無法預測這種邏輯的創作；歷史必
> 須改寫。歷史無須由繪畫來解釋，同樣的，繪畫也不須由歷史解釋。

因此，羅斯科「痛恨」社會寫實畫家格魯伯，稱他那幅諷刺畫《議會》(The
Senate)爲卡通。事實上，一九三五年，羅斯科和蘇爾曼及其他好幾位藝術家
成功地抗議主宰《藝術前線》的左派觀點。正如他的表現主義，羅斯科的政
治看法是肯定個人。

　　在「塗寫本」中，他稱「前進派」是「自由主義的象徵」，並稱讚「自由
主義的勇氣」，敢於「崇尙懷疑和質問的正面價值」。這是當年他辦《害蟲》
時提倡懷疑是智慧的起點的回聲。事實上，這個到耶魯希望成爲勞工律師的
理想主義信徒羅斯科後來曾說，一九二〇年代他「已經對進化和改革完全失
掉信心」。「或許我們的理想破滅是因爲在柯立芝和胡佛時代，一切都是那麼
凍結，毫無一點希望。」羅斯科後來說。伊迪斯在他身上看到的「強烈的絕望

感」使他對社會的不友善格外敏感，也不再希望改變社會。在政治性的三〇年代，曾是無政府主義信徒的羅斯科變成了懷疑的自由主義分子，他的焦點在表達一個「我」，正如他的自畫像，他希望這個「我」是在任何歷史背景之外的。

然而政治上是自由主義的馬考斯‧羅斯科維茲同時也是一個俄裔猶太人，對反閃族的迫害非常熟悉。不論他內心的渴望如何，羅斯科有一段歷史——事實上應該說好幾段歷史。一九二九年四月他在波特蘭開始申請歸化美國公民，卻沒有完成申請手續。一九三五年一月，他又申請歸化；兩年後，一九三七年十一月，他交出申請表格；最後在一九三八年二月二十一日，他正式宣誓成為美國公民。他的行動部分可能由於工進署雇用的人必須有美國公民身分；可是他開始申請是在工進署有這條規則之前。像許多其他美國猶太人都是在三〇年代末期歸化成公民(羅斯科的母親也是其中之一)，羅斯科一定非常擔心納粹種族歧視的上升，以及由德美聯盟和收音機廣播的查理‧考林神父(Father Charles Coughlin) 主張的反閃族主義又在美國復甦。成為美國公民意味著安全。

馬考斯‧羅斯科維茲也像當時許多美籍猶太人一樣，於一九四〇年改了名字。❻有一個說法是，當時伊迪斯自聘為羅斯科的經理，她認為他應該換個較短的姓名。另一個說法是，他的經紀人紐曼 (J. B. Neumann) 告訴他，「馬考斯，我已經有太多猶太裔的畫家了，你為什麼不改成羅斯科?」不論是誰先建議的，羅斯科改變姓名是他個人的選擇，同時他的畫風也出現了戲劇性的轉變，反映出一個新的「我」。正如他十分猶豫是否展出他的新作品，他對他的新姓名也躊躇再三。一九四〇年代早期和中期，他有時候用「馬考斯‧羅斯科」。❼

「馬考斯‧羅斯科維茲」是東歐猶太人的名字。二十多年前，羅斯科的兩個哥哥已經把姓改成「羅斯」——一個普通的姓，尤其在美籍猶太人之中。「馬克‧羅斯科」則是一個十分特殊的名字，使得畫家有別於他兩個當藥劑師的哥哥，也保持了他在家中和外界特殊角色的形象。這個「我」是獨特的。❽「馬克‧羅斯科」並不像美國名字 (也不像俄國或猶太名字)，擁有這個名字的人似乎超越了種族和國籍。這個名字聽來的確有一種強韌、莊嚴的聲音：這個「我」是與眾不同的，種族背景模糊，有一點令人敬畏。羅斯科的新國籍和新名字使他向美國化邁進兩步。他在孩提時，拒絕了猶太教堂和猶太法

典。青年時代，他拒絕了布魯克林猶太中心成員選擇的社會同化的路。但是最後，他找到了使他和他的畫美國化的方式，這種方式同時隱藏並表現他的猶太特質。

<div align="center">*</div>

最早在羅斯科公園路公寓租房的年輕人歐肯（George Okun）記得，「多半我早上起來去洗澡時，羅斯科已經坐在客廳裏，上身仍穿著睡衣，抽著菸，靜靜看著他最近的一幅作品。」歐肯的回憶給人一種非常親近的感覺，彷彿我們獲准看一眼羅斯科毫無設防的世界。我們看到的不是政治或藝術辯論時鬥志高昂的羅斯科，也不是中心學院藝術教室裏熱情、幽默的「小羅斯」。這個羅斯科，單獨一個人，早上連衣服都還沒換，已經靜靜地完全進入他的作品裏面去了。然而這也充分顯出我們和這個人的距離有多遠，我們只能從他講的話、寫的文章，以及他作品中間接地知道他個人的感覺，而他的表現手法，不論是語言、文字或繪畫，都是非常戲劇性的。

羅斯科的曼陀鈴和鋼琴都是無師自學的。他極愛古典音樂，尤其是歌劇，莫札特的歌劇。一九三〇年代，他工作時喜歡開著收音機，聽的是紐約市古典音樂調頻電台WQXR。他小時候就用希伯來文寫過詩，後來他也曾為高中及大學刊物寫詩。三〇年代他寫了兩篇關於兒童藝術的文章，計畫寫第三篇，同時他已花了好幾年工夫寫一本關於藝術的書。他喜歡看書，尼采（Friedrich Nietzsche）的《悲劇的誕生》（*The Birth of Tragedy*）以及後來齊克果（Soren Kierkegaard）的《恐懼與顫抖》（*Fear and Trembling*）對他是非常重要的作品。他仔細地讀過佛洛伊德的《夢的解析》（*The Interpretation of Dreams*），並抄下許多片段以便引用，也寫下一些他的意見。❾羅斯科喜歡音樂、談話、寫作、讀書。事實上，他對文字和音樂的表達可能比繪畫更具「天賦」的才能。他走入繪畫是相當晚的事，多半仍是自學，經過二十年辛苦的努力才算完全掌握他的繪畫。

當他寫下「繪畫就如唱歌和講話一樣是自然的語言」時，三十一歲的羅斯科是在試圖說服他自己以及他的讀者。在他的《自畫像》裏，他的身體與繪畫關係最密切的兩部分——眼睛和右手——是傷殘的。伊迪斯記得繪畫「折磨」她丈夫，即使他「完完全全沉浸其中」時。羅斯科在「塗寫本」中說，表現主義試圖「捕捉兒童清新、純稚的視界」。他個人的表現主義正如他記憶

中的童年，是陰鬱、壓抑、充滿折磨的。繪畫對羅斯科而言是一個痛苦的掙扎過程，試圖找回童年時受到壓抑、失落或損傷的另一個感官的、情感的自我。兒時的經驗使他覺得情緒低落及受困（像他畫中的人物），僵硬及不自在（像《街景》裏的男孩或《自畫像》中的男人）。

正如十人畫會在一九三五年底逐漸形成的趨勢，羅斯科開始探索表現主義以外的可能性。他像很多畫家一樣，隨身帶著速寫本，畫一些都市、海邊、鄉村景象，偶爾有一些靜物，但多半是人像，尤其是女性裸體人像，其中很多可能是星期六上午在艾華利家的速寫課上畫的。就在這段時間，羅斯科開始畫地鐵車站，他的朋友蘇爾曼比他更早對這個題材發生興趣。羅斯科至少畫了五幅地鐵車站，其中一幅大約作於一九三八年的《地鐵景象》(Subway Scene)（彩圖8），成了他後來「參觀的人要求看他早期作品」時，「從舊畫架上拿出來的少數幾件作品中的一件。」❿羅斯科顯然認爲這件作品有其恆久的重要性。

這幅「景象」，說得確切一點，是諾斯強恩大道站，一九三〇年代羅斯科從曼哈頓搭地鐵到中心學院教書時下車的地方。羅斯科所有畫地鐵的畫都有一個共同點，他的興趣不在火車而是月台：現代城市裏的公共場所，彼此不相干的人來來去去——或者等待。他的地鐵車站並非冷冰冰、黑暗、地獄般的地下空間，也沒有急急忙忙、熙攘喧鬧、擁擠的上下班人潮。它們是簡單、壓縮的地方，有一種緩慢、安靜、孤寂的流動感。

這幅畫的左邊是一個銀棕色的人走上通往街道的樓梯，前景是兩個衣著較明朗的人往下（或者一個往上，一個往下）走到下一層往曼哈頓的月台去。稍後是一個穿灰衣、寬肩膀的人走近旋轉門，另一個看起來像二十世紀初期的警察模樣的人走向賣票亭。地鐵系列裏其他的畫，有的畫了一些衣著講究的中產階級，他們和羅斯科室內畫中那些龐大、臃腫的人不同，都是細長、瘦小的，彷彿他們的成功底下是精神的匱乏，地下鐵月台的柱子把他們框在一排排豎立的長方形裏面，更加強了孤立的感覺。在這些畫中，夢境般的扭曲現實（其中一幅畫名爲《地下幻想》〔Subterranean Fantasy〕）是他的社會批評。

「有限的空間和物件，」羅斯科在「塗寫本」裏面寫道，「往往更能表現行動，傳達動的經驗。」《地鐵景象》裏的天花板很低，地板有一點向上傾斜，後面的牆往前逼近。整個空間是壓縮的。畫中的人是用細細幾筆顏色構成，

沒有面部表情。這些人是動態的，平面的，沒有特徵的無名氏。諷刺的是，重複的字母 N 表示這是一個特定的車站，而畫面中的人却不是。行動中的都市人，沒有面目的人形，沉默而被動地各自走各自的路，身子被框在進口／出口那幾個橫的豎的長方形裏，灰色的水泥地面，左邊的綠門，四個奶油色及綠色的鋼柱，天花板上的樑，咖啡色的方塊裏面寫著的 N，空白的牆，廣告招牌，咖啡色的售票亭和它的窗子，以及像監獄那樣的藍色鐵欄。⓫

在方塊中那個售票的人成了視覺焦點。他坐在一個有亮光的咖啡色關閉空間裏，是畫中唯一有臉的人；他面對我們，我們是從較低的位置看他，他頭上戴了一頂地鐵工作人員的帽子。他是一個熟悉的角色，並非無名人士，但也不完全是一個人，他是有些過往的人看的對象，或是有些人打交道的對象，但都是金錢上的交道。像教堂座椅形狀的赭色入口，十字架形狀的旋轉門(被轉成面對我們的十字架)，以及售票亭內黃色的光輝，畫的是都市裏的權威和秩序，却處處嘲諷地隱含著神的權威和秩序。事實上，被框在亭子裏的售票員，像一幅咖啡色古老畫框裏的畫，這幅畫中他變成他管轄的都市秩序中一個永恆而不安的偶像。

我們或者可說，「這幅畫是社會藝術」──正如羅斯科說到他中心學院學生那些表達都市的孤寂、麻木和禁閉的作品。但是，這幅畫裏相交的長方形幾何圖案顯示出畫面底下的結構是如蒙德里安（Piet Mondrian）的畫一樣嚴謹。羅斯科速寫本裏畫的地下鐵月台，多半略去人物，省掉細節，把空間變成長方形的抽象結構，有時傾斜，有時擠在一起，造成一種恐懼幽閉的感覺。在這個現代的都市空間裏，建築物控制人，只有敏感的畫家例外。羅斯科加強運用顏色和光線，把冰冷僵硬的感覺沖淡了，使得他的地鐵車站比較開朗和富有人性。

畫面的顏色並非寫實，而是畫家選擇的。《地鐵景象》上半部都是較淡的顏色──很平、很薄的奶油色、白色及淡紫色──使硬冷的建築物比較明亮。售票亭用的是對比的咖啡色，到窗內就變成橘褐色，添了幾分戲劇性、深度和溫暖的感覺。水泥地面和後面灰色的牆一樣，是用急促、旋轉的筆觸，在畫面前景形成一片濃密的鉛灰色，藍色的柵欄彷彿輕巧地嵌在上面。金屬柵欄的下半部是綠黑色的流動筆觸，有一種像水一樣透明的感覺，使這些柵欄既是堅實的，又並不那麼堅實。柵欄可以有禁閉的含意，尤其如果羅斯科用黑色、堅硬的線條以及純粹幾何造型。可是他却以急促、隨意的筆法，先畫

上一層灰，再加上一點模糊的淡藍，有時色彩極薄極淡，幾乎淡到無色。這些柵欄給畫面加上一點柔和、明亮的感覺，天藍色暗示外面另有一個自然的天地。一層神祕、沒有來源的光——既非自然的光，亦非人造的光——瀰漫在地下封閉的空間裏，給了整個空間一種詩意、世外的味道。

因此，羅斯科的《地鐵景象》表達的重點不在其社會性或形式，而在其個人及感情的一面。他在其他地鐵作品裏強調一羣等車的人那種靜態的孤寂感，這幅作品強調的則是動態。畫的左後方是往上的階梯，畫面中央前方是向下的階梯；左前方有一扇關著的綠門一角。羅斯科選的畫面則是中間一層，牽引我們到看不見的上層和下層世界去。他把我們的注意焦點引到發光的售票亭一帶，那裏陌生人進出上下，雖然我們不知道他們走到哪裏去。尤其值得注意的是前方向下的階梯，長方形的開口隨著向上的坡度柔和地收窄，顏色是一片摻了乳白的綠，彷彿降落到一片神祕的光裏去——或者是到一片空無中去。我們可以從《街景》看出，羅斯科喜歡把公共建築當作社會秩序的象徵，身為一個俄國移民及現代畫家，他是被隔絕於這個社會之外的。《街景》切斷了個人和社會，堅硬的幾何造型和人的感情；《地鐵景象》則把一個人來人往的公共場所加上藝術家個人的感情。羅斯科非常含蓄地接受社會，把社會轉化成他自己的一部分，使他能自如地融入社會。

*

所有抄襲的東西都毫無價值。從內在經驗創造的東西，不論多麼微不足道，也比最聰明的抄襲有價值。

——西塞克 (Franz Cizek)

艾華利一九三六年六月給路易斯‧考夫曼的信上寫道，「昨天晚上到羅斯科那裏去，他的書進展頗佳，我覺得相當不錯。」好幾個羅斯科三〇年代的朋友都記得他曾把他正在寫的那本關於繪畫理論的書唸給他們聽過，這些人的反應不像艾華利，他們覺得他寫的理論老在兜圈子，太抽象，難以理解。當時取代歐肯住在他家的房客卡爾登 (Morris Calden)，聽完某一章後對他說，「馬考斯，我讀過康德 (Immanuel Kant)，也讀過謝林 (Friedrich Schelling)，讀過黑格爾 (G. W. F. Hegel)。我至少有一般成人的智力，可是我不懂你在說什麼。」我們不知道羅斯科什麼時候開始寫這本書的，到底寫了多少，什麼時

候停止的。不管是相當不錯，還是難以理解，這本手稿似乎完全消失了。

羅斯科三〇年代晚期寫了而未出版的文章裏面，現存的只有「塗寫本」，這是一本筆記和草稿集子，寫的是兒童藝術教育(理論和實際應用)。羅斯科的批評家一般認爲「塗寫本」是他一九三八年在中心學院十週年演講的資料來源，那個演講現存紀錄也只有一個草稿。羅斯科的演講以回顧過去十年開始，他認爲從前被視爲「可疑的發明和實驗」的「前衛藝術方法」如今已經被肯定了。「今天這種藝術已經不需要殉道者了。」他還指出，「這是由於大眾對藝術，尤其是現代藝術潮流的欣賞和逐漸的認識」，以及美術館、畫廊和其他文化機構「對兒童藝術的興趣」。

演講的主要部分，是重申他一九三四年的文章〈教導未來藝術家和藝術愛好者的新方法〉中的主要觀念，強調「純粹的技巧與表達精神和人格的技巧的不同」(或者說「畫藝精妙的畫家與作品表達生活和想像的藝術家的不同」)，自學的羅斯科——從來沒有人批評他只憑技巧作畫——繼續堅持藝術創作是自我表現。因此，他教的兒童班，學生不須「複製他人的方法或作品」，他認爲那樣做，會使孩子們「全部的經驗是他所學習去模仿的東西」。藝術不是抄襲，羅斯科也不要製造出一代布朗尼。在中心學院，孩子們「從一開始就被鼓勵做一個藝術家，一個創造者，」「把他們的想像、夢境和天性具體地表現出來。」「結果，」羅斯科雄辯滔滔地下了結論，「是一連串創造活動，孩子們創造出一個純然是孩子的世界，表達兒童的想像及經驗裏無窮的變化和興奮。」

然而，「塗寫本」並非僅是爲準備一九三八年演講的實驗文章。「塗寫本」裏有一段羅斯科列出他個展的作品是一九三九年後期寫的。另外，「塗寫本」裏有一頁標題、三頁非常詳細的大綱，以及十頁可能變成一篇長文或小書，比較「傳統藝術和兒童繪畫的基本造型、風格和創造過程」的草稿。這本冊子比中心學院的演講包含廣闊，更具雄心，更有系統，但是「塗寫本」中準備的出書計畫顯然沒有完成。⓬

「塗寫本」的文字是零散而粗糙的。有一頁被撕掉了；好幾頁是空白的；寫了十九頁之後，羅斯科把本子倒過來，從後面寫起。四十九頁文字中，有不少塗掉的字，省略的字，拼錯的字，加在邊緣的字句，許多箭頭符號連結著可供日後發展的題目，還有只有他自己懂得的紀錄；另外有一些強烈而清楚表達他個人立場的文字，例如他反對馬克思主義主張藝術「遵從歷史邏輯」。

但是「塗寫本」正像一本速寫本，記錄了羅斯科的思想過程，他的想法有許多矛盾的重點和方向，尚有待整理出一套比較統一、細密的看法。

筆記本裏提到柏拉圖（Plato）、康德和尼釆的《悲劇的誕生》，可見羅斯科讀的哲學著作以及他對教育方面著作——像費斯達的《用於教育的心理分析》及維奧拉（Wilhelm Viola）的《兒童藝術和法蘭斯・西塞克》（*Child Art and Franz Cizek*, 1936）極為熟悉。正如他在中心學院演講的開頭一樣，他先提到他的前衛藝術方法，已經「一點一點地滲入保守主義最堅固的城堡」。羅斯科此處的目標並不只是布魯克林一個學校的教育方法，而是推廣西塞克建立的藝術教育理論。西塞克在十九世紀末停止作畫，在維也納創辦了一個先進兒童藝術教育學校，他完全棄絕當時的標準教學方式，不讓學生臨摹裝飾設計或石膏模型。

西塞克認為所有的兒童都是富於創造力的。他主張教室應該是自由、沒有拘束的，好讓「兒童隨著他們先天具有的發展能力成長、開花、結果。」他警告教師，「一定要避免任何形式的強制。」西塞克把浪漫的自然發展主義和獻身的社會計畫結合，目的不在造就偉大的藝術家，他希望能解救被「現代文明」製造成「呆板的小大人」的「原先充滿創造力的兒童」。西塞克的一篇宣言對自認沒有童年生活的羅斯科特具吸引力，他說，「我把孩子們從學校救出來，好讓他們有一個能自由自在當孩子的地方。」

西塞克的烏托邦社會沒有實現，他的藝術理論却發揚光大。他學生的作品在世界各地展出，於一九二四和二九年之間在美國各地巡迴展出。羅斯科可能沒有直接讀過西塞克的著作，但他顯然讀過西塞克的學生維奧拉的《兒童藝術和法蘭斯・西塞克》，其中引了好幾頁西塞克的話。羅斯科在「塗寫本」裏面抄了三段（其中一處誤抄）維奧拉的文字。維奧拉的「所有的兒童似乎不自覺地遵從形式永恆不變的規則」到了羅斯科筆下成了「所有的兒童似乎不自覺地遵從形式潛在的規則」，羅斯科也記下西塞克的建議，小孩對某一種表達方法掌握熟練，覺得十分容易的時候，應該「換另一種對他們比較難的方式」，他也抄下西塞克的盧梭式主張，如果他能同他的學生住在荒島上，使他們免於文明的摧殘，他能「使他的孩子們的創造能力得到最純粹的陶養。」羅斯科改編了這段話，強調兒童的潛意識裏有一種自然的造形語言，這種語言經由藝術表達方式的掙扎而逐漸形成，最理想的掙扎是在社會環境及歷史壓力之外，跟成人的掙扎不同，例如，一個成人在現代都市的地鐵車站那些

壓制的水泥、鋼鐵、瓷磚隔間中，發揮他創造力的那種掙扎。

羅斯科「塗寫本」中許多觀念跟西塞克的非常近似，許多可能來自維奧拉的描述引錄。維奧拉寫道，「西塞克最先發現許多小孩畫畫時，不先畫鉛筆畫，直接用顏色。」羅斯科的看法是，「傳統上畫畫先從鉛筆畫開始是學院式教法，我們可以從顏色開始。」幾年後，這種教兒童的畫法，也使羅斯科自己得到解放。不論維奧拉的作品影響羅斯科，或者只是使他原已形成的想法更加肯定，「塗寫本」裏的羅斯科已經單槍匹馬自己打天下了。他同意西塞克的教學已經漸漸被接受，但是他也批評，「直到現在為止，教育界一直有一條聯合陣線，消弭彼此不同的看法，以便維護共同利益。」雖然沒有公然與大家劃清界線，他現在希望能重新「評價」結果，正視「限制」，加強技巧，總而言之，表達他不同的看法。幾頁之後，羅斯科宣稱畫家是兒童最好的藝術教師，因為他們「較為敏感」。但是，他又警告，光是敏感並不可靠，「有時會被偏見蒙蔽，」因此，「敏感最好以知識來平衡。」雖然羅斯科的脾氣被馬哲威爾比做「恐怖伊凡」，雖然他有衝動、戲劇性驟變的傾向（離開耶魯；四個月戀愛就結婚；撤回四季餐館的畫），羅斯科却也是一個愛考慮的人，像那個穿著睡衣上身，抽著菸，靜靜地研究自己作品的羅斯科，他喜歡思考接下來的步驟。他既衝動又審慎。一九三〇年代，閱讀和寫作是他審慎的一面，是他以知識來平衡他的敏感的兩種途徑。

他在「塗寫本」裏還說道，「實際經驗的探究必須取代不著邊際的狂熱。」他的理論建立在十年教學、十五年作畫的實際知識上，要以比較具體、經過分析的實驗教學法取代維奧拉不著邊際的狂熱。「西塞克不教技巧，」維奧拉說，「他的學生必須自己尋出技巧，變成他們自己的技巧。」羅斯科一九三四年寫的關於兒童藝術的文章也採同一立場。西塞克對自然成長的信心，使他反對「技巧」，以及藝術教師或學生任何意志性的徵象。

在「塗寫本」裏，羅斯科雖然也對光講求技巧持懷疑態度，他却願意談到技巧。事實上，他計畫中的書似乎是給教兒童藝術的教師用的教學手冊，他的筆記中常有技術上的分類(例如，「構圖的種類」)，或者列出相反的技巧或效果，讓從事藝術的人 (孩童或成人) 選擇。比方說有一頁筆記是這樣的：

現代及古典大師如何　　他們對空間的特殊感覺

每一種方法的新技巧和不同的技巧

吸收性表面

非吸收的

使表面光滑

不透明

在未乾的顏色上畫

在物體周圍畫

色彩的配合

非色彩的配合

表達媒體和技巧的關係

「塗寫本」裏面技巧部分都跟這一頁差不多，非常簡單，初具形式而已，彷彿羅斯科以後對這些問題日常接觸的實際經驗會給他許多具體材料似的。他在「塗寫本」中如果申述，多半是強調選擇某一種技巧的感情上的意義。例如，尺寸，「絕對摻有一種空間的感情。兒童可以限制空間，使他筆下的物體成為主體。他也可以使空間變大，把他的物體縮得很小，融入空間裏，變成空間的一部分。」或者，物體和空間「可能是完全平衡的關係」，就像法蘭契斯卡（Piero della Francesca）的畫一樣，「二者在經驗世界中地位相等，相得益彰，表現出人對客體和主體同樣的崇仰。」羅斯科相信，對尺寸表現意義的感覺是「小孩生來就有的」。因此，小孩並不需要人教他們選擇；只有「沉淪」的成人藝術家才需要。羅斯科相反的分類經常是分成浪漫對古典的態度，其中自由似乎是屬於浪漫這一邊的，事實上卻被歸在「多樣性」之下，能同時表達「裝飾性及嚴峻」，「柔和對色彩強度」，「清楚界定的範圍，或融在一起，或流動性的」，「鮮明的輪廓或模糊的融合」。羅斯科說，「自由，可以是客觀、分析的，也可以是浪漫的。」

從理論方面而言，比起西塞克簡單的觀念——原先純潔、富有創造力的自我無可避免地被文明腐化，羅斯科試著找出較為嚴密、具有分析性的角度。他和西塞克一樣關心從小「創造性直覺的適當培養」，他主張把「藝術的邏輯」和「歷史的邏輯」分開，堅持「藝術是精神性的」，應超越社會的「利用」，他也認為創造性的自我是自由的，在歷史之外。可是反對西塞克浪漫化的自我使他的想法有自相矛盾之處，也許也是他始終沒有完成他個人對兒童藝

術想法的著作的一個原因。

西塞克的自我是普遍的，永恆的，非歷史性的；羅斯科的也是——有時候。布魯克林，甚至連整個東公園道並不是神祕的荒島。因此，有時羅斯科又把自我放在歷史中間，例如，爲了證明西塞克的理論是在現代社會解決自我困境最合適的理論。「如果我們有一個我們都同意可以教孩子的傳統，」羅斯科說，暗示傳統的教法（即臨摹）對過去的時代是行得通的。可是開放的懷疑主義及實驗主義使過去共同的信仰以及表達它們的傳統方法漸漸瓦解，所以，現代「藝術家向內在尋求，發現他們運用對自己最重要的（情感），而不靠視覺，他們運用幾何圖形。」沒有一個大家認可的傳統，我們所剩的只有我們自己，這是羅斯科旣感到解放又覺得失落的經驗。

羅斯科崇拜自由主義，因爲「自由主義拒絕因懷疑而不能達到共同標準的統一。自由主義絕不會認爲統一是必要的而接受統一。」可是，即使在他歌頌懷疑的時候，羅斯科仍然堅持信仰的渴求。他寫道，「人性崇拜懷疑也崇拜信仰。人們給征服者和殉道者同樣的榮耀。」的確，羅斯科自己矛盾的個性同時崇拜懷疑和信仰，正如無常的敏感需要知識的平衡，孤寂的自我也需要被封在一個外在世界的裏面。

因此，羅斯科寫到自由不無矛盾之處，自由「可以經由非常局限或非常奔放的方式呈現」，或者，是一種最好經由「受限制的空間」表達的行動或動感，彷彿地鐵車站比波特蘭的羣山更能激發出創造力一樣。西塞克把兒童天生的藝術自由表現能力理想化，羅斯科却認爲「適當的限制和拘束是必需的酵母」，「平衡中一點適量的騷擾，刺激那種興奮，所散發的精神顯示出創造力動態運作和靜態運作的不同」——這是內在的限制激發出的藝術創造活力。不友善的社會，甚至個人心裏的障礙，並不一定會抵消創造力，相反的，却是一件沉鬱的創作必要的刺激。

「心理分析學家（費斯達）也許在表現主義畫家當中看到一幅各種排斥和佔有的自白全景。」羅斯科寫道。可是他很快地指出，表現主義畫家「接受他們的傳統和文藝復興畫家接受他們當時的傳統並沒有兩樣」，這樣說似乎表示羅斯科不同意費斯達認爲潛意識裏有一個非理性、強烈的自我，至少能夠自由地選擇一種風格或傳統的說法。可是羅斯科却下了這樣的結論，「所以，同樣非理性的越軌現象也應該能在提香（Titian）的畫裏找到。」彷彿是說，所有藝術家的自我都是在矛盾中掙扎著表現的，所有藝術品都是自白性的，雖

然在傳統藝術作品中這種「越軌」比較不明顯。此處羅斯科歪曲的邏輯——先攻擊再接受費斯達的立場——顯出他自己個性中衝動和審慎的兩面一直在掙扎中。

羅斯科跟西塞克不同的是，他在「塗寫本」裏一再指出，與兒童藝術表現模式相似的原始表達方式和兒童藝術之間的區別。「兒童藝術經常會有原始表達方式，那只是小孩模仿自己而畫出的東西，」羅斯科寫道，接著他做出警句式的結論：「原始表達方式是以多采多姿的圖畫表現迷人包裝底下簡單的內容。」然而，把兒童藝術、瘋子的藝術和現代藝術分別清楚是件複雜的任務。「兒童是瘋子嗎？瘋子都孩子氣嗎？畢卡索想表達的兼具二者特色嗎？」羅斯科問道。「他們統統具有創造語言的基本要素。」兒童用「直覺、原始、基本的符號」表現，「瘋子用他們的象徵符號。」

因此，繪畫源自潛意識裏的象徵語言。兒童自然地使用這種「創造性表達」，成人藝術家則有意地「透過這些創意符號和感情象徵的基本要素來分析他的困境」。從這個角度來看，現代藝術的價值在於「在人類學和考古學的外衣下，反覆思考其自身的基本欲望以及人類創造語言最古老的各種形式。」「在現代藝術中，創造的鷹架被撤除了」；創造的直覺源頭「沒有因風格、傳統及前輩大師堵在中間而模糊不清。」

羅斯科還抄了費斯達的《用於教育的心理分析》裏一大段文字。「回歸原始經常在我們意識生活中出現，」費斯達說，他引了許多例子，像耶穌教人回到孩童的天真，文藝復興的復古，盧梭的「回歸自然」，以及托爾斯泰(Tolstoy)的回到原始生活。「沒有這種回歸，進化是不可能的，」費斯達說，「任何新的創造，如果不借鏡於過去，不論其如何富於聰明的想像，都不會有未來的遠景。因為這是精神世界的法則。」

這樣看來，人只有經由回歸遠古，才能變成現代。潛意識或者能包含個人的「拒絕和佔有」，這是自然的來源，因此也是共同創造語言的來源；此處，羅斯科再度顯得十分曖昧不明。可是，一旦切斷這些基本源頭，藝術只會造就「一批浸泡著傳統濃汁的學院孩子，他們畫的東西在抽象藝術家展覽裏色彩鮮豔，在表現主義藝術家展覽裏感情澎湃。」

可是，回歸原始並非羅斯科的方式，他認為現代藝術家應「像人類學家或考古學家一樣」，思考藝術裏的「基本欲望」，但並不向那些欲望投降。此刻的羅斯科不僅拒絕學院的表現主義，他連表現主義本身一起排斥，他把表

現主義指為「想重現兒童視界的清新和天真」。

<center>*</center>

美術館只能是美術館，或現代，却不可能是現代美術館
<div align="right">——哲楚德‧史坦因（Gertrude Stein）給巴爾的信</div>

一九三九年五月八日，現代美術館在五十三街的新大樓頂樓舉行一個正式晚餐會。晚餐會是為了慶祝美術館十週年、正式啓用新建築以及新館長到任。奈爾遜‧洛克斐勒（Nelson Rockefeller）取代古德易爾（Conger Goodyear）成為美術館的新館長。晚餐後有兩個演講，之後洛克斐勒代表美術館贈給古德易爾一幅哈列特（William Harnett）的假像（trompe l'oeil），《戲碼和鈔票》（*Playbill and Dollar Bill*），他說這幅畫在他眼中「代表美術館對美國藝術的興趣」。那幅畫後來證明是贗品，但畫題却預言了美術館的未來：金錢和演藝事業。

兩天後，新館正式開幕，接著是一連串四十個引人注目的晚宴。其中比較耀眼的一個是在中央公園南面旅館，由古德易爾主持的，出席的賓客包括詩人安‧林白（Anne Morrow Lindberg）（查理‧林白〔Charles Lindberg〕的妻子）、社交圈名媛羅絲‧梵達比爾‧湯伯利（Ruth Vanderbilt Twombly）、達利、雕刻家大衛森（Jo Davidson）、美術館主任巴爾，以及演員莉莉安‧基許（Lilian Gish）。晚餐後，來賓加入美術館的七千觀眾，館內的展覽是「我們這時代的藝術」。根據巴爾的回憶，那晚後來是「一羣時髦人物」「肅敬地」站在館裏，聆聽「特別安排的廣播節目」，演講人包括福特（Edsel Ford）（題目是「現代藝術的工業層面」），約翰‧海‧惠特尼（John Hay Whitney）（關於美術館的電影圖書室），哈欽斯（Robert M. Hutchins）（美術館的教育價值），以及迪士尼（Walt Disney）（電影）。十點四十五分，節目轉到白宮，羅斯福總統給了十五分鐘的演講，宣稱美術館是民主的象徵，成了那羣文化上流人士當晚活動的高潮。

現代藝術在紐約一直不甚風行。二〇年代中期，羅斯科初到紐約時，紐約在藝術上還相當狹窄和保守。一九二一年五月，大都會美術館第一次——也是以後很長一段時間唯一的一次——跨入現代藝術，展出印象派和後印象派作品，立體派並不在內。雖然如此，這次展覽仍然引起一份廣為流傳的傳單，

把「這個沉淪的『現代』宗派」說成是「布爾什維克哲學的藝術」，而非民主的藝術。當然，紐約有好些私人畫廊展覽這些被排斥的現代作品：史提格利茲的291，蒙特魯斯，瑞恩（Rehn），華倫坦—杜登新（Valentine-Dudensing），以及新藝術圈（New Art Circle）；葛拉丁（A. E. Gallatin）在紐約大學的當代藝術畫廊（Gallery of Living Art），一九二七年後有一次公開收藏。

現代歐洲藝術開始被少數私人收藏，其中一位，並非布爾什維克，而是洛克斐勒的母親艾比·洛克斐勒（Abby Aldrich Rockefeller）。她丈夫約翰（John D. Rockefeller, Jr.）說，「我對美的東西有興趣，我在現代藝術中很少看到美。我只看到個人表現的欲望。」彷彿那就有足夠的理由蔑視現代藝術。約翰·洛克斐勒自己收藏中國瓷器，他在西五十四街的八層樓住宅的牆上掛滿了傳統大師的繪畫。可是從二〇年代初期，他太太開始他們家族暗自認為是「可笑的嗜好」——指她收藏現代藝術。她買的有布拉克（Georges Braque）、歐凱菲（Georgia O'Keeffe）、畢卡索等人的作品，都掛在頂樓一間改建的起居室裏。一九二〇年代，現代藝術只有幾個富有的女人收藏，她們聽從忠告，把藏品擺在不招人注意的地方。

可是收藏藝術也是一種自我表現——以及自我展示。洛克斐勒夫人最後還是爲她的私人收藏找到一個較爲公開的地方展示。一九二八至二九年冬天，也就是馬考斯·羅斯科維茲和布朗尼打官司的時候，艾比·洛克斐勒爲了「逃離紐約的活力」，跑到埃及去旅行。她先遇到布利斯（Lizzie P. Bliss）小姐，後來又遇到蘇利文（Cornelius J. Sullivan）太太，二人皆爲現代藝術的支持者，都參加了軍械庫展以及一九二一年大都會美術館的現代藝術展。她們三人一起很快訂出一個美術館現代藝術展的計畫。她們成了現代美術館官方史家口中的「創館之母，強有力的三位一體，三位精力充沛、鬥志高昂、敢於冒險，而且財源豐富的女性。」再加上二十七歲的巴爾是美術館的主任，於是一九二九年十一月，現代美術館開了梵谷、高更（Paul Gauguin）、秀拉（Georges Seurat）及塞尚作品的展覽。

在巴爾熱心的領導和財源豐富的後盾支持下，現代美術館致力於爭取現代藝術的地位。三〇年代期間，現代美術館舉辦的主要展覽有馬蒂斯(1931)、梵谷(1935)、「立體主義和抽象藝術」(1936)、「幻想藝術，達達和超現實主義」(1936)，以及「畢卡索：四十年藝術回顧」(1939)。年輕的美國藝術家不必再赴法國去接受現代藝術洗禮了。紐約的畫家和一批新起的二十世紀藝

術愛好者，只要花兩毛五分錢門票就能看到同時代歐洲畫家最先進的作品。

一九二九年現代美術館開幕後不久，巴爾指出紐約市公共收藏的藝術品非常落後，整個城市連一件永久收藏的梵谷作品都沒有；六年後，現代美術館展出一百二十七件梵谷作品時，他在展覽目錄裏仍說同樣的話。美術館為梵谷展覽做的公共宣傳，技巧地誇張他生活上戲劇性的一面，在紐約八個星期的展出，吸引了十四萬觀眾，全國巡迴展時又吸引了七十五萬。多年後，美術館的公關主任還吹噓不已，「我們搞梵谷展就像打馬球，先把球拖到一邊，砰，一擊中的！簡直美妙絕頂，我自己也得承認。」因此，一九三五年現代主義──或者至少其中一員大將──總算從富人的起居室爬上時髦的商店櫥窗。「第五街的櫥窗裏掛滿了梵谷色彩的女裝，掛在梵谷的複製畫前面。浴室的帘子、絲巾、枱布、墊子和菸灰缸上到處盛開著他的向日葵。」

在三〇年代間，羅斯科不只一次地說，「我希望有錢；我可不像梵谷那麼瘋。」《財富》(Fortune) 雜誌上有一篇關於現代美術館的文章，是根據訪問巴爾的資料寫的，講到美術館的目的：「如果現在有沒被發現的梵谷，他們不應該被生活逼到挨餓或自殺，大眾也應該有機會看到他們的作品。」巴爾和許多藝術收藏家、美術館負責人一樣，認為救濟藝術家和教育大眾是他個人的重任。而實際上，現代美術館的作風却是把邊緣藝術家變成商業化的藝術家。新的美術館的確使畫家有機會看到許多歐洲現代藝術作品，像羅斯科，軍械庫展時他還太小，沒機會看到，而美國一般現代藝術在他眼中也不怎麼樣。現代美術館和工進署的貢獻，如羅斯科一九三八年在中心學院的演講裏形容的，「使大眾對藝術，尤其是現代藝術潮流的知識和興趣都增進了。」但是現代美術館沒有為改善羅斯科那一代藝術家的生活做出任何貢獻。

美術館十週年慶祝後一個月，巴爾在巴黎拜訪了哲楚德・史坦因，她的忠告是現代美術館本身就是一個矛盾的觀念。新館的鋁和玻璃長方形正面，與當時西五十三街一排維多利亞式的褐石建築並列，大膽地展示其現代性，可是它的現代只贏得紐約上城的社會地位和權威。正如美術館史家所言，「原來是一羣狂熱獻身的年輕宗教改革者在野蠻森林裏的小教堂，現在開始變得像新文化裏面一座高尚宏偉的大教堂。」起先，美術館的原意是作為一個暫時收藏地，一旦作品成為經典，就移到大都會美術館收藏。這樣現代美術館才可能現代。但是兩位創辦人反對而使原先計畫告吹。現今美術館的永久收藏漸漸增加，那些曾被忽視的藝術品如今被陳列在藝術神殿中，雖然有新式的

國際風格，仍然是一座神殿。因此，羅斯科一九六一年在現代美術館的個展，的確等於被邀請登上帕拿薩斯山：那個個展使他成為永恆，而非現代。

但是成為永恆的代價是變成歷史。巴爾在「立體主義和抽象藝術」展的目錄封面上，做了一個二十世紀藝術運動的譜系表，從現在一直往上追溯到現代美術館第一次展覽的十九世紀末期的大師們：梵谷、高更、秀拉和塞尚。立體主義是早期進化合理的結果，現在成為了當代藝術的中堅。三位美術館之母以她們的財富給現代主義找到棲身之所，巴爾給現代主義寫了一部朝代史。現代意指「此刻」，如今不再是不停地進展，而成了一個過去的歷史性時期。

「我們這時代的藝術」展很清楚地說明那個歷史推崇巴黎的現代主義，尤其是畢卡索。「我們這時代的藝術」展中的「時代」指的是十九世紀的美國或二十世紀初的巴黎，不是一九三九年的紐約。正如美術館一位史家說的，「跟組織完善的歐洲藝術展比起來，美術館在三〇年代辦的美國畫家或雕刻展總有一股視野狹窄的自大和自卑感，連目錄都顯出這種調調。」就在現代美術館的新館開幕那年，古金漢（Guggenheim）收藏也在第五街對面的東五十四街成為非客觀藝術美術館。一九三〇年代末，紐約有三家美術館展覽現代藝術。古金漢成了康丁斯基（Wassily Kandinsky）的精神抽象畫的家，惠特尼展出美國寫實派和地方主義的作品，歐洲現代主義的大本營則在現代美術館。被三家美術館拒絕在外的是與歐洲藝術有關的年輕美國畫家，不論他們是表現主義還是幾何結構。

事實上，從一九三八年底起，巴爾幾次拒絕美國抽象藝術家申請的展覽。羅斯科在一九三九年間曾以十人畫會祕書身分寫信給巴爾，「十人畫會，一個現代美國畫家團體，希望能把成員的近作儘快交給你過目。」巴爾讓他的助手杜魯絲·米勒審核那些作品，結果沒有達成收藏或展出的交易。一九四〇年四月，美術館辦了一個為報紙 PM 做的插畫和漫畫展，美國抽象藝術家在美術館前示威，散發瑞哈特的傳單。「現代美術館到底有多現代？」「美術館是做生意嗎？」瑞哈特問道，並引了奈爾遜·洛克斐勒自己的話，當了美術館館長，他等於「加入演藝事業」。羅斯科那一代畫家被財富和文化機構接受如今已成事實，但是在一九三九年，「大教堂」只是歐洲大師們的殿堂，年輕的美國畫家流落街頭──錯置，無家，現代。

一九三〇年代末期，馬考斯和伊迪斯仍在紐約市年年搬家。一九三七年五月前，他們搬入曼哈頓格林威治村大鍾斯街(Great Jones Street) 3 號。自從跟伊迪斯結婚以來，他們一直住在有如家人的親朋附近，先是艾華利家，然後是沙查家。現在的住處離華盛頓廣場公園只有幾條街，他可以常到附近的咖啡館、餐廳、公園的椅子上、俱樂部，以及紐約式的左岸酒吧去坐坐。在格林威治村，藝術家有機會說長道短，發發牢騷，談論藝術，藝術不再是那麼寂寞。同時，藝術圈是一個很小的圈子，幾乎人人都互相認識，然而大家都還那麼微不足道，而且分散得很開，因此並不是每一個人都彼此熟識的——就像德庫寧的經驗一樣，某個黃昏他悠閒地坐在華盛頓廣場公園的凳子上，注意到一個「高壯的人」坐在凳子另一頭。「我們就坐在那兒——周圍一個人也沒有。」過了一會兒，那人說「多好的黃昏」；德庫寧表示同意，那人問他是做什麼的。「我說，『我是個畫家。』」「他說，『喔，你是畫家啊？我也是畫家。』」他問，「你叫什麼名字？」我說，「我是比爾·德庫寧。你呢？」他說，「我是羅斯科。」我說，「喔！老天爺！」兩個人都大笑起來，談了一陣，幾天後羅斯科去拜訪了德庫寧的畫室。

羅斯科在布魯克林住的公寓對面的公園裏沒有碰到過任何他那一代最傑出的人才。格林威治村那時開始吸引一些畫家、藝評家及評審，這些人對後來紐約畫派的形成非常重要。葛拉丁的當代藝術畫廊在紐約大學附近，惠特尼美術館在當時格林威治村的主要大道第八街上。霍夫曼的藝術學校靠近華盛頓廣場；帕洛克、克雷斯那、克萊恩及高爾基當時都住在格林威治村，另外還有格林伯格、夏皮洛和杜魯絲·米勒。巴內特·紐曼的畫室在西區第三街。這裏甚至有自己的畫展，羅斯科參加了「格林威治村的生命之潮，一九〇〇～一九三八年」的展覽。

對一九三〇年代年輕的畫家而言，格林威治村提供了廉價房租、藝術環境及擺脫資產階級種種要求的自由。羅斯科和伊迪斯從少年時代就追求實驗性的生活方式。兩人都沒讀完大學，決定出去遊闖天下，而且都選擇了藝術。他們婚前就住在一起，然後私奔；婚後過著窮藝術家的生活，住在廉價、髒亂的公寓裏。他們一位年輕房客卡爾登記得公園路的公寓是「擁擠不堪；水槽裏堆滿髒碗盤；書、唱片隨處都是；衣服也是。」他們的客廳是畫室、雕刻

工作室、素描課程——有時伊迪斯還權充裸體模特兒——的集會場所。從波特蘭或第文斯克藥劑師的角度來看，馬考斯和伊迪斯像一對道地的放浪形骸的藝術家。

但是波希米亞式的貪歡、刺激、放縱對羅斯科比資產階級的規矩、舒適和地位更沒有吸引力。他只在格林威治村住了三年，就搬到下城東區去了。羅斯科雖然在政治上是自由派，也不相信傳統的家庭形態，他的社會觀卻是個保守派。他拒絕傳統行為模式，是為了保持他從家庭、同階層的人和種族背景上汲取到的更深一層的價值。他把費斯達的名言「嶄新的創造必須借鏡於過去」抄到「塗寫本」上時，他也給他自己的心理過程找到一個抽象的聲明。他和伊迪斯同居，然後私奔，但是他仍然遵守傳統和她結了婚。他一大早起來，還穿著睡衣上身，已經一於在手研究著自己的作品，他顯然同意羅斯福總統倡導的勤勉工作的美德。他對中產階級的反抗是凌亂和貧窮，這並非放縱的波希米亞生活使然，而是由於這種決絕的自我否定既是他熟悉的也能給他鼓舞。

「一九三七年一月。剛被工進署炒魷魚。馬考斯是個可人兒。結婚四年兩個月。仍不快樂。」這是伊迪斯日記最後一段。她到底說她自己仍不快樂還是馬考斯仍不快樂？很可能她是指他們兩人，彷彿在說他們為了逃離不快樂而結婚，結果卻是失望的。婚姻使羅斯科可以切斷他跟他家庭的關聯，也使他有機會複製他看到艾華利家庭生活代表的理想形式。一個失落的年輕人尋找舵手，婚姻可能給他穩定感，使向內在「未知的冒險」成為可能。伊迪斯寵愛的口氣（「馬考斯是個可人兒」——他那時三十三歲）似乎告訴我們，她在照顧他，感情上，甚至後來在經濟上。她的自我犧牲使他的藝術生涯可以繼續。

伊迪斯可能是工進署的雕塑家；她還在中心學院兼課教工藝。一九三〇年代間，她對雕塑的興趣引發她做首飾及金屬裝飾，她也在紐約藝術及貿易學院上了這方面的課。她先創造出一套兒童勞作用品——叫做「叮噹閃閃」——內容有鍊子、鉤子及作手鐲和項鍊用的工具。可是她把這套勞作用品銷到百貨公司的計畫沒有成功，於是她自己開始做銀首飾，先在手藝展上售賣，後來由經銷商推廣到百貨公司。伊迪斯原先也想走繪畫的路，但是她怕如果她也畫，會「造成我們婚姻的衝突」，「也許彼此會妒嫉對方」，她直到和羅斯科離婚後才開始從事繪畫。她選擇商業藝術，好讓羅斯科可以繼續純藝術。

馬考斯和雅各‧羅斯科維茲一樣，是個夢想家，必須靠妻子承擔實際事物。

多年後，伊迪斯回憶他們多半快樂的日子都是在紐約北面三十哩的克若藤瀑布（Croton Falls）度假時度過的；她也記得他們常到五十七街的美術館去，惠特尼、現代美術館，羅斯科對畢卡索、馬蒂斯和基里訶（Giorgio de Chirico）最為熱中。「你可知道你馬考斯是我唯一覺得親近的人，」伊迪斯給她丈夫的信中寫道。「我覺得跟人完全沒有一點關係，內向到我覺得不可能跟任何人親近——然後找到你——愛你。你一定知道那對我而言是一個新生活的開始。」

可是伊迪斯寫那封信時，她已和羅斯科分居。那是一九三七年夏天，她先在兒童營工作，然後自己搬到紐約伍斯托克（Woodstock）。她原打算永久分居，但那個夏天她給羅斯科的信上顯出她模稜的態度。「我夢到我們在一起，我非常快樂——突然我的快樂一掃而空，我一下跌入深淵，」伊迪斯寫道，表示在夢中「我想的可能是我希望再跟你一起，可是我又想到我們在一起時彼此多麼不快活，又使我打消了我的念頭。」她拒絕羅斯科的拜訪，她說她需要自由和孤獨，就像她婚前說的一樣。她說他如果來看她，會「對我影響太多」。她信上寫她晚上常在酒吧喝酒跳舞。

另一方面，她叫羅斯科「親愛的」，希望他能在那兒和她一起看日落，寫她「難以遣釋的低落情緒」，希望能收到他的信「驅散她的愁緒」。在一封沒有日期的信上，很可能是在暑假末，羅斯科快要去看她時寫的，她譴責自己是婚姻的問題。她變得緊張、易怒，原因是她有事瞞著羅斯科——她對另一個男人有了感情。她寫道，「接著而來的是工進署的工作，我擔心我的工作——你的工作——使情況更複雜，好像我們老在吵嘴——。」他是她唯一親近的人，可是她卻在「斬斷」他們的愛情。「我回想我們在一起的日子，」她最後寫道，「我必須告訴你我覺得你內在是那麼敏感那麼美，我覺得我好像為我自己和你而把你沾污了。」

那年秋天他們復合。可是他們的房客卡爾登在公園路公寓天天聽到的「激烈吵嘴」似乎又開始了；主要的關鍵和以前一樣，是錢的問題。羅斯科並不反對貧窮，他反對伊迪斯希求更多物質生活。

「伊迪斯會向我母親抱怨他們沒有更好的物質生活，」霍華德‧沙查記得。可是「每次她賺了一些錢，馬考斯又來向我母親抱怨，『她到底在幹什麼？她為什麼那麼做？她賺錢來幹什麼？』」羅斯科覺得伊迪斯「太重物質」。雕刻家

大衛‧史密斯的第一任太太達娜（Dorothy Dehner）認爲伊迪斯「當藝術家的太太嫌太資產階級了」。也許她只是太獨立，而不適合當藝術家的太太。可是痛恨富裕的羅斯科，也是說「我希望有錢」──不像那個瘋子梵谷──的羅斯科，他自己對金錢的矛盾在婚姻中反映在他和他妻子的衝突上；她是一個重物質的人。伊迪斯的首飾生意解決了他們經濟上的難題，據她弟弟霍華德的說法，却在他們之間造成裂痕。

那些在她還是羅斯科太太時認識她的人，都形容伊迪斯「冷漠」。莎莉‧艾華利稱她「冷血動物」，說她「對她自己和她的作品都自視過高」。伊迪斯有一次看艾華利的畫，說「我不會把任何一幅掛在浴室裏。」羅斯科對她的評語「甚覺差恥」。還有一些人覺得伊迪斯緘默內斂，難以親近；中心學院的同仁對她也並不怎麼看重，一個講師形容她「個性平穩──不是個活力散發的人」，另一個則說她「有些過時，很單調的個性」。伊迪斯娘家人都強調她的獨立性格，像霍華德說的，「自己開始做首飾生意，做得非常成功。她完全靠自己一個人，馬考斯除了抱怨，什麼貢獻都沒有。」莉莉安記得她姊姊不戴結婚戒指，也不改從夫姓，是「走在時代前面的女性」，「有自己的意見」，「個性非常強」，她懂得如何控制別人。

可是愛抱怨的「可人兒」馬考斯結婚是希望有人照顧他，不是找個人來控制他。「他是個相當邋遢的人，」伊迪斯記得羅斯科的不耐煩和粗心常常傷到自己。有一次他抓起一塊肥皂洗手，肥皂上沾的刀片在他手上割下很深的傷口；後來他非常生氣給他縫傷口的醫生居然還要收錢。布朗尼批評過羅斯科連把大衣和背心掛在衣架上都做不來；在家裏，他「非常邋遢──衣服脫了隨手扔在地上。他一點也不在乎儀表。伊迪斯像他媽媽，帶他出門前把他打扮整齊，免得她覺得丟臉。」當然，我們知道後來會穿得衣著筆挺去見哈佛校長的羅斯科十分在意他的儀表；只是他覺得穿著體面整齊的中產階級服裝是否定他貧窮的移民背景，他覺得非常不自在。伊迪斯和布朗尼發現，羅斯科是要由他自己決定他應如何被人照顧。

如果伊迪斯給人的印象是「冷漠」，羅斯科則是「情緒會陷入極深的絕望」，使他變得陰鬱。「伊迪斯說，他從一開始就是個非常情緒性的人；他的情緒在某些情況下會越來越低暗。他並不酗酒，而喝酒也不會使他變得輕鬆或心情好轉。」如果他不陷於情緒低潮（有時甚至在低潮中），羅斯科控制他太太。霍華德說，「那時她可以說是馬考斯的影子。如果馬考斯在屋裏什麼地方作畫，

伊迪斯可以有一個小角落——非常小，做她自己想做的。」不論在社交上，在知識上，「馬克老是把她壓低。」他的畫家朋友來訪時，他的態度是「那個小女人——讓她待在後屋，我們男人來談什麼是藝術。」「也許除了為錢爭執，」他們一位年輕的房客猜測，「她希望能有點地位，」羅斯科和伊迪斯都覺得她這種渴望也造成他們之間的分裂。

等到後屋變成銀飾工作室，伊迪斯的生意漸漸發展，家庭的權力也慢慢轉移。「他非常不快樂，因為她賺了錢，」可是「馬考斯的抱怨並不是他是男人，應由他來賺錢，而是她不該要那些物質的東西。」另一方面，她也不快樂，因為他賺的錢太少。「她給他壓力。她要賺錢。她衝勁十足，如果他不做任何事，她是不會跟他繼續下去的。」羅斯科不像帕洛克和馬哲威爾，他們的太太都是極出色的畫家，羅斯科缺乏家裏有另一個畫家的自信。就我們所知，伊迪斯並沒有反抗這一點。可是輪到她的銀飾生意，她不僅不理會她丈夫的反對，後來還有她自己的要求。到了一九四二年，她的生意發展到能在東二十一街租一間工作室，雇了好幾個人幫她製造她設計的首飾。此刻，她也說服羅斯科當她的推銷員。他反抗過許多次。「他說他非常懊喪，因為他覺得自己像個跑腿的，」莎莉‧艾華利記得，「她好像是他老闆一樣。」她固執的堅持，他的怨恨，造成各種危機，最後導致他們一九四四年初的離婚。

到了一九三〇年代末期，那個同羅斯科私奔的羅曼蒂克十九歲的女孩已經成了一個有自己期望和野心的女人。尋找母性支持和安慰的羅斯科得到的是母性的控制，他覺得她的注意力已經不在他身上了。如今伊迪斯熱中推廣她的事業，羅斯科仍全心致力於他的繪畫。兩人都不快樂。

*

一九三九年夏天，伊迪斯和羅斯科住在東六街313號的褐石住宅裏，靠近第二大道，他們是前一年秋天從格林威治村搬去的。他們曾住在上城西區高級宅邸的狗房裏；現在，在下城東區北角，他們住進一所高級褐石住宅，地下室是一個很小的猶太教堂，羅斯科喜歡抱怨他得躲著那些教會成員，因為他們老要拉他入會。

進入在中心學院第十年的教學，羅斯科那年九月就要三十六歲了。他是一個有決心、有野心的畫家，現在快要步入中年了，卻仍在貧窮和沒沒無聞中掙扎，近六年的婚姻也在解體中——還有外界的支持也漸漸動搖。一九三

九年十月，十人畫會開了最後一次畫展，不久由於彼此自我的壓力而分道揚鑣。八月十七日，工進署的工作也丟了。外面的世界更爲陰暗混亂。四月，佛朗哥進入馬德里，法西斯派在西班牙內戰中獲勝；羅斯科被工進署解雇後六天，八月二十三日，德蘇簽訂協議，這件事與一九三九年十一月蘇聯侵入芬蘭事件，導致美國藝術家協會解體。

從畫家的角度來看，並非所有這些歷史事件的結果都是反面的。西班牙內戰成就了畢卡索的《格爾尼卡》(Guernica)，這件作品於一九三九年五月在華倫坦畫廊展出。第一位從歐洲戰場逃出的超現實主義畫家馬塔(Roberto Matta)於那年秋天抵達紐約。現代藝術在紐約得到更多的展示機會，甚至有了較正統的地位。一九三九年，現代美術館有兩次重要的展覽，春季的「立體主義和抽象藝術」以及秋季的「畢卡索：四十年藝術回顧」。六月，非客觀藝術美術館（即今古金漢美術館）開幕，紐約市如今有了一些公共收藏，主要不是畢卡索的立體主義，而是像康丁斯基那一類抽象表現主義的畫。紐約逐漸變成國際藝術中心，影響了羅斯科及他那一代的畫家。

然而，對許多這些畫家而言，一九三九年夏天只不過是另一個夏天。帕洛克在賓夕法尼亞州巴克郡(Bucks County)跟他哥哥一同度過；克萊恩住在格林威治村，在紐約世界博覽會有一個畫像帳篷；史提耳從華盛頓州立大學的教職中抽出一個夏天度假；馬哲威爾怕戰爭爆發，剛從巴黎回來，住在華盛頓海岸他家人的房子裏，和他們共度暑假；艾華利夫婦在佛蒙特州，葛特列伯夫婦在東格羅斯特。

羅斯科和伊迪斯像前幾年一樣，在紐約鱒魚湖(Trout Lake)附近租了一間夏天沒人用的校舍，大約在他們初識的地方北邊七哩左右。羅斯科游泳、素描、畫畫。他也開了「一個非正式的藝術課，一些在那裏度假的學生來上課。」就在上面的山坡上，住著大衛·史密斯和他太太達娜。史密斯和羅斯科已經交往幾年，雖然史密斯嘲諷地稱羅斯科「愁眉苦臉的猶太教士」，兩人在政治上的立場越來越遠。一九四〇年間，激進的史密斯留在親共產主義的美國藝術家協會，而自由派的羅斯科則離開藝術家協會。

一九三九年八月德蘇簽訂和約後不久，羅斯科和伊迪斯到史密斯家午餐，達娜記得兩位藝術家「再度」展開政治辯論。史密斯的立場是美國左派的標準立場，堅持蘇聯只是在「爭取時間」。「可是羅斯科完全不信那一套。」他的立場主要放在反閃族這點上。「我想他怕迫害猶太人，不管在什麼地方。我認

為猶太人的待遇是他政治態度上最鮮明的一點。」達娜說。他們的辯論很快地結束了他們之間的友誼。

德蘇協定「使大家都認為勞工節週末假期可能是未來幾年最後一個平靜的假期了。」那個週末，羅斯科和伊迪斯跟約瑟夫和米莉・李斯（Joseph and Milly Liss）夫婦一同開車到康乃狄克州浩撒唐尼河（Housatonic River）租的小屋去度假。羅斯科是在一九三〇年代中期遇見李斯的，李斯是個作家。他們共同的俄國背景和對文學、戲劇的熱愛使他們很快成為朋友。羅斯科，在李斯眼中，「是一個非常健談的人，非常友善，非常外向，從許多方面來說，是一個很龐大的人，不論在情感上或體型上。他胃口極大，極愛生活。他似乎非常擔心他的前途，但他決心有一天要成為一個偉大的畫家。」

因為李斯的老爺福特車煞車不靈，原先兩小時的車程變成七個小時。這回愛抱怨的羅斯科却是個「出色的苦行僧」。米莉・李斯帶了「極大一塊牛排」，慶祝她丈夫的生日，「但主要還是為了觀賞羅斯科吃。他是一個狂熱的饕餮。」這個夏末的食物顯然比豆湯有滋味得多。

羅斯科急於大快朵頤，他「等天一黑就迫不及待地去撿木頭」來烤肉，他從一個倒了的房子拆下木板，却一腳踩在一塊爛木板上的釘子——另一件自我傷害的例子。「那麼大的一個人，他踩得很重」，釘子扎得很深。李斯把他載到城裏打了破傷風針。「馬克原希望週末能好好動一動，在林子裏散步，到河裏游泳。羅斯科不是個喜歡自然的人，他絕不是梭羅。可是一旦醫生不准，他則渴望活動。」

星期六一整天羅斯科「縮在陽台一張椅子上」，用鉛筆在本子上速寫李斯。李斯記得，羅斯科的「眼光跟著我，觀察我的每一個動作。他看我游泳、走動、砍木頭，充滿挫折和羨慕（我猜）。」就像他那幅自畫像，一九三九年勞工節週末的羅斯科是一個身體蓄滿力量的人，他受的傷造成一副憤怒、侵略性的表情——同時也充滿創造力：幾星期後，他給李斯一幅照著速寫畫的油畫畫像。

可是縮在陽台椅子上的羅斯科，和自畫像裏不同的一點是，他是活在一個特別的歷史裏面的。就在他踩到爛木板受傷那天，希特勒侵入波蘭。第二天——不能行動的羅斯科替活動中的李斯速寫時——德國空軍轟炸了好幾個波蘭城市。星期天早上六點半，英國和法國向德國宣戰。一九三九年九月三日，三〇年代即將成為過去，而經濟蕭條並未過去；第二次世界大戰開始了。

註　釋:

❶一幅沒有標明的畫在紀錄上記著是羅斯科於一九三七年二月十三日交出的。後來至少有三幅羅斯科在工進署的畫出現——《地下鐵》(*Subway*)、《窗前的兩個女人》(*Two Women at Window*) 以及《女人和小孩》(*Women and Children*)。工進署計畫在一九四三年四月停止。八個月之後，上百幅沒有紀錄的作品在紐約皇后區一個倉庫裏以四分錢一磅賣給一個收買破爛的經紀人，他又以每幅作品三塊錢到五塊美金的價錢轉賣給康諾街 (Canal Street) 一家二手貨店主亨利‧羅伯茲 (Henry C. Roberts)。這事很快傳開，藝術家、經紀人、投資人很快地來買。三幅羅斯科的畫是一個經紀人買去的，現在屬於紐約市的愛若‧斯莫林 (Ira Smolin)。

❷據我的調查，柴克巴索夫沒有參加工進署計畫。

❸羅斯科參加義賣展覽的作品有《街景》、《餐館》(*Restaurant*)、《風景》(*Landscape*)和《人體構圖》(*Figure Composition*)。

❹大衛‧馬格里斯 (David Margolis) 非常清楚地記得羅斯科是藝術家工會的會員，但不是一個活躍分子。他參加了一些工會的遊行。

❺羅斯科告訴他的助手賴斯 (Dan Rice) 這些逮捕，雖然沒有任何紀錄。

❻羅斯科第一次公開使用他的新姓名是一九四〇年一月，他和郭梅瑞 (Marcel Gromaire) 及蘇爾曼在紐曼—維拉畫廊 (Neumann-Willard Gallery) 的展覽。次年，他在曼哈頓電話簿裏列的名字是馬克‧羅斯科。

❼現代畫家及雕塑家同盟的信紙和目錄上都列著「馬考斯‧羅斯科」。

❽羅斯科的兩個哥哥從一九一八年在波特蘭市電話簿上就已經列名羅斯。然而羅斯科自己的命名他仍可能受古老家庭記憶的影響。海瑞和瑞貝嘉‧羅斯考 (Harry and Rebecca Rothkow) 於一九一二年住在波特蘭西南，他們

的兩個孩子班傑明（Benjamin）和莫瑞斯（Morris）跟羅斯科上同一所初中和高中。兩人皆出生於邁克尼薩克，即雅各和凱蒂·羅斯科維茲最初居住的村鎮。一九一二到一五年之間，海瑞·羅斯考在魏恩斯坦的服裝工廠工作。海瑞因此可能是雅各和山姆的兄弟至少是親戚。羅斯科截去姓中的「維茲」（意指［某人］之子），彷彿是把他自己從父親的聯繫中切斷，可是他的新姓仍把他帶回家族背景裏去。

❾羅斯科的遺稿裏有十五頁關於《夢的解析》的筆記和抄下來的原文，他顯然非常推崇這本書。其中有一條筆記，提到佛洛伊德的《心理分析介紹演講》（*Introductory Lectures on Psycho-analysis*），顯出他對內容非常熟悉。他也讀過柏拉圖。在佛洛伊德的名言，「潛意識裏什麼都不會忘記」後面，羅斯科加上一段，「也許柏拉圖的觀念，孩子在出生時就儲藏著記憶是正確的。尼采和佛洛伊德的說法，證明人重複著古代的歷史」；後來對佛洛伊德的說法，判斷一個人的性格，他的行動和有意識的表達已經足夠了，羅斯科問道，「柏拉圖的說法呢──美德看來不是美德？」

❿到一九九二年為止，大衛·安芬已經找出十二幅地鐵車站的作品。一九三五年十二月的十人畫會展覽中有一幅羅斯科的《地下鐵》，所以地鐵系列至遲是從一九三五年十二月開始的。羅斯科到底繼續多久就不太清楚。一九四〇年一月紐曼─維拉畫廊展過《地鐵入口》（*Entrance to Subway*）；可是此時他已開始他的「神話」系列，也許他拿比較肯定的過去作品展出。羅斯科後來對《地鐵景象》的興趣曾對亞敍頓說過。

⓫羅斯科簡化且改變了諾斯強恩大道車站的許多特徵。他省略了裝飾細節（後牆上面幾何形的設計；後牆左面的字母N；後牆及往下樓梯後面牆上的瓷磚）和很多實用的細節（天花板上的燈；牆上的電器箱；沿著天花板的管子；往街上樓梯的扶手）。他也省略了天花板和地板上

的長方形區分。左邊的門原來是在後牆和通往街上樓梯之間，現在被移到左方角落。左邊的兩根柱子被移到右邊。後牆往前移了幾呎，樓梯往上移了一點。他把建築簡化壓縮，使人形消失：坐在售票亭的人和旅客（他們的面部應該是清楚的）看來距離很遠，比例較小。

❷完整但不很簡潔的題目是「兒童畫和傳統畫共有的結構要素，風格及過程之比較分析；以及如何運用這種知識於藝術創作指導。」首頁上的名字是馬克•羅斯科（不是馬考斯•羅斯科維茲），住址是東二十八街29號，二者皆證明這份文稿寫於一九四〇年代初。

這部關於兒童藝術的書和羅斯科朋友記得的可能是同一作品。早在一九三六年，羅斯科曾把進行中的書唸給艾華利聽過；「塗寫本」裏的筆記日期從一九三〇年代晚期開始；「比較分析」的綱目和草稿從一九四〇年代早期開始；一九四一年，艾華利給考夫曼夫婦的信上提到羅斯科「對他的書已經鬆散下來了」，好像說的是他一九三六年給他們信上提到的同一本書。

我引出第一部分，C的綱目，可以看出他這項計畫的野心：

C. 造型要素的定義和認識，其功用及其表達效果。

　1. 不同的形狀及其代表或象徵。

　2. 空間的種類以及如何造成。

　3. 尺寸：物體的大小和空間的關係，及其不同運用的心理效果。

　4. 線條。

　　(1)形狀的界定。

　　(2)達成不同類空間的抽象作用。

　　(3)在設計上的作用。

　　(4)其特色。

　5. 顏色。

　　(1)其客觀及主觀功用。

　　(2)裝飾性功用。

(3)感官上的功用。

6. 質地：感官性的，裝飾性的或代表性的。

7. 節奏和重複。

8. 排列。

(1)古典的。

(2)感情的。

(3)其在圖案裝飾及空間構圖上的作用。

在寫了草稿的幾段裏面，羅斯科強調繪畫是「生理活動」，「說話或表達的方式，和說話本身一樣是直覺的，」他提到「理想的藝術教師」是具有「藝術家的敏感」，並輔以知識——這是〈教導未來藝術家和藝術愛好者的新方法〉及「塗寫本」的主題。但是一個新的觀念在羅斯科腦中形成，即「教師的存在和態度造成一種輕鬆、有信心的氣氛」。他「會誠懇而熱烈的反應」，「懂得最模糊的象徵」，而且會「使孩子懂得他的反應」。羅斯科說，教師是一個「共同創造者」。這個教師是羅斯科後來希望的理想觀眾較早的雛形。

6 發動全面戰爭

他們內心吶喊著發動全面戰爭……

——艾斯奇勒斯（Aeschylus），《阿格門能》（Agamemnon）

「他們全完了，」她低聲說，「被冷血的劊子手殺光了。」

——第文斯克，1941

德國陸軍上將馮曼斯坦（Eric von Manstein）在他自傳中得意地重新體驗了一次他許多「失敗的勝利」中的一件：「此刻，在零點後整整四天五小時，我們像飛躍的烏鴉一般，毫無阻礙地直趨敵境兩百英里。我們的勝利是因爲道加匹爾這個地名是所有軍士心中最要緊的……我們駛過大橋進入城中時感到絕大的成就感，雖然敵軍撤退前已經放了火。」

「零點」是一九四〇年六月二十二日，星期天，清晨三點——德國的侵略迫使三百萬軍隊移過蘇聯西境千里邊界。馮曼斯坦在北邊指揮第五十六裝甲兵團，奉命取下第文那河上通往第文斯克的兩座大橋，這兩座橋對德軍進攻列寧格勒關係至大。奪橋必須有出其不意的策略，結果是裝甲部

隊的效率和古代木馬屠城的戰略使得任務成功。

六月二十六日清晨，五十六裝甲部隊的坦克靠近道加匹爾時，突然停下來讓四輛蘇聯卡車經過——事實上這四輛車是由德軍情報人員駕駛，車裏藏了二十五名德軍。卡車開下城外最後一個斜坡。「對面橋上川流不息的交通彷彿太平的日子。一列冒著煙的火車正經過鐵路橋上。卡車顛簸地駛往城裏。經過檢查站。穿著蘇聯軍服的司機和警衛開玩笑。『德國人在哪兒呢?』守衛問。『喔，遠得很呢!』」幾分鐘後卡車到了橋上，被發現了，雙方互開槍火，很快奪下了橋。早上八點，馮曼斯坦接到報告:「突擊道加匹爾和大橋任務成功。陸橋完好。鐵路橋略有損壞，但能通行。」德國人燒了城裏不少店舖，然後離開;之後蘇聯炮轟該城。

起先，人們視德軍爲解放軍，因爲立陶宛在前一年被蘇聯侵佔，實施蘇化政策——即把人民大量流放西伯利亞。六天後，馮曼斯坦的部隊向列寧格勒進攻，道加匹爾由希特勒的殺手組織接管，他們用了一些立陶宛內奸（其中有警察）協助，開始德化政策——全面屠殺。

納粹佔領後，全城所有的猶太教堂立刻被毀。城中有些猶太人逃走了，搭火車或徒步到俄國去。可是德軍迅速地佔領使得許多人來不及逃，多半都留下來了。蓋世太保辦公室很快成立，所有猶太人都得去登記，在胸前、背後及一隻膝蓋（只有男人）上佩戴大衛星（Stars of David）布章。幾天之內，好幾千男人和男孩在蘇西那亞街的道加匹爾監獄外被槍決。❶七月二十五日，城裏的猶太人被關到城堡對岸的監獄裏。

一個活下來的見證人說，「成千的人，沒有任何衛生設備，沒有食物;只有一兩個水龍頭。」「擁擠的程度幾乎難以忍受，夏日的高溫使情況更加恐怖。」八月初，納粹宣佈年老有病的人會被移到比較舒服的地方去;結果遷出的一千五百人都被殺了。幾天後，有小孩的家庭可以獲准搬移。「這次同樣的，想走的人極多。」可是「一兩天後，奇怪的謠言流入。有人從住在城外的非猶太人那裏聽來，某地有一天一夜的槍聲，沒有人准許到那裏去。漸漸的，大家都猜出來了——什麼地方一定有成千的新墳!」八千人被殺;十天後又有好幾千人被殺。十一月八、九日兩天之間，又有一萬一千人被殺。有的人在一九四一至四二年嚴寒的多天餓死或凍死。一九四二年五月十五日——立陶宛統一紀念日那天——道加匹爾三萬猶太居民中只剩下四百人。

道加匹爾外的麥茲姆（Mezhiems）整片林子中有許多公墓，羅斯科怨恨

的「移植」救了他。到了一九四二年五月，羅斯科的兄姊們像他們同代的波特蘭猶太移民一樣，已經搬到威廉密蒂河對岸東邊的住宅區去了。凱蒂·羅斯科維茲現在跟桑尼亞同住，桑尼亞的丈夫已經過世，留給她三個孩子和一家咖啡店（「傑克」）。莫斯有兩個孩子，經營一家老鷹藥店，艾爾伯有一個孩子，他已放棄經營藥店的念頭，在外國新聞廣播局當俄文翻譯。羅斯科的一個侄子後來在第二次世界大戰參加陸軍，兩個參加海軍。他在西雅圖的表兄哈洛德·魏恩斯坦曾「跟馬考斯非常接近」過，而且是他婚禮上的證人；哈洛德在戰時自願服役，被分配在情報單位當翻譯。當他的船在瑞典海岸不遠被魚雷擊中時，他是全船三十六人中唯一沒有獲救的。現代武器戰的受害者，哈洛德的命運在羅斯科眼中諷刺性多於悲劇性。「那樣死法對他很合適，」羅斯科嘲諷地對伊迪斯說。「羅斯科家的人都不是英雄。」

他自己也不是英雄，他的體位檢查是4F，由於視力太差而免受征召，戰爭期間他一直在紐約。一九四〇年代的紐約市，在馬哲威爾的記憶中，是「一個奇異的混合體，寇爾·波特（Cole Porter）❷和史達林信徒，移民和流亡國外的人，有成就的和一無所有的人，充滿生命力和混亂無秩序，天真和狡黠——總而言之，是一個戰爭陰影籠罩下的大都會。」對那些留在國內的人而言，戰爭造成物質缺乏，例如車胎和尼龍，可是戰爭也把美國變成「民主倉庫」，刺激經濟成長，使經濟蕭條結束，也給了消費者許多金錢，使他們能買一些奢侈品，像珠寶首飾，或者（最後）繪畫。

「大部分的人沒有經過這種繁榮。」伊迪斯的生意漸漸好轉，進而發展開來。到一九四一年初，她和羅斯科搬到上城二十八街，靠近第五大道的公寓裏。艾華利形容是「一個很好很大的公寓」，「的確非常時髦」。羅斯科給李斯的一封信上，先抱怨「經濟上很窘」要李斯還他欠的五十塊買畫的錢，然後大肆渲染「我們堂皇的新家」。羅斯科像很多其他美國人一樣，生活過得比從前舒服，同時他又是住在一個戰雲滿佈的城市裏，在一個搖搖欲墜的婚姻裏。

*

老天爺，希特勒的炸彈正在屠殺波蘭的孩子，你怎麼還能繼續談那些雕刻繪畫？

——《藝術雜誌》，1939

一九四一年十月二日，胡佛 (J. Edgar Hoover) 寫信給聯邦調查局紐約辦公室，對他下令調查美國藝術家協會一事未獲任何消息表示不滿。一九四〇年代初期也是聯邦調查局「蓬勃的時期」，因為第二次世界大戰就像第一次世界大戰一樣，使得國家主義抬頭，間諜、異議分子、政治歧異的少數人都成了公眾懷疑、官方監視及法律懲治的對象。藝術家協會的情況比較特別，聯邦調查局大舉檢查時，正是在協會瓦解之後。

一九三九年十一月蘇聯侵佔芬蘭，是他們強取波羅的海國家後（像立陶宛）的延伸行動。《工人日報》(Daily Worker's) 刊出了一條他們最令人難忘的標題：「紅軍奮力趕回侵略的芬蘭部隊」。蘇聯侵佔芬蘭事件造成藝術家協會裏的政治危機，後來導致協會的左派自由聯盟破裂。起先，協會的左派委員會不理會蘇芬戰爭，也不睬胡佛芬蘭救濟委員會的要求。可是，一羣由藝術史家夏皮洛帶頭的自由派人士強迫董事會表明立場，要藝術家協會「對大眾聲明該會到底是共產黨的文化前鋒部隊還是一個獨立的藝術組織」。一九四〇年四月四日開的大會上，左派發言人主張絕對中立，甚至在「思想上也保持中立」。夏皮洛反駁這種政策是背叛藝術家協會反戰反法西斯的初衷。左派最後票決獲勝，一百二十五比十二。四月十五日，《紐約時報》登出夏皮洛、孟福特 (Lewis Mumford)、戴維斯（前任總會主席）、左拉克 (William Zorach)（紐約分會主席），以及兩名董事會成員畢度 (George Biddle) 和皮爾遜 (Ralph Pearson) 辭職的消息。兩天後，又報導十七位會員退出組織，其中一人是「羅斯科維茲」。

脫離協會是德蘇合約簽訂後幾個月中一連串個人或團體退出官方左翼組織的行動之一。這些異議的藝術家在他們公開聲明中表示，四月四日的會議「認可蘇聯侵佔芬蘭，並把戰爭責任推給英國和法國，等於默許希特勒的立場」；他們批評協會改變「其抵制法西斯和納粹展覽的政策」，因為協會沒有對納粹蘇聯「以交換展覽來鞏固極權主義之間關係的美學政策有任何反應」，還視「參加威尼斯的法西斯展覽」只是「個人品味不同而已。」青年時代的馬考斯‧羅斯科維茲和他的家人曾「追隨並歡迎俄國革命」，但是在野心勃勃的蘇聯和德國法西斯政府簽下合約後，許多美國知識分子和藝術家，尤其是猶太裔的，覺得支持左翼聯盟是極困難的事。羅斯科和大衛‧史密斯一九三九年夏末的辯論已經預測到自由派／激進派的分裂。而一九四〇年春的分裂很快摧毀了美國藝術家協會。

自由派的辭職聲明以呼籲同行藝術家「加入我們，共同探討發展彼此相關利益的方法」作結。到六月中，幾位異議人士——包括夏皮洛、葛特列伯、哈里斯、布洛杜夫斯基和羅斯科——成了現代畫家及雕塑家同盟 (Federation of Modern Painters and Sculptors) 創辦人之一。同盟組成的目的在於「鼓吹自由先進的藝術家在美國的福利」。「福利」和「自由激進」等字眼顯出彼此相關利益是經濟上的，也是政治上的。根據同盟的「藝術無封鎖」(No Blackout for Art) 聲明 (1942)，「這個新組織開始的會議非常……熱烈。整個世界開始動搖。侵略武力進入低地區；比利時及荷蘭已經潰敗，法國也岌岌可危。有遠見的藝術家可以強烈地感到那種影響，彷彿戰事就在幾碼之外。」一開始，有些會員主張直接的政治反應，但後來他們決定採取另一種方式。「每一個會員各自在其崗位上捍衛自由以盡其社會義務。他們的同盟是維護象徵全世界奮鬥目標的藝術上的獨立。」

把「社會義務」定義為「藝術上的獨立」，同盟重拾一九三○年代對集體行動的信心，且以戰時流行的口號（例如「捍衛自由」，「維護象徵全世界奮鬥目標的獨立」）提倡新的個人主義，最後試圖把藝術跟歷史和政治分開。可是，對同盟的會員而言，最迫切的問題是找到一些方法，最好是不用現身示範的方法，在他們作品中記下那些他們「強烈感到的」歷史性「影響」。

兩年之間，同盟吸收了六十八個會員和二十四個贊助者。同盟和十人畫會一樣，主要是一個展覽的團體，它不像十人畫會那麼緊密，卻大得多，會員風格比較多樣性，因此是一個比較有效的展覽團體。組織成立僅僅六天之後，他們第一次繪畫和雕塑展覽在紐約世界博覽會的美國今日藝術館舉行。一九四一年三月，開始了一連串的年展，另外在史密斯學院藝術館、耶魯大學美術館、華茲渥斯文藝協會 (Wadsworth Atheneum)、波士頓現代美術館、忘憂果俱樂部 (Lotus Club)、國家藝術俱樂部及其他地方還有一些較小型的展覽。被工進署解雇又退回「自由市場」，不到一年的時間內，羅斯科協助成立的組織給了他一個很重要的機會，使他的作品可以與觀眾接觸。

同盟早期的會議中，會員已經決定不反抗反動的桑莫維爾上校 (Colonel Sommerville) 在聯邦藝術計畫的藝術審核，也不反抗工進署解雇事件——這類事件在藝術家工會和藝術家協會是不須經過會員討論就一定會採取行動的。同盟在政治上並不活躍，它的政策是政治上自由派加上美學的活躍派。在戰爭期間，羅斯科擔任過同盟文化、會員及展覽委員會委員職務，他是一

個盡責、有影響力的成員。羅斯科是同盟對藝術家協調委員會的代表，協調委員會是代表十四個藝術團體的組織，羅斯科——「我認識的第一個反史達林的人」，根據歐肯的形容——非常積極地參加同盟對官方左派的戰鬥。

一九三六年，藝術家協調委員會曾給財政部藝術救濟計畫壓力，要他們雇用更多藝術家(羅斯科因此得到工作)，一九三七年又說服聯邦藝術計畫雇用財政部解雇的藝術家(像羅斯科)。到了一九四一年，委員會的主席是吉爾略特 (Hugo Gellert)，一個馬克思主義的理論學家，著有《石版畫：馬克思的資本論》 (*Karl Marx's Capital in Lithographs*, 1933) 及《格力佛同志》 (*Comrade Gulliver*, 1934)。他的「政策」，據羅斯科在一次同盟會議裏的報告，「似乎是不通知非共產主義同情者參與會議。」「羅斯科反對吉爾略特在代表十四個團體的組織中只選出三個發言人參加下一次會議。」羅斯科並抱怨「選舉經常延期」。他表示同盟必須決定「如何行動以抵制吉爾略特的完全控制」，並擬出「一個計畫來執行委員會的工作，如果我們執意改變他的全權控制。」

一九四一年十二月三十日的會議後——珍珠港事變後三個星期——同盟的一個會員抱怨「到現在為止，一個團體控制在左派手裏，另一個在保守派手裏。」所謂的一個團體指藝術家協調委員會，另一個指藝術家保國團(Artists for National Defense)。德國侵入俄國後，史達林信徒的立場從中立變成親戰；加上美國參戰，美國藝術家協會和其他十二個藝術家團體 (包括同盟) 共同參加協助藝術家保國團的成立，「創立這個政府機構的唯一目的是鼓吹能直接提高人民和軍隊士氣的藝術作品。」一個月之間，另一個較大的組織，藝術家勝利會 (Artists for Victory) (也包括同盟) 成立了，其「唯一的目的是以宣傳藝術鼓吹戰爭」。如今政治上的左派和右派共同變成美學的保守派，以便激勵戰爭士氣。

同盟早期的會議裏關於會員資格的爭論，顯出他們對這個組織的認同仍有些不確定的地方。一九四一年七月——德軍進攻列寧格勒，第三國際開始執行種族清除政策時——成立一年的同盟開始討論一個新的主題，而這後來成了他們討論中一個統一的主題：「美學的重要性」。他們開始思考「推銷並解釋美學，使外界能了解我們的觀念」的實際方法。美學暗示創作藝術是為創作而創作，不是為鼓舞戰爭士氣，或促進畫家的事業成就。但是甚至「美學」的觀念，就如為創作而創作的藝術一樣，仍是一個必須推銷的觀念。

同盟不是政治上的改革家，他們尋求會員「共同利益」的方式是在既存

的機構之間推廣藝術品，發展教育性節目，市場策略，公共關係，以及寫成的辯論。他們跟年展同時舉辦討論會，羅斯科在一九四二年講的題目是「藝術家的觀點」，一九四八年講的是「美國對藝術家的影響」。第二次會議時，同盟整理出一份七百位可能的贊助人名單，成立了一個「贊助人委員會」，寄出兩百封試探的信。後來，他們預測會有一批新的藝術收藏家出現，同盟很快地訂出計畫，邀請企業界人士（其中一位是貝納‧芮斯，後來成爲羅斯科的朋友和顧問）參加方策委員會並成爲副會員（每人繳一百美元），雖然後來一次的會議上又決定「目前先著重在贊助人上面——以後再吸收企業界人士」。一九四一年展覽委員會提議在一個較大的四十米寬、八十米長的帳篷裏開展，認爲「會引來大批觀眾」，「如果我們收一點門票費，我們會賺錢。我們應作大量事先宣傳，凸顯我們這個團體在現代這一點上的特徵。」彷彿是說使這個團體別於其他團體的現代性，也是他們對外界批評家、觀眾以及可能的買主宣傳策略上採取的角度。

　　就像十人畫會一樣，同盟比較容易確定其所不認同的（地方性及階級意識性——也就是地方主義和社會寫實主義），而較難準確地定義他們自己。同盟的「藝術無封鎖」聲明，先強調「藝術的獨立性」，接著立刻回頭限制所謂的自由，並非「隨便怎樣都行」的態度：「我們相信神聖的藝術創作是藝術，藝術不是沒有任何美學觀念支持，僅僅以圖畫來講故事。」第一次世界大戰在歐洲產生了達達主義，是反藝術的，第二次世界大戰在美國產生了現代畫家及雕塑家同盟，却是主張「爲藝術而藝術」。❸如果同盟的會員覺得戰爭的影響「強烈到彷彿戰事就在幾碼之外」，他們是要把歷史事件刺激的感覺昇華到美學層次表現出來。

　　美國把戰爭宣傳爲野蠻和文明的鬥爭，使藝術創作有了理所當然的地位，「希特勒的炸彈正在屠殺波蘭的孩子」使得維護民主文化成了努力的方向：「每個人盡各自的社會義務來維護自由」，「藝術無封鎖」的聲明以肯定的態度做了結論，與其使藝術和政治分開，不如使其結合：「事實證明現代藝術是充滿生命活力的，就像民主一樣有極爲光明的前途。」知識分子中越來越多人對所有的政治意識形態不信任，以及害怕德國和蘇聯的極權政治，同盟把「眞正的」現代主義定義爲個人主義，強調自由表現，把現代主義的命運和民主的命運結合在一起，即美國的命運。這些鬆散有時甚至矛盾的觀念——現代主義；美學；個人自由——使同盟的政治相當自由，認同非常有彈性，那是

本土的而非地方主義者，國際的而非社會主義者，現代的而不是歐洲的。

　　同盟是美國的現代，這個特徵指他們經常和現代美術館處於敵對地位，他們自己形容就像是兒子對父親的憤怒，恨父親把全副精神投注在自己父親身上，無暇顧及兒子。羅斯科是活躍的文化委員會的成員之一——他的好朋友葛特列伯是該會主席——他參加該會每年一次的例行儀式：給現代美術館寫一封抗議信，通常還有副本寄往各報。一九四二年二月委員會指控美術館的「一九四二年的美國——從九州來的十八位藝術家」展覽把美國藝術「降低到以地理區域來表現」，惋惜美術館「選了最出色的歐洲當代藝術家」顯出「極其敏銳的眼光」，卻未能將這種「敏銳的眼光」延及美國藝術。

　　次年文化委員會指責美術館的「寫實畫家和魔幻寫實畫家」。一九四四年美術館展出「美國的浪漫畫」，同盟的反應是以全體會員名義發表一份五點批評和建議的聲明。他們提議美術館放棄那些「甚至在維多利亞時代都視爲學院派、過時的展覽」以及「那些只有從科學或人種地理學角度來看才有意思的展覽」，好讓「現代藝術所有先進的層面能有一個適當的展出」。他們再度攻擊現代美術館「對歐洲藝術用一套標準，對美國藝術的選擇卻是另一套截然不同的標準」，並指責美術館爲了「譁眾取寵」不惜「犧牲嚴肅的目的」，因此會把重點放在「那些大量生產流行一時的某種超現實或美國風景畫的畫家身上」，完全不管那些作品的藝術品質。聲明裏呼籲「讓美術館辦一次館中永久收藏的展覽，大家可以對美術館有一個眞正的認識，」最後則稱美術館「對較有創意的美國藝術家只是一個毫無生氣的機構，不能激發任何刺激。」

　　「新藝術的大教堂」對這樣公然的指控並未正式答覆，卻展開調查。一九四二年，巴爾曾要同盟給他一份文化委員會的名單。到了一九四四年，當時的主任蘇比 (James T. Soby) 寄了一封信給同盟若干會員，質問他們是否贊同那份聲明。他的舉動使格林伯格在《國家》(Nation) 雜誌上寫道，此舉令他想起「幾年前史達林信徒的電話恐嚇」，他預測美術館由藝術上保守的富有階級控制的結果，會使「美術館變成斯朵克俱樂部 (Stork Club) 的教育附屬機構。」

<div align="center">＊</div>

新時代！新觀念！新方法！

<div align="right">——馬克・羅斯科</div>

一九四一年除夕：羅斯科和伊迪斯原來安排好跟作家海斯夫婦一同出去吃晚飯，然後再到格林威治村去參加一個派對。因為是除夕，又在曼哈頓區，海斯夫婦「穿戴整齊」，正要出門時「馬考斯來電話」說他們手頭實在太緊，不能去了。海斯夫婦提議請他們客，改變去斯克克俱樂部的計畫，帶他們到皮耶大飯店（Hotel Pierre），希望能使他們「情緒變好起來」。就在幾天前，海斯夫婦看到羅斯科一件作品，他們非常驚異，因為那件作品和他從前的作品大不相同，有著非常劇烈的轉變。除夕晚餐上，海斯夫婦表示想買那件新作。「當然，他非常高興，可是另一方面他又不太確定是否應該賣掉那件作品，」茱莉葉·海斯回憶道。「他對那件作品的方向還不太確定。」

那件作品是《最後晚餐》（The Last Supper），最後海斯夫婦還是買下來了。那是他一系列新的神話作品中的一件，那些作品處理的都是基督教或古典題目，在一個很平、像浮雕一樣的空間裏，安排一些半神、半人、半獸的形體，畫面整個空間被分割成長方形水平的局部空間，使那些怪異的身體被切斷，也變得十分平坦。我們不能完全確定羅斯科到底什麼時候開始這些作品。他曾說過在一九四〇年他停止作畫一年去研究神話，典型的誇張說法，但也可能是事實。❹他很可能是在這段時間讀了佛洛伊德的《夢的解析》、費瑟（James Frazer）的《金枝》（The Golden Bough）和尼采的《悲劇的誕生》；他也可能讀了容格（Carl Jung），羅斯科的好友葛特列伯非常熟悉容格的集體潛意識理論。到一九四二年一月，羅斯科可能已經花了兩年時間在他的神話系列上，但他還沒有展覽過任何他的新作。

「我們非常好，除了目前經濟情況相當困窘，」羅斯科一九四一年二月給李斯的信上寫道。「我又開始販賣我的畫了，」羅斯科好像覺得自己又是那個在波特蘭街頭巷尾兜售報紙的男孩，「本季末或者有可能會有機會開一個很好的畫展。」「我想你看了我的新作後會相當吃驚。我又經歷了一次轉變，有些結果相當好。重點比較放在物體本身，圖案簡化了，佔的地位也較不重要。」依然經濟困窘而且擔心「他的畫走的方向」，一九四一年除夕後五天，羅斯科頭一次公開展出比他以前展過的所有作品都更具野心、更強烈地扭曲形像的新作。

一九四二年一月四日，星期天，《紐約時報》登了梅西畫廊（Macy Gallery）舉辦「當代美國畫」展覽和拍賣——「很多有名的藝術家！許多驚人的發現！」

──價格「從二十四元九毛七到兩百四十九元，已配好畫框。」梅西百貨公司八樓畫廊裏，「七十二位重要的美國人所畫的一百七十九幅畫」中有羅斯科的《安提崗和伊底帕斯》(Antigone and Oedipus)。「選一幅你中意的畫；保證你選中的任何一幅都是好的。所有的價格都很低。」一九三〇年代藝術家工會曾呼籲把藝術「從藝術運動裏推展到羣眾裏面去」；現在，梅西和出售伊迪斯首飾同類的百貨公司開始賣畫，對象並非富豪，甚至也不是收入豐富的生意人，而是一班中產階級買主。這次展覽是顧茲 (Samuel Kootz) 挑選的，他是電影界的公關，曾在前一年八月寫了封信刊在《紐約時報》上，造成軒然大波。他指責美國藝術家，目前雖然「由於戰爭和巴黎宗師隔絕了，却未能實驗、發展一種繪畫的新方法。」顧茲說，「無論如何，財源鏗鏗的聲音從四面八方而來。」他很快開了一家畫廊。

羅斯科筆下古老混種生物的野蠻形像和戰爭非理性的野蠻屠殺，以及戰爭在國內造成的經濟蓬勃差不多是同時出現的，他當時對自己走的方向內心有極大的自我懷疑。但他並不是孤獨的。他和葛特列伯可以說是合作實驗這條路，他們兩人非常接近。羅斯科是一九二九年在機會畫廊遇見葛特列伯的，他們兩人也都是在那裏遇見艾華利的。葛特列伯和羅斯科一樣生於一九〇三年，但他是在曼哈頓和布朗克斯長大的，不是第文斯克和波特蘭；他父母皆是猶太人，來自後來成為捷克斯洛伐克的某地，他們做信封信束的生意，相當成功。羅斯科二十歲從大學退學，葛特列伯十六歲就從高中退學。葛特列伯在他父親公司裏工作一年後，決定生意「不適合我。」「我對賺錢沒那麼大興趣。我甚至不大瞧得起以賺大錢為目的的人。」他在高中時，星期天曾在藝術學生聯盟選過一些課，「發現我在藝術方面很不錯。」後來幾年，葛特列伯在帕森斯設計學校 (Parson's School of Design) 學素描寫生，在古柏聯盟 (Cooper Union) 學設計，在藝術學生聯盟選了羅伯特‧亨利 (Robert Henri) 的課，跟約翰‧史龍 (John Sloan) 學過插畫。

葛特列伯的家人都責備他「過分沉湎於藝術」。一九一一至一二年間，羅斯科還是耶魯的學生時，十八歲的葛特列伯瞞著家人受雇於一艘輪船，等船到了法國，他跳船潛入法國(沒有護照)。他花了一年半的時間在德國、奧地利和巴黎研究藝術。「最好的藝術學校是美術館，」他說，他在羅浮宮研究古典大師作品，在巴黎畫廊研究現代大師 (畢卡索、馬蒂斯、雷捷〔Fernand Léger〕)作品。之後，他唯一的興趣是作畫，他回到紐約，在夜校完成高中文

憑，在帕森斯得到教師訓練的執照，在藝術學生聯盟史龍的繪畫班上課，參觀大都會美術館和紐約的畫廊。他在歐洲的經驗使他深信「藝術必須是國際性的」。史龍是阿殊肯畫派的一員，「相信直接走入生活」，可是葛特列伯對「立體派怎麼畫畫室的畫，塞尚怎麼做靜物畫」更有興趣。年輕的葛特列伯至少在理論上，已經是現代的了。

　　羅斯科和葛特列伯一九二九年相遇時，兩人皆是剛出道的畫家，都反叛了他們猶太移民家庭對他們的期望。兩人都聰明、善言、野心勃勃，對文學、哲學有興趣；兩人都是內向、陰鬱的畫家，開始作畫時都是沉鬱的表現風格。他們都不是宗教信仰強烈的猶太人，在藝術上主張國際性，政治上則反對國際性。一九三二年時，兩人都已經結婚了，正如艾華利的情形一樣，妻子會犧牲她們對藝術的興趣來成全丈夫。❺可是，葛特列伯沒有經歷過羅斯科幼年時的錯置、失落和貧窮，不像他那麼憤怒、那麼富有侵略性，葛特列伯比較內斂、安靜、不那麼容易陷入絕望低潮。他和羅斯科有許多相似之處，使他們不同的一點非常重要：葛特列伯有一種個人的穩定。

　　他們相遇後不久，兩人都以艾華利為他們的導師。莎莉・艾華利記得，羅斯科和葛特列伯「每天都到我們家來看米爾頓那天的作品，給他們自己的作品一些引發。」他們兩人是艾華利社交圈內的人，參加他家裏的素描課和文學討論，加上葛特列伯一九二二年認識的紐曼，他們在一九三○至四○年代常和艾華利家一同度暑假。羅斯科和葛特列伯在繪畫上都算表現主義，在政治上都屬於自由派，兩人同在十人畫會，後來又都屬於現代畫家及雕塑家同盟，同為文化委員會委員。一九四三年六月，他們兩人及紐曼一起寫了一封信給《紐約時報》藝評家朱維爾（Edward Alden Jewell），信中有系統地陳述他們共同的看法和假想。而他們共同發表的〈畫像和現代藝術家〉，同年十月在WNYC電台播出。

　　「米爾頓的教法不用講的，他給他們看他畫的作品。」莎莉・艾華利說。他們一同度暑假時，每天晚上，產量豐富的艾華利會把他當天所畫的給他年輕的朋友看，接著是長篇的討論。可是三○年代末的一個夏天，莎莉・艾華利記得，「米爾頓覺得這些孩子太依賴他了，所以他決定不給他們看任何作品。」「到了暑假末尾，他把他一個夏天畫的都給他們看，而不是像過去那樣每天看畫。」羅斯科和葛特列伯對他們的導師沒有對父親那種反叛心理，艾華利溫和地推動他們獨立，使他們「相當不開心」，「可是那樣對他們是最好不

過的，因爲那會迫使他們向內挖掘他們自己的觀念。」葛特列伯後來提到這段時期，「我想我在艾華利的作品中迷失了。」他在一九三七年冬至三八年春，因他太太的風濕性關節炎搬到亞利桑那州的土桑（Tucson）去，地理上的距離使他感到藝術上的自由。

在土桑，葛特列伯離開他的導師、他的朋友以及藝術市場，他覺得能自由地花些時間解決「一些難題（有些也許是很簡單的），找出合理的結論」而不必覺得「太焦慮而無法達到最後的結果」。「也許有人每隔一天就給你的作品一些評語，有時使你不知所措，而且有一個同情的批評者在你身邊也許會使你變得自我陷溺。」葛特列伯在一封給他朋友的信中寫道。甚至一個支持的團體有時也會使畫家離開自己，給他一種假象的安慰。住在乾燥不毛的亞利桑那沙漠邊緣，葛特列伯開始畫「眞的形狀，眞的物體」（有時從沙漠學來），他畫的空間是極度平坦的，所以「它們變成不像眞的東西」。葛特列伯現在開始探索艾華利不重視的超現實主義。

葛特列伯一九三八年六月回到紐約後，他對他的新作品不甚確定，他放了好幾個月，沒有給任何人看。那年秋天，他把這些作品給十人畫會的同伴看時，他們的反應是「完全地否定」。葛特列伯對十人畫會的失望，對艾華利不再依賴，使他和十人中唯一同情他的羅斯科更接近。一九四〇年代初期，伊迪斯說羅斯科、葛特列伯、紐曼（及其他幾個人）有許多關於危機的「哲學性」討論。「我們覺得世界的道德危機非常嚴重，經濟大蕭條和世界大戰使得整個世界受到破壞，」紐曼後來回憶，「在這種情況下，畫我們現在畫的東西──花，斜躺的裸女，以及拉大提琴的人──是不可能的。」「繪畫已經到了末路」，紐曼宣稱。「我們應該放棄繪畫」，他自己從一九四〇至四四年確實放棄繪畫。

跟紐曼一樣，葛特列伯和羅斯科覺得美國畫陷在一個僵局裏，可是不同的是，他們覺得這種情況富於挑戰性，甚至覺得解放了。「因爲美國藝術家被推到一個極狹窄的地位，」羅斯科說，「他沒有什麼可以失去的，却有可能贏回一切，整個世界。」或者，葛特列伯的話是說「情況實在太糟了，一切都沒有希望，所以我們沒有什麼可失去的，我們就像被判了終身監禁的人找一條逃出的路。」

羅斯科和伊迪斯在一九四〇年暫時分居，他獨自住在布魯克林坡的公寓裏。葛特列伯就住在附近，他們幾乎天天見面。葛特列伯記得「羅斯科和我

對題目這個問題有了暫時的共同結論……一九四二年左右，我們開始畫一系列用神話——最好是希臘神話——做題目的繪畫。」在班頓、格魯伯，甚至畢卡索之後，他們無意在藝術界掀起另一個新潮的運動，他們走回古老神話是由於當代的政治現實——戰爭。正如羅斯科在〈畫像和現代藝術家〉裏面說的，「那些認爲今天的世界比這些神話來源的遠古時代溫和文明的人，是看不見現實，或者不願意在藝術中看見現實。」

　　羅斯科和葛特列伯希望能有其他藝術家加入他們的神話探索，造成一個有影響的運動，可是他們沒有成功。現在，從對艾華利的依賴中走出來，羅斯科和葛特列伯變成兩個不是完全孤立的人，一起對抗潮流，希望能找出一個繪畫的新方法。

<div align="center">＊</div>

　　這還是很奇怪，雖然已經不是新鮮事——藝術會不斷地引出這些古怪的幻象，這些非理性的扭曲，這種迸出的野蠻和明顯的醜惡及殘忍。

<div align="right">——馬克・羅斯科</div>

　　一九四二年十二月七日，珍珠港事變後整整一年，藝術家勝利會在紐約的大都會美術館開了一個當代美國藝術家展，展出一千四百一十八件作品。大都會美術館從來對當代或美國（尤其是美國當代）沒有興趣，可是由於館中許多珍品因戰爭而儲藏起來，美術館因而捐出二十八間展覽室和五萬一千美元購買這次展覽的作品。現代美術館董事會的約翰・海・惠特尼在一九四〇年代中期曾問道，「你不覺得這種想法很奇怪嗎？認爲美術館能像武器似的來保衛國家？」可是在一九四二年末，這種想法顯然並不算奇怪，現代美術館展了「美國軍人插畫家」（U. S. Army Illustrators）、「戰爭中的藝術」（Art in War）、「戰時住家」（Wartime Housing）、「通往勝利之路」（Road to Victory）、「人民防衛的僞裝展」（Camouflage for Civilian Defense）、「美術館和戰爭」（The Museum and the War）、「戰時中國的藝術」（Art from Fighting China）、「全國戰爭海報競賽」（National War Poster Competition）。藝術家勝利會只有三件作品明顯地以戰爭爲題材，可是正如約翰・惠特尼接著往下說的話，美術館可以「教育、啓發及加強在自由世界的人維護他們自己個人的自由。」藝術家勝利會的評審選了美國區域畫家克瑞（John Stuart Curry）畫的《威斯

康辛風景》(*Wisconsin Landscape*)爲繪畫獎的第一名。孤立的國家主義者，雖然政治上封閉，却保持文化上的權威。

不過藝術家勝利會還是辦了兩個抗議的展覽；羅斯科、葛特列伯和其他幾個同盟會員兩個展覽都參加了。一九四三年一月十七日至二月二十七日，河邊美術館 (Riverside Museum) 展出「美國現代藝術家」(American Modern Artists)，紐曼在展覽畫册的文章中抱怨「區域性的畫家仍然主宰美國藝壇」，他介紹「一種能適當地反映出新美國的藝術」，他預言「美國會成爲世界的文化中心」——他的口氣彷彿區域性的國家主義者就要被較高的（指現代）國家主義取代了。二月十三日至二十七日的「紐約藝術家—畫家」(New York Artist-Painters) 展的畫册裏，特別指出「有許多反動畫的展覽」，是文化孤立的證明。看過這次展出後，蘇爾曼在一封給開寧的信上提到「馬考斯走進神話和魔鬼的題材裏去了。」羅斯科在「美國現代藝術家」展上仍然只展出他表現主義的作品；但是在「紐約藝術家—畫家」展裏，他第一次展出他的神話作品：《最後晚餐》、《鷹與兔》(*The Eagle and the Hare*)、《伊菲琴尼雅和海》(*Iphigenia and the Sea*)，以及《鷹的預兆》(*The Omen of the Eagle*) (彩圖10)。

《鷹的預兆》和羅斯科一九四〇年代初期的許多神話繪畫一樣，畫面橫切爲四部分。最上面是一排油彩極薄的太陽黃的面孔——左右一對各自親吻著，一個表情陰鬱，一個闔眼而睡，一個張嘴微笑，一個憤怒地瞪著眼，所有的臉孔都是平面的，像面具一樣——讓我們看見幾個希臘神祇變動的部分面貌，或一個天使的多種面貌，不管是一個神還是好幾個，祂（們）都顯得冷漠、遙不可及。祂們也許是男性，也許是女性，四個頭放在兩個肉色的梨形上面(中間有白色小圈)，看起來像兩個乳房。乳房是在一個血紅和紫色的肋骨似的東西圍成的籠子上，而籠子下面中間部分是裂開的。但是這兩個梨形的東西也可能是頭——兩個眼睛空洞的禿鷹的頭，一個是側面，另一個是四分之三面——一排排紅色紫色的「肋骨」也可能代表羽毛和翅膀。

這兩隻禿鷹在一排往後退去的建築結構上，這結構是實心和空心相間的燈泡形狀組成。它們既像建築，又像怪異的自然，創造出迷宮一樣的空間，開闊而空曠，却又神祕而隱藏。這裏似乎是邀請的入口，却又無法進入。從右前方彎曲的空心開口往裏看，是一塊黃色的牆面或門，它本身又有一個長方形的開口，裏面不祥地吊了一個咖啡色的爪或鉤子。羅斯科的人神獸合體畫有些和生殖有關，但是這個空間是抽象的、結構嚴密的、人造的，讓人感

到任何自然的東西都生長不出來。這個怪物是無法生育的。

整個畫面的結構，上面是一排頭，像建築上橫條雕飾；中間是肋骨籠子（或兩隻禿鷹的羽毛），看來像厚實的木柵；下面是建築式的柱子；唯有最底下，痛苦扭曲的人腳、動物的爪子及一個馬蹄（在右邊）是自然的形狀。雖然是凌亂的混合，它們讓羅斯科冷漠的、雕像般的怪物牢牢地站在一個平衡的基礎上。這個古代的神周圍是一圈海綠色，它的形體佔滿畫布的空間，左邊甚至在畫布邊緣之外。上面三層水平長方形，又形成一個大的垂直長方形——這後來成了羅斯科的代表形式。可是此處的長方形還沒有後來作品那種流動性，羅斯科把它們的邊緣固定住，安穩地放在底座上。像他在一九三〇年代畫的許多女人一樣，他筆下的神話人物是近距離的特寫，看起來却是遙遠的——很近但難以靠近，那彷彿代表他內心的一點東西，他必須把它們放到外面來。

「這裏的主題是從艾斯奇勒斯的阿格門能三部曲中來的，」《鷹的預兆》刊於詹尼斯（Sidney Janis）的《美國抽象藝術和超現實藝術》（*Abstract and Surrealist Art in America*, 1944）時，羅斯科解說道。「這幅畫畫的不是那個故事，而是神話的精神，是所有時代裏所有的神話共有的精神。通常是泛神主義的，人、神、鳥、獸、樹——已知的和可知的——合成一個悲劇性的觀念。」然而，這幅畫的題目是根據《阿格門能》一開始時一個特殊的事件。合唱唱出一個預兆——兩隻鷹在吞食一隻懷孕的兔子——希臘的先知考卡斯（Calchas）告訴那些即將前往特洛伊奪回海倫的希臘人，兩隻鷹代表阿格門能和門勒勞斯（Menelaus），他們對兔子和牠後代的野蠻行為預言了希臘的勝利和特洛伊及其無辜子民的毀滅。預兆指示阿格門能把他的女兒伊菲琴尼雅當犧牲祭神，好讓希臘人往特洛伊航行。這件事使得戰勝回國的阿格門能被他妻子克麗特奈斯拉（Clytemnestra）殺死。羅斯科的三幅畫——《鷹與兔》、《伊菲琴尼雅和海》和《鷹的預兆》——用的是這個故事；三幅畫都在「紐約藝術家—畫家」展出，很可能都是一九四二年畫的。

一九四二年時，鷹同時是德國和美國的象徵。在美國，戰爭被宣傳成野蠻和文明之戰。在《鷹的預兆》裏，羅斯科把兩面合成一個野蠻的形像，既是暴力的，也是受害的。一九四三年討論他自己的作品時，他說，「我們今天非常清楚地了解屠殺的可能性，」他嘲諷地否定了那些「認為今天的世界比這些神話來源的遠古時代溫和文明的人」。艾斯奇勒斯的事件給了羅斯科神話原

型的形像，他筆下的戰爭不是一個特殊的歷史事件，而是一種與生俱來的、本能的、原始的侵略性，扼殺生命的起源（老鷹吞食懷孕的兔子）。

　　用間接手法把戰爭的普遍性呈現出來，戰爭給畫家的題材不再像「花，斜躺的裸女，以及拉大提琴的人」，而是「悲劇性和永恆的」。所以一九四二年，當德國控制大半歐洲，日本控制大部分西太平洋，美國的工業每天二十四小時、每週七天馬不停蹄地製造出十二萬五千架飛機、七萬五千輛坦克、一千萬噸的運輸商品，德國的 U 艦隊在大西洋和墨西哥灣海岸每天打沉兩艘輪船時，曾經一度想當演員的馬克・羅斯科正在思考艾斯奇勒斯的悲劇。艾斯奇勒斯對人性的懷疑使他以反諷的手法，暴露劇中人物理直氣壯的野蠻行為，最後只造成更多流血。羅斯科在俄國的童年已經經歷過官方的恐怖政策，從一九二〇年代就對俄國的政治非常懷疑，從哪一點來看，他都不能算是一個「支持戰爭勝利」的藝術家。

　　羅斯科談到《鷹的預兆》時，把神話意識比作是人、鳥、獸的泛神同體。但是這幅畫却把主體各部分分開，然後突兀地擠在一起；神、人和鳥——像男性和女性——是勉強結合在一起，又勉強被分割的，好像結合和分離同樣充滿暴力。羅斯科沒有直接控訴戰爭，他沒有把他的世界二分成邪惡的鷹和無辜的兔，他創造出一個合一的悲劇人物（或神），既是迫害者也是受害者，本身就是一個矛盾。他的畫的結構是從頭移動到胸到骨盆到腳。但是他也把這個人體切割成抽象的水平長方形圖案。畫面的構圖是自然和幾何的對立。

　　因此，羅斯科並沒有讓自己豁免於他所描述的暴力。他畫中探索的那種自我是本能的，先於理性的，和西塞克形容的原始的天真極不相同，所以他表現的手法是以僵硬的框格式的設計，就像葛特列伯的畫一樣。葛特列伯對神話系列的貢獻是創造出極其平坦的格子，以「清楚嚴謹的結構來平衡他非理性的潛意識意象」。在羅斯科的畫中，非理性的意象和嚴謹的結構彼此對立。對他這個現代畫家及雕塑家同盟的激進分子而言，彷彿自我只能被外界強加的力量控制，而這種外力本身也是充滿暴力的。幾年後，羅斯科會以玩笑口氣稱這些畫是他的「主要謀殺」。

　　普南記得一九三〇年代末期有一天晚上跟羅斯科的談話，他「詳細地講一個觀念——神話死了：那些古老的故事失掉了吸引人的力量，不再使人相信，今天的畫家沒有他們深愛的、熟知的主題(這是走上抽象的原因之一)。」羅斯科在「塗寫本」裏提到，共同的神話被現今的自由懷疑主義破壞後，「藝

術家向自己內在尋找」，像「人類學家或考古學家一樣」，「挖掘他自己基本的欲望和人類造型語言最古老的形式。」葛特列伯也相信這時「人應向自我內在挖掘，掘出任何你能找到的東西。」畫家成了潛意識的考古學家；神話沒有死，只是埋在個人內在深處。三〇年代末期和四〇年代早期的政治危機並沒有把羅斯科拉到外面世界來，反而使他更向內在探索。他閱讀希臘悲劇作家時，反覆思考的是他自己內在深處最基本的侵略性和創傷。

「羅斯科家的人都不是英雄。」然而對一個挖掘心靈深處的畫家而言，神話提供了一條表達非理性、了解個人和羣眾、達到英雄境界的途徑。羅斯科一九四六年對史提耳作品所說的話，用來形容他自己一九四二年的作品是非常恰當的：「他在創造新的形像以替代幾世紀來已失掉意義的古老神話形像。」但是羅斯科真正尋求的不僅是神話而已，神話畢竟只是和神話來源的歷史、文化環境牢不可分的敍述詩。敍述只能具象詮釋，而文化會改變。羅斯科想找的是他稱之為「神話精神」的意象——不是希臘或基督教故事，而是超越文化的人類感情的來源或核心。一九三〇年代，羅斯科陰鬱的家庭和都市畫面戲劇性地捕捉「人類的不可溝通」，他掙扎著以誠摯的表現主義來溝通他的感受。一九四〇年代初期，羅斯科的神話視界要表達的分歧是人性最基本的一部分，他把這種分歧抽象化，直接和觀者溝通——即觸動到觀者的潛意識。神話，如羅斯科所堅持的，表現「一些已經存在於我們內心深處最真實的一部分」。

羅斯科要花一年的時間研究神話（至少他說他花了一年時間）這個事實說明，在我們的社會中，「神話已死」。《鷹的預兆》並不是像艾斯奇勒斯當年寫出一個大家熟知故事的悲劇，而是讓觀者面對他們壓抑在內一些非常真實的東西。羅斯科的目的不像史詩在於淨化觀者心靈，他是想挑起個人內心深處的騷動。他雖然批評戰爭是非理性的，《鷹的預兆》正是在尋求潛意識裏這種非理性的溝通力量。然而，即使羅斯科尋求的是基本普遍的真理，他仍是一個活在社會上的人，是一個現代畫家，他的造型語言是有意識地選用希臘的雕飾，立體畫派的空間結構，美國印第安人的圖騰和古典建築。羅斯科畫的古老神話各種風格並列，反映出現代畫家文化的綜合性。該畫謎樣的題目加了另一層暗示性，因為多半的觀者不會記得或沒讀過這個故事。他們必須試著了解畫的題目及其令人不安的風格；直接情感上的了解並非垂手可得。這幅來自文化片段的神話形像是從馬克・羅斯科個人的意識中挖掘出來的。

婚姻對藝術家是不可能的情況。

——馬克·羅斯科

　　三件一組。因爲它們極美，因爲它們是手製的，因爲它們是銀質的，你會希望擁有一組。

　　向伊迪斯·沙查郵購：東二十八街29號。捲曲葉子胸針，四元五角；雅致的耳環，三元七毛五一副（另加百分之十的稅）。

——《時尙》（Vogue）

　　伊迪斯的耳環、胸針、手鐲和項鍊得到《時尙》雜誌的支持，銷售情況不像她丈夫的畫那樣賣不掉。他們剛結婚時，生活跟貧民無異。現在，雖然不見得經常付得起除夕夜上高級餐館，他們的生活和一般低層的中產階級差不多。可是，正如茉莉葉·海斯說的，「伊迪斯的首飾生意漸漸好起來的時候，他們之間開始有強烈的衝突。」伊迪斯賺了錢，開始強迫羅斯科幫她的生意。他確實幫了忙。艾華利一九四一年九月給考夫曼夫婦的信上寫道，「馬考斯……暫時停下他寫的書，現在替他太太伊迪斯的首飾生意推銷。」他們的朋友形容伊迪斯的態度漸漸變得非常「正式」；她自聘爲羅斯科的經理，並聘他當她的推銷員，強迫那時還在中心學院兼課的羅斯科放棄正在進行的書，不要提他的藝術。紐曼總是喜歡開玩笑地說，「嘿，夥伴們，我們把老婆送出去工作，在家磨劍以待。」羅斯科的情況却是他對女性順從的幻象完全破滅；伊迪斯開始她的生意，磨好了她的劍，是她把羅斯科送出去工作——爲她工作。

　　一九四〇年羅斯科和伊迪斯暫時分居，並非由於羅斯科覺得受不了，需要一點自由，而是伊迪斯叫他搬出去。羅斯科再度被「移植」，這次是被他的太太。「他非常愛她，可是後來她把他趕出去。他躺在床上，完全崩潰了，」他們的房客卡爾登回憶道，「他沒有病；他只是躺在床上。他不能相信她會趕他出門，他只是躲在床上，躺在那裏好幾個星期。我常跑去看他，他只是躺在那裏……自言自語，說的全是伊迪斯，」有時警告「她再也找不到一個像我這樣的人；她會後悔的。」並且抱怨她把他趕出，「汚辱」了他。

羅斯科從這段崩潰中恢復時，卡爾登說，他「開始他的神話作品」。他們復合之後，羅斯科同時替他太太工作並繼續他的神話系列，他和伊迪斯共用一個工作室。「我用頂樓的前面一半當工作室，製造銀首飾，雇了好幾個人一起做，」其中一個是羅斯科，他同時「在後面一半畫他的畫。」「她不要他繼續畫下去，因為他什麼也沒賣掉。」莎莉・艾華利記得。伊迪斯覺得要求他做事、懷疑他的才能，使她自己比較自由。巴菲・強森（Buffie Johnson）覺得伊迪斯開始懷疑她丈夫的天分；茉莉葉・海斯說伊迪斯開始懷疑他的才能是否有被接受的一天。不管是哪種說法，羅斯科對自己的懷疑已經夠多，絕不能忍受他太太也懷疑他的能力。他對自己也有極大的野心，不能忍受把時間花在說服百貨公司的採購人買他太太的銀飾上面。然而，羅斯科在伊迪斯面前仍是軟弱易受傷害的。「他非常愛她」而且「他也希望得到她的讚許。」一開始，他抱怨，拒絕推銷；然後他順從了，卻仍然抱怨。羅斯科「覺得自己像個打雜的」，好像他又回到替魏恩斯坦叔叔或布朗尼做事的時候。為伊迪斯推銷把羅斯科綁在沒有靈魂的商業活動上。「他非常不快樂；他找不到一條出路。」他們在二十八街的「寬敞的公寓」也許看來非常美好，可是家庭的權力已經轉移。莎莉・艾華利說，羅斯科覺得「深受羞辱」。

一九四三年夏天，羅斯科和伊迪斯覺得婚姻生活對藝術家和首飾設計師都是不可能的，他們決定正式分居。一九四二年是美國加入世界大戰的第一個整年，也是羅斯科婚姻的最後一年，他們的「家庭戰線」經常充滿了「非常暴力的爭吵」。羅斯科的繪畫記錄了這些戰爭的影響，彷彿戰事就在幾碼之外。他讀的書也反映了這些影響。艾斯奇勒斯的三部曲畢竟是從家庭衝突的角度來看特洛伊戰爭的；《阿格門能》──《鷹的預兆》的主要來源──描述希臘國王被他野心勃勃充滿憤怒的妻子殺死。羅斯科的畫裏，最上面左右兩邊的兩對人頭在親吻──說得更正確一點，他們緊閉的嘴冷漠地接觸；那個神人合體的「心」的中間是裂開的。

《鷹的預兆》是在批評第二次世界大戰的非理性；但是這幅畫也是一幅超現實的自畫像，把神話主題普遍化，反映出埋藏在內心深處一個人和他妻子、和他自己的戰爭。羅斯科創造的人神合體有像鳥嘴一樣的乳房，垂下的粉筆白的睾丸，和一個像鉤狀的迷宮─子宮，也是男女合體的。這並不表示他創造的神是陰陽合一的和諧，而是這個憤怒、受屈辱的藝術家創造了一個混合而對立的強烈形像。在《女雕塑家》裏，羅斯科表現主義的扭曲，加強

了他同時需要接近他妻子又必須與她保持距離的矛盾張力；在《鷹的預兆》裏，男女界限模糊。「他找不到一條出路。」

羅斯科曾對馬哲威爾說過，他嬰兒時代經常被緊緊裹成一團，不管這故事是真是假，說明了羅斯科畫中一再出現的那種被禁閉的感覺。一本一九四〇年代早期的速寫本中的一幅鋼筆畫（圖24），是母（父）親和孩子並排擠在一個擁擠得像包廂一樣的空間裏，他們擁抱在一起，五雙僵硬如棍子似的膀子把他們的身體從頸子到膝蓋緊緊紮住。下面，可以看見穿俄國式褲子和靴子的小孩被母（父）親從地上舉起來，把他的身子扭過去面對她（他）。上面，他們的頭像羅斯科畫的雕飾裏那些古典的頭，可以看成面對面或是他們的側面。大人的臉上是筆觸很重的線條畫的濃眉和分得很開的眼睛，面孔分成兩半，一半憂傷，一半憤怒；被束縛的小孩僵硬地屈從大人，看來十分擔心，十分迷惑。他們的側面相對時，兩個頭被頭髮的線條連在一起，大人空洞的眼睛哀傷地轉開並往裏看。這是一個心中有許多焦慮的母（父）親，緊緊抓住他的孩子。

一九四〇年代早期，羅斯科不僅用他的速寫簿記下女子的身體和地下鐵車站，他也記下他的聯想。在這幅鋼筆畫裏，他畫的形像暗示出他雕飾繪畫情感的來源，從藝術和心理的角度來探索建立界限和突破界限。羅斯科在「塗寫本」裏曾抄下費斯達的格言，沒有「回歸，進化是不可能的。」他的婚姻把他推入他自己內在最古老的害怕和欲望。

「我屬於重視人體畫的那一代人，我下了工夫研究學習人體。我最大的失望是後來發現我學的對我沒有用，」羅斯科後來說，「不論誰畫人體，都把人體分割了。」羅斯科在畫一九四二年的神話系列時，也發現——也許不像他後來形容的那麼失望——只有藉由分割他花了二十年時間畫的人體，才能找到表達他要的內心深處真實的適當語言。另一張速寫本上的畫（圖25）是一個結合的人體——或者是一個人分裂成兩半，或者是兩個或更多的人合在一起——他身體前面、一隻膀子、一條腿上只剩下骨頭，沒有一點肉。此處，身體沒有被包裹起來，反而是撕裂開來的，露出一個瘦削脆弱的骨架和下面許多空白。

《無題》（Untitled, 約1940）（彩圖11）也是描寫一個矮壯、肌肉發達、凸眼的人體，半男半女，眼睛空洞地瞪著右邊，左邊一半較小、較女性，在陰影中的臉陰鬱地凝視左邊正在進行的一幅畫。身體是扭曲的，同時對著好幾

個不同的方向。正前方軀幹被拉開，露出下半部脊柱和肋骨架，上面胸腔裏有一條很長、扭曲盤旋像蛇一樣的紅色管子，它那個小三角形的「頭」是在心臟的位置。在胸腔和骨盆交接處，有一塊很小的三角形黑色地帶，同時引人往裏看又堵住使人無法往裏看。面對我們右邊的側臉無意識地瞪著前方，粉筆白的手裏拿著一個看起來像個向後倒的人頭，緊緊地壓在「她」兩個乳房之間。那個頭鬆鬆地放在一個很細的柱子上，柱子與下面的腿和腳接在一起，好像是這個頭的腳，但是這隻腳很大，又是向右的，所以也很可能是「主體人物」的腳。這些一九四〇年代早期的繪畫裏，人體——有時是龐大、灰色的肉體，有時是空洞的瘦骨架，有時是柔軟無骨的——這些人體都是扭曲的、分裂的、融合的。

這幅畫裏的畫中畫是一個淡藍色的長方形，外面繞著一圈白色的寬邊，再以深藍色細線勾出邊緣，雖然幾何構圖十分簡單，却仍然不是一件單獨、分立的物件：它白色的邊緣和牆面是同一片白。它還不甘於僅僅掛在牆上：勾畫上面和右邊邊緣的深藍色細線從一隻正在作畫的手前面穿過，在底下則穿過左腳。畫中畫的底部邊緣，沒有和牆呈平行線往後退去，而是往前往下轉動，形成畫面底部的開口，而畫家古怪的腳——一隻是堅實的，另一隻像X光片上的腳——由此進入畫中。從一方面來看，這幅畫看起來似乎不是實質的畫，因為畫家的手和腳進入畫中。從另一方面來看，這幅畫在底部變成三度空間，再度把畫家的身體和畫結合。不論如何，一件藝術品，即使一件幾何抽象作品，不能完全和其外在環境或創造它的藝術家分開。

羅斯科在這件作品中向內審視，讓我們看見一個基本的自我，既殘暴又細緻，既受折磨又支配人，既開放又隱藏：一個矛盾、難以捉摸、多面性的人，甚至用兩隻手畫畫，一隻細瘦、女性化，另一隻多肌肉、男性化。羅斯科呈現在觀者——不論是梅西百貨公司的顧客還是上城畫廊的贊助人——眼前的是一個威脅性的、原始的事實（「存在於我們的內在」），人和物在此是不可分的，緊緊合在一起，很容易分辨。在《鷹的預兆》這一類畫中，畫面的流動性在形式上被羅斯科用水平的長方形限制住。但是為了探索心靈深處，藝術家必須痛苦地展開自己，好像多面合體——一部分是殘忍的鷹，另一部分是懷孕的兔子——是他悲劇性的命運，好像他的藝術創作本身侵犯了人類生命的核心。

<center>*</center>

神話詩的精神現在在哪裏？

<div align="right">——尼采，《悲劇的誕生》</div>

一九五〇年代早期，一個窮大學生無處可住，暫時住在羅斯科家裏。她記得，「晚上，他常躺在沙發上，一言不發，只是沉思，或是看一幅掛著的他自己的畫，一邊聽音樂。」有一天早上她起得很早，準備出去徒步，她出了房門進到客廳，發現羅斯科躺在沙發上，看著窗外的太陽上升。一個親戚記得羅斯科到他家拜訪時，「可以快樂地平躺在沙發上幾個鐘頭，聽莫札特。」費伯記得羅斯科「躺在佛蒙特州的草地上，全神貫注地聽《唐喬凡尼》(*Don Giovanni*) 全劇。」羅斯科一九六六年遊羅馬時，招待他的巴塔利亞 (Carlo Battaglia) 形容他「在羅馬文藝復興廣場之上，全身在一張皮沙發上伸展開來，大開著所有的窗子，」同樣地聽著《唐喬凡尼》。羅斯科喜歡躺著；他喜歡處於水平狀態。

可是，其他時候跟朋友或親戚說話時，羅斯科不能安靜地坐著，他一面講，雙手負在背後，一面踱來踱去。「羅斯科是個緊張、經常不耐煩的人，」亞敍頓寫道。「有時在我家吃飯，他會在兩道菜之間站起來走動，手上夾一根菸。」像其他幽閉恐懼症的人一樣，他非常騷動不寧。可是，當他那巨大的身體在沙發上伸展開，看太陽在五十二街升起，或在羅馬廣場上聽莫札特時，羅斯科不在作畫，吃晚餐，散步，賣他太太的首飾設計，教小孩畫畫，或坐地下鐵。他不必表現，控制，甚至溝通。他是鬆弛的。他不是攻擊性的，但也不是完全地被動，他是開放的、包容的，同時也是警醒的、專注的。他是單獨的，退入孤獨的內在空間，但是被一種感官的愉悅籠罩，好像重拾他有時相信他在童年時幾經失去的感情上的自我。處於水平狀態是休息，是舒適的；處於水平狀態聽著音樂——羅斯科所喜歡的——是被聲音包圍，好像聽的人暫時忘了成人個性裏的掙扎、淺薄及限制。

「我變成一個畫家，」羅斯科說，「因為我要把繪畫提升到音樂和詩那種尖銳的動人境界。」當然，羅斯科也曾說過他是在藝術學生聯盟看到一個裸體模特兒後決定成為畫家的。一個說法跟他作品中情慾享樂的來源有關，另一個則跟他表現手法達到的尖銳動人效果——痛苦——有關。兩種說法都像是

羅斯科後來試著對別人——至對他自己——解釋他爲什麼選中繪畫作爲終身努力的目標，因爲繪畫對他不像音樂和文學是他生來就具有的天賦。他想把繪畫提升——彷彿繪畫一直只是一種模仿的技藝——到音樂和詩的表現力量這種想法，很可能是受了尼釆《悲劇的誕生》的影響，羅斯科曾告訴許多人這本書對他的重要性。

即使到了一九六〇年，羅斯科「愛用戴奧尼索斯式及阿波羅式」來形容同行畫家。羅斯科接觸《悲劇的誕生》則是多年以前的事，「早在我知道佛洛伊德、超現實畫家或立體派之前，」他後來回憶道。羅斯科第一次聽到尼釆可能是在波特蘭，艾瑪·高德曼一九一五年的一次演講裏提過「尼釆和戰爭」。《耶魯週六晚害蟲》曾有過一篇嘲諷的文章——「有一次我們提到尼釆的名字，我們的朋友問他是不是俄國布爾什維克」——告訴我們至少在耶魯時代，羅斯科已經讀過尼釆。如果他知道《悲劇的誕生》早在他閱讀佛洛伊德之前，在他學習超現實主義和立體派之前，他離開耶魯時或不久以後便會看那本書了。雖然佛洛伊德的「觀念」及立體派和超現實主義的「實際畫面」跟他的畫有一種「具體」的關聯，他後來寫道，「我個人的感覺還是跟尼釆的文章比較接近，」「因爲我在裏面可以找到具體的道德目的，而在那些作品中這點是經常被忽略的。」所以，「我常常重看《悲劇的誕生》」「塗寫本」裏有一條註記，「尼釆和希臘悲劇」，我們知道一九三〇年代末期，他開始尋找神話題材時，他曾重看過那本書。

「沒有惡魔和神，藝術無法重演人類的戲劇，」羅斯科在〈被激發出來的浪漫畫家〉中寫道。「我們把它們視爲迷信，拋棄它們，藝術便陷入陰鬱狀態。」現代主義需要失落——失落了共同神話，社會團體，宗教傳統，超越的意義，英雄的行動。「難道那不令你覺得寂寞嗎？」羅斯科對先在第文斯克、後在波特蘭拋下的父親完全失掉信心後，他脫離了他屬於的宗教，陷入陰鬱的世界裏。就像圖24那個九歲的俄國小孩，他被提起來，綁縛在他母親的脖子裏，她却陷在她自己的陰鬱世界裏面。藝術在上帝死亡後，也被困在「可能和熟悉的事物上」（指寫實主義），信仰破滅的羅斯科被困在一個現代的無神世界，純粹是肉體和物質的世界，充滿憤怒地渴望精神的超越。

「今天的人類，」尼釆寫道，「沒有神話，飢餓地站在人類過去歷史中間，我們必須拚命挖掘我們的根，即使是從最遠古的黑暗角落裏」——《鷹的預兆》裏多樣文化的典故和暗示的最恰當解釋。《悲劇的誕生》本身即是一個關於失

去神話的神話，關於艾斯奇勒斯悲劇裏戴奧尼索斯和阿波羅的和解，接著是一個「科學的樂觀主義理論家」——即蘇格拉底（Socrates）——推翻了悲劇性的神話。在尼采的文字裏，酒神戴奧尼索斯是迷醉、強烈感情、融和的神，日神阿波羅則是夢境、幻覺、個人的神。戴奧尼索斯的智慧來自一個先於自我的渾沌世界，是「母親子宮裏的存在」，「最原始的合一狀態」，用合一形容之後，尼采立刻開始劃分：「存在的基礎，永遠的痛苦和矛盾。」之後，尼采把人定義成「不和諧的化身」並寫道「和宇宙是性質上基本相反的特性。」尼采和羅斯科一樣，是一個充滿矛盾的人，追求他視為來自母體的合一。

《悲劇的誕生》裏寫道，存在的矛盾來自存在的暫時性和永恆性。戴奧尼索斯式藝術「讓我們了解任何母體創造的東西都必須面對其自身痛苦的斷絕。」我們浸在合一的存在裏，接著會面對自我隔絕，面對死亡——羅斯科曾嚴肅地說過，「死亡是唯一要緊的事；沒有任何其他事比死亡更重要。」可是，我們和「最初的我」混合時，「我們經驗到其不斷地渴望生存」，牢牢地抓住「永恆的生命，即使所有的形體已不存在」，彷彿死亡像希臘悲劇一樣，宣告了再生。失落不是絕對的。悲劇藝術結合了陰鬱和狂喜，給我們一種「形而上的安慰」——像羅斯科成熟後的畫作一樣。

戴奧尼索斯是音樂的神，阿波羅是造型藝術的神。尼采認為，戴奧尼索斯的音樂是一種先於形像或觀念的普遍象徵語言，代表存在本身，永遠在創造和毀滅的「原始母親」。它表現我們最古老的經驗，「音樂產生神話」，「最重要的是表達戴奧尼索斯寓言的悲劇神話。」最初有的是祭酒神的合唱音樂，繼而產生了古典悲劇個性化的人和事件。阿波羅是規範和節制的神，他把戴奧尼索斯的精神規劃到一個特定的形式裏。「悲劇是戴奧尼索斯的精神和力量以阿波羅的形式表現的。」然而，阿波羅也是夢之神，所以在舞台上創造出「美麗的幻象」，觀者知道他們經驗的是一個幻象。因此，悲劇神話創造了一層「面紗」，觀眾的視覺透過這層面紗，由精神化的音樂引導，透視內在戴奧尼索斯的智慧。

尼采視音樂為最原始的感覺語言；他視艾斯奇勒斯為英雄；他對形而上世界的渴望；他對實相世界的不耐；他推崇悲劇神話激起狂喜和陰鬱——這一切在羅斯科心裏產生的迴響和共鳴太深了，而他一直要到一九五〇年代才能把一些觀念融入他的畫中。尼采富音樂性的文字讀來就像全身伸展在沙發上，聽華格納的歌劇。

　　然而，羅斯科並不是一個照章全收的讀者。他把自己歸成阿波羅式的藝術家。他的個性太內斂，太陰鬱，太刻意，無法追隨尼采鼓吹的戴奧尼索斯的神祕主義——或是第二次世界大戰初期，尼采所贊同的德國國家主義。羅斯科也無法接受《悲劇的誕生》裏關於神話的理論及對繪畫限制的觀念。尼采把視覺藝術看成對現象世界的模仿。但是羅斯科要回到所有神話共有的「神話的精神」——尼采將之與音樂結合。把繪畫提升到像音樂那樣，表現出感情的迫切性，羅斯科必須繼續他一九四〇年代開始的工作，把人體分割，最後變成一個抽象畫家。如此，他才創造了一種現代藝術，沒有惡魔和神，却能演出他內心的戲劇。

註 釋:

❶蘇西那亞街現在叫做十一月十八日街，紀念立陶宛脫離蘇聯獨立的日子。

❷譯註：寇爾‧波特（1893-1964）是美國作曲家。

❸把藝術和歷史分開一直是羅斯科的立場。他在一九四一年三月二十三日給布魯克林學院院長柯恆（Joseph George Cohen）的信上重申他的立場。

柯恆編了一個「關於以客觀標準測量畫圖能力」的手册，以羅斯科對「普遍性」的推崇，他對此手冊並未表示他應有的反感，雖然他當時正在找工作，才跟柯恆談過教書的職位，但是他仍然指出柯恆引用的三位權威——羅丹（Auguste Rodin）、梅金傑（Jean Metzinger）和考斯（Kenyon Cox）——的基本不同處。羅丹和梅金傑都贊同「表現」，但是羅斯科指出他們對表現的定義不同。羅丹的「表現牽涉到用扭曲形體來表達強烈的感情狀態，」而梅金傑「認爲排斥這種主觀態度，方能達到表現的形式關係。此處牽涉到道德和個人偏好，彼此的對立的確很難解決。」

另一方面，考斯，至少照柯恆的詮釋，認爲畫圖「可以測量出表現物體眞實形像的能力」。羅斯科表示，這得要求畫畫的人「只能於所畫的物體在旁邊，並且和作畫時完全相同的情況下才能展示他的作品，要不然觀者如何能證明那幅畫的優劣呢?」他接著很技巧地顯示考斯的看法「並非以某一特定的物件爲準，而是靠某些抽象概念，對於比例和形像的觀念」，因此，判斷優劣是靠「對這個觀念的表現能力」。判斷優劣，羅斯科繼續說道，「因而只能指作品到底表達出多少藝術家想要表達的。」

在思考這一類難題上，現代藝術「是極有價值的」，羅斯科說，因爲現代藝術「是經由人類已知的藝術經驗分析、重現、進化而來。」例如畢卡索，他自己「大量製作扭曲的元兇，却自認是受了安格爾（Ingres）的啓發。」他也「推崇」米羅（Joan Miró）和達利——「米羅僅由線條的流動，

完全沒有一點形狀，在空間中創造塊狀；達利則創造出開闊的空間，在其中安置像照片一樣的塊狀」──畢卡索「把這兩種不相容的設計結合，變成他自己的。米羅、考斯和達利能在同一廟中祭拜這個事實，不論拜的是安格爾、提香還是法蘭契斯卡，強烈地暗示共同點是存在的。」

此處，羅斯科認為他們「比較和歷史的方法」極有價值，雖然後來他否定這種價值，而此刻他的看法是「近來種種作法使比較和歷史的方法變質」，他指的是馬克思信徒的作法。「對我而言，比較和歷史的觀點最重要的是讓我們看見造型藝術完整的連續性；藝術進化過程中每一步必然的趨勢。」最近我們看到的却是「一連串藝術和社會環境的相互關聯的關係。」這種關係應可啓發社會和藝術，但是「目前這種佈道會式的推動方式，使得藝術淪爲社會的附庸，改頭換面，以求適應生存。」

「這種粗率簡單的相互關聯，」羅斯科警告，「極投大眾所好，因爲他們潛意識裏仍然渴望十八世紀的功利主義。」這種功利主義「深入一般人的語言生活中，幾乎成了不爭的事實」，但是却「在藝術和藝術要觸動的感性之間形成一道帷幕。」羅斯科承認，「深入日常生活的語言和表達當代眞實的語言之間有很大的距離。」「我們可以說庸俗化是成爲深入人心的日常語言必需的過程，因此這種語言永遠不會與表達眞實的語言結合。可是，拉近這兩種語言正是我們努力的方向。」特別是經由教育而努力的方向。

❹羅斯科一九四五年在古金漢美術館本世紀藝術畫廊（Art of This Century Gallery）的個人展所發的新聞稿中提到，他在一九四〇年一月紐曼─維拉畫廊的展覽後曾停止作畫一年。

❺艾絲特・葛特列伯與伊迪斯・沙查和她們那一代女性不同之處是，兩人皆出外工作。但她們和同代婦女相同之處是，犧牲自己的野心來成全丈夫。

7

「『世界性』突然冒出來」

我跟超現實主義和抽象藝術的爭吵就像跟自己的父母爭吵一樣，認知我的根的來源和作用，但仍然堅持我自己的路：我，是他們二者，也同時是完全獨立於他們的我自己。

——馬克·羅斯科

最重要的任務是結合抽象藝術和超現實主義。新的東西會從這裏生長……

——葛特列伯

一九四二年十月二十日晚上八點，佩姬·古金漢(Peggy Guggenheim)的本世紀藝術畫廊（Art of This Century Gallery）在西五十七街30號原先是家裁縫店的頂樓兩層開幕。門票是一美元，所得捐給美國紅十字會。「在許多人爲生命和自由而戰的時候開這家畫廊，把收藏的作品展現給大眾，是一樁我完全了解的責任。」她說道。在南太平洋的瓜達卡納島（Guadalcanal），美國陸軍、海軍及陸戰隊的飛機正在轟炸日本軍隊集中區；俄國游擊隊在史達林格勒（Stalingrad）對抗德國的坦克車攻擊；英國東海岸沿岸，

德軍轟炸了村莊和小城，死了二十個人。在紐約，上百人——羅斯科也在其中——參加佩姬・古金漢的開幕酒會，來看她收藏的現代藝術並瞻仰超現實主義建築師基斯勒（Frederick Kiesler）設計的展覽空間。

佩姬・古金漢的母親來自紐約市最老、最富有的德國—猶太家族之一；她父親家也是最富有的家庭之一，可是他不智地把家族經營的礦業股份賣了，使他女兒認爲自己是古金漢家族的「窮親戚」。當然和羅斯科維茲甚至魏恩斯坦比起來，她仍是富豪。她十歲開始上藝術課，請私人教師到第五大道和七十二街的家裏來教課。她對戴著白手套的社交茶會舞會都沒有興趣；年輕的她在一家書店當雇員，成了紐約市新潮文學圈中的一員。一九二〇年，她二十二歲，決定到波希米亞式的巴黎去闖邊。身在異鄉，她很快地結了婚，婚姻生活很不快樂，於是她有了一連串的愛情事件。她開始蒐集藝術品。到了一九三〇年代末期，她搬到倫敦，請杜象當她主要的顧問，開了一家畫廊，許多她生命中的男人以及她收藏的藝術都是超現實主義派的。

一九四一年初，她和恩斯特（Max Ernst）住在未被佔領的法國南邊。起初，第二次世界大戰激發她每天從那些怕德國侵略的畫家或經紀人手裏買一幅畫。「希特勒攻進挪威那天，我走近雷捷的畫室，花了一千元買了他一幅一九一九年的作品。他永遠不會忘記我挑這天來買畫。」可是恩斯特是德國人，他的作品被希特勒指爲「墮落」；佩姬・古金漢是猶太人。歐洲對他們太危險了；他們一九四一年七月飛回紐約。

佩姬・古金漢龐大的現代藝術收藏以家具名義運回美國。她決定開一家美術館來展覽她的藏品；她的朋友貝納・芮斯說服她要包括一個商業性的畫廊。基斯勒設計的本世紀藝術畫廊是展出暫時藏品的地方(又叫「日光畫廊」)，白色的牆壁，自然光線從開向五十七街的大窗照入，是最傳統的一個畫廊，雖然這間屋子裏也有一個繪畫圖書館，而參觀的人坐在藍帆布木製折椅上，可以看疊在儲藏箱上的作品。爲了展出古金漢的收藏，基斯勒設計了三個極富創意性的空間，「自動畫廊」、「超現實畫廊」和「抽象畫廊」。

在超現實畫廊裏，兩面凹陷的木質牆壁和懸吊著的木天花板，形成一個很長的隧道形房間；牆上嵌了鋸斷的球棒，沒有裝框的畫在襯紙上，襯紙附在球棒上，可以移動，觀者可隨意調整畫的高低位置。光線先打在一面牆上兩分鐘，然後關掉三秒半鐘，再在另一面牆上亮起來；每隔兩分鐘，室內會響起火車的聲音。在抽象畫廊裏，牆是在地板和天花板之間吊下的水藍色帘

子，帘子稍呈波浪狀；地板漆成土耳其玉藍綠色。畫也沒有裝框，掛在一些吊著的透明三角形柱子上，畫的高度差不多是眼睛的高度，好像浮在眼前一樣。許多年後，馬哲威爾畫了一個畫廊的圖形，說道，「我第一次看見畫廊的兩翼，就了解到抽象畫和超現實畫兩個不同的方向必須結合在一起。」

佩姬·古金漢在本世紀藝術畫廊開幕那天，戴了兩個不同的耳環，一個（很小的橢圓形畫，野骨遍地的粉紅色沙漠）是湯吉（Yves Tanguy）所畫，另一個（流動的鐵絲和金屬）是柯爾達（Alexander Calder）所做的，因此，她說，「表示我對超現實主義和抽象藝術一視同仁。」可是不論她如何想表示她的公正，她在頭兩年裏只收藏超現實主義畫家的作品，她嫁的也是超現實畫家。恩斯特的兒子吉米（Jimmy Ernst）記得，「佩姬耳朵旁邊關於美學問題最有影響力的聲音多半是超現實主義畫家的。」

一九四二年的紐約，美國參戰的第一年，羅斯科婚姻的最後一年，也是超現實畫家極盛的一年。一九三〇年代，他們的作品在美國經由朱里安·列維（Julian Levy）和皮耶·馬蒂斯（Pierre Matisse）畫廊的展覽，現代美術館一九三六年的「立體主義和抽象藝術」，以及特別是同年年底美術館展出的「幻想藝術，達達和超現實主義」，而爲人所知。超現實主義的複製作品在他們辦的雜誌《牛頭怪》（Minotaure）和後來的《觀點》（View）裏出現。戰爭把許多超現實主義畫家「移植」到紐約來，佩倫（Wolfgang Paalen）、塞利格曼（Kurt Seligman）、馬塔和湯吉於一九三九年到達紐約，繼之而來的是一九四〇年的安斯陸—福特（Gordon Onslow-Ford），一九四一年的馬森（André Masson）、布荷東（André Breton）及恩斯特。一九四二年，先有現代美術館辦的達利和米羅兩個展覽，皮耶·馬蒂斯畫廊有一個「流亡藝術家畫展」（Artists in Exile），以及紐約幾個畫廊的馬森、恩斯特、馬塔、湯吉的個人展，超現實主義雜誌VVV的創辦，六月杜象抵達美國，十月他的「第一個超現實主義文件」在麥迪遜大道的懷特羅—瑞得（Whitelaw-Reid）大廈展出，杜象用兩哩長的白繩在展覽室的牆上、天花板上、隔板上織出緊密的網。同一星期內本世紀藝術畫廊開幕，使法國藝術在美國達到高峰。戰爭也使夏卡爾、雷捷、利普茲（Jacques Lipchitz）、蒙德里安逃亡美國，迫使紐約狹窄的藝術視野邁向國際化。

本世紀藝術畫廊就像佩姬·古金漢五十一街的住宅一樣，成了流亡藝術家聚會的場所。她的收藏影響更深。「工進署過去十年的壁畫，左派的『寫實

主義』，戰爭海報，佩姬・古金漢的戰時畫廊既老派又『先進』。它反映出二〇年代巴黎前進分子的黃金時代，也刺激了二十世紀藝術個人實驗的傳統。」本世紀藝術畫廊爲了鼓勵更多的實驗，給了許多年輕的美國畫家個展的機會，像巴基歐第、馬哲威爾、帕洛克、史提耳以及羅斯科。如果，像羅斯科和葛特列伯想的，結合超現實主義和抽象藝術產生抽象表現主義，那麼佩姬・古金漢是那個支付婚禮費用的富有的姑媽。

可是，佩姬・古金漢的畫廊並非紐約唯一一家超現實主義的沙龍。現代畫家及雕塑家同盟的會員收集可能贊助人名單時，貝納・芮斯的名字也在上面。芮斯是個律師兼會計師，近五十歲，差不多有將近二十年收藏藝術的歷史。事實上，他正是同盟要找的那種企業界的收藏家。恩斯特在法國時曾兩次被法國官方審問，因爲是外國人，隨時有被遣送回德國的可能；在美國，官方怕他是德國間諜。一九四二年夏天在鱈魚角，聯邦調查局找他去審問了好幾個鐘頭，主要是關於馬塔，他們懷疑馬塔是更大的間諜。爲了他的身分，佩姬・古金漢請了芮斯來解決法律問題，芮斯當時已是幫助藝術家解決法律和財物問題的知名律師。正如他太太瑞貝加(Rebecca Reis)說的，「他懂得法律，有能力把他們從任何爛泥堆裏救出來。」

芮斯一八九五年生於紐約市，在紐約大學得了商學學位，然後白天當律師祕書，晚上在紐約大學唸法律學位。一九二一年，他同時取得公共會計師和律師執照。因爲他得養活父母，無法做滿必需的法律職員年限，他自己開了一家會計師事務所。一九二〇年婚後，他們夫婦開始旅行並蒐購藝術品。開始時收集的是中國陶瓷及紡織品，然後轉移到原始藝術和二十世紀藝術。他協助法蘭克佛特（Felix Frankfurter）寫了一本關於公共設施的書後，開始介入消費者的運動。一九三二年，他成了消費者研究（Consumer's Research）的創辦人、主持人和財政負責人；一九三四年是消費者公會的主管和財政負責人；一九三七年他寫了《虛假的安全》（False Security），一本經過仔細研究調查、充滿憤怒的書，暴露那些沒有經驗的中產階級投資人在股票市場受欺騙和操縱的眞相。據芮斯的說法，那些有責任保護消費者的人——如立法者、法官、會計師和銀行家——並沒有盡他們的責任。芮斯不像馬克思信徒要推翻資本主義，他有一套新交易的改革辦法：有共同利益的成員應組織起來，請一個他們能信任的代理人辦理交易。三年後，他自覺身負使命，協助成立了美國投資人公會。

「我丈夫貝納自己是從貧窮的環境出來的，了解藝術家是世界上最需要被保護的一羣，」瑞貝加・芮斯說。貝納「彷彿是一個對藝術家生涯極有認識的朋友——如何推廣他們的作品，怎樣的情況是可能的，應如何跟藝術經紀人安排等等，」都是非常重要的協助，因為藝術家通常「碰到實際事物不知如何是好」，需要「一個愛他們的人來幫他們。」對消費者，芮斯主張組織起來，投資人應找一個可以信賴的權威人士，像他自己，來替他們的利益打算。對畫家，芮斯則是一個值得信賴的朋友和權威人士，藝術家最好靠他解決實際事物。後來羅斯科財產的官司，芮斯自己給的也是「虛假的安全」。

幫恩斯特解決身分問題後，芮斯成了佩姬・古金漢的朋友和生意上的顧問；瑞貝加・芮斯有時在本世紀藝術畫廊的門口收錢，古金漢堅持收兩毛五分進場費。他們從畫廊買了很多畫，芮斯也接受那些付不起他費用的畫家的作品。一九四〇年代早期，芮斯夫婦在第五大道的公寓收藏了許多昂貴的藝術品，並成了流亡的超現實主義畫家「每週一兩次的聚會之地」。他們有一個法國廚子，美酒，和一個二十歲學畫的女兒芭芭拉(Barbara Reis)，她講得一口又快又道地的法語。他們夫婦在經濟上支持超現實主義雜誌VVV，芮斯並擔任刊物的總務。對法國流亡藝術家而言，芮斯的家就像馬哲威爾說的，「讓他們覺得身價很高，受到保護和尊敬，安全，吃得好。畢竟，他們是政治上的流亡分子，我猜想他們在許多方面是很害怕的。」

佩姬・古金漢記得瑞貝加・芮斯「喜歡家裏擠滿超現實主義畫家，讓他們隨意做他們喜歡的事。」布荷東喜歡玩一個遊戲，第一個人在紙上寫下一個名詞，把紙折起來，沒人看到寫的是什麼，然後傳給第二個人，他加上一個動詞，如是下去，直到完成整個句子。布荷東最喜歡的遊戲是「真實事件的樂趣」，主要的目的是「挖掘出一個人最親密的情慾感覺並加以曝光」。如果他認為參加的人說謊，他可以處罰：「罰你眼睛被蒙起來，到一間房裏去，強迫猜出誰親了你。」在他們贊助人家裏，酒足飯飽後，他們可以隨心所欲，這些超現實主義畫家把他們對潛意識創造的能力變成心理分析的遊戲，像一羣好奇、縱容、甚至殘酷的孩子。安奈斯・寧(Anaïs Nin)在她的《日記》(Diary)裏記下「貝納・芮斯家裏那些有名的藝術家虛偽做作的晚上。」對年輕的美國畫家而言，這種沙龍令人覺得頹廢，甚至受威脅。馬哲威爾就曾警告巴基歐第，「遠離藝術上死氣沉沉的芮斯—超現實主義的影響。」

這些流亡美國的超現實主義畫家被有影響力的贊助人、紐約上城的藝術

經紀人和現代美術館的工作人員捧著，他們關心的是他們自己的經濟生活，偶然出現的法律問題，他們之間理論上的爭戰，以及創作和推廣他們自己的作品。錯置在一個陌生的城裏，他們對紐約不會比羅斯科對波特蘭更有好感。沒有街頭咖啡座；天氣太壞；生活速度太快。在文學和政治上屬於革命派的布荷東認為「任何非法國的東西都是愚蠢的」，他拒絕學英語，圈子裏其他人也只能說有限的英語。史特恩(Hedda Sterne)的看法是，超現實主義畫家「喜歡別人花精神來了解他們——他們非常傲慢。」吉米·恩斯特是夾在中間的人，他曾抱怨過超現實主義畫家對他「美國朋友」的評價完全視他們對「超現實主義理論同意的程度」而定。恩斯特和羅斯科曾在艾利斯島的渡船上碰過一次，羅斯科去接一個朋友一同回城，恩斯特和他兒子在一起。幾年後，恩斯特從亞利桑那到紐約來時，吉米·恩斯特為他開了一個歡迎酒會，他假裝不認識湯姆霖和羅斯科。歐洲人認為美國人「不值一顧」。

當然，吉米·恩斯特的美國朋友有他們自己緊張不安的傲慢和正在形成的自我觀點，因而對那些「極有文化修養，極為圓融練達」的流亡藝術家既畏且恨。畢竟超現實藝術家多半是法國人，大多數是反藝術的（信奉達達主義），而且在理論上是政治左派；紐約的畫家希望能以美國的國際主義來替代巴黎的，強調「美學」的重要，建立起一個自由派的政治。許多超現實主義畫家雖然在政治上激進，卻仍然有著極保守的幻象，促使葛特列伯在他和羅斯科一起發表的〈畫像和現代藝術家〉裏說道，「光畫夢境還不夠。」超現實主義畫家像紅衣主教的組織，以布荷東為對外溝通的教皇，個人主義的美國人完全在他們圈子之外。正如馬哲威爾說的，「那實在是難以想像的事，如果說羅斯科也像——恩斯特，比方說，他說——不錯，我們有一個我相信的智識領袖。」除此而外，超現實主義已經快要有二十年了，用現代眼光來看已算是老年期了。

對過得比較不好的美國畫家而言，這些歐洲人被當成進口的寶貝，佔領了理應屬於本地畫家的畫廊、批評家的注意力，和收藏家的鈔票。新起的企業界收藏家，像芮斯，主要是買歐洲畫家的作品，「如果你看芮斯收藏的藝術，」馬哲威爾注意到，「絕大部分都是歐洲作品。最好的作品是歐洲作品。所有的錢都花在歐洲作品上……他在那點上非常保守，非常勢力，他自己並不知道。」不被接受，充滿怨懟，又沒有錢，這些美國畫家採取「和歐洲畫家對立的態度」。只有少數幾個，像馬哲威爾和巴基歐第可以參與超現實主義畫家的圈子，

他們參加了「第一個超現實主義文件」展覽。可是一般而言，法國人太高傲、排他性太強，美國人太多疑、沒有安全感，兩個團體無法輕鬆地交換意見和感想。事實上，馬哲威爾說過，「舊大陸和新大陸的藝術家根本沒有融合。」

羅斯科認識馬塔，也認識恩斯特，而恩斯特有時候認識他。但是，雖然有種種對地位的妒羨和社交上的懸殊，「馬克對心理自動畫非常有興趣，」馬哲威爾說。「他是幾個少數喜歡超現實主義的美國畫家，他去看超現實畫展，真正懂得他們。」羅斯科告訴馬哲威爾，在他的代表作中「那些較大的形式都有一部分是心理自動畫」。甚至在超現實主義者降臨紐約之前，羅斯科的作品如《街景》、《地鐵景象》中那種詩意的沉寂，關閉的幾何圖形，古典建築的暗示，顯出他受到第一個超現實主義畫家基里訶的影響；他一九四〇年代早期的神話畫裏那些怪誕的、性別不明的人物，他的分割人體以及用古典神話為題也是受了超現實主義的影響。❶「超現實主義掀開了一部神話辭典」，羅斯科後來寫道。費伯說，「羅斯科常說超現實主義對他作品的影響最強也最有結果。」但是，如馬哲威爾所說，心理自動畫給他的是「一種創造的原理，不是一種風格」，因此，羅斯科不必從超現實主義的畫中吸取題材、畫面或詮釋，他可以運用——仍和「他們保持完全獨立的關係」——超現實主義的理論方法創造出自己的題材和畫面。

布荷東是超現實主義的主要創建人，他在《超現實主義第一次宣言》(First Manifesto of Surrealism, 1924) 中把心理自動畫定義為藝術家「在沒有任何被理性及外在先有的美學或道德控制的情況下，隨思緒所至而作畫。」就像心理分析的病人躺在躺椅上，但是沒有心理醫生在一邊偶然加進一些令人不安的評語，超現實主義畫家讓自己進入自由聯想的狀況。因此，藝術家也許以鉛筆或鋼筆塗鴉，或讓畫筆隨意在畫布上跨過，或在畫布上灑上一整片顏色，然後用碎布東一點西一點抹擦，或者就把顏料傾倒在畫布上。「我先不決定畫什麼，」米羅說，「就開始畫，漸漸的畫會自己在我筆下找到一個方向。」線條和顏色不須模仿任何要畫的東西，不須描述外在的物質世界，那個羅斯科認為隨著神的死亡已經陷入悲慘之境的世界。可是「極不情願」拋棄人體畫的羅斯科，並不願為了解放形式而陷入純粹的抽象。「我們不是為學設計的人或歷史學者而畫，我們是為人類而畫，」他說，「得到人性的反應對藝術家而言是唯一真正滿足的事。」心理自動畫的形狀是從潛意識裏浮現的，就像原始的生命形式是從海裏冒出來一樣，因此，雖然並不是具體的，而是暗示性的，

它們挑動人的聯想和感覺。

　　對羅斯科和他同代的畫家而言，心理自動畫的確在美國抽象藝術家的形式主義和美國地方藝術家理想化的圖形之間另闢了一條人文蹊徑。直到此時，羅斯科——那個早上起來，仍穿著睡衣上身，一菸在手，對他自己最近的作品沉思的羅斯科——一直是一個刻意表達意念的畫家。正如克里爾華特(Bonnie Clearwater)指出的，他「很仔細地計畫他的神話系列，先畫了很多素描和草稿」，有些是用鉛筆和鋼筆，有些是用水彩。一九三〇年代，他的油畫也是先作寫生素描，再慢慢改進，有時準備畫的草稿多達二十張。羅斯科作畫時，絕對一點也不馬虎。

　　直到現在為止，越向內探索，羅斯科越覺得他需要結構，所以在《鷹的預兆》裏，直覺的感覺是以一個怪異的、具威脅性的人神合體代表，這個怪物穩穩地放在一個座架上，在畫面左邊緊緊鎖住，分割成四個水平塊狀。結構既是幾何狀的（疊起的長方形），又是自然的（按人體分割）。雖然它們表達的是深埋的內在生命，畫面卻隔開、控制內在生命，把它壓在裏面。彷彿羅斯科辛苦的創造過程重複了他的畫所批評的那種壓抑、退縮的生活。心理自動畫使羅斯科解放，讓他最基本的欲望自由地發抒出來，也使他開始一系列風格上的實驗。羅斯科再度選擇了不穩定，這一次選的是不穩定的創造理論。

<div align="center">＊</div>

　　我們將來的想法一定是世界性的。

<div align="right">——韋基 (Wendell Willkie)，《一個世界》(One World, 1943)</div>

　　現在美國成了全世界藝術和藝術家集中之地，這是我們接受世界性文化價值的時候了。

<div align="right">——現代畫家及雕塑家同盟，1943</div>

　　一九四三年六月二日下午四點，同盟的第三屆年展在六十四街韋登斯坦(Wildenstein)開幕，當天早上《紐約時報》已經登出朱維爾一篇相當負面的藝評。「你得自己決定馬考斯・羅斯科的《敍利亞公牛》(The Syrian Bull)到底要表達什麼，」朱維爾寫道。「至於葛特列伯的《波瑟芬之擄》(Rape of Perse-

phone），我們也無法從其中得到任何啓示。」

四天之後，朱維爾又對配合展覽目錄的介紹文件發出同樣的懷疑看法。同盟的聲明保持其一貫特色，呼籲終止藝術國家主義，雖然同盟自己主張一種新的美國藝術國家主義。他們的主張來自亨利・魯斯（Henry Luce）稱爲「美國世紀」的先知性看法（1941），他們認爲「今天美國面臨的是解救及建立西方世界的創造能力，或者壓抑摧毀這種創造能力，」這個責任「在本世紀未來的日子裏多半是我們的。」戰爭期間，「由於許多偉大的歐洲藝術家移居美國，加上國內元氣充沛的藝術創作者，美國的藝術界變得豐富多樣。」在未來的世界裏，美國到底會被評價爲一個「滋養了還是浪費了這些集中於此的才華」的文明？

從同盟本身長遠而同時又狹窄的觀點來看，美國在一九四三年中期的危機不是軍事或政治上的，而是一個文化危機——一個許多人，像朱維爾，不能挽救的危機。「我們被戰爭所迫走出狹窄的政治孤立。」美國的國力使美國或至少紐約成了國際藝術「中心」，因此美國必須終止狹窄的藝術國家主義——指美國地方主義，也必須接受「國際性的文化價值」——指新的美國式的國際現代主義。在引用了大段同盟的聲明之後，朱維爾指出「環顧韋登斯坦先生的畫廊，仍然看不到任何國際性。」

表達「國際性的文化價值」是一個矛盾的野心，因爲文化自有其各地方不同的特色；可是這個說法的確表達出葛特列伯、羅斯科和其他人的期望，他們想創造一種新的、具有普遍人性的造型語言。羅斯科的題目《敍利亞公牛》（彩圖12）顯示出他對神話的確有相當認識，因爲這個故事只在《金枝》裏簡短地提到過。故事是從現存的一些浮雕上描寫古代波斯神密特拉（Mithra）的事蹟而來。祭拜密特拉的地區在地中海一帶，一直持續到第三世紀的羅馬。光神密特拉刺殺一條公牛後，創造了世界。在浮雕上，密特拉穿了一件多褶的披風，跨騎在牛背上（面對觀者的右方），左手抓住牛嘴把牠的頭往後拉，右手拿著匕首刺進牠的肩膀。密特拉面對我們，通常是一副悲傷的表情，好像不願殺牛。一條狗（有時候是蛇）攻擊牛的傷口，一隻蠍子逼近牛的生殖器，好像要把牛的生命吸乾。但是牛的尾巴末梢通常是三個玉蜀黍穗——新的生命從流血中生長出來。根據神話，公牛的血變成酒，牠的脊髓變成麥子。

這個神話公牛經由暴力的犧牲祭祀，象徵男性和轉化的力量。羅斯科的畫裏，那個巨大、受傷的牛變成一層很平、塗得極薄的黃色抽象形狀，中間

有三個空心圓圈——這個形狀飄浮在佈滿灰色雲彩的藍天上，下面是八條細瘦的腿，底部是火焰形狀的黑色蹄子，站在泛白的粉紅色地面上。從《鷹的預兆》到現在，羅斯科的畫面結構和圖案已經鬆弛許多。雖然仍是傳統的天／地分界，他沒有把畫面分割成幾何圖形，也沒有把牛固定在基座上；它們比較不具代表性，因此比較抽象，比較自然。

畫面的右方，一個很大的黃色燈泡形狀向上斜出——是《鷹的預兆》裏面那兩個白色的、木質的、像兩個垂著的睪丸形狀的反方向。左邊有一個黃色的圓盤從黃色圓錐狀頂端向前傾斜，彷彿牛的尾端不是玉蜀黍穗，而是太陽本身。再往右一點，黃色長方形裏面裝了一個咖啡色的胸腔或是脊椎，動物骨骼結構的一部分。溫暖、突起，充滿生命力，輕盈且佈滿陽光，飄浮著但四隻後腿是安穩地固定在地平線上。羅斯科把牛的身體和精神提升到一種迷離的美麗境界。

生命來源和保護者的密特拉是創造者。在《敘利亞公牛》裏，上方中央的黃色代表這個永遠年輕、剛健的神的滿頭金髮，他披風上的衣褶現在變成灰色羽毛似翅膀的形狀。一個看來像塊咖啡色有白邊的厚板，把神的臉擋住，板的下方是兩個尖角；板的左邊是兩塊紅色的板子——一塊是三角形的，較長的尖角往下；另一塊是長方形的，上方邊緣被咖啡色板子蓋住，或跟咖啡色板子扣在一起，下面也有兩個像咖啡色板子那樣的尖角。紅色板子被兩個藍色像山形臂章似的形狀固定住，那兩個藍臂章同時也遮住部分翅膀。下面是咖啡色的鳥腿和爪子，爪子上的指甲在掐進黃色「身體」時斷了，開始變形成為羽毛。神的膀子是一隻老鷹的爪子，同時侵犯他的對象，又被其吸收。羅斯科這段時期的鉛筆畫和水彩畫裏經常出現老鷹，代表暴力，這和第二次世界大戰的屠殺多少有關聯。《敘利亞公牛》是盟軍在史達林格勒獲勝而在瓜達卡納島開始轉敗為勝那段時間畫的；那也是羅斯科第一次婚姻的最後幾個月。新生命會從這些流血事件中生出嗎？

羅斯科三〇年代的畫裏，那些人像被局困在室內或地鐵車站淺窄低矮的空間裏面，彷彿他被困於自我，極力掙扎著表達這種感覺。在《敘利亞公牛》裏，空間仍然淺窄，可是那些平坦、黃澄、羽毛般飄浮的形狀——有些是幾何形的，多半則是自然形狀——表現出一種感官的愉悅和精神的自由。把他的藝術從模仿熟悉的外界現實中解放——不惜一切犧牲了歷史、社會和自然世界——羅斯科創造的新形式能夠含蓄地表達出他的內心世界。這種解放需

要力量，正如抽象需要把內在世界加入外在世界。就像面帶戚容的密特拉，羅斯科是「極不情願」破壞具體的現實的。

然而，在《敍利亞公牛》裏我們看不到神的面孔和身體——這幾部分被整幅畫中三塊最人爲的形狀蓋住。下面創成兩個尖角像板子似的東西，以及板子上可能用筆尖刻出的幾何形尖角圖案，使人把創造生命的密特拉和藝術創造聯想在一起，這些尖角全都往下，引出鳥爪，表達這種創造力必須製造藝術，而不是任由藝術自己發展出來。在〈被激發出來的浪漫畫家〉裏羅斯科把他的畫形容成「戲劇」，他畫中的形狀就是「演員」，他還說，「創造出這些形狀是因爲需要這些演員，它們能毫不尷尬的作戲劇性的移動，不覺羞恥地運用肢體語言。」此處的畫家不再是個人心理的考古學家了，年輕時想演戲的羅斯科現在把自己當成劇作家／導演，同時存在於他創造的戲劇的幕後和中間，試圖找出一個「毫不尷尬」的方式來表達他自己。

可是《敍利亞公牛》裏，暴露是暗示危險，藝術則和隱藏有關。羅斯科一方面把創造者的形體蓋住，把他的形像融入公牛的顏色、光線和形狀裏面——彷彿，繪畫能使人從自我中解放出來。公牛的身體有三個圓形開口（和圓形而實心的太陽對映）；部分脊骨和胸腔是裸露的；右邊中間有兩個白色的珊瑚狀的東西（摻了一點水紅），也暗示神祕的內在器官裸露出來。因此，羅斯科打開自己，讓他的「內在」暴露出來。

然而另一方面，羅斯科需要隱藏，彷彿他無法「不覺羞恥」地把自己最隱私的感覺展露出來。羞恥和罪惡感不同，罪惡感跟做了的某件事有關；羞恥只是一種狀態，一種被看透的感覺——自我完全暴露，透明到好像沒有一樣。自畫像裏的羅斯科戴的是黑眼鏡；四〇年代早期的神話作品中，一排模糊的頭表現的自我是隱晦而複雜的。羅斯科在普拉特學院的演講上，把自己的畫歸類成「表面」，不堅持「全面自白」，只「洩漏一點」。如果我們看《敍利亞公牛》上安排的一雙雙遠近不同的一整排腿，可以感到這個動物龐大如公牛；可是這些腿也可以看成是一排長短不同的腿，附在有三個空心圈的平面上，除了右方那個大的黃色燈泡狀的東西，黃色的身體是極爲平坦的。公牛是由掩蓋的東西代表——他的隱藏；除了腿和爪子，密特拉是由金髮、豐盛的羽毛、兩個藍色臂章、一塊咖啡色及兩塊紅色的板子代表的——一連串的覆蓋物。就像羅斯科《自畫像》裏的眼睛，他在密特拉臉上蓋上那塊尖角的咖啡色板子，好像是被刺進去似的。藝術暴露；藝術隱藏——二者皆以強

烈手法表現。

　　密特拉是羅馬軍官崇拜的武士／獵手，不論他顯得多麼不情願，他仍然殺了公牛來創造新生命，正如在北非作戰的美軍，不論多麼不情願，還是殺了義大利軍人，好創造一個「新美國」。《敍利亞公牛》繼續羅斯科對戰爭暴力的批評，但是這幅畫也反映出羅斯科在尋求一種創造力，這種創造力既非僅僅表現神話主題，亦非浪漫地融入神話主題。羅斯科從來不是那種從外界搜尋題材，再在畫布上畫出美麗物件的畫家。即使是畫素描裸女，或畫地鐵車站，他一直掙扎著往內在探尋。

　　在《敍利亞公牛》裏，他掙扎著和他的創造力融成一體，畫面上是以一片被光照亮的廣大、豐饒、流動的身體代表這種創造力。爲了達到目的，他必須同時凸顯和泯滅他的自我──殺死公牛並把創造者的臉蓋住。可是自我只能隱藏，不能泯滅，因而在此畫中，神、鳥和獸並非模糊不淸，而是融入彼此，彷彿羅斯科需要隱藏正如他需要深入挖掘一樣迫切。羅斯科希望保持不透明、神祕和隱藏。即使他向外和觀眾溝通時，他仍然害怕他們之中至少有幾隻蠍子。

　　　　　　　　　　　　　　　　　　＊

　　當然，朱維爾是第一個挺身而出攻擊羅斯科的公牛的人。在他六月六日評論同盟聲明的文章裏提到「同盟中的一位藝術家打了電話，許諾會寫一篇答辯，那也許能幫我對羅斯科和葛特列伯的畫解疑。」打電話的是葛特列伯，朱維爾佯裝的迷惑，加上他個人想製造的爭辯，使這兩位畫家在《紐約時報》有了一個公共場地展開論戰。同年十月，他們被邀往紐約的廣播電台WNYC談〈畫像和現代藝術家〉，很可能是《紐約時報》論戰造成的宣傳效果。

　　六月十三日星期天的報上，朱維爾的標題「藝術的領域：一個新舞台──『世界性』突然冒出來」下，登了羅斯科和葛特列伯的簽名信及《敍利亞公牛》和《波瑟芬被擄》兩幅畫的照片。朱維爾沒有把版面讓給兩位畫家答辯，他介紹他們的反應，諷刺地稱他們的運動是「世界主義」，介紹中又加上他個人的評語，最後的結論是他們的文章和他們的畫一樣難解。

　　羅斯科和葛特列伯本身也非文字遊戲的生手，他們的答辯聲明既不用波希米亞式的誇張口氣，也不是憤怒的虛無主義調調，而是以一種矜持的嘲弄語氣：

對藝術家而言，批評式的思維是神祕難解的謎。我們認爲這或許是藝術家抱怨被誤解，尤其是被批評家誤解，成爲家常便飯的原因。因此，《紐約時報》的批評家安靜但公開地承認他的「迷惑」，他在同盟展出我們的畫前覺得「不能了解」，可以說是情況逆轉。我們向他的誠實致敬，我們可以說他對我們「模糊難解」的作品相當客氣，因爲在其他批評圈子裏，我們似乎已掀起一陣瘋狂的激動反應。我們感謝能有這個機會讓我們表示我們的看法。

然而羅斯科和葛特列伯堅拒解釋他們的作品來幫助批評家了解。

我們不打算爲我們的作品辯解。它們自己能爲自己辯解。我們認爲我們的作品意義十分清楚。你們無法不理會或貶低它們，足以證明它們具有溝通的力量。

畫家不願降低作品本身具備的完整性，然而，他們同時追求和觀眾的「溝通力量」，所以他們也不願陷入前衛的純粹主義裏面。雖然他們拒絕具體的解釋，却給了一點建議；他們指出這種詮釋極爲「簡單」，使得朱維爾顯得無識。「我們拒絕爲它們辯解，並非我們不能。」聲明中說道。

對那些迷惑不解的人解釋《波瑟芬被擄》是把神話故事的精神詩化表現出來，並非難事；種子和大地的觀念及其殘酷的含意；基本眞理的影響。難道你要我們把這種抽象的觀念及其複雜的感覺用一男一女糾纏一起來表達嗎？

解釋《敍利亞公牛》也一樣容易，這是用前所未有的扭曲來重新詮釋一個古老的形像。既然藝術是超越時間的，不論象徵多麼古老，重新詮釋那個象徵在今天的確實性應和古代是同樣的。還是三千年老的形像更眞實？

羅斯科和葛特列伯在非辯解的聲明中，仍然透露了他們神話作品的藝術目的；同時也顯露出他們神話系列作品提出的重要難題。尋求詩的表現方式，而非敍述性的表現方式，羅斯科和葛特列伯要表達的並非冥王拐走波瑟芬的故事，而是這個神話故事的「精義」（或是羅斯科所謂的「精神」）。彷彿他們兩人希望把神話故事濃縮成永恆的一刹那——就像羅斯科在《羅斯科維茲家

庭》和《街景》裏把他家族及他移民的故事濃縮成凝結的、象徵性的一剎那。那兩幅畫喚起的是古老的個人經驗；現在羅斯科和葛特列伯尋求的是人類的古老經驗，因此是「基本的」，也是「超越時間的」。正如羅斯科在他個人經驗的作品中暗示父親的控制和強權，在第二次世界大戰那段時間，波瑟芬被擄和殺斃利亞公牛祭祀中表現的人性是殘酷野蠻的。

所以，從一方面來講，羅斯科和葛特列伯尋找的是一種先於敍事，先於文化，先於意識，甚至先於語言的造型表現——是超越解釋和辯解的。可是，人類經驗中基本語言是一種「觀念」的抽象語言，一種「抽象的觀念」，可以「重新詮釋古老的形像」，好像現代意識注定和其最初來源有一點距離。因此，在現代的狀況下，古老的形像必須重新詮釋，嘗受「前所未有的扭曲」，彷彿「超越時間性」正是歷史。畢竟，原始藝術不必在日報上論戰。

朱維爾在羅斯科和葛特列伯的問題「是否三千年老的形像更爲眞實?」之後插入：「到目前爲止，好像我們總算能得到一點較爲具體的解釋了。」可是他們好像感到他們快要陷入朱維爾希望有的解釋，他們堅決地守住陣腳。

> 可是這些簡單的節目單註脚只能幫助那些頭腦簡單的人。不可能有一套註釋可以解釋我們的畫。解釋只能來自觀者和畫之間滿足的經驗。藝術和婚姻一樣，缺乏滿足感是無效的根本。

因此，看畫幾乎是一種感官上，甚至肉體上的經驗，只有讓自己臣服於所看的畫，才能了然於心地談論它。雖然如此——

> 我們認爲這個問題的癥結不在「解釋」畫，而在這些畫所含的內在觀念是否有意義。

> 我們覺得我們的畫表達了我們的美學信仰，下面列出其中幾點：

> 1. 我們認爲藝術是一種進入未知世界的探險，只有願意冒險的人能一探究竟。

> 2. 想像世界是未受影響的，和普通常識尖銳對立的。

> 3. 我們作爲藝術家的作用是讓觀衆看我們詮釋的世界——不是他們詮釋的。

> 4. 我們偏好簡單的表達方式表達複雜的思想。我們喜歡大的形狀，因爲它有較爲明顯的影響。我們希望能重新強調圖畫的平面。

我們喜歡用平坦的形狀，因為它們毀滅假象，顯出真相。

　　5. 畫家通常接受這個說法：畫什麼不重要，只要畫得好。這是
學院派的主要看法。沒有任何一幅好畫的主題是隨便什麼不重要的
東西的。我們主張主題非常重要，而且只有悲劇性和永恆的主題才
是有意義的。這是我們宣稱和原始及古老藝術在精神上的血緣關係
的原因。

雖然不願意給節目單註解，羅斯科和葛特列伯仍然願意指出他們作品所含的
美學意念。第一、二條——即「藝術是一種進入未知世界的探險」和「想像
世界是未受影響的」——來自超現實主義的說法，藝術家是敢於冒險的天才，
他們模仿外界現實世界，不受傳統社會及美學觀點的左右，也不受觀眾期望
的拘束。

　　可是至少對羅斯科而言，把畫家和觀眾分開後，他們的聲明又把二者結
合起來，只是彼此的關係是對立而非肉體的，是強制而非誘惑的。雖然並非
完全「自由」，想像世界是「和普通常識尖銳對立的」；藝術家強迫「觀眾看
我們詮釋的世界——不是他們詮釋的」。在這個「滿足的經驗」裏，藝術家是
高高在上的壓迫者。使觀者自由，控制觀者：這種曖昧形成日後多年羅斯科
對觀者的態度。羅斯科和葛特列伯似乎認為溝通的力量只能以最基本的方式
達成，所以他們偏愛簡單，喜歡「大的形狀」「明顯的影響」。

　　如果他們先和超現實主義結合，另一方面，他們接著又和從立體主義開
始的現代抽象傳統發生關聯：「我們喜歡用平坦形狀，因為它們毀滅假象，顯
出真相。」葛特列伯的格子和羅斯科長方形的框框可以看到這種表達方式，二
者皆把畫面空間平坦化了。跟他們同代的許多紐約藝術家一樣，羅斯科和葛
特列伯想把超現實主義和抽象主義結合，使他們自己成為獨立於這兩個相反
的歐洲派別的美國後代。所以，他們一旦承認他們和現代抽象主義的關係後，
立刻又劃清界線——把他們與重視技巧勝於主題的學院主義以及現代形式主
義劃分開來。「我們主張主題非常重要，而且只有悲劇性和永恆的主題才是有
意義的。」羅斯科和葛特列伯以強調藝術是「進入未知世界的探險」「未受影
響的」開始。但是他們的結論則肯定藝術直接而明顯地強迫我們面對神話的
精義所包含的殘酷和基本的真實人性。

　　聲明裏的結論是：

如果我們的作品代表這些信仰，它一定侮辱了那些精神上接近室內裝潢的人；那些掛在家中的圖畫；壁爐架上的畫；美國風景畫；社會畫；純藝術；得獎作品；國立學院，惠特尼學院，孔貝爾學院（Corn Belt Academy）；低級畫；陳腐的畫；等等。

羅斯科和葛特列伯公然宣稱「和原始及古老藝術在精神上的血緣關係」，不但「侮辱」了美國地方主義和社會寫實主義的畫家，幾乎是把當時在紐約買畫、賣畫、評畫、展畫以及作畫的人一網打盡——除了那些幾年後羅斯科稱為「戰爭期間出現的一小羣創造神話的畫家」。

在前衛主義聲明的歷史中，羅斯科和葛特列伯給朱維爾的信不算激進、破壞性的。而朱維爾的反應顯出一九四三年的紐約是一個多麼保守、狹窄的藝術中心。把他們的聲明視為一個太複雜而無法阻止的定時炸彈，朱維爾警告讀者「最好別把那封信批評得體無完膚，尤其是頭腦較為單純的人千萬別試，因為定時炸彈可能會爆炸。」兩星期後，他仍發表那些和他看法一致，認為那兩幅畫和他們的聲明同樣模糊難解的讀者來信。羅斯科和葛特列伯發現讀者和批評家一樣，要他們用「我們的方式」看世界，並不是一件容易的事。

雖然朱維爾可能盡量減低他們挑釁的爆炸性，羅斯科和葛特列伯最後仍然成功地引起一場公開辯論。他們絕非孤立於藝術團體的藝術家，兩人同是十人畫會的成員，也同屬美國現代藝術家，紐約藝術家─畫家，以及現代畫家及雕塑家同盟，並是同盟文化委員會的委員，積極地參與委員會公開發表的反抗信件。他們的公開信，把朱維爾攻擊他們作品的批評，轉變成發表他們理論和促銷的機會，而且不是在不見經傳的小雜誌VVV末尾幾頁，他們得到的是星期天《紐約時報》的藝術版半頁篇幅。比起「十人畫會：惠特尼的異議者」那篇聲明，「世界主義」的辯論使這兩位四十歲的無名畫家引起極大的注意，他們的新作品可能使他們與他們尚未贏得的觀眾距離拉得更遠。

<p style="text-align:center">*</p>

羅斯科一九四六年第一次提到「一小羣創造神話的畫家」時，他指的除了他自己和葛特列伯之外，還包括巴基歐第、帕洛克、普謝提─達特（Richard Pousette-Dart）、史塔莫斯（Theodoros Stamos）、史提耳及紐曼。紐曼實際上也參與了給《紐約時報》的聲明，只是沒有具名。因為他的作品並未遭攻擊，

所以沒有公開具名，但他是一個極有技巧的辯論家，且是葛特列伯和羅斯科極為親密的朋友。葛特列伯和紐曼是一九二二年認識的，那時紐曼還是高三學生，在藝術學生聯盟選課，紐曼眼中的葛特列伯是剛從歐洲回來的「浪漫人物……已經是一個獻身的藝術家了。」羅斯科直到一九三六年才認識紐曼，在葛特列伯為紐曼和其妻安娜利的婚禮舉行的早餐會上。

紐曼比羅斯科和葛特列伯小兩歲，他的父母婚後不久就從波蘭移民來美，他在布朗克斯北邊一個相當舒適的環境中長大。他的父親原靠賣縫紉機給車衣工人起家，後來擁有一個男性成衣製造廠；他母親則來自一個相當富裕、有文化的家庭，「喜歡音樂、文學和藝術」。紐曼小時候喜歡運動，交響樂，歌劇；他學過鋼琴。可是從他會拿筆開始，他最愛的是繪畫。他上中學時經常翹課，跑到大都會美術館去看畫。他決定當畫家後，開始在藝術學生聯盟選修繪畫課程。當他宣佈要進藝術學校而不上一般大學時，他那「高大、自信、頗有軍人味道的」父親反對他的選擇，理由是藝術不能給他經濟上的穩定。在幾乎是相同的決定性時刻，葛特列伯離開高中，羅斯科離開耶魯；紐曼則進了市立學院。

他是一九二三年進市立學院的，四年中他對文學、哲學和政治都建立起廣泛的興趣。他和波特蘭時代年輕的羅斯科一樣，變成一個政治上的無政府主義者（而且一直未改其立場），相信無政府主義是「在所有社會批評中唯一在技術上不是由一個得到權力的團體去攻擊另一個團體。」他大一那年仍同時在藝術學生聯盟選課，大學四年中不斷地到大都會美術館和紐約的畫廊去觀摩，通常和葛特列伯一起去。他在哲學課班上組織了一個去費城附近參觀巴尼斯藏品（Barnes collection）的團體活動，到了那裏才知道只有巴尼斯學院的學生才有資格參觀這些藏品。「他發現他們被拒絕參觀有名的雷諾瓦（Auguste Renoir）、塞尚、畢卡索和馬蒂斯，簡直難以相信。一個有錢人把這些作品視為私有產物，否定了他們的權利。」憤怒的紐曼寫了一篇文章——他後來說，這使他發現「什麼是畫……畫不僅僅是一個物體而已」。

大學畢業後，紐曼似乎可以自由從事繪畫了，他父親却堅持他在家庭事業中工作兩年存下一點資本再說。可是就在兩年期限快到之前，股票市場崩潰使得他們的家庭事業也瀕臨倒閉。結果，證明男性成衣並不比藝術更有經濟上的穩定性。他父親拒絕宣佈破產，紐曼便繼續經營下去，直到一九三七年他父親心臟病發逝世後才結束他們的家庭事業。羅斯科在魏恩斯坦的成衣

廠短暫的經驗使他憤怒至極；紐曼則是「質料、剪裁、試衣、行銷的專家」，在這行中待了八年之久。因為他家的工廠已經不賺錢，也因為他拒絕工進署的救濟──就像他父親拒絕宣佈破產一樣，三○年代紐曼也在公立學校當藝術代課教員。

可是紐曼經營事業却多少帶一點波希米亞式的浮誇作風。「無政府主義最特別的一點並不在其對社會的批評，而在其提供的創造性生活，使任何實用性的教條變得難以生存。」一九三三年，他參加競選紐約市市長，對手是拉瓜地亞。他發表了一篇宣言〈我們需要文化人的政治行動〉，主張成立掌管清潔空氣和水的市政府部門，不准汽車進入公園，免費音樂和藝術學校，成立一個市立歌劇團，一個市立畫廊，關閉幾條街的交通來開設室外咖啡座等等。紐曼的「文化人」和巴尼斯基金會的文化人不同，他有的是烏托邦式的想法，想把藝術和人文的都市環境結合在一起。除了這些事，紐曼在三○年代仍抽出時間作畫；他也參加羅斯科和葛特列伯在艾華利家的素描課。可是紐曼每次畫完一幅畫就立刻毀掉，彷彿他那熾熱的藝術良心如果不和敵人作戰，矛頭就會轉向他自己。一九四○年，他對葛特列伯說「繪畫已經完了，我們都該放棄」，他真的放棄繪畫約有四年之久。

至少在理論上，現代主義使藝術脫離道德，有的說法甚至是脫離任何內容。可是，「一幅完全沒有內容的好畫是絕不可能的。」紐曼說的不是美學上而是「道德上的危機」，正如羅斯科後來堅持，他在假想的空白畫布上，「思考的主要是道德問題。」第二次世界大戰期間，紐曼認為如果繪畫不僅只是一個美學的題目，自己有責任決定畫什麼而不是如何畫(比如具象或抽象)。直到他能解決這個難題，政治上主張無政府而有絕對藝術良心的紐曼拒絕畫任何東西。

一九四○至四一年間，羅斯科可能停止作畫，開始研究神話。同一時期，紐曼從繪畫轉到自然科學的領域，研究植物、地質，尤其是鳥類學。他在布魯克林植物園選課，一九四○年的假期是在緬因州的奧德本自然營(Audubon Nature Camp)度過的，並在康乃爾大學暑期班選修植物和鳥類學。紐曼和他太太安娜利都成了賞鳥會熱心的會員，這是很難和充滿焦慮、菸不離手的羅斯科聯想在一起的活動。紐曼拒絕把自然當作一個純然享樂的世界，他仔細地觀察自然界，「檢視生命的開始是如何形成的，其秩序是如何建立的」──這個活動逐漸變得可能和羅斯科及葛特列伯挖掘原始神話發生關聯。一九四○

年代早期，羅斯科正在寫關於教兒童藝術的手冊時，紐曼發表了不少辯論的文章，也寫了不少未發表但火藥味十足的「獨白」，彷彿在爲他目前還無法畫出的繪畫做地下武力戰。在〈孤立主義的藝術又如何?〉裏，紐曼以他強烈的道德觀和熟練的政治辯論技巧把美國地方主義畫家認作孤立主義，而孤立主義，「我們現在都知道了，就是希特勒主義。」

可是更令紐曼不安的是歐洲的另一個潮流，在他眼中那是爲美麗而背叛繪畫。他在〈血漿意象〉裏的口氣像個嚴峻的新英格蘭牧師，警告那些意志動搖的羣眾抵抗「感官的」，甚至「肉慾的歐洲藝術」。紐曼不僅攻擊地方主義的狹窄閉塞，他的攻擊還擴展到當時住在紐約、備受崇拜的蒙德里安，好像他這個藉藉無名甚至已不作畫的畫家和這位歐洲大師的地位相等。「蒙德里安一意追求純粹性」，堅持「主題必須完全消除」，他把繪畫降低到「裝飾品」，美麗的物件，紐曼批評道。

同一時期，現代畫家及雕塑家同盟正在建設一套美學理論，紐曼和羅斯科一樣，希望發展出一套不僅止於美學的理論。「希臘人發明美的觀念」，紐曼在〈新的命運感〉中試圖拓展現代幾何抽象的美學，他希望把整個西方藝術傳統包含進去。可是紐曼必須從一個自覺的二十世紀文化相對論者的角度開始:「因爲我們對比較藝術的形式有了較寬闊的認識，我們現在知道美的觀念是虛構的。」紐曼顯然跟羅斯科一樣，讀過《悲劇的誕生》，他在〈新的命運感〉中把尼采的阿波羅／戴奧尼索斯相對的藝術風格轉化成在神學上相反的枯竭的希臘視覺藝術和有生命力的原始傳統。在希臘人之前，藝術品是「神祇思想的象徵。藝術的目的是希望能引起一種形而上的經驗。」

希臘人崇拜並追求這種藝術，可是他們對他們「文明的驕傲」（希臘人也是國家主義者）「使他們無法了解野蠻圖騰那種狂熱。」埃及的神象徵「抽象的神祕，例如，試圖了解死亡」，而希臘的神則「必須是神祕的力量及理想的官能感覺」，「美麗的對象」，「受羨慕的對象而不是受崇敬的對象」，希臘藝術被具體所限制，把藝術降低到「純粹的形狀」，好像希臘人就是蒙德里安一樣。因此，希臘人對悲劇的認識是人無法預測或控制他行動造成的社會性結果，跟「埃及人認爲每個人是他自身的悲劇，個人存在的特性是無可避免的死亡」相反。埃及的悲劇是本體的;希臘的悲劇則是社會的。

可是現在一羣紐約畫家致力的新運動重拾那種神學思想和形而上的啓示，他們是一羣「和西歐傳統完全決裂的」畫家。紐曼提到這些新畫家受到

抽象主義和超現實主義藝術的影響，但堅持他們是別於二者的獨立運動。因為他們不能接受超現實主義的夢幻世界，也不能接受純粹抽象主義的幾何圖形。他們是紐曼稱之為「主觀的抽象主義」，和挖掘個人感覺的表現主義也不同。「主觀的抽象主義」探討的不是個人的「性格」，而是「穿透神祕世界」。藝術是一種浪漫的追尋，是一種特殊的男性的追尋，好像紐曼在對他同代畫家說，「嘿，夥伴們，我們得把劍磨好，把老婆送出去工作，我們好去穿透神祕世界。」

為了不使他們的追尋顯得太過浪漫，太過享樂，紐曼提出這種新藝術「是一種宗教性的藝術，透過象徵會捉住生命的基本真理，即生命的悲劇性。」這種新美國藝術「以其抽象特性能創造含有抽象智識性內容的形式」。紐曼說，「藝術主要是表現思想，那種表現方式帶有的感官性質只是偶然。」紐曼提倡的畫，正像他自己後來的作品一樣，是尋求「昇華藝術裏的造型性質」。

這裏成了羅斯科和紐曼分歧之點，因為羅斯科追求的是感官和形而上的平衡，他後來的畫不僅美麗，有時甚至極富肉慾的美。可是羅斯科和葛特列伯在《紐約時報》公開發表的信確實是跟這位志同道合的老朋友合作的，紐曼不僅是個論戰老手，當時他自己心中孕育的繪畫運動的神祕歷史正在萌芽階段。他們的合作引起一些關於誰是最後撰文者的爭議。紐曼太太相信她丈夫是主要撰稿人，指出羅斯科和葛特列伯感激紐曼的幫助，把受到朱維爾攻擊的兩幅畫《敍利亞公牛》和《波瑟芬之擄》送給紐曼。葛特列伯說羅斯科只提供了藝術主題是悲劇的、永恆的一個論點，其餘都是他寫的。羅斯科則說那封信「不是他也不是葛特列伯寫的」，暗示是紐曼所寫。❷然而從留下來的草稿看起來，羅斯科的筆跡顯出他在該文形成中扮演的重要角色。

*

「我既非第一個也非最後一個被希臘怪獸形像深深吸引的人，那似乎是我們這個時代最深廣的信息，」羅斯科在他以第一人稱撰寫的草稿中說道，可能一開始時他和葛特列伯打算各自對朱維爾的評論作答。他信中以戲劇性的誇張語氣，從理論上維護那些「扭曲現在以便和尼羅河或美索不達米亞形式一致的」現代畫家。羅斯科和紐曼一樣，為了劃清他們受歐洲傳統的影響，表示他們的藝術來自遠古的無名原始祖先，同時他們也在以自己的形像重新創造原始形像。以畢卡索為例，羅斯科指出吸引現代藝術家的不僅是「遠古

藝術的造型」，而是現代藝術家和「這些遠古藝術造型以及它們代表的神話有一種精神上的共鳴。」他在一份草稿中形容現代的扭曲「不做無謂的虛飾」，「直接震撼、搖動、煽動，表達新的發現」，好像為了影響麻木的現代觀眾，有意違反自然是必需的。另一份草稿中，羅斯科寫道，藝術家扭曲他的「模特兒」，直到他「喚醒他們身上潛藏的古老原型」，好像違反自然是挖掘原型的方式。

不論怎樣，並非藝術家選擇扭曲，他們注定必須扭曲，沒有選擇餘地。像《鷹的預兆》這幅畫，羅斯科挖掘他自己潛在的侵略性。可是，他給朱維爾的信上，寫滿了「不得不」、「無可避免的」、「必然的」和「被迫使」等等字眼。侵略性是歷史的必然，藝術家有責任暴露「人類表面的理性下不可預測的一面」，「我們今天終於知道殘酷屠殺的可能性」。有趣的是，羅斯科所說的必然性只限於少數「最有天分的藝術家」，因為仍然有許多藝術家把「平常日子中黯淡的一面，日落和拉長的影子」與「悲劇」混淆不清。觀眾把少數幾個有天分的藝術家的作品譏為「醜陋，野蠻，不真實」是可以理解的，他們對這面「精神上的鏡子」深覺不安。可是把這種藝術貶低成「不合邏輯，不合理性，正如我們對現代日常生活中全然的物質主義憤怒一樣有力」，這句評語反映出悲劇的觀念是如何深入羅斯科的政治看法。的確，把現代性反映在那些「醜陋，野蠻，毫無價值」的作品中，使得觀眾反應「如此暴烈」，是藝術家悲劇性的命運。羅斯科誇張的文字更加強了這種說法的戲劇性。

後來羅斯科和葛特列伯決定合寫一篇答覆，把他們的「美學信仰」以精簡、挑戰性的聲明列出。現存的三頁草稿可以看出羅斯科如何在大膽和較為安全的角度之間反覆斟酌。他曾大膽地宣稱，「我們否定這個世界有客觀的面貌。世界是由藝術家創造的。」之後，他又在第一句中插入一句，成了「我們否定在藝術世界裏，這個世界有客觀的面貌。」最後，他又從自己的謹慎態度反彈到誇張的口氣：「對藝術而言，我們否定客觀面貌的世界勝於幻想世界。」

正如在《敘利亞公牛》裏表現的一樣，羅斯科要肯定藝術家主觀的視界比「客觀的面貌」重要。草稿中有一頁，他列下他自己對他們共同美學理論的看法，其中好幾條關於藝術家不應受制於外界形像和社會因素：

1. 我們否定這個世界有客觀的面貌，世界是由藝術家創造的。

2. 在這個世界裏，眼睛所見（只是全部經驗中的一部分）並不

比感覺或思想重要。

3. 理性不比非理性——似是而非的矛盾，誇張，或幻想等等
——重要。

下面接著留了大片空白，然後他又加了一條，第 6 條：「一幅繪畫並不是其顏色、形式或畫面上的故事，而是畫家有意要表現的觀念，這個觀念的含意超越上述任何一部分。」——羅斯科和紐曼一樣，渴望創造能表達抽象智識的抽象形式。兩位藝術家都不耐煩調和歧異，他們尋求的是一種新的繪畫，超越繪畫本身，傾向表達思想。

在另一頁草稿上，羅斯科填上缺了的兩條，又加了一條：

4. 我們喜歡強烈的反應，不論是褒是貶，因為對我們而言，那
證明繪畫擊中要害。

5. 如果這些只能接受熟悉事物的文化人士對我們的作品深為厭
惡，並不使我們不悅。藝術應該探索未知，只有那些願意冒險的人
能踏入那塊天地。

7. 所有這些都是虛假的價值（其和藝術的相似處只是偶然，絕
不會也不能創出藝術作品），只對那些分不清藝術和通俗藝術的人有
意義。

甚至對內在視界超越外在現實和普通常識的藝術家而言，繪畫仍是一種社會行為，就像得合寫一封信給《紐約時報》的藝評家一樣。事實上，那封信是希望能創造出一個接受實驗性藝術的友善社會環境。羅斯科自己原先的信強調他和原始藝術「精神上的血緣關係」，以便表達他個人視有天分的藝術家是悲劇性受害者的看法。他後來為合寫的信所作的草稿上，原始藝術的字眼去掉了，他把藝術家形容成浪漫的天才，他們進入未知的冒險在資產階級文化中引起震撼，藝術家因此能嘲諷地自衛——他們的作品「擊中要害」。羅斯科自己的信裏把藝術和戰爭的屠殺連在一起是宿命的論點，後來的信上列的美學原則強調的是藝術和虛假價值的永恆戰爭中個人的自由。到了一九四三年，前衛派高昂的解放呼聲已經頗有聲勢——而且是打擊思想品味庸俗的群眾有利的武器——因此被選中在星期天的《紐約時報》上出現，這是先進藝術得到社會認可最有效的方法。

抽象表現主義一直不是一個完整嚴密的運動，一九四〇年代中期的抽象表現主義包括好幾羣畫家，其中一羣的成員有羅斯科、葛特列伯和紐曼，全是猶太移民後裔。他們對宗教都不甚熱中。三人皆是非宗教的、城市的、思想開放的美國猶太人，他們的生活經驗和歐洲的祖父輩極端不同。他們都不顧家庭壓力，放棄中產階級的安定生活，選擇藝術。三人也都對社會的不公平感受至深，對政治改革和意識形態的解決之道充滿懷疑。他們選擇當時在美國沒有安全保障的藝術爲終身事業，據他們自己的說法，就像是猶太人一樣，是社會的邊緣人物。作爲畫家使他們成爲美國社會的圈外人；身爲猶太人又使他們在繪畫上成爲藝術界的圈外人——這是他們以原始藝術替代西方傳統的原因之一。他們三人都是機智、能言、社交活躍、興趣廣泛的「文化人」，也都積極地參與推廣他們的作品。藝術讓他們有一個別於傳統猶太習俗、猶太異議政治、美國物質主義的選擇；藝術給了他們自由。

雖然他們有時發表的聲明聽來似乎同意現代主義藝術必須自主的信仰，他們對純粹美學或感官的藝術却有極大的懷疑，彷彿自由是應該受苦而不應享樂的。他們認爲藝術應該不僅是美麗的物件。他們把藝術的起源追溯到儀式、神話、宗教，想要創造出一種悲劇性和永恆的藝術。藝術代表自由；藝術代表痛苦，對這些猶太美籍的畫家而言，彷彿將他們從種族中解放的唯一方法是反映猶太民族過去和現在悲劇性的苦難。

<div align="center">＊</div>

猶太人傷我最深。

<div align="right">——馬克·羅斯科</div>

羅斯科的許多朋友都聽過他講他的第一次婚姻是如何結束的，馬拉末（Bernard Malamud）記得：「有一天晚上他告訴我們他是怎麼離開他第一任太太的。第二次世界大戰時，他參加軍隊征召的體檢，結果他沒通過。他回家後告訴他太太他的體位是4F，她臉上的表情令他非常生氣。第二天他就去見他的律師辦理離婚的事。」❸這段話裏，羅斯科對伊迪斯向他的男性身分挑戰而萬分懊惱，因此和她離婚。這段話就像羅斯科講的其他許多故事一樣，並不確實，包含的感情則是非常眞實的：他的離婚，正如他的婚姻，他覺得他的男性身分是一個問題。

一九四三年十月四日，羅斯科的老朋友哈里斯作證告他，那時羅斯科和畫家馬高（Boris Margo）合住在西五十二街22號的公寓裏。伊迪斯在一個月前向法院控告羅斯科單獨住在華盛頓街時犯了通姦罪。伊迪斯那時住在華盛頓廣場71號，她的工作室在東二十一街36號。

他們的離婚判決聽證是一九四四年一月三日，在曼哈頓市立法院。伊迪斯簡短作證，說她和羅斯科於一九四三年六月分居。她作證後，接著是哈里斯和書商班傑明‧蕭（Benjamin Shaw）的證言。據哈里斯說，九月十二日那天，他和羅斯科在羅斯科房裏喝酒，之後，羅斯科請他離開，因為他在等一個人；哈里斯離開後打電話告訴伊迪斯這件事，她曾要求他注意她丈夫是否有婚外不忠的行為。裁判人對哈里斯的行為，甚至他的職業都十分看不上眼：

> **裁判人**：他找上那個女人時，你跟他在一起嗎？
>
> **哈里斯**：不，我本來在他房間裏，他叫我離開，他說他在等一個人。
>
> **裁判人**：你是他朋友，你跑去告訴他太太——你是個藝術家，這樣做是你職業分内的事嗎？
>
> **哈里斯**：你看，先生——
>
> **裁判人**：當一個藝術家，你不算是個紳士。
>
> **哈里斯**：我認為我這麼做是紳士行為。
>
> **裁判人**：你作證不利於你的朋友，我不知道這在哪國哪地算是紳士行為。
>
> **哈里斯**：是這樣的——
>
> **裁判人**：你是否受雇做這樣的事？

哈里斯的證詞說他和伊迪斯及蕭在格林威治村一家自助餐店碰頭，三人前往羅斯科的公寓，敲了半天門，裏面回答羅斯科正「忙」，不能讓他們進去。蕭說：「是緊急的事，我有事馬上要跟你談。」羅斯科的門打開一條縫，三人推門而入，發現羅斯科穿著浴袍，一個脫了衣服的女人在他床上。蕭的見證支持哈里斯的說法。羅斯科不反對離婚，並未出庭，一九四四年二月一日離婚判決通過。

羅斯科編造了一個關於他離婚的故事；法律制度編造了另一個，正如裁判人問哈里斯是否受雇而作證所懷疑的。一九四〇年代的紐約，如果想要離

婚，他們必須編出這類通姦的故事。如果，羅斯科覺得和伊迪斯一起生活，像他四〇年代早期一些畫中暗示的，是一種男女界限模糊的難安處境，和她分開則是一種把他撕裂的痛苦過程。他對史特恩說，跟伊迪斯分開好像把他臉上的皮撕下來——「非常痛」。莎莉・艾華利記得一九三〇年代羅斯科患有憂鬱症，「他以為他得了癌症，住進醫院三星期檢查。」現在他又住進曼哈頓醫院，葛特列伯和包恩巴克（Howard Baumbach）去看他。包恩巴克認為羅斯科是因婚姻結束而「完全崩潰」。

離婚後不久，羅斯科跟十人畫會的庫費爾德同住在西七十四街的旅館公寓裏。他對受傷的典型反應是逃避：他離開紐約，回到波特蘭去拜訪家人，然後到舊金山灣區旅行，在柏克萊認識史提耳，之後又到洛杉磯去看他的表兄蓋吉，也探視了介紹他和艾華利認識的波特蘭朋友易斯・考夫曼。考夫曼夫婦帶他去看了有名的艾倫斯柏格（Walter Arensberg）的現代藝術收藏。十月初，艾華利給考夫曼的信上寫道，「馬考斯在信上詳細地報告了拜訪你的情形。他說了他和伊迪斯分手的事嗎？……她辦了離婚，現在他住在五十二街。」羅斯科提了他離婚的事，表示他非常「怨恨」：「他覺得伊迪斯愛錢，說他是個失敗者。我想那令他非常痛恨。」考夫曼太太說。到了十一月，艾華利給考夫曼的信上提到：「馬考斯看起來支持得很不錯。」然而，羅斯科對莎莉・艾華利抱怨跟伊迪斯結婚好像「與一個冰箱同住」，彷彿離婚使他解脫，能表達他自己對他婚姻的不滿之處。

那年秋天他回到紐約後不久，伊迪斯到他五十二街的公寓去看他，「四面打量了一下，說『這正是我把你拖出來的那個環境。』那給他打擊很大。」羅斯科——「我認識的人中最寂寞的一個」——現在又是一個人了，跟另一個畫家合住中城的一個小公寓，靠中心學院微薄的薪水及偶爾賣出的畫維持生活。這一切好像是他又被「移植」到一九二〇年代末期的生活中去，一切必須重頭開始。

可是也在此時，羅斯科給他姊姊桑尼亞的信上寫道，「我的新居快要準備完工了。我用很少的錢在拍賣上買了一些東西，整個說來我需要的一切都在這裏了，這是我有過最好的一個家。相當好看、舒服，更重要的是我喜歡在這裏。」重作單身漢，「我的社交活動頻繁，在這段重新適應時期，我想這對我是很好的，雖然很浪費時間。我又開始工作了，生活很正常。」他又接著報告離婚過程，「我跟伊迪斯之間已經完全分清了。財產分定，離婚手續也開始

了。整個過程相當糟糕，幸好如此，這樣可以保證我們不會再復合了。」羅斯科被「移植」到一個痛苦的自由裏面去。

「所以，」他下了結論，「四十歲的我瀕臨一段新生活。這令我既興奮又傷感，但我沒有一點後悔。我絕不願再回到過去那種生活裏去。」

註　釋:

❶比方說,恩斯特就畫過《伊底帕斯‧雷克斯》(*Oedipus Rex*, 1922)、《伊底帕斯第二》(*Oedipus II*, 1934),以及《伊底帕斯和人面獅身》(*Oedipus and the Sphinx*, 1935)。

❷一九五三年三月二十五日,威廉‧塞茲的訪問稿。塞茲的紀錄是:「一般而言,一九四五年的聲明他沒有任何一點需要否認,雖然他說他和葛特列伯都不是寫那封信的人。」

❸羅斯科告訴亞絞頓的細節則是,「他回家時,伊迪斯坐在門階上,她說,『什麼?他們不要你?』類似的話,羅斯科非常生氣。據他說他是在那時決定離婚的。」

8
新
生

那一刹那令人眼盲的亮光。那一刹那像是死亡，一種癱瘓。之後，一個嶄新的人，保羅，從死寂中浮現。羅斯科，最有名的一個例子，在幾個月深自反省探索之後，改變了他的名字，他的妻子以及他的畫風。

——赫斯（Thomas Hess）

神話裏的「全然切斷」。

羅斯科自己敍述他的生命有如一連串戲劇性的自我轉化，這種說法影響並反映出後來成爲他個人及他同代畫家「官方」傳記的看法。❶

在現實世界裏，羅斯科在一九四〇年就改了姓，一九四四年離婚，一九四五年春天和第二任太太結婚，他的畫風是逐漸地、小心地改變的，約在一九三九到四九的十年間。

*

一九四五年可以是人類歷史上最偉大的一年。

——羅斯福總統，全國文告，1945

一九四三年夏天在洛杉磯時，羅斯科去看他的表兄蓋吉，蓋吉是好萊

塢的經紀人，他太太是好萊塢戲劇教練蘇菲‧羅森斯坦（Sophie Rosenstein）。羅斯科停止涉足戲劇後，多年來仍喜歡和戲劇界的人在一起。他跟蘇菲的關係很友善，蘇菲教的學生中包括演員羅絲‧福特（Ruth Ford）。那年夏天，因戰爭被迫從巴黎回到美國的年輕畫家巴菲‧強森正好在羅絲家作客。蘇菲「問羅絲她能不能帶她侄兒羅斯科一起到她家去。」❷

巴菲‧強森對「見別人會畫畫的侄兒非常厭煩」，所以她挑了羅斯科來訪的時間去做頭髮。可是她回去時，他還沒走。「跟他談了幾分鐘，我看出他是一個非常有意思的人，頭腦非常聰明。」她問羅斯科他畫什麼樣的畫。「他從襯衫口袋裏掏出一個小記事本，只有背心口袋那麼大，讓我看他畫的水彩畫。」他說，「我在西海岸上下拜訪親戚，旅行中我畫了這些水彩。」那些袖珍水彩畫，帶著「超現實主義的風格」，巴菲‧強森對他的「原創力」和那些「美麗的顏色」極為欣賞。

她想知道羅斯科有沒有代理他的畫廊？他沒有。「我覺得這些作品只有佩姬‧古金漢的畫廊合適，」巴菲‧強森說。她和古金漢是在巴黎認識的。當強森和羅斯科都回到紐約之後，她安排羅斯科去見佩姬‧古金漢的顧問普賽爾（Howard Putzel）。本世紀藝術畫廊第一年展的多半是歐洲超現實主義畫家的作品。可是在古金漢和恩斯特分居之後，普賽爾取代杜象成為她的顧問，畫廊開始展出美國畫家作品，第一個展覽是一九四三年十一月帕洛克的個展。本世紀藝術畫廊現在開始提供現代美術館所沒有提供的：一個地位顯赫的前衛美術館─畫廊願意展出尚未成名的美國畫家的作品。

普賽爾看重羅斯科的畫；羅斯科也看重普賽爾，相信「佩姬‧古金漢本人的興趣分散在各方面，並未對其中一件特別熱中，普賽爾對他的作品則是真正有興趣，在他作品上花了很多時間和注意力。」事實上，普賽爾得設下圈套使佩姬‧古金漢在羅斯科身上花一點時間和注意力。「我不曉得這個人；從沒聽過他的名字。我實在沒時間看他的畫。」她說。可是普賽爾「保證如果她看到他的作品，她一定會接受代理羅斯科。」因此，他開了一個酒會，把羅斯科的畫掛在牆上。古金漢來參加酒會，看到牆上掛的畫，同意羅斯科加入她的畫廊。❸一九四四年春季，羅斯科參加了「二十幅畫在美國的首展」，他是三個參加的年輕美國畫家之一(另外兩人是帕洛克和馬哲威爾)。他們的畫和歐洲大師像畢卡索、布拉克、雷捷、蒙德里安及米羅的畫掛在一起。一九四五年一月九日到二月四日，羅斯科在本世紀藝術畫廊開了他第一次個展，展

出十五幅油畫和樹膠水彩畫。

「馬考斯現在進入圈內了。他下一季在古金漢有一個展覽，他看起來相當快樂，」艾華利一九四四年六月給考夫曼的信上說。❹展期接近時，羅斯科開始給自己壓力。「我的展覽一月九日開幕，」羅斯科十一月給桑尼亞的信上寫道，「我現在瘋狂地畫，不是因爲我需要畫，而是我希望奇蹟出現，能產生超過我現在作品的成績(好像這是可能的一樣)。此外，我自己配畫框，要見很多人，欠了一大堆債，因爲畫展要做得像樣是很花錢的。我希望能賣掉足夠的畫還這筆債。這就是我的生活。」在他姊姊面前，他把自己形容成一個工作努力、壓力極大，卻野心勃勃、非常樂觀的人：「去年我交了一些對我作品推展相當有力量的朋友」——主要指普賽爾和古金漢——「我想在我們這個時代的藝術生活中佔一席之地的機會應該是不壞的。」

到一九四五年初，第二次世界大戰盟軍最後的勝利已經十分確定了。正如羅斯福總統在全國文告中說的，「我們得到最後勝利是不成問題的。我們要付的代價也不成問題。我們的損失會十分慘重。」每個人的損失都非常慘重，戰爭的最後八個月後來證明是整個戰爭中最野蠻的一段。德國的V1和V2火箭繼續攻擊英國。二月，美國和英國飛機轟炸德勒斯登(Dresden)。同一個月，美國開始密集轟炸東京和其他日本城市，正如在柯里基多島(Corregidor)和硫磺島的戰事一樣。四月一日復活節那天，八十二天的沖繩島之戰開始了，那場戰爭結果死了七萬日本人、一萬美國人和八萬沖繩居民。日本的反攻加強，現在又加上一種新武器——飛行員炸彈。在歐洲，盟軍漸漸進入德境，成千上萬的猶太人和戰俘被迫從納粹集中營遷徙，開始了所謂的死亡長征。那年四月，關於屠殺猶太人的第一手報告開始傳到美國。五月，德國投降。美國在廣島和長崎投下原子彈後，日本也在八月宣佈投降。這就是人類歷史上最偉大的一年。

可是對在紐約的馬克·羅斯科而言，一九四五年冬天和春天是他事業和個人生活的高潮。除了本世紀藝術畫廊的展覽之外，他還參加了兩個頗引人爭論的展覽；三月三十一日，他在新澤西州的林登(Linden)和瑪莉·艾麗斯(「瑪爾」)·貝斯托爾(Mary Alice〔"Mell"〕Beistle)結婚。二月在華府大衛·波特畫廊(David Porter Gallery)的「繪畫預言——一九五〇」(A Painting Prophecy—1950)及六到七月間在普賽爾的67畫廊的「藝評家的難題」(A Problem for Critics)，確定了美國年輕畫家綜合抽象主義和超現實主義的新運

動，向藝評家挑戰，要他們給這個新的運動一個新名稱。波特和普賽爾都是畫廊經紀人，兩人對「發現」新運動，並加上「商標」非常熱中。他們認爲畫廊主持人跟藝術史家一樣，爲他們的產品確定商標會受益無窮——雖然原因不同。波特形容這些新作品是「浪漫主義和抽象畫的特殊結合」，却無以名之。普賽爾則向他提出的「藝評家的難題」建議「變形主義」（metamorphism）這個名稱，強調畢卡索、阿爾普（Jean Arp）、米羅的重要——把原先掛滿他們作品的牆讓給這次展覽——作爲「新運動的先鋒」。

「我相信現在我們開始看到眞正的美國畫了。」普賽爾說。歐洲現代主義佔領了現代美術館。本世紀藝術畫廊的三個永久展覽畫廊也是歐洲現代主義。即使在普賽爾的67畫廊，這些美國畫家還是得向畢卡索、米羅和阿爾普認宗方能取得正統地位。但是他們對受邀進入畫廊已不再感激涕零，對掛在歐洲大師畢卡索旁邊也不再興奮萬分，現在他們堅決地確定他們的獨立，因爲他們對歐洲的現代主義有極大的懷疑。

羅斯科在大衛・波特展覽的「個人聲明」中，一開始就說，「我堅持物質的現實世界和其內在實質並存。」他的角度和給朱維爾信的草稿不同了，現在他給精神和物質世界「相等的存在地位」。「如果我避免用熟悉的物件，」他寫道，「那是因爲我拒絕破壞它們的形像來表達一種它們已經無法表現的意念，甚至它們從來就不適合來表達的意念。」他的口氣非常地自衛，好像是對指責（或自我指責）他作品脫離現實的答覆，他強調他對外在世界的信心正是他和超現實主義及抽象主義藝術家不同之處，他們像父母，給了他生命的「根」，現在他已經長成一個「完全獨立」的個體了。

七月一日星期天的《紐約時報》上，朱維爾再度試圖掀起一場爭論。他印了普賽爾展覽的文件，兩張展覽作品的相片（一幅畢卡索的畫，一幅羅斯科的水彩），以及普賽爾的附加資料，上面寫道，立體主義是從現實走向抽象，新美國畫家則以「自動性繪畫」開始，然後走向現實。朱維爾懷疑——他的疑問一點不錯——任何看畫的人能從這些畫上看出藝術家到底是脫離現實還是走向現實，他還加上，「我們有興趣知道相關的藝術家們自己有什麼話說。」羅斯科的回答出現在下一個星期天的《紐約時報》上，他把他對普賽爾的辯駁轉換成另一個表明他獨立於歐洲現代主義的機會。

羅斯科及其同代美國畫家是「所謂的神話創造者，他們對現實的態度是中性的」，因此，是否像物體的自然形像，這個立體主義畫家和抽象主義畫家

的主要問題並不是他們自立門戶的主因。強調現代歐洲畫家是他們的先驅，普賽爾把這些畫和「圖騰形像，最早的地中海區藝術以及其他遠古材料」的關係降低了。在給朱維爾的公開信以及WNYC的廣播中，羅斯科和葛特列伯都強調他們和原始藝術的「血緣關係」，這種關係使他們的作品理所當然地脫離整個歐洲藝術傳統，不僅是歐洲現代主義。

「如果古老的形式和我們的象徵符號有相似之處，」羅斯科在給《紐約時報》的信上說道，「並非我們刻意從他們那兒學來，而是我們要表現的是相同的意識狀態和其與世界的關係。」這種相似並非來自影響，而是來自原始藝術家和現代美國藝術家創造出的「平行狀況」，這種狀況對羅斯科而言是自由和恐怖的結合，使藝術家向內在探尋。因此，羅斯科在信的結語表明他和現代抽象的不同並不在於他堅持「物質現實」，而在於他堅持的主觀現實：「如果以前的抽象是表現我們所處時代的科學及力求客觀的態度，我們的作品則是尋找人類更複雜的內在自我的新知識和意識。」

羅斯科跟朋友打招呼時，習慣性地開口就問：「生意如何?」他年輕時拒絕了生意和一般職業；他後來的作品傾向氣氛性的空間，精神的超越，和修道院式的孤寂。然而羅斯科對物質現實的認同強烈到足以使他推動他的事業：「我可不像梵谷那麼瘋狂。」在他的本世紀藝術畫廊展上，他看到了《紐約世界郵報》(New York World Telegram) 的簡諾 (Emily Genauer)，他寫了一封信給她，表示他「非常失望沒有在星期六的報上讀到她的意見。」「如果你能在下幾個星期六的報上寫一點東西，會使我非常開心。」整個四〇年代，經由他在同盟文化委員會的工作，他和葛特列伯合作發表的文章，他個人的文章，羅斯科一直致力於得到大眾的接受和對他作品同感的注意力，使他自己在我們這個時代的藝術生活中找到一席重要的位置。如果他在一九五九年拒絕把他的壁畫掛在四季餐館，一九四〇年代中期他卻是非常開心能在邦維特─泰勒 (Bonwit-Teller) 商店的櫥窗中展示他的作品一個星期。

「我寄上你想必沒看到的時報，」羅斯科在「藝評家的難題」事件後不久給紐曼的信上寫道，「你會發現，那具向來奄奄一息的屍體，現在已經差不多了。」從事業上來看，羅斯科在一九四五年上半年的高潮是他在本世紀藝術畫廊的個展。這是他十二年以來第一次個展，他展出的作品從《伊菲琴尼雅之祭》(The Sacrifice of Iphigenia, 1942) 到《海岸的緩慢旋轉》(Slow Swirl at the Edge of the Sea, 1944)，他還寫了一篇關於他最近在神話製作上的實驗回顧。

這次展覽得到許多好評，雖然不像帕洛克一九四三年在同一畫廊的展覽造成決定性的影響，却的確建立了羅斯科在他那一代畫家中的重要地位。事實上，羅斯科以一個圈外人進入到一個許多畫家仍被排斥於外的特殊小圈子裏。「馬克屬於佩姬那個圈子時，那個屬於佩姬圈內人的團體覺得比別人要高一等，」艾絲特・葛特列伯記得。但是從物質回報上來看，這次展覽却不成功。爲展覽欠了不少債的羅斯科，希望展覽賣出的作品能平衡支出，但是他只賣出三幅畫，賣了兩百六十五元。佩姬・古金漢通常會買一幅在她畫廊開個展的畫家的作品，她買了三幅中的一幅，《海岸的緩慢旋轉》。

《海岸的緩慢旋轉》（彩圖 9）約有六呎高、七呎寬，是羅斯科至此時作品中最大、最具野心，也是他個人認爲到目前爲止最重要的一幅作品。這也是他作品中最歡樂的一幅。背景是一片柔和發光的淡褐色，兩個很大、尚未完全成形的人體，從褐色的海裏緩慢地向一片玫瑰紅的破曉天空旋轉上升。羅斯科的室內和地鐵車站那些封閉的牆，他那些巨大裸女的壓迫性重量──這些屬於人類進化史上後來的社會和外在世界，使人隔離、受挫。這幅畫裏，人和動物，男性和女性，內在和外在──從前在他畫中是相排斥的──同時存在於一個融合而又分離的活潑韻律中。

一開始，我們的注意力被畫面左邊的綠色形像儡住──這是一個比較明顯、比較成形的人形，是右邊那個較原始人形凝視的對象──三角形的帽子、旋轉的項鍊以及豐滿的上身給這個沒有臉孔的人形一種女性，也許是新娘般的形貌。胸部那個白色／粉紅色／黑色／藍色混合的形狀可能是講究衣裳的裝飾圖案，也可能是內部器官，她複雜、堅實、自我環繞的核心。不論是衣裳或是皮膚，蓋住她身體那一層極薄的顏料是透明的，好像她尚未完全成形的身體是一個上升的、沒有重量的滴漏形狀。下面，兩條綠色的腿融合成一隻極小的綠色的腳，藍色的部分亦成爲一隻藍色的腳，然後是白色的，穿過地平線變成一個瘦骨的原始爪子。

她項鍊左邊有兩條綠色的線條彎曲向下。一條融入淺棕／白色的背景裏；另一條隨著身體的曲線凹凸，然後漸漸淡去。在大腿較低部分分出一條新的線條，彎曲往下，形成一條較寬的棕色的腿。身體的另一邊，有一塊輕輕塗上的稍暗的綠色，向下伸入右方，暗示另一條影子似的腿。到底哪一條線是這個難以捉摸的人體的輪廓呢？沿著她左邊肩膀，淡綠色越出輪廓線，在身體外面繼續延伸。在這個融合的世界裏，顏色有時被形狀圈住，有時在形狀

之外，線條和顏色可以獨立存在。她凹陷的腰部，兩條較粗的綠色線條凹進凸出——然後停住，使上半身在底下形成開口。整幅畫中，輪廓線是多條出現，斷續不連貫的；身體並不像一九四○年左右的《無題》那樣被撕開，而是仍在形成的過程中，有一部分和海及空氣是愉悅地融成一片的。正如人的生命從水裏誕生，慢慢上升，人和自然、人形和地面、內在和外在之間的不同都還沒有清楚的界限。

畫面右邊那個形體，有著巨大突出的肩膀，骷髏般的頭顱上兩隻大而空洞的眼睛，凝視著左邊女性形體的胸部，顯示他是海邊一個史前的強悍的男性。然而他的頭骨和肩膀都是透明的，輕輕地飄浮著，身體其他部分是一連串盤旋的圓圈，有時是囊狀的，最後集中在一個海中動物的尾巴上。這個形體的各部分和周圍的一切劃分更為模糊，彼此之間也分得較開，他擴張而鬆弛的身形，似乎表示是一個比他那較社會化的同伴更早的人形。

至此，我一直指左邊的形像為女性，右邊的為男性。可是安娜·夏夫（Anna Chave）在她的著作《馬克·羅斯科，抽象的主題》（*Mark Rothko, Subjects in Abstraction*）裏認為，左邊的形像是一個「穿著華麗戲服」正在跳躍的男性舞蹈者，而右邊則是把她那兩個巨大乳房甩向一邊的女性。的確，在這幅關於出生（或再生）的畫裏，這個形像腰部的燈泡形狀含有上升的藍色的水，暗示是一個子宮，海水被吸入人體，成為創造的泉源。很可能，左邊的是男性，右邊是女性，或者兩個皆是女性。也可能左邊是女性，右邊是一個張著眼睛崇拜愛慕她的男性。重要的一點是，這兩個形狀張開、透明的人形腰部以下都像史前動物，二者皆沒有明顯的性別器官，模糊到難以確定性別，彷彿羅斯科回到性別區分之前的早期心理世界。

在三○年代和四○年代初期，羅斯科雖然有表現主義的誠意，却視藝術為一種控制。畫家毫不容情地向內探索，抓住他主體的精義，經由扭曲自然形像來表達他的意念。當他向裏探索時，羅斯科經常發現的是激起他侵略性的隔離，他畫的象徵性的家庭景象和都市景象暴露了他在家庭生活和都市生活裏感情上的距離。婚姻生活不快樂的羅斯科凝視女性身體時，畫的通常是龐大厚重的裸女，跟他母親比跟比他苗條的妻子更相似的體型。這些無動於衷、憂鬱的裸女表達的壓迫感遠甚於肉慾感，絕非理想化的女性形像，是羅斯科在他繪畫中試圖控制的，好像她們龐大的身體包含結合及創造的祕密。可是對羅斯科而言，這個祕密深埋在「複雜的內在自我中」，自動性繪畫現在給了

畫家越來越多的控制。

在《海岸的緩慢旋轉》裏，不僅僅是那兩個主要的形像沒有完成。整幅畫上，薄薄的油彩讓先前的形狀和顏色透出來，羅斯科讓我們看到他畫的內部，看到那些錯誤和改正，畫作本身緩慢的創造過程。繪畫已經不再是在某一暗示性的特定時刻抓住一個人——比方說，《女雕塑家》——的精義。事實上，《海岸的緩慢旋轉》的另一種詮釋，肌肉發達的年輕男子，睜著大眼，像小丑一般地瞪著那個裝扮華麗、沒有面孔的女子的胸部，她那滴漏形的身子正和他的肌肉一樣誇張，頑皮地揶揄男性的注視。這只是許多可能解釋中的一種；因為自我和繪畫在此都有多種各樣的可能性——這種多樣可能性不像在《鷹的預兆》或《無題》中那樣，是以立體主義的技巧安排一個頭的多面角度。他創造了變化無窮、多樣的形狀，它們的可能性也是無窮的。創造出各種不同形狀能脫離或融合一片溫暖而明亮的外界環境，繪畫不再是控制了。

「我創造了一種新的統一；一種達到統一的新方法。」羅斯科在一九五三年時這樣說道。在《鷹的預兆》裏，羅斯科用了四個嚴謹的長方形框框，加諸於那個古怪的神話野獸來取得統一。在《海岸的緩慢旋轉》裏，一個模糊、不完整的框框仍然存在，主要在畫面中間左方。一九三○年代，羅斯科刻意用這種框框來把他的素描「放大」成繪畫。一九四○年代早期，他的長方形框框緊包住危險的想像中的野獸。可是在《海岸的緩慢旋轉》裏，遠古不再是那麼直覺地具侵略性，雖然這幅畫依然暗示著一種危險，尤其是在兩個主要形像下面像動物的那一部分。在《敍利亞公牛》裏，危險帶來新生；此處，新生的創造含有危險的可能性。然而，羅斯科以幾何形狀包含或隔離的需要隨著他筆下逐漸流動、富於變化的形狀漸漸鬆弛下來了。

幾何形圖案仍然在《海岸的緩慢旋轉》裏出現，例如，豐滿的綠色身體是擠進在頸子和腰之間的嚴整線條隔出的框框之間的。好像這個浮現的人形同時遵從抽象幾何圖案和自然律的規則——好像畫家至少需要一點幾何結構來限制他這兩個盤旋向上的人形。可是，這裏的框框是不完整的，一個漸漸淡入背景的架子，也不像羅斯科其他神話作品中的長方形那樣把身體分割成幾部分。《海岸的緩慢旋轉》畫面上充滿不完整的圓圈、三角形和長方形，許多形狀沒有特殊的作用；有的則暗示次於兩個主要人形的其他尚未成形的人形。比起他在《鷹的預兆》裏創造出抽象形式和自然直覺彼此之間的張力，

羅斯科在此處讓幾何和自然融合成一個新的、充滿生氣的統一狀態。

　　巨型尺寸，正面形像和喜悅的感覺，《海岸的緩慢旋轉》在一個很淺的空間裏造成一種流動感，不完整的框框使得畫面平坦。兩個人形都進入底下地平線下面的棕色長方形裏面，彷彿根植於此。可是細痩的腳及旋繞的尾巴却不像敍利亞公牛的後腿，並沒有固定在地平線上；海的顏色雖然是土地的顏色，並不像土地那樣可以生根，而是一個浮動的、支撐的泉源，人體從其中漸漸浮現出來。羅斯科在三〇年代早期海邊景色的水彩畫經常出現寂寞的人，被動而不眞實。現在，同樣在海邊，羅斯科畫了兩個尙未成形的人，快活地向上盤旋。在這幅畫裏，羅斯科畫的是一種先於身體和感情受傷之前——他在《自畫像》裏表現的那種自我分割和不安——的存在，這種存在是一種動的狀態，也就是說，是自由的狀態。羅斯科畫的移動的、模糊的身體曲線，兩個人形腰部的圓圈，纏繞的項鍊，浮動的部分肢體——全都在表達一個過程的世界。羅斯科開始尋找一種「新的統一」，他創造了這幅到目前爲止他最大的作品，讓流動、開展的形像在一個水一樣的世界裏形成，那是一個和諧的生命泉源的世界。

　　一九四六年六月，佩姬・古金漢將《海岸的緩慢旋轉》送給舊金山現代美術館，之前幾個月，她曾把這幅畫借給美術館展覽。一九六二年秋天，羅斯科以一幅價值較高的畫——《無題》(1960)——把《海岸的緩慢旋轉》換回來，送給他太太瑪爾，從此掛在他們家客廳，他們戲稱爲「瑪爾的迷醉」。❺「她看著他畫那幅畫，覺得那幅畫是獻給她的，不管那裏面的人形代表什麼。」凱蒂・羅斯科說。「那是她覺得她參與他的第一幅作品。」對一九六〇年代早期舒適地住在九十五街寓所裏的羅斯科，《海岸的緩慢旋轉》激起他在愛情初期洋溢的熱情。

　　那段時期中，羅斯科會突然在談話中冒出：「她不是你看到最美好的東西嗎?」一九四〇年，波提且利 (Sandro Botticelli) 的《維納斯的誕生》(*The Birth of Venus*) 曾在現代美術館一個引起爭論的展覽「義大利大師」中展出。❻《海岸的緩慢旋轉》也是在描寫維納斯的誕生，但不是畫一個美麗豐滿的女神，站在被風神吹到海岸的蚌殼上，受到披著披風的女神歡迎。羅斯科筆下美女的誕生，是回到原始，經由動物，緩慢地變化成一個穿著愉悅、體型豐盈而又空靈的生命。

<center>*</center>

我是個外國人，她使我成為美國人。

<div align="right">——馬克・羅斯科</div>

我想馬克認為瑪爾是他的維納斯。

<div align="right">——茱莉葉・海斯</div>

維納斯奇蹟般地從塞浦路斯附近的海中升起；瑪爾・貝斯托爾一九二二年一月三日生於俄亥俄州克里夫蘭城。她的母親愛達麗娜 (Aldarilla Beistle) 娘家姓薛普來(Shipley)，原籍英國，一七〇〇年前就移民巴爾的摩，後來往西，先搬到賓州，再遷到俄亥俄州；愛達麗娜的父親在保險業工作。瑪爾的父親摩頓・詹姆斯・貝斯托爾 (Morton James Beistle) 來自一個德國農民家庭，在一八三〇年代移民美國，西遷時因他們的貨車在俄亥俄東北壞了，於是就在當地定居；他父親曾參加南北戰爭。摩頓・貝斯托爾年輕時離開農村，到克里夫蘭半工半讀上高中夜校。愛達麗娜希望當作家，高中畢業後跑到紐約去住了一年。摩頓・貝斯托爾的背景是貧窮、鄉村、教育程度不高；愛達麗娜則是富裕、都市、有文化水準的。

他們在一九一五年相識相愛，第一次世界大戰期間，摩頓・貝斯托爾在軍隊工程師部隊服役，他們分開了四年，而於一九一九年七月摩頓退伍後結婚。戰後，摩頓・貝斯托爾開了一家公路工程公司，事業非常成功。他們家族中的謠傳說他和林肯有一點遠親關係；而愛達麗娜・薛普來則是巴爾的摩爵士之後。和伊迪斯・沙查及馬克・羅斯科不同，瑪爾・貝斯托爾——盎格魯—撒克遜後裔，中西部的中產階級——是道道地地的美國人。

她的哥哥羅伯・摩頓 (Robert Morton Beistle) 生於一九二〇年，兩個妹妹芭芭拉 (Barbara Beistle) 和雪莉 (Shirley Beistle) 分別生於一九二四和一九二八年。一家人在市郊克里夫蘭坡過著十分富足快樂的日子，瑪爾在當地的小學唸到高中畢業。「一直想當作家」的愛達麗娜曾在紐約住了一年，但是「一九一四年從一個俄亥俄家庭的眼光來看，紐約是一個相當瘋狂不正當的地方」，所以她家人把她勸回寧靜的克里夫蘭。然而一等到她的孩子們進了學校，她開始寫作，並為流動劇團及後來的克里夫蘭公立劇場改編戲劇；她也

在地方電台有一個兒童廣播節目。瑪爾從小就對藝術有興趣。和她母親不同的是，她「受到鼓勵」，特別是她母親的鼓勵，她在克里夫蘭藝術學院選課。她小學時參加藝術比賽得了獎，獎品是一本《圖解聖經》，繪圖的藝術家是馬考斯·羅斯科維茲。

瑪爾和她母親一樣，對寫作和戲劇都有興趣。她在克里夫蘭坡高中時，協助成立了學校的文學雜誌《頂峰》(Crest)，並成為那份雜誌的編輯；她也是文學、藝術、電影欣賞會的會員。她十六歲那年，和母親合作出版了五本兒童故事書，愛達麗娜撰文，瑪爾畫插畫。瑪爾的妹妹雪莉記得，「我母親特別寫這些和瑪爾合作的故事，好讓她們兩人一起工作。」第一本是《海涅先生》(Mr. Heinie)，一九三八年由大衛·麥凱(David McKay)出版。故事是講瑪爾的一條小狗，雖然小，住在市郊，因為抓了蟋蟀和蝴蝶，自以為是一隻威武的獵犬了，直到牠被蜜蜂叮了之後才知道自己的身分。這個教訓意味的故事強調家庭生活，這條路也是愛達麗娜及她的大女兒後來選擇的路。這些書的插畫都非常有技巧，在瑪爾讀大學時仍可見到。

瑪爾希望進克里夫蘭藝術學院。她父親，「一個非常保守、非常沒有彈性的人」，「對什麼學校適合女孩子唸有他自己一定的看法」，主張她進普通大學。一個朋友說，「瑪爾跟她母親關係非常親密，跟父親的關係却很不好——恨他堅持她進大學。」最後瑪爾進了司其摩學院(Skidmore College)，紐約州北部的一個很小的女子學院，離羅斯科初遇伊迪斯的喬治湖營地只有二十哩遠。

一九三九年九月，第二次世界大戰開始時，瑪爾進了大學。「第一天：我們從火車站被逮上車，計程車裏塞得滿滿的，駛進一片綠色中，最後到了我們顧問手中，讓他給我們上了宿舍生活和晚餐的第一課。」

司其摩學院沒有聯邦學院那種社會主義的實驗，是一個富裕、充滿社交生活的學校，新生忙著宿舍聚會，舞會和約會，校外藥房的可樂和漢堡，聖誕節活動，週末滑雪，單車旅行，網球競賽，校長家的茶會，運動場的野餐。

瑪爾進了他父親選的學校，可以自由選擇她有興趣的科目，她同學形容她「像一朵花盛開了」。司其摩學院的藝術系很有名，瑪爾開始畫油畫、水彩，並作黏土雕塑；她還在藝術系打工，為學生展做襯紙及配置畫框的工作。她主修純藝術和應用藝術。

她的朋友露斯·莫倫(Ruth Moran)記得，除了藝術，瑪爾的次要興趣是男孩子。雖然戰爭期間男孩子不多，瑪爾却有「很多男朋友」，包括一段跟

教她雕塑的教授的戀情。她大四那年，和一個加拿大皇家空軍的軍官帕提 (Vernon Trevor Patey) 訂婚，他不久在戰爭中殉職。她大三那年被選為班長。大四時她是執行委員會、裁判委員會及榮譽團的成員；是學校裏文學刊物的藝術編輯；也是學生會的主席。她大四的年鑑裏有一整頁篇幅，她是畢業班裏「三巨頭」之一。年輕的瑪爾既非社會的圈外人，也不是被隔離的藝術家。

一九四三年六月，羅斯科和伊迪斯終於分居，羅斯科當時正在展出他的《敍利亞公牛》，瑪爾大學畢業回到克里夫蘭，因為她父親在那年四月突然去世。她「希望回家去看看她母親及兄妹的生活」，她在帕克用具公司做了九個月的繪圖員。她妹妹雪莉說，「她很討厭那份工作。」瑪爾有一個高中暑假和一兩個大學暑假是住在紐約她出版商的印刷者家裏，她現在「極渴望回到紐約去，因為那才是活動的中心。」她母親鼓勵她去。一九四四年春天，瑪爾搬到紐約，單獨住在格林威治村鍾斯街21號。她在一個屏風後的小電爐上煮東西，在浴室裏洗盤子，然後晾在浴缸裏。她一個妹妹說，「我猜我媽媽看到瑪爾會想『哦！你做的是我一直想做的』。」

戰爭期間，畫兒童書插畫的工作很不容易找到。瑪爾在麥克非登出版社 (McFadden Publications) 工作，該社出版過一些趣味低級的雜誌，像《真實的告白》(True Confessions) 和《真實故事》(True Stories)。她的工作是畫模特兒照相用的草圖，然後由攝影師拍照，作為故事的插圖。她妹妹雪莉說，「我想她並不喜歡她做的，但那是個不錯的工作。她遇見馬克時，她仍在那裏工作。」瑪爾沒有追求她母親或她自己未達成的意願，她仍在做商業性的工作，然後跟她母親一樣走入婚姻。「我媽媽，」凱蒂·羅斯科說，「常常說她在大學時就決定她要搬到紐約去，嫁給一個藝術家。」她的速度極快。一九四四年聖誕節回家，瑪爾告訴雪莉她「遇見一個非常棒的俄國人。」他們倆是在一個藝術家的聚會上認識的，跟瑪爾一同工作的攝影師愛倫·西斯肯 (Aaron Siskind) 帶她到那個聚會去。次年春天，三月三十一日正午，瑪爾·貝斯托爾戴了一頂灰帽，穿了一套灰色絲質套裝，配了一朵紫蘿蘭，在新澤西州和馬克·羅斯科結婚。❼

「婚姻對藝術家是不可能的情況，」羅斯科在他第一次婚姻末期曾如此聲稱，並告訴一個朋友他已經「跟婚姻告別了」。然而對這個藝術家，離婚六個月之後就再婚，沒有婚姻是不可能的情況。「單身漢的生活不像結婚的人那樣

有秩序，」羅斯科一九四四年初給他母親的信上抱怨道。「社交上的義務特別多。總有人打電話找你，要你參加這個參加那個。」他說，好像這些邀請無法拒絕；或者，跟他母親抱怨時，他喜歡把自己想成一個社會壓力的受害者，不是一個四十一歲的單身漢，過著多采多姿的社交（以及性）生活，同時和三、四個女人保持關係。但是「我想我很快就會厭倦的」，他把他的社交生活形容成無動於衷的厭煩。

幾個月後，羅斯科給他姊姊的信上談到，直到「幾個月前」他的私人生活「很不穩定，我有意要保持這種生活。」最近，「我跟一個非常年輕的女孩關係很近，漸漸變得穩定起來。她對我很重要，但是我想還沒有重要到我願意跟她生活一輩子。」所以，他會「繼續尋找──這個念頭令我十分傷感。」他告訴桑尼亞，他的新生活「非常好。我的世界好像變得無限廣闊，我相信如果我自己不能自由地做我要做的事，今天所實現的事是不可能的。」婚姻給他秩序；自由給他刺激的動力。「爲了維持我從前生活的那種安全感，我付的代價是削減了敏銳的感覺和精力；而我現在擁有的，我必須付出缺乏安全感的代價。」這個先進的藝術家，理想的狀況下，需要一個安全的中產階級婚姻生活，才能在想像世界中冒險，進入未知的世界。

「他剛和瑪爾結婚時非常快樂。她是一個年輕迷人的女子，那當然對他的自我大有幫助。」羅斯科比伊迪斯大九歲，比瑪爾大十九歲。或者說，瑪爾只比和羅斯科結婚時的伊迪斯大四歲。好像他的「新生」必須先把過去銷毀，他才可以重生，這一次是對的──因爲「猶太人傷我最深」，這一次是非猶太人。瑪爾和伊迪斯一樣，年輕又漂亮；也跟伊迪斯一樣，從事商業藝術。不同的是，瑪爾不需要羅斯科花時間來幫她，她幫他從許多義務中解脫出來。到一九四六年六月，他能離開從一九二九年開始在中心學院的兼職。理想的狀況是，太太年輕、好看、能養家、處理家務，並崇拜她的藝術家丈夫。

伊迪斯給人的印象是「冷漠」，「瑪爾非常溫暖──她正好是伊迪斯的反面。」伊迪斯對豆湯非常厭倦，希望能過比較中產階級的生活。羅斯科離婚後追求過的一個女人曾說，「我才從歐洲回來，過了一年相當光鮮的日子，我絕對沒有興趣跟一個挨餓的藝術家住在鐵道般的公寓裏。」瑪爾在一個非常舒服的中產家庭中生長，却願意適應簡樸的生活。「她對他做的有信心，願意適應任何情況。她有她的本事──極好看，也能把他們住的地方佈置得很迷人，很顯然地給他很大的支持。」他們交往時，羅斯科曾送給她一本卡夫卡的《審

判》，好像在告訴她「不管你對我的俄國背景、猶太背景或藝術家的生活有多麼浪漫的想法，這本書會告訴你有關我生活的眞實情況。」

瑪爾的哥哥在他父親公司工作時死於車禍；她父親死於心臟病；她的未婚夫在戰爭中死去；都是在她上大學時突然發生的。瑪爾告訴露斯·莫倫，因爲這些突然的死亡，她害怕會一覺睡去，不再醒來。她的失落，她的恐懼和她的失眠症──所有這些使得這個外表愉快、工作勤奮的瑪爾和她那自認爲是「徹底的悲觀主義者」的丈夫有一種特殊的關聯。羅斯科和瑪爾從前的男朋友不同：他們年輕，外表漂亮。她告訴露斯，羅斯科對她並沒有太多浪漫吸引力，但他們的關係使他極度快樂，因此也帶給她極大的快樂。此外，她認爲「他是個天才」。

羅斯科的第一任太太給他很多傷害；他第二任太太給他很多支持。她仍然有些稚嫩──「一個鄉下姑娘」，羅斯科一些眼光銳利的紐約朋友說──「她對他很崇拜。」他們婚姻生活中，瑪爾一直叫他「羅斯科」，好像她嫁的是個神話，不是一個人。她的朋友依麗莎白·莫若（Elizabeth Morrow）說，「瑪爾幾乎是英雄崇拜那樣對他。」他的朋友庫尼茲說，「馬克對她而言就像神一樣。」他們遇見後不久，羅斯科打電話約她，她說已經有一個約會。「他非常生氣。他說，『喔！不行，你不能去別的約會。』」他那中西部來的年輕、美麗、純潔的新娘會給他物質上的安全感和感情上的溫暖，使得這個陰鬱、敏感的俄裔猶太籍丈夫在美國覺得比較安定，同時保持他的「感覺和活動充滿生意」。

在他新的婚姻裏，羅斯科是主要角色，在個人生活中掌握了控制後，他現在能自由地在他創作中放棄控制，探索新的方法。

<center>*</center>

史提耳的視界使他解放。

<div align="right">──史特恩</div>

我們是完全相反的兩個人。他是個大個子。坐在那兒像一尊佛，連連抽菸。我們來自世界的兩頭。他完全浸潤在猶太文化中。雖然我們成長的地理環境只有幾百哩之遠。我們讀過很多相同的東西。我們可以一起走遍公園，天南地北無所不談。

<div align="right">──史提耳</div>

一九四三年夏天，羅斯科在加州柏克萊音樂學家布祿（Earle Blew）的家中遇見史提耳。他們一起喝了一杯酒，隨意講了幾句話，完全沒有涉及繪畫。「兩年後，他聽說我到了紐約，羅斯科堅持要看我的畫，」史提耳寫道。「我一再拖延邀請他到我畫室來的事。有一天晚上，他自己跑到我的畫室來。看了幾幅之後，他非常興奮，問我他是否能跟佩姬·古金漢提我的作品。」史提耳的敘述裏，我們看見羅斯科是一個熱切、幾乎有點過分熱中的崇拜者，積極地介入藝術市場，而史提耳則無動於衷，對羅斯科的崇拜和推廣他自己的作品皆持一種淡然的態度。他描寫的事件裏，並沒有顯出羅斯科的慷慨，也沒有顯出羅斯科對他有任何影響。可是史提耳多年後的文章中批評羅斯科跟藝術市場的交易太「實際」，他最後決定終止他們的友誼。

全面了解他們的關係必須等到史提耳的信件和日記公開之後，根據史提耳太太的說法，「會在許多年之後。」❽我們目前所知關於史提耳的一切都是根據訪問他的資料，或者史提耳自己在出版的藝術目錄上寫的年表。史提耳一心想控制自己的藝術命運，結果他不僅成為他自己的評鑑人，也是他自己的傳記作家。他和羅斯科一樣，把個人生活神話化。不同的是，羅斯科把他的生活看成一連串殘酷的移植，造成他反叛的戲劇性行動；史提耳則把他的過去形容成像他在一九四〇年代早期達到的那種絕對仰賴自己的態度。在他的文字自畫像裏，史提耳筆下的自己是一個艱苦的開拓者，一個舊約裏孤獨的先知，在我們這個充滿卡夫卡式的威脅和錯綜的現代世界裏尋找個人自由。他的遺孀拒絕把他的文件公開，延續了他的神話。然而神話的含意是可以讓我們看到一些真相的，尤其神話是把史提耳的一生理想化，重寫成他後來達到的與他成熟作品裏那種和諧境界。許多史提耳的信件是公共收藏；他的一些朋友和學生願意談他；這些資料給史提耳自己的紀錄加了一點補充。

羅斯科「迫切地需要同伴」，庫尼茲說。「他經常需要安撫，鼓勵，慰藉。」史提耳不是個安撫他或慰藉他的人，但是他的確給了羅斯科他需要的鼓勵，根據他們的學生比利格斯（Ernest Briggs）的說法，在一九四〇年代末期，他們兩人「關係非常密切，給彼此極大的激勵。」羅斯科跟古金漢交涉之後，一九四六年二月，史提耳在本世紀藝術畫廊有一個個展，目錄前的文章是羅斯科寫的，他稱讚史提耳的「前所未有的形式和全然個人的方法」。❾但是這個個展展出時，史提耳已經搬到加拿大去了；那年秋天他開始為期四年在舊金

山加州美術學校的教職。關於羅斯科一九四六年在舊金山美術館的展覽，史提耳給貝蒂・帕森斯（Betty Parsons）的信上寫道：「羅斯科的展覽在這裏得到極強的反應。毫無疑問，這是我多年來在展覽上看到最好的一個，而它也在一羣能夠辨識好作品的同好中得到最高的敬仰。」

羅斯科那年秋天到西岸時也去了舊金山，一九四七及四九年夏天，他自己也在加州美術學校敎暑期班。羅斯科給帕森斯的信上盛讚史提耳一九四七年在加州榮譽軍團宮（California Palace of the Legion of Honor）的展覽，「我的學生和我遇到的每一個人都說史提耳的畫展使我們屛住呼吸。」那年九月，現代畫家及雕塑家同盟的年展裏，每一個會員可以選一幅非會員的作品展出，羅斯科選的是史提耳的《叛敎者》（*Apostate*）。一九四八年夏天史提耳在紐約，他和羅斯科、馬哲威爾、哈爾（David Hare）以及巴基歐第一起組織一個藝術學校，叫做「藝術家的主題」，史提耳後來脫離該校，回到加州美術學校。一九五〇年他離開加州美術學校，回到紐約。羅斯科一九四九年到舊金山時，史提耳借給他一幅作品《一九四八—四九—W1號》（*1948-49-W No. 1*）——一幅九十二吋長、七十一吋寬的黑色的畫，像一個巨大、強勁、嚴厲的良心，在羅斯科的臥室裏掛了六年，直到史提耳要回那幅畫。

一九五一年四月，史提耳在帕森斯那裏看了羅斯科最近的作品，他宣稱那些畫是「一個偉大的藝術家的作品，我用的字眼並無誇張成分。我自認是少數幾個了解和看見這種力量的人，我看見而且相信我了解其根源及其發展。」史提耳仍然覺得有必要把自己和羅斯科其他欽慕者及合作者區分開來，他說，「和一個眞正偉大的藝術家肩並肩合作並非一件普通待遇，可是企圖以解釋或分析得到這種待遇經常是這種關係的死路。」史提耳把自己和羅斯科看成是與繪畫作生死鬥爭的天才，而兩人自由平等地支持對方，不像「普通一般」人，要「擁有」或侵佔對方。

到後來，羅斯科還是太像「其他人」了。可是在一九四七到一九五〇之間，小心而充滿自我懷疑的羅斯科進入一段長期的大膽實驗過程，繪畫已經進入抽象、個性又極爲自信的史提耳給了羅斯科所需要的刺激和鼓勵。凱薩琳・庫（Katharine Kuh）說，「羅斯科告訴我史提耳對他的想法有很大的影響，也給他很多鼓勵。他給馬克的是他自己的自由，甚至超越他自己的自由。」

「羅斯科比較可親，對人相當熱絡，」他們的朋友史朋（Clay Spohn）說。「可是另一方面他的想法中有一種徒勞的意味。他常說生命是一齣悲喜劇。」

「史提耳對一般人都沒有好感，因爲他認爲多半人都很愚蠢，」而羅斯科「則希望別人尊敬他，認識他是一個可愛的人。史提耳只愛他自己的理想和他的目標。」加州美術學校的學生比利格斯說，羅斯科「可以滔滔不絕，而且說得極好，富於詩意，充滿變化，非常神祕。」他是「典型的紐約猶太知識分子藝術家／畫家，流露出一種完全不同的精力，是那種都市性、含有深意、集各種精華於一身的紐約人。」和史提耳「嚴峻的清教徒，幾乎是喀爾文派的態度」完全相反。的確，兩人的個性和背景是那樣不同，比起他們一開始的親密關係，他們最後友誼的破裂比較不令人詫異。

史提耳生於一九〇四年十一月三十日，既非生在像第文斯克那樣的小鎮，也非像克里夫蘭那樣的中西部城市，而是美國北面的大平原，北達科塔州的格蘭丁（Grandin）。他還是嬰兒的時候，他們家遷到華盛頓州的史卜堅，他父親在該地當會計師。可是在一九一〇年——雅各·羅斯科維茲來美國那年——史提耳的父親搬到加拿大亞伯達（Alberta）墾殖，史提耳成長於往返亞伯達農莊和他們在史卜堅的家裏。「我的膀子到肘彎都是血痕，除麥皮的結果。」史提耳誇張地說。羅斯科形容他的童年是猶太人受迫害的景象，哥薩克人用皮鞭抽他；史提耳的童年則是開拓者的困苦。如果羅斯科喜歡處於水平狀態，史提耳則肯定垂直狀態：「大風雪來的時候，你只能站直才活得下來，不然就是躺下來死掉。」後來，史提耳和傳統大師、現代大師、美術館的官僚人員、貪婪的經紀人——藝術周圍的社會和文化機構——鬥爭時，他堅決地呼籲「垂直而非水平；單一觀點而非兩極觀點；刺入火焰而非在浪潮間擺動。」把繪畫從一個普通嗜好的平地往上推，推到一個勝利的自由之地，或絕對的技巧控制。

史提耳希望能給繪畫「像貝多芬（Ludwig van Beethoven）的奏鳴曲或索福克里斯（Sophocles）的悲劇那種廣度和深度——它們代表了人性、希望、歡樂和悲劇的可能性」；就像羅斯科希望把繪畫提升到音樂和詩那種迫切的感人境界一樣。史提耳和羅斯科、紐曼、葛特列伯一樣，追求廣闊的文化和智識，如音樂（貝多芬），文學（布雷克〔William Blake〕），哲學（休姆〔David Hume〕、尼采、黑格爾、康德）。畫家中，他早期崇拜林布蘭（Rembrandt）和泰納（Joseph Turner）。可是史提耳是一個有文化素養的人，他強烈的自給自足的信仰最後使他把整個歐洲傳統視爲「死亡本身」。

一九二五年秋季，當時羅斯科正在跟韋伯學靜物，史提耳跑到紐約待了

三個月，在藝術學生聯盟選了一門課，聽了四十五分鐘就走了。在西部時，史提耳有關繪畫的知識來自一些通俗書籍，像《你應知道的大師》(*Masters Everyone Should Know*)（在地方牧師的圖書館裏找到的），或者騎馬走五哩路去看藝術雜誌。可是當他到紐約大都會美術館參觀時，他對於美術館用繪畫來解釋宗派，以及美術館陳設那些「讚頌教皇及國王或者裝飾有錢人的牆壁」的東西深感厭惡。就像紐曼在巴尼斯基金會的經驗一樣，美術館給史提耳的印象是佔用的危險。他不像紐曼那樣寫一篇聲明來表達他的憤怒，他選擇美國西部鄉下人的態度，退回史卜堅。

史提耳說，「你會習慣孤獨而不感到寂寞」，這種訓練是焦慮不寧的羅斯科永遠學不會的。在史卜堅大學唸了一年之後，史提耳回到亞伯達，在那裏單獨作畫四年。一九三一年他回到史卜堅大學，一九三三年畢業。從一九三三到一九四一年，他在普曼 (Pullman) 的華盛頓州立學院教藝術，仍繼續作畫。「對我而言，所有的地方都是暫時的，」史提耳後來說。「我創造了一個解放我自己的世界。」他常稱他的繪畫是一件「工具」，把畫變形成一把小刀。所以後來史提耳用小刀作畫，說「我對刀片的認同」，以及「切入所有過去和現在文化上的麻醉劑，因此我們可以達到一種直接、即刻的真正自由視界。」對史提耳而言，一如對羅斯科一樣，繪畫不僅是美學活動，而是一件人的「工具」，積極地清理出一片可供個人解放的空間。

「泰納畫海，對我而言，草原和海一樣廣大，」史提耳說。史提耳在一九二〇年代末期及一九三〇年代早期開始作畫時，並非一個藝術的圈外人，而是一個美國地方主義畫家。《穀倉行列》(*Row of Elevators*, 1928-29) 裏暗示史提耳的時代，西部大平原上的小木屋、柵欄、電話線、貨車、卡車、鐵軌汽車、穀倉，和幾個極小的人形，已經變成一片雜木叢生的黃土地，淺而淤積的池塘以及殘敗的樹樁。

史提耳並沒有把泰納和班頓混合，畫出一幅廣袤草原的懷鄉景致。然而，畫面的最佳角度極接近地面，戲劇性地襯著厚塗的顏料，佈滿雲彩的白色天空，垂直排列的穀倉，五個平坦的紀念碑一樣的木板，強調一種寂寞和原始的廣大，一種史提耳後來不是在工業社會而是在心理上找到的同樣的感覺。一九三四及三五年夏天，他在紐約州一個專供作家、音樂家和藝術家聚集的地方雅多 (Yaddo) 作畫。他在那裏決定，「可說是存心的決定，一切重頭開始。」

史提耳不僅必須放棄美國風景畫，而且得全部重頭來過：「我了解到我必須從古典歐洲傳統外另找出路。」說到跟歐洲頹廢的關係，史提耳是紐曼發展到極致。「我沒有從過去的形像或花招學過什麼，不論是寫實主義、超現實主義、表現主義、包浩斯 (Bauhaus)、印象主義或隨便你說什麼派別，」史提耳說，「我回到我自己的風格，想像，創造，細細思考透徹。」史提耳是自我創造的。

可是，史提耳在一九三五年得到華盛頓州立學院的碩士學位。根據他的「傳記年表」，「一九三五年因他在學校的年限，他必須得到碩士學位：他並未進入碩士班。」可是他還是寫了一篇碩士論文，〈塞尚：評估的研究〉(Cézanne, A Study in Evaluation)。長達三十四頁的論文中並沒有顯出史提耳拒絕歐洲權威，而是他創造了一個他個人能夠強烈認同，最後超越的塞尚。「他走的每一步，」史提耳寫道，「都顯示出一個粗魯、摸索中的鄉下人和態度自如的城市紳士面對面時的格格不入，」好像塞尚是一個北達科塔人，面對紐約五十七街時有的種種衝突。史提耳自己在大都會（紐約、舊金山）和鄉下（史卜堅、亞伯達和普曼）之間搬來搬去；塞尚最後在法國南部鄉間定居，在那裏「他躲開畫家和城裏人，他們也躲著他，他選擇寂寞和孤獨的道路。」

「塞尚被稱為現代藝術之父，」史提耳寫道，並懷疑「這位大師是否承認甚至認識他的子孫。」「立體主義，漩渦主義，色彩主義，超現實主義，」史提耳說，全都「強調技巧」，因此是塞尚的「衍生而非延續」。但是史提耳自己也談到技巧問題，強調「塞尚冷峻，幾乎野蠻的俗世風格需要一個很強的結構基礎。」塞尚找到的基礎是「以顏色來表達形式」。「所以他試著從顏色裏表現形式而不是使顏色看起來像形式，」史提耳說，他稱讚塞尚「同時表現出韻律和粗獷的風格。」以他驚人的洞見，史提耳把塞尚和他的現代派子孫分開，好讓他自己日後以粗獷顏色為形式的畫風和塞尚有直接血緣關係。

一九四五年夏天史提耳住在紐約時，他給羅斯科看的作品中有《一九四四—G》和《一九四五—H》兩幅，在當時這兩幅作品比羅斯科和他最親近的畫家朋友葛特列伯及紐曼的作品都要先進。史提耳已經超越超現實主義。這兩幅作品都是巨幅尺寸，完全沒有具體形狀，一大片一大片枯乾、陰鬱的顏色，其中有一些較細、彎曲而比較淡的形狀穿過，好像要裂開似的。有一度，他稱這些形狀為「生命線」；另一段時間，他說這些「流動的，經常如火焰般的垂直形狀，是受到平坦的達科塔平原的影響；它們是從土地裏冒出來有生

命的形體。」近看時，塗著粗獷而厚重顏色的畫布上，有史提耳用小刀短促、迅速地劃過的痕跡，逼得觀者往後退到一個最好的角度，在他們眼前的是一片孤寂、宇宙性的無垠。這件作品中，「空間和形體在我的畫布上已經融成一個完整的心理狀態。」「此刻我對自由的感覺是絕對的，無限的。」超現實主義對藝術的觀念是「進入未知世界的冒險」，把藝術和想像中的自由結合；但是史提耳給羅斯科指出一條新的、走向美國人的路，把繪畫當成通往個人和社會自由的途徑（或「工具」），繪畫是「個人可以完全剝下文化偽裝獨立存在的一個空間」。繪畫，現在成了一個道德、心理甚至形而上的行動，表達或發明超越歷史及社會的本質存在。

史提耳是美國人，喀爾文教派，西部式的；羅斯科是俄國人，猶太教背景，紐約式的。史提耳，一個出色的畫家，追求鄉下的孤立；羅斯科，另一個出色的畫家，則逃離鄉下那種孤立。史提耳對大多數人都是藐視態度，最好的也不過是保持距離，羅斯科則熱絡健談。兩人對他們自己的作品都抱有彌賽亞一般的野心，雖然羅斯科比較容易自我懷疑。兩人都在繪畫中找出不把自己限於製造圖畫的路，可是羅斯科的畫面比較誘人、透明、富於氣氛，顏色塗得極薄且邊緣相當細緻，而史提耳的畫面則較為堅硬、濃厚、粗獷，顏色很厚而邊緣粗率。在加州美術學校認識他們兩人的畢許霍夫（Elmer Bischoff）說，羅斯科「表現的是衝破孤寂的希望」，而史提耳則強調「藝術家為保持他的完整性，必須堅持勇敢而孤寂的立場。」羅斯科的畫走出來，走向觀者；史提耳的畫則是站在那裏，等著觀者走近。可是如此不同的氣質和風格，兩人在四〇年代中期到末期卻能自由地彼此影響對方的作品，尤其是信心十足的史提耳影響比較遲疑的羅斯科。

不少人寫的文章中提到，羅斯科一九四〇年代晚期作品中某些形狀和史提耳的形狀有相似之處。更重要的是，史提耳鼓勵羅斯科加大畫的尺寸，以大片顏色來表達形式。羅斯科一九四七年在舊金山教暑期班時，史提耳在加州榮譽軍團宮的展覽——羅斯科說使他和他學生呼吸停止的那個展覽——被《舊金山紀事報》（San Francisco Chronicle）評得體無完膚。羅斯科的反應是召集了幾個學生，而比利格斯記得，「我們一起吃午餐，他非常激動。」他鼓勵學生寫一封抗議信，羅斯科「非常熱情地說他認為我們應該支持史提耳，表明態度，寫一封信。在那長達兩小時的談話中，他表示他對史提耳極為敬重，對他及他的作品有一種極深沉極廣大的感受。」羅斯科說，「如果沒有史

提耳，他或許不會想通他自己的觀點。」隨著他自己畫風逐漸變化，「史提耳對他的態度有直接的影響。」「他了解史提耳認爲繪畫的無限可能性對他是一種啓發，」「給他信心，使他全心致力於那種可能性。」

一九四九年四月，史提耳從舊金山寫給羅斯科的信上說，「我等你來，宣告我們的罪惡。對那些想壓迫我們的人，我們的作品想必是絕大的罪惡。」自由和憤怒把這兩個叛徒綁在一起，他們把他們的作品想成社會鬥爭中的武器，對象不是全人類，而是觀者個人的內心。對他們而言，繪畫是個人救贖的途徑，他們強烈地認同他們的作品，變成鼓吹自由的人物，根據史朋的說法，他們介入「藝術的政治，或如何戰勝，或誰來控制……在個人作品的展示和推廣上。」史提耳稱這些活動是「游擊戰」，他們兩人成了游擊戰士，希望能說服敵人買他們的武器，掛在牆上當裝飾。結果，他們兩人解決這個矛盾困境的不同方式——或者說史提耳不能忍受羅斯科的解決方式——使他們終於在森林中不同的地方各自作戰，史提耳偶爾掉頭攻擊他昔日的夥伴。

註 釋:

❶ 赫斯的紀錄來自他的《巴內特·紐曼》,頁19,但是這種
神祕的同代畫家傳記始於羅森堡 (Harold Rosenberg) 著
名的〈美國行動畫家〉:「除了幾個極重要的少數畫家外,
這羣畫家都是把自己分割成兩半,而走到現在的畫風。
他們並非剛出道的年輕畫家,而是再生的畫家。他們也
許年過四十,而這個新生的畫家可能只有七歲。巨大的
危機造成的對角線把他和他過去的個人及藝術分成兩
半。」

羅森堡「絕大危機」的觀念首次用在羅斯科身上是艾蓮·
德庫寧寫的〈兩個行動中的美國畫家:克萊恩和羅斯
科〉:「對有些藝術家而言,過去和現在的分裂就像塔瑟
斯的掃羅 (Saul of Tarsus) 在大馬士革城牆外,看見一道
『神光』,聽見偉大的問題『你是誰?』時,同樣的劇烈
……有時,這個問題像驚雷,藝術家像掃羅一樣,從他
的過去跳入現在:他不再是掃羅了,他是保羅,他知道
他的方向。他並沒有做這項決定,是神向他顯靈;他完
全改變了他的信仰。他的現在是從他改變那一刻算起。
之前的一切都屬於他的過去,已經不存在了。」

❷ 羅斯科並不是蘇菲的「侄兒」,而是她丈夫的表弟。

❸ 佩姬·古金漢後來對羅斯科的畫還是失去興趣。一九五
〇年代或一九六〇年代間,貝納·芮斯提議在本世紀藝
術畫廊舉辦展覽,她的反應是,「我不能忍受紐曼的畫。
我討厭那一派的畫,包括羅斯科現在的畫,我不要我的
名字跟他們有任何關係。」

❹ 艾華利信上說的古金漢不是後來的古金漢美術館,而是
指本世紀藝術畫廊。

❺ 羅斯科在一九四六年八月二十日寫給舊金山現代美術館
館長莫里 (Grace L. McCann Morley) 的信上說:「我很
高興聽到美術館把這幅大畫作為永久收藏。這是我自己
最喜歡的一幅,我希望更多的認識能使這幅畫繼續受到
大家的喜愛。」有關那幅畫掛在羅斯科家客廳及其綽號的

資料，來自我訪問凱蒂・羅斯科。

❻「義大利大師」在現代美術館展出似乎是一個奇怪的展覽，的確也是。二十八幅畫曾在舊金山世界博覽會展出；大都會美術館拒絕展出，部分原因是接受該項展覽等於給予義大利法西斯政府合法的承認。巴爾則認為偉大的藝術應超越政治，所以他接受了那個展覽。

❼由於羅斯科離婚的規定，他不能在紐約市結婚，因此他於新澤西州結婚。據安娜利・紐曼的說法，這對新人必須用新澤西州的假住址以在此地結婚，令羅斯科非常緊張。婚禮的見證人是瑪爾的母親和一個當時住紐約，名叫摩頓・杜區（Morton M. Deutsch）的人。

❽這是史提耳太太一九八六年三月給作者信上的話。史提耳和羅斯科之間的通信極多，一九五一年十一月一日，史提耳向羅斯科提議「我們把我們過去幾年的通信集起來重讀一遍。我突然想到這些通信裏談到我們和我們作品的關係，我們的想法，是最好的紀錄。」史提耳的動機是把這些資料保存起來，避免被別的文化機構拿去成為他們的財產。羅斯科同意他的作法。

❾羅斯科的文章裏把史提耳也歸入「戰爭時紐約出現的一小羣神話製造者」裏面，這或許是史提耳反對那篇文章的原因。

9

「有生命且能呼吸的藝術」

我可以毫無保留地說，我的觀點是抽象可以不存在。任何形狀或部分，如果沒有具體的眞實骨肉，能感受快樂和痛苦，等於不存在。任何不能讓生命呼吸的畫面都無法使我有興趣。

——馬克・羅斯科

一九四七年春末，本世紀藝術畫廊關閉了，基斯勒的前衛家具拍賣出去，佩姬・古金漢寫道，「我把我的藏品放在儲藏室，帶著我的兩條狗，飛到歐洲。」最後，她及她的藝術藏品和她的狗在威尼斯大運河沿岸的大廈中定居下來。古金漢代表的藝術家，包括羅斯科在內早已漸漸不滿起來，也許是因爲畫的銷售不佳，也許因爲古金漢把她女兒培琴 (Pegeen)、她前夫維爾 (Lawrence Vail)、她妹妹黑桑 (Hazel)、她的朋友羅絲・李 (Gypsy Rose Lee) 也包括在本世紀藝術畫廊的展覽中。「畫廊成了遊戲場地，」愛什爾・巴基歐第 (Ethel Baziotes) 說。「藝術家覺得很不自在。」然而不論他們對佩姬・古金漢覺得多麼不自在，沒有她，她代表的那些年輕藝術家也同樣不自在。本世紀藝術畫廊收藏了

許多年輕藝術家的現代藝術，給他們一個社交基地，使這些年輕不知名的畫家身分提高，如果沒有引起購買者的注意，至少使得藝評家和美術館的專業人士注意到他們。

即使在古金漢離開之前，羅斯科就希望加入普賽爾的67畫廊，可是普賽爾在一九四五年夏天去世，「對葛特列伯和羅斯科是特別覺得惋惜的事，」艾華利寫道，「普賽爾一直在推動他們，他們原來在下一季會有兩個展覽。」但是羅斯科和他的朋友並沒有完全被冷落。不錯，上城的老經紀人代表的畫家是歐洲的超現實主義畫家——皮耶・馬蒂斯，瓦隆丹（Curt Valentin）——又把年輕美國畫家置之一邊。「我一定是瞎了眼，」瓦隆丹說，「我完全看不見他們。」有些古金漢代表的畫家，知道她戰後會回到歐洲去，已經先離開她到顧茲的新畫廊去了，馬哲威爾和巴基歐第也在其中。一九四四年，古金漢把羅斯科介紹給帕森斯；紐曼差不多也是同一時候在葛特列伯家裏認識帕森斯，成了她的好朋友和顧問。羅斯科、紐曼和史提耳決定他們要組成一個小團體時，他們和帕森斯簽了合約，她的畫廊於一九四六年秋天在東五十七街15號開幕。帕森斯稱這三位畫家和帕洛克是她的「啓示錄上的四騎士」。

一九四七年三月，羅斯科在帕森斯畫廊開了第一次個展。那年十一月，他和畫廊簽了合同，讓畫廊抽三分之一所有畫廊賣出的畫，百分之十五他畫室賣出的畫，帕森斯「全權負責促銷藝術家的作品」，羅斯科在她畫廊以外的展出必須得到她的許可。四十四歲的羅斯科，在畫了二十多年之後，終於有了第一個經紀人。帕森斯一九四六年春天曾在摩提莫・布藍特（Mortimer Brandt）畫廊辦過羅斯科的水彩畫展，她在一九四七到一九五一年之間給了羅斯科五次個展，並讓他參加一九四七年紐曼評審的「觀念符號畫」（The Ideographic Picture）展。另外，早期的「惠特尼的異議者」羅斯科，後來拒絕參加惠特尼美術館一九五二年的年展，宣稱美術館是個「爛貨舖子」，而在一九四五到一九五〇年間曾參加七次惠特尼的展出。一九四六年夏末，羅斯科在舊金山現代美術館開了他第一次美術館個展，這是一九三三年他和他學生一起在波特蘭美術館小型展出以來第一次美術館展覽。

到此時為止，任何看過他在一九四六到一九四八年展出的人都看得出，他仍是一個超現實主義畫家。他一九四八年三月在帕森斯畫廊的展覽中，展出的作品包括：《心靈的方陣》（Phalanx of the Mind），《太初》（Beginnings），《渾沌的暗示》（Intimations of Chaos），《神聖的容器》（Sacred Vessel），《夢的

記憶》(*Dream Memory*)、《典禮的容器》(*Ceremonial Vessel*)、《風神的豎琴》(*Aeolian Harp*)、《春日的記憶》(*Vernal Memory*)、《地質的記憶》(*Geologic Memory*)、《靜止的元素》(*Poised Elements*)、《客西馬尼》(*Gethsemane*)、《遠古的激怒》(*Agitation of the Archaic*)、《舞》(*Dance*)、《同伴和孤獨》(*Companionship and Solitude*)。十四幅畫中有些可能是近作，可是其中十幅都曾展覽過，有些是一兩年前展過的，而《靜止的元素》則已經畫了有四年了，曾在羅斯科於本世紀藝術畫廊的展覽中展過。他的價碼漸漸漲高，聲譽也與日俱增，羅斯科的畫好像是在做水的生意。

然而，從一九四六年開始，羅斯科創造出新的繪畫——後來被稱為「複合形式」(Multiforms)——他在這些作品中嘗試一連串大膽而決絕的否定，試圖從他的神話、象徵、風景、人形以及任何有線條的畫中掙脫出來，開始塗上一塊一塊朦朧、有光澤的顏色。❶「我給自己找的難題是進一步把我的象徵具體化，」羅斯科一九四五年夏天給紐曼的信上寫道，這個過程，他說，令他「很頭痛」但是也使「工作極為興奮。不幸的是我們不能一下就能達到所要的結果，而必須忍受一連串的失敗，才能找到比較明確的路。」在一九四〇年代末期，羅斯科進入一段強烈、痛苦、卻又興奮的尋找過程，他不再試圖把他的象徵具體化，而是除去象徵，以塗得很薄、彷彿自有內在生命的色塊表達形式，來使他的作品具體化。

「我開始痛恨畫家生涯，」羅斯科一九四八年五月給史朋的信上很戲劇性地寫道——並非頭一次，也不是最後一次如此抱怨，他對他的職業一直有這種愛恨交織的感覺。「一開始是和自己的內心爭戰，而另一隻腿仍踩在正常的世界裏，」他繼續說，「然後你處於一種興奮狀態，幾乎使你自己發瘋，只要你能撐下去，這種高昂一直持續。回復是一連好幾個禮拜的虛脫，你只等於半活著。」這是他去年一年的「歷史」，羅斯科說，可是「我現在開始覺得人必須想辦法打破這種循環。你為別人花掉你的力量抵抗那種小店主的保守心態，你可以說是為這些人在地獄裏走了一圈。」

現在羅斯科的畫不但脫離了熟悉的人世，甚至脫離了那些孕育在水裏人的原始來源，掙扎、內在分裂和抗拒的行動變成羅斯科創造的重點。藝術家先和他自己的內在交手，好像他的內在是一個單獨存在的個體，一個難以捉摸的拳擊搭檔，他和他的搭檔虛實進退，揮拳出招，只是從來不重擊對方。這樣的來回造成一種創造的「瘋狂」狀態，好像兩個對手同時融入一種戴奧

尼索斯式的情境。然而羅斯科像尼采的悲劇藝術家一樣，既是自覺的，也是分裂的，經驗到他必須投入的瘋狂狀態（走出「正常」世界），但他同時又必須抵抗（或面對這種「瘋狂」）。即使事後，虛脫的畫家仍然必須以五十七街「小店主」的形式和正常世界作戰。

他畫那些複合形式作品時，他只展出極少數幾幅，是在一九四九年春天帕森斯的展覽中，他展出的幾幅畫中有好幾個疊著的水平長方形框框──離他成熟的形式只有一步之距。❷就像他對一九四〇到四一年間的神話作品一樣，他對他的新作充滿懷疑，也不信任觀眾，把這些複合形式作品至少儲存了好幾年才公開展出。事實上，這段時間他正在孕育那篇關於畫展危險性的有名的聲明。

> 繪畫的生命是在敏感的觀賞者眼中存活延續。繪畫也可能因相反的情況死亡。所以，把繪畫公諸於世是一件冒險而無感覺的行為。我們可以想像繪畫受到那些眼光粗俗無能的殘酷傷害是經常發生的事！

羅斯科「迫切地需要同伴」，庫尼茲說。羅斯科如此覺得，他的繪畫也如此。在熱情崇拜他的朋友（或妻子）前，他覺得輕鬆、有力量、充滿生命力。正如他在《自畫像》中想像他自己，羅斯科此刻把他的畫想像成既是強有力而又易受傷害的，很容易被那些小店主、收藏家、藝評家的殘酷所傷，更不用提那些把自己的無知無能強加於人的陌生人了。因此他對觀眾的感覺同時是能融入繪畫，充滿親密、熱愛和鼓舞的凝視，以及能扼殺繪畫的冷漠，不自覺的敵意。他現在開始把他畫中的形狀想成活著的有機生命，然而它們的生命並不需要靠某一階層的人──指那些到畫廊或美術館參觀的人。羅斯科聲明中生或死的觀念跟史提耳的很近似；強調把畫公諸於世是「冒險而無感覺的行為」顯出羅斯科在一九四〇年代末期開始覺得需要保護他的創作，因為它們是經過一段他個人極長的創作掙扎和折磨的成品。

在他兩次婚姻之間，羅斯科給他姊姊的信上曾表示單身生活（富於動力）比婚姻生活（安全感）好，除非能找到一個「既能給予這種安全感又能刺激你的官能和動力的伴侶」。他美麗的新婚妻子和比他先進的藝術家像史提耳的友誼，使得羅斯科的生活彷彿又回到一九三〇年代初期他和伊迪斯結婚以及艾華利的友誼那段日子。「在新生活的邊緣，」他給他姊姊的信上說，「我最不

希望的就是回到過去的生活去。」可是，現在生活安定了，他可以重複過去，把過去轉變成他的新生。

瑪爾・貝斯托爾給羅斯科他需要從妻子那裏得到的陪伴、舒適、安慰，甚至崇拜。史提耳給羅斯科他需要從同伴那裏得到的力量和欣賞。史提耳比艾華利有野心和衝勁，他已經完全打破形狀的限制，進入以色彩表現形像的階段，羅斯科從他那裏得到的啓示和影響使他能進一步把從艾華利那裏學到的顏色發展下去。羅斯科需要一個妻子就像游泳的人需要泳池四邊的界限，他可以從那裏游開，然後再回到那裏去。伊迪斯無意做她丈夫自由想像的穩固基礎。事實上，她讓羅斯科替她推銷首飾生意，是在他們家中建立起一種小店主心態。羅斯科第二次婚姻使得獨處時覺得浮游的他能一隻腳堅定地踩在正常世界裏——給他安全感，使他能發揮他的創造力，刺激他的官能和動力，讓他把他的藝術轉化成「進入未知世界的冒險」。

這些複合形式的畫多半看不出任何掙扎折磨的創造過程。它們溫暖、強烈的顏色，它們繁複多樣的形狀和色調變化，它們那種自由和創造性的尋求之間的平衡感——這一切暗示羅斯科雖然同時說他恨畫家生涯，卻處於一種完全沉醉於繪畫的狀態中，彷彿他第一次發現這種媒體一樣。從前，羅斯科畫中沉鬱的顏色和古怪的扭曲有意冒犯觀眾，好像要使愛慕雷諾瓦作品的觀眾受到陰暗現實的震撼。現在，他的作品漸漸完全脫離可以辨認的形狀，他的畫面變得美麗，誘人的顏色伸向觀眾，彷彿在這樣的層次上，他能夠打破孤寂，和那些他同時需要卻又懷疑的觀眾溝通。

《無題》(*Untitled*, 1948)（彩圖13）是許多色彩明亮、邊緣柔和、透明的、主要是水平狀的兩度空間形狀構成的一幅畫面。這些形狀有些是圓形，有些是橢圓或長方形；但是這些幾何形狀都不甚規則，已經有機化了，多半是特殊的、富於變化的、無以名之的不規則形狀，彷彿畫家處於一種先於認知的朦朧知覺狀態。缺乏具體、重量和界定的形狀，這些一塊一塊的顏色——在畫面中間之上和之下的白色、黃色、藍／灰色及紅／橘色——在整個畫面上顯得浮動，空靈，沒有束縛。它們模糊的邊緣看起來像是在向外延伸，好像是有機的生物一樣。靠近邊緣的形狀——像右邊極細的灰色條狀和左邊的紅／橘色塊——表示此幅畫描述的宇宙一直延伸到畫面邊緣之外；但是這些形狀和其他在邊緣的形狀，是向畫面中間推進，形成一層範圍。

沒有地鐵車站的直線建築物，沒有不規則的水平長方形，甚至沒有原來

供藝術家構圖的格子。羅斯科的顏色形式從形狀代表和先決的結構中解放出來。沒有這些外在的支持，羅斯科的新自由造成重量、比例和安排上極大的困難，需要一種掙扎，不讓自己隨意漂浮，好讓情況發生的意願。在複合形式中，結構必須隨時改變，是一種特殊而微妙的平衡作用。他的形狀沒有明確甚至模糊（如在《海岸的緩慢旋轉》中）的輪廓線，很多却是有範圍的，和粉紅色的背景色不同。這些形狀彼此通常也安排得很近，有些輕輕地接觸，有時一塊支持另一塊。通常靠近的地方有一些連接的形狀，好像它們是，或者可以結合在一起的。然而，整個空間並不擁擠。跟羅斯科一九三〇年代那些身體靠近而感情疏遠的人物相比，他此處的形狀──彼此分開却接近，甚至親密──有足夠可以呼吸的空間。它們充滿生意却又穩定，既沒有被迫擠在一起，也沒有被迫分開。它們好像被一片無形磁場上的磁力吸在一起，一個個舒適地飄浮在一個很淺、變動的空間裏。羅斯科創造了一個穩定中的自由，一個充滿動力的靜止狀態，或他自己後來稱爲「活的統一」❸。

這幅畫底部那個水平的黃色橢圓形，跟《鷹的預兆》裏橫過怪物骨盆的那個木柵很相似。《鷹的預兆》裏那個人神合體的怪物，不論是男是女，或是二者合體，看起來是無性而空洞的，羅斯科的題目暗示《阿格門能》裏的合唱，形容兩隻雄鷹分食一隻懷孕的兔子，破壞了生命的自然循環及其生殖的核心。羅斯科同一時期的畫也有一隻像鷹的鳥，以及一隻胃和子宮部位有一個洞的兔子。❹在這些作品中，羅斯科挖掘的是戰爭本能的野蠻；他也在挖掘他個人創造的本能，他總是畫扭曲的人體。喜歡把自己想成受害者而非迫害者的羅斯科，對他自己破壞的本性極爲不安。一九五〇年後，他說那些畫是撒且式的。現在，他不再扭曲外在形像來表達他的視界，他讓他的內在視界在畫布上浮現，不再以象徵形式來表現，而以大塊的顏色，好像顏色本身能說話，能把深埋的心理語言表達出來。

然而，人形對羅斯科而言是一種難以完全放棄的語言。畢竟，他自己說過，他對繪畫的熱情始於他對女性身體的反應。由於他的種族背景，也由於他職業上的抉擇，羅斯科一直是藝術界的圈外人，但是儘管他對人沒有信心，也不信任，儘管他個性緘默，保持隱私，他同時也是一個熱情健談的人，一個需要同伴的人，這使他的畫「希望能衝破孤寂」。羅斯科的觀念是繪畫就像語言和歌一樣自然；他認爲兒童繪畫是一種人類共有的表達語言；他認爲神話是一種古老的共同語言；他認爲自動繪畫是共有的潛意識表現──所有這

一切都是一個退隱、孤獨的人在說服他自己，他的媒體能克服他經常用來表現的孤立和沉默。因此，非人形畫是危險的，有可能使藝術家和觀眾共同的傳統世界瓦解，進而使羅斯科需要作畫的目的消失。

「從他開始離開超現實主義階段，」費伯說，「他所作的是他曾經對我講過的——要避免主題，如果他在畫中看到任何像一件物體的部分，他會改變形狀。」或者，羅斯科會把畫布顛倒過來：「油彩向不同的方向滴下，顯示他在繪畫過程中把畫布調過幾個邊，」克里爾華特寫道——「可能是一種有意壓制潛意識裏創造可以辨認的形狀的方法。」諷刺的是，不僅是個人創造的形狀，連潛意識裏能辨認的形狀都要避免。創造，因此不僅只是直覺地解放——像超現實主義畫家所作的，而是一連串意志和潛意識之間複雜的交涉過程，二者彼此是各自分立的。所以，像某些被壓抑的潛意識記憶，有形形狀在一九四六到四九年的複合形式作品中不時出現，好像這些作品是一個走向抽象的前衛畫家和一個害怕失去陣地的保守人文主義者之間的爭奪戰。

在《無題》中，上面兩個很大的紅色圓形像眼睛，它們底下那個紅色橫條像嘴，上面的白色是頭髮，下面的白色是鼻子，右邊那個黃色的橢圓形是一個耳朵。下面右方，一個粉紅色的肩膀往下，勾出一個粉紅及紅／橘色的手臂，在肘彎處向內彎，橫過人形前面，左邊——雖然比較不明顯——的粉紅色肩膀往下形成的臂膀也同樣彎過前面。所以，某些——絕非全部——羅斯科的顏色變成有形的形狀：一個眼睛空洞、嘴角下撇、卻溫暖而明亮、巨大桶般胸部的人形，兩個臂膀交疊在胸前。這幅一九四八年的《無題》，事實上是羅斯科一九三〇年代中期那幅《自畫像》的變形。

那幅自畫像強調的是羅斯科的巨大體型。這幅畫中，龐然體型僅以暗示表現，而身體看起來却是輕盈飄浮的——在解體的邊緣。身體中間和周圍的粉紅色可能是閃亮的肉體或者可能是背景色，前面的重點是眼睛和嘴。身體的界限因此並不明確，因為我們可以看成身體上覆了一層粉紅色的肉，或者是打開的——不是像一九四〇年左右的《無題》裏畫家的身體被撕開那樣——有一些沒有填滿的空間，引我們去看裏面。我們看不到任何像三個頭的畫家那樣瘦、那樣硬、那樣無生氣，而可以辨認的肋骨和胸腔。我們看到的是一個無骨的人形，是由一些在神祕空間飄浮著的柔和、渾圓、溫暖、誘人的形狀形成。

在這個人形的「胸部」裏面，一個藍色的橢圓形從一個較大的灰色橢圓

中閃著光，另一個中間有藍點、較小的灰色橢圓從這個大橢圓生出來（或是分開），但它和它的母體仍連在一起，而且受到母體的支持。這個人形的內在並非空的、被侵略的，而是豐富、有繁殖力（蛋形）的。這幅畫裏沒有像早期那幅自畫像裏的受傷；身體也不像一九四〇年的《無題》裏那樣扭曲。可是兩隻空洞的紅眼睛，左邊那隻大得古怪，紅色下撇的嘴給臉部一種痛苦的表情。之前那幅畫裏，幾個擠在一起的頭（或身體）表現出一種痛苦的自我分割；這幅畫裏，許多顏色構成的形狀之間開闊的空間，使得不同的每一面，自我中獨立的部分，能同時存在於一個「活的統一」之中。自我是一個「複合形狀」。

穩定却又富變化，一九四八年的《無題》並沒有勾畫出人形或任何其他具體形狀，只是呈現了一種人的精神性存在，看起來好像是剛剛合成一體，又好像是剛剛幻化開來。技巧上，羅斯科也向前邁進了。「傳統上畫畫先從素描開始是學院式的觀念，」羅斯科在「塗寫本」裏說。「我們可以從顏色開始。」在《自畫像》及許多他一九三〇年代的繪畫中，羅斯科並沒有先畫下他的臉，再塗上顏色，他一開始就用較小塊的顏色慢慢畫出他要的人形。自畫像和一九四八年的《無題》不同處在於，他已不再需要畫出任何可以辨認的形像了，他筆下薄薄的色塊因此各自分開，既沒有融合，也不是完全孤立的。造成的結果是，人的戲劇在一幅看起來無人的抽象畫面中，探討的是分離與融合的問題。畫面上不明確的人形—背景這種關係，形成了一種極為戲劇性的掙扎——自我從背景裏生出，而背景又是自我的一部分。

但是，這幅畫中並非所有的形狀都跟人形有關。這個人形「臉」的左邊一直往下到「肩膀／胸部」，有一個豎立的長方形，塗著白色、粉紅色、灰色、黃色、橘色及赭色，就無法被解釋成任何人形。這塊長方形較不完整，並未完全定型，然而是特意畫過的，有較明顯的筆觸，却塗得更淡、更透明，使我們能看到畫的內在。整幅畫裏，羅斯科的顏色塗滿，可是因為塗得很薄，是透明的，所以不能完全蓋住底下的顏色。各種顏色透出來，在底下隱約可見，在邊緣露出來，或者像右上角粉紅色裏面鬼魅般的灰色形狀，像影子般揮之不去。這幅畫是名副其實的深厚——多層的油彩。到目前為止，我一直把像肉般的粉紅色稱作背景色，可是有些地方很明顯可以看見粉紅的底下有白色或灰色或黃色，使這幅畫沒有一種穩定的背景色。

可是，在我們可以看進裏面的地方，我們發現一種焦的赭色，像是被周

圍的白色、粉紅色、橘色和黃色侵佔而形成一個負面的空間。這塊形狀被一個橘色的橫條擋在前面，把它往裏推，它濃厚的顏色使整個飄浮、閃動的畫面變得比較強硬，造成一種嘲諷性的自我反映。如果這塊焦赭色是背景色，畫上多彩的顏色可以被視爲表面建築，只能蓋住但無法完全隱藏那些遠距離或無法穿透的東西，那些拒絕渴望超越的東西，那些像死亡或孤寂的東西。

<div align="center">＊</div>

一九四七到四八年冬天，《可能性》(Possibilities) 發表了羅斯科的〈被激發出來的浪漫畫家〉：

浪漫派被迫尋找怪異的主題，被迫走到很遠的角落去。他們沒有了解到，雖然超越一定是奇怪、不熟悉的，並非所有奇怪、不熟悉的都是超越的。

社會對他的不友善使藝術家很難接受。但是這種惡意可以有助於真正解放。脫離安全感和社團的假象，藝術家可以丟開他的支票本，就像他丟開其他形式的安全一樣。屬於社團的感覺和安全感都靠熟悉。沒有那些，超越的經驗變得可能。

我把我的作品當作戲劇；畫中形狀是演員。創造出這些形狀是因爲需要這些演員，它們能毫不尷尬地作戲劇性地移動，不覺羞恥地運用肢體語言。

不論是它們的行動或演員自身都是不可預測，不能事先形容的。它們在一個陌生的地方開始一段未知的冒險。只有在完成的那一刹那，我會突然看到它們的量和作用都是我希望表達的。開始時心中有的想法和計畫只不過是一道門，經由那道門，我們進入另一個世界，一切在那裏發生。

因此，偉大的立體派畫作同時超越並掩飾了立體派的含意。

藝術家作畫時最重要的工具是相信自己在需要時能創造出奇蹟的能力。繪畫必須是奇蹟一般：一旦作品完成，創造和創造者之間的親密關係就結束了。他變成外人。繪畫對他，就像對任何後來經驗這件作品的人一樣，是一種啓示，是對內在熟悉的需要一種從未經驗過、從未預料到的了悟。

關於形狀:

它們是在特殊狀況下特殊的成分。

它們是有意志的自然有機物,具有強烈的自我肯定。

它們自由地移動,不須受制或違反可能和熟悉的世界。

它們和任何特殊可見的經驗皆無直接關聯,可是我們可以由它們身上看出自然生命的原則和熱情。

這齣戲在熟悉世界演出是絕不可能的事,除非日常生活裏的行動屬於超越現實的儀式的一部分。

即使擁有奇譎怪誕表現力的遠古藝術家,也覺得有必要創造出一羣中間人物、怪物、混種動物、神和半人半神。不同的是,遠古藝術家處於一個比我們實際的社會中,人們了解需要形而上經驗的迫切性,因此是被認可的。結果,人形和其他熟悉世界裏的東西可以成爲形而上精神性的一部分,這是古代祭典儀式的特徵。而我們則必須掩蓋。熟悉事物的眞面目必須搗碎,才能破壞我們社會環境的每一層面逐漸被有限聯想掩蓋這個事實。

沒有神怪,藝術無法演出我們的戲:藝術最深廣的一刻是表達這種挫折。神怪被視爲迷信而被拋棄後,藝術陷入憂愁之境,變得喜歡黑暗,把其對象包圍在幽暗的緬懷愁緒中。我認爲自從藝術家接受熟悉世界爲他主題之後的多少世紀以來,最偉大的成就是那些只有一個人的畫——孤獨的在那靜止的一刹那。

可是這個孤獨的個人無法舉手或以任何手勢表達他對生命無常的關懷,也無法表達他極度渴望面對無常生命的全然經驗。他也無法戰勝他的孤獨。各種際遇可以使人在海邊、街上或公園聚集在一起,然而即使有同伴,人仍然無法彼此溝通。

我不相信抽象或代表性是個問題。眞正的問題是終止這種沉寂和孤獨,使人能再呼吸,再伸動四肢。❺

一九五〇年夏天,《虎眼》(Tiger's Eye)和《藝術雜誌》請羅斯科寫聲明時,他拒絕了,因爲「我沒有任何我能同意的話可說。我對我從前寫的東西感到無地自容。現在自我聲明這玩意已經成了時尚。」羅斯科逐漸在他畫中除

去可以辨認的形狀時，他也變得不願在公開場合談他自己的作品，甚至連畫的題目也不用了，彷彿觀者與他畫面上神祕的簡單面對時引起的必然不安感一旦介入文字，都會受到騷擾。〈被激發出來的浪漫畫家〉是羅斯科第一篇，也是唯一一篇發表關於他自己作品的詳盡聲明。幾年來他在現代畫家及雕塑家同盟的文化委員會裏爲他的藝術積極奮戰的結果，這篇文章裏他放棄了給朱維爾爾上的論戰立場，顯出羅斯科在藝術世界裏新地位的信心，同時他也在爲他新作品──指複合形式──的觀眾做準備工作，到目前爲止，這個自我懷疑的創作者尚未公開展示這些作品。

〈被激發出來的浪漫畫家〉試圖說服讀者──也可能包括作者本人──他放棄任何一種可辨認的具體形體是合理的。他爲現代美國藝術家建立了一個世界性的神話基礎的歷史地位。在此之前，羅斯科強調現代藝術和遠古藝術之間「精神上的血緣關係」，雖然《鷹的預兆》和《敍利亞公牛》這類作品以戲劇性手法從古代精神上的完整性來表現現代精神的支離破碎。〈被激發出來的浪漫畫家〉的基本假設則是古代和現代的不同，以及現實世界──不論是物體的，社會的，歷史的或日常生活的──是不足的，不完整的。

「我堅持這個世界的物質現實和東西的實質，」羅斯科在他一九四五年的個人聲明中寫道。可是現在物質現實需要一點別的東西，一些超越物質的東西。在遠古社會，「形而上經驗的迫切性」是「被認可的」，熟悉的和形而上的經由宗教祭祀的儀式而相關聯。這聽來像是把原始社會理想化，的確也是如此。可是，羅斯科小時候他父親曾把正統猶太教強加於他，他活在一個完全由猶太法典主宰的世界裏，猶太法典不僅包括道德，並且把日常生活中的言語和行動儀式化，使其直接或間接和神有關。

可是羅斯科脫離猶太教堂，從第文斯克搬到波特蘭，他父親過世──這一連串的解放過程同時也使他失落。正如，在人和神之間那些鬼怪神魔被視爲迷信而被人拋棄，藝術陷入陰鬱之境一樣。現代懷疑主義把人和形而上的世界分隔。藝術限制在「可能和熟悉的範圍內」──即寫實主義──藝術只能在「只有一個人的畫──孤獨的在那靜止的一剎那」感人地表達出其自身限制造成的挫折和孤寂。羅斯科暗示，只有放棄人體，才有可能走出這種陰鬱的孤寂。

可是現代的精神超越──人不再和任何神學發生關係，甚至連浪漫的神學自然也遠離現代人──只能在個人內在的「未知之地」尋得。同時，羅斯

科把他的畫看成戲劇，好像退入內在自我能創造出一種公共藝術形式。和艾斯奇勒斯的戲不同的是，羅斯科的現代戲劇沒有共同的神話作基礎——另一件失落變成解放的例子。因為，不受任何意識形態和藝術「計畫」的限制，羅斯科的新藝術必然成為一種沒有終點的過程，一種發現，一個「未知的冒險」。這種繪畫與其說是技巧的產物，不如說是「奇蹟」，它們不再限於可能或熟悉的範圍，它們可以產生「無法預料和前所未有的」「啓示」。羅斯科此處用的字眼（像「奇蹟」、「啓示」）帶有宗教色彩；有些字眼則來自前衛人士的詞藻（「無法預料和前所未有的」）。羅斯科的畫在表達他對精神世界嚮往的同時，也達到前衛派對藝術新潮的要求。

羅斯科說，現代社會使「我們社會環境的每一層面逐漸被有限聯想掩蓋」。他認為真實的物件——有限，熟悉，因而失掉效用——是死的；他必須超越它們。真實物件畢竟是其他——不是他特有的；他畫中「特殊」的形狀則是他個人的創造。因此，他把它們形容成活著的「有機生命」，一旦親密的創造過程完成，他就像其他觀眾一樣，變成「局外人」。他的形狀像演員一樣，展示在人前，被人觀看，可是，它們是一羣因為需要而被創造出的演員，「它們能毫不尷尬地作戲劇性地移動，不覺羞恥地運用肢體語言。」

許多形容羅斯科熱絡、喜歡社交的親戚朋友也形容他寡言、內斂、隱密。這一面的羅斯科想當然耳地認為被人觀看，把個人的內在展示在舞台上，是可恥的，令人尷尬的；這個羅斯科也是一九六一年在現代美術館開幕展時，覺得「他自己就跟他的畫一樣被公開展出」，「前一晚開始極度怯場」最後認為他的作品「毫無價值」，彷彿沒有價值的是他自己。可是，從他開始畫複合形狀之後約有十年之間，羅斯科的作品是毫不羞恥地富於感官之美及挑逗性，渴望被人觀看，給人愉悅之感。他的新作品是從他自身衍化而成的結構美麗的「戲劇」，却又是獨立於他的。因此，羞恥可以昇華，轉化成「充滿意志力和熱情的自我肯定」。

複合形式中的形狀「不須受制或違反可能和熟悉的世界。」「它們和任何特殊可見的經驗皆無直接關聯。」史特恩說，羅斯科喜歡誇張，「我的視覺能力並不好。」「他說他從來不觀看物件。他只用他內在的視覺」——這是他自畫像總把眼睛省略的原因之一。他筆下有獨立機能的形狀不靠外在熟悉的視覺現實，它們本身就是現實，或者說得更確切一點，它們就像真實的生物一樣，隨著「有機生命的原理和活力」移動。它們是「特殊的」，模糊而神祕，

富於暗示性，不會以「有限聯想掩蓋」現實。所以這些形狀自身就是現實，它們也是「化了裝」的「演員」，在公共場所演出一幕一個疏離的藝術家在疏離的環境裏想像的戲劇，他「內在自由」的戲劇。在羅斯科充滿樂觀精神的「新生命」和他新的創作尋求中，戰時他想法中最顯著的「悲劇性」從未進入〈被激發出來的浪漫畫家〉。失落不再是個人經驗，而是一種普遍的現代情況——神的死亡；但是這種失落，就像羞恥一樣，能被轉化成自由。

然而羅斯科對這種自由的來源和特性依然和以往一樣，十分曖昧。他一方面把自由想像成浪漫地追求感官的解放，好像他是個猶太籍的藍波（Arthur Rimbaud）。西方傳統中那些使羅斯科感動的畫，那個「個人無法舉手或以任何手勢表達他對生命無常的關懷，也無法表達他極度渴望面對無常生命的全然經驗。」使那個靜止的人體有生命的可能是死亡、生命短暫和形體淹滅的事實——這種了悟使人燃起經歷全然經驗的欲望。對生命無常的感覺可以把我們從道德、社會及熟悉的限制中解放出來，正如羅斯科父親的死在某些方面使他解放。可是，死亡、煙消灰燼的想法似乎使羅斯科覺得不安和空虛，渴望更多新的感官經驗，而這種經驗却始終無法使他滿足。

從另一方面來看，爲藝術而離開耶魯到紐約的羅斯科把解放想像成來自犧牲性的痛苦。孤立無依，沒有同伴支持和銀行戶頭，藝術家被形容成社會不友善或有意仇視的受害者。但是，羅斯科也形容藝術家的地位是自己選擇的（「正如他拋棄其他形式的安全」），是自我犧牲的行爲。這篇文章中，羅斯科沒有像他以往那樣處處顯出缺乏安全感。不論是被迫的還是自己選擇的，仇視和不安全把畫家推向自由，折磨他走入精神超越之境。當然，一九四七年的羅斯科得到足夠的安全感——他的第二次婚姻；他的畫的銷售和得到的認可；他妻子的工作；與葛特列伯、紐曼和史提耳的友誼——使他有自由把不安全感浪漫化爲自由。他是在覺得這個世界比較安全之後，才開始談，開始畫「超越的形而上經驗」。

羅斯科在「塗寫本」裏寫道，「藝術是精神的。」年輕時代的羅斯科是一個浪漫的理想主義者；他最喜歡的導師韋伯曾稱讚藝術的力量可以使「死的或無關重要的事件變得精神性」；莎莉・艾華利記得羅斯科在一九三〇年代曾「一而再再而三地談到柏拉圖」；羅斯科討論兒童藝術時強調，內在創造的精神通常在社會環境限制下失去。偶爾，在他三〇年代作品中，一塊空白的粉紅色牆面或一個神祕的出口會暗示一條出路，海邊的人會向地平線那邊望去，

但是一般而言，羅斯科陰鬱的人物，不論是龐大的裸女或渺小的地鐵車站的旅客，都是被困住的。在四〇年代早期作品中，《鷹的預兆》裏的人獸合體有一個骨盆，使這個動物像羅斯科同一時期許多畫裏的兔子一樣，中心是空的。

可是幾年之內，埋藏許久的精神性，或者一種對精神性的渴求，開始顯現，先是和空氣的關聯，很快地被羅斯科畫中代表解放的水取代。《海岸的緩慢旋轉》裏的人形從水裏往上升入空氣中。四〇年代中期許多作品中兩道或三道水平的寬條通常暗示地／天或海／地／天的分割；飄浮在天上透明的抽象形狀──像一九四五年的《原始風景》（Primeval Landscape）和《客西馬尼》──隱含從畫面底部描寫的肉體的痛苦中解放到純淨的精神之境。《客西馬尼》裏用鳥代表耶穌❻，這段時間羅斯科畫中的鳥已經不像幾年前那些沉重、貪婪的鷹了，這些鳥通常激起一種精神上的飛躍和新生的感覺。《敍利亞公牛》中薄而輕、陽光般澄黃的身體也暗示精神上的超越。這些年中，挖掘「複雜的內在自我」，越來越牽涉到回到過去，把羅斯科覺得他受社會傷害而失去的精神性及創造性生活逐漸回復。正如羅斯科在「塗寫本」裏抄下費斯達的一段話「沒有這種回歸，進化是不可能的。任何新的創造，如果不借鏡於過去，不論其如何富於聰明的想像，都不會有未來的遠景。」

到一九四九年，羅斯科達到他著名的簡化形式，兩個或三個疊起的長方形，彷彿把觀者放置在從物質世界進入精神世界的門口。要羅斯科的形狀覺得有生命，它們必須是獨立的，和任何日常視覺世界沒有關聯。「它們自由地移動，不須受制或違反可能和熟悉的世界。」可是，羅斯科立刻又堅持它們必須違反：「熟悉事物的眞面目必須搗碎，才能破壞我們社會環境的每一層面逐漸被有限聯想掩蓋這個事實。」「搗碎」是「壓、磨成粉狀或灰」，這是羅斯科熟悉的活動，他在四〇年代曾用杵和臼把顏料磨碎使用。歐肯說，「他會花上好幾個鐘頭磨顏料。」這樣做比較省錢，也可以創造出他要的顏色；他還能回到他童年時代非常熟悉的活動，他父親也用杵和臼搗藥。

現在羅斯科不打算從理性世界退出，他要用極小的微粒搗碎那個世界，使它動搖瓦解，或者導向一個新的開始。在這些沒有具體物體形狀的圖畫中，失落滲入解放，搗碎熟悉事物的面貌，形成一種精神上的美麗畫面，使我們的失落得到安慰。然而，羅斯科想像中的破壞，化解了所有自我限制和分離，填補了人的需要。他的作品，他小心地表示，並非對繪畫難題或個人衝突，而是對「一種內在熟悉的需要」提供了「無法預知和前所未有的解決之道」。

宗教性啓示的辭句和前衞派的聲明被普遍人性的語言代替，那是羅斯科破壞性的懷疑主義下唯一留下的熟悉形式。「我不相信抽象或代表性是個問題。眞正的問題是終止這種沉寂和孤獨，使人能再呼吸，再伸動四肢。」在羅斯科新的繪畫中，他會創造出一個新的空間，讓人類最基本的需要像呼吸，渴望成爲可能，創造出一個公共舞台，使人和形而上的精神世界結合。

<div align="center">＊</div>

　　藝術街是曼哈頓的五十七街，是紐約市最顯眼也似乎是莊嚴的跨城大道。這裏有的是美國藝術市場的心靈、頭腦和神經系統。

<div align="right">——《財富》，1946</div>

　　五十七街是一片臭氣沖天的混亂。

<div align="right">——羅斯科，1948</div>

　　一九四九年三月二十八日，羅斯科在東五十七街15號的帕森斯畫廊開了他第三屆年展。他展出十一幅畫。全都是新作品；全都是抽象作品；全部以編號和年代代替描述性或神祕性的題目——例如，《一號，一九四九》。❼許多畫相當大；《一號，一九四九》約有五呎半長，四呎半寬。有幾幅包括形形色色的形狀，像《無題》(1948)。可是羅斯科最近三年很多作品包含了（或者說幾乎包含了）幾個色彩鮮明、邊緣細緻的重疊長方形。現在，形像是畫面上最顯著的。簡化的幾何形及柔和富有人性邊緣的方格形狀，又回到羅斯科的繪畫中來。我們回溯羅斯科的整個創作生涯，現在他離解決他的尋求只有一步之遙。但是對熟悉羅斯科前兩次帕森斯年展時展出的超現實作品的人而言，這些新的無具體形狀的框框是一個戲劇性的，甚至是令人不安的突破。

　　「畫家的作品在一段時間裏面，從一點邁進到另一點，是在走向清晰，」羅斯科一九四九年稍後在《虎眼》發表的一篇聲明（同時還刊印了五幅複合形式的畫）中說，「除去畫家和他觀念之間以及觀念和觀者之間的障礙。這些障礙像記憶、歷史和幾何形狀，都是綜合性的困境，我們從這裏抽出一些模仿性的觀念(像鬼)，但不是觀念本身。走向這種清晰的觀念，終不免會被了解。」《虎眼》的讀者在前兩期看到幾幅複印的羅斯科的超現實主義作品，他們可能把他的作品看成走向更模糊的方向，他挑釁地宣稱他的目標是「清晰」。

此處，去除物件、人、象徵符號——甚至題目——和搗碎物質世界無關，也和「內在自由」，「形而上的經驗」，以及前衛派維護純藝術無關。羅斯科的簡化是為了去除畫家和作品、作品和觀者之間的「障礙」；是為了終止分離，把「障礙」除去，可以有更直接地溝通，可以被「了解」。

然而即使經過這樣的澄清，了解並沒有「不可避免地」隨之而來。兩篇藝術雜誌的評論都將羅斯科一九四九年帕森斯展的重點放在構圖上，彷彿外在的統一是中心問題。布洛寧(Margaret Breuning)在《藝術文摘》(Art Digest)上說，「整個展覽最令人遺憾之處是這些畫沒有任何形式或設計的成分。」《藝術新聞》的赫斯先注意到「構圖的力量」支持羅斯科的情感，接著批評「他堅持堂皇的風格，採用巨型規模。」「他想塗滿巨大平面的野心，他拒絕探索油畫媒體的各種可能，造成裝飾上無法裝飾的曖昧之點。」第三篇藝評是美聯社的莫可桑尼 (Paul Mocsanyi) 寫的，他稱讚羅斯科是「新神祕主義」，他的「感情是顏色的相互關係表現，只願意以顏色來表現。」就在羅斯科快要達到他最後的澄清時，各種誤解他作品的說法——包括在評論圈內狹窄的視野或隨便冠上的名稱像裝飾或神祕主義——已經形成了。

羅斯科希望被了解；他希望能真正從深刻的角度被認識，被看到。然而認識造成自身的危險：如果他被了解，他就不再是圈外人了——他因此失掉他的優勢。後來的二十年，他的聲譽日增，成為國際有名的藝術家，他仍然堅持他是不被了解的。如果有人稱讚他的畫富於感官之美，他立刻指向他作品的精神性；如果有人暗示精神性，他把自己說成粗獷的物質主義者。好像任何語言上的反應，任何加諸他作品的名稱都使他不自在。他希望他作品中展現的自我是含糊、自由、難以固定的；他希望覺得——雖然已經成功——「他仍在抵抗小店主心態」，更不用提藝評、審核及藝術史的心態了。被誤解，被剝削，他仍需要安慰和鼓勵。仍然得和藝術市場鬥爭，他仍充滿憤怒。「不友善的社會」——有時是真的，有時是想像的——仍是創作必需的刺激。

一九四九年春天，羅斯科可以安慰自己的是至少現在有藝評表示對他失望。或者是麥卡基(Douglas MacAgy) 在《藝術雜誌》一月號上發表的銳利、同情的長文，這是第一篇期刊上刊登關於羅斯科作品的長文。該文以羅斯科自己的話起頭「畫家受他運用空間的方式限制」，麥卡基指出一種空間 (文藝復興)裏「物件個別存在，沒有必要互動，物件之間的空間並沒有接觸」，另一種空間 (羅斯科的)裏「物件及其周圍的環境似乎彼此融入，因此戲劇性

的重點無法被固定在一個永恆的統一上。」「身分是模糊的，角色是一種變換的關係。」麥卡基沒有限定羅斯科，他強調他的模糊不定，把他看成一個野心勃勃的創造者。

羅斯科看不起「小店主心態」。他指責五十七街「是一片臭氣沖天的混亂」。他性格裏純粹主義的那一半希望他的作品能不受市場操縱。但是他需要錢；他尋找溝通；他樂於展現自己；他喜歡被認識。另一半實際的羅斯科很精明地經營他的事業。一九四八年初夏，羅斯科和他太太在長島租了一間小屋子，他畫了許多畫。他們假期結束前，他請了一些人來看他的作品，其中包括藝評家哈洛德·羅森堡（Harold Rosenberg）。羅森堡記得，「他搬出大概有五十幾幅他那個夏天畫的畫。」「我當時想，這些都是非常精采的畫。那是我到藝術家畫室參觀最令人興奮的一次經驗。他一幅又一幅地拿出新的作品來。都是非常好的東西。」羅斯科拿出的作品都是他還沒公開展出的複合形式作品。可是羅森堡去參觀羅斯科一九四九年帕森斯展時，「我覺得非常失望，因為他夏天畫的那些極好的作品都不在展覽中。他回到紐約，畫了整個展覽的作品，」這些新作，比起他夏天看到的畫，「沒有那種多樣性和令人驚喜之處。」「那些畫是夏天的畫簡化後的形式。他研究他夏天畫過的畫，從它們變出一種新形式。」

畫展開幕後第二天，羅斯科打電話問羅森堡他的看法，羅森堡直接了當地告訴他，「我覺得不好。」「你在長島畫的那些極好的畫跑到哪裏去了？」羅斯科回答，他和一個朋友談過，他們決定那些畫種類太雜，他應該畫一些比較容易認出是他作品的畫。希望把他畫裏容易辨認的形狀除掉的羅斯科「想要一個容易辨認的個人形象」。到一九四九年年底，經過最後一道簡化過程——把幾個長方形減至兩個或三個，並擴展它們的尺寸——羅斯科在他那些空洞、變幻的長方形裏找到了他要的模糊卻又能辨認的形像。

幾年後，在布魯克林學院，羅斯科對他的學生強調，「你佔領一塊地方，這就是你的地方。你建立一些東西，那就是你的，是你的領域。一旦你佔了，別人就不會來佔。東施效顰是要遭人嘲笑的。」一九四〇年代最後幾年，羅斯科、帕洛克、德庫寧、克萊恩、馬哲威爾、紐曼及葛特列伯都建立起自己的特有風格，獨特的表達方式表現畫家的個人性，而又有足夠特色使個人能被認識——就像熟悉的事物一樣。很快的，大家會懂「一幅羅斯科」的意思，一種自有其危險性的認可形式。就像很多白種殖民者一樣，這些畫家可能把

未遭破壞的內在領域變成流行的個人資產。對羅斯科而言，創造出一種容易辨認的形像，他幾乎不須在作品上簽名——他整個人都呈現在畫布上——同時達成個人及市場的需求：一個能被認識的物件，一件有名的商品，一種眾所周知的價值，會比較容易銷售。

不管是優點還是缺點，羅斯科的經紀人帕森斯不是小店的店主。她娘家姓皮爾遜，一九○○年生於紐約市西四十九街17號(即現在的洛克斐勒廣場)。她在却普斯學校（Chaps School）及基佛（Randall Keever）小姐的學校受教育(皆爲貴族學校)，夏天在新港避暑，冬天在棕櫚海灘過多。她父親來自紐約的老家族，富有而保守；她母親家是南方法國後裔，比較活潑，受過高等教育，但並無藝術背景。藝術在西四十九街的大宅及新港和棕櫚海灘的房子中都不甚明顯。一九一三年的軍械庫展使得貝蒂·帕森斯發現從事藝術的可能性，但是她的家人強烈反對。他們也反對女子受大學教育。軍械庫展後，她被允許跟柏格藍姆（Gutzon Borglum）學雕塑。可是她在十九歲那年嫁給帕森斯，似乎注定要成爲長島的社交名媛。三年後，由於帕森斯縱酒過度，她跑到巴黎去離婚，接著在巴黎住了十一年，住在塞納河左岸，學習藝術（多半是雕塑），認識了柯爾達、曼·雷（Man Ray）、克恩（Hart Crane）、亞可伯（Max Jacob）、哲楚德·史坦因及查拉（Tristan Tzara）等人，彷彿注定要成爲一個流亡藝術家。

可是一九三三年經濟大蕭條使她破產，她回到美國，先住在好萊塢(在那裏她認識了瑪琳·黛德麗〔Marlene Dietrich〕和葛麗泰·嘉寶〔Greta Garbo〕)，後來又住在聖塔巴巴拉。她繼續學雕塑，並以教藝術、畫人像、在酒店工作爲生。「但是我一直想回到紐約。」在西岸住了六年之後，她把她丈夫給她那枚昂貴的訂婚戒指賣了，用那筆錢搬回紐約。她在中城畫廊（Midtown Gallery）非常成功地展示她的作品，之後畫廊請她賣畫。後來她又在現代美術館三位建館之母——蘇利文、艾比·洛克斐勒和布利斯——中的蘇莉文開的畫廊裏工作過一段時間。一九四○年早期，她在東五十五街的衛克費爾得書店（Wakefield Bookshop）地下室開始經營畫廊，展出康乃爾（Joseph Cornell）、史坦伯格（Saul Steinberg）、史特恩、史塔莫斯及葛特列伯的作品。帕森斯敢於冒險。

一九四四年衛克費爾得書店搬家，畫廊關閉。一向只賣歐洲大師作品的經紀人布藍特決定一試現代作品，他請帕森斯來經營現代部分。帕森斯經由

古金漢在這段時間認識羅斯科，一九四六年春天辦了一個羅斯科的水彩畫展。羅斯科說這是「我最成功的展覽」，說賣畫的收入使他能辭去中心學院的教職，並且說「有一個人花了一千多塊錢。所以可能還是有希望的。」可是布藍特在一九四六年畫季之後查帳簿時，結論是現代藝術毫無前途可言，他搬到另一個新地點，把東五十七街15號舊址讓給帕森斯使用。帕森斯籌了五千美元──她自己出一千，她四位朋友各出一千──在一九四六年秋天開了帕森斯畫廊。

畫廊的開幕展非常大膽，展出的是由紐曼審核的西北岸的印第安藝術。紐曼現在是帕森斯的好朋友，也是她的顧問。紐曼大捧他蒐集的部落藝術品的美學價值，但他在目錄文章中強調原始的權威顯然是爲了肯定當代前衛藝術。紐曼寫道，這些美洲土人的「主要美學傳統是抽象的」，紐曼接著問道，「難道這些作品不正解釋現代美國抽象畫家的作品嗎？」「他們以我們稱爲抽象的純粹造型語言，表達智性和情感的內容，他們並未模仿任何原始象徵，而爲我們在我們身處的時代中創造出活生生的神話。」這篇文章建立起紐曼和羅斯科在四○年代中期思想上接近的關係，也透露了帕森斯畫廊的方向，在很短的時間內羅致了帕洛克、羅斯科、史提耳、紐曼、瑞哈特及史塔莫斯。

「我了解到他們說的是歐洲人無法說的，」帕森斯後來說。「歐洲是一個被牆圍著的城──至少在我眼中是如此。任何東西都必須在牆內。畢卡索絕對不可能畫帕洛克畫的那種畫。」帕森斯太貴族，不可能是一個小店店主，自己和藝術關係太深，不可能把畫廊當成「娛樂場地」，太富於冒險精神，不可能安於安全，她很快地搬入本世紀藝術畫廊空出的地點。顧茲的畫廊展過年輕美國畫家作品（巴基歐第、馬哲威爾、葛特列伯）；愛根（Charles Egan）的畫廊也展過德庫寧、克萊恩的作品。但是從一九四七到一九五一年，帕森斯才是眞正經營前衛畫廊的人。她屬於老紐約的高級社交圈，很可能使她手下那些無產畫家感到不自在。但是她自己是從事藝術的，也在此時轉向抽象，而且是藝術蒐藏家，經常買她的藝術家的作品。她非常了解藝術家對較富人性的經紀人抱有的烏托邦式的幻想。她的畫廊因此成了畫家集會、談論、懸掛個人作品的場地。「星期六下午，總有十二、三個藝術家聚集在後面的房間裏，一坐幾個鐘頭，然後一起出去吃晚飯。」一個畫家形容畫廊更像一個「藝術家的合作社」。格林伯格認爲「那不僅是一個展覽和拍賣藝術品的畫廊，藝術活動無時無刻不在。」

帕森斯說，「我給了他們四面牆，其他全是他們自己的事了。」一九四六年，五十七街有一家畫廊鋪了豪華的地毯，盆栽，精緻的長沙發，裝飾性的牆椽，鑲木和天鵝絨的牆壁，不但沒有畫廊職業性的特色，且把藝術降爲維多利亞式巨宅中的奢侈裝飾品。帕森斯的畫廊裏，牆壁是白色的，沒有任何裝飾，地板是簡單的木質地板。帕森斯創造了現代前衛藝術畫廊的空間，唯一的焦點似乎只是藝術，因此否定了商業的現實環境。「那裏是紐約畫派那種巨幅、單一形像、前瞻性作品的理想環境。」帕森斯讓藝術家料理其他的事——選擇並懸掛他們的作品，加大作品尺寸，她從來不抱怨那種尺寸的作品很難賣掉。「有一次羅斯科決定展出較多作品，畫廊的牆根本掛不下，他在開幕前一天下午找了東尼・史密斯 (Tony Smith) 和其他幾個學藝術的朋友，連夜做出幾個可以移動的牆壁，把其他的畫掛上。」

帕森斯給藝術家四面牆壁，她也給他們完全的自由把作品掛滿牆上。可是她沒有給他們太多生意。「從一九四〇年開始，五十七街的生意是前所未有的興隆，」《財富》雜誌在一九四六年報導，那時正是這種興隆的尾聲，也是帕森斯畫廊快要開幕的時候。由於戰爭造成的經濟繁榮，大家有餘裕把錢花在奢侈品——像藝術品——上面，五十七街的畫廊在一九四〇到一九四六年間，銷售量增加了百分之三百。藝術市場的客戶也轉變了。根據《藝術新聞》一九四四年的調查，前一年賣出的藝術品中，三分之一的買主是初次買畫。藝術蒐藏不再是豪門巨富（或其太太子嗣）的專利了。根據《藝術新聞》的說法，「新的蒐藏家多半是四十五歲以下的中上資產階級，生意人，專業人士，或演藝人員，他們多半喜歡買美國畫。」「美國畫比較便宜；數量也多；比較容易買到好的作品；他們也認爲支持美國藝術家是『愛國』的表現；正如一個經紀人說的，那時有一種『要從基層建立起』的感覺。」

然而，一九四五年花在藝術上的六百萬美元，只有百分之十五是花在美國畫家上的；在一個仍被法國主宰的藝術市場上，美國的基層仍然是荒蕪的。至少，藝術市場的興隆並未給羅斯科帶來任何利益。他一九四五年在本世紀藝術畫廊展上只賣出三幅畫(兩百六十五美元)。但是羅斯科逐漸提高他的價碼。《客西馬尼》一九四五年在本世紀藝術畫廊的標價是五百五十美元，一九四八年在帕森斯畫廊則是七百五十美元。他一九四六年在布藍特畫廊的水彩畫展的確賣得很好，舊金山現代美術館買下《記憶的觸鬚》(Tentacles of Memory)，是羅斯科賣出的第一件美術館藏品。該展中的另外兩件作品，《埋葬一》

（*Entombment I*）及《魔幻之脈》（*Vessels of Magic*）也在次年被惠特尼美術館和布魯克林美術館買下。在比較知名的蒐藏家裏面，佩姬‧古金漢買了《犧牲》（*Immolation*）。

可是對這些「新蒐藏家」而言，在「老」五十七街畫廊並不太出名的當代展覽中買價格較低的水彩畫是最理想的狀況。當然，這些新蒐藏家跟老蒐藏家一樣，很可能在為他們自己建立起一種文化形象；他們買畫也可能跟買股票一樣是在炒熱市場。他們也可能真正喜歡藝術，像愛德華‧魯特（Edward Wales Root），他是羅斯福總統國務卿伊力胡‧魯特（Elihu Root）的兒子，伊力胡自己也是畫家。愛德華‧魯特蒐藏畫的歷史很早，但他是在一九四四年之後才開始買美國抽象畫家的作品，包括巴基歐第、史塔莫斯、馬哲威爾和德庫寧的。一九四〇年代末期，魯特買了兩幅羅斯科的油畫。

羅斯科在布藍特畫廊的成功使他跟主辦該展的帕森斯簽下合約；那次畫展也使他辭去中心學院的教職全力作畫。諷刺的是，羅斯科簽定經紀人，開始有了一點名氣，準備靠藝術市場維生時正是戰後藝術市場興隆的尾聲。一九四八到四九年是國內經濟蕭條的時候，從一九四七到一九五〇年間，藝術市場極不景氣，這種經濟的現實環境可能使羅斯科不願展出他新作的較抽象的複合形式作品。如果真是如此，展出他的超現實作品證明也不是有效的市場策略。他一九四七年三月在帕森斯的展出，只賣掉一件作品，魯特以四百美元買下《神及鳥的預兆》（*Omens of Gods and Birds*）。一九四八年三月的展覽，他一幅也沒賣掉。一九四九年三月的展覽，展出的全是抽象作品；他賣了兩幅油畫，賣價分別是一百美元及六百美元，後者的買主是他朋友，建築師／雕塑家東尼‧史密斯。他很可能認為「也許還是沒有希望的」。因為他此刻面對的是好幾個負面情況。不僅市場不佳；他展出的都是油畫，不是較便宜的水彩畫；他的經紀人，雖然了解並支持他的作品，卻沒有積極地為她的藝術家促銷。

發表《美國畫的新領域》（*New Frontiers in American Painting*, 1943）的顧茲曾預言，美國的前衛畫已經開始進入藝術市場了。他在一九四五年開了自己的畫廊。他不用抽成的方式，每個月付給畫家兩百美元，畫家每年得交出七十五幅作品。馬哲威爾記得，「那是很大的壓力，因為他只有幾個藝術家，我們每一個人都得有固定數量的展覽。對像我這樣年輕的藝術家而言，這種安排實在糟透了。他永遠缺錢，他把自己和我們都逼得很緊。」

顧茲原是廣告界的高級職員，他認為市場的轉變必須大膽地改變市場推銷的方式，換句話說，積極地運用廣告讓更多的人能成為可能的買主。他對「新蒐藏家」做的種種公開促銷宣傳使藝術圈的經紀人和他自己手下的藝術家退避三舍。帕森斯展出「西北岸印第安藝術」和「觀念符號畫」；顧茲則辦了「裝飾鄉村別墅現代畫」及「建立現代蒐藏品」。他舉辦「主題」展——關於「鳥與獸」的畫，關於「大而高」的畫：

> 本年度最有趣的展覽——巨型、精采的馬戲團畫。
>
> 快，快，快
>
> 來看小丑，翻筋斗，雜耍——
>
> 免費入場。

可是顧茲也變成畢卡索在美國的經紀，使他的地位「在藝術圈內受到尊敬」，並「吸引了大量的蒐藏家」。「希望他們衝著畢卡索而來，走時能順便買一幅巴基歐第或馬哲威爾。」

帕森斯正相反，她以有名氣的經紀人經營歐洲大師作品的方式經營她的前衛畫廊，希望蒐藏家找上門來。「多半藝術家認為我不夠厲害，」她說。「因為我不出去找買主，也不會不停地打電話邀人。我不做那樣的事。我曉得大家不喜歡那一套，我自己就不喜歡。所以我不做那樣的事。」對帕森斯而言，任何激進的促銷似乎都是粗俗而可疑的。她的藝術家喜歡她給他們的自由和控制權，但是他們也得過日子，至少其中一位希望能在「我們這一代的藝術生活中」為自己找到一個重要的地位。因為這種種原因，一九五一年，她的「四騎士」離開她另找更有利的馬廄去了。

羅斯科一九四九年帕森斯展上，有一幅畫在畫展開幕前四個月就賣掉了，是他到目前為止最成功的買賣。布魯克林美術館、惠特尼美術館和舊金山美術館購藏他的作品，以及舊金山現代美術館的個展，給了四十多歲的羅斯科第一次正式藝術圈的認可。「新蒐藏家」的購買或許給他經濟上的支持，或者還給了他他在畫中尋求的那種親密的伴侶關係。但是這些美術館並無那種絕對的權威，現代美術館或新的中上階層的蒐藏沒有摩根（J. P. Morgan）或洛克斐勒藏品擁有的老式的貴族特殊地位。

一九四八到四九年冬天，為洛克斐勒三世在東五十二街建造客房的菲利普‧強生建議洛克斐勒夫人為客房買一件藝術作品。強生和現代美術館的關

係始於一九三〇年代早期,且即將成爲美術館建築和設計部門的主管。他帶著洛克斐勒夫人和杜魯絲‧米勒、巴爾一起到羅斯科的住處去。從一九四五年夏天起,羅斯科就住在五十一街和五十二街之間,第六大道的公寓裏。離現代美術館很近,在無線電音樂廳一條街之外,是一個很小的公寓,在一家海鮮餐館的二樓,屋裏經常佈滿燒魚的味道。羅斯科的畫室就在客廳裏。「他能在那樣小的空間裏作畫眞教人驚異,」米勒回憶道,「連讓我們看畫都非常困難」──因爲羅斯科作品的尺寸而加倍困難。洛克斐勒夫人選中《一號,一九四九》,付了一千美元。

三十年間,現代藝術從小洛克斐勒大廈頂樓的娛樂間搬到洛克斐勒三世在五十二街的客房裏。然而,把畫送到這種地方來是「危險的」,在此「形而上的經驗」可能成了富豪大膽、時髦的裝飾品。諷刺的是,隨著羅斯科畫布尺寸的加大和他日隆的聲譽,他必須越來越依賴這些有足夠牆壁空間和金錢的贊助者(或機構)。比較立即的影響是洛克斐勒購買之後,羅斯科在次年帕森斯展時把價碼提高許多。❽無論如何,這是一件由三位現代美術館代表人物所進行的交易,貧窮而備受歧視的猶太後裔馬考斯‧羅斯科維茲賣給代表美國資本主義的家庭一幅畫,在這個繪畫沒有正式地位的社會裏,給予合法地位的力量操縱在美術館館長和財閥手中。

*

由於美國藝術家所處的偏狹地位,他沒有什麼可以失去的,而有可能贏得一切,整個世界。

──馬克‧羅斯科

一九四六年,藝術史家布朗(Milton Brown)以美軍身分在義大利服役三年後回到紐約,他記得他離開美國時,「美國的主要潮流是社會藝術。」他理所當然地認爲他回來時,「必然是美國風景畫和社會寫實主義一爭長短,取得主流地位。」結果,「我很驚訝地發現抽象主義這匹黑馬已經衝到前面。」一九四七到一九五〇年間,許多羅斯科同代的藝術家跨入抽象領域,正處於打天下的過程中。帕洛克是一九四七年夏天開始把油彩向畫布上傾倒的;紐曼的《統一I》(*Onement I*, 1948)是他第一幅「活力畫」;馬哲威爾在一九四九年畫了「西班牙共和國輓歌」系列中的第一幅畫;德庫寧在《阿須維爾》(*Ashville*,

1949）和《閣樓》（*Attic*, 1949）中盡可能避免任何可以辨認的形像。羅斯科絕非唯一脫離形狀的畫家。

「無論如何，美國藝術的命運並不靠五十七街或現代美術館的鼓勵或排斥而決定，」格林伯格在一九四七年把藝術和其機構的關係分開。「美國藝術的命運已經被一羣年輕人決定了，」他繼續說道，「他們多半在四十歲以下，住在沒有熱水的公寓裏，過著困窘的生活。現在他們都畫抽象畫，他們絕少在五十七街開展，名聲只限於一小羣激進分子中間。這羣藝術家在美國的孤立就像他們處於舊石器時代的歐洲一樣。」藝術家的孤立，格林伯格說，「是難以想像的，絕對的，難以破除的，像判定的罪。」然而正是這種孤立把他們引向抽象藝術。

這些畫家多半後來被稱爲「抽象表現主義畫家」，他們幾年來已經漸漸脫離形狀。到了一九四七年，超現實主義畫家回到巴黎了。他們出現在紐約使他們神祕的歐洲大陸形貌現出眞身：「我們能看到他們的肉身，」葛特列伯說，「看到他們就跟我們一樣是普通人。」如果歐洲大師是普通人，葛特列伯和他的朋友也可以是美國大師。抽象畫讓這些畫家在戰前及二次大戰中間主宰美國畫壇的「社會藝術」的形式之外另闢蹊徑；表現或主觀的抽象畫更具野心地提供了一條吸收並超越代表歐洲模式的立體主義及超現實主義的路。這種新的畫不像立體主義，並沒有一種特定風格，也不像超現實主義，沒有一種特殊的創造過程；這種畫打開了一片廣闊的新創造天地，在某種範圍內，可以發展出——也的確發展出——任何個人的風格。抽象主義在戰後的美國已經有三十年的歷史，在現代美術館已經是歷史了；然而許多經紀人和買主，像瓦隆丹，却看不到這一點；而一般大眾只認爲這種藝術是欺世盜名，難以認同。在戰後的美國，抽象畫旣代表權威又代表叛逆。

此外，這些畫抽象畫的畫家都有一點共同的背景，第一次世界大戰，經濟大蕭條，工進署，第二次世界大戰，奧斯維茲（Auschwitz）及廣島。他們自絕於美國的中產階級生活——用羅斯科較浪漫的說法是，「脫離安全感和社團的假象」——却發現經濟上的窘迫，大都市匿名的感覺，整個世界的動盪以及政治意識形態，使他們波希米亞式的自由變得非常複雜。戰後，他們在抽象藝術的領域裏找到可以表達他們感覺的自由，而不必顧及任何社會或歷史的背景。心理獨立存在於外界現實世界，一個從各代歷史中衍生出的反歷史前提。因爲現在似乎只有「複雜的內在自我」是唯一剩下可以有個人（即

「內在」)自由的空間。這種觀念在羅斯科的情形是，他關於悲劇神話及人類永恆的需要的觀念已經限制了歷史和社會的可能性，挖掘個人是解放被束縛的自我的唯一方式。

一開始，大家都相信這個新天地裏有足夠的地方讓每人各佔一方，畫家各自建立自己的天地，並不在意彼此越境或偷襲。抽象表現主義畫家不像畢卡索和布拉克那樣合作共創出一種畫派，也不像超現實主義畫家有一個統一的運動。顧茲在一九四九年辦的「內在主觀」(The Intrasubjectives) 展（囊括巴基歐第、德庫寧、葛特列伯、馬哲威爾、帕洛克、瑞哈特、羅斯科以及湯姆霖），代表畫廊經紀再度試圖把這種新的繪畫定名並推銷成一種新的運動。然而藝術家拒絕變成一個運動，拒絕組織，反對命名。從前積極參與並策畫的羅斯科現在也遠離羣體活動，寫了一篇〈被激發出來的浪漫畫家〉（視繪畫為超越任何組織的發現過程），然後試著完全不發表任何公開聲明。一九四〇年代早期，羅斯科和葛特列伯試圖以古代神話形成一個運動；後來，有人問起「抽象表現主義」時，羅斯科堅持「名稱」和「運動的觀念」都是外界強加在他們頭上的：「我從來不認為自己是抽象畫家或表現主義畫家。」

德庫寧警告，「把我們命名是不好的事。」可是德庫寧是在一個為期三天的「美國現代藝術家」討論會上說這句話的。並非所有紐約的藝術家都受到邀請參加那個討論會，而參加的人不時在會中說到「我們」，正如羅斯科和德庫寧一樣，似乎暗示一個羣體的共同認同是存在的。可是從三〇年代意識形態的鬥爭和戰爭中政府的宣傳中逃脫出來，這些藝術家現在比較在意的是保持個人和藝術上的自由，而不是從羣體活動中得到共同利益。布拉克說到創造立體主義時，形容他和畢卡索像兩個爬山的人被一根安全的繩子拴在一起。羅斯科及他同代的畫家則像一羣各自分開的攀岩者，每個人都向同一個峭壁爬去，每個人都靠自己，完全獨立。

可是到了一九四〇年代末期，所有這些畫家彼此都認識，觀看彼此的作品，形成一個充滿親密友誼，敵意，不時改變的同黨，彼此共同的問題，流言，複雜關係和共同過去的社交圈子。到了此時，他們之間也有了「上城」和「下城」的分別。下城的藝術家——德庫寧、克萊恩、帕洛克——在畫室或酒吧聚會，多半在格林威治村的錫達酒吧 (Cedar Bar) 碰面。上城的藝術家——費伯、葛特列伯、馬哲威爾、紐曼和羅斯科——在畫室或彼此的家中聚會，多半在費伯家中。費伯當牙醫的收入使他在河邊路上有一間頂樓公寓，

可以用好酒美食來招待他的同夥。馬哲威爾形容他自己和他的朋友像「一夥無家可歸的人，跑到費伯家來吃飯，他會把大家的興致都提起來，整個氣氛變得愉快而安全。」費伯說，他們的聚會多半在晚上八點半到九點左右開始，他們「坐在那裏，不停地談，談，談，談彼此的作品，談歐洲藝術，談觀念，談書，什麼都談，一直談到清晨為止。非常自由、開放的形式。」

羅斯科批評那些「有野心的自我中心者彼此爭鬥，」他說，「正是這種自我中心的人擠滿了各個俱樂部，我眼中錫達酒吧也就是個俱樂部。」他傲然地加上，「我躲開俱樂部，我喜歡孤獨。」可是緊張、焦慮不寧的羅斯科並不總是喜歡孤獨的；他在費伯家的晚上使他十分滿足。那裏多半的成員都是猶太人。下城的氣氛比較狂野，波希米亞式，有時還有暴力；上城的氣氛則比較保守，冥想式的，有時候十分熱烈。錫達酒吧的標準服飾是沾了油彩的牛仔褲和運動衫，帕洛克也許會喝醉，開始跟人吵架。上城的晚餐會上，人人都穿西裝，羅斯科也許會喝醉，開始跟著唱片唱《唐喬凡尼》。❾他們社交風格的不同，多少也反映出他們美學上的不同，上城的畫家多半是畫一個單一的、充滿動量的符號式的形像，下城的畫家則傾向於強烈、快速、充滿生意的表達性繪畫。下城的氣質是表現主義的，上城則比較屬於冥想式的。

可是，這並不表示在他們自身的小集團中沒有衝突（五〇年代中期，紐曼與羅斯科及費伯都不講話了），也不表示劃分他們的界限是絕對的。紐曼、馬哲威爾和羅斯科偶爾也到錫達酒吧去。紐曼和羅斯科非常接近，他同時也和帕洛克非常接近。在四〇年代末期，賣畫及批評界的認可都不夠時，這些鬆散的社交關係——藝術家參加彼此的展覽，彼此交談，星期六下午在帕森斯畫廊或晚上在費伯家——給他們許多刺激和支持，讓他們在絕對孤寂的地位中透一口氣。

*

羅斯科一九四八年二月給史朋的信上，在說了「我們這樣的人似乎充滿了憤怒」後，表示他對前一個夏天在加州美術學校教書時的懷念。特別是和「臭氣沖天」的五十七街相比，「去年夏天」現在看來「就像奇蹟似的」：「我記得那時有不少各樣的麻煩，我當時希望一切趕緊結束。可是你、克里福特、道格等造成這種我相信是非常理想的使我們存在的張力，我懷念那一點。」羅斯科在那裏教書的兩個夏天（一九四七和四九年），教員有畢許霍夫、柯比

(Edward Corbett)、大衛‧帕克(David Park)、赫塞爾‧史密斯(Hassel Smith)、史朋和史提耳；研究生戴本寇恩 (Richard Diebenkorn) 教夜校，麥卡基是系主任。這是一個由各種「張力」組成的團體，不論在社會背景還是知識上，羅斯科說可以形成一個眞的社團。

羅斯科夏天的課程十分輕鬆，他教一門高級班的實習繪畫課，每週三次，另外一門一小時的講課，每週一次。這個從耶魯退學、自學成功的人現在是第一次開始教成人；這個經驗得到的是混合的結果。學校裏一些退伍軍人身分的學生造成程度明顯不同的兩類學生，這是暑期班上最大的困難。羅斯科一個學生記得，「你會碰到一些一問三不知的人。」可是羅斯科非常努力地教他們。他要他們「試著畫一些不知道的，一些新的，一些不同的東西；重要的字是『不知道』，你畫的時候，如果你在畫中看到跟你有關的東西，或者你認識的東西，把它們除掉。」甚至一些程度較好的學生有時候對羅斯科的標準都不甚明瞭；稍微差一點的學生「完全抓不到他的重點，他們自顧自地畫他們的穀倉和母牛或其他隨便什麼東西。」

赫塞爾‧史密斯的馬克思藝術觀點常使他和羅斯科處於不和的地位，他記得有時候學生問羅斯科問題，「他的反應是『我爲什麼要告訴你？你會成爲我的對手。我爲什麼要把我的祕密洩漏給你？』有些人覺得這點很好笑，有些人可一點也不覺得好笑。」可是羅斯科一些程度較好的學生，像胡爾特伯(John Hultberg) 及比利格斯覺得他對學生非常支持。胡爾特伯的超現實畫曾被他老師評爲違反平面原理。羅斯科鼓勵他，「繼續畫下去。畫你要畫的。不要改變你的風格。」「他鼓勵我，」胡爾特伯說，「我跟他學的時候覺得非常好。」羅斯科還警告胡爾特伯不要學「法國式的抽象，把一個模特兒變成抽象。」「他說從另一頭開始要好得多。他說，『我寧可在岩石上畫眼睛，畫好幾對眼睛，也不要把一個人體變成機械，像畢卡索那樣。或者像雷捷。』」❿

羅斯科讓他的學生也接觸到史提耳的教學。史提耳認爲教書是爲了經濟因素，花的時間越少越好，他使他自己在學校裏相當有影響力，而能花很少時間在課堂上。但是有時候，史提耳「會走進教室，開始解釋繪畫正在一種『革命』的過程中，並且說革命的中心正在此刻我們這間教室裏，我們一同介入這個顛覆的活動，推翻西方藝術的價值觀。」比利格斯記得，羅斯科從一個學生到另一個學生，「比較直接介入每個人的狀況，他有許多可以說的。」如果說史提耳的宣言像個喀爾文派的教士，羅斯科則把他的冥想沉思大聲地

說出來，「可以滔滔不絕，而且說得極好，富於詩意，充滿變化，非常神祕。」「一知半解的史提耳的影響」可以產生「沉暗的色調，黑色和褐色，泥土般的深暗顏色。」羅斯科的影響則「創造出一連串粉紅、藍色、紅色和柔和的邊緣。」「羅斯科帶來的是另一種個性及另一種可能性。」比利格斯說。

　　每週一次的講課使羅斯科非常地焦慮；但是他並沒有準備較有組織的講稿，他像畫畫一樣，試著找出一個自然的方式來表達藝術的自由和實驗性。「我膽敢走進教室，一點準備也沒有，」他給紐曼的信上寫道，「就開始滔滔不絕，也許相當生動地表達出許多我們共同的想法和觀念。如果我準備一份有條理的講稿，效果就不一樣了。」史朋曾帶了一份仔細準備的問卷到課堂上，有些問題熱中得有些天真，他也記下了羅斯科的回答。

　　　　史朋：你個人對畢卡索的觀點如何？

　　　　羅斯科：畢卡索並不神祕，他也不是詩人，他作品中沒有任何深刻或奧祕的哲學。他的畫純粹是在一個具體的平面上，一個佈滿富有感官之美的大膽顏色，圖形，和設計的平面。但是除此而外，並沒有太多別的。

　　　　史朋：你相信繪畫是，或者可以是，哲學及科學思想的途徑或方法？

　　　　羅斯科：如果繪畫是在表達一種思想，而不僅是視覺上的反應或感覺，那麼繪畫可以同時是一種哲學思想，也可以是創造哲學性決定的來源，繪畫可以是一種哲學性的表現。

　　　　史朋：畢竟繪畫是思想的一種形式（或者說思想的方法），不是嗎？

　　　　羅斯科：繪畫當然是思想的結果。繪畫使人思想。因此，繪畫可以是思想的一種形式或方法，一種哲學思想的方式。

　　　　史朋：如果你認為今天有可能產生出比畢卡索或其他第一流畫家，或過去的大師們更進一步的作品——你想這種作品走的方向是什麼？或可能會是什麼？

　　　　羅斯科：理性的奧祕；表達宇宙中各種元素的品質和精要之處，表達基本的真理。

　　　　史朋：今天年輕的藝術家該做些什麼，好讓他有些概念知道該

如何爲將來做準備?

　　羅斯科:學習繪畫的基本要素,自己建立起個人的繪畫哲學。要對心理學、哲學、物理學、文學、其他藝術及神祕學有一個普遍的了解。

　　史朋:一幅畫能給人一種關於宇宙萬物設計的意義和解釋嗎?

　　羅斯科:可以,在原始藝術裏有許多例子,像神祕主義或奧祕思想,在神像、受崇拜的神物及許多不同的宗教物品裏都可以見到。在西南部印第安人原野中的崇拜物,舞蹈和宗教祭祀的象徵裏也可以見到。

　　史朋:或者你認爲藝術家應該比較注重他個人的直覺,不應太在意他的思想,這樣或者是繪畫最好的方式?或者他應該或不該怎麼做?

　　羅斯科:最有意思的畫是表達一個人所想的,而不是他所見的。例如哲學或奧祕思想。

　　來自紐約,都市化,圓熟歷練的畫家羅斯科,他自己從前也是從奧勒岡來的天眞靑年,現在他把東岸的革命帶到落後的西岸來了。一九四七年他到西岸時,由於舊金山現代美術館前一年的個展,他在灣區已算知名人物。特別是美術館掛了他那幅《海岸的緩慢旋轉》,他給帕森斯的信上寫道,「非常美麗地掛在美術館的圓廳裏。」羅斯科第二次到這裏教書之前,對他聘任有影響力的史提耳在自己的課堂上唸了羅斯科的信,還把刊於《虎眼》上羅斯科的彩色複製畫給學生看。這段時間,羅斯科非常希望和年輕藝術家見面,他們也非常想見他,雖然想見的原因可能不同。「我無法對你形容我在舊金山受到年輕藝術家那種熱烈的崇拜。」他告訴帕森斯。

　　羅斯科在舊金山的兩個夏天都住在俄羅斯山的一幢維多利亞式的木屋裏,離學校只有很短的步行路程。「我們住的房子很雅致,一面可以看見金山灣,另一面是電報崗上的喀以特塔(Coit Tower)。我們住在哈沃得(Howard)的一幢房子裏,有一幅黑特(Stanley William Hayter)、高爾基和却斯(Chas)。我們牆上掛滿哈沃得,廚房裏有一個冰箱。」羅斯科給紐曼的信上寫道。「此外,麥卡基在學校裏給了我一間很小的工作室,我的畫布已經預備好了,畫紙也拉過了,我只需當頭棒喝,就可以開始了。瑪爾非常開心能在這樣的房

子裏當主婦，以及這裏的美和受到的注意，等等。」在舊金山的兩個夏天，羅斯科不必在海鮮餐館的味道中作畫了。他有自己的畫室，助手，和史提耳的接觸，一個生意盎然的藝術家社區，一些收入，旅行的機會，舒適的家，以及當地藝術家的崇拜。

一九四七年，羅斯科和瑪爾初抵舊金山時——下了火車後，又乘船——他的侄子朱利安・羅斯和他太太桃樂絲（Dorothy Roth）一起來接他們。羅斯科穿了一件舊大衣，戴了一頂破帽沿的草帽，提著一個纏著繩子的破爛褐色箱子及一個籃子。瑪爾的頭髮編成辮子繞在頭上，也穿得十分破舊。「他們看起來好像剛從佩利來美國，」羅斯記得。當然，羅斯科剛從佩利來的時候，他覺得身上穿的一套第文斯克式的畢斯達・布朗牌西裝令他非常羞窘，好像資產階級玷污他似的。一九四七年，羅斯科已經得到眞正的認可和成功，但是沒有成功到令他覺得受污染，被威脅，被暴露的地步。他仍是個貧窮的藝術家，後來兩年的收入由於藝術市場不景氣變得更少。他提到「廚房裏有一個冰箱」，好像是非常奇怪不尋常的事。他仍然能傲然地說他自己充滿憤怒。他仍然覺得，而看起來也像從佩利來的窮移民小孩。

<center>＊</center>

絕對沒有一幅什麼內容都沒有的好畫。除了內容——其他都等於沒有。

<div align="right">——馬克・羅斯科</div>

羅斯科一九四七年夏天在舊金山時，他和史提耳討論了史提耳在前一年四月到紐約時初次提起的想法：辦一個他們自己的「學校」。到了一九四八年一月馬哲威爾也參加了他們的討論，史提耳給馬哲威爾的信上寫著，「我們面對的困難已經減少到只需在目前能達到最好結果的情況下展開工作。」但是在畫室裏的個人救贖並不能滿足史提耳，所以他想像能有一個具有社會力量的「我們」：「在我們周圍盡量招攬有能力、有操守、有眼光的人形成一個擴大的羣體，能看見他們想法的含意和價值。」「當然，」他加上，「總有辦法找到一個人或方法，不會被政治結果或社會需要腐化，能使這個計畫成爲可能。」

一九四八年春天，史提耳辭去加州美術學校的職位，搬到紐約；他們繼續討論辦學校的事，馬哲威爾提議請巴基歐第和哈爾加入他們。「觀念是創造

一個可以任想像力自由活動的中心，」史提耳和羅斯科一次談話後，在日記裏寫道。「一羣畫家，每人每週到中心去一個下午，每人的領域都不同，可以自己決定要怎麼教，也可以不出現，學生也有自由決定出席或不出席，可以上每個教師的課，也可以任何課都不上。」史提耳想像的是一個反機構的機構，很小，沒有行政單位，由藝術家經營，給教員和學生完全的自由。可是史提耳對「不會被政治結果或社會需要腐化」的標準非常嚴格。到了夏末，他辭職離開，回到舊金山加州美術學校。

羅斯科、馬哲威爾、巴基歐第和哈爾繼續原先計畫。他們在格林威治村東八街35號租了一個閣樓，花了很多時間清理出來。羅斯科是在這個時候認識芮斯的，他和馬哲威爾一起到芮斯的辦公室要芮斯拿出五百美元買爐子讓閣樓能有暖氣。學校第一個爲期十週的課程於一九四八年十月開始；第二學期始於一九四九年一月，紐曼於此時加入。春季班開了一連十二個星期五晚間的討論課，讓「學生接觸到所能接觸最廣的經驗」，「每一個討論課由一位藝術家或知識分子主持」，馬哲威爾是主要負責人。

康乃爾給了三個稀有電影的節目；卡吉（John Cage）講關於印第安人的沙畫，胡森貝克（Richard Huelsenbeck）講「達達主義的時代」，列維講超現實主義，阿爾普講他自己的作品，德庫寧講「一個迫切的觀點」，葛特列伯講「抽象的圖像」，瑞哈特講「抽象」。算上請來的聽眾，參加的人平均約有一百五十人左右。學校在春季班後關門，星期五的討論課仍繼續下去，稱爲「三十五工作室」，羅斯科在一九四九年十一月講了「我的觀點」。這一系列的討論課在一九五〇年四月以三天座談會結束，後來座談會的紀錄以《美國的現代藝術家》（Modern Artists in America）發表。這個學校一開始是一個很小，理想化的藝術學校，結果却變成一個讓藝術家爭論、自我辯護，甚至作公共關係的場地。

學校剛開辦時，學校的名稱——「藝術主題學校」——顯示辦校宗旨是比史提耳原先建造一個自由創造的空間的觀念要具體一些。馬哲威爾說，「校名是巴尼〔紐曼〕取的，我記得我們都同意，因爲這樣特別強調我們的作品的確是有主題的。」學校的印刷品上形容課程是「自然地檢視現代藝術家的主題——他的主題是什麼，怎麼達到這樣的主題，啓迪和轉變的方法，道德層面，更深一層挖掘的可能性，至今已經做了的，或者可能做的，等等。」紐曼在一九四〇年代講到主題的危機時，他問的是藝術家能畫什麼。十年後，畫

家知道他們要畫什麼了——紐曼自己從一九四五年又恢復作畫，在一九四八年畫了他第一幅「活力畫」；羅斯科在畫他的複合形式——現在的問題是要建立主題是存在的觀念。學校的名稱，據馬哲威爾說，「是要強調我們的畫不是抽象的，是充滿主題的。」

「我們主張主題非常重要，而且只有悲劇性和永恆的主題才是有意義的。」羅斯科、葛特列伯和紐曼在給朱維爾的信上寫道。羅斯科在廣播節目談〈畫像和現代藝術家〉，曾說他的作品「遠離物體的自然形像是為了加強表達主題的意念」。羅斯科所謂的「主題」（或「內容」）並不表示繪畫和外在的視覺對象的相似性，他指的是意義。史朋記錄羅斯科在加州美術學校的對談中可以看出他認為這種意義是哲學的，玄學的，神祕的，詩意的；他也強調「建立起個人的繪畫哲學」，認為比熟悉各種技巧重要。麥卡基記得羅斯科在加州美術學校不停地吸菸，「那盤旋的煙圈幾乎可以象徵他的談話：非常難以捉摸的談話。」肯定主題的重要遠比定義主題容易；部分原因是羅斯科的主題多少是難以捉摸的。

一九五四年，凱薩琳‧庫請羅斯科寫一篇關於他在芝加哥藝術中心展出作品的文章，他回答，「從我開始構思時，我很清楚地知道，問題不在該說什麼，而在我能說什麼。」最後，他決定他什麼都不能說，他拒絕給他的作品任何理性解說。但是羅斯科和他的同僚們的確希望把他們的作品和純粹抽象區別開來；什麼都不做，光等藝評家和觀眾在那些把可辨認的形式去除的作品中看出人文的內容並不是件容易的事。藝術主題學校給畫家一個機會，他們可以拓展他們的影響力，甚至可以決定如何接受他們的作品。

同時，這個學校也反映出這些藝術家共同的信心，現在他們願意和傳統的學校，像藝術學生聯盟，以及另一個早期的私人學校，像霍夫曼的學校，公開競爭了。「建立這所學校的藝術家相信，只從一位老師那裏上規定的課程並不見得是學習創作的最好方式，」學校的課程表上寫道——有意嘲諷兩條街之外霍夫曼所經營的一位老師一種藝術理論的學校。在那裏，造型方法和藝術理論用的是教條式的教法。在藝術主題學校，入學時沒有任何規定，約有十五個學生在五位藝術家老師之間輪換；教師不用權威，學生被鼓勵發覺自己的主題。「我們畫畫時，畫家們在我們中間走來走去，給個人評語和意見，他們常常彼此看法不同，」佛羅倫絲‧魏恩斯坦（Florence Weinstein）記得，「這樣做的意義是你不要受到一個藝術家的影響。」課堂上及課外的談話，就

像講課的課程安排一樣，是羅斯科對加州美術學校年輕藝術家鼓吹的，包括對心理學、哲學、文學的一般認識。湯瑪斯（Yvonne Thomas）記得「羅斯科對談論生活比評畫有興趣」。

但是湯瑪斯也記得到了秋季班，羅斯科變得沉默而內向。羅斯科給史提耳的信上提到他「有一點輕度崩潰現象；他已經完全不參與學校的一切了。」史提耳把羅斯科的問題歸罪於學校造成的，羅斯科曾寫信對史提耳表示他很擔心紐曼推動的那些演講課程和討論課「會使原先建校的目標變得模糊不清」。馬哲威爾記得羅斯科在一九四八年末期「陷入病態的情緒低潮」，原因跟學校毫無關係。他第一任妻子說他「情緒會陷入極深的絕望」。許多羅斯科當時的朋友都知道「他有一段非常嚴重的低潮時期」。有的人感覺出羅斯科像馬哲威爾說的，處於一種特別「困惑的心理狀況」。

<div align="center">＊</div>

你曉得，到最後我們關心的不是藝評家，而是我們的家人。
<div align="right">——馬克・羅斯科</div>

一九四八年十月十日，羅斯科的母親凱蒂・羅斯科維茲在波特蘭過世，享年七十八歲。羅斯科在一九四六年夏天回過波特蘭，可能是把瑪爾介紹給他的家人。次年夏天，在加州美術學校暑期班開始前及結束後，他都到波特蘭去看家人。凱蒂・羅斯科維茲已經病了相當長一段時間，她的去世在意料中。「他母親過世是他唯一同我長談的私人事件，」馬哲威爾記得。「他滿腦子想的都是到底要不要回波特蘭。」他是在他母親快要去世時對馬哲威爾說，我們關心的是我們的家人，而不是藝評家。羅斯科結果沒有成行。

一九四〇年代末期，羅斯科在東漢普頓度暑假時，曾和羅森堡、帕洛克和另一個人一起在長島海濱的船上釣魚。那條船有洞，開始進水並慢慢地下沉。其他三個人都跳下船，游回岸邊，羅斯科雖然是個游泳好手，卻坐在船上，直到非跳不可時才下水游回岸邊。和格林伯格一起坐在岸邊的克雷斯那後來問羅斯科怎麼回事，他說，「船開始往下沉，他坐在船上而無法跳水游開時，他想的是他母親。」彷彿是說，雖然家人都認為他母親堅強、決斷，羅斯科卻把她和被動及絕望聯想在一起。❶

他母親去世時，羅斯科剛過四十五歲。在畫家戴尼斯（Ben Dienes）的母

親過世後，羅斯科說「他懂得我的感受，因爲他母親過世後，他停止作畫，他寫了一本小說。他說他停止作畫約有一年多。」他也跟詹森說同樣的話，詹森在他母親死後，停止作畫，開始寫一本自傳小說，羅斯科說他母親過世後，他「寫了一本書，花了兩年時間才完成。」「他覺得我把自己的經驗寫下來是很對的，」詹森說。「這是使人能清楚、專注思想，強烈而真切地表達個人最直接感覺的第一步。」羅斯科在他母親過世一年後畫了許多畫，因此，他若真的停止作畫，時間並不長。他在那段時間寫了書的證據却找不到。不論他是否真的停止作畫，或真的寫了一本書，他後來的說法——正如他說他在一九四〇年代早期爲了研究神話而停止作畫——是他典型的戲劇性，好像他認爲只有這樣的說法才能強烈而真切表達他那種失落的感覺。

太多家庭生活或家人使羅斯科覺得無聊而焦躁不安。他回波特蘭看家人時，常常在外面散步一段很長的時間。他到克里夫蘭他岳母家時，他喜歡做的是：「開心地躺在沙發上聽幾個鐘頭莫札特」，或者到外面搭公車四處繞看。「他特別喜歡那條經過殯儀館的公車路線。他覺得克里夫蘭是一個對死亡著迷的城市。」「唯一嚴肅的事是死亡，」羅斯科在一九三〇年代說過。「其他任何事都沒有死亡這樣使人肅然。」

羅斯科已經進入中年，掙扎著把「歷史」和「記憶」從他的畫中除去，現在他母親的死又把他推向他的過去和他自己內在深處。十歲時，他父親的死使他覺得憤怒而不平：生命並沒有給他他應得的。他可以傲然地宣稱這個世界的不友善其實使他解放；但是他仍然充滿憤怒。他母親的死甚至把他帶回更早的失落感。他曾說過他畫巨幅畫是「因爲我要畫我自己的尺寸。我想在我作品中認出我自己。」他也說過，「當我在某件作品認出我自己時，我曉得作品已經完成。」對羅斯科而言，認同是一件複雜的事，一種永恆的熟悉的需要。他早期畫他母親的畫像是特寫，但是跟《羅斯科維茲家庭》中的母親一樣，也是眼光移向別處，嚴厲，沉浸在她自己的憂愁中，令人難以接近。畫中母親的孩子，在羅斯科眼中是較有力量的。羅斯科從極幼小時便缺乏認可。

「我認爲他這個人內心的確有一大塊空白的地方。」庫尼茲說。羅斯科並沒有試圖用物質的東西把這塊空白填滿，正如馬哲威爾說的，他是「我認識唯一一位重要的藝術家對物件完完全全排斥。」羅斯科在朋友家時經常雙手負在背後緊張地走來走去，他還喜歡晚上獨自在家裏附近的街上走，他的焦慮

不安好像是缺少什麼而惶惶然。他從男人那裏尋找同屬感，從女人那裏尋找安慰，從所有人中尋找崇拜，這似乎填補了一點他的失落感。但是他永遠不滿足。他「胃口極大」；菸酒不停。他的醫生後來說，「他最大的安慰來自卡洛里和酒精。」然而在眞實世界裏，他最大的安慰是他的畫，現在，以抽象脫離形體和社會表面，往內省視，他創造了他可以認出他自己的畫面。就像羅斯科說到高爾基，「我猜他對藝術的愛給了他生命中最大的快樂。我相信的確如此。」

羅斯科的母親過世後一年，他把畫面淨化到只有兩個或三個空洞的長方形，開始畫他個人的失落，好像簡化包含了他可以認識的自我；他把他的失落畫成各種顏色的光，感官的愉悅，移動的韻律和控訴的感覺。畫的尺寸加大，顏色滲出長方形邊緣，羅斯科使這些形狀向前，把觀眾包圍起來，至少第一眼看去的感覺是如此。這些形狀有時候輕柔地擁抱在一起，有時候咄咄逼人，總帶有一種蕭然的權威性，他的畫上演著人類最古老的戲劇：一個渴望愛，害怕佔有卻需要自主的孩子終於找到的一個可以協調的界限。

正如他在一封給史朋的信裏形容他的創作過程，或者他在《無題》(1948)裏所表現的，羅斯科是要在人類這些原始基本衝突中建立起「活的統一」。一九四九年中期後，羅斯科的作品向失落挑戰，然後超越失落——他用可以「眞切而強烈表達人類直接感覺的」抽象的繪畫語言，把這種感覺從外在世界特定的環境中抽離出來，使他的失落具有永恆性。

羅斯科的新作品會悲傷；它們會預測；它們會雀躍；它們會鬆弛。它們把空白和絕望轉化成超越，成為富有生氣的美。這些空的畫布是滿的。凱蒂‧羅斯科維茲的死，使她兒子在心理上回到過去，幫他把他的作品更進一步地推向「新生命」。

註　釋:

❶我用「複合形式」代表羅斯科在一九四六到四九年所有的「抽象」畫。

❷羅斯科一九四九年帕森斯展的兩幅照片中（西斯肯拍攝），至少證明有一幅複合形式的作品展出（見圖31）；這幅畫當時的題目是《一號，一九四九》（Number 1, 1949），已於一九四九年一月被約翰・洛克斐勒三世夫人買下，她在一九五五年把該畫送給瓦薩學院（Vassar College）。羅斯科一九六一年在現代美術館的展覽，展出八幅複合形式作品，他要求該畫的題目改為《十八號，一九四八》（Number 18, 1948）。所以，可能一九六一年時，羅斯科希望把所有複合形式作品改成一九四八年，或者他在一九四九年一月時，想展出一件剛完成的作品，而到了一九六一年才改正日期。

❸「歷史學家的統一是死亡的統一。我們要的是活的統一。」羅斯科告訴威廉・塞茲。

❹例如，《無題》（Untitled, 約 1941），no. 3419，古金漢美術館收藏。我很感激古金漢美術館的伊莉莎白・却爾德（Elizabeth Childs）女士告訴我鷹／兔的象徵在羅斯科的畫中經常出現。

❺羅斯科一九四六年給馬哲威爾的信上寫道:「這篇文章的論點很好，寫得不錯，我想再看過一兩遍；說得準確一點，我打算星期四寄出，你會在星期五收到，除非我在那之前碰到你。」因為馬哲威爾那時是《可能性》的編輯，羅斯科提到的文章指的一定是〈被激發出來的浪漫畫家〉。因此這篇文章寫於發表前一年，正是羅斯科開始畫他的複合形式的時候。

❻譯註: 客西馬尼是耶穌被出賣的地方。

❼到一九四九年，帕洛克和史提耳已經用編號代替題目。史提耳給帕森斯的信上提到此事:「這些畫都沒有題目——只以編號區別。我甘冒裝腔作勢之名把題目省略，因為它們無可避免地會誤導觀者，限制作品本身潛藏的

意義和暗示。」後來的一封信上又寫道,「我不要任何干擾或幫助觀者的線索。我要他們在畫前不靠任何外力。」以編號和年代代替題目強調繪畫是藝術家永無止境的創作過程,使繪畫不受其本身的限制。

可是,有時候羅斯科好像隨便抽號似的,例如,《一百一十七號,一九六一》(Number 117, 1961),難道是他一九六一年的第一百一十七幅作品嗎?似乎不太可能。後來,羅斯科給一幅一九四九年後的作品傳統題目:《對馬蒂斯致敬》(Homage to Matisse, 1954),另外有些題目和畫的顏色有關,像《橘色上的黃和藍》(Yellow, Blue on Orange, 1955),還有一些是與主題有關的,如《光,土地和藍》(Light, Earth and Blue, 1954)及《藍雲》(Blue Cloud, 1954)。

❽一九四九年的展覽中,羅斯科展出十一幅畫,價碼從一百美元到三千美元,雖然標價三千美元那幅是洛克斐勒家族已經以一千元買下的。平均價格是八百五十美元一幅,由於《一號,一九四九》標價三千而提高了平均值(次貴的一幅標價是一千八百美元)。一九五〇年展出的十一幅畫中,價格升到從五百美元到一千五百美元,平均價格是一千一百美元。我訪問羅斯科家人及沙查家——他仍和沙查家保持若干聯繫——的結果得知洛克斐勒購買的畫在兩家人中認為是一件奇蹟。

❾馬哲威爾記得有一回在紐曼家,幾瓶伏特加後,他們開始跟著唱片唱起《唐喬凡尼》來了。「馬克唱《唐喬凡尼》好像在唱《伯以斯‧高德諾夫》(Boris Godonov)。我們都提高了嗓子高聲唱,非常盡興。」

❿自然和機械都使都市化的羅斯科不適。他不是一個好園丁,也不是一個好司機。事實上,他並不喜歡用手工作——至少不會仔細、精確、有方法地用手工作。他那些長方形的邊緣十分模糊,而他美麗的畫布的裝裱工作都非常粗糙。他對歌頌機械的二十世紀藝術(或文學)無法認同。他在一九三〇年代畫地下鐵路時,他畫的不是

火車而是月台——或是月台上的人。

羅斯科不願意把人體畫成機械一樣，例如像雷捷那樣。當他只能分割人體才能畫人體時，他不再表達人體。他希望自己是原始且富於創造力的，不是殘酷的，他關心的是如何使非人性的東西——不論是自然的或是人為的，風景或地鐵車站——變得人性。

⓫羅森堡的講法略有出入，但兩種講法關於羅斯科在船沉時，臨陣動彈不得的描寫則相似。沉船事件發生在他母親過世之前還是之後則不太確定。如果是在她過世之後，她過世對他的影響也可能使羅斯科變得被動和絕望。

10 羅斯科的新視界

> 我的作品有力量傳達一個新視界。這種訊息在一種新的結構語言中變得清楚起來……
>
> ——馬克·羅斯科

在畫室35舉辦的三天「美國現代藝術家」討論會結束時，葛特列伯建議與會者公開抗議大都會美術館的全國當代藝術競賽所選評審人的標準是保守派的偏見。一九三五年他們以公開示威來抗議大都會美術館，一九五〇年他們寫了一封公開信，極為自信地堅持「一百年來，只有先進藝術對文明有必然的貢獻」，宣稱「評審人的選擇」使「公平比例的先進藝術入選」沒有希望，並表明藝術家拒絕交出他們的作品。這封信大部分是葛特列伯寫的，參加討論會的十四位畫家都簽了名（包括德庫寧、馬哲威爾、紐曼、瑞哈特、史特恩和史塔莫斯），另外還有四位畫家（包括帕洛克和羅斯科）。❶

在五〇年代的文化政治裏，「先進的」藝術家仍然是圈外人。大都會美術館的館長泰勒（Francis Henry Taylor）認為現代藝術反映出西方文化的解體；他稱現代美術館是「五十三街

的儲藏室」。大都會美術館的賀恩基金（Hearn Fund），原先是預備買當代美國藝術家作品的，一直未曾動用。然而這些先進藝術家現在至少聚集了足夠的團體力量使他們的公開信出現在《紐約時報》首版，這是現代畫家及雕塑家同盟的文化委員會沒法做到的。五月二十二日的《紐約時報》上的標題是「十八位畫家杯葛大都會／指控『對先進藝術的仇視』」。第二天，《紐約前鋒論壇報》（New York Herald Tribune）上有一篇社論攻擊「暴怒的十八人」歪曲事實。《國家》、《藝術新聞》、《藝術文摘》和《時代週刊》上的文章更展開了媒體的報導，《時代週刊》上諷刺的文字以泰勒嘲侮的評判作結：「當代藝術家的地位降低到像一隻平胸的鵜鶘，在知識的荒原和海邊昂首闊步，對自己貧瘠胸部所能供應的一點養分十分滿足。」

　　《生活》（Life）決定作一篇照片故事，要在十二月大都會美術館宣佈競賽得獎人時登出。有的藝術家很猶豫要不要合作，羅斯科也是其中之一，因為《生活》是「典型大眾文化的縮影」。❷另外有些藝術家擔心他們會被描述得相當愚蠢，他們有足夠的原因這麼想。起先，雜誌社主張藝術家站在大都會美術館的台階上拍照，每人手中拿一幅自己的作品。藝術家拒絕了，葛特列伯說，「因為那樣看起來像我們想進入大都會美術館，而在台階上被拒絕了。」這次向大都會美術館抗議和「惠特尼的異議者」抗議排擠藝術家不同，也並不是在向一個機構的評審制度挑戰。藝術家並不是質疑當權機構的組織，只是希望暴露機構保守的偏見，公開他們受拒於門外的事（官方的拒絕是現代藝術家偉大的標誌），同時也加強他們自己逐漸增高的文化力量。甚至他們拒絕在美術館門前拍照都得到反應；《生活》讓步了──「他們非常驚異，因為沒有人拒絕《生活》雜誌任何事」，葛特列伯說──雜誌的藝術編輯安排李恩（Nina Leen）在西四十四街的攝影室拍照。連充滿懷疑的史提耳也同意參加。十一月二十四日，他們拍了十二張照片，一九五一年一月十五日的《生活》雜誌刊登了這篇照片故事，「一群暴怒的先進藝術家攻擊展覽」（圖32）。

　　這個自選的前衛藝術家的特殊集團因而在一份銷售極廣的雜誌上成功地控制了他們的形象──正如桑德勒（Irving Sandler）指出，這些照片「變成我們眼中藝術家在美國繪畫上得到勝利的形象」。從社會角度來看，一九五〇年代是中產階級的價值觀和模式控制的時代，《生活》雜誌同時反映並傳佈這種價值。拍照之前，紐曼「堅持集體照片要拍得像一群銀行家」，好像先進藝術家必須建立一種比中產還中產的可敬形象。

雖然他們的收入跟藍領階級差不多，這些衣著整齊的藝術家看起來並不窮，也不像無產階級；他們也沒做出一副憤怒的叛徒角色模樣，隨時希望打爛文化大門。我們看不到任何波希米亞式的浪漫。除了瑞哈特，沒人看起來像經營銀行的人，但是他們却像你會在銀行碰到的人，去存款或提款的普通人。不論上城或下城的藝術家都穿著襯衫，打領帶，整套西裝或西裝上衣（或洋裝，像史特恩）。「每位藝術家佔了自己的位置，以個人的形象出現，」桑德勒如此形容他們的照片。這些藝術家看來很可敬，不可能是具威脅性的前衛派；他們太嚴峻太強烈，也不可能只是一般資產階級。他們造成的形象是一種可敬的個人性，使他們能進入中產階級和大眾傳播，却不被它們吸收，保有自己的特色。

整體而言，這羣抗議者看來比較嚴肅，而並不暴怒──除了帕洛克和羅斯科。帕洛克看來似乎是照相機前的老手，身子前傾，左臂撐在腿上，手中夾著菸，怒目相向地對著相機，好像在酒吧裏對著一個剛剛侮辱了他的贊助人。李恩讓藝術家自己選位置；羅斯科選了前排一個顯著的位置，在紐曼、史塔莫斯和他三人形成的三角形的右角，好像表示現在他把對《生活》的懷疑都置之一邊，非常樂意展示自己。可是，羅斯科看來却像個照相機前的生手，僵硬而不舒服地坐在凳子上，身上那件皺巴巴的外套起碼比他巨大的上身大了兩號。他的坐姿──身子轉離照相機而頭又轉向鏡頭，他的右手（手中拿著一根不離手的菸）蓋住左手，這些都令人想起他《自畫像》中那種不安、自覺的姿態，他對被看的曖昧態度。此處，羅斯科透過他厚厚的鏡片，怒視著相機，表情混合著恐懼和戰鬥的意味。好像當羅斯科向外看世界時，或者外在世界的注意力投射在他身上時，他開始問道，「現在他們要把我怎麼樣了？」他用怒氣的眼光想把危險嚇跑。

＊

一九五〇年感恩節後一天，羅斯科坐在西四十四街攝影室拍《生活》那些照片時，他已經四十七歲了。他和瑪爾結婚也有五年，現在她懷了八個月身孕。他是個自營的先進藝術家，他女兒凱蒂出生前兩天──凱蒂生於十二月三十日──他收到帕森斯的收支報告，他整年賣出六幅畫，收入是三千兩百七十九元六毛九。❸拍《生活》照片的時候，瑪爾可能已經或者很快就辭去麥克非登出版社的工作，而羅斯科開始找教書工作。就在凱蒂出生前，他

得到布魯克林學院設計系助教授的職位。

「我不在我的畫中表達我自己，」羅斯科後來說，試圖把強加於他的「抽象表現主義」扯掉。「我表達我的『非我』。」一九五○年間，比較羅斯科本人和他的作品，像《十號，一九五○》或《十二號，一九五一》（彩圖14、15），會對畫家和畫作的不同有極深的印象。羅斯科新的作品也許暗示宇宙的無涯及精神之光（《十號，一九五○》）或者一種肉體的愉悅（《十二號，一九五一》），不論哪一種情況，兩幅畫都有一種細緻甚至優雅的美。而羅斯科本人，龐大的體型和不起眼而且經常皺巴巴的衣服，跟人們心中雅致敏感的藝術家完全不同。他經常讚嘆伊迪斯及瑪爾的美，好像難以相信一個動人的女子會跟他有關係似的。他自己有一張感性、「女性」的嘴，但是他的眼睛分得過開也有一點凸，他的鼻子太大太寬，他的下顎鬆垮。到一九五○年時，他褐色的頭髮掉了很多，開始變灰。他眼睛近視，透過普通塑膠鏡框上厚厚的鏡片來看世界。他那雙巨大方形的手，長而厚的手指，看來像工人的手，而不像藝術家的手。他有五呎十一吋高，骨架很大，胸膛厚重，非常男性化的體型，但並不善於運動。朋友和家人都知道他行動笨拙，他行動時好像心不在焉，好像不太能控制他那笨重、古怪的身體。

帕洛克一九五○年拍的一張照片很有代表性，他在他東漢普頓由穀倉改建的畫室中，地板上攤開從一整卷上捲出的畫布（尚未割開），他在很大一塊畫布上作畫（圖33）。他穿著黑色運動衫，黑色牛仔褲，黑色鞋子，他的右腿彎曲，蓄滿張力的身體前傾，左腳踩在畫布上，左手拿著一罐黑色油彩，在畫布上方兩呎左右用畫筆很快速地把油彩揮灑在畫布上。能代表羅斯科的照片是一張在他東漢普頓由車庫改建的畫室裏，他坐在綠色的木椅上，背對鏡頭，手中拿著菸，面對一幅他的作品沉思（圖34）。兩位藝術家都沉浸在他們的作品中，好像我們有一個特殊的機會，能看到他們在畫室裏隱私的一面。帕洛克的照片是一系列公開展示他創意性作畫方式照片中的一張，我們看到的是充滿「男性」緊張的精力和動力。羅斯科對他作畫過程十分保密，他不喜歡別人看他作畫，更不用說在他作畫時照相了。然而，即使在這種較為輕鬆的時候，他仍然是在工作的——審視，感覺，衡量，評判他自己的作品。

二者的不同是，帕洛克的身體主宰他的畫，他那全黑的身體扭曲、前傾，踏入那塊他已經揮灑上大塊大塊黑色油彩和黑色扭曲細線的白色畫布上。羅斯科穿著長褲和條紋襯衫，像上城的畫家在度假似的，他的畫已經完成，洗

乾淨用具，換了衣服，坐下來點一支菸，開始看他的作品。帕洛克行動，羅斯科冥想。他的背在照片正前方對著我們，身體埋藏在椅子裏，羅斯科和他的畫保持一段距離，好讓他完完全全地把自己的作品吸收。帕洛克已經深入他的作品，無法看到他作品的全部了。

實際上，兩位藝術家都改變了運用油彩的方法——羅斯科極薄的顏料是在一段較長時間刻意思考研究後以極快的速度塗上的。然而這兩張照片，顯然是職業攝影師的傑作，可能爲了宣傳而拍攝的，却表現出兩位藝術家非常重要的不同點來。帕洛克一直掙扎著找出一條讓自身介入畫面的方式，例如，《一號，一九四八》，他把右手在顏料筒裏蘸上油彩，在畫的上方和左下角一連打了好幾個帶黑的紅色手印。諷刺的是，帕洛克希望在畫布上記下他身體的動態却使他和畫布有了距離，他不再用筆接觸畫布，他把油彩撒在畫布上。在《一號，一九四八》那幅畫，他暫時放棄畫筆和棒子，直接用手把油彩塗在畫布上。然而，好幾個不甚明顯的手印使得帕洛克的身體成了消逝的形象，他必須一再重複地留下他的記號，迫切甚至血淋淋地掙扎著介入。

我們簡直不可能想像羅斯科在任何作品上留下他的手印。他曾說過油彩應該被「吸入」畫布，好像不必費一點體力就能辦到。他的作品並沒有掙扎著讓自身介入——那些作品太富感官之美，不可能有他自身的介入——而是把他深覺不安的那種特定的、束縛的形體的存在轉化成精神上的超越。羅斯科的畫淡化並超越他形體上的自我——那個高大，粗糙，中年，禿髮，幽閉恐懼，焦慮不安，笨拙，憂鬱，不小心傷到自己的羅斯科。爲了保護他藝術上的自主性以及渴望找到他自己一種特殊而「可以辨認的形像」，他因此堅持一種他要的個人性，並且要使那種個人性超越他個人。此處，他坐在木椅上，身體和畫分開，但是又沉浸其中，他對著這幅巨大、安排在紅色背景上的黑色長方形框框沉思——這是他「非我」的一面。

*

羅斯科說他要一種存在，所以當你背對那幅畫時，你會感到那種存在，就像你覺得陽光照在你背上一樣。

——伊斯列爾（Murry Israel）

「小心太模糊，太抽象，太象徵性的觀念，」羅斯科警告詹森。「當一個

人神祕的時候，他必須同時努力使每件事具體。」羅斯科常說他是個「物質主義者」，他「那些新的色塊是物質」，並非象徵。「蒙德里安把畫布分割，我在畫布上加上東西。」把荷蘭現代畫先輩形容成僅是一個形式主義畫家，羅斯科把自己想像成一個創造者，不僅創造物質，而且創造活著存在的東西。「我的藝術不是抽象的，它們活著且能呼吸，」他說，正如在〈被激發出來的浪漫畫家〉裏，他形容他的形狀是「有意志的自然有機物，具有強烈的自我肯定的情感。」

羅斯科把他的作品當成人一樣，他經常以生死的字眼描述它們，這是他和史提耳的共同之處。外貌可以起死回生，外貌也可以置生於死——尤其是歷史化的外貌。藝術史家把某些特別的作品融入進化過程，結果造成「死的統一」，羅斯科說，「我們要的是活的統一。」事實上，任何關於他作品的文字——不論是藝評家、美術館評審，甚至他自己的——都是把藝術家「置於死地」。活的存在，如太陽一般有力、溫暖、維持生命而又沉默，羅斯科的新作品既是獨立於又是和其充滿熱情、自我意志的創造者緊密關聯的。

羅斯科在普拉特學院說過，有一段時間不論誰畫人體都是在分割人體，不僅如此，羅斯科自己——直到認識他第二任妻子時——從來沒有畫任何人體而不扭曲分割地表現。他用過表現主義的扭曲方式，畫的是怪異的生物，半人半獸，然後以長方形的框框把它們分割開，它們的身體經常是撕裂的(自我的內在暴露)，露出空白無生命的內在。巨大的人體擠進擁擠、荒涼的房間裏，或者是瘦小的都市人困在地鐵車站直線般的建築中，好像暗示不論在私人或公共場合，這些低落受挫的人已經被「置於死地」了。肉體的生命，存在於他那巨大、笨拙骨架和易受傷害的肉體中的生命，使羅斯科覺得不安、焦躁、匱乏、尷尬。他學表演時，他試著學習由身體來表達他的感情。一九五〇年左右，他達到他的代表性形式時，羅斯科似乎覺得一種內在的精神是他身體無法完全表達的，他開始創造出不再代表身體 (或任何可以辨認的物體) 的作品，因為它們本身就是有機生命，理想化的身體，可以表達他的精神而不覺得尷尬。

在像《十號，一九五〇》這類畫中，羅斯科不僅創造了一個可以辨認的形像，而且創造了他個人的符號，「一種新的結構語言」，豐富而充滿可能性，使他投注了以後十五年的心力。《十號，一九五〇》約有$7\frac{1}{2}$呎高，$4\frac{3}{4}$呎寬，是一件高大、逼人、垂直的作品，紫藍色的背景上是白、黃、灰色水平狀的

色塊和橫條。這幅畫只有幾個簡單、空洞、基本的形狀，很容易被認爲只是一幅簡單、裝飾性或靜態的畫。不錯，以我個人經驗而言，如果國家畫廊（National Gallery）一間展覽室中掛了五幅這樣的畫，許多到美術館參觀的人會說這種畫太簡單了，匆匆看過便走，能認出是「羅斯科的畫」便感到滿足。這種態度是把畫「置於死地」，因爲像《十號，一九五〇》這樣的藝術品是「因同伴而活，在觀者的眼光下延伸、復甦」，觀看的人自動地屈從那種簡單純淨，讓時間慢下來，鬆弛地進入一種警覺的沉思冥想之境。好像畫原來是靜止的，或死的，直到觀者介入，他較長時間的觀察使得藝術品復甦。

我們觀看這幅畫時會發生什麼呢？一開始我們的注意力集中在戲劇性的黃色長方形上，因爲它強烈閃亮的顏色，較大的尺寸和顯著的地位。這個長方形裏面沒有任何東西，因此沒有重量，它升起來，向我們的方向飄浮過來。可是它那金色的表面也是透明的，我們可以看到這個空曠的長方形的內部——就像朝太陽裏面望去一樣，只是這個太陽不會燒得人眼盲；這是人性化的太陽，充滿力量而溫暖，擁抱大地。溢滿深黃色的光，這個長方形的表面經常隨著顏色不同而變化，從金色到暗橘色，底下的棕紅色，仍然看得出是繞著黃色的邊，把黃色框框往裏推，造成一種神祕的陰影的感覺，隨著我們的眼睛在這個迷人的形狀中移動而不時出現又消逝。

如果我們往下看，眼睛離開強烈的黃色，尋找片刻舒息，下面的灰色長方形最初似乎像一個架子，黃色的長方形是放在這上面的，好像是這幅畫的主題。可是，黃色並非放置在灰色之上，正如灰色並非放置在畫底部邊緣上。一九四〇年代中期，羅斯科典型的畫法是把畫布或紙分割成兩個或三個水平狀疊架起來。到了五〇和六〇年代間，他讓這些長形的邊緣和彼此之間分開，各自存在。《十號，一九五〇》裏的黃色和灰色長方形的邊緣都很模糊，兩個形狀是分的、獨立的、空懸著、飄浮著，好像是「物體」，但是是非物質性的物體。灰色的形狀塗得很薄，看起來比較像紗，而不像大理石，缺乏堅實的質地來支撐任何重量。灰色是半透明的，裏面包含兩根豎立的白色柱子，指向黃色，強調黃色的地位，但是和一條白色的水平帶子及上面兩條較暗較細的水平線一起，這兩根柱子同時也暗示透過灰色紗幕看到的一座建築物。

看《十號，一九五〇》，我們進入一個圖像空間，它的顏色、形狀、重量、空間關係不停地改變，不停地移動。羅斯科空曠的畫布上充滿了沒有止境的動態，一種永恆的豐盈狀態。最初看起來是一個簡單、絕對的幾何圖形變得

模稜兩可，正如灰色形狀，可以被看成是一個、兩個或三個長方形。黃色上面有一橫條，薄薄的棕紅色塗在灰色上面，形成一個極窄的長方形，和畫最上方的白色橫條以及緊挨黃色底下的灰色橫條呼應。暗紅的細條沿著黃色長方形的邊緣，黃色現在看來是在裏面的形狀，部分掩蓋了原先較大的一個長方形，原先那個形狀的棕紅色仍不時透出黃色，形成較暗的橘紅色。黃色上面和四邊的顏色又露出另一個長方形，是白色的，在棕紅色和黃色之間。黃色的長方形往後退，變成明亮的金色，但是黃色的長方形也是平面的，摻了一些像水一般薄的黃色油彩（在左邊）滴進灰色。紫藍色的橫條像深夜的天空，暗示宇宙的深邃無垠，而薄薄塗在藍色上的幾抹煙灰色以及上方筆觸充滿力量的白色橫條，又把藍色拉回表面。平面和深度的相對張力，就像實質和空無的張力，在這個模糊的空間裏消失了，因為形狀沒有界限，不容易固定，也不容易辨認。

　　畫中難以捕捉的動態表達出羅斯科可能會稱之為「悲劇性」的自由。那些白色、黃色及灰色的橫條都被安排在這塊高而窄的畫布的邊緣，畫布本身的邊緣看來像往裏面推進，似乎已經是往裏延伸的了。羅斯科的長方形，雖然是飄浮的，看起來也是定在畫布裏。然而，如果這種壓力是真正解放的障礙，長方形柔和細緻的邊緣使它們看起來好像向外擴張。這就像羅斯科在〈被激發出來的浪漫畫家〉裏寫的「使人能再呼吸，再伸動四肢。」《十號，一九五〇》在一個有限的空間裏面戲劇性地強調移動和呼吸，好像羅斯科一九三〇年代畫的室內景象中一面堅實空白的牆壁，現在變形成一片色彩繽紛的帘子，讓空氣和光線進入那間擁擠、令人窒息的房間。「活在這個世上的難題是，」羅斯科曾對塞茲（William Seitz）宣稱，「避免被悶死。」羅斯科滿懷「憤怒」地對馬哲威爾說他嬰兒時代被一層一層布裹得緊緊的事，是他典型地強烈表達那種被束縛的感覺。體格巨大、有力的羅斯科同時也是「邊緣柔和」而敏感的羅斯科，經常覺得逼近的物質、社會、家庭情況造成令他快要被「悶死」的危險。他的新作品創造了一個可以呼吸的空間。

　　然而這些畫並不在把無法改變的外在現實世界的牆「轉化」成沒有束縛的自由或空幻的神祕主義。它們是把（用羅斯科的話）可以辨認的熟悉世界、穩定物件搗碎——磨成即將分解的粉狀——他的畫使我們從物質世界的重量、實質和範圍中解放出來，而那個世界束縛的壓力我們仍然能感覺得出。羅斯科融合了自由和束縛，這些畫好像創造「戲劇」，那些形狀是「演員」，

演出一幕爲自由掙扎奮鬥的戲。

羅斯科的這些新畫裏的長方形是有獨立機能的，雖然它們激起各種多樣的關係和多種面貌，它們却不代表任何固定的外在現實。然而有獨立機能是必須有界限，自我關閉，分離的；簡而言之，必須忍受那種無根的孤寂，這正是目前羅斯科正在尋求解決的。《十號，一九五○》裏，黃色的油彩往下滴進左邊的灰色裏；灰色的斑點往上摻進右邊的黃色裏。黃色掩蓋但仍露出底下的暗紅色；上半部的灰色蓋住紫色的橫條，僅在右邊暴露一點向畫面中間伸出的紫色。冷冽的藍色襯得黃色更強烈，而黃色使藍色更深邃。在羅斯科的「新視界」中，獨立機能和彼此的互動及依賴共存。羅斯科的演員，事實上只能在互動關係中才能演出，不只它們彼此之間如此，它們和觀眾的關係也是如此。沉寂而空曠，羅斯科的作品迫切地傳達出它們渴望溝通。感性而誘人，它們熱切地希望被喜愛被崇拜。它們需要一種了解的觀看才能使它們開始移動，它們需要被觀看。它們向觀者逼近又向後退去，代表了它們的創造者沉默及多言的曖昧態度。

這種形式是在凱蒂‧羅斯科維茲死後一年逐漸形成的，羅斯科此處想找回的並不是一件失落的物件，而是一種失落的關係。一件把畫面分割成人體／自然背景的幻象畫作裏的世界是一個不相關聯的，被限制的，彼此分開的物體世界，是羅斯科只能經驗到一種癱瘓的孤寂的世界：「我認爲自從藝術家接受熟悉世界爲他主題後的多少世紀以來，最偉大的成就是那些只有一個人的畫──孤獨的在那靜止的一刹那。」獨自在畫室裏，羅斯科可以把世界關在外面作畫，畫室內充滿音樂，理想上是莫札特的音樂。「他要音樂浸入室內，」庫尼茲說，「散佈在室內，就像他的畫散佈在室內那樣。」提升到音樂那種尖銳的動人境界，繪畫可以填滿一間空屋子，或自己。羅斯科畫的是缺乏，他畫的是「他存在中心的一大塊眞空」，他畫的是無──一個明亮、感性、變化、瀰漫的空間，廣大而富動態，足以包圍一個觀者。他的新作品在心理上走回過去，尋回形成過程中的主觀性，在語言之前，在個人化之前。羅斯科比他畫《海岸的緩慢旋轉》裏那些融合的人體更向前邁進好幾步，他現在畫的是他的「尚未成形的自我」。

羅斯科的畫面和史提耳以鋸齒表達鬥爭的男性特質不同，他傳達的是一種母性的感覺，好像他想像他自己回到那個溫暖的孕育狀態，早於或一直深埋在他一九二○年代末期筆下那個強硬、遙遠、憂鬱的凱蒂‧羅斯科維茲所

代表的狀態。羅斯科現在畫的不再是母親的像，他也不是在哀悼失去的母親。他的作品從人、物體和事件中抽離，製作出一種繪畫，經由與觀者的互動，重新創造那種最初母子關係的互給張力；羅斯科能挖掘出深埋的心理經驗，在他抽象空曠的畫面上表達出他堅持的人文內容(或主題)。除去那個熟悉的物體和社會世界，使我們面對空無，羅斯科的畫同時也表達了一種失落的哀愁，他稱之為「和無常生命的親密關聯」。更有甚者，這些作品使觀者不安——不僅是五〇年代那些希望多少看到一點具體東西的觀者，也不僅是那些認為這些作品太過容易的觀者，甚至連那些羅斯科希望找到的觀者——懷著同情的心情在畫前長久凝視的觀者，他們的不安來自那些作品本身的吞噬力量，就像一個和強有力而無法抗拒的母親太靠近的小孩那樣。

一九五一年五月，羅斯科談到他作品尺寸時曾指出，「歷史上巨幅畫的作用是要表達一種莊嚴偉大和華麗的感覺，」他的作品卻「要表達一種非常親密，非常人性的感覺。」「畫小幅畫是把你自己放在你的經驗之外，好像是從一面立體鏡或縮小鏡來看你的經驗。可是畫巨幅的畫，你自己就在裏面。這不是你決定的事。」小幅的畫把我們放回那個物體分開、保持距離的世界。巨幅的畫則把我們一起捲入那個充滿變化、沒有固定界限的流動空間裏。它們有控制和侵略性，同時也是引人而親密的，它們的力量是超逾人力的——也許是解放的，也許是逼人的，可是不論是哪一種情況，都不是我們能控制的。因此，羅斯科的觀者也開始覺得被捲入，受到那種融合力量及令人窒息的統一力量的威脅。

「我們要的是活的統一。」對羅斯科而言，是指張力，從沒有解決的相反力量中創出來的，比方說，自由和侵略之間，擴張和壓縮之間。塞茲和羅斯科幾次訪談後的結論是，「相反素質，羅斯科認為，在他作品中既不是以綜合手法也不是以中性手法表達，而是以一種暫時靜止的矛盾統一狀態表達的。」他把觀者從普通物體和社會現實中的堅實和分隔中拉開；他使這個觀者面對無涯而引起失落和焦慮的感覺；他又給這個觀者保護，一個正在形成的界限所能給的保護。羅斯科巨幅畫裏那種迫近的移動會使人感覺到它們的侵入；它們孕育散佈的空無會使人覺得不安。我們渴望限制，所以他畫裏那種永無止境的移動被畫布四邊範圍限制住，正如他那些四散的顏色是由長方形框住的，這些長方形又由底層顏色透出的邊緣圈住。羅斯科一九五八年在普拉特學院演講時，他說到他畫中的「張力」是一種「控制的欲望」，正如，比

方說，對自由的欲望被想表達這種欲望的行動而控制。他的畫不再用畫框了，畫框把作品的內和外分得太過明顯；他的長方形並非稜角分明的幾何圖形，邊緣是柔和而模糊的。自由，因此是一種控制的行動，但是是一種溫和地控制的行動，這種張力造成的是一種親密、人性、「悲劇」的自由。

有一回被問到看他的畫應該站在多近的距離，羅斯科用挑釁的意味回答，「十八英寸。」可是我個人的觀察是，觀看羅斯科的畫，觀者多半站在面對畫面中央、離畫幾呎、整幅畫佔滿觀者邊緣視覺範圍的位置——但是他們會向前移動好幾次，改變位置。使作品活動不只靠眼睛的移動，而且要觀者身體的移動，造成遠和近的過程，被拉近畫面又被推移畫面。最能在畫面裏的人是在創造過程中的藝術家，然而就連對他「一旦作品完成，創造者和他創作之間的親密關係就結束了。他也成了外人，」成了一個觀者，就像照片中坐在椅子上面對他作品的羅斯科，他在尋找一條回到作品中的路。

一幅完成的作品可能不是觀者可以操縱的，但也同時不是一件可以操縱觀者的作品。羅斯科對人一般都持保留態度，對最可能出現在美術館或畫廊的人——蒐藏家，藝評家，藝術評審——尤其懷疑，他因此覺得有必要用戲劇性手法——巨幅的畫，沒有可以辨認的內容，溫暖發光的顏色——來抓住他們的注意力。然而他那空曠、極富挑動意味的畫布給人相當大的聯想空間——是溫和控制的自由，而不是無限的自由。直到觀者參與才算完成的作品，像《十號，一九五○》，需要觀者；而觀者本身需要的自由和限制，距離和親密，感官的享樂和精神的滋養，也可以從作品中得到。

可是，羅斯科堅持他的作品是活著的有機物，他也稱它們「靈魂狀態的『畫像』」，這些畫的確讓我們很親密地看到藝術家的內在，好像在他內在精神世界開了一扇窗。可是這些窗子雖然展露卻是模糊的，羅斯科說他的畫是精神自我畫像，他也說它們形體的展現是「門面」，這個字眼似乎暗示刻意修飾的外表，而裏面的一切仍是隱密的。雖然他經常滔滔不絕，他非常熱切地溝通，羅斯科仍然非常害羞，是一個內斂甚至隱密的人，他大部分的生活和他自己都是不為人知的，雖然這樣同時引起也阻礙了他人的好奇。談話時，他喜歡辯論，喜歡發表高見，喜歡伸展在沙發上高聲講他的想法，但是他覺得親密地交談非常困難。他有許多朋友，他們之間很多從未見過面，甚至不知彼此的存在。他對他工作的方法非常祕密；他不喜歡人家看他作畫；他一旦負擔得起在家以外另找畫室，立刻把畫室搬開，在家作畫令他覺得受到「監

視」。

《十號，一九五○》這幅畫，一而再、再而三地暗示表面底下另有東西，不論是較早的一層顏色，一個隱約可見的形狀，或是一點隱含的光源。「有些藝術家願意完全說盡，像告解一樣，」羅斯科在普拉特學院演講時說。「我喜歡只講一點。我的繪畫的確只是門面（別人曾那樣說過）。」羅斯科早期作品裏的面孔像戲劇裏的面具，就如他的都市景觀像舞台佈景一樣。現在，艾蓮・德庫寧一針見血地道破，「繪畫是一個隱藏的地方」，本身是一個面具，一扇拉上窗簾的窗子。羅斯科有所保留，停留在外面，只講一點，也可以說是畫他的「非我」，我們想看到他內在的欲望在產生的那一刻就勒住了，好像完全的暴露會非常尷尬。保護性的門面，戲劇性，羅斯科活著的「有機物」也是建築結構、虛構物，它們狡猾的創造者躲在裏面，藏在後面，保持一個難以捉摸、不現真身的存在。

<center>＊</center>

直到我來到這裏，我不知道我們的世界是那麼新。

<div align="right">——馬克・羅斯科，法國，1950</div>

我到了歐洲看到那些傳統大師（的作品），我想的是戲劇的可信度。如果耶穌張開眼睛相信觀眾，他會在十字架上嗎？

<div align="right">——馬克・羅斯科，1958</div>

庫尼茲是一九五○年代初期認識羅斯科的，他記得羅斯科「強烈攻擊歐洲的景象，從文藝復興以來的整個歐洲繪畫傳統，以及他全然的拒絕——他說，『我們已經把畫板清理乾淨了。我們重新開始。一塊新土地。我們必須忘記那些歐洲大師的東西。』」一九四五年時，羅斯科還願意承認自己是超現實主義和抽象主義藝術的後代；現在，解決他個人繪畫走的路子，以及屬於一個圈子的集體參與感（「我們」）使他覺得強而有力，他的繪畫表達出敏感的自我在形成過程中，他把自己說成是一個自我產生的大師，他那有界限的獨立天地拒絕任何過去的影響。

當然在紐約，舊世界的大師不像他們在巴黎、佛羅倫斯或羅馬那樣無所不在。從一九二○年代中期開始，羅斯科花了許多時間在大都會美術館的古

典藏品上，他特別崇敬林布蘭。他對現代美術館蒐藏的新的歐洲大師也同樣熟悉，特別崇拜馬蒂斯，「一九四九年《紅色畫室》(The Red Studio) 永久掛在美術館之後，他在那幅畫前流連了許多鐘頭。」「你看那幅畫時，」他說，「你變成那個顏色，你完完全全地沉浸在其中，」就像音樂一樣。羅斯科也熟悉超現實主義畫家和作品，特別喜歡米羅，他認爲米羅才是脫離文藝復興影響的畫家，不是塞尙，也不是畢卡索。❹羅斯科很晚才進入藝術界，他是在當時仍非常閉塞的城裏進入藝術的，而且作爲一個美國人及一個猶太後裔，他是以圈外人身分加入西方繪畫行列的，西方的藝術傳統是這個被移植的俄國人覺得疏離的另一個地方。但是他和那個傳統裏的藝術家及作品的交戰，以及他們給他帶來的認識，是無法壓抑也不能忘記的。

　　一九五〇年三月二十九日，這個中年美國藝術家相信他和他的同志已經把畫板清理乾淨，搭了依莉莎白女王號輪船前往歐洲作爲期五個月的旅行。旅費來自瑪爾的母親留給他們的一筆遺產，瑪爾的母親在羅斯科的母親過世後四個月去世。羅斯科不是以一個美國移民的身分到歐洲去尋根的；他生前三次到歐洲，從未回過俄國。這一次旅行，他和瑪爾去了巴黎(三週)，康色摩 (Cagnes-sur-Mer) (靠近尼斯，三週)，威尼斯 (八、九天)，佛羅倫斯，亞勒索 (Arezzo)，西恩那 (Siena)，羅馬 (四週)，回到巴黎 (兩週) 後再到倫敦 (三、四週)：旅程除了法國的三週外，是根據參觀歐洲大師而安排的。可是羅斯科不是個像亨利·詹姆士 (Henry James) 那樣熱情的朝拜者，他也不是一個剛出道的畫家——像一九二一年的葛特列伯那樣開放，好奇，渴望吸收。已經定型，而且就在不久之前達到他自稱的「遲來的成熟期」，羅斯科對歐洲，尤其是紐約的對手巴黎，並不十分熱中於吸收新印象，而是在肯定他先入爲主的判斷。

　　他們抵達巴黎不久，羅斯科給紐曼的信上抱怨他和瑪爾都染上傷風，因爲他們在「惡劣的」巴黎氣候中去參觀那些「潮濕陰冷」的大教堂，接著又對他保證「所有我們假設我們和巴黎的不同的心理狀態幾乎沒有一點是眞的。」「我從來沒料到，」羅斯科寫道，「這裏的文化對我會是那麼陌生那麼難以接近。」也許是那個從佩利來的俄國男孩初抵波特蘭時的感覺，或者是那個從西岸到紐約的鄉下年輕人的反應，羅斯科覺得被擋在門外。可是他接著批評戰後的巴黎，聽起來就像五〇年代那些傲慢的美國觀光客，深信他們自己更富活力的文化是比較優越的。

這個城市最教人目不暇給的有兩方面，因爲那些宏偉、巨大、衆多的紀念碑，它們引人注目是因爲醜陋；另外就是許多大街小巷中，搖搖欲墜的木條和晃動的窗子遮板形成一串質材的仿造畫。一整條街的建築物都在整修是難以忍受的事。但是從道德上來講，對衰敗和紀念碑如此崇敬實在令人討厭。這裏的紀念碑多到幾乎什麼都紀念，我──我相信法國也不例外──厭惡至極。

聖母院的外表，羅斯科說，「眞正驚人──實在像紐約，好像堆上更多石塊的欲望從未停止。無論如何，我眼中的巴黎跟聖母院一樣中古。」

　　一個美國現代前衛畫家從這個醜陋紀念碑和社會衰敗的舊文明沒有什麼可學。三星期後，羅斯科從康色摩寫了一封信給雕塑家利普爾德（Richard Lippold）說在法國旅行，「我覺得我好像在劇院裏」──同樣不眞實的感覺，就像他一九三〇年代的紐約市景，表達他曾在紐約街上有過這種經驗。「這裏的引人之處是搖搖欲墜，可怕的衰敗景象。我還在尋找美好的東西，他們說我會在義大利找到。」可是羅斯科不想繼續旅行，他「想在這裏或其他什麼地方停一兩個月，繼續作我的東西，我相信這裏很少人能對它們有任何感覺。」一個焦慮不寧坐不住的人才旅行了幾個星期就覺得不安起來，他希望放棄在法國和義大利的享樂以便開始工作，好像他認爲那個疏離環境缺乏的「感覺」使他向內尋找，激發了他的創作慾。

　　結果，羅斯科離開「中古」的法國前往義大利，他在某些早期文藝復興藝術中找到了一些「美好的」東西。羅斯科到亞勒索主要是因爲法蘭契斯卡的主要作品《聖十字架傳奇》（*The Legend of the True Cross*），那是在聖芳濟教堂唱詩班座席的壁畫系列。羅斯科喜歡把自己想成是一個像文藝復興時代那樣有廣泛文化修養的人，對音樂、文學、哲學、藝術都有興趣，而不僅僅只是一個狹窄的職業藝術家。他也喜歡「文藝復興時代人的觀念，以『我』來認同宇宙。他自己是中心，一切從他向外擴展到宇宙。」──文藝復興時代的人重新表現浪漫主義的形象。但是羅斯科對文藝復興時代的藝術並不特別崇拜。「我走遍歐洲，看了好幾百幅聖母像，我看到的全都只是象徵，從來沒有一幅具體表現母性的聖母像。」幾年後他如此抱怨。羅斯科也批評文藝復興時代的畫「殘酷」：「身上的烙印，猶大，砍頭──全部使他很不舒服。」❺

　　但是羅斯科到了佛羅倫斯，他發現安基利訶修士（Fra Angelico）在聖馬

可修道院的壁畫。「他極愛安基利訶色彩濃烈的壁畫，」馬哲威爾記得。❻修士畫中那些沒有來源而均衡的光以及那種冥思的寧靜令他深受感動，那些畫的實體和社會環境也給羅斯科相當的啓示。「作爲一個藝術家，你必須要偷，從富豪的牆壁上偷一塊地方給你自己。」在安基利訶的世界裏，藝術「佔有一個正式的地位」，於人類世界有一個合法的位置。大件藝術作品通常橫跨於較小的修道院裏密室的牆上，安基利訶畫作的價值不在於是修道院的財產或美麗的裝飾，而是和住院修士日常生活整體相關的一件神聖、沉思性的物體，畫家和修士有共同的信仰，給了他的藝術一種「感覺」。

　　「我屬於的這一代人沒有任何東西能使我們隱藏。」羅斯科相當誇大地對詹森說。「我的先輩有一種深受宗教、財產、道德，尤其是幻象影響的人文觀，他們用這些幻象的外物使他們隱藏，不去面對我們每個人終將面對我們自己孤寂的悲劇情況。」羅斯科曾在「塗寫本」裏稱讚那種自由的懷疑主義，羅斯科的藝術，沒有幻象(以及幻象的附屬外物)，暴露悲劇性的孤寂，使觀者被美麗的空無包圍。「絕望，」羅斯科加上，「是人能誠實地暴露他內在自我的唯一方式。」現代藝術因此是一個畫家在修道院般孤寂的狀況下產生的，他只有在他絕望的認知後才能誠實地創造；一旦完成，他的作品離開藝術家的「密室」，進入外面以財產和價值衡量的世界。在那裏，「你得把力量花在抵抗小店主心態」同時也要策畫「從富豪的牆壁上偷一塊地方給你自己」，不少你最親近的朋友也希望佔的一塊地方。

　　一九五〇年左右，激烈的創作和推廣作品的錯綜複雜使羅斯科極度疲倦，他到歐洲旅行部分是要從安娜利·紐曼形容的一九四九年的「崩潰」中恢復過來。紐曼太太認爲羅斯科的崩潰是因爲紐曼在帕森斯畫廊一九五〇年一/二月的展覽「找到了他希望找到的，而羅斯科還沒有找到。」事實上，羅斯科已經找到他要找的，並且就在紐曼畫展之前才在帕森斯畫廊展出他的十六幅新作。羅斯科的精神低潮和他母親的死比和紐曼藝術的進展有關。

　　可是羅斯科也很可能深受紐曼第一次公開展出他的「活力畫」的干擾，因爲紐曼原先是他畫家朋友們的理論發言人，現在與他們對等，並成了他們的敵手。但是羅斯科從歐洲寫給紐曼的五封信都非常友善，而且羅斯科離開美國前的精神低潮——馬哲威爾也記得——多半和個人以及他在藝術世界新的重要地位造成的社會壓力有關。羅斯科回紐約前不久，從倫敦寫給紐曼的信上說，「我們一定要找出一條工作和生活的路子，不會像以前那樣一個一個

把我們毀了。我懷疑我們任何人能繼續忍受那種壓力。我想這一定是由於我們遲來的成熟，我們一定要盡快成功地解決這個難題。」羅斯科幾乎是迫切地堅持某種控制，避免毀滅性的壓力，他告誡紐曼和他自己。幾年後，羅斯科和紐曼，就像羅斯科和史提耳一樣，彼此不再說話。

羅斯科在八月底從歐洲回來時，他「像脫胎換骨似的另一個人。」馬哲威爾說。四十六歲的羅斯科，在他母親死後兩年，即將成為父親。瑪爾有五個月的身孕，懷著他們的女兒「凱西‧琳」（Kathy Lynn），可是一直被稱作凱蒂——羅斯科母親的名字。❼羅斯科告訴朋友這孩子是在依莉莎白女王號第一晚懷的，凱蒂生於一九五〇年十二月三十日，幾乎是他們三月二十九日離開後整整九個月時間。懷孕的事是六月一日在羅馬確定的。「我們非常高興，」他在信上告訴紐曼，「太高興了，我們把實際細節留到我們回家後再安排。」費伯也記得羅斯科對懷孕的事非常高興，還說，「他認為那是他充滿活力的跡象，他不時說起他卓越的性能力的證明。」伊迪斯削減了他的男性能力，但是瑪爾使他男性能力充分表現，仰視他，崇拜他，並為這個她稱作「羅斯科」的男人張羅一切。羅斯科一九四〇年代早期的神話作品中，男性和女性同時鬥爭也融合在他筆下性別不明的人獸合體中，他自己同時是侵略的鷹及懷孕的受害者母兔。他一九四〇年代中期的自動畫作品中，男性和女性是分開的，卻又移向彼此，他們分解成先於性別區分以前那種創造的流動性。《海岸的緩慢旋轉》裏右邊的「男性」同時有一個充滿水的子宮。到了一九五〇年，期待他第一個孩子出生，發明了一種極富創意性的新畫——包圍、支持並滋養觀者的「母性」繪畫——羅斯科在他遲來的成熟期覺得充滿創造力和力量。

*

如果我是跟收垃圾的人或餐館侍者一起工作，他們對我也會比布魯克林學院的人更像朋友。

——馬克‧羅斯科

「我們的錢不多了，」羅斯科在信上告訴紐曼他們從歐洲回美國的原因，「我希望找一個工作。」事實上，他到歐洲後不久，就開始找工作了，他給利普爾德的信上問到在新澤西州「你們學校的一個空位」。「我們這裏發展的特殊情況，」他不自然地暗示瑪爾的懷孕，使他必須教書，雖然「我一直認為那

對藝術家是最好的解決辦法。」但那並不是一個易得的解決辦法，到了十月底羅斯科仍未找到教書工作。直到十二月底他才得到布魯克林學院設計系的助教授職位。❽

教藝術可以有一份固定收入，也許可以解決藝術家經濟上靠不穩定的藝術市場的難題，至少教書比賣首飾要好得多。「現在我可以養活他們了，」羅斯科驕傲地說。好像養活家庭和瑪爾懷孕一樣都更使他覺得是個男人。「在布魯克林學院教書對他是幸運的事，」波格說。「他迫切地需要那個工作。無論如何，他得養活瑪爾和嬰兒。那個工作給了他身分，給了他一個地位。」那個工作把他這個大學沒畢業的人提升到教授地位。可是，庫尼茲加上，「馬克永遠給人那種印象，每當他為薪水工作時，他是個不情願的奴隸。」也許特別是布魯克林學院這次，因為過去五年中，羅斯科像一個舊世界裏的猶太經典學者，他太太負擔起一切日常生活的擔子，主要收入來源是她從事商業藝術的薪水——這種安排幫他度過那段他最大膽地前進而終於找到他繪畫路子的時期。對這個藝術家而言，把劍磨利、把老婆送出去工作給了他一個最理想的解決之道。教書却佔掉他許多時間和精力，對他這個處於遲來的成熟期的藝術家而言，教書給他帶來更多壓力。

羅斯科的教授職位給他一種非常曖昧的地位感覺。布魯克林學院一九五三年的年鑑上印了一張設計系十一位教員的照片，他們多半圍著放滿油彩、畫筆、布和素描的工作桌，坐在高凳子上。獨自坐在前面中央的是系主任沃爾夫(Robert Jay Wolff)，他並且是系上唯一有終身職的教授；他右邊坐著布朗，左邊坐著占姆斯 (Martin James)，兩人都是藝術史家。有三個人站在後面，其中一個是瑞哈特。右邊坐著羅斯科，他的身子又轉離相機鏡頭，而頭再轉過來面向鏡頭，依然瞪著眼，但現在坐在後面一個極矮的椅子上，只有他的頭從一張工作桌上面冒出來。在《生活》雜誌上，羅斯科在他同代畫家中佔了前排一個顯著的位置。在這羣學術界同事中，羅斯科顯得孤立、渺小，退到後面而且被擠出去，他顯眼是因為他不屬於那裏。

羅斯科回到美國很快却發現自己被包圍在一個歐洲領土上，布魯克林的包浩斯。一九四二年，一個和包浩斯創建人古匹烏斯 (Walter Gropius) 接近的建築師許瑪葉夫 (Serge Chermayeff) 受雇於布魯克林學院創辦藝術系。一九四六年，許瑪葉夫離開，在芝加哥設計學院（原稱新包浩斯）主持繪畫和雕刻部門的沃爾夫取代他，後來當了十七年系主任。羅斯科並不在藝術系，

而是在設計系，根據年鑑上的形容，「對純藝術和實用藝術不作虛假的區分。」
羅斯科現在的繪畫是在先於社會的意識狀態下；他教的設計系強調實用美
學，希望把美和社會功能結合。在繪畫上，沃爾夫的方向是傾向美國抽象藝
術家，系上的教員有狄爾勒（Burgoyne Diller）、賀茲曼（Harry Holtzman）、
霍爾蒂（Carl Holty）、瑞哈特和沃爾夫自己。❾這種對新造型理論的支持並非
沒有黨派的：沃爾夫確實雇用羅斯科。當然，一九五四年春天，他也領頭解
雇他。

在加州美術學校的暑期班，羅斯科曾經教過一門實習繪畫課，每週教一
堂即興演講課程。在藝術主題學校，他每週教一門繪畫課。在布魯克林，薪
水比較高——他一年賺了五千一百九十美元——可是他得教四門課，每週三
天，得花四十五分鐘（單程）在地鐵上；而且並非他所有的課都有實習繪畫
課程。

這時設計系還沒有研究所；多半大學部的學生或者是將來的小學老師，
必須選一門藝術課，或者是主修藝術的未來中學老師。設計，為了和職業功
用有關，幾乎像是一個服務的系，對培養年輕藝術家遠不及對拿文憑的老師
熱心。為了保持包浩斯的原則，系上開了一系列「廣告設計」、「室內設計」、
「機械繪圖」、「工程機械圖」、以及「牙醫預科班工作坊」。結果，像「創造
繪畫工作坊」這種課程極少出現，從純藝術和實用藝術之間的人為區分解放
的教員們必須教一系列不同的課。

一九五一年二月，羅斯科開始在布魯克林學院教課，他教的課中有一門
「版畫工作坊」，研究「蝕刻、凹版畫及木版印刷」的技巧和「經由這些過程
建立的素描技巧」。羅斯科在一九三〇年代中期曾試過蝕刻，據黑特說，羅斯
科在一九四〇年代中期曾在黑特的十七工作室（Atelier 17）印過一些版畫。
❿羅斯科兩次和版畫的接觸似乎都是暫時的；版畫藝術對他而言並不重要。
所以，為了教版藝講座的課，羅斯科被迫重新當學生，回到藝術學生聯盟，
上了一個星期巴涅（Will Barnet）開的蝕刻和石版印刷的技巧課程。自稱不相
信藝術史，現在又拒絕公開把他自己作品理論化的羅斯科，在布魯克林學院
還教了「當代藝術」及「藝術理論」兩門課。這個在自己畫中放棄線條的藝
術家，卻被指定教「素描的要素」。作為一個色彩權威畫家，他也教一門「色
彩」，他把那門課漸漸變成繪畫工作坊。⓫他在布魯克林學院教了七個學期，
當時羅斯科已經被認為是他這一代畫家中的佼佼者，卻從來沒被請去教一門

繪畫工作坊。

在中心學院教書時深受愛戴的「小羅斯」，現在向布魯克林南邊移了幾哩，在畫壇的地位也高了幾層，他現在是馬克・羅斯科了。許多較不出色的學生覺得他教人害怕，或者令人難懂。⓬「馬克認爲他自己是偉大的藝術家。學生有的接受這點，有的不接受。」布朗說，他覺得羅斯科的態度很「傲慢」。學生不論是混文憑的還是嚴肅的，都知道狄爾勒、瑞哈特和羅斯科這些畫家主要還是致力於他們自己的創作。「眞實的情況是，」一個崇拜羅斯科的學生指出，「教書對他們只是賴以爲生的工作而已。」有時候，教員根本不來上課。有時候，下午兩點到六點的課，四點鐘休息時，羅斯科和幾個學生到附近的路易奇 (Luigi) 酒吧和燒烤店去，他們常在那裏和瑞哈特及他幾個學生碰頭，一直坐到下課。羅斯科早年相信的獻身和平等的理想主義已經沒有了，在一九三〇年代，「繪畫就像和唱歌及講話一樣自然的語言」，是人人都能說的語言。對小學生而言，繪畫也許是像唱歌和講話一樣「自然」的語言，但是對大學生，尤其是那些爲了學分而來的，問題就稍微複雜一點，崔也夫(Celina Trief) 記得，羅斯科「對那些態度不夠嚴肅的學生會非常生氣。」有一個學生他同意讓她過關，只要她「發誓此生絕不再選任何一門藝術課程。」

羅斯科的新繪畫雖然大而且是壁畫規模，却不是爲廣大的觀眾而畫的。「當一大羣人觀看一幅畫時，我覺得是一種褻瀆，」他說。「我覺得繪畫只能直接和一個正好跟那幅作品及藝術家層次相近的人溝通。」同樣的，那是心靈相近但不一定要完全平等的個人之間的交流，就像羅斯科在那些對藝術態度嚴肅的學生中尋求的。或者，用他自己直接的話，「一個男人從跟一個有影響力的男人交談中學習。」（我們不清楚他認爲女人怎麼學習。）不過，像伊斯列爾、崔也夫、厄畢許（Cecile Abish）這些學生覺得羅斯科溫暖、開放、興致極高，對他們非常鼓勵。「羅斯科是一個非常人性的人，」伊斯列爾說。「一種人道感。我認爲那是他眞正流露的品質，溫暖，反應敏銳，聰明。我非常敬愛他。」

他第一天上版畫課時，伊斯列爾記得，羅斯科先公然承認他「對版畫沒有經驗，幾乎完全沒有」，所以這門課變成「純粹的探索」。「他讓你做你要做的，然後和你討論你做的。那是一種非常非常豐富多產的經驗。」羅斯科對技巧上的缺陷不像對別的缺點那麼在意，因爲這個自學的藝術家從很早就肯定教室不是講究技巧，而是激發創造力的地方。

「整個當代藝術那門課上，他講到藝術時是那樣充滿熱愛，我永遠不會忘記坐在教室裏覺得藝術就是這樣——突然你可以超越一切技巧上的問題開始作畫，」崔也夫回憶道。對那些學生（一九五〇年代初期布魯克林學院的學生仍可能十分鄉氣，比方說，像一九二〇年代早期來自波特蘭的年輕人那樣），羅斯科是一個真實世界藝術家的典範，他讓他們參與一個正在進行中的藝術革命，他把他們當回事已經足以使他們覺得深受重視，他很友善開放，會邀他們一道喝酒談天，讓他們到他畫室去，對他們個人問題經常提供家長般的勸告。伊斯列爾和他女朋友問羅斯科他們是否該結婚，羅斯科告訴女方別和藝術家結婚，然後告訴伊斯列爾，幽默却相當嚴肅，「藝術家結婚是對的，因為你不必把時間花在追女人上面，你不能把所有時間花在那上面，你需要安定下來工作。」當厄畢許生活發生困難，羅斯科讓她在他們狹小的公寓裏食宿六個月，代價是看顧嬰兒。「那實在是非常大的恩惠，」她說。

在教室裏，羅斯科的教學方法也可說是一種抽象表現，強調過程，教導學生如何去教他們自己。他在「當代藝術」那門課上，挑戰地以林布蘭開始——「他覺得林布蘭代表第一個畫家畫他心裏想畫的東西」——他「總是把藝術家的創作講成是在完成他自己。」工作坊的課程像「素描的要素」，他強調「你自己必須想法子來畫。他會在那裏給你意見，跟你談你畫的。他會讓他自己影響你所畫的。」或者，他（以及他自己的歷史）會間接地影響學生，要他們自己做研究。「他們都感覺過程的重要，是所謂的過程畫家，那是一種發現，尋找，找出你是誰及你要說什麼的過程，」伊斯列爾說。「我們不知道我們要找出什麼。我們必須去找，然後我們才會知道。他們會指出他們從前在哪裏、他們後來找到什麼，噢！非常偉大，可是那是他們的地盤，你不能那樣做，所以你怎麼辦呢？我們簡直像在地獄裏掙扎。」

羅斯科跟學校的合約是三年；吉米・恩斯特差不多和羅斯科同時受聘於該校，合約也是三年。他們和約到期同時，還有另一個助教授的職位也是在一九五四年春季滿期，但只有一個終身教職的空位。由沃爾夫當主席，包括瑞哈特在內的人事及預算委員會必須在三位畫家中選出一人留任；他們一致同意不續羅斯科的合約。因此，一九五四年三月十六日，羅斯科接到紐約市教育局的信，告訴他不續聘的事。

兩年後，一九五六年二月，羅斯科對詹森表白，「我現在情況很糟。我真的應該踢我自己，把布魯克林學院教書的事弄砸了，可是我又怎麼可能不那

麼做?」提到他被解僱的事，羅斯科通常不苛責自己也不後悔，他是一個充滿憤怒的受害者。羅斯科收到一份沃爾夫給院長建議不續聘他的信的副本，所以他自己也寫了一封信給院長。他把沃爾夫手下設計系的課程形容成「機械性和統計數字」，他預言如果學校接受這種價值，「學校會從目前比當代思潮落後十年的狀況退到落後一個世紀。」學院只有「除去這種障礙」才可能進步，他堅持，「正如只有除去基本設計、素描、色彩學一和二這些課程中包浩斯的觀念，我才可能在學生面前教我認爲眞正該教他們的。」

就像他在耶魯時和教育的實用觀念對抗，他嚮往的是自由人文教育的理想，就跟他在耶魯那樣。他了解「大學並非藝術學校，我們並不要製造藝術家。」沃爾夫憑什麼認爲「藝術家是能製造的?」但是羅斯科堅持他作爲一個藝術家的那種「不懈的」、「澎湃的」熱情，給他「通識教育必須最重視一件事」──「我堅持我是最能傳達這種重要意義的人」而且「這種意義絕不可能從學習廣告設計中得到。」年輕人如果不能「在被複雜的文明攪昏之前的青年時代」經驗這一點，他們又怎麼能得到這樣的經驗呢? 沃爾夫的信中「滿紙談的是職業出路」，把重點放在「實用藝術」上，「在我眼中，使得藝術變成一種貧乏、沒有人要的關係。」沃爾夫的立場，以及系上年鑑裏他那張照片代表他在系上的地位，對羅斯科是非常熟悉的。

羅斯科上訴委員會的決定，得到聽證的機會，又再次被否決。之後，他滿懷怒氣，把部分的對話記錄下來。校長給他那封正式通知合約終止的信上有羅斯科踐踏的灰色右腳印。五十歲的他，家中有三歲的孩子及妻子待養，覺得受背叛，他又再度回到完全靠藝術市場的日子了。

就像早年布朗尼的案子，羅斯科在布魯克林學院一方面是堅持自己對抗他認爲狹窄而僵化的權威，一方面也是把自己放在那種狀況下，是一個在祭壇上展開身子讓亞伯拉罕把刀子刺進他的以撒。沃爾夫──已經當了七年系主任，且是系上唯一的終身職教授──「總是希望被羅斯科接受」，他「崇拜」羅斯科的作品，可是他從羅斯科那裏只得到「模稜兩可的回答」。羅斯科也不掩藏他對沃爾夫提倡包浩斯原理的鄙視態度。羅斯科接受校方評估時，他給院長的信上已經公然說出他的教法是除去這些原理，宣稱他除了繪畫課，不願再教任何其他課了。沒人能說他拍馬。

「我們知道馬克是比吉米重要的畫家，」布朗說。「可是吉米比較多面，當然也年輕得多，而且願意試，吉米願意教廣告，他什麼都願意教。」羅斯科

的要求使他和他的好朋友處於敵對地位。「我想那時艾德‧瑞哈特跟他很接近，艾德特別覺得受不了，因爲艾德自己想要教繪畫，」而繪畫的課並不多。「羅斯科堅持同事中他應是第一個選擇。」布朗說。羅斯科的同事覺得他「傲慢」、「自我中心」。他的系主任幾年之後仍怨恨地記得羅斯科「以自由、彈性和神化的個人諸種理由全力對抗系上」，他向院長保證「我確信我們沒有理由擔心系上其他人會像以前那樣，因爲羅斯科滾蛋了，現在系上的人都知道而且接受這一事實——在這裏他們是教師，而不是偉大的畫家或偉大的什麼東西。羅斯科不能接受這一點……」

沃爾夫要的是教師，不是藝術家；羅斯科則希望把藝術家的責任放在教師責任之前——一個無法協調的基本矛盾，羅斯科記錄的聽證更使雙方立場戲劇化：

問：你彈性不夠。你能教廣告嗎？

答：在最緊急狀態下，我會用廣告闡釋我的觀點，可是我認爲那種可能性不大。

問：你爲什麼願意在一個和你基本哲學相反的系上工作？

答：那是每一個藝術家的生活歷史。如果我們等待一個較爲同情的環境，我們根本不會創造出我們的新視界，我們的信仰也永遠沒有機會表達……完全同意包浩斯哲學使大家思想一致是完全錯誤的……

問：一個系就像一個整體。每個人分配到的責任一定要執行，整個系才能運作順利。

答：什麼樣的整體？我理想中的學校是柏拉圖式的學院，每個人和有影響力的人交談，從其中學習。

問：你在這裏教書以來，還繼續你職業上的活動嗎？你繼續作畫、展覽嗎？

答：當然，那是公開的紀錄。

問：如果你得到終身職，你會一直教下去嗎？

答：我一直都是同時作畫和教書的。沒人能預測將來的事。但是如果我發現我不能二者兼顧時，我必須放棄教書……我堅持正是這點使我對學校有價值。如果我情願放棄作畫而教書，我的價值是

什麼呢？唯有不放棄作畫才是我對我所教的題目獻身的最佳保證。
我被系上請來教書並不是因爲我是一個教師，或從事廣告的人，或
設計布料的設計師，我來這裏是因爲我是馬克·羅斯科，因爲我的
作品代表的整個生命的完整性和強烈性。

委員會認爲教書是在一個組織裏的社會行爲，需要合作和妥協。羅斯科堅持
個人天才的自主和權威。他不肯妥協；委員會否決他的上訴。

　　他，或者委員會，又怎麼可能不那樣做？

註 釋:

❶另外還有十位雕塑家也簽了名，包括羅斯科的朋友大衛・史密斯，後來由於公開抗議，他們就不再露面。

❷吉米・恩斯特也記得羅斯科、史提耳和紐曼一開始反對和《生活》合作。

❸《十一號，一九五〇》以一千美元賣給洛克斐勒三世夫人；《九號，一九五〇》則以一千三百美元賣給雷諾爾 (Jeanne Reynal)；《十號，一九五〇》以五百美元賣給柏安斯登 (Joseph Branston) (現代美術館收藏的《十號，一九五〇》原先是《十號，一九五一》)；《十三號，一九五〇》以六百美元賣給巴瑞斯 (Walter Bareiss)；《二十二號，一九五〇》以九百美元賣給波克 (Steve Burke)；《十九號，一九五〇》以七百五十美元賣給卡丁 (Heywood Cutting)。這些交易的總額是五千零五十元，畫廊扣掉三分之一的佣金及八十六塊九毛七的雜費，剩下三千兩百七十九元六毛九。但是根據帕森斯的報告，羅斯科收到的支票是一千三百一十三元兩分，表示帕森斯可能先付了羅斯科一些錢，或者她在下年分期付給他。帕森斯的紀錄中還包括另外兩幅畫──《二十二號，一九五〇》和《四A，一九五〇》──分別以九百和六百美元賣出，所以羅斯科那年的收入可能還要高一點。

❹羅斯科說他對畢卡索從來沒有特別的興趣。塞尚和畢卡索基本上對文藝復興極有興趣。他說畢卡索並沒有真正地和過去斷絕，米羅才是和過去切斷的人。

❺史特恩說羅斯科認為歐洲藝術「邪惡而且殘酷」，抱怨「如果我再看到一個人頭捧在手裏……」他宣稱波提且利是「設計」。「這裏，他並沒有真正去看，」史特恩說，「他只是捍衛他所作的。」

❻「你去義大利的時候，」羅斯科告訴戴尼斯，「你一定要去看安基利訶修士的畫，」並且說戴尼斯應看的不是在梵蒂岡那些畫，而是在佛羅倫斯的畫。「他覺得所有的都是一件作品，」戴尼斯說。「是一件作品中的一部分。他是

那麼說的。你能看見它們的完整性。他說他認爲那些地窖是寶藏。」

❼他女兒「凱西・琳」從一開始就被稱爲「凱蒂」，一九五八年，羅斯科自己正式改名爲「馬克・羅斯科」時，他也把他女兒的名字在法律上正式改成「凱蒂」。

❽巴爾在一九五〇年十二月十一日寫了一封推薦信給布魯克林學院：「我認識羅斯科先生好幾年，並且從一九三〇年代末期就知道他的作品。我曾在許多展覽上注意到並深感興趣。」巴爾寫道，他還對羅斯科的近作表示極爲「熱中」，並加上，「除了繪畫外，我猜他會是個出色的教師。他不僅觀念清晰，能言善道，而且對過去的藝術有豐富的知識和興趣。」

❾羅斯科告訴塞茲他反對包浩斯，「我在這裏」──指他的畫室──「跟我住在家裏不同」。「我坐在椅子上時，我不要把椅子當一件藝術品看待。這是意義和工藝的不同。」

❿「他有一陣曾做過蝕刻，」歐肯記得大約是在一九三三到三六年間，當時他自己在一個凹版照相店工作，「我給馬克帶回一些銅版。那時銅非常貴。」歐肯從來沒看過他的蝕刻，可是羅斯科「非常高興能得到那些銅版」。

⓫關於羅斯科教的「素描」課，伊斯列爾記得，「他教素描教的並不好，我不認爲他會素描……可是他是個非常出色的老師，因爲他的性格。」關於羅斯科的「色彩」課，崔也夫（Celina Trief）記得：「他從來沒敎色表或色輪那一類東西，我們只是用顏色畫。他要我們畫一點馬蒂斯，一點德庫寧，一點各個畫家，只是讓我們從運用顏色來了解顏色。」

⓬崔也夫在訪問裏說道：「我們喜歡他。我們有些人是喜歡他的。其他有些學生，我想很多學生都很怕他。他連體型都是那麼咄咄逼人……」

11 漸露頭角

> 我猜羅斯科離開我是因為我就是賣不掉他的作品。
>
> ——貝蒂・帕森斯

大約是在一九五一到五二年藝術季中間，帕森斯請了紐曼、帕洛克、羅斯科及史提耳到她東四十街五樓的公寓晚餐。「他們坐在沙發上，像啓示錄裏面的四位騎士，建議我停止代理畫廊其他藝術家，他們會使我成為世界上最有名的藝術經紀。」帕森斯開始代理他們時，他們還是藉藉無名的畫家。從藝術角度來看，帕森斯是一位理想的經紀人。她給藝術家充分自由，讓他們自己選擇、自己懸掛作品；她對先進藝術的興趣高於盈利，使藝術家有一個理想的地方來展示他們的抽象作品；她保護藝術家，使他們不受市場需求的打擊，只有一點——這些藝術家必須不在意他們的作品是否賣得出去。

換一個角度來看，她這些優點成了職業上的缺點：她選擇藝術家的尺度太鬆；她推銷作品不夠積極；她的帳目不清楚；她沒有足夠經費印刷精美的目錄。她不做促銷，她代理的作品銷售不掉。如今，她手下幾位最重

要的藝術家漸漸有了名氣，變得信心十足。他們吃了她一頓晚餐，坐在她家的沙發上，告訴她該怎麼做。他們自己長久以來嚐夠了不被接納的苦味，現在輪到他們來排擠別人(其中有許多女性藝術家，而且是帕森斯多年的老友)，主張她把精力和資源集中在他們四人身上，停止代理其他藝術家。他們會把她的事業帶到顛峰，成為國際有名的經紀人。「可是我並不想那麼做。我告訴他們，我天性如此，我喜歡百花齊放的大花園。」

一九五二年五月，帕洛克憤然離開帕森斯，加入東五十七街的詹尼斯畫廊。帕森斯非常擔心，她用一個老朋友送的五千元買了三幅史提耳、三幅羅斯科的作品，希望能留住他們。可是史提耳在一九五一年九月已經宣佈不再展覽他的作品，一九五三年十二月他正式和詹尼斯畫廊簽約，連通知都沒有給帕森斯。紐曼對他開幕酒會的不滿遠勝於對經紀人的不滿，一九五一年四月展覽後，客客氣氣地脫離帕森斯畫廊。最後離開的羅斯科也是好來好散，和氣地分手，他對帕森斯說，「我對你沒有多大好處。你對我也沒有多大好處。」一九五四年二月，羅斯科一家人迫切地另找住處，他們是那座第六大道建築中最後搬離的房客。當時羅斯科在布魯克林學院的教職是最後一個學期，瑪爾暫時出外工作。那年春天，羅斯科也離開帕森斯，最後加入詹尼斯畫廊。

❶

就在那個時期，羅斯科和藝術圈的關係有一種特別的轉變，結果則是令他懊喪的。他的畫雖然新潮，足以驚世，卻已經逐漸被接納。巴爾想為現代美術館買下《十號，一九五〇》，他知道董事會不會批准，所以他說服菲利普・強森買下那幅畫，送給美術館。強森說，「巴爾認為如果我送給美術館，董事會不敢拒絕。」巴爾的看法沒有錯，雖然美術館的創辦人之一古德易爾為此辭去董事職位，以示抗議。這項交易使得羅斯科正式進入藝術殿堂，而他却得從邊門而入，證明人生難得有幾件事是純粹的。他一九五〇及五一年在帕森斯畫廊的兩次個展得到的評價也不例外。赫斯在《藝術新聞》上寫道：「這位才華出眾的紐約人到目前為止最精采的展出，」稱羅斯科是「當今少數幾個控制色彩最傑出的畫家之一。」七篇藝評中大多數都不甚熱烈，認為羅斯科主要是在「探討顏色的關係」，把他和蒙德里安相比，硬給他戴上形式主義的帽子，又接著批評形式主義的種種限制。羅斯科發現，現在大家看到他了，却根本不認識他。

然而，對美國畫家而言，畫展的分量比藝評重得多，展出的次數以及畫

廊或美術館的地位才是重要的。羅斯科在一九五○年代初期，除了兩次帕森斯畫廊的個展之外，還參加了兩次惠特尼年展，比佛利山法蘭克・佩爾斯畫廊（Frank Perls Gallery）由馬哲威爾策畫的「十七位當代美國畫家」展，洛杉磯郡立美術館一九五一年的年展（「美國的當代畫」），加州榮譽軍團宮的年展，兩次詹尼斯畫廊的團體展，以及耶魯、哈佛、衛斯理學院、伊利諾大學、印第安那大學、明尼蘇達大學和內布拉斯加大學的團體展。國際展方面，羅斯科的作品在東京、柏林、阿姆斯特丹及聖保羅展出。羅斯科的《十四號，一九四九》（*Number 14, 1949*）是他第一次在現代美術館展出的作品，於一九五一年初被美術館選入「美國抽象畫及雕塑」，那年夏天的「紐約五藏品」裏也包括他的作品。

現代美術館一系列不定期的當代美國畫家作品展集中在「少數一些藝術家，給每一位相當大的空間展出」，與許多美術館，像惠特尼「一位畫家一幅作品」的年展恰成對比。一九五二年春天，杜魯絲・米勒選了羅斯科參加非常重要的「十五位美國畫家」展，該展還包括費伯、帕洛克、史提耳、湯姆霖。這是一九四六年來第一次這樣的展覽，這個展覽使得羅斯科與他同僚的抽象藝術成為「世紀中期美國畫風的主要潮流」，對羅斯科個人更是一件興奮的事，他單獨在一間展覽室展出八幅作品。展覽結束後兩個月，他給費伯的信上提到他才去了美術館，「我那間展覽室現在展的是馬林（John Marin）及歐凱菲的作品。我必須承認我自己作品的餘暉，至少使我看不見他們的作品。」

可是羅斯科仍然為生活發愁。「我不曉得今年冬天怎麼養家，」他告訴湯瑪斯。一九四七年羅斯科首次帕森斯展時，他的一幅油畫是三百到五百美元之間。一九五一年他最後一次帕森斯展時，價碼每幅是五百至三千美元。展出的十幅大油畫，兩幅開價三千，四幅一千五，一幅一千二，兩幅九百，一幅八百。❷日增的聲譽以及他越來越大的作品使得價碼必須漲高。可是一九五○年代初，羅斯科看到帕森斯的帳目時，他不可能高興。《十號，一九五○》標價一千五百美元，強森（或現代美術館）以七五折成交，因此售價是一千兩百五十美元，羅斯科所得約是八百三十元左右。而該畫是他一九五一年唯一賣出的一幅畫。一九五三年他也賣出一幅——《十八號，一九五三》（*Number 18, 1953*）——得了九百元。一九五○年所得的三千兩百七十九元六毛九是他在一九五五年以前賣畫最高的收入，一九五五年他從詹尼斯畫廊賣畫的收入是五千四百七十一元，跟他在布魯克林學院授課的薪水大致差不多。

帕森斯幫羅斯科建立了聲譽，却不能造成收藏他作品的熱潮。而羅斯科一九五〇年代初期售畫的情形也和當時的經濟情況改變有關。一九五〇年的高峰是由於一九四八到四九年經濟蕭條後的復原。而一九五〇年韓戰爆發，又開始一段經濟不穩定時期，到了一九五三至五四年，不景氣達於頂點。這也是羅斯科作品銷售降低的一段時間。經濟蕭條有時反而有助於銷售古典作品，人們當作一種投資，但投資當代畫家的作品比較冒險，所以他們受的損害比較大。羅斯科和帕森斯的損失是他們無法控制的因素造成的。可是詹尼斯却能在一九五八年不景氣時維持羅斯科畫的售量。如果他希望能享受他心血所帶來的物質及象徵性的成果，羅斯科失掉布魯克林學院教職後，必須有一位積極的經紀人來推廣他的作品。人畢竟不能只靠餘暉過日子的。

<p style="text-align:center">＊</p>

一九五三年六月十七日，羅斯科和他的朋友詹森有一次長談。詹森記下了他們的談話。

 我又和羅斯科長談。我們發現宋那本（Michael Sonnabend）到羅斯科工作室來看畫的事多少影響我們兩人對藝術的態度。最後我們開始交換彼此的看法，看看宋那本的反應到底是否正確。

 羅斯科認爲宋那本是一個太道地的鑑賞家，同時熱愛太多不同的創作表現。我告訴羅斯科有關宋那本對他作品的批評。他認爲羅斯科的畫缺少一點觸動生活中一般經驗的素質，因此不能滿足人類共同經驗的標準。這是爲什麼他比較喜歡湯姆霖作品的原因，他在湯姆霖的畫中看到這種共同經驗。他承認他的評價標準或者是高調的，雖然他欣賞羅斯科的作品，但是他認爲湯姆霖的作品包涵更廣。

 羅斯科回答：「宋那本的標準不是他標榜的高調。我也不同意畫家必須把自己降低到一般人的標準，用他們熟悉的一般經驗來表達人類的共同經驗。湯姆霖的表達方式是比較傳統的作畫方式，也許那是他的作品比我的受到喜愛的原因。可是，我從許多人對我作品的反應得到的經驗是，我的作品在那裏，它們有其自身存在的價值。能夠了解羅斯科作品的人，以後看到湯姆霖的作品也會了解。反之則不然。先知道湯姆霖作品的人後來看到羅斯科的作品就未必能喜

歡或了解羅斯科的作品。」

　　他接著說喜歡湯姆霖的作品是受先入爲主的判斷。因爲接受羅斯科作品的人會期待作品有一種新的視界。而人們頭一眼就比較喜歡湯姆霖的作品正顯出這些人的局限，他們習慣於傳統的畫法。「我知道我的作品有永恆的普遍經驗，」他說，「如果沒有，爲什麼有人從世界各地到我的工作室來看我的作品？我個人從日本、德國、法國等地人的反應知道他們都認爲我的作品有能力表達一個新的視界。這種表達方式是他們從未經驗過的，表達的含意則是清楚的。因此他們在我的作品中找到對人性的直接了悟。莫內就有這種品質，所以我喜歡莫內勝於塞尚。塞尚內心有各種衝突掙扎，他的內在交戰非常明顯且令人不安。我們看他作品時的感覺被這種衝突沖淡了。雖然一般認爲塞尚創造了一種新視界，是現代藝術之父，我個人比較喜歡莫內。我認爲莫內比塞尚偉大。我個人也不同意目前公衆對所謂色彩畫家的看法，雖然在某一程度上他們的說法可能是對的，因爲色彩是藝術上比較感性的一面。不管怎樣，我覺得我們必須對所有藝術有開放的態度，不論其是否感性，只要那件藝術是眞實的人性表現。我常告訴我的學生，蒙德里安不斷地把焦點放在一塊白色的表面上，有些作品他能夠一整年如此進行。依我的看法，蒙德里安是有史以來最偉大的感性畫家之一。雖然他並非一個色彩畫家。人們在我作品中發現與別人作品相同的地方，正足以證明我的作品在藝術史演進上有一定的地位。」

　　「我認爲美國今日藝術界再度有了一種正確的規模感。在希臘藝術鼎盛時代，我們曉得兩種畫家──瓶畫家和壁畫家。他們可說是壟斷了當時畫壇。瓶畫家從事尺寸較小的三度空間裝飾性作品；壁畫家則用大規模的兩度空間平面，創造出新的現實世界。也許你注意到我作品中的兩個主要特徵：或者畫面開展，向外四面八方地延伸出去；或者是畫面收縮，從各方面向內延伸。在這兩種張力之間，你可以找到我要表達的一切。

　　我跟你談藝術的時候，詹森，你強烈而熱情的參與使我覺得安心。我覺得你也在探索我要找的眞理。我們的談話對我是一種很新鮮的經驗。我自己很不喜歡那些聰明的知識分子那種中性客觀的談

話表現的心態，而在紐約我們太常碰到那種經驗了。」

　　羅斯科稱讚我後，結束了我們的談話。過去幾個星期他一直害痛風，現在他又開始工作了。他又重新開始畫一幅很大的約有十五呎長的畫布的畫，我去年形容過的那幅。❸那是一個紅色畫面，有一種強烈的向內吸的力量，把顏色拉向一個藍色的長方形上，長方形在整個紅色畫面的範圍之內。羅斯科停了一年後再來面對這幅巨作，他說，「我在這幅畫中已經認不出我自己了，我必須重新來過。我不得不繼續畫下去。在我許多老的作品中，我仍然認得出我自己，所以我不需要重畫。當我在一幅作品中認出我自己，我知道那幅作品已經完成了。」

<p align="center">＊</p>

　　我們不應該被大眾接受。一旦我們被接受，我們已經不是藝術家而是從事裝飾的人了。

<p align="right">——哈爾</p>

　　一九五〇年四月十五日，《時尚》雜誌請讀者比較「許多畫的牆壁」和「一幅畫的牆壁」不同的迷人之處。刊物上登了一張紐約富豪的公寓照片，「漆成暗色的牆上，有畢拉內及 (Piranesi) 的版畫，米開蘭基羅 (Michelangelo) 的素描，一點赫姆斯(Hermes)，一些寶石安排的拼貼，古老的英國圖片，海員的圖片，希臘的圖案設計，及一些各樣的畫，全部在牆上安排成抽象的圖案。」這種安排造成「一幅混合的靜物」，把個別作品變成整體的一部分，使得蒐藏家（或者裝潢設計師）成了藝術家。「匠心安排的擁擠牆壁給人一種親密感，像一羣和得來的客人，充滿歡愉和自然。」匠心安排的自然是《時尚》讀者已經熟悉的效果，雜誌卻接著鼓吹只有一幅畫的牆壁的種種優點，用的例子是一張整頁的照片，羅斯科的《八號，一九四九》 (Number 8, 1949)。羅斯科的畫「不僅主宰整面牆壁(有八呎高，五呎寬)，而且使整個房間瀰漫著閃著光、空而輕、自由自在的形狀。」他的畫營造的不是那種愉快親密的晚餐聚會氣氛，而是一種比較正式、盛大的事件——也許來訪的是威爾斯王子。「大膽而空曠的牆壁暗示一位重要訪客的到來，寧靜，未知的遠景，一種不可捉摸的興奮。」

「馬克永遠給人那種印象，每當他爲薪水工作時，他是個不情願的奴隸。」可是，一九五○年在他第六大道住所畫室爲那些希望給他們客廳增加一點未知的遠景、不可捉摸的興奮的富有買主作畫的羅斯科，也覺得自己是個不情願的奴隸嗎？（他每幅畫約得五百五十美元。）羅斯科曾經把自己的作品說成是精神的表現，物質的東西，靈魂的畫像，門面等等。但是對於他不是的，他則非常一致：他不是一個形式主義畫家；他不是一個色彩家；更重要的，他的畫不是裝飾品——他必須堅持這些否定，因爲那些接受他作品的方式會把他的作品降低到熟悉的藝術史的框框裏，或者社會可以接受的牆上懸掛品，例如，百萬富豪的客房。不論歷史化或家庭化，他的作品會失掉「存在」，即力量；它們的氣勢會減弱。「所以，把繪畫公諸於世是一件冒險而無感覺的行爲。我們可以想像繪畫受到那些眼光粗俗無能的殘酷傷害是經常發生的事！」

羅斯科經常對艾華利抱怨，「你選擇性不夠。你讓你的畫掛在任何地方。」艾華利回答：「我有什麼好在意的呢？我一旦畫完那幅畫，我就沒興趣管其他了。」對羅斯科而言，掛畫——決定在什麼狀況下那幅作品被看到——却是創造過程的延伸，他在一九五○年代早期由於開展機會多起來，對掛畫變得極有興趣。杜魯絲·米勒記得她眼中的羅斯科是「可人而開朗的」——她顯然跟羅斯科並不太熟——一直到「十五位美國畫家」展時。她在羅斯科的畫室選了他參展的作品，可是當「美術館的貨車來取畫時，他已經把我選的換了，並加上幾幅我沒地方掛的。我和羅斯科有很多麻煩，因爲他不讓我安排他的展覽室。他要把展覽室四面牆壁從上到下掛得滿滿的，每幅畫碰在一起，他不接受美術館畫廊裏的燈光，提議用強烈的光線從天花板中間照下來。」羅斯科後來很快改變強烈燈光的建議，他要的是使觀者完全被他那些巨大、活動的畫包圍，完全沉浸其中，好像美術館的觀眾除了面對它們，別無選擇餘地。可是米勒認爲把「這間展覽室安排得和其他的太不一樣會破壞展覽的整體性」，巴爾也和羅斯科爭論；最後美術館館長迪哈農可（René D'Harnon-court）說服羅斯科接受米勒的安排。

就在這段時間，羅斯科開始談到「控制情況」。到了一九五二年底，羅斯科先拒絕參加那年的惠特尼年展，然後又交了兩幅畫給美術館採買委員會，寫了一封信給館長古德烈治：

　　我不願參加年展，是深信繪畫眞正和特殊的意義在這些展覽中

已經失掉了。因此如果我試圖說服我自己，這些畫如果被美術館買下成爲永久藏品，情形會大不相同，將是一件自欺的行爲。因爲我對我作品的生命有極強烈的責任感，我會非常感激地接受任何形式的陳列，只要它們的生命和意義能保存，我也會避免一切我認爲不能辦到這點的情況。

我知道這樣做可能會被認爲傲慢。但我可以向你保證我對這種情況的感覺是極度感傷：因爲，貴館所代表的這種活動，很不幸地，並沒有什麼另外可以選擇的方式。儘管如此，至少在我自己的生命中，信仰和行動必須有相當的一致性，如果我要繼續工作下去。❹

在一九五二年拒絕美術館的購買對一個當時並沒有賣出多少畫的人而言是大膽的行爲，他能採取這種立場部分原因是有布魯克林學院的薪水。事實上，羅斯科從一九四五到一九五一年之間每年都參加惠特尼美術館的年展，美術館也在一九四七年買了他一幅水彩畫，《埋葬，I》（*Entombment I*）。但是一九四五年之前的許多年呢？這個蒐藏美國藝術的美術館接受了許多平庸的作品，却把他和他的同伴在他們最需要認可和支持的時候摒除門外。到了一九五二年，教書的固定收入和他日漸增長的聲譽，羅斯科覺得他可以還擊了，拒絕惠特尼一報當年受冷落之恨，同時也保護他的作品「眞正和特殊的意義」。

自此以後，羅斯科越來越不願意參加集體展。不是因爲傲慢、報復或希望獲得特殊待遇，據費伯的說法，羅斯科「覺得他作品那種敏感的特質，那種稍縱即逝的感覺，會因爲不恰當的燈光，或其他不同性質的作品而消失」，在集體展中，「他無法不讓他兩邊掛上別人的畫。」馬哲威爾說，羅斯科擔心在集體展中，別人作品的存在會「破壞」他自己的。羅斯科的畫創造全然存在的效果是那麼細緻，不恰當的燈光或隔壁的作品都可能破壞它們。或者，像庫尼茲說的，「他要那個空間，那種氣氛，那個環境，全屬於他個人……如果有另外一套不同的節奏向他的作品挑戰，作品就變質了。」展覽的問題，就跟活在這個世界一樣，是要避免被悶死。

然而他保護他作品的掙扎却使他介入一個現代畫家所處的極爲複雜矛盾的問題中，畫家和詩人或作曲家不同，他們獻身於創作的特殊物件原意是要賣出的，也因此而失掉他所創造的。一九五四年夏初一個陽光普照的下午，兩個年輕的畫家戴尼斯和威廉・沙夫（William Scharf）在五十三街上遇見拿

著一幅巨畫的羅斯科。「這幅畫不是我的。我只不過畫了這幅畫，」他玩笑地說，解釋他是從一個蒐藏家那裏拿回來修補的。一幅畫一旦離開畫室，即使是一幅表達早於社會意識的畫，仍然會有它的社會標誌及它自己的生命，被標價，購買，售出，出借，運送，儲藏，展覽，評價，修復──一件獨立的物件，屬於別人的物件，或者是可以屬於任何人的商品。「一幅畫要有同伴才能活著。」羅斯科說，可是畫從它的家（畫室）被「移植」出去，這幅畫走進一個它不屬於的疏離而陌生的地方（或一連串地方）──一個活的「有機物」，現在被錯置，無根，沒有保護，消失在羣眾裏。

羅斯科把他的作品人化，和它們有極為親密的關係，使得藝術家和他的創作品之間的界限變得模糊，好像即使作品完成後，藝術家並未完全變成局外人，或者，好像沒有他來保護它們的「生命和意義」，它們並未完全完成。這些畫是活的生命，替代身體，它們也是替代的孩子，「他解釋他的作品，好像它們是他的孩子，不是物體，他永遠不會離它們而去。」羅斯科不是一個遺棄孩子的狠心父親，他是他們那個過分小心、佔有慾強、自我犧牲的猶太母親❺。根據費伯的說法，羅斯科對他的作品，有一種「臍帶般的關係」，好像他是這些「孩子」的母親。

羅斯科喜歡在他自己的展覽中流連，他告訴布德・賀金斯(Budd Hopkins)在「十五位美國畫家」展上發生的事。羅斯科正在看他的畫，一個人走近他，說，「你看起來像個通情達理的人。怎麼有人能展這種東西？看看這些。什麼都沒有。怎麼有人能展這種東西？簡直是……真是不堪。」羅斯科問他為什麼這些畫使他那麼憤怒，「那個人開始講，可是他無法清楚地表達他的看法。那實在不夠，在牆上那些。」他等那人繼續講了一點，最後終於說，「你知道，這些畫是我畫的。」他必須掏出駕駛執照來證明他的身分。「他說那人簡直呆住了。」羅斯科請他到美術館的咖啡店去談談；幾個星期後，那人打電話要到羅斯科的畫室去看他的畫，他們又談了許多。「他最後買了一幅畫。」事實上，羅斯科加上，「我兩點鐘就跟他有個約。他已經有我三幅畫了。」這個故事──藝術家自己扮演傳教士在改變異教徒──聽來不像真的，尤其羅斯科似乎越講越離譜，表示馬上就要和那人見面。沒有任何賣畫紀錄可以支持這個故事。但是不論是事實，是虛構，或是半真半假，這個故事顯示羅斯科希望同時創造並征服強烈的抵禦，使賣畫變成個人性的交易，繪畫因此能找到一個能善待它的家。

繪畫是「剝掉的一層皮掛在牆上」，羅斯科告訴一個朋友。它們是他生命中的一部分，不能被交換或輕易忘掉，好像僅僅是「物件」或商品一樣。另一位朋友的看法是，「我覺得重要的一點是他從來不覺得他賣出任何畫。」交易或禮物含有信任的成分，如果那個「擁有人」決定把畫轉賣，他背叛了這種信任。正如一九五六年買了他第一件羅斯科作品的蒐藏家布林肯（Donald Blinken）的觀察，「羅斯科不能忍受的一件事是他認為對他的藝術不忠。如果你要買一件作品，你可以慢慢看，不必很快做決定，可是一旦你買了，如果六個月內你決定你其實並不想要那幅畫，或者你把它轉賣給別人，或交換別的畫，他會非常不高興。他覺得那是一種背叛，因為你從他那裏買的，不錯，是一幅油畫，可是你買的也是他部分的心理狀態以及他對世界的感覺，如果你突然改變主意，你拒絕的不只是畫，你拒絕的是部分的他。」一九五〇年代間，他曾送了一幅畫給一個經紀人，因為那人曾讓羅斯科在他空著的一座建築中用一塊地方作畫室，「後來，羅斯科聽說那人要把那幅畫賣掉，他跑到那人家裏，把那幅畫割破。」

<p style="text-align:center">＊</p>

我愚蠢地同意為我芝加哥的展覽寫一些東西。所以我清了打字機上的積灰，被迫在打字機和畫筆間放棄過去幾個禮拜，簡直是在地獄的火焰中。

<p style="text-align:right">——馬克·羅斯科</p>

沉默是多麼正確。

<p style="text-align:right">——馬克·羅斯科</p>

就在從歐洲回來之前，羅斯科給紐曼的信上解釋他拒絕為一本小雜誌《虎眼》寫一篇散文／聲明。原因之一是有某些未說明的危險可能會得罪馬哲威爾；其次，如果羅斯科答應《虎眼》的要求，他也必須答應《藝術雜誌》類似的要求，「我無法想像自己發表一系列毫無意義的聲明，使每一篇和另一篇稍有不同，但是結果都是毫無意義的。」可是「真正的原因是」，他告訴紐曼，「至少目前我沒有任何我能堅守的話要說。我對我以前發表的那些文字由衷地感到可恥。這個自我聲明的玩意在這一季成了流行時尚，我無法想像我自

己把精神花在一堆我不想發表的聲明上。」

不論是畫或是聲明，羅斯科只能製造活的創作，那些他能支持的；它們或者能反映出他自己，否則那些公開的空泛字眼和評語就會使他覺得可恥。對羅斯科而言，公開談論他的藝術不僅僅是把視覺表現翻譯成文字表現，或者解釋抽象而空洞的視覺表現。真正的問題在於羅斯科的藝術把我們帶回語言之前的意識狀態；只能以無言來溝通。然而他極其渴望它們能如此溝通，使他不能不跟人討論它們，幫助它們處於一個疏離的世界，焦慮地控制別人如何接受它們。羅斯科對公開討論他的畫有一種和賣他的畫一樣的曖昧態度。

一九五四年早春的時候，藝評家及芝加哥藝術中心評審人凱薩琳‧庫到羅斯科的畫室拜訪，看他的作品，跟他談了一段時間。不久之後，她寫信提議羅斯科參加她正在安排的一系列個展的第一個展覽。這個展覽是羅斯科第一次在主要美國美術館的個人展，也是他從一九五一年以來第一次個展，將在十月十五日開幕，為期六個星期。「我希望給每個個展印一本小手冊，叫做『馬克‧羅斯科訪談錄』、『馬克‧托比訪談錄』等等。」凱薩琳‧庫寫道。羅斯科收到信時正在搬家中，他最近才丟了布魯克林學院的教職，過去四年賣出的畫數量極少，而且從一九五一年起就沒開過個展，他非常高興地答應參加展出。

他們接下來一連串的通信，尤其是關於羅斯科提供一點關於展覽的聲明，使得羅斯科對這類聲明的矛盾更加戲劇化。一開始，他非常熱中，願意寫這樣一篇聲明，告訴凱薩琳‧庫他們的談話激起了「對許多觀念和作品思考的過程，我已經好幾年沒有這樣的經驗了，我覺得極有價值也極有興致。」他答應繼續這種過程以「達到某種結果」，然後把結論寄給她。他的聲明最後沒有寫成；但那不是問題，因為庫自己喜歡用對話的方式，一個「馬克‧羅斯科訪談錄」形式的小手冊。

可是很快的，這篇訪問稿已經變了樣：不再以對話方式，而變成信件交換──可以說是他們之間「通信中的通信」：庫在六月初的信上寫道，「幾個星期之內，我會開始我們的通信，你記得，我們打算印一本配合展覽的小手冊。」六月八日，躺在鱈魚角海邊的陽光下，她開始了：「我真正想知道以及想寫的是關於你到底追求什麼，你怎麼工作，你為什麼選擇這種形式……你是如何開始你現在遵循的方向的。」她的信，他回覆說，「使我開始試著搜尋我的想法，把那些想法寫下來。」但是他很清楚地說明他目前的回答還不足以

構成他們要印的正式信函:「我希望我很快能寄給你一些東西,至少我自己覺得可以的答覆。」

即使私人通信,羅斯科也是小心翼翼、充滿警覺的,雖然他唯一能夠對人談他作品的是——談論如何談他的作品。因此羅斯科有許多話可說,並非回答庫的問題,也並不是對她問的某些問題質疑,而是對「問與答這種方式本身的效用質疑」。他極力主張「我們放棄那些我們該說什麼該印什麼的先入爲主的觀念」,才不致「掉入前言及訪問那種毫無意義的陳腐窠臼裏去。」

「與其對那些不應回答或沒有答案的問題勉強造出答案,」羅斯科繼續說,「我希望能找出一種方式,能真正表達我的畫是我生命的表現,也是以我的生命爲依歸。」他說這主要是一種「道德」關係,而非美學、歷史或技巧的關係。可是他並沒有發揮他所謂的道德是指什麼,卻反過來訪問庫,「請你說一說你個人和藝術及觀念的關係,如果我的判斷不錯,那是一種極爲強烈和人性的關係。」在揭示他個人那種「真正的關係」之前,羅斯科必須確定他的這位新朋友是一個和他有相同信念、他能信任的人。

然後他談到他的疑慮,怕他們的通信會被視爲一種「工具……告訴大眾應如何看一幅畫,在其中看出什麼來。」這種作法,看起來「似乎是有益於人的」,卻會造成「心靈和想像力的痲痺(對藝術家而言是早夭)。因此我主張不給任何介紹和解說的資料。」羅斯科開展、空曠的畫布歡迎——事實上,可說是需要——觀者自由的聯想。既然那種自由是他畫中道德的一部分,用既定的想法來限制或痲痺觀者自然是不可能的事。「如果我一定得信任什麼,」羅斯科說,顯出必須信任帶給他的不快,「我會信任那些敏感的觀者的心理,他們不受傳統認知的限制。我對他如何在這些畫裏找到他自己精神上的需要一無所知。可是如果有這種需要和精神,這中間一定會有真正的溝通。」可是真正的溝通就和好人一樣難找。

這封給凱薩琳・庫的信中,羅斯科把他理想的觀者想成是一個敏感、不受傳統認知限制的人。羅斯科不喜歡把自己想成是一個形式主義畫家在對一羣藝術專業人員講話。他是自學的,他讚許別人時,總是用意第緒話說「他是條好漢」,羅斯科要的是「真正的」——也就是說,人性的——「溝通」。他那些前衛的畫因此是爲老派的人文原因而畫的:它們是對那些有需要和精神的人表達他的需要和精神,真實的溝通,並不是要表達美學上的敏感。就像羅斯科在洛曼(Selden Rodman)稱讚他是「一位在巨幅規模上取得色彩和諧

及關係的大師」後所堅持的,「我只對表現人的基本感情有興趣——悲劇、迷醉、厄運等等——許多人面對我的畫時會忍不住哭起來,這個事實正顯出我與他們溝通的是這些人的基本情感。」理想的觀者因此是從基本的,也就是說從一種普遍的人性產生反應。

這樣看來,羅斯科,這個貧窮猶太移民家庭的兒子,這個多年來被美術館和蒐藏家忽視的窮藝術家,似乎在想像一個觀者「普通」的人性能超越專業訓練、社會地位和文化限制。羅斯科把他自己想成是個現代的索福克里斯或莎士比亞,他們的戲劇——「悲劇、迷醉、厄運」——同時影響了下層的民眾和貴族。可是,我們只要在任何掛著羅斯科作品的美術館待一下,就會發現多半「普通」的美國人崇尚藝術保守的觀念,因而對他的藝術不是忽視就是嘲諷。羅斯科也表示過理想的觀者是像他的畫,像他自己一樣,是敏感的。他也傲然地寫過,他的畫「被那些低俗的眼睛永遠地毀滅了」。就像他理想的教育一樣——「一個男人從跟一個有影響力的男人交談中學習」——羅斯科理想的觀賞是縱向的,是具有天分的人之間一對一的溝通。

凱薩琳・庫是一個中調雜誌《週六文學評論》(*Saturday Review of Literature*)的藝評人及藝術審核,她是個專業的觀者,可是羅斯科感到她是「強烈而人性的」。他給她的信中,不時對他答應寫的聲明改變主意,一方面也是試探她的誠意。他七月給她的信上說她的信非常「有價值」,不僅「使問題和我對我作品的觀念更加清晰」,也使「你變成我傾訴我思想的具體聽眾,你的熱情和了解使我願意眞誠,願意明晰。」畏懼市場的「殘酷」及漠然,羅斯科希望有一個「具體的聽眾」,好像他可以和觀者有一種私人的關係,而在這種關係中他是比較重要的。觀者,就像他的妻子那樣,叫他「羅斯科」。事實上,羅斯科最理想的觀者會是一個充滿傾慕的年輕女子,一個理想化的母親形像,她的熱情和了解給他信心,刺激他。

然而,在他的信末,羅斯科向凱薩琳・庫保證她的問題刺激了他的想法,他已經很清楚相信沒有文字能捕捉到他那飄忽的意義。他現在放棄了問答的方式,「因爲問題本身繁複的意義和字句硬加在答案上,不論這些繁複是否能表達眞義,而我則是花了極大的工夫爲這些畫尋找最精確的字句。」答案不應硬加於觀者頭上;問題也不應硬加於藝術家頭上。因此,羅斯科創造了他的作品後,希望能爲它們創造「最精確的字句」。對話,不論是訪問形式或是通信方式都不能如此表達,「無論我怎麼試,我都不能直接回答你信中提出的問

題而同時保持我的原意。」羅斯科決定回到先前由他自己寫一篇文章的想法。但是就在他說要寫的時候，他也同時懷疑這是一場沒有結果的戰爭。因為羅斯科了解到「應該說什麼不是問題，問題是我能說什麼。」

例如，他用「空間」這個字眼討論他的觀念：

> 我首先必須把這個字從當前的藝術書籍、天文學、原子理論及多項空間裏面的意義清除；然後我必須重新定義，把它曲解到不可辨認的地步才能重新建立一個可以開始討論的起點。
>
> ［這］是一場危險而且無用的戰爭。戰略或者非常精采，而戰士卻不夠精采。

在〈被激發出來的浪漫畫家〉中，羅斯科鼓吹「熟悉事物的真面目必須搗碎，才能破壞我們社會環境的每一層面逐漸被有限聯想掩蓋這個事實」——此處他建議這種方法必須應用到普通語言上，也許是無用的，因為這個戰士對他的話並沒有太大的信心。然而：

> 事實上我作畫時，並沒有想到空間的問題，也許讓我自己在適當時間找出我自己的文字比較妥當，我會對我的畫有更進一層的感覺。你對我的作品描寫生動，我想我了解也尊敬你的感受。

可是最後他無法自己找到適當的文字。沒有文章也沒有訪問，雖然庫寫的一篇關於展覽的短文中引了兩段羅斯科信裏的話。

沉默是多麼正確；可是沉默又是那樣絕對，對於一個渴望溝通的人是太嚴厲的約束。羅斯科可以談討論他作品的困難；他也非常樂意談到他的作品應該怎麼掛，他在九月底給庫的信上就有如下的說明：

> 雖然我很仔細地研究了藍圖，我了解我不可能對展覽室有真正的感覺，也不能看到安排畫的困難。我想也許把我自己安排畫的經驗所得的幾個一般性原則告訴你，或許會對你有用。

面對具體的技術問題，羅斯科可以隨意談到他對他作品的特意安排，這種安排多少也是因為他擔心到底那些觀眾是否能真正敏感地了解他的意圖。「因為我的作品尺寸大、色彩豐富、沒有裝框，而美術館的牆多半很大，這會造成一種把這些畫看成是牆的裝飾的危險，」他警告。「這樣就會歪曲了畫的意義，

因為這些畫是極親密極強烈的，正是裝飾的反面；這些畫的尺寸是生活的尺寸，不是一種機構的規模。」他告訴庫如何避免裝飾的效果，「把畫集中在一起，不要東一幅西一幅分得太開。」「讓整個展覽室瀰漫著畫的感覺，這樣牆壁就不構成威脅，而每一幅畫的強烈感覺會變得更明顯。」

所以，展覽室空間的現實必須「被打敗」，正如觀者必須小心地被引導成「敏感的觀察者」。「我先掛最大的畫，因此他們一開始就接觸到近距離，第一個經驗是包圍在畫之中，」羅斯科說，「這樣會讓觀者了解到他和其他畫的理想關係是什麼樣的。」這些畫，尤其是尺寸大的，應該掛得低，「在盡可能範圍內越近地面越好，」有些畫，「在密閉的空間中效果會非常好。」羅斯科說的「理想關係」是親密，強烈，人的尺寸；然而羅斯科希望室內瀰漫著畫的感覺，使觀者和巨大的畫布有近距離的接觸(掛得低)，甚至在一個密閉的空間裏──在在都顯示出希望把觀者放在畫中間，而使冷酷、漠然、扼殺的眼光不可能出現。正如羅斯科邊緣細緻的長方形框框柔和地把裏面那些多變的形狀和色彩圈住那樣，羅斯科需要以掛畫的方式，而不是文字，溫和地控制那些他要解放的觀眾。

那封關於掛畫的信尾，羅斯科表示他「會考慮」庫的建議，給一個演講，他可以藉此機會看這個展覽。展覽開幕前幾天，庫寫信告訴羅斯科她可以支付羅斯科到芝加哥的費用，如果他同意「在展覽室裏跟一些學藝術的學生及我們館裏一些同仁講一講你的畫掛在哪裏。」她又加上，「或者，你講完你自己作品後，你會願意回答一些學生的問題。」可是羅斯科最後婉拒了她的邀請：「不論從時間和空間上看來，我實在無法擔任這個跟展覽如此近距離的道歉者的角色。」

羅斯科相信「表達一點比表達全部要有力得多」。在這樣近的距離內，講這些緘默的畫，就好像是把人放在前景，把畫置於背景──這些他終於從畫面驅除的人體／背景分割的畫。被八幅他自己巨大的「門面」包圍，真的藝術家走上前去，就像莎士比亞突然出現在《哈姆雷特》(Hamlet)第三幕舞台上唸一段台詞一樣。這種行為太過分，太具體，也太私人性了，顯示出這些畫是一個歷史上的個人，一個自傳的「我」，努力掙扎於表現和超越之間所創造的作品。羅斯科的畫既是個人性的，也同時是超越個人而是無名的。「把我的畫掛在那麼遠的地方實在是件令人不安的事，」羅斯科給庫的信上寫道，要她回信告訴他開幕酒會上的細節，「使我覺得這個展覽是真實的。」但是對羅

斯科而言，把他自己和他的語言強加於一個充滿了「羅斯科」的展覽室就等於解決它們之間的矛盾，消除給它們生命的那種張力。他和他的創作雖然有極為密切的關係，他仍然必須隱藏在幕後，消散在畫布之間，才有可能有「真正的溝通」。

<center>＊</center>

一九五四年四月間，羅斯科一家從他們第六大道破舊的公寓搬到西五十四街102號一間稍大、不那麼破舊的公寓去，公寓是現在的希爾頓酒店。事實上，一九六三年希爾頓酒店建好時，羅斯科對一個在建設公司做事的朋友抱怨，「如果這是歐洲，他們會在公寓前面作一塊金牌，提到誰曾住在此地。」幾個月後，建設公司公關處一個人打電話給羅斯科，建議他到工地來，選擇「幾塊磚──和別的東西」在希爾頓的牆上造一個拼圖，攝影師會來拍照記錄。他「不懂」為什麼羅斯科對「這個公共宣傳的機會」毫無興趣。

新家距第六大道兩條半街遠，羅斯科和他的朋友威廉·沙夫一起把他家的東西一樣一樣地從舊址經過街上搬到新址。新的公寓在三樓，有七個房間，沒有電梯，租金是六十元一週。他們把舊公寓裏鋪在地板上的黑色油布揭起來重新鋪在新家裏（「他要一個發亮的黑色地板和白色的牆壁」），家具是瑪爾從救世軍那裏買來的舊橡木家具，經過她的刷洗和重新上釉，「牆上掛著那些精采萬分的畫。」羅斯科的新家，就在他西五十三街106號畫室的轉角處，他從一九五二年就開始租用那間畫室。

「我們這個年代是一個充滿攻擊的年代，」羅斯科有一天對詹森說。他不是指納粹迫害猶太人或美國在廣島扔下原子彈或韓戰，也不是指南部歧視黑人或在佩利的哥薩克人用鞭子抽打一個猶太小男孩。他說的是一個年輕、半醉的畫家在酒吧裏跑來對他說，「你在你的作品中表達了一些我很崇拜的東西，羅斯科；可是，我必須超過那些你表達的東西，因為我要賣我的畫，你在這方面並不太成功。」至少羅斯科把這段受辱的經驗當「故事」講出來時，他試著採取一個超然的立場，把那個經驗說成是一幕「悲喜劇」。因為美國的藝術市場「在幾代之內並不會轉好」，年輕一代的畫家後來會發現「他們處於一個像我現在一樣的悲劇情況」，他「在成為藝術家之前必須面對這個悲劇現實，」「他心中很明白這一點，因此，他必須攻擊我。」羅斯科沒有把那件事看成是他受到傷害或污辱，他把這個特別事件抽象化，讓自己有一種道德上勝

利的優越感(年輕的畫家逃避他面對的現實)，把他自己和年輕的畫家看成代表性的原型人物，注定是「悲劇性的」世代劇裏的演員。

讓自己暴露在冷漠甚至殘酷的公共場所是非常危險的事。在大家聚在一起「排除孤寂」的社交場合，羅斯科說，你會碰見「那些野心勃勃、自我中心的傢伙出來掠奪。」「正是這種自我中心的人擠滿了各個俱樂部，我眼中錫達酒吧也就是個俱樂部。」「我躲開俱樂部，」他傲然地說，「我喜歡孤獨。」社交接觸可能是危險的；社交接觸也是徒勞無益的。羅斯科在後來和詹森的會話裏說道，「黨派只是愚蠢、反動的俱樂部。藝術家注定是孤寂的。你眞的認爲帕洛克、克萊恩或者德庫寧會跑到錫達酒吧，如果他們沒有嚐過孤寂的痛苦？我正是因爲深受孤寂之苦而不去錫達酒吧。即使我去了，情況也是一樣的；藝術家生來就是注定了孤寂的命運。」比起危險而擾人的社交場合，羅斯科喜歡畫室僧侶式的孤獨。

羅斯科在布魯克林學院的薪水使他能負擔他五十三街第一個家以外的畫室。之後，終其一生，他有四個這樣的畫室。羅斯科的巨幅畫，「是生活的尺寸，不是一種機構的規模」，「在密閉的空間中效果會非常好。」他告訴庫。在一九四九和一九五二年之間，像《十號，一九五〇》這類的畫都是在普通生活的空間中——羅斯科第六大道狹小、密閉的公寓裏——創造、懸掛的。這樣的空間比較容易使羅斯科的巨幅作品瀰漫其中，使牆壁被畫「擊敗」，由於畫的存在而消失。可是，羅斯科自己似乎也需要牆壁給他那種禁閉的壓力，就像他一九三〇年代作品中那些禁閉的房間的作用一樣,好像形體上的限制，正如社會的敵視態度，可以「激發眞正的解放」。

然而眞正的解放並非在超越的想法中得到，而是在壓抑和自由的張力中間得到的，正如羅斯科的畫在擠壓和擴張、前進和後退之間的變換一樣。他曾對塞茲說過，有人可以過著像安息日教會信徒那種日子——即把自己的心靈世界與世隔絕——可是「我的情形不是這樣。我住在第六大道，在五十三街的畫室作畫，受到電視的影響等等。」他的生活是多樣的。「我的作品是那種生活中的一部分。」把那種生活的感受表達出來，卻又不涉及其具體的形像，這些畫既是抽象的，也是人性的。它們最合適的地點是狹小、家庭式的空間，現在卻是最不可能找到這些畫的地方了。羅斯科指導如何懸掛他「十五位美國畫家」及芝加哥藝術中心展覽的作品，是希望能把美術館的大規模轉化成創造他作品、也是他作品屬於的那種空間。

羅斯科的新畫室把藝術和家庭生活分開，家中有個兩歲的嬰孩，他認為這種分開是必要的。畫室給了他一個私有的空間，使他能把喧鬧的世界關在門外，讓室內充滿音樂，單獨地創作。羅斯科在生活中尋求穩定的形式，就像他畫中的長方形框框，給畫面一種有彈性的秩序感。他不僅要婚姻的規律，他也喜歡規律的工作時間，他告訴布魯克林學院一個學生，他「喜歡把去畫室當作去上班那樣」，穿戴整齊，走過轉角，「在那裏工作一整天。」他一九五〇年代末期雇用的助手賴斯（Dan Rice）對他朝九晚五的工作時間相當「吃驚，因為我屬於下城那羣藝術家圈子，那兒通夜作畫或者只在晚上作畫，甚至任何時間想畫就畫都是可能的。一個畫家早上離開家到畫室去，晚上回家吃晚飯，對我而言是聞所未聞的新鮮事。」

羅斯科雖然來去像在銀行做事的人那樣規律，一旦進入畫室，把家庭負擔、社會上的麻煩及商業上的現實拋在門外，他會覺得完全自主，充滿創造力，全然控制那個屬於他的空間。那是一間窄而長的畫室，十呎高沒有裝修的天花板，後面有兩個小窗子，前面向北有一排很大的落地窗。後面用來儲藏完成作品及預備畫布；前面有一個老式法蘭克林暖爐，一張長沙發，一張搖椅，幾張木椅和兩張小桌子。中間有一張自製的木質工作檯，和幾張木凳子，讓他自己和別人坐在那裏看他的畫。

繪畫是一種體力活動，需要技巧的手工，除了把油彩塗到畫布上之外，還包括造撐張畫布的架子，撐開畫布，準備畫布，調配油彩。羅斯科的木工手藝並不高明。他雇用賴斯幫他一起做四季餐館的壁畫時，賴斯告訴克萊恩這個工作，克萊恩說，「哇！真是一大解脫！終於可以看羅斯科的畫的背面而不必聯想到雞籠了。」問題之一是羅斯科用的是便宜貨。「他會用最劣質的畫架，裝畫的盒子，木板，隨隨便便用釘書機釘上，對那些東西萬分不耐煩。」詹尼斯說。「我們每次賣掉他的畫，送到買主那裏去，或由他到買主那裏掛畫，在第五大道豪華的公寓裏，並置於價值連城的古董中間，他那種低劣的質料總令我覺得有罪惡感。」所以我們可以說，羅斯科那些撐張在雞籠般架子上細緻柔美的畫的確是「門面」。以羅斯科一九五〇年代中期售畫的情況而言，他在畫架上省錢是不難想像的；可是當他變得相當富有時，他的節儉作風依然如故，好像他仍覺得貧窮。除了廉價貨之外，另一個原因是羅斯科自己笨手笨腳。賴斯記得，「他只是隨隨便便把這些東西釘上，他作手工時非常不耐煩。」一九三〇年代的《自畫像》中，羅斯科把自己的手畫成受傷的，他的眼睛是

瞎的。不戴眼鏡就看不見東西，長著一雙骨骼巨大、手指極厚的手，手和眼的配合絕對不是這個藝術家的長處。

　　然而在他五○年代和六○年代的作品中，羅斯科的筆觸總是輕柔如羽毛一般。他想像他自己「把油彩吹到畫布上」，達到一種運用油彩的精神境界。雖然他多半是自學的，羅斯科正如克蘭瑪 (Dana Cranmer) 指出的，「作畫的方式很像傳統講究技藝的畫家。」比起當代的創意技法，像帕洛克和克萊恩，羅斯科會「在木架上撐張畫布」，「用傳統的畫筆作畫」，「站在畫布前作畫」，「顯得非常學院派」。在一九四○年代末期開始畫複合形狀的畫時，他的作畫方式總是把傳統和實驗結合。但是，他的探索「重點不在方法，而是在各個部分的實體形式，油彩的質地，以及造成多樣可能的效果。」羅斯科不是個好木工，他的畫用了不少廚房裏的花樣，以一個老食譜做底，自己發明新東西，創出他簡化形式實質的各種顏色。他用了不少雞蛋，「就像我媽媽烤麵包一樣。」他說。不願意只是一個色彩畫家或裝飾畫家，羅斯科喜歡把自己想成一個餵養他的觀眾、給他們最基本人類需要的藝術家。

　　到了一九五○年，羅斯科開始一系列作畫程序，一直持續到他去世。他先在一張完全未經處理的畫布上，塗上一層摻了粉狀顏料的膠，賴斯說，「所以連膠上都有一層顏色。」然後他用相似顏色的油彩塗滿畫布，背景色通常蓋滿畫布四周的角落及邊緣，蓋住畫布被框的界限，因為羅斯科堅持不用畫框──這道手續同時使畫成為一件三度空間的作品，也讓它變成一個開闊的畫面，不是一個和周圍環境分隔的、被限制在畫框裏的平面。在背景色上面，羅斯科用混合顏料創出他要的顏色，一九五○年代，他開始加上「粉狀的顏料和一些雞蛋」，經常「用稀釋劑來化解顏料上的膠質」。從前以韋伯的方式在畫布上塗上濃重的暗色油彩的羅斯科，現在以馬克・羅斯科的方式在畫布上塗上薄薄的一層透明的顏色。羅斯科把他的顏料稀釋到「粒子幾乎和膠質分開，僅僅沾在表面而已，」克蘭瑪寫道。結果，「光線透過稀釋過變薄的色膠，投射在每一個色粒上，反射到表面，在觀者眼中造成一片顏色的氣氛。」換句話說，羅斯科把顏料稀釋到幾乎分離的程度，創造出一種他特有的內在的光輝。

　　根據賴斯的說法，羅斯科的透明顏色是「很輕地塗上的，既有用筆尖點上的，也有整枝筆揮掃的。」他還加上，「他身體動作非常活躍也非常有圖畫感。」有時為了使他那一層一層的顏色不會混合，他會用蛋，有時加上顏料，

再塗上一層。

當他畫到靠近邊緣，他希望底下一層顏色能透出一點時，他會變得非常專注；他有時必須放慢一點，所以顏料不會塗得那麼快那麼厚。他經常用一個很大的五號油漆刷子，只用刷子的尖端，僅僅在表面像點水一樣，所以那塊畫面不會很快地被蓋住。

然後羅斯科「會坐下來，花很長的時間看他的畫，有時是好幾個鐘頭，有時是好幾天，考慮下面的顏色，考慮擴展某一塊畫面。」這種過程使他可以同時畫好幾幅作品，「如果他發現他在某一幅畫的可能性的思考過程上不能突破時，他會開始另一幅畫，讓他的精力得以發抒。」

羅斯科顏色的面紗是在很快、直覺的狀態下塗上去的；他有一次告訴馬哲威爾，「那些巨大形式下每一幅都有一些自動畫。」他的巨幅作品不是「你能控制的東西」。然而羅斯科有時候自稱是阿波羅式的藝術家，他在五十三街畫室花了很多時間靜坐在凳子上觀看，思考改變尺寸、顏色等等。他後來有一個助手把他比作「巴伐利亞的鐘錶匠——非常仔細、緩慢和精確」。羅斯科的「有機體」是花了心思創造出來的。

一九六〇年代末期，羅斯科雇了一個助手，告訴他：「我是一個很隱密的人，你在這裏看見的，都屬於私人範圍。」他指的是生意上的往來，私人的關係，尤其是繪畫的技巧。也許羅斯科的防禦態度部分來自他覺得繪畫是犯了誡規，違反了十誡中的第二誡以及他的家庭對他的期望。可是他對他作畫技巧的保密是他讓大家知道的事。他把自己藏在他作品後面因此引起極大的好奇，使他的作品和他都帶有一種神祕氣氛。羅斯科的作品——「他的孩子」——從一段隱藏和創造的過程中出現，就像一九五〇年，從瑪爾的身體裏出現了凱蒂。他已經不再畫喬治湖或奧勒岡風景的水彩畫了；也不再速寫地鐵車站和都市景象了，羅斯科現在是畫室的畫家，隱密而遠離世界。他的藝術孕育的子宮——他的畫室，使他免疫於外面世界的違規或是攻擊。孤獨地和他的創作一起，給了這個抑鬱的俄裔猶太人他唯一的快樂泉源，這種感覺反映在他一九五〇年代初期那些充滿喜悅的繪畫中。

但是羅斯科並不是在紐約州鄉間住宅後面由穀倉改建的畫室中作畫，像一個喜歡孤寂的藝術家可能做的；他在曼哈頓中區的二樓畫室作畫，他的畫室離現代美術館僅僅半條街的距離，而且離那些「小店主心態」的五十七街

也只有幾條街之隔。畫室裏很快地裝了電話，羅斯科發現不接電話非常困難。他喜歡的隔離是在掙扎中抗拒外面世界的騷擾和腐敗——好像只有在他覺得受到擠壓時，他才開始擴展。

羅斯科的畫室在一家玻璃店的二樓，木質地板，在他作畫、觀畫的牆壁前面有四個很大的長方形玻璃。一個參觀過畫室的人記得，「光線從下面店裏照上來，他的畫，以今天的標準來看並不算特別大，佔滿了整個畫室。當你走進畫室時，下面的光線射上來，好像走進小教堂。」龐大的現代城市中隱藏的一塊小小的聖地，這個畫室也是讓家人、朋友、同行畫家、評審人、畫廊經紀、藝評家、藝術史家、蒐藏家來看畫的地方。畫室是一個隱私的地方，可是，正如庫尼茲說的，「馬克喜歡有個觀眾。雖然你在他畫室時他不會真正作畫，他希望你是其中一部分，崇拜他所創造的。他會像鷹一樣地盯著你，確定你沒有對你所見隱藏任何感情。」

許多畫室中的來往是商業上的或職業上的。杜魯絲・米勒和凱薩琳・庫到那裏去為展覽選畫；塞茲和艾蓮・德庫寧去看畫並訪問羅斯科；蒐藏家去看畫、買畫。可是沒有一個到他畫室去的人不被羅斯科接納；評審的決定可能被畫家否定，就像發生在「十五位美國畫家」展的情形。畫室因此成了一個理想的畫廊所在，畫家在其中可以同時扮演自己的評審和經紀。讓少數選擇過的人來看畫，羅斯科的創作可以在他保護的控制下。

<div align="center">＊</div>

馬克・羅斯科一定深深困擾到底應該進幾步參與這個世界，退幾步躲開這個世界。

<div align="right">——愛什爾・巴基歐第</div>

從五十一街和五十二街之間的第六大道搬到鄰近的五十四街，羅斯科選擇留在他已經住了七年的社區，這是他離開波特蘭以來住得最長的一個地方。不光是因為地點接近現代美術館和五十七街畫廊；他非常喜歡這個社區在希爾頓和斯培瑞（Sperry）（原來是他第六大道公寓的地點）等摩天大樓建築之前的感覺。羅斯科「非常沒有耐心」，庫尼茲記得。「他是我見過最沒有耐心的人。他坐不住。他必須時時走動。他的精神也是永遠不寧的。他從來沒有完全滿足過。總有什麼事有毛病。」羅斯科的不寧可以解釋他渴望他生活中的

規律。庫尼茲還說，「我想他工作時，放上莫札特的音樂當作背景音樂時，是他最靜心的時候。」

　　然而即使掛滿他自己那些寧靜的畫的畫室也不能完全滿足他。「馬克是個非常焦慮不寧的人，他必須經常離開畫室。」莎莉・沙夫（Sally Scharf）說。患有失眠症，羅斯科經常「清晨一點、兩點在馬路上逛——睡不著或不想睡。我總是想他大概會死在車輪下，就那麼漫不經心地在街上逛，被汽車撞到。」晚上，沙夫夫婦——他是個畫家，她是演員——經常在第六大道和五十四街轉角的傑瑞酒吧（Jerry's Bar），「馬克會在晚上走過來，凱蒂已經睡了，瑪爾在家看書，他跑來找我們」以及那些到酒吧來的年輕演員。「馬克走進來時穿著他的大衣，嘴上叼著菸，他像一艘運筏，東撞西碰地進入港口。」

　　莎莉・沙夫還記得羅斯科白天喜歡到貝比藥店（Baby's），「一個老式的紐約藥店，有個供應食物的檯子。」他有時在那裏吃早餐。有時在那裏吃午餐，偶爾把他的女兒帶去，他「喜歡在那裏流連，抽著菸，喝著咖啡，跟人聊天——他是個菸不離手的人，一根接著一根——凱蒂在地上爬來爬去，有時哭鬧起來，馬克仍然不走，繼續跟人聊天。」有時候羅斯科在黃昏時到貝比去，「他總是要一杯玻璃杯裝的茶，」崔也夫說，「他堅持茶要用玻璃杯裝。老派的俄羅斯習慣，他體內的俄羅斯血液。他真的非常喜歡那家藥店。他們跟他很熟。」他也常在維蘇摩吃午餐，他知道在那裏他會碰見巴爾和杜魯絲・米勒，焦慮不寧的羅斯科在附近的藥店裏尋找普通的談話。「他跟檯子後面的人聊天時真的非常開心。」那是他體內的老俄羅斯血液，在藥房長大的俄國孩子，喝著玻璃杯裝的茶，跟他父親及哥哥們聊天。

　　庫尼茲有一次稱羅斯科是「西方藝術界最後一個猶太祭司。」「我有一次告訴他這個稱呼，他很喜歡；這使他覺得很滿意。我的意思是他內在有一種權威性……他感覺到他屬於先知的行列，而不僅是偉大的工匠行列。」羅斯科的童年和沙皇權威的迫害、正統猶太教權威的壓迫有密切的關聯。移民意味著現代化，解放，自由。一九五〇年，羅斯科已經在紐約住了將近三十年，改了國籍，和一個從克里夫蘭來的盎格魯—撒克遜種的女孩結婚，在官方文件上給他女兒取名為「凱西・琳」，好像他們夫婦是正宗的白種人似的。在戰前的歐洲藝術中心旅行一趟後，羅斯科厭惡巴黎文化和社會的「衰敗」，回到紐約他宣稱他和他同代的美國畫家已經把「畫板清理乾淨了。我們重新開始。一塊新的土地，」這個口號既是傳統美國的也是現代的。那個飽受屈辱的第文

斯克男孩，僵硬地包著一身第文斯克產品畢斯達‧布朗牌西服的男孩，現在已經美國化了。事實上，正如他那些愛爭論的朋友紐曼和史提耳，他幾乎已經變成一個文化優越論者了。

然而，住在這個國家的一個困難，特別是在一九五〇年代，是如何不被中產階級的價值觀窒息。羅斯科的社會認同，尤其是他的猶太背景，給予他抗拒的優勢並使他與眾不同。不論羅斯科是否眞的在他父親離開第文斯克或他父親死後發誓不再進入猶太教堂，他的確遵守他的誓言，沒踏進教堂一步；他不是一個靠宗教認同的猶太人。他也不像夏卡爾，對保存他俄羅斯─猶太遺產裏的圖像有興趣。「情緒會陷入極深絕望」的現代人羅斯科，認爲宗教是隱藏人類悲劇性孤寂的一個幻象之一。喀第（James Murray Cuddihy）在他研究猶太文化融合演進的著作《古文明的考驗》（The Ordeal of Civility）裏寫道：「現代化是一個創傷。」可是一九一三年夏天羅斯科離開沙皇統治，抵達一塊新土地時，他的意識並沒有神奇地，或甚至可以說深受創傷地，被清理乾淨。他幾次談到那個經驗時，他記得他那一身光鮮的新衣服使他顯眼而且否定他的出身所帶給他的羞辱感。痛恨「被移植到一個他從來不覺得眞正是他家的新地方」，移民意味著強加的自由，這種自由的根基是羅斯科眼中的另一個幻象：財產。事實上，和資本主義沒有人情味、殘酷的市場比起來，第文斯克的猶太人圈子在模糊的回憶中，是一個統一、自然的文化環境，社會的溫暖，共同的了解以及較高的道德標準：眞正的溝通。羅斯科嚮往一種羣體生活，他想在那樣的環境下，他會覺得不那麼寂寞；他也尋找玄學，渴望有一個傳統的宗教架構，失去了那種架構使他變得「陰鬱」。羅斯科的新視界，表現在那些孤寂的繪畫中，畫面摒除社會和自然形式，却充滿了光源隱藏在內在或畫面背後那些色彩繽紛的光，包含了他的絕望以及他精神上的嚮往。

羅斯科的社會認同不是固定的，而是流動在二者之間的──在他的美國和猶太背景之間。一九五〇年代，羅斯科開始得到社會的認可，「他整個人給你一種寬大豐盈的感覺，」庫尼茲說。「他能夠給人那種純粹的熱愛。馬克在他最佳狀況時，你會感到他帶來的那種溫暖。他是可人的同伴。他對你說話時非常有反應，非常迷人。你跟他一起時會有一種感覺，他是眞的從心底裏關懷你。」庫尼茲一直到羅斯科過世都是他的好朋友，他也是一個俄國猶太移民，也從事創作，但他是詩人，不是畫家，所以不是敵手。「他對同行的友誼非常懼怕。他總覺得他喜歡的社交生活最好不要跟藝術扯在一起，」庫尼茲說。

雖然如此，至少在五〇年代早期，羅斯科和上城的畫家非常接近，尤其是費伯、葛特列伯和紐曼，他們都跟庫尼茲一樣，是猶太人。

可是逐漸增長的聲名使羅斯科的社交圈子加大，對他不怎麼熟悉的人，他可以非常迷人，甚至彬彬有禮，「非常甜蜜、輕鬆」。艾蓮·德庫寧記得一九五〇年代早期是「一段有很多精采聚會的日子。當會話十分精采融洽時，真正是閃爍、躍動的派對。」有時是在雷諾爾 (Jeanne Reynal)（一個嵌畫藝術家，擁有一幅羅斯科的作品）格林威治村的公寓裏，或者是在湯瑪斯（羅斯科在藝術主題學校的學生）公園大道的公寓裏。「羅斯科非常善於社交，非常圓融，」德庫寧說。「他有一種什麼都不放在眼裏的那種味道。他會直著身子站起來，頭稍稍往後仰，往下看，臉上是古老的希臘式的微笑，靜靜地吐出那些乍聽起來很正經的雋語笑話。我覺得他非常詼諧機智，也是一個有吸引力的男人。」羅斯科的儀態可以像個文明的都市人。

「在生人面前使自己儀容合宜是社會現代化的第一步。」喀第寫道。羅斯科記得他初到美國時被陌生人看的經驗：把孩子送到這樣一個世界是冒險而無感的行為。從羅斯科的角度來看，太使人尊敬的社會形象也同時暗示文化上的羞恥。羅斯科喜歡寬邊、招搖的帽子❻，然而他的猶太背景使他不必以奇裝異服、飛揚的鬍鬚和長髮來宣傳他非主流的邊緣身分。此外，波希米亞式的服裝跟他那中產階級的規律生活也不相稱。他和其他「上城」畫家一樣，一般都穿西裝，不穿牛仔褲和運動衫，雖然羅斯科的衣服總是不合身的、廉價的、有一點凌亂，好像他堅持要有一點與眾不同。把羅斯科打扮停當去參加正式場合是一件大事，即使他到了那裏，也未必能保證他會有合適的儀態。他跟帕洛克不同，他不會跟人打起來，或者從主人臥室窗口往外小便；可是他非常過敏、多疑，可能變得「不好對付」，挑釁，怒氣沖天，有意做出粗鄙的樣子，當眾出醜，威脅要告對方，在畫上割一道口等等。一九五〇年代末期，有一次他在惠特尼美術館的大廳，變得非常生氣，他一拳打穿了玻璃窗。❼「他是一座火山，」馬哲威爾說，「一個原始的恐怖伊凡。」用他自己的話說，羅斯科充滿了憤怒，他對被拒絕、被排擠的憤怒部分是個人的，部分是種族的。溫和而有禮，合宜的舉止，意味著向美國清教徒社會規範投降，創造出一個空洞、合乎禮儀的「非我」。

羅斯科的行為當然是視各種外在情況而變。跟他最喜歡的侄兒和他太太一起時，羅斯科會舒展身子，橫躺在沙發上，長篇大論地談世界政治、藝術

界的政治、尼采、莎士比亞或莫札特。在大眾聚會的場合，對那些他不太熟或不太信任的人，羅斯科，用哈爾的話來形容，「不是一個走進室內馬上控制全局的人，他不是眾人的焦點，他躲在自己的殼裏。」好像羅斯科在他自己周圍築了一道藩籬，「那並不是不溝通，而是在那裏等待。」問到她對羅斯科的感覺，艾蓮‧德庫寧記得「他是一個站在一段距離之外，極有尊嚴的人，有些傲然不羣」──「而且易受傷害，時時防禦，極度敏感，複雜，機智，尖銳。」東尼‧史密斯的演員太太珍‧勞倫斯 (Jane Lawrence) 記得羅斯科「有一種神祕的氣氛；這並不是說他不太直爽，跟他打交道一來一去像打網球似的。只是他有某種東西是你難以捉摸的。我總覺得他的腦子一直在轉，其中有一個空間是跟我們的對話毫無關係的。」或者，曾短期寄住在他家的學生厄畢許說的，「他總是有那種──如果他沒戴眼鏡，或者甚至在他戴著眼鏡時──好像什麼東西在你跟他之間似的。不是牆。有點像是霧。並不是夢境迷離的，而是冥思的。」

在社交上，羅斯科並沒有自絕於人外，他只是把自己放得稍微遠一點，稍稍高一點。每個認識他的人都注意到，他巨大的體型和男性化的魁梧使他整個人給人一種體型上的侵略性。他說起話來，根據馬哲威爾的形容，「低沉的聲音，每一個字清晰地吐出來──有共鳴的聲音，」他講話的傲然態度可以在詹森記錄他們的談話中窺見一二。羅斯科一部分是受到十九世紀偉大的觀念──浪漫的天才──而激發。可是羅斯科看起來既不像波希米亞式也不像精緻優雅的藝術家，顯然更像一個猶太移民及長老畫家。形容羅斯科的字眼除了「保持距離」和「自我沉湎」之外，就是「尊嚴」。「他有極大的尊嚴，那種尊嚴來自一個很嚴肅、久遠的宗教背景。」布爾茹瓦 (Louise Bourgeois) 說。庫尼茲絕非唯一把羅斯科想成猶太祭司或猶太先知的人。珍‧勞倫斯覺得羅斯科和紐曼「像舊約裏的人物，像那些長老、先知和裁判官。」布爾茹瓦說，「他聽起來總像個宗教人物。他的舉止是先知的舉止。他講起話來就是那個樣子。他從來不講他自己。他一點也不令人親近──非常高傲──我並不認為他做作或看低別人。」布林肯形容羅斯科「像個莊嚴的父執輩及先知。」「每一個畫家主要身分是一個畫家，但也同時有一小部分是另一種身分，一個裝飾家，插畫家，建築師，感官主義者，」布德‧賀金斯下結論道：「羅斯科是一個猶太祭司。」他的猶太背景使他別於他人。他作為猶太人的經驗──在第文斯克，在波特蘭，在紐哈芬，在紐約──使他對人類存在沒有安

全感，造成他的怨恨以及道德的嚴肅性，給了他整個人一種嚴峻、高傲的權威態度。

有一天，和畫家戴尼斯談話中間，羅斯科忽然叫起來，「『班，不是畫，』馬克變得興奮起來。他說，『是超越畫的。』他說，『掙扎是超越畫的，並不是畫本身。』」或者，如賀金斯所見：「繪畫對他不像對其他畫家那樣是他們的中心。他比其他畫家對繪畫在廣大世界裏造成的力量要更有興趣。繪畫只是一個孔道，經由這個孔道他達到生命的中心。你看他的畫時，你會看到別的東西，那是繪畫的中心，意義的來源。」——「內容」或「主題」是隱藏的，就像光源是藏在畫裏面或超出畫以外的。「我一直覺得他似乎有一些話要告訴世人，繪畫只是他表達的形式。」布林肯說。

羅斯科不僅僅是開始「尋找風格」。他是被一種使命感驅使，那種使他多年的貧窮、痛苦和拒絕獲得救贖，甚至成爲榮耀的使命。正如艾蓮・德庫寧指出的，羅斯科只扮演了一個角色，那個角色超越了猶太祭司和先知的角色：「彌賽亞的角色——我降臨了；我有話要說。我是指羅斯科有一種相當健康的自我崇拜的心理，他確實覺得他發現了偉大的祕密。」沉靜、高傲、富有尊嚴，用清晰和完整的句子緩慢、一字一句地說話，穿著皺巴巴過大的西裝、不挺的襯衫和扭曲的領帶，從厚厚的鏡片後面專注地盯著人，口吐珠璣或冷酷的評語，羅斯科現在成了一個「新視界」。超越了語言，超越了繪畫，羅斯科的藝術會在感情上滋潤、在精神上餵養他的觀眾，而最後拯救他們。

人或者可以在社交場合中躲避人類「悲劇的孤寂」，或者尋找一些肯定、溫暖和了解；這種場合自有其危險，但是也可能是「自我展示」的機會，而「馬克喜歡有個觀眾」。他在「自我展示」中自得其樂。費伯說羅斯科「過去曾經想當演員，他事實上一生都是個演員。我指他演出和別人的關係是一種自我戲劇化的表現……我不是說他會扮演他自己不相信的。可是他非常自覺地意識到藝術家是與一般人不大一樣的。他非常自覺地製造一種他認爲適合藝術家的形象。他的談話，他的服裝，他的見解對許多人而言是非常過分的；因此他認爲他自己傳達了令人震驚的想法。他真的費心去製造一種形象。」艾蓮・德庫寧相信「羅斯科完全陷入他自己的神話裏，比任何人都甚，除了紐曼。他們兩人對自我形象都花了一番工夫營造。」

過敏而充滿仇視，或者有尊嚴像個猶太祭司，羅斯科也可以像一個抗議的現代藝術家，喜歡使人「震驚」。一九五〇年代，刻意扮演一個社會圈外人

的形象，羅斯科的形象是熟悉的（或者「可辨認的」）藝術家形象，正如他在《自畫像》裏所畫的一樣。就像在那幅畫裏，羅斯科和社會的接觸是自我表現（「我不是說他會扮演他自己不相信的」）和戲劇的混合，好像只有把與社會的接觸想成是一齣「戲」，而他自己是「演員」，他才能「毫不尷尬地」自由表達他自己。

許多羅斯科的朋友都提到他們很難決定對他一些比較猖狂的說法到底該認真到什麼地步，或者對他的故事到底信任幾分。正如他的外甥肯尼斯·雷賓說的，「他會誇大其詞……他也會開玩笑。」羅斯科的自我展示是道地的戲劇性，所以，他不會把他的台詞當真，話從他嘴裏說出來那一刻，似乎已經走了樣。羅斯科造出一個「可以辨認的形象」，幕後的他有一部分是隱藏、分裂的。羅斯科的藝術使得畫和觀者之間的距離活動，觀者鼓舞的凝視以及繪畫前進／後退的移動感形成一種自主而親密的關係。在社交上，羅斯科把他自己戲劇化，隨時扮演不同的角色，使他的聽眾覺得撲朔迷離，所以他能保持關係而不覺得受束縛。羅斯科在他和別人之間築起「籬笆」、「迷霧」或是「門面」，使部分的他向內、退後、抽離、封閉。稍微保持一點距離——不完全出現——他逃避了完全的暴露，並保持一個可以改變的社會認同。

有一天下午，賀金斯和羅斯科在貝比藥店碰面。兩人在櫃子前的凳子上坐下，吃三明治時，賀金斯告訴羅斯科早上他在哥倫比亞大學選的夏皮洛一門課上發生的事。夏皮洛講到「史丁和他個人背景中的猶太文化」，提到他曾讀過關於比較猶太手勢和義大利人手勢的文章，給了不少滑稽的例子。「講到中途，正在滔滔不絕時，他說，你們當然知道這種文化已經完全被納粹、俄國的改造和史達林的迫害掃蕩，到現在幾乎是不存在了。夏皮洛突然停住，開始飲泣，在全班五十個人面前。」夏皮洛也提到羅斯科來自一個跟他相似區域的俄國，可是當賀金斯說到「忽然夏皮洛開始哭起來，他的肩膀抽搐，他低下頭，當然那是指全面迫害猶太人，絕對的是，」羅斯科——賀金斯認為他會被這個故事感動——變得非常生氣，說「他實在太濫情了。我簡直不能忍受。他實在太濫情了。」然後憤然走出藥店。

羅斯科並不一定反對公開表露感情。「那些在我畫前哭泣的人有著我作畫時相同的宗教經驗，」他說，他喜歡告訴人他看見美術館的觀眾在他畫前哭泣的事。他非常喜歡史塔莫斯的一個原因是，史塔莫斯在一個好朋友過世時號啕大哭；羅斯科聽見馬蒂斯的死訊，得知甘迺迪總統被殺時，也曾哭過。一

九六〇年代中期，羅斯科的醫生及朋友格羅卡斯特在畫室等他時，聽見羅斯科和一個從第文斯克來的老人的談話，他們談到那些改造計畫，他們喝著酒，一起哭泣。

為什麼，夏皮洛是那麼不可忍受的濫情呢？夏皮洛不是在和一個來自鄉間的老人談話，那樣的談話是溫暖、充滿了解的，所以真正的溝通是可能的。夏皮洛是在一所美國大學的教室裏，把私人的感情暴露在一羣陌生人之前，他們有許多是無動於衷的，也不是猶太人。為東歐的猶太文化毀滅哭泣，而不是憤怒，夏皮洛使猶太人顯得懦弱，就像那些一把眼淚一把鼻涕的人，「濫情」──非常尷尬的事。

羅斯科當然也有他自己關於猶太人受迫害的故事，他告訴他的密友詹森的一個故事值得在此重述：「他的家人和親戚談論沙皇的計畫是他童年記憶的一部分。哥薩克人把猶太人從村子裏帶到樹林去，要他們挖一個大墳坑。羅斯科說他可以清楚地看見那個樹林中四方形的大墳坑，因此，他不能確定大屠殺並沒有在他有生之年發生。他說那個墳坑是一幕他永遠擺脫不了的形象，從一個較深刻的角度而言，那個形像深鎖在他的畫之中。」羅斯科一些較窄的長方形框框把我們拉進一個黑暗、窒息、像墳墓一樣的空間。但是有些別的畫中的形狀暗示窗子、門、空曠的舞台、墓碑、風景或幾何人形，正如許多觀眾說的。大墳坑的故事的確暗示羅斯科懷著生還者的罪惡感，希望他的作品和他逃脫的危險（沙皇的計畫；納粹的全面迫害）發生關聯。這個故事沒有給我們羅斯科繪畫的「來源」，但是告訴我們羅斯科的創作──不論是故事或繪畫──都和他的猶太背景分不開。

正如羅斯科告訴塞茲的，他的畫來自他的日常生活，來自他積存的生活經驗。現代美術館回顧展時，他被問到他花多少時間畫一幅巨幅作品，他的答案並非玩笑，他回答：「我今年五十七歲，我花了同樣長的時間畫這幅畫。」羅斯科屬於最不自傳性、不日記式的畫家之一，他的畫裏沒有特定的人或地方，沒有特定的歷史事件，像納粹全面屠殺猶太人，也沒有私人經驗，像移民或他母親的死。即使連他一九三〇年代表現主義的作品中，羅斯科一直是一個有距離的、非私人性的畫家，以扭曲的、凝結在象徵性的剎那、超越時間的人形來表達「人的戲劇」。談到表達全面迫害猶太人，羅斯科告訴塞爾茲（Peter Selz），「你曉得，這種非形像的東西你不能觸摸，可是這一部分是你表達你的感覺，一部分是表達那整個事件的悲劇性。」凱蒂‧羅斯科記得他們

家裏從來沒談過猶太人被迫害的事，但是「那總是在背景裏的」。同樣的，在羅斯科的繪畫中，他的猶太特質總是在背景裏的。羅斯科把特殊經驗抽象化，希望在非私人性的藝術中，表達出那種經驗的悲劇尊嚴，不是激情。

羅斯科那些柔和、變化的顏色淡化了社會和歷史的「我」。但是他創造這種藝術的泉源有一部分正來自他個人歷史上重要的一刻，當他跨過邊境：從猶太的第文斯克移民到美國波特蘭。羅斯科走的道路使他免於大墳坑故事的危險。他的移民給了他「新生命」，一種再生，一種強烈的解放感覺，後來使他把藝術想成移動的，一種超出、橫跨、「超越」的經驗。可是羅斯科跨越沙皇的俄國所遭受的分離和失落，不僅僅是某些特別的人、地方和東西的分離和失落，而是一種對他自己及在世界中的一種分離和失落的感覺。好像第文斯克已經死了，或者僅在他心裏活著，成了他私人記憶和自我的一部分，完全封閉、隱藏，使他與別人不同，使他免於被他的新文化吸收（或「窒息」）。

羅斯科失去他的家園，他的父親，失掉了他的「穩定」。跨越邊界，就像他和伊迪斯分居後，給桑尼亞的信上寫的「新生活」，「既是興奮的也是傷感的。」一九四九年後，他的畫結合了欣悅和陰鬱，創造出一種流動的空間──介於一個已經脫離的熟悉、似乎安全的固定物體世界和一個空曠卻閃著光亮的神祕新天地之間。「掙扎是超越畫的，並不是畫本身，」羅斯科說。可是他並沒有畫超越的世界，他畫的是掙扎──艱難地跨進一個未知的地方，在那裏，生命似乎正要開始，或者正在解體中。

註 釋:

❶羅斯科一九五四年九月二十七日給凱薩琳・庫的信上寫
道:「我們上次在紐約見面時我告訴你的, 我和帕森斯畫
廊的關係已經在去年春天結束。」

❷帕森斯的帳目在這段時間不太完整, 非常混亂。有的交
易有紀錄, 但羅斯科收到的報告卻沒有這些紀錄, 也許
這些畫被退(但是又沒有退的紀錄)。有時候付給羅斯科
的錢沒有記下付的是什麼。有時候確定的交易——例如
帕森斯自己買下羅斯科三幅作品——又沒有紀錄。我要
說的是, 我對此處羅斯科一九五〇年代早期賣畫收入的
細節沒有把握完全正確, 但我相信我描述的整個情況是
正確的。

❸詹森記錄他和羅斯科的談話是在一封寫給他的朋友伊莉
絲 (Elise) 的信上。

❹一九五三年六月八日, 羅斯科也寫了一封類似的信給懷
特 (Frederick Wight), 顯然是跟他可能參加鮑爾 (John
Bauer) 的「美國的新藝術」(The New Art in America)
有關:「你來訪引起的問題相當複雜, 我必須花一點時間
好好想一想。因為這些問題牽涉到美術館所辦美國當代
藝術的活動偏頗的現象, 我從計畫書裏看到的正是這種
典型現象。我深信這種活動是錯的: 這個活動對繪畫本
身沒有真正的獻身精神, 破壞了繪畫真正的意義; 我實
在無法參與這樣的活動。我充分了解我的態度是否定我
自己和我的作品在這個國家最普及的展示機會。但是從
我個人感覺的角度而言, 我必須希望並等待有一天會有
那種機會, 讓那些作品的真正意義有可能被看到。如果
這種機會來了, 我會非常感激地利用這種機會。」

❺譯註: 猶太母親是指專制、有權威的母親, 傳統的猶太
母親多半是這種典型。後來用作指這一類的母親 (或這
種個性的女性), 並不一定得是猶太籍。

❻羅斯科喜歡招搖的帽子可以在照片裏看到, 例如圖29。
羅斯科也對拜恩斯 (James Byrnes) 說過他喜歡「奇怪的

帽子」。

❼席爾德斯說羅斯科生氣是因爲他一九五八年拒絕古金漢
　獎的事被登在藝術專欄上，他看見藝評家簡諾也在美術
　館裏，他變得非常生氣，因爲他認爲簡諾跟走漏那個消
　息有關。凱薩琳・庫則說羅斯科告訴她，他打破玻璃是
　因爲他的一幅畫可以從玻璃窗外看見。

12 陰鬱的畫

> 我只能說陰鬱的畫是在一九
> 五七年開始的，幾乎像是一種強加
> 於我的力量，一直持續到目前。
> ——馬克·羅斯科，1960

　　自覺的現代藝術家——繪畫中的
畢卡索，文學中的喬哀思（James Joyce）和龐德（Ezra Pound）——是從切斷中建立他們的創作事業的，他們不斷地摧毀自己的成就。彷彿風格——並非真實表現自我核心的意義——才是他們選擇表達變幻不定的自我的創作，現代藝術家發明了多樣面貌的自我，一旦某種面貌變得熟悉、被社會接受、僵化、不再「現代」，就會被摒棄。抽象表現藝術是一羣個人主義的藝術家在一個推銷各個藝術家的「名字」的藝術市場上活動，建立起各個藝術家「特殊個人風格」；「保守的」前衛畫家羅斯科比其他人更全心一意地致力於這種個人風格。他在野口勇（Isamu Noguchi）的展覽上遇見史特恩，羅斯科的評語是「太多形像了」。「你看，」史特恩說，「非常典型的他。能夠以一句話蓋棺論定的力量。那樣的偏見是需要極大的力量的。」自從一九四九年發明了他的符號式的代表形

像，羅斯科在往後十五年全心探索那種形式表現的各種可能性。正如他告訴一個朋友的，「如果一件東西值得做一次，就值得一次又一次地重做——探索，挖掘，公眾看它時需要在這種重複中找出意義。」

羅斯科也喜歡把他的形像想成是他個人的發明，不受任何過去的影響，包括他自己過去的作品。一九六一年現代美術館回顧展上，他拒絕展出任何一九四五年以前的作品，企圖使這種觀點成爲公認的看法。塞茲寫他的博士論文〈美國的抽象表現主義畫〉（Abstract Expressionist Painting in America）時，曾在一九五二年一月拜訪羅斯科的畫室，羅斯科立刻把訪問轉成和他的訪問者辯論藝術史前提的情況。塞茲的筆記顯示出羅斯科並非不友善，只是在辯論中非常直接、挑釁，不加思索地說出許多相當絕對的意見：

「過去太簡單了；只有現在才是複雜的；未來會更簡單。」

「活在這個世界上的難題是要不停地避免被窒息。」

「今天的世界裏，畫還沒乾就已經機構化了。」他停下來問塞茲他是否喜歡繪畫（「我說喜歡」），羅斯科戲劇性地說：「我不喜歡繪畫。」他後來對許多人說過這句話。

「我從來沒對立體主義發生過興趣。」

「我向來對抽象藝術沒興趣；我一直畫實際的東西。我現在的畫是實際的。」

「我不是一個形式主義畫家。」「我對蒙德里安一點興趣也沒有。」「我的繪畫和空間沒有關係。」「蒙德里安分割畫布；我在畫布上畫上東西。」

「直覺是理性的最高表現。二者並非相對的。直覺是公式化的反面。是已死的知識的反面。」

他們對話一開始，羅斯科就以一個和藝術行業對立的啓示性、人文畫家自居，指示塞茲把他的話「以直接引用」的方式記下。「我們不是爲外國學生或歷史學家作畫，我們是爲人類作畫，只有人的反應才是藝術家唯一能得到滿足的。」羅斯科接著攻擊「強調技巧」和包浩斯的理論，他記起有一次跟布魯克林校長吉第昂斯（Harry Gideonse）午餐時，「他建議設計系裏不同風貌的傾向能走到一個共同的地點。」羅斯科的回答是「我不要統一。」羅斯科接著對塞茲說，「我自己的作品中有一種前所未有的統一（我不介意別人認爲我這麼說是不謙虛的）。」「歷史學家的統一是死亡的統一。我們要的是活的統一。」

正如塞茲在他的紀錄中寫的，「我的論點是把歷史當作一種使我們能對藝術家有更深廣了解的正面價值，而他的則是攻擊歷史的價值，攻擊我肯定的傳統，在他眼中那已經死了，只是一種束縛。有系統的陳述只會扼殺創造。」到了後來，羅斯科不僅反對職業性的藝評，連任何關於藝術的文字都一併反對：「一旦你寫下來，一旦你有系統地陳述，藝術就死了。」甚至，更激進的，他反對任何關於生活的文字：「我們現在喝著酒……寫下來就成了過去(指經驗的品質)。」有時候他又呼籲另一種藝術批評：「我們今天需要的藝評是讓人寫下他們對畫的反應，」「從人的經驗而言，這些畫對他們眞正的意義何在。」之後，羅斯科問塞茲對他的畫的反應是什麼。「我告訴他我的反應是對空間等等的反應。」「可是，它們對你有什麼意義？只是因爲有一塊地方像波浪起伏的絲，有那麼重要嗎？很多人可以畫出波浪起伏的絲那種感覺。寫作應該挖掘作者深處，找出那幅畫對作者的眞正意義爲何。」畫家本身也一樣，他們的反應是職業上的，狹窄的。「我不喜歡和畫家談話。他們去看畫展，談的是設計、顏色等等。不是純粹的人的反應。我要的是從人類需要而發的純粹反應。繪畫是否滿足若干人類的需要？」

訪問結束後，兩人走出畫室，塞茲說，「我不要我自己在這篇訪問中，」常宣稱把自己摒除於他作品之外的羅斯科卻說，「我要把你放進去。」羅斯科希望的到底是怎樣一種評論呢？一九五〇年代的批評語言，不論是褒是貶，都把他說成是「形式主義畫家」、「色彩畫家」、「抽象畫家」，他顯然非常不滿。但是如果說鼓勵塞茲寫下那些畫對他從人的角度而言眞正意義爲何，羅斯科是在邀請評論家記錄下他們在畫前主觀的感受，却是不可能的。後來有兩篇他非常推崇的關於他作品的文章，作者是高德華特和席維斯特（David Sylvester），都是藝術專業評論家，他們的內容和語言都在藝術傳統之內；他們的反應是「純粹的」，只是因爲他們寫到羅斯科的作品，對他希望在畫中表現的非常敏感。❶羅斯科一九五四年和凱薩琳・庫合作時，曾試圖發明一種談論他作品的語言，他最後放棄了。他的目標似乎是不可能達到的，因爲幾乎每一種反應都有不合適之處。「他從來不感到滿足。」然而羅斯科和塞茲的對談顯示了他個人迫切的需要：相信經由這些有意顯得疏離和騷擾的作品，他的關懷仍在最重要的人性，一種在歷史之外、超越文化界限、純粹、不會被專業人士和其他社會情況腐化的主觀意識。

因此，羅斯科和塞茲的談話中，他最激烈反對的是藝術史家的語言和紋

述束縛他的創作。他拒絕爲他作品拍攝「演進」相片的請求。塞茲記錄道：「爲了引他談到他作品逐漸形成的過程，我說，把他早期作品中的人形，那些象徵性的東西，和他後來作品連結在一起的是他的背景。」羅斯科說這種說法「愚蠢」，暴露了「從演進角度研究的錯誤」。「他說，並不是那些人形被排除了，被一掃而空，而是人形的象徵以及後來畫布上的形狀是人形的新代表。」「我的新作品絕非以象徵風格畫三個疊起的長方形背景……我的新作品裏這些顏色是活的東西。我把它們放在表面。它們不會跑出邊緣，它們在邊緣之前停住。」

塞茲，同後來許多作家一樣，在羅斯科的作品中看到不斷出現的長方形，在像盒子一樣的房間裏，地鐵站的建築，長方形的分割，以及三〇和四〇年代畫中水平狀的帶子中。五〇年代的畫從這個角度看，的確是由羅斯科除去前景──人形、象徵形式、超現實圖畫──演進而成，發現在背景中那個已經潛存在他作品中很久的形式。因此，羅斯科的藝術是經由一連串削減、擯除而前進的──羅斯科一九四九年的文章證實了這個觀點（塞茲在談話中提到這點），「一個畫家作品的進步是逐漸在畫中除去畫家和他觀念之間以及觀念和觀者之間的障礙，」逐漸去掉所有文化的思考而能使繪畫直接「現身」在觀者眼前。然而羅斯科正確地反對塞茲簡單的演進論，過分強調他的長方形不附著畫布邊緣的影響。羅斯科許多一九四三年以前的作品中，這些幾何形狀絕不僅是背景，它們主動地對立和扭曲──擠壓、彎曲、或切割──那些有形的內容。例如，《鷹的預兆》裏，一種直覺的（或是獸性的）暴力被僵硬的長方形圈住、延遲，那些長方形嚴峻的形式把人獸合體的身體切成幾部分，從暴力中得到穩定。

羅斯科成熟期的形式，兩個或三個疊架的長方形，造成一種簡單、平衡、正面，和（巨幅尺寸）宏偉的形像。這些長方形邊緣柔和，呈水平狀，是要把四散的色光圈住，給多變的內在生命一種穩定感。它們不附著於畫布邊緣，自身也可以自由移動，參與它們包含的流動的色光。然而，正如羅斯科說的，這些形狀是「人形的新代表」。它們自己被底下顏色的邊緣框住，它們延伸或者收縮──「向外伸開」或「向內收縮」──使人想起他一九三〇年代作品中建築物和人形的緊張關係，只是這些人形的新代表能移動和呼吸，不再是被困而不能活動的。在這些作品中，包含者和被包含的不再是對立的，它們彼此融合，形成像活的有機生物一樣活動的幾何形狀。

重複這種形式一段相當長的時間建立了一種「可以辨認的形像」，終於幫助經紀人推廣羅斯科的作品。更重要的，他選中的這種形式也給焦慮不寧的羅斯科一種他希望得到的規律感，給了他一個鷹架（借用他在「塗寫本」中的暗喻）使他不必爲每一幅新畫重新構圖，像他創作複合形式繪畫時那樣。有人把羅斯科的形式比作十四行詩，指出它們是在穩定中有變化的，可是十四行詩的外在形式是固定的。羅斯科有彈性的形式更像一種鬆懈的音樂形式，如奏鳴曲，隨著特定的內容而拉長、彎曲、收緊。羅斯科尋求限制，只要這些限制不是強加的、壓抑的；在那種形式之內，他能夠改變畫布的大小和形狀，邊緣的寬度和顏色，潛藏的長方形的數目、大小和顏色（以及它們的比例），長方形之間以及每一個長方形和其自身邊緣之間的色彩和諧，他色彩的不透明和透明的相對關係，兩個相連接形狀之間的距離，邊緣的柔和程度，以及他的筆觸（從揮刷到羽毛般的輕盈）。重複同一種形式，事實上，使得羅斯科能強調微妙的改變會影響感覺。羅斯科的鷹架，不斷地隨著每一幅新作調整，是非常有彈性的。

從一九四九到一九五六年，羅斯科所有的作品都是油畫，多半是垂直形狀，通常是六呎高、四呎寬的巨幅尺寸，有時甚至會大到九呎半長、八呎半寬。有時候他會用冷色，如綠色、藍色甚至土色系列，例如《土色和綠色》(*Earth and Green*, 1955) 及《綠，紅，藍》(*Green, Red, and Blue*, 1955)。但是羅斯科多半是以「熱烈的」黃色、橘色、紅色來創造他的「東西」，閃爍著明亮的光輝，流露出一種愉悅和解放的迷醉感覺。也就是在這段時間，羅斯科在和馬哲威爾辯論時，堅持「只要迷醉就夠了；藝術沒有迷醉就不存在。」不祥的陰影，空洞的延伸，撕裂的邊緣，極窄的橫條把兩個較大的形狀分開，嚴峻的黑色，在在以戲劇性手法表達失落和分離，造成一種隱含的陰鬱，使這些畫不致淪爲歡樂的裝飾品。然而一九五〇年代早期和中期的作品中主調仍是一種提升的愉悅感，彷彿在慶祝他自己的發現，二十年尋找之後，羅斯科現在似乎宣佈，「我找到了。」或者，這些明亮的形狀並不是他早期作品中那些孤寂的人形的新代表，而是那些「魔鬼和神祇」的代表，它們的消失，曾使「藝術陷入陰鬱之境」。羅斯科這些「新的結構語言」使他能面對失落，包含失落，甚至超越失落。

但是到了一九五七年，他的畫開始變得陰鬱，雖然中間有不少例外，這種傾向一直持續到他去世爲止。現在，就像《紅，褐，黑》(*Red, Brown and*

Black, 1958)（彩圖16）一樣，那一層溫暖、引人的神性光輝沒有了，取代的是嚴峻的黑色、憤怒的紅色及黯淡的褐色（裏面摻有綠色及赭紅色），放在一個較淡的暗紅背景上。不再誘人，不再歡愉，不再那麼熱切地渴望被喜歡、被仰慕，這些畫沉默地壓抑著自己。在這幅一百一十七吋寬（一百零七吋高）的畫面上，最先抓住我們注意力的是戲劇性地橫過畫面上方一條極窄的黑色長方形；裏面，有一個很薄的邊緣，顏色較暗，較不透明，把我們往裏拉進那個黑暗的深處，令人窒息的黑暗。下面紅色及褐色的形狀比較大也比較淡，似乎能給人一點透氣的餘地；然而那種帶橘紅的紅，不時退入後面暗紅的背景色裏，顯得十分薄弱而短暫，褐色跟黑色一樣有某些深度，填滿了厚重、不透明的綠灰色。

這三個長方形都很難移動；觀畫的人感到壓力，掙扎著找出畫面的意義。觀看羅斯科成熟期的作品是一段相當長的過程，包括觀看裏面的長方形，在幾個長方形之間觀察（比較它們的大小、顏色、重量、質地以及佈局），再把整幅畫當作一個統一的畫面來看。這幅畫中，黑色長方形被自身的邊緣圈住，紅色長方形兩邊各有一隻「臂膀」，使得它的寬度有些模糊，但仍然是把自己圍住的；雖然褐色長方形和紅色長方形挨得非常近，却沒有接觸，非常清楚地分開著。它們彼此自成獨立部分，使我們必須分開來看它們，它們沉暗的顏色，使我們看上一段相當長的時間；把羅斯科這些簡化的結構看成一幅完整的繪畫變得更加困難。到了一九五七年，他的畫變得晦澀——更陰鬱，更內向，更沉溺於自己，更困難，對觀眾的要求也更大。

*

羅斯科是一個非常隱密的人，你曉得，也是個很難相處的人。他對自己和任何他周圍的人都很嚴厲。他的名氣大了以後，變得更難相處。

——詹尼斯

一九五七年間，羅斯科賣畫的收入增加了三倍。

一九五五年，在他第一次詹尼斯畫廊的展覽，他賣掉六幅作品，價錢是五千四百七十一元；一九五六年，他以六千八百零五元賣掉八幅。可是到了一九五七年，羅斯科賣掉十七幅作品，收入是一萬九千一百三十三元；一九五八年，十三幅作品的售價是兩萬零六百六十六元。一九五九年，他的收入

再度增加三倍，十七幅作品的價格是六萬一千一百三十元。❷帕森斯可能發現羅斯科，可是詹尼斯把羅斯科銷售出去。

羅斯科第一次認識詹尼斯是在一九四三年，當時詹尼斯正在拜訪紐約藝術家的畫室，編纂他的書《美國的抽象和超現實藝術》（*Abstract and Surrealist Art in America, 1944*）。他問羅斯科願意被放在抽象還是超現實部分，羅斯科那時並不像他後來對這種分類那麼多疑，他回答：「當然是超現實畫家。」「我對羅斯科的自信印象深刻，」詹尼斯說。羅斯科並沒有說他正掙扎著超越超現實主義，可是「他對他給我看的一些作品非常有信心，表示那是他要畫的。」那時羅斯科「非常喜歡米羅」，這點一直沒變。大約是一九四九年左右，詹尼斯在辦公室牆上掛了一幅很大的米羅的單色畫，褐色的背景，「他常常跑來，主要是來看那幅米羅。」

帕森斯是由創造藝術而介入推銷藝術。詹尼斯則是一九四三年從一個生意人變成現代美術館的顧問及藝術作家，他由蒐集藝術而成爲藝術經紀。詹尼斯於一八九六年生於紐約州的水牛城，在那裏唸公立學校，曾經短期試過以雜耍團的舞蹈爲職業，第一次世界大戰時在海軍服役，後來回到水牛城，在他哥哥開的連鎖鞋店工作。一九二五年，他決定自己到紐約市去闖天下，結了婚，開始他的爵士襯衫公司，同時也開始蒐藏藝術品。他買的第一件是惠斯勒（J. A. McNeill Whistler）的作品。「詹尼斯夫婦在郊區過著樸實的生活，先住在向陽區、皇后區，後來搬到馬麻羅內克（Mamaroneck），把爵士襯衫大部分的盈利投資在藝術藏品上。」詹尼斯後來遇見高爾基，兩人成了朋友，高爾基也成了他的嚮導和顧問。「我們一起到五十七街的畫廊和美術館去，甚至一起旅行。高爾基能言善道而且消息靈通。」詹尼斯用他的惠斯勒買了一幅馬蒂斯，再用馬蒂斯買了畢卡索的《畫家和他的模特兒》（*The Painter and His Model*），他買的多半是巴黎的現代畫。

經濟大蕭條時，爵士襯衫的生意依然很好，給詹尼斯更多的時間和金錢花在蒐藏藝術品上。股票市場大跌後一年，詹尼斯在現代美術館的一個展覽上買了三幅克利的作品。一九三三年，現在住在中央公園西邊25號的詹尼斯花了三萬三千元買下盧梭的《夢》（*The Dream*）。那年他被聘爲現代美術館顧問團顧問，兩年後美術館展出他的藏品，除了克利和盧梭，還有六幅畢卡索，兩幅雷捷，一幅馬蒂斯，一幅葛利斯（Juan Gris），一幅基里訶，一幅達利，一幅蒙德里安，一幅高爾基。到了一九三九年，詹尼斯可以結束他的襯衫事

業，全心投注在藝術上——評審、演講、寫作、蒐藏。除了《美國的抽象和超現實藝術》之外，詹尼斯還寫了《他們教自己》(They Taught Themselves, 1942)——關於美國的「原始藝術」，以及《畢卡索：最近幾年》(Picasso: The Recent Years, 1946)——寫納粹佔領德國時的畢卡索。

然而到了一九四八年，寫書的盈利遠不及襯衫，詹尼斯覺得他必須想辦法增加收入。「我決定回到生意行業時，已經寫作九年了，我不願意做任何我不愛做的行業，所以我開了一家畫廊。」當顧茲決定把他的生意從畫廊搬到他公寓去時，詹尼斯買下顧茲的租約，搬進東五十七街15號五樓，就在帕森斯畫廊對面。後來，經過一連串劇烈的法律爭執，詹尼斯佔據了五樓整個空間，就像他搶走許多帕森斯畫廊的藝術家一樣。❸一開始，詹尼斯展出的是巴黎的現代畫，可是到了一九四八、四九年之際，很多人各種畫都買。畫廊的首展是雷捷，只賣出兩幅畫，而且是在展覽結束之後。後來幾年，詹尼斯辦了幾次「觀念展覽」，比方說，展出的作品全是在一九一三年畫的，或者同時展出年輕美國畫家和法國畫家的作品——但是這些展覽得到的注目遠過於盈利。直到一九五〇年展出法國野獸派(Fauves)作品，畫廊才開始賺錢。可是，「詹尼斯很快地發現他代理法國現代畫大師的作品得到相當一致的成功。」

帕森斯選擇畫家相當有冒險精神，詹尼斯則十分謹慎。「作為經紀人，他總是喜歡代理已經建立一點名氣的藝術家，而不願在新手身上投下他的金錢和聲譽。」詹尼斯是個生意人，也是創業家，他的專長是把藝術名聲象徵性的資本轉變成真的資本；然而作為一個長時間浸潤在藝術世界裏的蒐藏家、評審人和作家，使他不僅僅只是一個藝術界的生意人，不像洛德(Frank Lloyd)曾警告在他畫廊工作的人員：「記住，我不蒐集畫，我蒐集錢。」在紐約藝術圈活動了二十年，尤其是他和現代美術館的關係，使詹尼斯認識許多蒐集和鑑賞藝術品的人，他也沒有帕森斯那套老紐約的規矩而不願積極地向他們推銷。雖然常常引經據典、長篇大論地談他喜歡的作品，詹尼斯是一個精明、有經驗的推銷老手。一九五二年，帕森斯手下「啟示錄裏的四騎士」決定尋找更綠的草原時，詹尼斯的認真、信譽和成功的推廣正是他們需要的經紀。他們也給他帶來了挑戰，把他們初露頭角的聲名，或者帕洛克的惡名，轉變成金錢交易。

帕洛克在一九五二年和詹尼斯簽約，羅斯科則是一九五四年，他丟了布魯克林學院教職之後。一九五三年，威廉・德庫寧和史提耳都加入詹尼斯畫

廊。到了一九六〇年，巴基歐第、高爾基財產、葛特列伯、賈斯登、克萊恩、馬哲威爾都在詹尼斯畫廊開展。羅斯科自從一九五一年在帕森斯畫廊的個展後（他布魯克林學院的教職使他能暫時不參加市場要求的年展），直到一九五五年四／五月才在詹尼斯畫廊舉行第一次個展，他第二次（也是最後一次）詹尼斯畫廊個展是在一九五八年一／二月。從一九五四到一九六四年，他參加了畫廊每一年的年展，除了一九五五年。一九六二年秋，反對詹尼斯的「新寫實主義」——其中包括許多新的普普畫家，羅斯科和葛特列伯、賈斯登、馬哲威爾一起脫離詹尼斯畫廊。

一九五〇年代中期，有一天布德・賀金斯到詹尼斯畫廊去看畫，詹尼斯過來和他談話，他問詹尼斯下一個展覽要展誰的作品。詹尼斯告訴他是羅斯科，他說，「太好了！」詹尼斯說，「你曉得，馬克有很多很大的畫，我們得讓他捲起來送到畫廊來，因為電梯不夠大，沒法運上來。」之後，賀金斯離開畫廊，在五十七街上碰到羅斯科，告訴他詹尼斯提到即將開始的展覽。羅斯科「滿臉焦慮」地問道，「他說什麼？」賀金斯告知詹尼斯說他期待那個展覽，並說羅斯科的畫非常大，必須捲起來才能送上五樓。「他對這點很不高興嗎？」羅斯科緊張地問。那件事給賀金斯的印象是「那個時候的藝術界，每個人在情感上、經濟上是多麼沒有安全感。」在大街上的羅斯科，擔心他五樓上的經紀人會對他的巨幅作品不高興，已有聲名的藝術家嚇得像個仰人鼻息的人。

藝術家和經紀人之間理想的關係是合作的關係，兩人共同的目標是賣畫。在現實世界裏，他們的關係多半是像家長／孩子的關係，經紀人必須「照顧」藝術家，帕森斯在情感上照顧他們，詹尼斯在經濟上照顧他們。可是往往藝術家和經紀人各有自己的目標，經紀人必須顧到他的買主、他的畫廊以及他自己，而藝術家必須顧到他的作品、他的聲譽以及他自己。這種在商業世界的家長／孩子的關係經常使衝突加強，甚至加倍。諷刺的是，尤其是成功的藝術家，他們希望感覺道德上的純淨及「超乎」經濟動機，把經濟動機全歸到經紀人身上。在這種關係之下，產生依賴和自主（對羅斯科是個敏感問題）的問題，彼此覺得失望，有人變成代罪羔羊，大家開始爭權，像帕森斯的四位主要畫家希望霸佔整個畫廊。

「羅斯科剛剛加入我們的時候，他是個非常謙虛的人，」詹尼斯說，暗示羅斯科的謙虛並未持續。「我只需要這麼一點過日子，」他告訴詹尼斯，詹尼斯對他保證：「如果你加入我們的第一年不能賺四倍你要的那一點，我們不會

要你。」詹尼斯和帕森斯一樣，讓羅斯科自己選畫、掛畫。「第一次展出時，他一手包辦大小事，不讓我們工作人員插手。」在一間很小的展覽室中，羅斯科掛了「四幅極大的作品」，其中兩件蓋住從天花板到地板的牆面。「走進那間展覽室是極美妙的經驗。一種瀰漫整個空間的亮光——令人屏住呼吸。」就如過去一樣，羅斯科把他的四幅畫擺得很近；如果一幅畫超出牆面而伸到走道上來，他一點也不在意——這曾經發生過一次。他希望能「擊敗」展覽是實體的空間，正如他在信上告訴凱薩琳·庫的。

詹尼斯記得，羅斯科「以那種方式創造了一個環境。他非常了解他的作品應該在什麼狀態下展出，這點可能超過他同代任何藝術家。」羅斯科也用光線來創造環境，不是他在「十五位美國畫家」展時要的那種明亮的光線，而是一種非常微弱的光，使畫面在眼前變得非常暗，然後再慢慢地浮現出來。羅斯科這項堅持給詹尼斯一些麻煩，他不願他的商業畫廊像一個洞穴。「不論燈光多暗，他還要再暗一點，」詹尼斯抱怨道，「那使畫廊變得很黑，可是他要那種神祕感和他的畫聯在一塊。」賈斯登記得有一次和羅斯科一起去看他的展覽，「他們在畫廊裏走著，馬克一聲不響地把所有的燈關了。」當詹尼斯從辦公室走出來，他們三人「談了一下，談話中間，詹尼斯走去把燈全開了，羅斯科什麼話也沒說。」詹尼斯回到他的辦公室。當兩位畫家準備離開時，就在他們走進電梯前，「羅斯科又關掉一半的燈。」

然而，羅斯科對他的畫是一種相當特別也相當典型的小心和粗率的混合。他對如何掛畫和光線要求精確，對於撐張他的畫却非常隨便，用便宜的材料；這一點的確使詹尼斯深受困擾，用他自己的形容是使他「沮喪」萬分，可能由於羅斯科的畫售價增高後，詹尼斯的顧客或者認為一幅五千塊的畫應該用比包裝箱好的木料來架撐。可是，藝術家心裏可能擔心他的經紀人真正的想法，經紀人——就像他們對光線一事沉默地玩著貓捉老鼠的遊戲——則小心翼翼地對待易怒的藝術家。「他是個感情上很複雜、有很多問題的人，我不想跟他短兵相接。我採取他最少抗拒的路線。」羅斯科在詹尼斯畫廊的第一年並沒有賺到四倍他可以生活的那一點需要，可是到了第三年，他賣畫的收入是他在布魯克林學院教書的四倍。

「藝術是個百萬元的行業；兩萬五千人、美術館、畫廊等等都靠藝術生活：每個人都從其中得到錢，除了藝術家。」一九五五年，羅斯科怨恨地對一個拜訪他畫室的人抱怨。「我可以在一百個不同的地方展出我的畫。可是我一

點錢也賺不到。我可以演講。可是他們不付演講費。有人寫我，我的作品在各處展出，一年却連一千三百元都賺不到。」可是，到了一九五九年，羅斯科從貧窮邊緣（自從失掉布魯克林教職後）遷移到舒適富裕的中上階層了。然而，正如他早年的遷移，羅斯科的成功使他覺得更不自由、不安全、不滿足。這個新生活也帶來了失落。

幾乎每個認識羅斯科的人都說過他痛恨物質上的東西——衣服、汽車、家具、房子——現在他負擔得起了。「的確，」馬哲威爾的看法是，「他痛恨物件，正如他恨許多別的東西。」詹尼斯看到的是經濟上的成功只給了羅斯科負擔，使這個原先「謙虛」的畫家變得難以相處，不快樂。「他不能享受他的成果是一件悲劇，」像詹尼斯自己就能享受他成功的襯衫事業。「他終其一生都是個窮孩子；他是個窮孩子，就是不能習慣富有的生活。金錢問題就像一個千鈞重擔掛在他脖子上，像傳說中古代的中國富翁，脖子上繞著很大的玉石造的錢。那個重擔把他壓倒，使他沮喪。」

物質的成功並非暴露欲望的空虛，羅斯科從來沒有物質欲望。物質（或金錢）含有一部分沉重迫人、死了的東西，那是羅斯科在他畫中要超越，而且還要消滅的東西。此外，羅斯科個人經驗告訴他人事變幻無常，不僅生活如此，藝術市場更是如此，他深信，也許時尚改變，他會突然賺不到錢，就跟他開始賺到錢一樣快。「今天的售價是六千元或者更高，」羅斯科說，「明天很可能就會是六百元。」「任何時間聲名可能突然大譟使得馬克難以控制，」馬哲威爾說。羅斯科却仍然渴望認可，甚至期待讚美的保證，因此他把售畫當成一種象徵性的認可和奉獻，這樣一來，自主的藝術家捲入專業機構、社會關係、經濟交易的網脈，把他壓倒。

「他有極大的懷疑和極大的自我，」史特恩記得。成功使二者膨脹。「林布蘭和羅斯科，」羅斯科會對朋友說；然後停下來，微笑，接著說，「羅斯科和林布蘭。」「他喜歡別人把他當成天才，」馬哲威爾說，形容他有一次到羅斯科的畫室去，被當作他的「聽眾」。「他非常了解他隨時需要讚許，」莎莉‧艾華利說。「他要人像對待天才或偉人那樣待他。我記得有一次戴蒙（Harold Diamond）（一個經紀人）在街上遇見他，」跟他說「嗨」。羅斯科被冒犯了，「別那樣對我說話。對我要有點敬意。」「把他當個普通人那樣對他隨便招呼一聲，使他非常非常不高興。」然而他的作品開始賣出，他的價錢開始升高時，羅斯科開始對自己發生疑問。如果富有的蒐藏家在公園大道的公寓裏掛他的

畫，難道那不是意味著這些畫是裝飾性的嗎？一旦他的作品被社會接受，他不能再說「社會不友善」，或者把他自己看成一個圈外人了。那麼他的畫是什麼呢？他是誰呢？

羅斯科給馬哲威爾的一封信上說到費伯手術後的情形，他寫道，「他對手術有很多恐懼，復原已經有足夠的複雜情況了，雖然都是不嚴重的。這使他對人的預感和悲劇性的直覺有更深的敬意，那種預感和直覺對藝術家是非常珍貴的。」羅斯科通常毫不猶豫地堅持他感到的「人的預感」。「過去十八個月我終於能在五十三年生命中第一次靠我的作品維生了，」他一九五七年九月給史朋的信上寫道。「我沒有一點信心這種情況會維持下去。但是這種不安全感我已經習慣了。」一九五七年，詹尼斯賣出他前一年兩倍的畫，羅斯科開始「幾乎是著魔一般」創作陰鬱的作品，彷彿在確定一個過分友善的社會不會把這種作品當作裝飾，彷彿一種要求較高、較困難的經驗強加於他的觀眾，彷彿把潛藏在他目前這個能夠辨認的公眾形像後面那種較陰鬱（或者「悲劇」）的自我推到前面來。詹尼斯相信這些新作品保證「難於銷售」，雖然他並沒有告訴羅斯科，他「會逮住一點微不足道的小毛病，大鬧開來。」羅斯科覺得他明亮的作品「已經有觀眾了，不再需要他的支持，」對他的新作品持保護防禦的態度，因為它們不是那麼容易被接受。可是這些作品是詹尼斯在一九五八和五九年賣的作品，羅斯科的收入從兩萬跳至六萬，好像他作品的銷售是由外力操縱的，已經超出他及他經紀人的控制。

它們的確是超出控制的。羅斯科並不是唯一的畫家，或唯一的美國人在一九五〇年代變得富有。「藝術市場是前所未有的興隆，」一九五五至五六年冬天，《財富》雜誌非常興奮地在其兩篇談論「偉大的國際藝術市場」的第一篇中如此宣稱。該文以許多廉價買進高價售出的藝壇小故事，顯示熱烈市場活動的統計數字和戲劇性暴漲的價錢來引誘讀者，目的在為藝術市場招徠新的投資人，增加藝術的需要量。「對有錢人而言，擁有藝術品在經濟上有一些特別誘人之處，」《財富》報導，引用藝術可以「抵抗通貨膨脹」，是一種「彈性很大的投資」，「是減低所得稅合法化的途徑」，也是減輕「遺產稅負擔」的方式。藝術史家以畫風或畫派來劃分他們的專業範圍；《財富》則以投資風險來劃分，「絕對安全」（傳統大師），「傑出股票」（印象派；後印象派；畢卡索），以及「冒險的或增值的股票」（當代作品，其中一個名字是羅斯科）。給投資人的建議方面，《財富》提供了很正確的意見：一幅在一九五五年以一千兩百

五十元買的羅斯科，到一九六〇年會值五千至六千元，一九六五年會值兩萬五到三萬。

「國際藝術市場興盛的原因是有大量資金，」《財富》報導。在美國，雖然一九五三到五四（韓戰後）及一九五七到五八年的經濟蕭條，整個五〇年代是中產階級和富有階級越來越富裕的時代，造成蓋伯茲（John Kenneth Galbraith）筆下諷刺的《上流社會》（The Affluent Society）。正如《財富》指出，現在「那些富裕及小有資產的人可以享用許多奢華的物質品：藝術對有餘裕的人而言是最有吸引力的目標。」羅斯科把自己想成一個人文主義的畫家，表達真實的人類需要；《財富》強調現代富豪及資產階級用「多餘的錢」來賺更多錢的「需要」。傳統大師的作品已經不多；印象派、後印象派及野獸派的數量也越來越少。「美國的蒐藏家除了買美國畫家作品別無他途，」下城畫廊（Downtown Gallery）的哈爾波特（Edith Halpert）說。可是，在這些「大量資金」使羅斯科及其同代藝術家的藝術市場炒熱之前，還有一條必經之路。

就在《財富》那兩篇文章發表那段時間，詹尼斯要現代美術館買帕洛克的《秋的韻律》（Autumn Rhythm），出價八千元。但巴爾找不到經費來買。一九五六年夏天，帕洛克駕車撞樹而死，他的死成了英國藝評家里德（Herbert Read）理論的最好證明，《財富》雜誌曾引用里德的說法：「死亡是發生在藝術家身上最偉大的事」；現在畫家作品的數量成了定數，他的售價會升高。帕洛克死後不久，巴爾打電話問詹尼斯，「那幅畫怎麼樣？」詹尼斯說現在他得和帕洛克的遺孀克雷斯納商量。「我給巴爾的答案是克雷斯納索價三萬。」巴爾非常「吃驚」，他始終沒有回詹尼斯的信。「我們幾乎立刻以三萬元把《秋的韻律》賣給大都會美術館，」詹尼斯記得。「一羣暴怒的藝術家」之一──死掉的那一個──進入了對美國藝術傳統上不友善、有時充滿仇視的美術館。

正如《財富》上的文章指出的，「繪畫的市場價值最後是由有地位的美術館建立的，」「不論它們是羅浮宮，普拉多，國家畫廊，或者是大都會美術館。」這些機構，因為是在市場「之外」（理論上），可以在市場確定價值，建立地位。帕洛克的交易「是美國的抽象表現主義一個重要的憑據，」羅比遜（Deirdre Robson）寫道，「這是第一次一個主要的美術館用付一個主要歐洲藝術家的價錢買下這種風格的作品。」或者，用詹尼斯的話說，「我認為這些藝術家，請別介意我的俗話，是靠死了的帕洛克飛黃騰達的。」

大都會美術館買下《秋的韻律》一年之後，羅斯科的價錢增高了一些，

從一千三百元漲到一千七百元，但是他的銷售數量則大量增加，從八幅畫（1956）到十七幅（1957）。

<div align="center">*</div>

四年之間，從愛變成恨。

<div align="right">——帕森斯</div>

這裏（紐約）不斷有劇烈的鬥爭——血淋淋而且眞實的。對社會道德高或低沒有幻想。沒有地方像這樣，藝術家是自己同行的敵人……

舊金山給我們一點希望——但不會欺騙我們。紐約有的只是在肚子上劃一刀。你曉得你的朋友有把刀，會用在你身上。

<div align="right">——史提耳</div>

一九五六年二月十五日及十六日兩天，紐曼告瑞哈特誹謗的案子在紐約的高等法院審判。瑞哈特在《學院藝術期刊》(College Art Journal) 上發表了一篇文章〈藝術家尋找學院〉(The Artist in Search of an Academy)，幾年來經常在漫畫或文章中譏笑同行的瑞哈特，這回在文章中形容畫壇有兩種新潮流。一種是「四〇年代的貢獻，是那種咖啡館和俱樂部的原始人，新禪宗波希米亞人，時尚雜誌冷水平面野獸派，哈潑及市場雜誌混混，第八街的存在主義者，東漢普頓的美學家，現代美術館的窮光蛋，國際受難者，抽象猶太殤歌主義(Hesspressionist)，浪漫的『行動』演員」，其中一人瑞哈特說的是羅斯科。

另一種是「五〇年代熱門形象的最新版本」，「藝術家／教授和設計推銷員，藝術文摘哲學家／詩人和包浩斯行動人員，新潮手藝匠和教育商店老闆，宗教—搖滾—佈道—娛樂主持人」，其中一人瑞哈特說的是紐曼。紐曼告他毀謗、惡意中傷，以及職業傷害；瑞哈特不承認這些控訴，經過紐曼夫婦兩天見證，法院不受理這件案子；再上訴也被拒絕。

羅斯科跟詹森談到這個案子，他說瑞哈特「違反倫理，他曾經受過紐曼許多好處。紐曼像父親一樣照顧他許多年，艾德眞是吃紐曼爸爸的奶水長大的。我們得到的感激是艾德筆下尖銳的惡意攻擊。」瑞哈特的諷刺文章只是肯定我們這個年代是一個充滿攻擊的年代，尤其是那些不知感激的年輕人對他

們的前輩。「父親的角色就像李爾王；今天我們不能保證得到年輕人的尊敬，因為父親的權威已經沒有了。」羅斯科評論，他的口氣像個傷心的傳統分子，而不像個現代派。「不論我們老一輩的做了什麼貢獻，今天的年輕人不把我們當回事；對我們沒有敬意。我們被搾乾了，拋棄了，剩下的只有絕望」——這種情況會更嚴重，如果，就像發生在羅斯科身上的，這個李爾王還有幾個憤怒的兄弟時時準備發動攻擊。

在紐曼的控告前一年，史提耳回覆詹尼斯邀請他參加羅斯科一九五五年四月的個展的信，使得瑞哈特的詆毀顯得十分溫和。他把自己形容成一個理想主義者，過分信任羅斯科，史提耳寫道：「我對他許多牽涉利害關係、虛偽或更糟的行為不甚清楚，也沒有興趣。因為那些，羅斯科曾向我保證，只是他的需要，或者他覺得自己是個『外國人』而有的古怪習性。」

但是幾年以來，我無法完全避免羅斯科作品中那種病態的暗示，他語言和行為上狡猾的曖昧。他需要阿諛和奉承，他對那些可能阻擋他變成成功的資產階級的每一個人每一件真理的怨恨，我已經無法漠視了。事實上有一次他不得不告訴我，微笑著宣佈，他「從來沒有我們曾經有任何共同點的幻覺」。當然，那不是愉快的經驗，三年前那天下午，他告訴我的，我認為是他相當一致的行為，只是掩藏他剝削的利爪而已。

史提耳數落羅斯科「欺騙和侵佔的紀錄」，從「他技巧地利用」他為史提耳的本世紀藝術畫廊展覽寫的前言，以及他「把我解放藝術的計畫變成一個虛有其表引人注目的藝術主題學校」，到「最近他在布魯克林學院那件鬧劇，我厭惡至極，不得不切斷我們的關係。」可是史提耳把他最鋒利的攻擊留給羅斯科的作品。

既然畫的「形式」和作畫的藝術家是合一的，羅斯科希望他的作品被看成一種權威性的形像。當它們被掛成他要的緊密的陣容，籠罩在他要的燈光下，他那種專制的野心，把那些擋住他路的人擊碎或悶死的企圖完全流露。這是他在現代美術館十五人展時要他的作品被人看的方式。他說這是他最大的野心。因此，這些畫的表面暗示的是相反的意義，它們是引誘和攻擊的方法，這就不是沒有深

意的了。不是我，是他自己清楚地表現出他的作品是挫敗、怨恨和侵略。美麗的死亡在無血的瘋狂和冰冷的毀滅上罩了一層紗幕。

從一個羅斯科作品詮釋者的角度來看，史提耳的確看到了畫中的侵略性——但是他把那種侵略性和作品分開，誇張成野蠻的憤怒和控制，更適用於史提耳自己的特性。

多半關於抽象表現主義繪畫的社會史都提到這羣畫家在一九三〇和四〇年代由於貧窮和被拒絕而團結在一起，到了一九五〇年代他們得到成功時而分裂。然而，這羣有才華、有野心、自我強烈的畫家早年的親密成了神話，最先是他們自己散播開來的，他們緬懷地回憶起年輕時代的同仁共屬感覺，而那已經永遠失落了。布魯克斯 (James Brooks) 曾說過他那一代的人覺得有一種「貧窮的同志感」，的確，他們共有的被排除的感覺使得個人的不同不那麼強烈，造成一種相當鬆懈的社交關係。可是即使在早期，羅斯科那一代藝術家的社交關係有各種不同變化的形式，有些較有組織且是職業性的（像十人畫會，現代畫家及雕塑家同盟），有些是職業性但沒有組織（像羅斯科／葛特列伯的神話系列），有些是職業性也是機構性的（畫家和某一個畫廊，例如本世紀藝術畫廊或帕森斯），有些是自然、社交的（環繞艾華利的一羣人；「上城」或「下城」畫家集團）。但是這種小羣體彼此並不易改變；其中包含個人妒嫉和美學上的差異，個人的友誼有時又超越彼此變換不定的界限（像帕洛克和紐曼）。

「四〇年代末期及五〇年代初期，藝術家之間有一種蓬勃的喜氣，」赫斯寫道，「這種高昂的精神來自他們悟到他們已經選擇冒險，也已經走過來了，前面還有新的危險。這在他們之間造成一種同志的團結感。」可是他們之間不論是鬆懈沒有組織的圈子還是親密的友誼，都在五〇年代早期開始破裂，遠在他們得到經濟上的成功之前，也遠在他們任何人——除了帕洛克之外——得到公認的地位之前。「我們一定要找出一條工作和生活的路子，不會像以前那樣一個一個把我們毀了。」羅斯科在一九五〇年給紐曼的信上寫道。羅斯科沒有列出毀了的例子，可是他自己一九五〇年到歐洲旅行的原因部分是幫他從他母親過世及藝術主題學校的問題給他的精神壓力中恢復過來。他給紐曼信上的話，顯然是在說他自己的情況，「我懷疑我們任何人能繼續忍受那種壓力。」可是更大的壓力在後面。

史提耳覺得參加羅斯科在詹尼斯畫廊的個展是道德上的妥協；紐曼也那麼覺得，他同史提耳一樣，認為他不得不寫封信給詹尼斯，公開表示他不出席的理由。詹尼斯一定懷疑到底誰會在開幕時出現。「坦白地說那些毫無啓發性的東西使我覺得無聊不耐，或者說得更正確一點，那些太容易啓發的東西令我萬分不耐。」紐曼用一種傲慢的厭惡語氣如此開頭。重述羅斯科自己的話，「一個藝術家看別的藝術家如何一點也不相關」因為「他怎麼『看』並不重要，重要的是他如何『處理』他『看的』」，紐曼接著嘲笑這種看法是「譁眾取寵的表演家、沙龍畫家、公眾人物的信條。」「這種容易被啓發的看法不但貶低了使他創作來源成形的觀念，不但曲解了繪畫本身，而且和我個人的看法差異太大，我只能完全拒絕那一切。」

其中一個創作來源，紐曼相信，是紐曼自己的作品。「羅斯科一九五〇年告訴我他無法看他自己的作品，因為它們令他想起死亡。」紐曼問，「我為什麼要看他那些死亡的形像，我是跟活生生的生命有關的，處於一種喜悅的精神狀態。」「羅斯科從歐洲回來後，很明顯地他在我的作品中『看』了許多這種生命的感受，『看』他能如何操縱它們，就像他以前『看』別的畫家的作品時有的同樣目的。」如今有的藝術家漸漸被接受了，抽象表現藝術家開始爭執先後問題，指控別人侵佔了他先佔據的地盤，故意把畫的日期提前來遮掩他們的侵佔。人人爭著保有一個絕對的自主權。

紐曼像史提耳一樣，也指控羅斯科想得到資產階級成功的欲望，一個相當奇怪的控訴，因為收信人畢竟是羅斯科的經紀人。「羅斯科常常講到鬥士。他的鬥爭卻是向世俗世界投降，」紐曼寫道。「跟他作品中那種譁眾取寵、要求大眾讚許同樣的方式，會使對抗世俗世界的道德問題淪落。」史提耳指控羅斯科是一個專斷的操縱者，紐曼說他是個譁眾取寵的妥協者。兩人各提出一面造成羅斯科作品張力的對立素質——他的侵略性；他渴望被崇拜——把那種素質說成是他們現在視為騙子和下等人的畫家本人的主要特色。「我必須義無反顧地和羅斯科劃清界線，因為他公開表示他的想法和我一致，我個人道德表現成了他的盾牌，他可以永遠躲在後面投降。」紐曼如此宣稱，這種恢復他道德的行為顯得自我中心，充滿怨恨。

至少從一九五二年開始，紐曼和羅斯科之間已經有了嫌隙。「巴尼仍然沒有露面」，羅斯科在一九五二年八月給費伯的信上寫道，這封信提到他到現代美術館那間現在掛著馬林和歐凱菲作品的展覽室去。根據安娜利·紐曼的說

法，羅斯科和她丈夫漸漸「疏遠」，是因為羅斯科和史提耳都參加了「十五位美國畫家」展，他們沒有盡力為紐曼爭取參展。史提耳告訴紐曼，羅斯科非常積極地「不讓他加入」。羅斯科對紐曼一九五〇、五一年在帕森斯初次展出的「活力」畫，反應冷淡，有時甚至有敵意，已經使紐曼心懷怨恨。這些年來，紐曼「受到的攻擊最多——而且攻擊來自各地，可是馬哲威爾或史提耳並沒有站起來為他辯護，羅斯科或瑞哈特也沒有寫公開信抗議。」他的朋友們喜歡他扮演戰略性發言人的角色，並不認為紐曼是個畫家；事實上，據莎莉‧艾華利的說法，「他們認為他開始畫畫有點妄自尊大，」他們也指控他享用他們多年辛苦耕耘的一點成果。在那些厭惡資產階級價值觀的藝術家中間，繪畫的觀念則是私有財產。羅斯科開始告訴人，「我教巴尼怎麼畫的。」這種種都使紐曼覺得他們「背叛」了他，他把所有的作品從帕森斯畫廊撤回，拒絕在紐約展出，一直到一九五九年。他寄給羅斯科和史提耳開幕展的請帖上寫著：「開幕展沒有邀請你。」

羅斯科和紐曼決裂之際，從不遲疑揮刀舞劍的史提耳把他們兩人都加在他那張很長的叛徒名單上。史提耳準備從帕森斯畫廊轉到詹尼斯畫廊，並沒有通知帕森斯，他也同時在考慮「是否完全退出，還是繼續把一段生命耗費在紐曼、瑞哈特、羅斯科身上，讓他們知道他們就跟包浩斯惡霸沒有兩樣。他們的確演出一幕欺詐劇；羅斯科甚至說出時間，五年，他們花了五年時間得到他們的惡名。」《財富》雜誌那篇文章把羅斯科列為增值股票後不久，史提耳要羅斯科歸還他借給羅斯科的畫。「史提耳警告羅斯科，一羣新的無知而年輕的蒐藏家開始剝削他們的創作。他寫道，他已經到了每次碰見一個藝術界人士，他就想戴上一副銅手掌的地步。」這封信在史提耳給詹尼斯那封信前幾個月，他們的友誼就此中斷。史提耳開始宣稱他曾教羅斯科如何畫畫。

瑞哈特公開嘲諷羅斯科和紐曼（以及其他人，包括德庫寧、葛特列伯、帕洛克、史提耳）是一九五四年夏天的事；那年春天，瑞哈特在布魯克林學院反對羅斯科得到終身教職職位，使兩人關係疏遠了幾年之久。羅斯科和他最老的兩個藝術家朋友，葛特列伯和艾華利之間沒有戲劇性的分裂。他們保持著友善的關係，但是往來不多，由於某些引起或反應個人壓力的原因。一九四九年艾華利心臟病發時，「羅斯科說他不能跟病人太近，因為他自己會因此而病。」莎莉‧艾華利記得。羅斯科害怕自己得病的臆想症使艾華利夫婦跟他的關係更遠。據葛特列伯的好友包恩巴克說，「亞道夫的成功在羅斯科之前。

後來羅斯科的聲譽蓋過他。葛特列伯始終對羅斯科超過他的事不能釋懷。」

　　但是跟紐曼和史提耳的破裂給羅斯科的困擾最深，傷害也最大；他與他們兩人的友誼和他早期的婚姻生活差不多同時，在那一段他最大膽的創作期間，較遲疑的羅斯科得到兩個支持、自信的同伴。一九五〇年代，當羅斯科開始得到名聲和經濟成功時，紐曼和史提耳都不再展出他們的作品，公開和藝術的商業一面劃清界線，雖然他們仍然從畫室賣畫。五〇年代的一個年輕蒐藏家黑爾勒（Ben Heller）說，「雖然馬克總是抱怨、嘆息，說不要把這些敏感、細緻、溫柔的小東西送到外面那個龐大、黑暗、困難的世界去，他仍然隨俗，參與了交易。」紐曼和史提耳却不妥協，保持獨立；尤其是史提耳，羅斯科一直把他當作自己的藝術良心。「羅斯科一直到死都喜歡史提耳。他從來沒有毀謗過史提耳，從來沒有。可是，史提耳毀謗羅斯科。」凱薩琳・庫說。一九六一年史提耳離開紐約，搬到馬里蘭州鄉下，「馬克總是問我，『你什麼時候再去看克里福特?』總是這樣。克里福特一直在他心裏。」「馬克會說，『記得跟克里福特提到我。』等我回來，他會問，『克里福特說到我嗎?』像個小孩子。」——或者像羅斯科在五十七街上擔心詹尼斯對他的想法。後來，庫有一次拜訪史提耳後，終於告訴羅斯科，「他說你過著一種罪惡、不真的生活。」

　　和純粹的史提耳及紐曼決裂，使羅斯科害怕也許他自己是腐化了；他也渴望回到他們從前那種親密的關係。在四〇年代末、五〇年代初，羅斯科畫完一天作品後，他會打電話給紐曼，「把他心裏的話統統講出來，全部發洩乾淨。」據安娜利・紐曼說，羅斯科「總需要有個人可以依靠。他深恨獨自一人。」他和紐曼不來往後，羅斯科會抱怨，「我多麼想念巴尼。」羅斯科也「渴望」和史提耳重續友誼，庫相信，可是史提耳拒絕了。一九六八年羅斯科動脈瘤手術後，庫告訴史提耳，羅斯科變得非常消沉，他們的友誼對羅斯科是多麼重要，但是史提耳無動於衷。❹到了一九五〇年代中期，羅斯科和他的老朋友艾華利及葛特列伯逐漸疏遠，兩個他最親密的朋友成了敵人。而羅斯科是庫尼茲口中「迫切地需要同伴的人」。

<div align="center">＊</div>

　　我們在這裏花時間找一個人。雖然我們經常被娛樂，却找不到這樣一個人。我們的絕望迫使我們繼續希望。

<div align="right">——馬克・羅斯科</div>

一九五二年,「十五位美國畫家」展開幕前兩天,羅斯科收到一封邀請信,請他到黑山學院 (Black Mountain College) 去教一個爲期八週的暑期班。黑山學院在北卡羅來納州西邊山區,靠近亞許維爾(Ashville),是一個很小的實驗性學校。卡吉、康寧漢 (Merce Cunningham)、歐爾森 (Charles Olson)、阿伯斯 (Joseph Albers)、德庫寧夫婦、克萊恩等人都在那裏教過書,有的仍繼續在教。黑山學院算是一個聯邦學院,對藝術的重視遠勝於政治,因此黑山學院不會有布魯克林學院那種包浩斯的規定,可以隨藝術家自由發揮;可是一個夏天的薪水只有一百六十元,一百塊旅費,藝術家及家眷的住宿由學校供應。羅斯科推辭了,也許是因爲薪水太低,也許是因爲帶個一歲半的孩子旅行相當困難,也許他認爲留在紐約他能做比較多的事。

因此,那年夏天羅斯科留在紐約,沒有教書的負擔,可是他有一點抑鬱,不太起勁。「城裏顯得不尋常地安靜,」他在八月給費伯的信上寫道,「我們懶散地在公園、畫室和家裏來來去去。」他似乎並不輕鬆,而有一點發悶,無所事事,隨意做一些事,好像藝術界平常的壓力不光是有害的,有時候會給人精力。他有一些家裏的工作要做,像粉刷牆壁,鋪上瀝青。費伯的度假地點聽來「像上帝的國度」,想必也一定能使他恢復疲勞。「我們自己有一點焦躁不寧了,非常想上路。」「十五位美國畫家」展已經結束,留給羅斯科的只有「餘暉」。他到現代美術館時,「遇見沃克維茲 (Abraham Walkowitz),跟他談了很久,他的青光眼幾乎使他完全失明,可是他還是每天到美術館去。我一直非常非常尊敬他。依然如此。巴尼仍然沒有露面。」他對他「陰鬱的」口氣很感抱歉,刻意地以愉快的語調結束那封信:「這裏的天氣好極了,在陽光和微風下走路眞覺得像百萬富翁。你們在那裏應該覺得像兩百萬富翁了。」

幾天之後,羅斯科和家人眞的上路了,他們到東漢普頓去拜訪馬哲威爾一家,到了之後,他和馬哲威爾幾乎立刻離開,前往紐約市北邊八十哩伍斯托克藝術營舉辦的兩天座談會:「美學和藝術家」。那個座談會上紐曼發表了他最有名的警語:「美學對藝術家就像鳥類學對鳥。」❺馬哲威爾記得他自己的文章反應很差,因爲受到奚落,尤其是那些馬克思派的美學家的奚落,那天晚上他們兩人各自找人喝酒消遣。第二天早上,羅斯科把馬哲威爾叫醒,告訴他當天他們會有一連串的會議。原來羅斯科去向其他參加者解釋他和馬哲威爾並沒有從他們的作品中賺錢,使他們在那些人眼中是未腐化的,因此

得到接納。馬哲威爾認為那件事顯出羅斯科反應機敏。

對羅斯科，座談會和城市一樣無趣。他回到紐約後，又寫了一封信給費伯，恭賀他「我聽過最好、最智慧的夏天——不做任何事，悠閒是最高的智慧，查拉圖斯特拉（他是指尼采的查拉圖斯特拉）如是說。」羅斯科也可以在悠閒中不作畫，但是他不能享受悠閒，原因之一是他不喜歡家庭度假。「我們的旅行使我們比出發之前更累上三倍，」他寫道。「凱蒂和你們相反，什麼都要做，結果當然是你們經驗到的閒適的相反。週末我和包伯到伍斯托克去，把凱蒂留給瑪爾。那裏宜人的天氣加上過多的酒和食物，淹沒了那些平庸而過多的言辭。」

被布魯克林學院解雇幾個月之後，新墨西哥大學請羅斯科擔任臨時教職，他沒有接受，表示短期的暑期教職不合適。正如羅斯科在加州美術學校教的兩個夏天，這些客座藝術家的工作，給騷動不寧的藝術家一個可以上路的理由，賺一點錢，在外地得到一些崇拜，有一個工作假期而沒有太多正式的工作義務。

因此，一九五五年夏天，羅斯科在波爾德（Boulder）的科羅拉多大學教書，薪水是一千八百元。他們到了波爾德後，羅斯科從汽車經銷商手裏買了一輛二手車，他在一封給馬哲威爾一家和費伯一家的信上寫道，「人家告訴我只有西部和中西部的汽車經銷商可以信賴。這輛車保證可以熱心地把我們帶到此地任何奇景勝地。可是在我們開上波爾德峽谷八哩之後，冷却器壞了。我們瘋狂地揮著雙臂討救兵，誰停下來救我們？蓋瑞‧列文（Gerry Levine）、拜恩斯（James Byrnes）夫婦、強生（Inez Johnson）和一條狗。見到他們實在太好了，因為他們身上仍然殘留著他們與我們的接觸，那個樂園——紐約的氣息。」

拜恩斯是科羅拉多泉藝術中心（Colorado Springs Fine Arts Center）的館長，他是一九五一年在紐約認識羅斯科的。他開車到波爾德來，希望能在羅斯科家裏找到他，結果却在「他家幾哩之外碰到他，我們看見一輛車，車蓋打開，冒著一片熱氣。」他幫羅斯科使冷却器冷下來後，發現「他沒想到一輛車子除了汽油和機油外還需要別的。他承認他對機械毫無興趣，如果我們沒出現，他大概會把車丟在路上，一走了之。」羅斯科對機械和自然都很陌生，他對待汽車就像他對自己的身體一樣粗心，總是撞到東西，幾乎撞到，迷失方向，或者什麼地方出問題。

羅斯科一家在下個週末到科羅拉多泉拜訪拜恩斯，拜恩斯「回想起我和我太太在義大利那段美好的日子，提到如果我被迫改行，我希望回到羅馬開一家畫廊，代表紐約派的畫家，我相信歐洲人現在要開始蒐藏他們的畫了。」羅斯科的回答暗示他自己「必須有五千元的收入才能養家和作畫」，然後「突兀地結束對話，說，『你應該離開這裏——這是希臘人的地方。』」拜恩斯把羅斯科謎樣的話解釋成「我放棄『已經衰敗的安全門面』，自由地回到永恆的城市，」正像羅斯科自己，一年之前，公然挑釁，造成他失掉布魯克林一年五千元的穩定收入。

　　給馬哲威爾和費伯的信上，羅斯科稱讚拜恩斯夫婦是「極好的主人，讓我告訴你他們對你那種全心全意強烈的奉獻，只有在神的世界才能找到。」可是私下和他紐約的藝術家朋友講起來時，羅斯科表露他鼓勵拜恩斯離開的另一個原因：「我必須說因為這點〔他們的奉獻精神〕我才能原諒他們事業上以及那整個地方的次等品質」。伍斯托克很瑣碎；科羅拉多泉和波爾德一樣，都是次等的。遠在一千八百哩之外，紐約現在像「那個樂園」，羅斯科如今不再是那個在舊金山時漸漸出頭的藝術家，而是波爾德傑出的藝術家，他有時用一種嘲笑、高高在上的口氣，對他在紐約的朋友講起西部狹窄的鄉氣。

　　「讓我告訴你一件東部、西部的事，你們或者會覺得有娛樂價值，」他寫道。

　　　　為了買車，我經過一連串不同的交易，他們知道我是從紐約來的。一開始經銷人暗示他不懂怎麼有人能住在紐約；替我弄車牌的人說他到過紐約一次，享受了一次吵嚷之聲（怎麼有人受得了），一次就夠了；檢查我視力的職員暗示大城市的腐敗，等等。等到我們要離開那裏時，經銷人又開始了。我一時莽撞，打斷他的話，熱切地開始對他形容世界上偉大的城市，巴黎，羅馬，倫敦（加進柏林和奧斯陸，由於當地的移民）。然後，我加上，在所有這些城市中，紐約是最迷人的。

　　　　他帶著那種緩慢的落磯山的微笑。「我也不會到你說的任何城市去。」他說。

自滿的西部偏見使得紐約人熱情的推薦無用武之地。

　　羅斯科用同樣自嘲的語氣，在下一封給費伯的信上寫道，「我在這裏遭到

的三大壓力」：

> 1——所有當地的熟人都要我們去爬山；2——瑪爾要我上馬；
> 3——我的學生要我教他們怎麼畫抽象表現主義。

可是羅斯科拒絕「屈服」。當地人太狹窄，他的學生無知，而他的系主任是個放逐到此的新英格蘭的白種清教徒。「我這裏的老闆是個波士頓人，哈佛，某位英國後裔的表親。對他而言，我是耶魯，奧勒岡，某個猶太祭司的表親。」可是此處是這個自我意識強烈的猶太祭司的表親，對那個仍配著東部學術地位象徵却必須仰仗當地人的英國後裔的表親表示輕視。羅斯科一家和他老闆一家「下星期要到丹佛去，我們會在哈佛俱樂部午餐，如果在蒙科馬利·沃茲（Montgomery Wards）百貨公司逛完還有時間，我們要到耶魯俱樂部去喝點酒。我們參加的聚會都是那些老傢伙，我們對他們非常有禮，希望能分到一點遺產。」

在波爾德，羅斯科一家住在教員區，「大家全心致力於生養，結果凱蒂有許多朋友，我們可以稍稍鬆一口氣，我們的確需要。」可是住在那裏也給了羅斯科對學術生活目前和將來的一幅諷刺的遠景。

> 地理環境使這裏的景觀很生動。大學本身是在山上。底下是教員的公寓，環繞著的公共電器設施面對一個不准小孩進去的院子。兩百碼之外是衛斯維爾（Vetsville），現在的教員四五年前還不是教員時就住在那裏。衛斯維爾住的是研究生，已經結婚生子，他們幾年之內會變成教職員，搬到教員區來。他們積極地繁殖，保證將來循環過程只會擴大。
>
> 教員只准在教員區住兩年，然後他們得自己貸款，在附近類似的社區買房子，從此自己照顧房子，給草地噴水⋯⋯
>
> 這裏是一種自我循環的勞役借貸形式，在一個集體的社區裏，十年間可能會變成美國第六大產權。他們會有自己的特徵，一個頭形，一種我們還不知道的方言，會產生一種和其原先文化非常不同的文化，我們現在還不確定那種文化的形象。

規則化而沒有個性，家庭式的中產階級，一種「勞役借貸」制度而又有可能成為第六大產權，這個次等品質的學術制度，積極增殖，一層一層往上爬，

却到不了任何地方，是一個會泯滅所有個人性和特色的社會機器。

「過去三個禮拜，兩幅我的作品掛在這裏，」羅斯科在信上告訴費伯。可是如果他到西部是尋找崇拜或者了解，他會很失望，雖然從某一點來說，他覺得奇怪地滿足，好像拒絕對他而言比較眞實。「他們非常沉默，」他說。「沒有一個學生、教員及系主任說一句話或有任何表示。我第一天去看時，發現有一幅掛成橫的，我打電話告訴掛的人他錯了。『沒錯，沒錯，』他說，『我認爲這樣掛可以佔滿空間。』我可以對天發誓這是眞的。」

兩年後，一九五七年二到三月，羅斯科一家到紐奧良去。他受聘爲杜藍大學（Tulane University）紐考伯藝術學院（Newcomb Art School）的客座藝術家。給費伯的一封信上再度證明，距離使紐約理想化，雖然羅斯科暗示到紐約失去的友誼：「你只要對別的地方別的人看一眼，就知道能在紐約是多麼財富，過去幾年過濾後的友情是多麼合適多麼特別。」他住在郊區「一個叫莫塔瑞（Metairie）的地方，等於奢侈的衛斯却斯特區（Westchester）。」不像他們在五十四街的樓梯（或在教員區的公寓），「我們有一棟房子，一個很大的花園，修剪精美的草坪和修剪精美的鄰居。我們高級享受的象徵是我們的淋浴龍頭，有七個強而有力的針狀噴孔，我們稱它爲『鐵娘子』。」根據請羅斯科到杜藍大學的泰維諾（Pat Trivigno）的說法，羅斯科「被他那中上階層的住宅區冒犯。」他給費伯的信上保持著對這種富裕的郊區生活一種幽默的諷刺距離，直到羅斯科淋漓盡致地形容這個郊區是由一羣不安分、有需要的女人控制：「我們跟這一羣鄰居一起吃喝應酬，而他們的太太却不安分，她們的心思整天黏在藝術系上。我爲我們哭泣，更爲她們的丈夫。如果有人有疑問，我們可以確定地說這代表了任何地方任何時代文明的最低點，這裏藏有那些大帝國毀滅的毒素。」

爲什麼羅斯科此刻如此激憤？爲什麼他那麼道德而同時又那麼殘忍，從貶低這些女人得到莫大的樂趣？她們在他眼中不過是性的騷動不安，崇拜藝術家罷了，並不是毀滅帝國（甚至郊區）建立者的毒素。如果說，在波爾德他看見一種「大眾集體生活」會泯滅所有個人特色，他在莫塔瑞看到的是修剪精美的家庭主婦，不受控制，難於擺脫，背叛她們的丈夫，把她們自己黏在藝術系裏——對男性力量和特性的威脅。

給費伯的信上，羅斯科很快地從一個焦慮、預測厄運的男性變成一個輕鬆的旅人，報告天氣：「有幾天像初夏那麼舒適的天氣，太陽，溫暖，豐盛的

滋長。三月中，光是這一點就值得此行，此外，距離把問題和煩惱消除了，好像三個禮拜後它們不會以全力重現似的。我們甚至從社交中得到樂趣。」他甚至懲罰自己對這些郊區家庭主婦如此殘酷：他的社交是「新的，坦誠的，也有一點悲哀，對那些我們那麼無情批判的人。」

　　　　我們到法國區去參觀，一部分像巴黎某一區的縮影，非常迷人
　　的尺寸，仍然可以容人在裏面漫步。我們也到植物園看了一眼。

羅斯科夫婦參加了四旬齋前一日的狂歡節，這是他們算好到紐奧良的日子原本就預定要看的。❻泰維諾記得他們兩家一起搭船在密西西比河上旅行，整個下午在紐奧良的堤防上放風箏。他印象中羅斯科是個「可親顧家的男人」。

　　可是整個說來，旅行，尤其是到美國內部的旅行，對羅斯科而言，不是進入「未知」世界的「冒險」，所以不怎麼令他興奮。他對社會現實和風景都不是一個敏感的觀察者，他不是在尋找新的感受，希望出乎預料的機緣，或者探索新的可能性。羅斯科對自己的娛樂沒有什麼感覺，他把一九五〇年代對大眾文化和郊區生活的標準觀念變成先知的預言，羅斯科看到的多半使他憂慮，極少使他驚訝或迷惑。這並不是因為他是個近視的紐約人。對這個俄國移民，「樂園」總是那個他離開的地方，雖然有時候是陰鬱的。好像旅行暗示錯置、移植，新地方的當地人使他至少希望自己顯得有距離、不同、嘲諷。

　　羅斯科在杜藍大學「並沒有教特定的課程，只給了一連串的演講和評論。」據泰維諾說，羅斯科「很少講到藝術，多半講的是文學和音樂。」例如，比較托爾斯泰和杜思妥也夫斯基，說托爾斯泰創造了全景，而杜思妥也夫斯基則挖掘人類的靈魂，正如羅斯科自己希望做的。有的學生抱怨羅斯科沒有告訴他們更多關於他們作品的意見，有的則對他這種不直接的方式極有反應，但是，泰維諾說，「每個人都感到他的存在，一個有著重要、有意義的表現的人在系裏面。」學校安排了運送四、五幅羅斯科的作品到紐奧良來，他在學校藝廊一間小房間裏掛上他的作品。但是他堅持房間的門必須關上，因為他「要控制誰能進來。他要和人談談，看他們對他的作品是否持同情和敏感的態度，」泰維諾評道，「他顯然在上一次展覽受了很大的傷害。」

　　羅斯科在紐奧良和泰維諾談到他的作品時，「對他作品的內容非常敏感，」他會把畫中的主題想成是「我的妻子」、「你的妻子」、「你」，好像那些畫是「難以捉摸的，可是是他內心對他『主題』深刻感覺的強烈暗喻」。住在一個教員

母親死後留下的空房子裏，羅斯科用車房當畫室，在當地五金雜貨店買了顏料，要學生替他撐張了幾塊畫布，他完成兩幅作品——《藍色裏的白和綠》（*White and Greens in Blue*）及《紅，白，棕》（*Red, White and Brown*）——他當時及後來都說那兩幅畫是「重要的突破」。「畫布現在變大了，形式的邊緣不那麼模糊，顏色也比較不透明，整個有一種抑鬱的氣氛。」

　　一九五七年二月到三月間，在奢華的紐奧良郊區莫塔瑞的車庫裏作畫的羅斯科，「五十三年生命中第一次靠我的作品維生」，却充滿了這種成功不會持久的恐懼，他向內探索，畫出他第一幅「陰鬱的畫」。

<div align="center">＊</div>

　　我想對那些認爲我的畫寧靜的人說，不論他們的出發點是友誼還是觀察，我在每一寸畫面上暗藏了最強烈的暴力。

<div align="right">——馬克・羅斯科</div>

　　羅斯科在詹尼斯畫廊的兩次個展引起的熱烈反應和敬意使他正式成爲一個主要的藝術家。不錯，簡諾在《前鋒論壇報》上抱怨一九五五年的展覽，「羅斯科的畫越來越大，畫上說的越來越少，」但是她的看法是極少數的。「這十二幅巨大的畫面給人的第一個感受是令人吃驚的輕柔、簡單和色彩美，以這樣廣大而又含蓄的規模表現，」《藝術文摘》的評論家如此寫道，他接著稱讚這個展覽是「寧靜和穩定的綜合」，《藝術新聞》的赫斯說這個展是幾年來「最好的之一」，宣稱該展建立了「羅斯科在戰後作爲現代藝術領導人的國際重要性」，評論他的創造是一種「均衡的基本寧靜却沒有標準均衡那種窒息的單調」。羅斯科現在不再被視爲一個現代形式主義畫家，創造比較朦朧的蒙德里安式的作品。現在他的危險是被認爲以富於感官之美的形像和浪漫的寧靜來引誘現代觀眾。

　　羅斯科一九五八年第二次詹尼斯個展時，評論人和買主對他較爲陰鬱的畫都沒有負面反應。「新的羅斯科比較陰暗，用我們聯想到神聖、皇室和宗教的濃郁的紅色、棕色和黑色，」古森（E. C. Goossen）在《國際藝術》（*Art International*）裏寫道；他認爲詹尼斯的個展是「一個非常出色、主要的展覽。」亞敘頓在《藝術與建築》（*Arts and Architecture*）上寫道，羅斯科「對一般誤解他早期作品——尤其是三年前那些朦朧的黃色、橘色和粉紅色——憤怒地

揮出一擊。他在這些新的陰鬱作品中似乎在說，他從未畫過豐盈、寧靜和感官性的畫。」稱讚他「有著深刻的悲劇感」，亞歎頓說，羅斯科在紐約前衛畫家中是「獨一的」，「最富建設性騷擾的。」

從一九四九年以來，除了在「如何結合建築、繪畫和雕塑的座談會」(1951) 上簡短地表示他希望使他的巨幅繪畫「親密而富人性」之外，羅斯科沒有發表過關於他作品或其他人作品的聲明或文字。❼他並不完全滿意把討論他的作品交在他人手中，史提耳在加州美術學校的一個學生克雷漢 (Herbert Crehan) 說，「他曾經威脅要控告寫他作品的人。」❽事實上，克雷漢自己就大膽地違禁，寫了第一篇關於羅斯科典範作品的文章——〈羅斯科牆面上的光〉 (Rothko's Wall of Light)。那篇文章發表的時間和羅斯科一九五四年在芝加哥藝術中心的展覽時間相近，克雷漢的文章很技巧地呼籲取得一個現代精神視界的成就。「羅斯科作品的美在於它們喚起的想法和感覺——在動盪中發現寧靜仍然可能，接受我們處於過度時代的矛盾和我們複雜的欲望，我們可能創造出一種寧靜的抽象形式。」但是克雷漢不像許多寫羅斯科一九五五年詹尼斯展的藝評家，他們只說到羅斯科的寧靜。他把羅斯科作品中「即將閃現的亮光」比作核子爆炸時輻射的光——「比彩虹的光柔和、純淨，然而却是從某種狂怒、殘酷的深處爆炸而發出的光」——克雷漢在某些羅斯科的畫中看到「顏色之間的緊張關係」，「達到一種尖銳的頂峰，使人開始覺得它們隨時會分裂，也可能會爆炸。」克雷漢感覺到一種強有力的憤怒，僅僅在爆發邊緣。

文章發表後幾天內，羅斯科和他一個朋友討論到這篇文章，羅斯科認為該文「可能有一點太刺激」，他也「不滿意」克雷漢和美術館的交道，好像「不關公眾的事」那種態度。但是羅斯科稱克雷漢的見解「銳利」，尤其重視「克雷漢在他畫中看到『暴力』。」他抱怨「大家只說他的『寧靜』是錯誤的」，「比較正確的形容」是「即將爆炸的寧靜」。❾好像如果它們只是寧靜的，羅斯科的畫就不屬於現代生活的抑制和壓力；它們會成為愉悅的逃避、空洞，正是他有時在絕望之際最怕它們變成的。這樣看他的畫，等於用另一種方式說他的畫是裝飾性的，會否定這些畫侵略性的力量。

很早就讀過《悲劇的誕生》，羅斯科說，他曾經「好幾次」重讀那本書，其中一次就是在這段時間，他試著寫一篇文章談到尼采對他的影響。❿一開始，羅斯科就寫道，「我在這個寓言中找到我知道是我不可避免的道路的一種詩意性肯定：我生命中藝術的迫切性在於戴奧尼索斯式的內容，高貴、巨大

和喜悅都是空柱子，不可信任，除非它們內在填滿原始野性，滿到幾乎突起的地步。」這裏，尼采筆下對立的戴奧尼索斯和阿波羅，給了羅斯科他希望形容他作品「張力」，或完整的適當語言。「我對我所有的作品有一個野心，」他寫道，「那是它們的張力能非常清楚、毫無錯誤地被感覺到。」

根據羅斯科的說法，尼采的戴奧尼索斯代表的是「原始經驗，事物本身」，不是一個外在的事物，而是未經思考的內在本質，本能性的，或是「野性」的。戴奧尼索斯「能直接接觸到野性的恐怖和痛苦，以及在人類經驗最底層那種盲目的衝動和欲望，它們不停地攻擊我們有秩序的生活，規格和分類的限制從來不能脅迫和鎮壓它們。」「說到『事物本身』，」羅斯科在另一篇草稿中寫道，「我指的是那種永無止境的希望和恐懼，洶湧的不寧，無理性，欲望，希望和絕望兩極不停地變化，沒有過程，沒有原因，我們秩序的生活便建立在這樣不穩定的安全上。」就像在〈被激發出來的浪漫畫家〉裏說的一樣，任何一種安全感都有一種「假象」，此處的傷害不是來自「不友善的社會」，而是來自內在的「攻擊」，來自沒有明顯過程或原因的狂亂不安的感覺。

阿波羅則代表那種原始經驗「提升到高貴和思考性的喜悅境界」——原始經驗經過「過濾，經過一連串思考、批判過程而能支撐過來。」馬哲威爾記得一九五〇年代，羅斯科「常常用的字眼是『支撐』。」一幅作品算是全部完成——如果他能「支撐」過來，好像那樣那幅作品才不算是謊言。這幾篇草稿中，羅斯科也提到阿波羅式的作用在使內在生命痛苦的混亂「可以支撐得住」。羅斯科一九四八年給史朋的信上寫過，創作會帶來「一種使你在瘋狂邊緣的狂熱」。阿波羅把那種狂熱反映成一種形像，抑制那種狂熱，使你不至於超過瘋狂的邊緣。

藝術家，羅斯科說，「必須替那種原始經驗找到外在的形像，」一種能使那種原始經驗「支撐過來而且能在社會生存的」形像。「形式的問題，」因此，「雖然包括形像的形狀，」主要是「衡量的問題」（另一個羅斯科喜歡用的字眼）——換句話說，「必須顯露多少才不至於使現實支撐不住。」然而，藝術家也必須避免太有距離、太小心、太模糊，或者使他的現實受到太多保護，這樣作品就只是一個「空殼」。這點上，藝術家必須保持「經驗和表現之間的時間非常短促」，就像「痙攣的一剎那」，「含有一種本能反應，所以能保有痛苦的完整經驗。」因此，作品將是「經驗本身的一部分，而不是思考經驗的反映。」⑪

所以「對那些認爲我的畫寧靜的人，」羅斯科肯定地說，「我在每一寸畫面上暗藏了最強烈的暴力。」反對把他的畫降低到太容易支撐的地步，羅斯科的論點誇張了他畫中野蠻和壓力的一面。但是他預料到有人會問「爲什麼我選擇這種有些人會認爲是欺騙的形式，爲什麼我不用表達激情的具體方式，用速度、極快的動感。」換句話說，如果你相信你自己說的，爲什麼你不是帕洛克或德庫寧？對這些問題，「我只能回答這是我能表達在人類存在最底層和我們必須面對的日常生活中的悲劇性基本暴力最強烈的方式。」他的藝術爲戴奧尼索斯式的暴力造了一扇窗子，但是在日常生活的約束、紛亂和虛僞中間，必須拉下帘子，緊緊關著。

在藝術中「這種暴力可以支撐得住，」羅斯科說，「可以比作祭祀神的力量。神擁有毀滅一切力量的可能性，只有向有這種可能性的神祈福，我們才可能不被毀滅。」在這種情形下，藝術的作用和祭祀一樣，創造那個神的形像是激起並承認神的威力，向祂的威力祈福。一種毀滅／創造的力量存在於社會理性秩序之前、之外，對這種動搖的社會理性充滿敵意，也被理性拒絕。羅斯科把這種力量想像成神話性的，一部分因爲他經驗到那種力量是一種同時在自我裏面也超越自我（非我）的，另一部分則因爲這種被困的感覺（獨立存在於目前的情況）的來源是童年時代那種巨大的希望和恐懼、欲望和絕望。他年輕時曾寫過一首詩，羅斯科把自己形容成「和過去拴在一起／被無形的鏈子」，和舊約裏「那些原始野蠻的人」，和「原始的母親」，和「她體內那種嚇人的黑暗」，和「所有原始的恐懼／在我周圍移動，颯颯作響。」然後，他希望能超越這些無理性的牽連。現在，成年的畫家把這些力量形容成「神祉」，把這些暴力的表現視爲祈福的「祭祀」，把個人經歷轉化成神話戲劇，轉化成某種「人類共同的經驗」，轉化成他支撐過來的經驗。

然而，這種共同性，在羅斯科筆下幾乎都是模糊的、深埋的、壓抑的。別人對他作品的接受，把它們看成形式上的實驗或浪漫的情懷（「寧靜」）正表現出這種壓抑。羅斯科宣稱，「社會上的反應是爲了自保，不願面對眞實，……一層又一層織得緊密的布把眞實裏住」，是「直接的」。「我們所有的機構都在佈告欄宣佈發現新方法，空間的新觀念，新技巧，以美學家的立場來曲解眞正埋藏的東西，那種埋藏的戴奧尼索斯式的狂暴力量。」哥薩克的鞭子，父親的威力，社會的壓迫，批評家的攻擊。這些自衛形式的暴力造成了一個空洞或者「不穩定的安全」，而藝術的暴力，以戴奧尼索斯「強烈的黑暗」和

阿波羅式的思考，創造出攻擊這個不穩定安全的作品。

正如羅斯科指出的，尼采相信希臘的社會情況使得戴奧尼索斯和阿波羅在艾斯奇勒斯和索福克里斯的悲劇中得到暫時的和諧。現代藝術家單槍匹馬，則無法取得這樣的和諧。但是他能創造「他們之間最大的相斥力量，當他們被外力（藝術家）把他們同時放置在一個有限的空間裏時，結果是極大的張力，這種可怕的限制造成的火焰。」暴力的感情被強制地壓抑住：羅斯科的辯論並沒有解釋，或者更正確地描述他的作品。他寫尼采，是在表達那種在陰鬱的畫裏面同樣的挫折感，好像他從離婚後建立的「新生」現在已經開始瓦解，它不穩定的秩序在那些古老、有力、更原始的力量下漸漸倒塌了。

<center>＊</center>

一九五六年二月十四日，羅斯科和詹森見面：

> 昨天我又到羅斯科的畫室去看他。去年春天我告訴他，他的畫裏包括了父親、母親和小孩。現在這些畫面上，那三種各有特色的素質已經變成一個家庭了。

> 「詹森，你講的使我很高興，我回家後要告訴瑪爾。我知道她也一定會很高興你能看出我最近作品中這種新的表現特質。你是唯一懂得這一點的人。別人會說這幅畫很美，等等，但是他們沒有看到我要表達的深度和意義。你知道我們這些藝術家的特色是催化的理想家。我們致力的是想法的工作。我們藝術家是奇怪的東西。看看德庫寧，看看你自己，看看我。別人到底看見什麼？當然是奇怪的生命！我現在的情況糟極了。我真的應該踢我自己，把布魯克林學院教書的事弄砸了，可是我又怎麼可能不那麼做？

> 「我很遺憾別的畫家那麼強烈反對賈斯登的展覽。他們說他性無能；他們說他只能愛撫女人的背面，一個不壞的工作，可是他們的意思是賈斯登不能真正幹一個女人。一年幹一幅畫三十次四十次不是一件小工程。可是我猜就算畫家一年只幹一幅畫，達到真正的高潮，那已經是一個不壞的紀錄了。十次或十五次是一個好藝術家每年能達到的標準。

> 「好，詹森，你說一個畫家必須是具體的，抽象的，人形的或

幾何形的。你説女人必須被看成一個形像；醜必須以美來對稱。我們來看看德庫寧的女人。德庫寧扭曲女人肢體的部分，以他自己的圖像感來安排她們。畢卡索在二〇年代畫的希臘裸女是非常富於感官美的藝術，可是雷諾瓦畫的裸女則是屬於他那個時代的。然而，今天我們不可能畫女人的身體而不表現扭曲和醜陋。畢卡索的畫暗示另一個時代的女人，才能避開醜陋。他在畫那些女人時，他深受她們的美而啓發，他把她們畫成希臘女神。

「艾華利是現在唯一一個能畫女人具體形像而不須扭曲的人。馬蒂斯畫的女人很性感，可是是扭曲的。艾華利的女人並不性感，他畫的是女性純粹的可愛。如果我不好意思畫女人直接的形像，我會把重點放在她最可愛的特徵上。我恨藝術中任何一種扭曲的形像。這與我們的時代有關，這個時代不讓藝術家代表女人。馬蒂斯對女人的態度仍然像人對產物的感覺。他用她，幹她。他畫跟他住在一起的女人。今天的女人是獨立的：男人把女人看成與他們平等，他們之間存在著一種很難定義的東西。我不曉得任何人發現了這種東西是什麼。不管是什麼，那使畫家無法像前代的藝術家那樣看女人。因爲作爲一個現代的藝術家，我看不到她，我只能畫女人的抽象形像，直到我能找到一個直接的代表——可能是一種對她的新的態度。

「你説的可能是事實，詹森，我眞正代表的是喜劇、迷醉和高超的精神，而我只挖掘了悲劇和絕望的一面。我現在正在看佛洛伊德給一位從沒聽過的佛雷斯醫生 (Dr. Fleiss) 的信。佛洛伊德用他當聽衆，講了他最重要的一些觀念，使佛雷斯醫生成了焦點，因此，像佛雷斯醫生這樣不要緊的人也能對人類有間接的貢獻。但是你提出的也是事實，包斯威爾 (James Boswell) 和阿克曼 (Konrad Ernst Ackerman) 雖然比起他們的朋友約翰生 (Johnson) 和歌德 (J. W. von Goethe) 似乎是較次要的角色，他們本身仍然很重要，而且他們出版的對話對人類是極有價值的。

「你，詹森，今年也許還沒有受到藝術界的認可，而我已經得到了；可是十年後你可能非常出名，而我已經被遺忘了。因此論斷同代的人是很難的。

「你説上次麗兒參加我們的談話，她發現你的紀錄不是她聽到

我說的，那的確是你寫的比我說的要好。麗兒很愛你，所以她看你對我的詮釋，她比較喜歡你的版本。她的反應非常女性。

「順便提一句，我開始痛恨黑人面具以及其他中美洲哥倫比亞發現美洲前的藝術，和那所有的原始藝術。這些東西對我而言是次要的，是一種人類學的現象。我開始否定它們的藝術價值。看看那些畢卡索的畫，從原始藝術出來的東西，醜不可言。

「年輕的畫家來看我，稱讚我的作品時，我相信他們是在攻擊我。在他們的稱讚底下，我感到一種羨慕和妒嫉；他們以稱讚攻擊我。但是他們藉由稱讚我而攻擊，他們是在毀滅我對他們的影響。我很害怕接受他們的稱讚。」

*

「今天的女人是獨立的：男人把女人看成與他們平等，他們之間存在著一種很難定義的東西。」羅斯科告訴詹森——在一九五〇年代中期這樣的看法是相當奇怪的，尤其是戰後家庭觀念的意識形態把女人和家庭綁在一起。也許羅斯科想的是他第一次的婚姻。但是他的評語暗示對他而言，男女地位平等造成緊張和衝突。在畫中，平等的性別關係產生「扭曲和醜陋」，這對女性是一種侵犯，把她隨藝術家的意願扭曲，羅斯科宣稱那是他不願做的。「我恨藝術中任何一種扭曲的形像。」因此，他畫「女人的抽象形像」，把她轉化成一個沒有時間性的重心，一個宇宙。

可是把女人從歷史背景中抽出，只把她推回她永恆的地位——本身便是一種侵犯。而且，在同樣這些抽象畫的表面，羅斯科在其他時候曾說過，他「暗藏了最強烈的暴力」。跟詹森談了一陣那幅代表家庭合一的畫後，是羅斯科自己想像他的創作行動含有性別上的敵意。從前，像許多男性藝術家一樣，羅斯科把藝術創作過程比作女人的生產能力；他的畫是他的孩子。如今，像更多男性藝術家一樣，羅斯科把藝術創作過程比作性交，想像男性藝術家在女性畫布上的控制力量，並且記錄下來。因此，至少在他自己心中，他的抽象藝術是保存老式的家長價值觀；在控制的欲望和親密的希望之間的平衡——他過去十年作品中生動的張力裏的一種——已經開始瓦解了。

*

心情不好的時候，你該吃。不然你會覺得非常沮喪。

——馬克·羅斯科

你不在的那一段時間，痛風一直在啃我的腳。

——馬克·羅斯科

一九五六年夏天羅斯科躺在病床上有兩個月之久，診斷是風濕性關節炎；可是他關節痛得越來越厲害。費伯建議羅斯科看一個叫格羅卡斯特的年輕醫生。可是格羅卡斯特到了羅斯科五十四街的公寓時，羅斯科拒絕給他任何醫藥紀錄，不讓醫生檢查，宣稱他不信任醫生。「我說，『你已經不能動了，情形越來越壞。為什麼不讓我試一次?』」羅斯科仍然拒絕讓格羅卡斯特碰他，更別說抽血檢驗了。而在兩個人說話之間，醫生注意到羅斯科的耳朵裏「有一團白白的東西」。羅斯科同意讓他檢查耳朵，格羅卡斯特斷定羅斯科得的不是關節炎，而是痛風，在床上躺了兩個月使病情更壞。醫生給他開了藥，一兩天後，他的症狀減輕了。

羅斯科「只要天氣稍稍轉涼，便馬上裏上圍巾、帽子，只要有一點點病徵就會大聲地擔心不已。」身體的健康和物質的成功一樣，是不會持久的，至少不在這個相信預感的人心裏。格羅卡斯特後來知道，雖然他覺得羅斯科不願談他的過去或他的感情，羅斯科的不信任倒並不限於醫生。他不信任律師、教授、經紀人、評審人、批評家、蒐藏家、觀眾。格羅卡斯特說，「我相信他不信任任何人。可以追溯到他的父母。他一點也不信任他的父母，那使他無法信任外面的世界。」雖然他不願說任何細節，他的確表示他先對他父親離開第文斯克，繼而對他父親在他抵達波特蘭不久後即過世「非常受打擊」。他的不信任使他孤立於他經驗裏不可靠、不穩定的世界，有時這個世界對他僅是漠然，有時則是極度的殘酷。

羅斯科這個有健康過慮症的人也不相信自己的身體。事實上，他對他的身體就像他有時對他的畫，一種混合著過分小心和粗率的態度；不論是畫還是他的身體，他不喜歡讓專業人員無感的眼睛檢視。不論是畫還是他的身體，羅斯科理想的關係是一種既保持著神祕距離，又有關切的親密關係。他的身

體是他私人財產，必須保持隱密，受到保護，不被侵害，他對他的身體就像他對展覽作品或對評他作品的態度一樣，如果他能有一個堅定的界限，他就可以控制情況。可是他控制的方法，堅持自主，經常是自我懲罰及自我傷害。

一九五六年，「他的生活相當優裕，喝酒飲宴無度，體重開始增加。」格羅卡斯特說，並加上羅斯科認為卡洛里和酒精「比人更能給他安慰。他實在不知道該怎麼對人說他的困境。」艾蓮・德庫寧跟許多其他人一樣，覺得羅斯科是個「極有尊嚴的人，總是保持他的尊嚴——不論私下還是公眾形象。」可是，她在準備寫一篇關於羅斯科的文章時，曾拜訪他的畫室，她發現「他私下酗酒」。

> 你曉得在宴會中你不會覺得羅斯科喝得比別人多。他從沒醉過，他私下酗酒也不會醉。可是他會從早上十點開始喝。我發現是因為我到他畫室去寫那篇關於他的文章時，我記得是一九五六年。他問我要不要酒，那是早上十點，我說，「不，我還沒吃早餐呢。」羅斯科說他整天每隔一小時喝一杯。

「我處於微醺狀態，」他告訴德庫寧。羅斯科不會喝醉，他喝到一個程度，只是使生活和工作比較容易忍受。

但是對食物，他就無法衡量適中了。他許多朋友都記得他驚人的胃口——他尤其喜歡中國菜——和他邋遢的吃相。格羅卡斯特有時和他一起午餐，說，「他會把食物弄到桌子上、他的臉上、襯衫上，」像是太餓了，沒法顧到「文明的」餐桌禮儀。羅斯科高傲、嚴峻，對他的作品極為精準，他的穿著（即使到現在）是不合身的二手貨，吃相邋遢，拒絕資產階級的優雅，好像他的尊嚴可以轉化他的外貌和儀態。

他不理會格羅卡斯特要他節制飲食的勸告，「繼續酗酒，或多或少，對食物則是公然暴食。」格羅卡斯特後來發現他只能容忍他這位病人的「獨立性」。還是孩子時，他想吃鈣片，會吃第文斯克家裏粉刷的牆壁，他一直是個胃口極大的年輕人，在經濟大蕭條時只靠豆湯度日，如今五十三歲的羅斯科終於可以吃得起好東西了，所以他毫不猶豫地大吃，尤其愛肥膩的食物，那是患有痛風的人應該避免的。一九五〇年代末期，羅斯科體重增加，他的身體似乎到了難以控制的地步。

羅斯科不信任醫生。但是他又欣賞——用格羅卡斯特的字眼——「技巧地

思考和系統地解決」，所以，會拉小提琴、和羅斯科同樣愛音樂的格羅卡斯特到他去世一直是他的醫生。一九五六年十一月，格羅卡斯特第一次在他診所看羅斯科，接著一九五七年二月、十月，一九五八年五月、十一月、十二月和一九五九年六月都有羅斯科到診所的紀錄。除了痛風，羅斯科「是嚴重的近視眼，幾乎看不見東西」，「左眼經常是視力模糊，有影子般的形狀」，他經常抱怨「他累到精疲力竭」，尤其是在一九五八到五九年，他「工作非常耗力，非常累。」他的痛風「比起來算是容易控制，」除了「他覺得比較舒服一點時，他會停止我建議的預防計畫，」如節食和運動。羅斯科也不是一個定期到醫生那裏去檢查的病人。「他總是拖到各種症狀都出現了，才來找我。」格羅卡斯特說。

「這裏的生活仍是老樣子。我們的孩子今年冬天就要七歲了，有個孩子在身邊使你整個生活完全改變，你被拴在家裏，除了固定地到十條街以外的畫室去之外，」羅斯科在一九五六年九月給史朋的信上寫道。需要給凱蒂找玩伴，孩子在身邊難以得到完全的休息——這是羅斯科一九五○年代旅行時在旅程中寫的信上經常提到的壓力。在東漢普頓和史塔莫斯共度週末時寫給馬哲威爾的信上，羅斯科盛讚「他是個周到的主人，」可是加上，「有孩子在身邊想當好客人則是非常大的壓力，通常使你得不到你最需要的休息和變化。」羅斯科曾經勸告他布魯克林學院的藝術學生結婚，因為「你必須有一個規律的生活才能工作，」現在發現家庭生活的規律非常限制。而且他不是因為付出太多才有這樣的感覺：作為丈夫和父親，羅斯科經常是不在家的。

一九五○年代早期曾短期寄住他家的厄畢許記得，「他們非常溫暖，他們彼此之間很親熱，對我也很親熱，」給她暱稱，留吃的東西給她。晚上，「他會躺在沙發上幾個鐘頭，一句話不說，只是思考或看著一幅掛起來的他的作品。瑪爾會坐在那裏，也許縫點東西。他們聽著音樂。」羅斯科喜歡處於水平狀態。「在他走入中年，走入那些他當時正在畫的新作品那段期間，瑪爾是他的安慰，」厄畢許說，「她總是第一個到他畫室去看他的新作的。」凱蒂那時兩歲半，「伶俐，愛講話，非常聰明——跟她一起很有意思。」可是，厄畢許說，羅斯科「對普通的事，生活上的一般瑣事」有很多困難。作為一個父親，他參與了，可是給人一種「他可能只是一個角色」的感覺，他對作為父親的觀念比在複雜現實中當一個父親更盡心。「我想他總是在想他的作品。如果他不在想他的作品，他會想如何使他的作品和外界接觸。」

偶然，凱蒂‧羅斯科記得，她到她父親的畫室去，「他會在一個角落放一些顏料讓我玩。」一九三〇年代的羅斯科對教兒童藝術有理想主義的獻身精神。二十年後，對他女兒，藝術只是佔據她注意力，好讓他自己回到工作。她記得到畫室的經驗「很好——只是我總覺得我父親畫畫時不喜歡人看他。他不會告訴我我不能看他，但是他總是把我放在一個角落，給我安排好可以自己做的事，所以他不會覺得被人看。」多半時間，他都在思考他的作品，並不在把油彩塗到畫布上。「他花很多時間計畫他要畫什麼，就坐在那裏看著，想著。」

　　他女兒的記憶中，羅斯科花在工作上的時間使他很少有時間給他的家庭。他整個星期都在畫室裏，週末下午到美術館去。「就是我大一點以後，我也只記得他只有星期天早上在家。他花在我身上的時間是星期天早上帶我到『賀恩和哈達特』（Horn and Hardart）去，然後到中央公園。」在那些星期天外出的活動中，羅斯科有時表現笨拙，不曉得真正跟小孩一起該如何。他教凱蒂騎腳踏車的法子是「在腳踏車後面跟著跑，大叫。他怕我翻倒，也許是因為他自己不會騎的關係。」凱蒂的父親絕對是一個「嚴父，他很容易發脾氣。如果有人打我，絕對是我父親，」雖然「他並不是時時在那裏的。」

　　凱蒂長大期間，「我看到他的時間更少。我大了以後甚至不記得我們星期天還一道出去。」她八歲時，他們停止了星期天早上的活動。跟她父親溝通也非常困難。他們從來不談任何「個人的事」。如果談到比較嚴肅的問題，他「很強烈地覺得年輕人應該被教育；他對他們的意見並不看重，」那種態度，他女兒認為，「造成很多衝突。」「並不是他不愛你，他非常愛我，關心我要做的事——但是跟他談任何事都非常困難，因為他的基本態度是年輕人懂得不夠，他不會像有的父親那樣坐下來教你，如此我可以懂得多一點。他的態度是我必須先自己學會，然後我們再談。」

　　即使他在，他也難以接近，羅斯科這個嚴父還對他女兒的教育標準要求極高，他自己在年輕時代先達到而後來拒絕的標準。「他非常在意我得到好分數；要求一直在那裏，但我不認為他參與多少。總是從外面要求我如何如何，但他其實並不了解內情。」凱蒂體重增加，他父親會非常在意，對她及他自己的朋友抱怨，如果情況沒有改善，他會非常生氣，好像她是家中唯一有體重問題的人。「父親的角色像李爾王」，不論在家中還是在藝術界。「不論我們老一輩的做了什麼，今天的年輕人不把我們當一回事。」羅斯科自己不是那種樂

於發現、推崇年輕有才後輩的藝術家，他也不是那種以敎他年幼的女兒而感到滿足的父親。他比他自己知道的更像李爾王，他不把年輕人當一回事，然後抱怨年輕人不把他當一回事。

對他的朋友和家人，羅斯科可以是溫柔、溫暖而熱情的，他在一九五〇年代早期和中期的畫裏那種包圍觀眾的精神上的溫暖和情感上的滋養。然而那種精神上的慷慨是非個人的：羅斯科可以把自己打開給陌生人，無名的觀眾，他們的「需要」和「精神」會使他們願意給他的作品那種他尋求的長時間的、有耐心的敬意。可是在個人生活上，羅斯科太焦慮不寧，太情緒化，全心放在他自己的需要上，完成他的作品，把作品推廣出去，日常的家庭生活只使他覺得受到限制和沮喪。他的距離和需要控制，他的易怒和要求，使他承襲了他自己最恨的、曾深受其害的權威態度，那是他在他母親的畫像和《羅斯科維茲家庭》那幅畫裏暗示他自己認爲他父母的權威態度。

隱密的羅斯科，對戴蒙太熟悉地跟他打招呼不高興，不願意格羅卡斯特檢查他的身體，朋友對他的印象是躲在牆後面或隱藏在迷霧中，在生活中希望界限，也能強制地劃出嚴格的界限。正如羅斯科嘆息「父權的式微」暗示的，他的家庭和諧的觀念同時是舊世界裏的傳統價值和美國在一九五〇年代的性別角色。「我發現美國年輕的十八歲女孩令人銷魂，」羅斯科在一九五六年告訴詹森。「這類美麗女子令我發瘋。」他甚至跟這樣一個女子結了婚。在他們早年興奮的戀愛、婚姻期間，二十三歲的瑪爾是四十三歲畫家的「維納斯」。正如安—瑪麗・列文所見，「馬克把女人看成洋娃娃——可以愛哄、摟抱、玩樂，但不必把她們太當回事。」年輕、美麗、金髮，女人的存在是被觀賞；或者結了婚，放在家裏，好讓丈夫工作，參觀美術館，在藥店和酒吧交際，雖然如此，仍有一點覺得受到家庭束縛。

一九五六年夏天，結婚十一年的瑪爾已經三十四歲，仍然很迷人，她成了全職家庭主婦，一個六歲孩子的母親，照顧日常生活中一切事物，那些她丈夫的不耐、分心和笨拙無法照顧的事物。那年夏天，羅斯科因爲誤診而在床上躺了兩個月，瑪爾必須照顧一個六歲、一個五十三歲的人，兩個都個性倔強，需要注意力。

夏夫在羅斯科一九四〇年代中期的幾幅畫中，找到傳統聖殤圖的畫面結構，畫中聖母哀悼她死去的兒子，他的身體在她膝蓋上平行伸開。夏夫認爲這些畫也反映了一些聖母和她膝上的聖嬰的特點，所以仍是一種羅斯科畫中

慣有的神祕的死亡／再生內容。庫尼茲說過，羅斯科「隨時需要安撫、鼓勵和慰藉」。夏夫說的那幅畫是在他和伊迪斯離婚後，和瑪爾戀愛、結婚，開始他的新生活之後畫的。所有這些作品，表現一個受害的男性承當的痛苦使他得到母性的關懷，都和他母親（她的畫像）以及他第一任妻子（《女雕塑家》）那種強硬、有距離的形象無關。羅斯科的整個一生，他想像中的恐懼，他真的病痛，他加諸自己的傷害，他不願找醫治，或者即使找了，不能遵守醫生所囑——他身體上的創傷（以及心理上的）發出需要慰藉的戲劇性召喚。「維納斯」的角色，一旦從原始的水中緩慢地盤旋上升之後，是支持、鼓勵、幫助她困境中的丈夫。她在家裏，可以給他由於身體上種種不適、社會生活的壓力以及市場上的傷害令他迫切需要的慰藉。

瑪爾在她丈夫進入一段新生活以及經歷那段生活的過程中給了他慰藉。可是孩子的出世使她的責任增加，注意力分散。在第六大道及後來的五十四街，羅斯科住的地方有美術館、藥店、酒吧和餐館，但是沒有許多孩子，也沒有供孩子玩的地方。一方面是這個原因，另一方面由於凱蒂小時候非常害羞，她多半時間都跟她母親一起。「我母親花了很多時間在我身上，常常想花樣跟我玩。我不是個能自娛的小孩。她花了很多時間，跟我一起做藝術或手工作品，而且真的跟我玩，」直到凱蒂三歲開始上托兒所。如果凱蒂是個苗條、美麗、安靜的女孩——換句話說，像洋娃娃那樣的女孩，羅斯科或者會比較開心。可是凱蒂是個聰明、個性倔強、要人注意的孩子，一個「渴望父親」（用一個他們家朋友的話說）的女孩，而且也非常像她父親。羅斯科現在有了一個搶奪瑪爾注意力的對手。

「馬克不但接受一家之主的角色，」賴斯說，「他也喜歡那個角色的責任。瑪爾從來沒有表示過她因此覺得受辱。」他們多半和羅斯科的朋友交際，許多人覺得瑪爾「天真」、「俗氣」、「喋喋不休」、「瑣碎」、「單調」。她有時也覺得他們單調。有一次他們和羅森堡夫婦及許多別人一起的晚餐中，在一段嚴肅的長篇藝術討論後，瑪爾忽然說，「我對這些談論煩透了，我們跳舞去。」梅·羅森堡（May Rosenberg）把這個故事到處張揚，顯示瑪爾的淺薄。瑪爾越來越孤立，不受重視。

約在一九五七年間，瑪爾第一次去看格羅卡斯特，她說她的手指有時會麻，結果那是由於脊椎骨盤的壓力造成，她告訴醫生她經常喝「很多」酒，後來幾年，她曾嚴重地摔倒兩次，格羅卡斯特認為都和酗酒有關。最後，她

不再去看格羅卡斯特，因為「她不喜歡我強調她對酒的依賴。」在畫中，羅斯科可以把父親、母親和孩子「這三種不同的特性畫成一個家庭結合」。但是到了一九五七年，羅斯科依賴創造出他作品的家庭，開始有了緊張和分裂，孤立和漠視，退縮到酒精中逃避現實。

羅斯科寫尼采那篇文章時，他說到在人類存在最底層的基本暴力和我們必須面對的日常生活之間那種「悲劇性」的「無法協調」。藝術經由祭祀般地認可這種暴力，可以使我們忍受這種衝突。而日常生活，美國中產階級的日常生活，羅斯科的日常生活，否定這種暴力，只會被這種暴力侵蝕。

註 釋:

❶羅斯科的文件中有一封給席維斯特的未完成信稿，沒有日期，對他的文章〈羅斯科〉表示感謝。該文是羅斯科一九六一年十月十日到十一月十二日在白教堂藝廊展覽的評論。

「首先表達我的感激，」羅斯科寫道，「不是因爲你寫這篇文章，而是因爲你完全掌握了這些畫的意義和目的。我對你的熱誠以及你思考及表達的能力也充滿感激。」

「有一次一位作家問我今天的藝術方面的評論應如何改進。我的回答是作家寫的和作家本人是相等的地位。」

「我的意思是指對我而言，開這樣一次畫展，知道至少有一個人被這些畫啓發到這些畫能啓發的高度，是一件最滿足的事。」

❷此處的數目已經減去畫廊抽的三分之一。

❸詹尼斯「想把我的畫廊搶走，」帕森斯說。「我整個夏天都在法庭跟他打官司，最後我自己搬出畫廊。我們的官司很嚴重。官司後，我無法忍受跟他同樓，這是我決定離開的眞實原因。我們的官司結果是平手。可是我搬走後，詹尼斯租下整層樓。」

❹羅斯科自殺的那天早上，凱薩琳•庫接到史提耳的電話。他並不知道羅斯科過世的消息。庫告訴他後，他說，「我一點都不驚訝。因爲他過的那種生活，這是必然的結果。」

❺紐曼的話一直是如此被引用。他原來說的其實並不像警語：「我堅持以一個普通人的身分（非美學家）來參加這個會，因爲我覺得即使美學就像科學一樣成爲一門專門學問，對我作爲一個藝術家並無影響。我在鳥類學方面做過一些研究，我從來沒碰過一個鳥類學家認爲鳥類學是爲鳥做的。」一九七〇年，安東尼奧(Emile de Antonio)訪問紐曼時，他引用自己的話說，「美學對我大概就像鳥類學對鳥一樣。」或許這是別人引用他話的來源。

❻譯註：四旬齋前一日的狂歡節只在某些城市中慶祝，像紐奧良和巴黎。

❼羅斯科曾為一位年輕的畫家希爾 (Clinton Hill) 的畫展
「梯子和窗子：最近作品」寫過一篇文章，但沒有簽名。
該展是一九五五年十一月二十一日到十二月十日於薩博
斯基畫廊 (Zabriskie Gallery) 展出。

❽羅斯科生氣時會威脅要告到法庭，但是布朗尼事件後，
他從未真正採取行動。他一個波特蘭時代的朋友吉斯・
所羅門記得一九五〇年代早期，他曾在皮耶大飯店開酒
會，羅斯科「喝著酒，講個不停，抱怨他的親戚，因為
他必須賣報紙賺錢。他的親戚對他不夠好。」等他說完，
有一個叫賴文 (George Levin) 的律師對羅斯科說，「你
不必做出那副狗娘養的德行，你沒那麼糟。」第二天，羅
斯科打電話給賴文，威脅要告他。

如果羅斯科真的威脅要告寫關於他文章的人，他一定是
出於憤怒，或者想嚇對方，因為自從紐曼告瑞哈特失敗
後，我們實在不清楚他到底可以控告什麼，怎麼可能希
望勝訴，到底希望得到什麼（藝評家的收入很低）。

❾他的朋友史華巴克 (Ethel Schwabacher) 問到克雷漢的說
法「邊緣的接觸（指大框框的邊緣）對他似乎暗示在意
識和潛意識之間的界限，」羅斯科說，「那只是克雷漢陳
腐的觀念。意識和潛意識已經是過時的字眼了。那些字
眼用來形容超現實主義很合適；但現在已經用濫了，所
以不再適用於這個難題。」

❿所有引到該文的文字都是從一份七頁的打字草稿中引用
的，那篇文字像是一篇關於尼采的散文。但是沒有一篇
定稿，所以不確定羅斯科是否完成全文。

⓫此處羅斯科的論點是他後來在《生活》雜誌上說法的基
礎：「繪畫不是一種經驗的圖畫，繪畫是經驗本身。」

13 斯格蘭大廈的壁畫

這個建築是我們最偉大的廣告和公關成品，使我們立刻躋身於那些背景殷實、重視品質的人的行列中。

——艾德加‧布隆夫曼（Edgar Bronfman），斯格蘭父子公司總裁

一九五四年七月，斯格蘭父子公司當時的總裁許文格（Frank R. Schwengel）宣佈公司要在公園大道375號，五十二街和五十三街之間建一座現代辦公大樓。「經濟大蕭條已經是過去的事，」許文格充滿信心地宣佈。「儘管戰後的種種適應和政治上的不穩定，美國的商業活動除了偶爾或暫時的衰退，一直保持在將近最高點。」這座辦公大樓將由一家加州建築公司皮瑞拉和拉克曼（Pereira and Luckman）設計，預算是一千五百萬美元。大樓將在一九五七年斯格蘭之家一百週年紀念時竣工。

開創並仍在經營家族事業的布隆夫曼（Samuel Bronfman）寄了一份斯格蘭大廈的計畫給他在巴黎學繪畫和雕塑的女兒蘭伯特（Phyllis Bronfman Lambert）。她回了一封十六頁的信評論設計。她父親要她回紐約，選擇一

個較好的建築師，她同意了，要求菲利普‧強森幫她，他們一起選定了一份建築師名單，多半是知名的現代「國際風格」的建築師，包括古匹烏斯（Walter Gropius）、貝聿銘（I. M. Pei）、懷特（Frank Lloyd Wright）、科布西耶（Le Corbusier）和凡德羅（Mies van der Rohe）。蘭伯特選中凡德羅，一九五四年十一月他簽了合約設計斯格蘭大廈，菲利普‧強森當助理人。「使這座建築物成為你一生最高的榮耀，也成為我最高的榮耀。」布隆夫曼非常欣賞六十八歲的凡德羅。

布隆夫曼一生的夢想是把自己建立成一個背景殷實、重視品質的人。他是加拿大人，多年來住在一座有塔的大廈中，他給大廈命名為布魯維德宮（Belvedere Palace），斯格蘭出產的七冠（Seven Crown）也是他取的名字。他賣的酒裏面包括皇室威士忌（Chivas *Regal Scotch*）、考爾維特爵士（*Lord Calvert*）、皇冠（*Crown Royal*）及皇家禮砲（*Royal Salute*），他最喜歡的夢想是有一天受英國皇家封爵。他的父母是猶太裔的俄國移民，布隆夫曼於一八八九年誕生於從俄國駛往加拿大的船上。他是個有野心的移民，希望融入英國貴族階層，並非一般中產階層。

他貧窮的家庭在加拿大先以賣生火的木材和冷凍白魚維生，後來又賣馬，直到年輕的布隆夫曼注意到馬販通常聚集在酒吧裏，他告訴他父親酒吧可能比他們賺的錢要多得多，「我們應該開始賣酒。」他們籌了一筆錢買下一家旅店／酒吧，之後買下一連串這樣的酒吧，通常在加拿大西部鐵路線上，他們的收入來自賣酒賣娼。後來，布隆夫曼開始製造並經銷烈酒，他真正發財是在一九一九年美國法律通過禁賣私酒之後。他開始走私，和藍斯基（Meyer Lansky）、路奇亞諾（Charles "Lucky" Luciano）等黑道人物都有交道。到了一九三四年酒禁解除後，他的盈利已達八億。布隆夫曼的社會地位是由販賣私酒的事業做經濟後盾的。

一九二八年他買下原來的斯格蘭父子公司，給他經營的事業一個企業頭銜和可敬的歷史，但是他始終沒能受封成爵士。為了達到他冠冕般的最高榮耀，他給凡德羅完全的自由和豐厚的預算——約是四千三百萬——設計他在紐約第一座大樓，也是他到當時為止最大的建築。這位前包浩斯的主任凡德羅以含蓄、簡單的直線設計和昂貴的材料，開始建造在戰後紐約興起的摩天大樓中最精緻的辦公大廈，給了布隆夫曼渴望多年的高品質門面——用彩色玻璃和銅建造的門面。

「整個建築是設計給有地位的人用的辦公空間。」這座三十九層的銅和玻璃的長方形設計建築座落在公園大道九十呎遠，進出口仍是一個寬敞的廣場，是用粉紅色大理石建的，兩邊是平衡對立的柱子，上有輕柔的噴泉，廣場的邊界是用不同的大理石。大樓有三個進口，僅以玻璃和廣場隔開，建築的走廊有淡色石灰岩牆壁，屋頂是灰色玻璃嵌貼在黑色水泥背景上，地面是石花崗岩。走廊背面，電梯之後，有一個很短的石灰岩樓梯，往上兩邊各有短廊，通入一個開闊、高屋頂的空間，南邊的是一個酒吧，北邊的是四季餐館。

「壁畫裝飾是空間必要的一部分，」蘭伯特寫道，「我爲斯格蘭公司的辦公室、公共用地和餐館買下並且特約了各種版畫、海報、繡帷、繪畫和雕塑。」蘭伯特從一九五四年就認識羅斯科，一九五八年爲斯格蘭藏品買下他的《紅色裏的棕和黑》(Brown and Black in Reds, 1958)。強森認識羅斯科及他的作品，巴爾告訴過強森，羅斯科是「當今畫家中做這種形式的作品中最好的一位。」那年春天，菲利普·強森邀請羅斯科爲四季餐館兩間計畫中較小的一間餐廳作一系列壁畫。一九五八年六月六日，詹尼斯給蘭伯特的信上再次確定羅斯科和強森的談話，羅斯科將「作五百到六百平方呎的繪畫」，報酬是三萬五千元。六月二十五日，斯格蘭購買訂單上有「建築裝飾」由羅斯科製作，費用是三萬到三萬五千之間，支付七千元作爲「目前開支」，其餘每年支付，四年付清。據強森說，羅斯科「可以全權決定他應如何設計他的壁畫裝飾。」

這項協議達成後不久，德庫寧在現代美術館碰到羅斯科，「他非常高興。我從沒見過他對自己的工作這麼高興過。那是他接受四季餐館特約壁畫的時候。他那麼高興的原因是他簽了一個合同；他非常小心。他簽了合同，所以他可以脫離合同。」羅斯科的合同中寫道「如果在付款期間，這些畫因任何原因出售，藝術家本人必須有優先權買回，價錢不得超過原先付的價錢。」羅斯科「簽了合同，所以他可以脫離合同」是因爲他對這件工作一開始就有一種曖昧的感覺。

從最好一點來看，羅斯科對展覽他任何作品都有這種曖昧的態度。「他是那種對任何公共展示都抱有極大恐懼、極大憂慮的人。」賴斯說。「開幕前，他會嘔吐，就像那些表演藝術家，像演員一樣。展覽迫近時，他真的必須躺在床上。他的身體會不適，我不是指傷風那一類的。他只是會吐，完全支持不住，不論是身體上還是精神上。」羅斯科說把作品送到外面世界是一件「冒險的事」時，他並不是故作姿態。他屬於詹尼斯畫廊的七年間，他只同意兩

次個展，分別在一九五五年和一九五八年。就像他在一九六一年現代美術館個展開幕當晚，羅斯科害怕公開展示他的作品會使「每一個人」「看到我是怎樣一個騙子」。

「他喜歡人家把他當作天才──到他的畫室去當一名觀眾，」馬哲威爾寫道，可是「在他內心最深處，他也有一種根深柢固的曖昧態度，一種強烈的懷疑，質問他親近的人他到底是不是一個畫家，那種懷疑超過一個藝術家通常會有的自我懷疑──是一種根本的懷疑，所以他的買主──他有時恐嚇他們或在一夜之間要他們付更多的錢──在他眼中可能神經有問題，而他自己只是一個顏色蓋住的騙子。」

「藝術家需要給自己很多時間；思考和質問他從事藝術的原因，羅斯科相信。」渴望與人溝通，渴望被人尊為天才，羅斯科質問他自己作畫的原因以及他適應藝術市場的原因。史提耳、紐曼、瑞哈特在一九四八年早期曾不齒地提到傳播界「一種有組織的攻擊『不可辨認的』藝術」，羅斯科曾寫信告訴史朋，「那個攻擊是十年來我們受到最高的榮譽。對他們而言，可以辨認等於不名譽和懷疑。」十年後，羅斯科自己變成那些同樣的傳播圈內一個可以辨認、受到敬重的人物了。他是否把他自己也看成不名譽、值得懷疑的呢？部分的他是那個來自波特蘭貧窮的移民，羅斯科彷彿以他哥哥的角度看他的作品，懷疑這些東西是不是贗品。部分的他是個純藝術家，羅斯科彷彿以史提耳的角度看他自己的事業，懷疑他是否變得腐敗了。

一九五二年，羅斯科和史提耳一樣，拒絕讓他的作品和其餘「十五位美國畫家」的作品到歐洲巡迴展出，主要是由於他無法親自監督掛畫。那年他也拒絕參加惠特尼美術館的年展。他還拒絕惠特尼一九五四年的展覽「新的十年：三十五位美國畫家和雕塑家」，和一九五七年四月惠特尼邀請的展出。

他接受斯格蘭特約的壁畫工作後兩個月，羅斯科的作品《藍色裏的白和綠》得到古金漢美術館國際競賽獎，詹尼斯把畫送去參加比賽，沒有通知羅斯科。羅斯科寫道，「他希望有一天榮譽能加諸在藝術家身上，只因為他一生作品的意義，而不需要把繪畫捲入競賽，」他拒絕美術館的獎，並退回一千元獎金。❶當然，一旦羅斯科的作品離開他的畫室，作品就進入競賽的環境。有時候，羅斯科跟那個環境的交涉是圓融的，有時候則非常強硬。如果經濟的成功及變成一個「名字」使羅斯科覺得自己腐敗，那也使他有能力拒絕，因此保持某種道德上的純淨。

為什麼羅斯科——對展示他的作品那樣不安，那樣害怕他的作品被降低到裝飾性的層面，那樣苛求在什麼地點、如何展示他的作品，那樣深受「人類預言和悲劇直覺」的影響——會接受四季餐館的特約計畫呢？

解答這個問題的難題之一是，最初羅斯科得知他作畫的餐館的作用到底是什麼。菲利普‧強森和蘭伯特都說「羅斯科知道那是一個非常昂貴的餐館。」兩人都記得一同和羅斯科到現場去看過。蘭伯特清楚地記得和羅斯科談到「那些畫必須很高，高過進餐客人的頭部。」可是，羅斯科的助手賴斯則說，最初羅斯科得到的消息是北面兩間中較大的一間要作為職員的自助餐廳，較小的一間（羅斯科作畫的那間）是一個會議室。這間房間被和較大那間相通的樓梯抬高，中間隔以木牆，牆上有很寬的門和四個極大的窗子，賴斯說，羅斯科的房間「可以被看成一個舞台的前面，從職員吃飯的自助餐廳打開的門口，至少可以看到一面很長的牆壁（最遠的那一面）。」

亞敘頓是羅斯科很親近的朋友，賴斯則和羅斯科每天一起工作。他們很可能會記得羅斯科告訴他們的話。他們兩人記憶中的共同點——羅斯科的畫會被在餐廳的職員看到——聽來像是一件會對羅斯科的社會良心有吸引力的工作。「羅斯科很高興這座建築中的員工會看到他創作的一面牆壁，」賴斯說。可是這種說法又引起另外一串問題。那只把「職員」放在和窮孩子把鼻子貼在大廳的窗子上，看裏面那些貴族作樂的地位。可是，當然斯格蘭大廈的「職員」——「設計給有地位的人用的辦公空間」——並不是無產階級；他們是那種可能會在餐廳，比如說，四季餐館這種地方用餐的人。不管在較大那間房間用餐的人是工作人員、富有的人、或者一般人，任何餐廳（或會議室）適合用來看羅斯科的作品嗎？

羅斯科稱大的美術館「豪華陵寢」，想像他希望在怎樣的環境下展示他的作品，羅斯科曾說過，「如果能在全國各地造一些很小的地方，就像小教堂那樣，讓旅客、行人能進來坐一個鐘頭，面對掛在小房間裏唯一的一幅畫沉思，那會是最理想的環境。」他跟蘭伯特提過「他理想中的環境是在偏僻地方的小教堂，不是在你隨時都可以去的大城市，而是比較偏遠，在城外，一個目的地。」一九五九年夏天，在英國旅行時，羅斯科到聖埃福斯（St. Ives）樂蘭（Lelant）的一個沒有用過的小教堂去了兩次，考慮買下那個教堂當作私人美術館。❷斯格蘭大廈較小的那間房間並不小，也不偏遠，更不是教堂。那是一間餐廳，一個有著「驚人胃口」的人應該知道，人們到這種地方不是來孤

獨地沉思的，他們是來填滿肚皮，對自己和別人炫耀以及談話的。

一九五九年六月，從紐約搭船往那不勒斯的第一晚，羅斯科在經濟艙的酒吧閒蕩，想找個人談天。他找到約翰·費沙，他很快地得知費沙是個作家，和藝術圈毫無關係，他開始告訴費沙，「他才接受一個特約工作，在斯格蘭大廈裏面非常昂貴的餐館中一間房間作一系列壁畫」——「那是紐約最富有的雜種會去饕餮和炫耀的地方。」「我心懷不軌地接受這項工作，」羅斯科說，「我希望能使在那裏用餐的每一個狗娘養的倒盡胃口。」他希望這些畫會使用餐的人「覺得他們被關在一間所有門窗緊閉的房間裏，他們唯一能做的是用頭撞牆。」

這時羅斯科已經非常清楚他的畫是在什麼地方畫，為誰而畫，為什麼而畫了。不管他先前得到的消息（或者認為他得到的消息）是什麼，他從一開始就充滿懷疑。他解決衝突的方法是把自己的動機想成侵略性的，把他的繪畫想成破壞性的，能夠進入富人裏面，使他們倒盡胃口。斯格蘭的工作不但不會收買他，使他腐敗，反而加強他作為一個孤立藝術家的感覺，創造使那些生活舒服的人感覺不舒服的作品。有些羅斯科的朋友寧願把他想成一個純粹冥想的畫家，對費沙的說法持懷疑態度，表示羅斯科從來沒對他們表示過他的惡意，而且他和費沙並不那麼熟。羅斯科戲劇性的聲言可能想使初識的費沙對他另眼相看，但是船上的交談並不是羅斯科第一次表示憤怒是他接受那項工作的原因。一九五八年七月，就在同意那項工作後幾個星期，羅斯科給馬哲威爾的信上寫道，「我終於決定接受那項委託了，」好像他已經反覆想了很久，仍然覺得有些不妥當。「我喜歡這項委託的一點是，」他繼續說，「那使我的憤怒到達一個程度，使我能在畫面上創出難以忍受的尖銳，我希望。」開始執行這項工作時，羅斯科已經充滿憤怒。

許多力量使他傾向接受這個委託。其中一個力量是可能使他和他最敬佩的兩位二十世紀較早期的藝術家的作品平等，甚至超過他們的。羅斯科講到偏遠的教堂顯出他知道馬蒂斯的作品(1948-50)，馬蒂斯在法國文斯(Vence)為一個很小的天主教堂作壁畫、彩繪玻璃窗、彌撒祭袍。羅斯科也知道並敬仰米羅為當時在辛辛那提新建的現代化屋頂廣場旅館（Terrace Plaza Hotel）的頂樓餐廳創造的三十八呎半長的壁畫(1947)。馬蒂斯在一個宗教聖地作畫，米羅則是在一個商業性的地點。羅斯科的侵略性會把一個商業性的地方轉化成一個冥思的空間。

　　較早，羅斯科的三位好朋友曾參與爲一個公共空間創造藝術——費伯、葛特列伯和馬哲威爾在一九五一年受邀爲新澤西州米爾朋（Millburn）的一個猶太教堂作畫。羅斯科並不贊同此事。「馬克以前喜歡譏諷我們接受委託，爲猶太教堂作畫，」葛特列伯說。「有一天在貝納・芮斯家裏的聚會上，他說他絕不會爲猶太教堂作畫，如果他要畫，會是一個天主教堂。所以我說，『旣然如此，馬克，你幹嘛搥胸跺腳?』」❸宣稱自己是「超越」接受猶太教堂的委託，羅斯科仍然在葛特列伯的反問下顯出他嫉妒的敵意。

　　但是他的反應並不全是酸葡萄心理。他希望被想成是一個宗教性的畫家，但並不要是一個猶太教的畫家；所以他不願爲猶太教堂作畫。天主教堂則是安全的，因爲沒有人會說他是天主教畫家，但是天主教堂的工作一直到幾年後約翰及多明尼克・迪曼尼爾（John and Dominique de Menil）請他創作休斯頓教堂時才出現。接受委託而裝飾一家時髦、昂貴的餐館使羅斯科處於受到他的朋友、他的敵人以及他自己良心尖刻評斷的地位。史提耳會接受這樣一件工作嗎? 費伯、葛特列伯和馬哲威爾曾創造各自獨立的繪畫來裝飾猶太教堂。製作一系列的繪畫，羅斯科不再是裝飾一個已經存在的空間；他的繪畫將超越獨自的繪畫，創造一個空間:「我創造了一個地方。」

　　「一旦觀眾追上了畫家，」羅斯科說，「就是畫家該換方向的時候了。」斯格蘭的委託給羅斯科機會，第一次爲一個公共場所、一個特定的空間作畫。那間長而窄的房間（約有五十五呎長、二十六呎寬、十五呎高）並不是他喜歡的那種小而密閉的空間。那裏面的室內設計更是一種挑戰。北面較短的玻璃牆壁會有很多自然光線；每一個窗子會有掛窗簾的金屬鏈子，它們微波般地晃動（空氣的流動造成的）可能會是干擾。南面的牆會有一個侍者用的門。❹東面的牆很長，約有十五呎高，會有掛畫的空間，但是對面的法國核桃木製的牆則沒有地方掛。那面牆被一個盒子狀的通道和好幾個可以俯視大餐廳的開口切斷。❺在那面牆上，畫只能掛得高，在通道和開口上面剩下七呎高的空間裏。❻

　　羅斯科一直要他的畫掛得低，所以它們能把觀者包圍。可是四季餐館裏面的壁畫必須掛在用餐人的頭頂以上，否則他們就看不到這些畫。後來談到這些畫在倫敦白敎堂藝廊（Whitechapel Gallery）展出的懸掛，他說，「這些畫原先是畫成離地面四呎六吋高。如果不可能掛那麼高，離地面至少三呎以上仍然能達到原先的效果。」特定空間的設計條件的壓力使羅斯科把他的藝術

推到一個新的方向。

「我相信他覺得在繪畫上他已經發揮到盡頭了，直到斯格蘭壁畫的提議出現，」賴斯說。「那件工作絕對帶給他一個嶄新的層面。」過去，羅斯科很小心地在掛畫上注意彼此的關係。他在芝加哥藝術中心展出時，掛了九幅畫，造成一個整體，但是，正如德庫寧指出的，「這是他第一次創作系列作品，使每幅畫之間彼此相關。」這項新的工作使他能繼續他對控制觀畫環境的關心，回到他在三〇年代許多作品中表現的建築空間和人的存在之間的張力，給他一個機會把他活的統一的觀念推向一個新層面。難怪蘭伯特說，這項委託引起他「極大的好奇和興趣」，使他忍住不理會他對餐館環境不自在的預感。而且，創造這樣環境的機會也許不會再出現。他從一九五八年夏末秋初開始工作，賴斯說，羅斯科「熱烈地投注在那項工作中，彷彿那是一種解脫。」

<p style="text-align:center">*</p>

人必須走得更遠，人必須走得更遠。

<p style="text-align:right">──齊克果，《恐懼與顫抖》</p>

羅斯科最後接受斯格蘭委託時，他已經離開紐約市，到他們在麻省普羅文斯城貝佛德街（Bradford Street）250號買的新房子度夏去了。「說到我們自己，我們非常喜歡我們的小房子，昨天我們停止這一季的整修，」羅斯科給馬哲威爾的信上寫道。「不曉得是運氣好還是不好，天氣一直不好，花在整理房子的時間並沒有使我們覺得浪費夏日假期。」五十八歲的羅斯科現在擁有房地產了。

自從和瑪爾結婚以來，羅斯科的夏日假期多半是在東漢普頓或普羅文斯城度過的，艾華利─葛特列伯─紐曼─羅斯科的夏日假期漸漸停止了。羅斯科小時候，喜歡爬上波特蘭山上去看市景和威廉密蒂山谷。年輕時，曾在波特蘭山上和愛迪朗達克山區露營，速寫，畫水彩畫。他喜歡游泳，一九三〇年代夏天常在紐約州的克若藤瀑布和麻省的格羅斯特度假，畫了許多海邊的水彩畫。他害怕禁閉，曾豪放地寫過這樣的句子，「使人能再呼吸，再伸動四肢。」他可能喜歡戶外，波特蘭的山上看到的全景或東海岸沿岸平坦延伸的遠景，可是正如李斯所見，「羅斯科不是個屬於自然的人，他不是梭羅。」

羅斯科在鱈魚角買房子是因為他想離開城市，輕鬆一下，種種花、游泳、

遊船、日光浴、沿著海岸線散步、在海邊休息，和他女兒在沙灘玩沙？羅斯科確實偶爾去游泳，可是他現在已經不長途散步了，也不會遊船。度假時，凱蒂‧羅斯科說，「他除了到海邊去，什麼也不做。我父親也不喜歡海邊。他會換上衣服到海邊去；他皮膚很容易被陽光曬裂。他一點也不喜歡戶外活動。」艾絲特‧葛特列伯記得有一次和羅斯科一起坐在海邊——一排小蟲子飛過來，羅斯科就離開了。羅斯科身體上的享樂——吃東西、飲酒、抽菸——都是為了尋求慰藉而不是健身提神，自然景物並不比機械使他有興趣。羅斯科告訴史朋他從未遇見過超現實主義畫家安斯陸‧福特，但是認識「他一個朋友，佩倫，他似乎喜歡挖掘、鏟鋤，回到土地活動，回到自然。結論是：腐敗。」

　　在科羅拉多停留時，羅斯科不只傲慢地拒絕爬山或上馬。「他不願跟自然有所牽連，」庫尼茲說。「他最令我震驚的言辭是他恨自然，他在自然世界中覺得非常不舒服。」羅斯科買了他在東九十五街的房子後，他對付後院花園的法子是置之不理，就像他在波爾德附近車出了毛病，他就準備一走了之一樣。有一天，羅斯科向喜歡園藝的庫尼茲討教一點美化花園的法子，「我建議了幾種我認為會使那個暗敗的花園顯得光鮮一點的植物，他們的花園已經整個毀了，因為他們讓狗在裏面隨便跑。」可是，羅斯科說，「哦，不要，我不能忍受花。不要花。絕不要花。我只要一種植物能長得高一點，也許有一點樹蔭，但是我並不要一個森林。一種他立刻就想到無法控制的情況，自然的秩序（即使是後院的花園）會使羅斯科覺得不舒服，但不是創造上的不舒服。」他喜歡城市文化，無情的都市壓力，不友善的社會，那會把他推向他自己，推向一個狹小、封閉的空間，像他的畫室，在裏面到處都是他的存在。就像他自己的身體一樣，自然代表了那種他掙扎著去破壞、超越、轉化的限制和現實。

　　凱薩琳‧庫認為普羅文斯城度假太吵、太擠，她建議另一個「真正可以輕鬆下來的鄉間環境，可是馬克嚇壞了，他不要和自然打成一片。他需要人。他不要坐在樹下看書。他是個城市人。」普羅文斯城和東漢普頓一樣，是城裏人避暑的地方，尤其是從事創作的人，很多羅斯科認識的人可以談天講閒話，就好像他沒有離開第六大道一樣。「我認為如果可以選擇，我父親永遠不會離開城市。」凱蒂‧羅斯科記得。「他實在並不喜歡夏日假期。」

　　羅斯科把貝佛德街房子的二樓改建成畫室，在那裏作畫，不然就在小城裏「商業街上上下下逛，找個熟人談天講閒話。」凱薩琳‧庫說。「你一定知

道,普羅文斯城對美術館和藝術節非常熱中?」羅斯科給馬哲威爾的信上寫道。「你可知道我們這一帶却沒有任何一點這種活動？從這點來看，你對我們這一帶的直覺不太靈光。」他尋找安靜，直到他找到；然後他需要同伴。「可是這裏的街上相當熱鬧，十分鐘的路程你就能和柯比、佩斯（Pace）、或波金（Botkin）面對面，當你需要的是人的面孔，誰的面孔有什麼關係?」──雖然羅斯科很快地從他笑話後隱藏的事實閃開，加上：「我不眞是那個意思。」

這封信後面，羅斯科形容他在普羅文斯城的生活是「放逐」。事實上，他已經「往返紐約好幾次」，找一個可以畫斯格蘭壁畫的地點。羅斯科在一九五六年從西五十三街的畫室搬到西六十一街，在那裏一直到一九五八年春天那棟建築被拆爲止。一九五八年七月，羅斯科在包華利街222號前青年會建築裏面租了一間很大的房間，約有四十六呎長、三十二呎寬、二十三呎高，他「開車回紐約佈置那間畫室。」他曾經漆過他在第六大道公寓的客廳，漆過兩間中城的畫室，現在他開始漆這間從前是青年會體育館的房間。他在離西面牆約十呎處，造了一個十八呎高的石灰薄板牆，後面用來儲藏畫。所有原先的牆壁都是磚牆，爲了可以掛畫看畫，他用石灰薄板把南面、東面、北面的牆都蓋住，除了北面牆盡頭的進口和水槽。儲畫的牆使房間的寬度變成二十二呎，他又造了一個可以移動的第四面木牆(在北面)，安裝了滑輪，可以調整畫的高度。石灰牆板堵住了西面的四扇窗子和南面半牆下的兩扇窗子，只留下北面牆上兩個很小、很高的窗子引進自然光線，極少的自然光線。羅斯科請朋友來看畫時，把房間光線調得「非常非常暗」。用這個比四季餐館那間較小的房間寬兩呎、短九呎、高八呎的空間，羅斯科開始在這間光線黯淡的體育館爲那間豪華的餐館作壁畫。

他從普羅文斯城度假回來後就開始動手。到他停工爲止，他一共畫了他後來形容爲「三組畫」，共有四十幅壁畫，另外還有幾幅個別的作品，是他在壁畫進行受阻時的副產品。他在整修畫室時從梯子上摔下來，扭到脖子，接著一連幾個月全副投入精力作畫，這段時間他對格羅卡斯特抱怨「他簡直精疲力竭，工作過度，非常累。」

羅斯科每天早上約在八點半到九點之間到畫室，多半坐計程車。他看起來既不像銀行工作人員，也不像包華利街上的流浪漢。他穿著廉價、不整、保守的衣服，像那些中下級的會計師，絕非一個色彩畫家會穿的衣服，雖然羅斯科確實添了一點波希米亞式的不羈風味──一頂寬沿扁帽，以及天冷時

穿的一件被蟲咬過、長及足踝的大衣。賴斯說，「羅斯科會換上工作服，那套工作服沾滿了膠和顏料，硬到可以自己站著。」

賴斯是一九五八年夏天開始幫羅斯科一起整修工作室的。然後他用羅斯科從露營店買來的木條替他造撐架，並且為他撐張畫布。他也幫羅斯科一起塗上用兔皮做的膠和顏料混合的底色。「這種巨幅作品，膠会乾得太快，」賴斯說，「所以他經常在梯子上塗底色，而我在底下塗，一直到他的顏料滴到我，」然後他們會換位置。底色之後的顏色全是羅斯科自己塗的，用很大的五吋油漆刷，很快地把顏料塗上。然後經常坐立不安的羅斯科「會坐下來，對著畫沉思很長一段時間，有時候幾個小時，有時候是幾天。」雖然看起來邋遢，行動笨拙，羅斯科「對他的作品極為仔細，」賴斯說。「我從來沒遇過任何人像他那樣對畫的安排如此費神。」畫完成後，羅斯科掙扎著決定這幅畫如何跟別的畫放在一起，以及在牆上的位置。尤其是他經常調整高度，一而再、再而三地思考，問賴斯的意見。「他對那些畫的高度很不確定。」賴斯記得。

從前，羅斯科創作九呎半長八呎半寬的巨幅作品時，堅持那些作品是「普通生活的尺寸」。當他在美術館或畫廊展出一系列作品時，他試圖把機構的規模轉化成人的空間，把他的畫緊密地排在牆上，掛得很低，使它們包圍觀眾，好像親密必須強加於人。斯格蘭壁畫的要求不同，他的空間很大，沒有親近感，甚至是相當冷漠的商業餐館，他的畫會被掛在至少四呎半高以上，他的觀眾都是坐著的。不論餐館的氣氛環境如何，不論到餐館的客人社會地位如何，壁畫的規模絕不是普通生活的尺寸，羅斯科的畫不再能把觀眾包圍了。正如坎普頓（Michael Compton）指出的，「它們會相當高，被人從不同的角度觀看，眼睛的活動主要是水平般地掃過一系列畫，也就是說，它們會被看成是建築。」

一開始，羅斯科對這項挑戰的反應是製作橫幅畫──比方說，八呎半高、十五呎寬──內容仍是他特有的水平帶狀的顏色。但是第一系列，他告訴費沙，「並不成功，所以我把那一系列分開，當作個別的畫賣掉。」然後，羅斯科做了一個簡單、但是原則性的改變：他「把畫本身作九十度的移動，」賴斯說。比方說，像《紅，褐，黑》（彩圖16），方向移動後，褐色及黑色的長方形像兩條柱子，而往後退去的紅色好像造成兩條柱子間的空間。雖然仍然是長方形框框，這個新的形像，暗示窗子、門、柱子，是簡單、古典的建築形像。羅斯科把他的作品推向一個嶄新的新層面。

<div align="center">*</div>

接受斯格蘭壁畫把羅斯科的地位提升到可能是他那一代活著的畫家中最主要的一位。

就在他決定接受這項委託時，羅斯科一九五八年一／二月在詹尼斯畫廊展出的十一幅畫中有十幅被選中在第二十九屆威尼斯雙年展的美國館中展出，是由現代美術館國際委員會選出的。❼羅斯科是僅有的兩位美國畫家中的一位。一九五八到五九年之間，杜魯絲・米勒爲現代美術館國際委員會組織的「新的美國畫」（The New American Painting）在歐洲八個國家巡迴展出，該展是「應歐洲美術館請求，專爲展出美國抽象表現主義」而辦，其中有五件羅斯科的作品。現代美術館國際委員會的成立是爲了「讓世界，尤其是歐洲知道，美國並不是冷戰期間蘇聯有意把美國醜化的那種文化落後的國家」，所以到了一九五九年，一九五〇年的「暴怒的一羣」被尊爲「官方」藝術，在冷戰的文化政治中象徵個人自由。

在紐約，羅斯科的作品受到較有影響力的評論家大篇幅的報導，其中一個是格林伯格，他那篇有影響力的長文〈「美國型」繪畫〉（"American-Type" Painting）於一九五五年在《同黨評論》（*Partisan Review*）發表。

格林伯格是一九四三年秋天左右遇見羅斯科的，他和一個朋友及羅斯科在毛瑞山岡旅館喝酒。當時格林伯格三十四歲，在《同黨評論》當了三年編輯，目前成了《國家》雜誌固定的藝評家，已經建立他那種教條式、不容爭辯的評斷風格。「我們談了不少，」格林伯格記得，「我覺得羅斯科非常諒解，但是我也覺得他很固執。後來他變得有點誇張。但他始終很固執。」❽格林伯格認爲羅斯科對於繪畫的看法「陳腐」，他的談話只不過是「一般泛談藝術」。一九四〇年代，格林伯格最爲人知的是宣揚帕洛克，他告訴羅斯科他對他最近一次展出的作品不像對以前的那樣喜歡。「他對我咆哮起來。我不能憤怒還擊，可是我對他也很不耐煩。我不願用歐斯底里這個字眼，可是……」多年後，格林伯格對羅斯科的藝術做了結論：「馬克在一九四九年是一個偉大的畫家，我相信一直持續到一九五五年。五五年之後，他失去了他的東西。」

在發表的文字，格林伯格多半不談羅斯科，直到一九五五年〈「美國型」繪畫〉出現後，也正是羅斯科開始失去他的東西時。格林伯格的文章肯定了抽象表現主義的「中心地位」和造成的「反響」，這篇文章顯示出到了一九五

五年，這種看法仍然是惹人爭議的，尤其是在反對派人士古伊包特（Serge Guilbaut）發表的《紐約如何偷了現代藝術的觀念》（*How New York Stole the Idea of Modern Art*）之後。「當我說，這樣富原創性和強烈的天才自從立體主義後不曾在繪畫中出現過，我會被控為偏見的誇張，更不用說沒有適當的比例感了。」格林伯格說。然而，他堅守他的立場，大膽地為他同代的美國藝術家爭取主要的地位。

「『抽象表現主義』所有現象中最激進的一面——也是自蒙德里安以來繪畫最具革命性的進展，」格林伯格寫道，「正是在拒絕傳統價值裏繪畫基本的圖像設計。」帕洛克抓住了這一點——「他可以說是真的『搗碎』傳統價值，他的畫面是一片瀰漫著光和暗的霧狀微塵，所有雕塑的立體效果都去除了」——可是帕洛克撤退了。現在格林伯格支持三位他後來稱之為「三位一體」的畫家，認為他們是紐約最具革命性進展的畫家。「在紐曼、羅斯科和史提耳的畫中可以找到一種新的平坦，那種可以呼吸、悸動的平坦，在一片較暗、壓抑的溫暖色彩中。」他寫道。「他們的畫面極少被圖像或設計分隔，表面吸入的顏色造成一種包圍性的效果，畫的尺寸更加強了這種效果。我們的反應是對牆上掛的畫也同時是對它創造的環境。」從繪畫尋找的純粹本質而言，三位一體，雖然他們彼此已經不來往，共同表現了自立體主義以來第一個重要的進展。

一九三〇年代住在簡陋公寓裏喝豆湯度日的羅斯科是為了發展圖畫設計中反傳統價值的成分嗎？羅斯科說的是「超越繪畫」的掙扎。格林伯格則重視藝術表現上的主要特質，形式的解決和美學上的目標。格林伯格還指出史提耳是這三個色彩畫家之首，也是發明者——這種說法顯然是羅斯科和紐曼不願意聽到的。❾羅斯科的藝術似乎「同時受惠於紐曼和史提耳（羅斯科事實上是把史提耳的垂直線變成水平線），但這並沒有使他的作品減少任何獨立性、特殊性以及完美性。」這是格林伯格形容羅斯科的特殊性並沒有因這些影響而減低的第一句——格林伯格的話先在他左臉狠狠打了一記耳光，然後再溫和地拍著他的右面。一九五五年，正如一九四三年，格林伯格是支持羅斯科的。

「我痛恨而且不信任所有的藝術史家、專家和批評家，」羅斯科告訴費沙。「他們是一群藝術的寄生蟲。他們的作品不僅沒有用，而且誤導大眾。他們講的關於藝術或藝術家的事沒有一點值得一顧，除了藝壇流言——我必須說

有時候會相當有趣。」他特別看不起的兩位藝評家是《紐約前鋒論壇報》的簡諾，以及羅斯科稱爲「自大」的羅森堡。「羅森堡總要詮釋他不懂的，也是不可以詮釋的東西。一幅畫不需要任何人來解釋那幅畫是什麼。如果是幅好畫，畫本身自能表達，試圖去加上任何意義的批評家是非常自大的。」從這點來看，所有的藝評家都奪了藝術家的權力；但是羅斯科有特殊原因痛恨羅森堡。

「從某個時間開始，畫布對許多美國畫家而言變成了表演的戲台——不再是一個重新創造、再設計、分析或表現一件實體或想像的東西的畫布了。在畫布出現的不再是一個圖像而是一個事件，」羅森堡在一九五二年發表於《藝術新聞》的〈美國行動畫家〉（The American Action Painters）上寫道。把空白的畫布想像成戲台，藝術家在上面演出他不斷的自我創造，羅森堡用的不是現代形式主義的語言而是法國存在主義的語言。許多批評家和經紀人都曾試圖給這些美國畫家一個名稱，羅森堡成功地創出一個新名詞（「行動繪畫」）和一個理論（有點模糊），提出一個神祕的整代畫家的傳記（每一位畫家在經歷危機後再生），呼籲（給了格林伯格一擊）一種絕對不是形式主義的新的藝術批評。羅森堡沒有提任何藝術家的名字，但是這篇文章在大家眼中是泛論那些動作派的畫家，特別是《生活》雜誌上登的那張帕洛克代表的創作過程。

〈美國行動畫家〉寫到，例如，帕洛克滴畫的精力和令人驚異的結果，可是他寫到這點是把意義放在「事件」上（創造的過程），而這種過程是一去不回的，羅森堡因此省略了所有的思考過程——這是他支持畫家的方式。所以爲了給這一代的畫家一個名稱，他必須先把動作簡化成純粹的直覺性，然後他必須把意圖較明顯的色彩畫家丟開。「和空無最舒服的接觸是神祕主義，」他警告。神祕主義只注重冒險的自我發現中空洞、表面和商業性討好的模仿，靠著「絕對」而避免一種沒有終止的個人掙扎。「結果是，」羅森堡說，「一種啓示錄式的壁紙。」他這句話可能是貶抑帕洛克近來的作品，但是他嚴苛的形容更像是指向史提耳、羅斯科和紐曼。「由幾種色調和並列的顏色及形狀造成的震撼，故意以公園大道櫥窗的方式表達的壞品味，已經足以激發顛覆藝術的活動，」他寫道。更早一篇文章中，羅森堡嘲諷地提到「藍色和紅色長方形交響曲」。

〈美國行動畫家〉一文出現時，在紐約藝術界引起「很多激烈的討論和爭議」。有人鼓動格林伯格答覆這篇很明顯是在向他在紐約藝術評論地位挑戰

的文章，格林伯格回絕了。後來他的〈「美國型」繪畫〉，把色彩畫地位置於動作畫之上，一反羅森堡的說法。然而，在一九五〇年代，甚至後來，羅森堡的理論是談論抽象表現主義的主要基礎，包括五〇年代關於羅斯科最重要的一篇文章，艾蓮・德庫寧寫的〈兩位行動中的美國人：克萊恩和羅斯科〉，於一九五八年的《藝術新聞年刊》（Art News Annual）上發表。

艾蓮・德庫寧自己也是畫家，經常在《藝術新聞》上發表文章，是畫家威廉・德庫寧的太太，她當然不是藝術界的寄生蟲。她一九五〇年代早期第一次在帕森斯畫廊看到羅斯科那些浮動的抽象形像時，「我完完全全被那種顏色展現的魔術迷住了——而它們並不存在於任何形狀之中。」「它們存在於一些地方，而那些地點是那樣迷人。」她寫了一封信給羅斯科表示她的反應，「從那封信之後，我們很快成了好朋友。」他們會在畫展開幕上，在雷諾爾或湯瑪斯家的派對上碰面。艾蓮・德庫寧喜歡羅斯科的「詼諧機智」，並加上「他有一種男性的氣氛，我覺得很吸引人。」「他對我總是有一點挑逗，他跟有些女人的關係是一種……你曉得，那種不會有什麼發展的挑逗，可是懸在那裏，好像要是真的該多好的那種味道。」

一九五七年，德庫寧準備那篇羅斯科和克萊恩的文章的時候，她到他西六十一街的畫室去看他，他在「那間我認為極小的畫室中做那些巨大的畫。」她說，「馬克，我不懂你怎麼能在這麼小的地方工作，」他回答，「我近視非常嚴重。」羅斯科畫畫時並不拿掉眼鏡；但是他的近視——很可能是他小時候在家人發現他需要眼鏡之前很久就有的——可能是他那些模糊的形式，以及他喜歡和他那些巨大的畫布在最近的距離間工作的原因。

羅斯科還告訴德庫寧「他很寂寞。他很高興我到那裏去，喜歡我們的討論。他喜歡從早上十點一直到下午五點談論藝術，那正是我們做的。」「他的表達極為清晰。他說得很慢，每一句話都經過一番思考，用精確的句子說出來。」她感覺出羅斯科的思想對他的重要性是和她丈夫及克萊恩不同的，而且羅斯科非常享受他的思考過程。然而，就像他和凱薩琳・庫的通信一樣，羅斯科無法不對他們整個談話表示沒有意義。「沉默是多麼正確。」他說。羅斯科也夢想「一個理想的生活」，他和瑪爾、德庫寧夫婦，也許還有另一對夫婦一起搬到一個「偏僻」的地方去，「大家各自工作，但是到了晚上可以一起談話」——一種仿照三〇年代艾華利／葛特列伯／羅斯科維茲度假期間的團體生活。

完成那篇文章後，艾蓮·德庫寧讓羅斯科看，他的評語是，「我很喜歡克萊恩那部分，可是關於我這一部分我不同意。」她問他不同意什麼地方，他說，「統統不同意。」雖然那篇文章是在隔日早上截稿，德庫寧把它撕了。她和羅斯科在她畫室談了兩個小時後，羅斯科問他是否可以在那裏等她重寫那篇文章。她說，「這是第一次有人坐著等我的稿子。」他說，「別客氣。」羅斯科坐在那裏等，出去吃了個三明治，看了一些她的書。德庫寧寫完一頁，交給羅斯科，他提出一些問題，他們辯論一陣，她會做修正。比方說，羅斯科要她去掉一個講艾華利影響他的句子。最後，羅斯科同意了那篇文章。「馬克不只要控制他的畫，」德庫寧記得，「他還要控制如何談他的畫。」

羅斯科和艾蓮·德庫寧對他的作品的確有不同的看法。她看不到他在五〇年代早期那些較明亮的作品中的「預言感覺」。「我覺得它們很舒適很奢華，在雷諾爾豪華的公寓中顯得非常自然，人在那幅畫作為背景的空間中非常好看。它們是非常好、非常優雅的裝飾，這一切都是羅斯科最痛恨的。」在她的文章中，她非常技巧地把他作品中這種社交的參與轉變成它們形而上的力量：「他的畫有一種能把站在畫前的人轉變的奇怪力量。他們的膚色、頭髮、眼睛、衣服、大小、行動都染上一層夢境般的清晰和光輝。好像他的畫把它前面的空間掃空，創造出一個新的空間，在其中任何三度空間的東西都會有一種絕對、理想的存在。」的確，她文章中的觀念和語言，加上引用羅斯科的文字和他們的談話，使得這位作者（正如羅斯科喜歡他的觀眾那樣）和她的題目非常接近。

可是不能太近，正如艾蓮·德庫寧自己敏銳的觀察。羅斯科「對他的作品有一種絕對的隱私感。這種隱私感，從一個更深廣的角度來看，事實上延及對畫本身。所以羅斯科作的畫只是個門面並非偶然，好像他的藝術幾乎是藏在畫後面。」她看到，尺寸和規模的巨大是「由於藝術家和他作品的接近——他認為是私人觀點的表現，它們同時也是保持這種隱私的方法。」德庫寧也在羅斯科作品中看到暴力的特質。「這些巨大的形像總是非常逼人的，它們必須進入生活。它們不會停在牆上。它們侵入人的世界。」好像為了保持藝術家的隱私，它們只有侵犯觀眾的隱私。「羅斯科作品的張力在那種瀰漫的光——就像暴風雨前的天空。從一種純淨的顏色移到另一種顏色之間，有一種隱含著的壓力。他那些沒有邊緣的形狀在一個白熱化的空無中等待、呼吸、伸展、靠近、威脅，」德庫寧寫道，好像她感覺到羅斯科作品中的預言感一樣。

　　然而，如果羅斯科讀過並且接受她最後的定稿，他顯然很難取悅，他很快地改變他的立場，公開拒絕那篇文章的看法。正如她的題目「兩位行動中的美國人」顯出，艾蓮・德庫寧是以羅森堡的理論來寫她這篇當代畫的文章，使她能把羅斯科和克萊恩連在一起，引了不少羅森堡的話（他是德庫寧夫婦很親近的朋友），雖然沒有如他那樣貶低抽象表現主義中「神祕的」一派。「繪畫對美國人已經不再是才華的表現，技巧的運用或是滿足個人的愛好，」她寫道。「現在繪畫是一個個人的認同。」

　　羅斯科對德庫寧試圖用羅森堡的名詞加在他身上，或任何名詞加在他身上，非常生氣。他寫了一封信給《藝術新聞》的編輯：「我反對該文中把我的作品歸類在『行動繪畫』下。作者本身是個藝術家，她一定知道歸類等於刻字。真正的認同和宗派、類別是不合的，除非以分屍的方式。」真正的認同是難以捉摸、隱藏──無法辨認的──這種不可能造成的困難足以引起刻記和暴力的攻擊。「把我的作品說成行動繪畫是一種想像。不論把行動這個字的意義如何改變和調整，行動繪畫正是我作品面貌和精神的反面。作品本身必須是最後的裁判。」

<div align="center">＊</div>

　　一九五八年十月二十七日──他全力集中在四季餐館的壁畫後兩三個月──羅斯科在布魯克林普拉特學院一間老教室中給了一個演講，這是從〈被激發出來的浪漫畫家〉（1947）之後他第一次公開談到他的作品，也是最後一次。他的演講至今只在亞敍頓記下的筆記以及藝術史家桑德勒筆錄的錄音中保留下來；保存在羅斯科的文件資料中，此處是第一次出現。

　　「作品本身必須是最後的裁判，」不錯，可是羅斯科深知批評語言，就像掛畫以及畫廊的光線一樣，反應並創造出繪畫被看、被評判、有時是被誤解的環境。羅斯科寫〈被激發出來的浪漫畫家〉時，正是他脫離形像，進入一段實驗和發現的時期，他強調往內探索和自由。一九五〇年代中期，對把他作品歸為寧靜的反應，他在寫一篇關於尼采的文章中強調他作品中戴奧尼索斯的野性。一九五八年在普拉特學院，他正在畫一系列公共場合的壁畫，也正在尋找把他作品和「行動繪畫」這個名詞分開的方式，羅斯科強調刻意和控制。從前，他說藝術是浪漫的移動，「一個在未知世界中未知的冒險。」現在，「我把藝術當作交易，」他在普拉特學院說。

「我開始畫畫相當晚;所以我的辭彙在我的繪畫辭彙形成前已經形成了,它們仍然在我談到繪畫時不時出現,」這位能言善道的畫家如此開始,以「安靜的聲音」「遲疑地」講著,沒有講稿。一九五八年的羅斯科從他一九三〇年代表現主義的立場轉了一百八十度,現在他毫不遲疑地否定繪畫是自我表現的說法。「我從來不認為畫一幅畫跟自我表現有任何關係。繪畫是和另外一個人溝通關於我們的世界,」因為這種溝通,藝術才得到價值。

　　等到世界接受了這種溝通,世界就改觀了。畢卡索和米羅之後的世界和以前再也不同了。他們的世界觀改變了我們對事物的視界。所有在藝術裏教導自我表現是錯的,自我表現跟心理治療有關。知道你自己有價值所以自我可以在過程中除去。我強調這點是因為有一種說法是自我表現的過程本身就有許多價值。可是創造一件藝術品完全是另一回事,我是說藝術是一件交易。

對羅斯科而言,繪畫既不是格林伯格的形式主義研究,也不是羅森堡個人認同的存在主義。

　　模仿「如何」繪畫的那些書,羅斯科給了「一個藝術的食譜——材料——怎麼動手——的公式」:

　　　　1. 一定要時時想到死亡——道德的暗示……悲劇藝術、浪漫藝術等等都和死亡的知識有關。

　　　　2. 感官性。這是我們對世界具體的基礎。所有存在的東西都有一種欲望的關係。

　　　　3. 張力。衝突或壓抑的欲望。

　　　　4. 反諷。這是一種現代作料——自我的泯滅和檢視,人因此可能在一刻之間走上另一條路。

　　　　5. 機智和遊戲……人的要素。

　　　　6. 短暫和機會……人的要素。

　　　　7. 希望。百分之十使悲劇的觀念可以撐得住。

「我作畫時很仔細地衡量這些材料,」羅斯科說。「我的作品都是根據這些特點畫出的,繪畫是這些特點比例的結果。」

　　羅斯科的材料太泛,有野心的年輕畫家無法根據這個食譜畫出一幅「羅

斯科」——任何好奇的批評家或觀眾也無法知道他是如何混合、塗上、選擇他的顏色。羅斯科的演講不是要洩露他的交易機密，而是要把他自己放在一個藝術世界主要批評語言之外的世界裏。他「非常小心地」混合他的材料，慢慢地衡量、比較、分配比率，撒上一點「短暫和機會」，羅斯科不是一個行動廚子。

略過他快速地塗上油彩，羅斯科的重點放在他創作過程中的刻意之處。他一直強調繪畫的思考冥想，而不是繪畫本身的動作，但是他的工作現在需要更多思考前的步驟：斯格蘭大廈的壁畫需要更多的準備和計畫。他雇了賴斯協助斯格蘭計畫後，羅斯科把修道院的孤寂轉變成一個社交性的空間，他要了一個助手，他必須指導並配合他的工作。

他的作品也是爲一個已經存在的空間製作的，那個空間的尺寸和形狀(尤其是在門和窗上面高而窄的西面牆)給藝術家的想像加上外在的壓力。一旦他決定在東面牆上把畫當作一條連續的橫飾——他顯然很早就決定了——羅斯科決定了整個作品一致的高度。將近二十年來第一次，他先以素描打底，有的（用不透明水彩在紙上）實驗各幅畫的顏色和形狀，有的（在工程紙的橫條上用蠟筆或蛋彩）幫他想像一排五、六幅畫，可能在每一幅單一作品開始之前。

可是創造過程是控制的而非直覺的這個觀念不僅從羅斯科最近作畫方式改變而來；這個觀念也反映了五十五歲的畫家比較保守的一面，他主張的現代性（「我們重新開始。一塊新的土地」）很久以來一直混合著老派的說法，如「永恆的」需要、「普遍性」，以及長存的人類價值。正如羅斯科在普拉特學院告訴聽眾的，他拒絕的是自我表現最極端的一面，「剝奪了自我的意志、才智和文明」的一面。從這個傳統的角度來看，藝術不是要逾越、泯滅、或延伸社會界限，而是接受這種約制，因爲約制中可以溝通，而且能限制自我中危險的非理性。藝術中，欲望是有界限的。一九五二年時，羅斯科勸告塞茲把自我放進他的作品。一九五八年，羅斯科主張消除自我——反映出他希望超越他自己騷動、易受傷害的個性，他的命運，而達到一種沉思的靜謐境界。

羅斯科談到消除自我還有一個原因，是希望能保持他經過多年奮鬥直到最近才得到的地位，他沒有信心這種情況會持續，但也不願意放棄。這不僅是今天的年輕畫家不把羅斯科這一輩老畫家放在眼裏，而且他們希望——羅

斯科戲劇性的形容是——打倒他們的前輩。「今天的國王們就像費瑟的《金枝》裏面那些國王一樣死掉。」羅斯科告訴費沙。《金枝》開始是講守護黛安娜神聖的小樹的祭司（或者國王），日夜不息地在樹周圍徘徊，拿著劍，「眼睛小心地四面張望，好像每一分鐘都可能有敵人出現，」這個祭司／國王似乎在第文斯克的佩利城長大的。「他是一個祭司也是一個殺人犯，」費瑟寫道，「那個他防守的人遲早會把他殺了，自己變成祭司。」才對費沙說完「我們把立體主義打倒了，今天沒有人畫立體主義的畫」的羅斯科宣稱如果他能認出可能篡奪他地位的人，「我會殺了他。」父親殺兒子——否則父親會被兒子殺死。羅斯科的想像中，繼承只可能是暴力的，把「藏在人類存在最深處的基本暴力」發揮出來。理想的狀況是，年輕的藝術家就像妻子和孩子一樣，把自己放在次要地位，尊重他們的主人。羅斯科現在成了年老的國王，焦慮地在他佔有的繪畫地位上徘徊，他認同的對象不是反叛的或受迫害的兒子，而是「父親權威」。

給了藝術的「食譜」之後，羅斯科繼續說道，「我要提一本非常精采的書：齊克果的《恐懼與顫抖》，講的是亞伯拉罕把以撒獻祭的故事。」「西方藝術界最後一位猶太祭司」回到被一位十九世紀基督教哲學家重新詮釋的傳統猶太教。「亞伯拉罕的行為是極為特殊的，」羅斯科說。「歷史上有許多關於犧牲的例子：在希臘，阿格門能的故事（國土和女兒）；還有布塔斯（Brutus）殺了他兩個兒子。可是亞伯拉罕做的卻是不可了解的；沒有任何認可的標準非要他如此做不可。一旦他的行動完成，這個行動成了普遍認可的標準。藝術家的角色正是如此。」❿

羅斯科一九五六年四月告訴詹森：「去年我看齊克果時，我發現他寫的幾乎完全是關於藝術家的。我讀得越多，越能體會他的想法，我完全能和他寫的藝術家認同。我就是那個藝術家。」齊克果的亞伯拉罕不是人道主義者，他的行為是不可理解的，殺他的兒子，使他在社會上處於孤立地位，因為那是無法解釋的，使他沉默。「沉默是多麼正確。」

「亞伯拉罕的另一個難題是是否告訴撒拉，」羅斯科繼續說。「這是一個靜默的難題。有的藝術家希望什麼都說，好像告解那樣。我比較喜歡只說一點。」然後指向艾蓮・德庫寧的文章，他說：

　　我的畫的確是門面（正如大家說的）。有時我開一扇門、一扇窗

子，或兩扇門、兩扇窗子。我是經過計算後如此決定的。只説一點
比全部都説要更有力量。繪畫有兩個要素：形像的特殊和清晰，以
及畫家到底要表達多少。藝術是一件經過計算的東西，包括混合七
種材料，達到最高的力量和完全的實質。

或者，如齊克果寫的，「隱密和沉默使一個人偉大正因爲那是向內尋求的特
質。」

我們很容易懂得爲什麼羅斯科讀齊克果的亞伯拉罕——堅決而沉默，令
人崇拜和厭惡，無視於世人，面對「恐怖」，奉獻給一個他無法解釋的視界
——正如現代藝術家一樣。對一個逐漸覺得受縛於他的婚姻，受縛於藝術界
兩代之間血淋淋的競爭，受縛於推廣他的作品必須的骯髒政治手腕，受縛於
他極大的自我意識和自我懷疑——換句話説，受縛於他自己——的人而言，
齊克果的亞伯拉罕給了他一個英雄式的自我形象，同時是嚴峻的也是浪漫化
的。

在實際生活中，羅斯科在普拉特學院演講時，他正在畫布隆夫曼帝國的
委託工作，爲凡德羅——他深恨的包浩斯前任主任——設計的建築作壁畫，
掛在菲利普·強森設計的餐館裏面，紐約藝術界的謠言説強森在三〇年代是
納粹同情者。他並不在前往摩力亞（Mount Moriah）的寂寞旅程上，他走進
二十世紀腐敗的中心。亞伯拉罕使羅斯科有興趣的是他崇拜也懼怕的史提耳
那一面。羅斯科認同齊克果的英雄，可以使他把自己想像成純正，僅僅受了
不可解釋、偉大的召喚而行動的藝術家。「沒有人像亞伯拉罕那樣偉大！誰能
懂得他？」齊克果寫道。

然而齊克果很清楚地區別亞伯拉罕和詩人（或藝術家）。亞伯拉罕是「信
仰的鬥士」，他的意願是神的意願。如果把亞伯拉罕和這種宗教信仰的觀念分
開，齊克果不斷地警告我們，他僅僅是一個殺人犯。「齊克果對『我』，對『我』
的經驗有強烈的熱情，就像他《恐懼與顫抖》中的亞伯拉罕，」羅斯科告訴詹
森。「我自己每天也有那種『我』的經驗。」當然，不是齊克果，是羅斯科對
「我」的經驗有強烈的熱情，齊克果認爲亞伯拉罕達到他的特別境界只有在
他臣服於神之後。羅斯科是個自我表現的讀者，他發現亞伯拉罕能滿足他個
人的需要——他可能經驗到一種「永恆」，因爲那在他個人經驗中歷史久遠。

「只靠信仰，亞伯拉罕離開他祖先的土地，變成神應許之地的居民，」齊

克果寫道。「他在神應許之地是個陌生人，只靠信仰生活，那裏沒有任何是他覺得親近的，在那個新環境，任何誘惑他靈魂的東西成了陰鬱的渴望。」羅斯科知道在神應許之地當一個陌生人的感受，他知道作為一個離開祖先的土地、到神應許之地的人的兒子的感受。雅各‧羅斯科維茲離開第文斯克到波特蘭去，把他的家人留在一個危險的環境裏，那種行為是一個七歲的孩子無法理解的，尤其如果父親像雅各一樣，是一個「安靜」（沉默）的人，對他自己的行為不多作解釋。

父親是拋棄他的家庭還是拯救家庭？他在神應許之地享樂還是受到沒有家人的痛苦？他是自我放縱的人還是自我犧牲的人？雅各的行為正像亞伯拉罕的一樣不可解釋，無從得知原因。然而羅斯科個人的權威——可敬的家長寂寞地執行他所選擇的路，超過對家庭和社會的義務，對他的行為保持沉默——在他給普拉特學院那個經過精密計算的含蓄演講中顯露出來，齊克果的理論使他的行為合理，他模仿雅各的經歷，好像羅斯科在他心裏保持了一個理想化的、令人崇仰的他失去的父親的形象。

雅各的故事和亞伯拉罕的結局不同。他最小的兒子抵達波特蘭六個月後，雅各死了，好像在這個故事中的以撒神祕地單獨從摩力亞回來。在羅斯科維茲的聖經故事中，把他父親的形象當作他個人藝術追求模範的兒子，覺得自己活下來是有罪的兒子，把他憤怒的不信任轉向外面的世界，那個「從來不覺得是他家的世界」。在普拉特學院演講中，他把「一定要時時想到死亡」列為第一項藝術的材料，這時羅斯科自己剛過五十五歲，也是他父親死時的年紀。他已經是一個傑出的藝術家，去年賣畫的收入約為兩萬美元，他的成就超過他的父親，就像抽象表現主義超越了立體主義一樣。爬過這樣一段漫長的路程，如今他「小心地環顧四周，好像敵人會隨時出現。」他正在作他希望能使那些在四季餐館用餐的權勢人物感到不舒服的壁畫。積聚了足夠的憤怒使他的壁畫上能有無法忍受的威力，羅斯科畫這些壁畫是在保護並延伸他得來不易的個人權威，把這件委託的計畫變成反抗特權的富有階級，那些給他這項委託，購賣他的作品，也是他自己漸漸變成的階級。

引用《恐懼與顫抖》支持藝術家的沉默之後，羅斯科開始談「藝術家的文明問題」。他抱怨「剝削原始性、潛意識和遠古」。有人問他他是否信仰禪宗。「我不信。我只對這個文明有興趣。整個藝術的問題在於如何在這個特定的文明上建立起人的價值。」羅斯科最後以那個老問題、也是最中心的問題

——主題，結束他的演講。「我屬於那個重視人體的那一代藝術家，我研究人體素描，」羅斯科說。「我非常不情願地發現那不能適合我的需要。」

　　不論誰畫人體總是分割人體。沒有人能畫一個人體的原樣而覺得他畫的東西是在表達這個世界。我拒絕分割，所以必須另外找一條表達的途徑。我曾以神話代替一些人體，可以毫不齟齬地表達強烈的行動。我開始用神話形式來畫我不能以人體表達的內涵。但是這仍不能使我滿足。

他現在的繪畫是「表達人類感覺、人類戲劇的規模，表達我所能表達的一切。」羅斯科如此作結。

　　接著是提問題：

　　問：你不覺得我們在光線和顏色（包圍環境）上有新的貢獻嗎？

　　答：我想我們在光線和顏色的運用上是有貢獻的，但我不懂包圍環境是什麼意思。可是這種貢獻是和我說的七點一起做出的。我也許用了我以前的畫家沒有這樣用過的顏色和形狀，但那不是我的目的。繪畫表達我想表達的東西。有人問過我我是否用顏色表達，不錯，但那只是那樣而已，我並不反對線條。我沒有用線條是因為線條會使我要說的東西比較不清楚。形式是根據我們要說的東西而來的。當你對世界有了新的觀點，你必須找出新的方法來說。

　　問：機智和風趣如何進入你的畫中？

　　答：我的畫可以說相當精確，但是在精確中有一點閃爍，一種遊戲……在衡量邊緣時加入一點不那麼有力，比較輕鬆的東西。

　　問：死亡？

　　答：我作畫時，悲劇觀念的形像一直在我腦中，我知道我達到那一點，但我無法指出來——告訴你是在畫面上那一部分。我的畫上沒有骷髏和骨頭。（我是個抽象畫家。）

　　問：哲學？

　　答：如果你有哲學性的思考，你會發現所有的畫都能以哲學角度去看。

　　問：年輕人是否應該全部都說？……控制的問題？

答：我不認爲控制是年齡的問題。那是決定的問題。問題是：有沒有東西要控制。我認爲一幅比較自由、野性的繪畫不見得對年輕人就比老人自然些。這跟年齡無關；是選擇的問題。這個觀念跟流行有關。今天似乎有一種看法，如果一個畫家表現得自由些會比較有進展。這是跟潮流有關的。

問：自我表現……溝通和表現。能不能兩面都顧到？個人的想法和自我表現。

答：個人的想法是指你自己已經經過思考了，這和自我表現是不同的。你也可以溝通關於你自己；我比較喜歡溝通一種不僅僅全是我自己的世界觀。自我表現是很單調無趣的。我要講一些我自己以外的是——較大的經驗範圍。

問：你能定義抽象表現主義嗎？

答：我從來沒看過任何定義，到今天爲止，我也不知道抽象表現主義是什麼。在最近一篇文章中有人叫我行動畫家。我實在不懂，我也不認爲我的作品和表現主義、抽象或別的有什麼關係。我是個反表現主義者。

問：巨幅畫？

答：習慣或時尚。很多時候我看見一些巨幅畫，其中的意思我一點也不懂。我知道我是最早的一個罪人，我覺得巨幅畫對我有用。因爲我關懷的是人的一切，我希望能創造一種親密的感覺——一種即刻的溝通。巨幅畫可以立刻把你捲入。規模對我非常重要——人的規模。感覺則有不同的重量；我喜歡莫札特的重量勝於貝多芬的，因爲莫札特的機智和諷刺，而且我也喜歡他的規模。貝多芬的機智是農莊式的。一個人如何能深思而不要是英雄式的？這是我的難題。我的畫是和人的價值有關的。那是我一直在想的問題。我到歐洲去，看到過去大師們的作品，我想的是戲劇的可信度。如果十字架上的基督張開眼睛，他會相信他看到的嗎？我認爲從文藝復興以來的小幅繪畫像小說；巨幅畫則像戲劇，你的參與是直接的。不同的主題需要不同的方式。

問：一個人如何表達人的價值而不是自我表現？

答：自我表現經常造成不人性的價值。那和暴力的感覺搞混了。

也許自我表現不是一個清楚的字眼。任何人表達你的世界觀都可說
和自我表現有關，但是並不必要泯滅你的意志、才智和文明。我的
重點是在刻意。眞實必須除去可能是欺騙的自我。

<center>*</center>

到歐洲去旅行是一件大事，不只是他生命中的一件大事，也是花費
上的大事。他覺得有一點好奇、驚訝，第一，他能夠做到，第二，他會
去做。

<div style="text-align:right">——賴斯</div>

一九五九年五月，羅斯科和瑪爾準備離開紐約，到歐洲去度假。羅斯科
對幾個月來畫四季餐館的壁畫很感疲倦，「他對作品的方向並不滿意，」所以
他想休息一下，有一個假期。一年前，羅斯科和德庫寧、賈斯登、克萊恩和
馬哲威爾一起簽了一個合約，委託芮斯代表他們和詹尼斯接洽。羅斯科不信
任律師也不信任經紀人，現在請法學院畢業的會計師爲他和經紀人打交道。
在安排到歐洲的護照中，芮斯幫羅斯科把名字合法地改成馬克‧羅斯科，他
女兒的名字從凱西‧琳改成凱蒂。

羅斯科從來沒有立過遺囑，可能是他想避免和律師打交道，也可能直到
最近他才擁有足夠的物質品可以稱之爲財產。他有一個九歲的女兒；他很富
有，他的收入在一九五八年會達到兩萬一千元，到一九五九年差不多是六萬
一千元；他在普羅文斯城有一棟房子；最重要的是他擁有大批他自己的畫，
那些畫的價值在他死後會急速地增高，就像帕洛克的一樣。「我很高興這一幅
畫找到了一個地方，」羅斯科在芝加哥藝術中心買下他在那裏展出的一幅作品
後給凱薩琳‧庫的信上寫道，「因爲，我經常想到我那些巨大而比較重要的作
品如何保存下去。」羅斯科除了極端保護他的作品之外，也「擔心他死後的名
譽問題，比我認得的任何藝術家對那點都要擔心。」庫說。「他覺得他和每一
個活過的或者仍活著的藝術家競爭。」預先安排好死後他作品的分配問題給他
一個控制那種情況的機會。

就在他們前往歐洲之前，羅斯科和瑪爾在芮斯協助下立了遺囑。如果他
們兩人都過世，費伯夫婦是他們遺囑的執行人也是凱蒂的監護人，芮斯夫婦

是後補執行人。如果凱蒂和他父母一起過世，羅斯科的財產分成均等七份，留給羅斯科的兩個哥哥，他的姊姊，瑪爾的兩個妹妹，費伯和庫尼茲。在另外一封分別寄給費伯和芮斯的信上，羅斯科談到如何處置他的畫：

> 親愛的朋友：
>
> 我們剛剛立了遺囑。如果我們和凱蒂同時死亡，你們將是遺囑執行人。我們的財產將按遺囑中的分配。當然，財產中最主要的是畫，我們希望那些畫能按下列條件賣出：
>
> 1. 美術館或私人買最多數量並放在同一地點的將給予優先權；
> 2. 紐約市以外或歐洲的美術館至少買六幅作品的；
> 3. 美術館或私人至少買三幅作品的；
> 4. 以上條件的時限是五年。

至少在他死後五年，羅斯科希望把他的作品保留在較小的範圍之內，交易限制在那些至少會買三幅作品的美術館或蒐藏家手中。

一九五九年六月十五日，羅斯科一家三口搭美國獨立號輪船前往歐洲，七天後抵達那不勒斯。離開紐約第一晚晚餐後，沒有城市鬧街可逛的羅斯科「跑到經濟艙的酒吧裏找人聊天」，他找到費沙。「羅斯科從他厚厚的鏡片後面在室內掃了一遍，然後以他特有的大象般的步伐走到我桌前，」他自我介紹後立刻告訴我四季餐館壁畫背後的惡意意圖。「他的字眼兇暴，」費沙寫道，「一開始很難使人相信，因為羅斯科看起來絕無惡意。他很開心地喝著掺了蘇打的烈酒；他有一張閃著光的圓臉，很舒服的胖身體，顯然喜歡食物；他的聲音幾乎是愉快的。我從來沒有看過——不管那時或是後來——他表現出任何明顯的憤怒。他對他太太瑪爾和他女兒凱蒂的熱情是令人感動的明顯；對朋友，他比我認得的許多人要是個好伴侶，也比很多人體貼。然而，他心中某處的確有一個很小的憤怒的核心，並不是對任何特定的人或事，以我所知，而是對整個世界這種狀況，以及現在藝術家在世界中扮演的角色。」

如果羅斯科到歐洲是去休息的，他的女兒記憶中那是一個「工作旅行。他去看藝術。整個旅途中，我們在海邊停留了三天，而那是全程中一個孩子所喜歡的。不是我不喜歡我作的每一件事，可是我非常累，在參觀美術館兩個半月之後。」羅斯科到歐洲不只要看他在舊大陸的敵手，雖然他確實在回到美國後，再度抱怨文藝復興時代宗教畫裏的殘暴分屍景象，彷彿只有抽象

的暴力才是可以接受的。可是羅斯科還在這個他喜歡認為他和他的同代畫家已經打倒的傳統中尋找遠祖的關連，以及他自己關懷的反映。在那不勒斯，他去了龐貝，他告訴費沙，他在那裏感到他現在的作品和神祕屋牆上的壁畫有一種「很深的相關性」，「同樣的感覺，同樣寬廣伸展的陰鬱顏色。」羅斯科和費沙一家花了一天工夫到南邊去看帕斯塔姆（Paestum）的希臘神廟廢墟，「我們在裏面逛了一個早上；羅斯科全神貫注地檢視每一點建築上的細節，很少開口。」當他們在西若神廟（Temple of Hera）裏面吃野餐時，兩個當導遊的義大利中學男生問他們是作什麼的，「我告訴他你是個藝術家，他們問你是不是到這裏來畫神廟的，」費沙的女兒充當翻譯，「告訴他們我一生都在畫希臘神廟，只是我自己不知道罷了。」羅斯科回答。

從那不勒斯，羅斯科一家往北到羅馬、塔奎尼亞(Tarquinia)（去看艾楚斯肯壁畫）、佛羅倫斯然後到威尼斯，他們在那裏拜訪了佩姬•古金漢。七月十五日他們抵達巴黎，然後到布魯塞爾，羅斯科的外甥雷賓和他太太住在那裏；把凱蒂留給雷賓夫婦，瑪爾和羅斯科到安特衛普（Antwerp）去參觀。然後羅斯科一家到阿姆斯特丹，最後到達倫敦，八月二十日搭依莉莎白二世女王號輪船返美。

羅斯科他們在布魯塞爾時，他一九五五年在波爾德遇見的摩頓•列文（Morton Levine）和安—瑪麗•列文夫婦也在那裏。羅斯科和列文後來非常接近，尤其在羅斯科生命最後幾年，他把列文列為三位遺囑執行人之一。「他的招呼像一種全然的擁抱，」列文在回憶錄中寫道。「他臉上的表情和他誠摯的聲音使簡單的握手像大熊擁抱那樣熱烈，就像庫尼茲說的。有時候大熊的擁抱會弄斷一兩根骨頭。」可是羅斯科初次見到教社會學的列文時，羅斯科跟他握手，並擊碎他的職業：「社會學和人類學研究一般情況，我一點興趣也沒有。連他們對個人的觀念也是固定形式的。我有興趣的不是個人，而是這一個個人或那一個個人。」在布魯塞爾，安—瑪麗把羅斯科介紹給她父親時，他告訴羅斯科「我們這裏有很多很精采的畫，」指的是魯本斯（Rubens）、布勒哲爾（Brueghel）。羅斯科聳聳肩，說「我對畫沒興趣。」羅斯科喜歡讓新朋友吃驚。畢竟，這次旅行他花了許多時間在美術館裏，在佛羅倫斯時，他再度到聖馬可修道院去看安基利訶修士的壁畫並和阿爾更（Giulio Carlo Argan）討論，阿爾更的《安基利訶修士和他的時代》（Fra Angelico and His Times）剛在幾年前出版。❶但是好幾個羅斯科的朋友的觀察正如賴斯說的，在歐洲，

他「對建築和音樂比對繪畫要有反應。」

羅斯科對建築的反應源自他對人體與其周圍空間環境間緊張關係的關懷，這在他許多一九三〇年代的作品中可以看見端倪。一九四〇年代，羅斯科的人／獸／神合體被浮雕一樣的建築物固定、凍結、吸收。一九五〇年他第一次到歐洲，對修道院的哥德式裝飾的反應是嘲諷，「好像堆上更多石塊的欲望從未停止。」羅斯科喜歡的是古典的簡單，例如，帕斯塔姆的西若神廟。

這一次旅行，羅斯科又回到米開蘭基羅聖羅倫佐（San Lorenzo）修道院的麥第西圖書館（Medici Library）──或者應該說是圖書館的走廊，一間很小、幾乎是方形的房間（三十一呎長、三十三呎寬），整個地面被一個盤旋進入並橫過房間的樓梯佔據，只在樓梯前面和兩邊有很窄的過道。好像是給這個擁擠的空間一點舒息，這裏的牆有三層樓那麼高（四十七呎），壁上的裝飾是非常強烈的垂直線條。在第二層樓的牆上，米開蘭基羅在牆上嵌進一對一對的石柱，這些石柱和長方形像門一樣的神龕間隔出現，神龕上面是三角形楣飾，兩邊是一半在牆內的方柱。第三層有一排窗子，前面和後面的牆都沒有窗。羅斯科稱這間房間為「陰鬱的地窖」。

羅斯科在一九五〇年到過這間房間，一九五九年，他跟費沙談話時，想起這間房間在他潛意識中是斯格蘭壁畫的來源。「我工作了一段時間之後，我才了解到我潛意識裏受到米開蘭基羅在佛羅倫斯麥第西圖書館樓梯的牆壁很深的影響，」羅斯科說。「他達到那種我要的感覺──他使參觀的人覺得他們被困在一間房子裏面，所有的門窗都閉死了，所以他們唯一能做的就是用頭撞牆。」米開蘭基羅的牆壁，因為是和嵌著石柱的凹牆並列，變得向前伸入一個原已擠壓的空間，造成那種羅斯科在掛他壁畫那間房間尋找的張力。在米開蘭基羅的走廊裏，像門一樣的形狀暗示可以走出，但是那些門不會打開；窗形的形狀表示外界的景觀，可是它們高不可及，一半牆沒有窗子。這間房間是修士們進入圖書館經過的地方，好像米開蘭基羅希望他們在進入圖書館之前，除了全心向內別無選擇。

從羅斯科的觀點來看，好像在這個義大利修道院，他突然覺得像一九三〇年代他畫中那些被困在擁擠的室內動彈不得的人一樣。只是，一九五九年，羅斯科是在創造一個室內空間──在一間豪華餐館，而非修道院──他滿懷怨恨地希望他能把那些有錢的買主困在其中。

＊

　　我們的遺產中，我們有空間和四邊界限，我們把東西放在上面。我的作品沒有界限；我不用空間。一種沒有界限的形式可能是更有效的形式。

<div align="right">——馬克·羅斯科</div>

　　一九五九年春天或者早秋，羅斯科畫了《栗色上的紅》（Red on Maroon）（彩圖17），斯格蘭壁畫中的一件。

　　這塊高八呎四分之三吋、近乎八呎寬的巨幅畫面上，有一個酒紅色、像門一樣的形狀，由於尺寸和其宏偉的比例，造成一種紀念碑式的大門氣派。一座輝煌的建築物中的門通常是一個變化的地方，跨過界限（有時候是跨過儀式的界限），一個有著來和去、離開和回歸、失落和復合種種身體上的移動和感情上的危機的地方——這也是羅斯科個人一生和他作品的重要主題。他的大門引人進入；站在《栗色上的紅》之前會覺得有一種很強的力量使你整個身體想進入畫面，經過那扇宏偉的門，跨過那片籠罩著灰色光輝的模糊栗色。

　　可是如果這幅畫使我們想離開這個熟悉的物質世界，穿過那扇門，通往裏面那個神祕的地方，這幅畫裏進入的障礙同時又抑制那種欲望。一開始，紅色的大門看起來像一個分開的、堅實的、強有力的結構，把它後面那片模糊朦朧的顏色，尤其是橫過下面那片較暗的、騷動的、不祥的顏色往後推開。可是當你走近那幅畫，看到羅斯科的筆觸和滴落的油彩，觀察他油彩的密度，你發現那片模糊、空曠的內部也是堅實不透明的，像一面牆。

　　你看那幅畫的時間越長，越不確定到底哪裏是門，哪裏是牆。那扇門既不附在牆上，也不著地，飄浮在一個不定的、虛無飄渺的空間裏面，好像沒有重量，有時候好像會從牆壁裏往前，進入室內。較暗的紅色塊狀暗示出這個宏偉建築物是一片很薄、很脆弱的表面，沒有完成，本身有洞和開口。有一些凸出的地方，例如沿著門的右邊，暗示這扇門框是向外伸張的。不平的邊緣也代表延伸，同時向外也向內，裏面的灰色並非被動地待在裏面，而是向外推，滲入四角。底部應該是整個結構最堅實的部分，顏色卻漸漸變淡，融入厚重的黑色。過了一陣，這個宏偉的門失去了整個實質，變成一個進入

栗色／灰色的空洞。這個門沒有實質，不穩定。《栗色上的紅》造成一種預兆的感覺，一個巨大的結構和它無法完全包含的一股濃重陰鬱的暗流之間的張力。

羅斯科一九三〇年代的繪畫裏面，公共建築代表一種強有力的社會秩序，給人一種冷漠和死亡的感覺，任何戴奧尼索斯式的野性都會在其中被搾乾。羅斯科一九五〇年代的作品重點放在觀眾和繪畫的溝通上（不把繪畫當作一個自我完成的物件），希望繪畫中的「空間」延伸到在畫前觀眾所在的「實體空間」。他一心要控制掛畫的方式和光線也是由於他希望在繪畫和觀眾的現身介入中造成一種空間環境。他用這些畫創造了一個改造過的公共環境，一個有人性的空間環境，在那裏，「真正的溝通」是可能的。

羅斯科一九五〇年代的繪畫強調人的存在，那種「撐過」二十世紀「悲劇」歷史，他的歷史的存在。他的壁畫卻是在他的生活處於婚姻的衝突，老朋友的斷絕和事業成功的壓力（其中一個壓力正是這件委託）之際開始創作的，這些因素使他覺得憤怒、壓制、害怕、沒有耐心去「控制情況」。

從前，羅斯科希望創造「充滿人的感覺的」巨幅繪畫。這些作品，他告訴凱薩琳·庫，是「以一般人生活的尺寸畫的，不是一種機構的規模。」四季餐館的尺寸却不是一般人生活的尺寸。此處的問題不是安排一個很小的空間（像在芝加哥藝術中心或羅斯科第六大道的公寓的情況），而是裝飾一個很大、屋頂很高，非常冷漠沒有親密感的空間，也是一個充滿了視覺干擾的空間：北面的牆全是窗子，西面牆上有五個很大的開口可以看進主要的餐廳。所有的畫都很大，有的可能沿著東面牆形成一排橫飾，所有的畫都掛在四呎半高以上，觀眾從固定而且通常是坐著的位置看這些畫，它們顯得逼人，並不可親；它們引人，却也壓制。部分的原因是空間的需要，部分原因是延伸羅斯科自己需要的控制。正如賴斯記得的，「羅斯科能夠把一個人放在一個他完全控制的環境裏，因此那人不得不至少看到他要表現的。」

羅斯科的壁畫沒有和室內的門窗衝突，它們融入這些建築的特色，所以可以「擊敗」它們。他的畫中有垂直的開口，水平的開口，或方形的開口——所有使我們聯想到窗、門、通道、框架，以及來去、看和被看的活動。羅斯科的繪畫試圖使建築物增加深度。《栗色上的紅》可能是打算掛在南面牆上的，畫面也回應那面牆上唯一的一扇門。羅斯科用那間房間裏一個很小、實用、穩定的建築特點——侍者進出的門，把這個僵硬、不親切的幾何形狀轉變成

一個巨大而能伸張、壓縮、支撐、溶解的形狀。可是，和他在一九五〇年代早期和中期作品不同的是，這幅畫裏的引進和排斥、延伸和收縮的戲劇並不會加大而使觀眾覺得自由；相反的，它們使觀眾覺得禁閉、被束縛。給了一條通往另一個世界的路，最後那條路卻是走不通的，這件作品反映出羅斯科過去十五年的生活，移向一個新的社會現實，那裏有越來越多的失望。

可是《栗色上的紅》不是一件獨立的作品，不是一個完整的作品；這幅畫的設計是一個較大的完整作品中的部分。這個完整的作品不僅是無法復原的，像哈佛大學那間曾掛了羅斯科五幅壁畫的房間；這個完整的作品從未存在，因為羅斯科後來拒絕了整個計畫。

*

這裏，在曼哈頓的中心，藝術界的領袖們，我們充滿活力的文化中每一條前線的男男女女，集合起來到這裏來用餐。在這個豪華的氣氛中，他們訂出大膽的活動計畫，思考抽象的部分，做出具體的決定。

在四季餐館，我們的客人思考藝術上的問題，確定事件的重要性，談他們的期望，慶祝他們的勝利，在壓力中找到慰藉，從失敗中重建成功，為勝利乾杯，為活著而狂喜。

——《一百個季節》(*One Hundred Seasons*)

「我對面對日本人覺得很不舒服。」

「他們的重點是增加；我們的則是交易。」

「我年紀大到可以使你的爛攤子起死回生。」

——四季餐館中對話片段

四季餐館不是希臘神廟。《紐約時報》引用餐館四百五十萬的建築價格，每年五萬元季節計畫的預算，工作人員包括二十個領班和五十個侍者，宣佈一九五九年七月開張的餐館「將是美國餐館中佈置最昂貴的一家」。畢卡索一九一九年為羅斯芭蕾舞 (Ballet Russe) 演出所畫的舞台簾幕已經掛在餐館裏了，《紐約時報》報導，四季餐館最後會有「抽象表現主義畫家羅斯科」的壁畫掛在較小那間餐廳中。「在他的壁畫完成之前，那間餐廳將暫時掛上帕洛克的壁畫《藍色兩極》(*Blue Poles*)。」

那年夏天從歐洲回來後不久，就在餐館七月底開張後，羅斯科決定他和瑪爾應該到那裏去吃一次。羅斯科相信「花五塊錢以上吃一頓是罪過」，可是他確實喜歡吃；而且他可以親自去看一下別人在什麼角度、如何去看他的壁畫。他們穿過掛著米羅織錦的石灰休息前廳，往上進入掛著畢卡索簾幕的較小休息廳，左轉往下到餐廳的走廊，經過管理人員的房間，經過玻璃造的酒窖，走過法國核桃木製入口，進入大餐廳。羅斯科和瑪爾進入一間華麗的高屋頂的房間，中間是一個白色大理石的方形噴泉，有二十呎高，四角各種了一棵很高的無花果樹。凡德羅設計的銅質窗櫊把兩面牆上的落地窗隔成垂直的長方格，可以看到斯格蘭廣場和五十三街。這些窗上的「窗簾」是閃亮的金屬鏈子，從窗櫊上垂下來，閃閃發光。兩面裏面的牆隔成垂直的長方形格子，是用一種有自然質感的原料包住的。走過大理石噴泉，往上九階進入較小那間掛著帕洛克壁畫的餐廳，也就是羅斯科的壁畫預計掛的地方。

　　走進餐館，根據一位幾乎屏息的批評家的形容，是「一種興奮地進入一個輕閃著金光、半遮著簾幕的內院的過程，這種感覺一部分是由於空間裏開展的高度，巨大的植物，大餐廳中的噴泉和可以看見的室外景觀。外面的景觀並沒有太特別之處，因爲靠近大街，可是閃著金光的帘子把外面的景觀轉變成大都市魔幻的視界──充滿動力、神話和權力的紐約市。」四季餐館的設計「色調簡單而不喧譁」，「不是一個舞台設計」，批評家說。「而是一個劇院……重點在一個永遠變化的景象，一齣沒有止境的即興劇──自然的四季變換，世界上最偉大的都市，服侍和被服侍的愉快儀式，吃，喝，交談等等。」

　　羅斯科和瑪爾坐在凡德羅自己設計的椅子上，對著擺在他們面前一份「來自世界各地的食物」菜單，其中還有幾項是餐館「瑞士籍的大廚史塔克利（Albert Stockli）的獨家創作，他的想像力多半來自歐洲傳統。」主菜中，羅斯科夫婦可以選擇的有「農場小鴨配新鮮紫蘇」、「乾茴香燒魚」、「乳豬烤餅」、「法式烤小公雞」。

　　羅斯科希望畫出一些會破壞每一個到餐館去的狗娘養的有錢人的胃口，結果，餐館具體的現實可能破壞了他的胃口，肯定破壞了他的壁畫製作。任何特定的地方放置他的作品都會給羅斯科帶來一些困擾：任何物質現實都會使他的理想失去。「我創造了一個地方。」他對亞欱頓宣佈。可是這個地方是菲利普‧強森和室內設計師、工業設計師（玻璃、瓷器和銀器餐具）、制服設計師、庭園設計師、平面設計師、燈光顧問和植物生理學家──加上一個雕

塑家（利普爾德）及一個畫家（羅斯科）共同合作的。強森和他這羣同事用精細的設計和昂貴的材料創造出一間奢華的房間，安全地和「自然」保持距離，變化的四季在侍者不同的制服、餐桌上的檯布以及室內植物反映出來；並且安地和城市保持距離，沒有紐約市真正的暑熱和寒冷，真正的快速、噪音、擁擠和骯髒。

他當晚回到家裏，「在一種極為激動」的情緒下，打了電話給凱薩琳・庫告訴她他要把收到的錢退還，要回他的畫。「他在作畫的時候，他的想像力加上一些符合自己意願的想法使他認為他是在一個牧歌式的田園背景裏，受到蠱惑的觀眾，在幻想中迷失，會和壁畫有一種交流。我怕他從來沒想過這些作品會被迫和一個擠滿消費者的擁擠環境競爭。」可是「真正的溝通」不在四季餐館的菜單上。第二天早上，他到達畫室，「像一頭公牛一樣衝進門來，只有羅斯科能那樣衝進來，非常憤怒，」賴斯說。「他怒氣沖沖——沒有打招呼或什麼……把帽子摔在桌子上，開始吼道，『任何會花那種價錢吃那種東西的人絕對不會看我的畫。』」「他非常憤怒，」庫尼茲說。「我從沒看過他對任何事那麼憤怒。幾個禮拜他除了這件事什麼都不能談。」**⓬**

他自己的幻想使他覺得受到欺騙、非常憤怒，好像他踏入別人設下的陷阱似的。

*

「到現在為止，我畫了三組這個斯格蘭壁畫，」羅斯科第一次在船上和費沙談話時告訴他。「第一組效果不合適，所以我把畫當作個別作品賣了。第二次我已經有了基本概念，可是我一面畫，一面修改我的觀念——因為，我猜，我怕它們太嚴厲了。我看出我的問題後，又重新開始，這一次我緊緊抓住我原先的觀念，時時記住我心中的惡意。那對我而言是很強的激動力。有這點推動，我想我這次旅行回去後能很快地完成這件工作。」**⓭**

羅斯科為斯格蘭壁畫工作的二年中，大約畫了四十幅畫。坎普頓和凱爾連（Thomas Kellein）寫的目錄文章中試著辨認四十幅畫各屬於哪一組，希望能決定羅斯科最後選中掛在餐館中的畫。我們可以說羅斯科可能想掛七幅畫，東西兩面牆上各三幅，南面牆上一幅。我們也可以說這些畫裏有不少是各有特色的，坎普頓寫道，「由較陰鬱的顏色，或較不透明的顏料以及筆觸」顯出其特色，根據羅斯科說到他第二組畫退讓太多，這些畫可能屬於第三組。

可是賴斯的看法是除了這三組畫，羅斯科還畫了「很多個別的畫，幾乎完全是同樣的尺寸和方式」，賴斯認為「很難決定哪一幅是屬於一組畫中的，哪一幅是個別的。」更困難的是辨認一幅畫屬於第二組或第三組，或者某一幅畫是羅斯科打算掛的，掛在哪裏。猜測並沒有完成的計畫幾乎是不可能的。據賴斯說，羅斯科經常「把所有的畫聚在一起，重新組合」，非常費心而且並不確定。他後來為哈佛大學和休斯頓教堂做的壁畫，他也多做了許多幅，讓他在實際地點能自由地繼續思考，調整他的作品。斯格蘭壁畫還沒有到這一步就停止了。

「他拒絕了這項委託，」哈夫曼（Werner Haftmann）記得他到羅斯科的畫室去拜訪時，他「現在失望地站在這些作品中間，實際地了解這件作品再也沒有完成的一天了。」這位德國藝術史家兼評審來邀請羅斯科參加一個展覽。羅斯科回答「他已經不願再參加任何較大較一般性的展覽。他的畫不是為那樣的場合畫的。它們需要一間屬於自己的房間。」哈夫曼表示房間的問題可以解決，羅斯科「仍然拒絕參加，說作為猶太人，他不願意讓他的作品在殘害許多猶太人的德國展出。」

他們站在掛著一組斯格蘭壁畫的臨時木牆裏談話。「在某一個高度，有一條發著暗光的橫帶在整個室內流動。」中間「站著激動的羅斯科」。他怨恨地抱怨藝術圈。「他告訴我他把這件委託當成一件他終於得到的偉大試驗，他用了全力來製作這項計畫，他的作品達到了高潮。在他激動的自白中，他提到『西斯汀教堂』（Sistine Chapel）。」羅斯科讓哈夫曼看了壁畫中較早期的畫。「當他知道這間餐廳是專給特別宴會用的，他所有的努力都毀了。他不願把他的畫用作宴會的裝飾品，他認為那些宴會令人厭惡，在激動中，他用了相當強烈的字眼。」

這陣爆發後，羅斯科漸漸「鎮靜下來」。「安靜，受挫，有一點無助，他拖出兩把椅子。我們兩個人坐在那裏看他的畫看了幾個鐘頭，平靜地談著它們。」

「畫面上偶爾有一個較暗的彎曲暗示像個門似的東西，」哈夫曼回憶那些畫。「可是那扇門並不是開著的。好像被一片漸漸黯淡的光線籠罩，開口再度蓋上一層簾幕。」哈夫曼想到「掛著不透明的窗簾遮住什麼東西，或者一個帆布篷或屏風被它遮住的東西從後面輕輕地移動了。」那些畫表現出「一種強烈的『神聖』特色。羅斯科害怕褻瀆它們以及那種恐懼使他如此激動是很容易

了解的。」

他們偶爾談話。「羅斯科談到某種『超越的經驗』，就像他愛說的那樣，並沒有清楚地定義它們。他談到『一種共屬感』在他作畫時總是使他非常感動，使他能在衡量的安全範圍之內把他的作品推到一種神祕境界，然後掌握住那種神祕。他把他的畫定義爲一種『神話式的行動』，稱讚超現實主義在日常生活中重新發現神話的可能性。他還引用了齊克果及他的『恐懼空無』。他說他對『空無』並不在意，可是他的畫應該隱藏類似這種『空無』的東西。」

在羅斯科陰暗的畫室裏，畫家和唯一的觀眾在控制的環境下，被壁畫上那一道流動的橫光包圍，「真實的溝通」是可能的，即使那唯一的觀眾是個德國人，還是個藝術史家。

從羅斯科的觀點來看，斯格蘭壁畫是一齣熟悉的信任和背叛的戲劇，是進入一個世界，然後又憤怒地退出。最後他把那些畫儲藏起來。

然而羅斯科的失落雖然令他憤怒，動機却並不那麼純潔；他接受斯格蘭委託那種類似控告布朗尼的半是自欺、半是自毀的行爲動機也不純潔。失敗給他某種滿足感。在四季餐館吃過一頓後，使他確定他對富人的敵視態度，他決定撤回他的畫使他肯定他是一個超越腐敗難以了解的藝術家。對外界的憤怒減少了自我懷疑。就像他年輕時一些戲劇性的行爲，拒絕再進猶太教堂或回耶魯大學，這件事──消息很快在紐約藝術界傳開──成了一個羅斯科是受迫害的藝術家，雖然屈服一陣，最後仍然站起來對抗有力的權威階級的故事。他是一個在最後一分鐘決定不向亞伯拉罕屈服的以撒。斯格蘭委託也使羅斯科的繪畫走上一個新的層面，好像只有一件能使他激起如此怒氣的計畫才能把他推向前去。如果，他覺得最後他極為憤怒，他也把他的繪畫推展到一個新的建築形式，他還公開地展示他的作品對他不僅僅是他會隨意拋棄的東西。

*

他要那間房間，那種氣氛，那個環境都是他一個人的。

——庫尼茲

羅斯科在世時從未賣過第二組或第三組壁畫中任何一件。他在他的畫室向來訪的人展示那些作品；一九六一年現代美術館回顧展時，他選了九幅參

展；一九六九年，經過一段很長的協商，他同意把壁畫中的九幅畫送給倫敦的泰特畫廊（Tate Gallery）。

一九七八年，佩斯畫廊展出當時屬於羅斯科財產的十件斯格蘭作品，畫廊認為那是屬於第二組壁畫系列。一九八五年，國家畫廊接受羅斯科基金會的贈品，為六幅壁畫專闢一間展覽室，宣稱他們創造了一間「羅斯科希望的統一環境」。一九八八到八九年之間，利物浦的泰特畫廊展覽了九件給泰特的畫，加上三件屬於羅斯科財產的壁畫，該館館長宣稱那次展覽「第一次試圖創造如果壁畫完成掛在餐廳後整個壁畫的環境。」一九八九年瑞士巴塞爾美術館（Kunsthalle Basel）展出三十件壁畫，凱爾連在目錄的文章中提出羅斯科在四季餐館可能如何掛的理論。

今天這些畫已經分散了。九幅在泰特畫廊，七幅在日本川村現代美術館（Kawamura Museum of Modern Art），十三幅在華盛頓國家藝廊，其他則屬於羅斯科兩個孩子的藏品。

註　釋:

❶羅斯科不願使他拒絕受獎的事公開。他給古金漢美術館
館長史威尼（Johnson Sweeney）的信上寫道，「這是一封
私人的信。我不想使任何人受窘，如果你願意讓別人的
作品獲獎。」

❷羅斯科告訴菲力普（Gifford Phillips）太太他不喜歡大美
術館，建議造一些很小的個人美術館，「很小、很簡單的
建築——用樟木塊造的，分散在全國各個小城。每一個
建築只陳設一位藝術家的作品。像瑞哈特的美術館，羅
斯科的美術館……」另一次，羅斯科提到喜歡他個人的
美術館在城裏:「他希望能找到一個贊助人在紐約市建一
個小房子，上面有羅斯科的名字，那裏他的作品不會跟
其他藝術家作品擺在一起，造成視覺上的混亂。」

❸艾絲特・葛特列伯說她丈夫、費伯和馬哲威爾同意爲新
澤西的猶太教堂作畫時，「馬克非常生氣。『我絕不會爲
任何宗教性的教條而作畫。宗教跟藝術有什麼關係?』」

❹這個通道藏在兩個可以移動的牆壁(約有四呎寬九呎高，
和牆壁是同樣資料) 後面，一個從東面伸進，一個從南
面。這兩個活動牆就像盒子狀的通道佔據了房間的空間。
羅斯科何時或是否知道這兩面牆的存在，則不確定。

❺這幾個開口都是七呎十又四分之一吋高，八呎十一又二
分之一吋寬。通道高度和開口一樣，有九呎一吋寬，是
盒子形狀，有四呎五又四分之一吋伸入那間房間。

❻西面牆上開口和通道以上的空間被從開口到天花板的直
樑隔成長方形。因此這些長方形也只有九呎寬。可能打
算掛在這面牆上的畫——T1167和T1169，羅斯科後來送
給泰特畫廊（Tate Gallery）作品中的兩件——有十五呎
寬，所以不能掛在這面牆上。我猜測羅斯科不曉得這面
牆的分隔，他會反對就像他反對畫框一樣。

❼美國館展出兩位雕塑家——大衛・史密斯和李普敦（Sey-
mour Lipton），以及兩位畫家——托比和羅斯科。雙年展
是從一九五八年六月十四日到十月十九日，目錄中有一

篇杭特（Sam Hunter）寫的關於羅斯科的長文。

❽羅斯科不是格林伯格尖刻筆下的唯一畫家受害者。「作一個藝術家就等於誇張一切，」他說。「他喜歡用『像畫家那樣笨』，經常嘆息『所有的藝術家都很無趣』。」羅斯科是「精神偏執狂，誇張而且笨」，葛特列伯是「掌管大權者」，克萊恩「無趣」，史提耳「做作」，紐曼「枯燥乏味」，德庫寧「瑣碎到難以置信」。

❾紐曼非常生氣，寫了一封公開信給格林伯格。紐曼形容格林伯格說「我受史提耳的影響」是「最嚴重的錯誤」，紐曼費了很大的心力來顯示在他看到史提耳任何作品之前，「我的觀念和風格已經形成了。」紐曼對史提耳影響這個問題極為敏感。他對馬哲威爾談到史提耳的重要性以一連串公開發表的憤怒、侮辱信件作答。

❿羅斯科用布塔斯和亞伯拉罕比較也來自齊克果。齊克果認為布塔斯決定殺掉他的兒子（因為他們想回復羅馬蒂王制)是可以理解的，因為他的行為違反了一種倫理(父子之愛)是為了達到一個更高的倫理（正義）。布塔斯是一個「悲劇英雄」。可是亞伯拉罕「完全不顧倫理，擁有一種較倫理更高、超越倫理的精神」，是一個「信仰的鬥士」。羅斯科告訴詹森他第一次讀《恐懼與顫抖》約在一年之前(1955)，他很可能在紙版一出來就看了。許多朋友記得在他過世前不久看見這本已經破舊的書在他畫室床邊的桌子上。

⓫阿爾更的書可能對羅斯科有相當的影響。他強調「在聖馬可，歷史、自然和神話完全被儀式和象徵取代。」

⓬凱蒂·羅斯科也記得她父母去過四季餐館一次。「他們真的在那裏吃了一次以後，覺得厭惡極了。」

⓭羅斯科自己也對泰特畫廊的館長瑞德（Norman Reid）講過類似的話。瑞德在一九六九年十一月三日和羅斯科談了五小時關於泰特畫廊贈品的事後，記錄道，「羅斯科告訴我他畫了三組壁畫，我們目前看的這組是從前面兩組中演進出來的。」

14 羅斯科的形像

> 「林布蘭」變成一個名詞，一個代表某一種特別繪畫的名詞。「林布蘭」變成一個形像。
>
> ——羅斯科，1961

> 現在形像的語言到處都是。
>
> ——布爾斯丁（Daniel Boorstin），《形像》（*The Image*, 1961）

羅斯科在現代美術館的個展於一九六一年三月十二日結束。

羅斯科試圖使展覽延期，理由是重要的批評通常要到三月才出來，結果沒有成功。可是，在展覽七個半星期中間，以及展覽前幾個星期，羅斯科處於一種極大的壓力之下。二月間他去看格羅卡斯特醫生時，「他告訴我他六個禮拜來全靠酒精度日。」羅斯科的體重也增加了，差不多將近兩百磅，他的血壓很高，他「無法入睡」，他的左眼有血管問題，使他「視力模糊」，看到「影子」。他還透露他從別的醫生那裏拿鎮靜劑。格羅卡斯特給他開了降低血壓的藥和鎮靜劑幫助他睡眠。

紐約的展覽結束後，羅斯科的畫接著到倫敦白教堂藝廊展出（十月十日到十一月十二日），再到阿姆斯特丹

市立美術館 (十一月二十四日到十二月二十七日)，布魯塞爾的藝術宮 (一九六二年一月六日到二十九日)，瑞士的巴塞爾美術館(三月三日到四月八日)，羅馬國立現代美術館(四月二十七日到五月二十日)，巴黎國立現代美術館(一九六二年十二月五日到一九六三年一月十三日)。

羅斯科給了白教堂藝廊展覽非常詳盡的掛畫指示，顯出他希望能控制觀畫的環境，他認爲那是能保持他繪畫精微、細緻的眞實面貌的一種努力。

牆壁應該刷成「摻有一點點紅，比較溫暖的白色，」羅斯科指示。「如果牆壁太白，會和畫相衝突，使畫變成帶一點綠色，因爲畫面中主要的顏色是紅色。」至於掛畫，羅斯科建議，「巨幅的畫都應該盡可能掛得靠近地面」，除了斯格蘭壁畫，這些壁畫應該掛在離地面四呎半高。至於光線，「不論是自然還是人爲光線都不能太強，」羅斯科警告。「這些畫自己有內光，如果外面光線太強，畫的顏色會減弱，失去本來的面貌。理想的狀況是把它們掛在一般住家普通光線下，我是那樣畫的。它們不應該用強光或戲劇性的聚光燈，那種結果會扭曲畫的意義。光線應該很遠，或者不直接地從屋頂或地面射出。最重要的是每一幅畫都應該得到平均的光線，不要太強。」

事實上，羅斯科對白教堂藝廊畫展在意到使他單獨一人搭船到倫敦去——他的幽閉恐懼症使他無法搭飛機——他是十月二日到倫敦的，十月十二日畫展開幕後兩天離開。白教堂藝廊館長羅伯遜 (Bryan Robertson) 回憶有一次和羅斯科一起離開畫廊，「那是一個冬天下午，白日的光線差不多完全消失了。他要我把所有的燈都關了，每一處的燈；突然間，羅斯科的顏色自己發出光來：一旦你的視網適應那種光線後，那種效果是令人難忘的。黑暗中的顏色在牆上醞釀、燃燒，發出柔和的亮光來。我們在那裏站了很久，我希望每一個人都能看到羅斯科創造的那個世界，在那種完美的環境下，自己能發光，不受外物或市場的腐化。」像這樣純粹的一刻，在羅斯科最後十年生命中是很少出現的。

*

悲劇是自由的片刻太短暫了。

——羅斯科

他的個展還在紐約展出時，有一天羅斯科和跟他同在包華利街222號佔有

一間畫室的布魯克斯一同坐在畫室外的台階上談話。布魯克斯說，羅斯科「談了很多他極度陰鬱的原因」。他的作品已經被大家接受，現在不僅在藝術界，更在投資世界裏佔有一席之地，使他「失去了對他唯一有意義的一件事——別人對他作品真正的熱愛。現在他不覺得他的作品本身受人崇拜，而是股票市場增高的商品價值使人喜歡它們。」

這些商品的價值增高得非常快。一九五七年，羅斯科賣了十七幅畫，每幅平均價格是一千七百元；一九五八年，他賣掉十三幅，平均每幅兩千四百元；一九五九年，十七幅，平均每幅五千四百元；一九六〇年，十一幅，平均每幅七千五百元；一九六一年，八幅，平均每幅一萬兩千元——而一九六二年，現代美術館個展後，他賣了七幅，平均每幅一萬八千元。羅斯科畫的價錢升高，每年賣畫的數量降低，不是因為他的產量減低。一九四九年（他開始他的形式時）到一九六九年（他生命中最後一整年）之間，羅斯科——不論銷售情況、展覽、評論如何，他個人的情緒低潮，婚姻問題，健康問題——每年幾乎規則地畫出二十幅畫，好像他的工作給他在這個經常擾亂的世界裏一點穩定感。限制他賣畫的數量，在任何情況下讓他的作品離開他都覺得很不確定的羅斯科，可以付較少的所得稅，可以使他作品在市場上數量稀少因此更有人有興趣買，可以在這個由外力驅使、由權高的藝術界官僚經營的市場上，加進他個人的一點控制。

羅斯科在現代美術館展覽開幕那天，詹尼斯寫給妯哈農可一封信，回答關於現代美術館要求任何羅斯科因這次展覽賣出的畫，美術館要抽一成費用的事，這是一般通行的安排，雖然使美術館和營業畫廊的區別變得更模糊。「目前而且已經有一段相當時間，等著買這位藝術家作品的人很多，」詹尼斯解釋。「因為過去幾年，我們只收到他有限幾幅要賣的作品，不能滿足市場需要，甚至連你也得在開幕以前要求。」所有從畫廊借給美術館的畫都是非賣品，詹尼斯寫道；如果它們可以賣，「必須先賣給那些已經在等待名單上的買主。」

許多畫家，包括年輕時的羅斯科會希望有人等著買他們的作品。然而這些未來的買主並不是為了買任何一件特別的作品，或是一種「真正的溝通」。也許他們是在找有價值的投資，也許他們要一幅「羅斯科」擺在他們抽象表現主義的藏品中，也許他們是要一幅很大、色彩迷人的畫來裝飾他們客廳的牆壁。不論哪一種情況，他們找的是某一種繪畫。幾年後，一個酷熱的夏天晚上，羅斯科自己在客廳裏，聽見外面走過的人說，「不曉得誰住在這棟全是

羅斯科的房子裏?」「羅斯科」變成了一個名詞，一個代表某一種繪畫的名詞。「羅斯科」變成一個形像——可以複製，就像時裝一樣轉眼即逝。

羅斯科的畫可能被當作投資，或者當作提高社會地位的標記，也就是說，蒐藏者的形象。想一想下面那句話的效果，這是一個假設的公園大道的派對中的對話：「我有一幅羅斯科。」這句話表達了擁有的驕傲，一個高層階級的會員，講話的人是見過世面，高品味，富有的。他或她擁有一個名牌。你看過任何畫廊展覽它代表的那些畫家去年畫的最好的二十幅畫嗎？畫家和雕塑家創造特定的藝術品，可是畫廊促銷的是藝術家。從畫家的角度來看，變成一個名字是在周圍一大羣無名的藝術家中脫穎而出，變成一個特殊的價值，代表某種價格，佔有一個榮譽的地位。從蒐藏者的角度來看，名牌給他們安全感、信心，相信他買的是有公認價值的。他不必看，只需要聽專家意見買畫就行了。

名牌的問題就跟形像、跟名詞一樣，會定義、束縛、穩定住；它們是固定的。名譽帶來陷阱，部分的羅斯科希望保持難以捉摸、不爲人知、隱藏、被保護，因此能自由，固定正是他最懼怕的。羅斯科曾寫過(在草稿中)「生命的精神永遠不是固定的，總是在一種不定或未定的變化中」——以及需要從那些「賣商品或者賣不朽現象的人」手下「保護」這種「生命現象」。羅斯科創造了——「現象」。經紀人賣掉，蒐藏家買回——形像。

羅斯科形容自己是個「精明的」人，他決定創造一種「可以辨認的形像」，使他自己在市場上與眾不同，就像他同代許多藝術家做的一樣。他一九四九年發現他的創作形式時，他找到了一個有許多聯想和可能變化的形像，同時也非常簡單，可以「去除畫家和觀念之間以及觀念和觀眾之間的障礙。」現在，十二年之後，他的作品在畫廊和美術館展出，在《財富》、《時代》、《生活》、《新聞週刊》、《房子和花園》(House and Garden) 以及好幾種藝術期刊上被複製和討論，羅斯科的形像是熟悉的，可辨認的，已經爲人所知的。現在他造成的形像變成畫家和他的觀眾間的障礙。到了一九六一年，羅斯科或許很有名，甚至也可能很有錢，但是他覺得他並不被人了解。

他對藝術家的社會角色的觀念使羅斯科很難和藝術市場建立一個穩定、滿意的關係，藝術市場的擴張和改變跟他個人賣畫收入增加是一致的，甚至造成了他個人收入的增加。羅斯科是個俄裔猶太難民，他的儀態有時非常圓融，有時相當暴躁，可是一般說來有點距離；他把自己想成是文藝復興時代

的人，他廣泛的文化修養在他的作品中表現出來；他把自己想成一個舊約裏的先知人物，他傳佈的消息遭到抵抗和怨恨；他把他的藝術想成一種儀式，表達並使戴奧尼索斯式的恐怖可以支撐過來；他保護他的藝術，使它們不受扭曲，拒絕展覽，領獎，以及四季餐館的委託。羅斯科把自己放在他的社會之外，也在其上，好像真正的認同是不合適的，除非以分割的方式。

然而，他雖然妒嫉地保護他的隱私，肯定他特殊的地位，羅斯科還是進入人的羣體社會。他是一個丈夫，一個父親，一個有職業的人，也是東九十五街公寓和鱈魚角小屋的主人，羅斯科在一個普通的美國社會有一個安全的位置：中產階級。「一個人神祕的時候，他必須努力使每一件事具體，」羅斯科警告詹森。「否則他的觀點會是純理論的，模糊的，或者極度主觀。」羅斯科擔心自己脫離普通人類的世界。他不是一個不妥協的圈外人，也不是一個舒服的資產階級畫家，羅斯科保持在二者之間，流動的，張力和兩面性使他充滿活力。

他那些含有這種張力的畫，試圖穿過把他和別人分開的空洞地帶，同時又隱藏他，維持他那種分離的地位。不是所有的藝術家都像羅斯科那樣，他需要被了解，需要溝通，因爲藝術對他不僅是使他得到認可和讚賞的東西而已，而是與人的接觸，甚至得到人的愛，就像他告訴布魯克斯的。羅斯科最理想的環境會是一個很小、關係密切的社區，他是那裏的官方藝術家，他的目標受到尊重，且能融合在日常俗世和宗教生活中。可是羅斯科是在一個現代資本主義經濟制度下作畫，如果現代社會經驗是被陌生人看，現代經濟經驗是和陌生人交易。一個人走進畫廊，檢視作品，然後（也許經過一番還價過程）寫下支票，買了他要的東西——跟買一套西裝沒有什麼差別。如果他常常買，他的身分升爲「客戶」，可是雙方的交易一旦完成，彼此就分道揚鑣，交易是冷漠的。畫家和買主不碰面，也許也不願意碰面。

羅斯科對讓他的作品離開他總有些不情願，他不願意把他的畫想成商品，像東西那樣從一雙不相干的手裏傳到另一雙不相干的手裏，不停地移動，來來去去，就像他《地鐵景象》裏面那些無名的、鬼影般的人一樣。他這些活生生的創造是「他的孩子——不是任何他會隨意拋棄的東西。」從羅斯科的觀點來看，買他一幅畫並不僅僅是買了一件東西，更不是一項投資，而是進入一種感情關係，形成一種結合，同時也有愛護和忠誠的義務。一項交易是雙方的互信行爲。羅斯科總是指示他的畫應如何懸掛，說他是以「一般生活的

尺寸」畫它們的，他是在給他的作品找一個家，他要的是永久的家。「我父親對畫到哪裏去非常小心，」凱蒂・羅斯科說。「他同意出售之前他會請買主到他畫室去見面。」有時候，畫賣出後，他會去拜訪買主，檢查掛畫的方式，有一次甚至到費城去看他的畫。❶好像他的「孩子」讓人收養，羅斯科自己擔任社會工作人員，去訪視或探視，確信他的作品是在那些會好好照顧它們的人手中。羅斯科不是雅各・羅斯科維茲，他照顧他的創作。

不管說他保護或是說他控制，可是正如羅斯科希望「超越繪畫」，他也希望以個人的介入來超越交易。他有了經紀人後，令他們驚愕的是羅斯科曾經從畫室賣過畫，而且會繼續賣：面對面的交易。事實上，有一年，約是從一九六二年十月到一九六三年六月間，羅斯科沒有經紀人，拒絕畫廊的系統，自己在畫室賣畫。他告訴一個年輕的畫家，「經紀人拿三分之一，稅又去掉三分之一，我們家裏只能拿到三分之一。為什麼付經紀人呢？我可以每年從畫室賣四、五幅畫，會有足夠的錢過日子。」羅斯科自己的動機是混合的——部分是實際的（他可以留下經紀人的三分之一），部分是理想的（他可以和買主見面，可以決定他們是否真正愛他的畫，還是只是要一幅「羅斯科」）。但是他要他的買主動機純潔。

可是個人銷售卻造成另一種緊張關係——對畫家和買主兩方面。「六〇年代到羅斯科的畫室去一直是一種令人感動的經驗，從藝術上來說。從社交上來看則是一種痛苦經驗，」科茲婁夫（Max Kozloff）說。「痛苦是因為他特有的驕傲，可能會使任何開放的溝通變得很奇怪，你很難公開地表達你的仰慕，又不能表現得太隨意。他的訪客了解他們是在一個卓越的大師面前，即使是最自然表露的敬仰也有可能觸怒他。」在那副傲慢的門面底下，羅斯科「對別人挑剔的同時也懷疑他自己的價值」，科茲婁夫相信，但是那並不使拜訪他的畫室變得比較輕鬆。科茲婁夫是個職業藝評家；可是即使是個老朋友而且是親密的朋友像庫尼茲也記得「任何時間如果馬克在畫一幅作品時，他可能會打電話來說，『我有東西要你看。』他會讓你看他的作品，非常仔細地安排適當，光線必須正好，一切都必須剛剛好。然後你看畫的時候，他會密切地注視著你的臉。如果你臉上沒有狂喜的表情，或者你沒說話，他會非常擔心。有時候他甚至會有一點生氣，說，『我猜你並不喜歡。』」熱切希望別人滿意，容易受到傷害，羅斯科靠他的觀眾完成「溝通」，使他覺得完整、有生命、超越自我懷疑。

他非常仔細地安排好一切，焦慮地猜測觀者的反應，這還是比較隨意的拜訪。想想看，如果拜訪者不是朋友，甚至不是一個藝評家，而是一個富有的蒐藏家，可能買一幅兩萬元的作品，他得花多少精力來安排。現在大家到他的畫室來買畫，羅斯科在一九六〇年代早期對黑爾勒抱怨，「我不知道他們是要買一幅羅斯科還是要買某一件特別的作品。」

有時候，他是知道的。有一天，甘迺迪總統的姊姊史密斯(Jean Kennedy Smith)和她妹夫薛佛 (Sargent Shriver) 一起到畫室來看畫。史密斯問她是否可以拿一兩幅畫回家去徵求家人同意，就像她買一件衣裳似的。羅斯科回答：「我不會讓任何人把畫帶回家徵求同意。我的畫不是那種要跟其他東西配合的東西。」另一個女人先買了一幅較暗的畫，後來要換一幅比較明亮的，她說那幅畫令她「情緒低落」。羅斯科拿回來，把錢退還給她。現在羅斯科的畫是熱門商品，他可以把藝術家和蒐藏家的權力關係對調過來。他已經不是窮畫家，他可以拒絕賣畫，也可以拒絕交換，或者（試驗他們的誠意）可以使他們等待。

可是羅斯科的基本問題不是對某一個蒐藏家，而是對蒐藏本身。蒐藏家畢竟是消費者，不是養父母。他們主要是購買、擁有、聚集，然後展示他們的物品。這些物品的價值在於它們的特殊點，聚集在一起，它們成了一個部分，融入一個新的整體——例如，洛克斐勒藏品——這個整體反映出買主的品味、判斷和財富，造成蒐藏家上流的社會認同，或社會形象。羅斯科希望經由繪畫創造一種完全沒有物品、沉思的意識狀態。可是蒐藏代表佔有慾的自我，由物品創造的自我，仔細選擇過，在家裏美麗地安排妥當，所以能夠把蒐藏家主觀的內在表現出來。

由於這些不同的關懷、價值和社會地位，以及他個人經濟上對他們的依賴，羅斯科對蒐藏家永遠是警覺的。也許，在紐約實際藝術世界中，布林肯和黑爾勒代表他能找到最理想的買主。兩人都是成功的生意人，都比羅斯科晚一代，兩人買的第一幅羅斯科都相當早（黑爾勒是一九五五年，布林肯是一九五六年），多年來都繼續買羅斯科的作品，兩人都和他建立了社交上的關係。到一九六〇年代早期，布林肯擁有五幅羅斯科的畫，兩幅掛在他的客廳裏，是羅斯科自己安裝的。一九六二年《房子和花園》裏面有一篇文章，〈年輕的蒐藏家如何和藝術生活在一起〉，以布林肯的公寓爲例，指出「白色牆壁，淡色沒有圖案的地毯，現代化的簡單家具」會使「藝術品成爲焦點」。

一九五三到五四年之間的多天，黑爾勒第一次看到羅斯科的《黃綠》（*Yellow Green*, 1953），他覺得那幅畫極美，他懷疑「那一定不是一幅好畫，因為我們都知道現代畫並不好看，不美；它們必須是騷動而困難的。」下一年間，黑爾勒又好幾次仔細看了那幅畫，仍然覺得它很美，最後決定買下來。羅斯科要價一千五百元，黑爾勒決定花在當代美國畫家作品上的價錢不超過一千元。羅斯科給他百分之十美術館折扣，價格降到一千三百五十元。他們仍繼續辯論價錢問題，直到羅斯科說，「聽著，我畫這樣的畫是我的不幸，你偏偏愛上它是你的不幸，不幸的價錢是一千三百五十元。」黑爾勒買下那幅畫。到了一九六九年，那幅不幸的價錢已經漲到六萬元，黑爾勒買下他第八幅羅斯科。

「羅斯科不能忍受的一件事是他認為對他的藝術不忠，」布林肯說。「如果你要買一件作品，你可以慢慢看，不必很快做決定，可是一旦你買了，如果六個月內你決定你其實並不想要那幅畫，或者你把它轉賣給別人，或交換別的畫，他會非常不高興。他覺得那是一種背叛，因為你從他那裏買的，不錯，是一幅油畫，可是你買的也是他部分的心理狀態以及他對世界的感覺，如果你突然改變主意，你拒絕的不只是畫，你拒絕的是部分的他。」的確，羅斯科曾經形容他的畫是「一層脫下的皮掛在牆上」，他對這些問題相當敏感。一九六九年，他「極度焦慮地」等著黑爾勒買他的《酒紅上的黑和白》（*White and Black on Wine*, 1958），一幅較早的斯格蘭壁畫。❷可是為了使黑爾勒負擔得起，他必須只付一部分他的另一幅羅斯科。黑爾勒曾很早買畫，價格很低；他後來也買了相當昂貴的畫；他也買別人的畫——尤其是帕洛克——可是他確實對羅斯科的作品有極大的誠意。一九六九年的交易後，黑爾勒說，「羅斯科會打電話來，說，『我是羅斯科。現在你有多少羅斯科了?』」❸

可是，儘管他對買主不甚確定，儘管他對自己作品不願放手，儘管他所有的努力使金錢和藝術的交易個人化，儘管他對信任有許多困難，羅斯科，即使在他生活寬裕後，即使在他限制他的賣畫數量後，仍然繼續賣畫給其他人賣的同樣機構和蒐藏家。他賣給美術館，美國和歐洲的。❹他賣給上流社會人士，那些富有的老家族（一九五八年賣給奈爾遜·洛克斐勒；一九五九年賣給約翰·洛克斐勒三世夫人，一九六〇年賣給大衛·洛克斐勒〔David Rockefeller〕）。他也賣畫給社會新貴（約翰及多明尼克·迪曼尼爾和崔緬因夫婦〔Burton and Emily Tremaine〕）。當然，奈爾遜·洛克斐勒從一九三〇年代

早期就開始蒐藏藝術。他相信「在我們這個工業化的年代，」「那些由個人雙手和個人精神創造的繪畫、雕塑和工藝品，能滿足我們對個人特性，對獨一的……藝術滿足了我那種精神上的需要。」奈爾遜熟悉他的台詞。也許他的話在羅斯科眼中表達了他對藝術精神意義的想法。也許羅斯科甚至相信他聽到的話。但是這樣的對話顯然很難想像會發生在羅斯科及羅伯和愛福爾·史庫爾（Robert and Ethel Scull）身上。

　　「我知道我現在是『進來』了，」羅伯·史庫爾在一九六五年說。「可是，」他太太加上，「你明天說不定就會『出去』。」他們的交談是登在《新聞週刊》上的。一九六〇年代中期，史庫爾夫婦在《時尚》、在《紐約客》（New Yorker）的人物介紹上出現，他們也在湯姆·沃爾夫（Tom Wolfe）發表於《紐約》雜誌上的一篇文章，後來收集在《抽氣筒家族黨》（The Pump House Gang）裏。《時代週刊》和《新聞週刊》中有他們，甚至連《大都會美術館名錄》（Metropolitan Museum Bulletin）上也有他們。正如克雷瑪（Jane Kramer）一九六六年在《紐約客》中寫的，「過去一年中，不論時尚雜誌、新聞雜誌還是日報上的閒話專欄，給了社交界積極分子和藝術愛好者史庫爾夫婦比任何人更多的篇幅，除了沃霍爾（Andy Warhol）和他的搖滾樂隊『地下天鵝絨』。」

　　一九六三年，羅伯·史庫爾委託沃霍爾畫他太太的肖像。沃霍爾某天到達史庫爾第五大道的公寓，之後，他叫了輛計程車，開到時代廣場，他把史庫爾太太的照片放進自動照相機，開始塞進兩毛五的銅幣。從一百多張自動複製的相片中，沃霍爾挑了三十六張放大，印在畫布上，再畫上鮮豔的紅色、藍色、綠色和黃色的格子。《愛福爾·史庫爾三十六次》（Ethel Scull Thirty-Six Times, 1963）佔滿了史庫爾十一間房間公寓裏的圖書館一整面牆。愛福爾·史庫爾在沃霍爾的電影中出現。萊斯里（Alfred Leslie）和羅遜柏格（Robert Rauschenberg）都畫過史庫爾夫婦；他們被席格爾（George Segal）做成石膏模──紐約的閒話專欄報導這件事。史庫爾夫婦和席格爾做的他們的石膏像在他們的公寓裏面被拍成照片。他們出現在傳媒中；在藝術品中；而那些藝術品又被傳媒複製。《紐約客》人物介紹的末尾寫道，史庫爾夫婦在他們東漢普頓的度夏別墅裏正在計畫一個和卡布羅（Allan Kaprow）一起的「偶發」，他們的談話會被WCBS電視台拍成紀錄片，同時還有另一隊攝影師拍攝這個紀錄片的紀錄──卡布羅會用這兩份紀錄片來製作他的「偶發」。整個過程，當然是被《紐約客》的記者觀察並記錄下來了。史庫爾夫婦可疑的藝術消費使

他們自己成了大眾傳播消費的對象。

史庫爾是一個俄裔猶太移民的兒子，原名是魯比·撒可尼科夫 (Ruby Sokolnikoff)，他一九一七年生於紐約的下城東區；他父親是裁縫。史庫爾十五歲時，經濟大蕭條迫使他退學；他修復並重賣舊家具，賣過店面招牌，做過肥皂。一個祖父帶他去過歌劇院和美術館，引起他對藝術的興趣。史庫爾晚上在藝術學生聯盟和普拉特學院選藝術課。白天他賣鞋子，修理瓦斯爐，並當服裝模特兒。他也替人畫插畫。他找到一個合夥人，開了一家設計公司，製造時裝插畫，設計收音機、筆和鐘。一九四四年一月，他和帕森斯設計學校畢業的愛福爾·瑞得勒 (Ethel Radner) 結婚，他叫她「釘子」(Spike)，是從一個卡車司機那裏學來的。他們搬進現代美術館附近的一間小公寓，睡在一張廉價的墨非百貨店的床上，常在現代美術館的雕塑花園和餐館中款待他們的客人。

幾年後，釘子的父親從他計程車事業中退休下來，他把生意轉到他三個女婿名下。史庫爾完全靠自己一個人，逐漸建立一個有一百三十輛計程車的公司。他又開創一家計程車保險公司，買下一棟公寓房子，在布朗克斯區擁有停車場和工廠，他和家人則搬到市郊去。「大概是一九五二或五三年，我要一幅藝術品放在家裏，」所以史庫爾花了兩百四十五元買了一幅他知道是假的尤特里羅 (Maurice Utrillo)。他聽見他的鄰居說到他的「極好的印象派藏品」。「他非常高興以這一帶的藝術蒐藏家而知名，於是他立刻決定要變成一個藝術蒐藏家。」史庫爾喜歡蒐藏家的形象，那個由一幅贗品造成的形象。而那也變成他形象的一部分。

史庫爾開始買抽象表現主義的畫——真蹟。到一九六〇年代早期，他客廳的牆上有紐曼的《白火》(White Fire)，德庫寧的《釘子的愚行之二》(Spike's Folly II)，羅斯科的《十六號，一九六〇》(Number 16, 1960)，史提耳的《畫，一九五一》(Painting——1951) 以及克萊恩的《開始》(Initial)。史庫爾還被聘為現代美術館國際委員會裏的委員。一個富有的工業家或金融家蒐藏藝術——像洛克斐勒或摩根——他是在美化他已經有的公眾形象（「大亨」或「財閥」或「橡膠大王」）。可是對史庫爾而言，蒐集藝術是要創造一個形象，打進紐約高層文化界的社交圈子。「對羅伯·史庫爾而言，藝術是一個可以搬動的歡樂宴會，」《時尚》寫道，「藝術使他們生命豐富，掛在他們牆上，站在他們的架子上。他們的休閒時間是一連串從畫廊到藝術家畫室的獵物過程。他

們的眼光銳利正確，感覺生動，他們的感情像一頭激動的公牛般有反應……有時候，史庫爾家的餐桌似乎像和藝術圈消息的神經中樞有一根特殊的神經牽連。」正如沃爾夫寫的，「羅伯和釘子是那羣想爬上紐約上層社會階級的民間英雄。」魯比‧撒可尼科夫和愛福爾‧瑞得勒已經快要爬到了──幾乎。

有一次羅伯叫釘子告訴一個記者不要稱他「計程車大亨」，而稱他「蒐藏家」。一百五十輛計程車算不上大亨，大亨暗示像皇子般的財富和權力。比起洛克斐勒來只能算一個小資本家，史庫爾被稱為「計程車大亨」事實上是因為他蒐藏藝術的名聲。在現代美術館那一帶，計程車的錢──比起洛克斐勒的石油的錢──似乎顯得不夠文明，即使大亨雇了（史庫爾的確做了）代表新教標準的社會標誌，愛米‧梵達比爾（Amy Vanderbilt）來教他的司機「優雅的禮貌和儀態」。希望人家知道他是個蒐藏家，是一個熱愛、懂得也有能力買藝術品的人，史庫爾需要否定他社會和經濟的出身。

可是，史庫爾卻仍然繼續暴發戶的社交錯誤。他們在家裏開了一個盛大的宴會，把他們的藏品介紹給藝術界，沃霍爾記得，普普畫家羅森奎斯特（James Rosenquist）的太太從愛福爾許多插花裝飾中摘了一朵康乃馨，愛福爾對她吼道，「你把花給我放回去。那是我的花。」在沃霍爾的工廠宴會中，沃霍爾看見史庫爾走近一個「主要的年輕畫家」，掏出一張五十元的鈔票，說，「我們的蘇打水快要光了，去買一些來。」在太伯‧迪‧那基畫廊（Tibor de Nagy Gallery），史庫爾問一幅標價一百二十五元的韓福瑞（Ralph Humphries）的畫是否能減價，經紀人麥爾斯（John Bernard Myers）對韓福瑞說如果他願意以八十五元成交，麥爾斯可以不抽成。麥爾斯告訴史庫爾他和畫家談妥了，史庫爾給了他二十五塊小費。麥爾斯請他離開畫廊，再也不要回來。對畫家和經紀人像對侍者一樣，討價還價，拖延不付款，史庫爾的行為不像個富有的蒐藏家，而像個在梵達比爾禮儀課上睡著的計程車司機。

在強斯一九五九年卡斯帖利（Leo Castelli）畫廊的展覽上，史庫爾決定要把整個展覽買下。可是卡斯帖利告訴他，「不行，不行，那樣太低俗了。我們不能那麼做。」有資格的蒐藏家在展示及隱藏他們的藏品之間非常謹慎地衡量輕重。可是史庫爾對繪畫和公眾形象都太貪心了，他們太低俗，無法舒適地融入新教的上層文化階級。由於抽象表現主義的高級文化不能保證接納他們，史庫爾轉向普普藝術。買這些年輕、仍未出名（在一九六○年代早期）的藝術家的作品，史庫爾可以把自己描繪成前進的蒐藏家，以便宜價格買進藝術

品，讓他自己被這些藝術品包圍，就像被他的名聲和時尚包圍一樣。

一九六五年，史庫爾把十三幅抽象表現主義的繪畫拍賣出去。一九六六年，他宣稱抽象表現主義已經死掉五年到七年以上了，他把它們從他家客廳牆上驅逐，他把德庫寧、克萊恩、紐曼、羅斯科和史提耳的畫換上張伯倫(John Chamberlain)、強斯、羅森奎斯特、史帖拉 (Frank Stella) 和沃霍爾的畫。正如沃霍爾看到的，「從一九六〇到一九六九年這段期間，史庫爾最能象徵藝術界成功的蒐藏。」史庫爾已經進來了。他創造了他的形象；他成了「普普藝術的啪啪響聲」。

簡而言之，史庫爾夫婦代表一九六〇年代紐約藝術界逐漸變化的情形，代表那種羅斯科所恨的生活中的一切。愛福爾記得有一次參加一個東漢普頓的派對，她被介紹給羅斯科，她以「能見到他是多令人高興的事」作為談話的開頭。

> **羅斯科**：「那沒什麼大不了……很多人都很高興認識我。」
>
> **愛福爾**(對她自己說)：「我有一幅羅斯科而他對我這麼不客氣。」
> 她問他她是否能到他的畫室去看他的畫。
>
> **羅斯科**：「我不隨便讓任何人到我畫室去。」
>
> **愛福爾**：「可是，我不是任何人。我蒐集藝術，我喜歡你的作品。我很希望能去看。」
>
> **羅斯科**：「不行，你不能進去。」

到此一切都很不錯。可是，史庫爾在一九五九年買了羅斯科的《白色中心》(*White Center*, 1957)，一九六〇年買了《紅》(*Reds*, 1957)，一九六二年買了另一幅《紅》(*Reds*, 1961)。

在一九六〇年代早期的藝術市場上，羅斯科面對一個他既無法超越也無法控制的情況，他試圖控制的努力，不論怎麼理想，也有許多不一致的地方，好像部分的他情願把他的作品向市場投降，以換取象徵性的報酬。正如庫尼茲說的，「羅斯科總是需要確定。」甚至連一個戲劇性的行為，例如他在一九六二到六三年之間完全從五十七街畫廊的場面中退出，都沒能把他放在市場之外。相反的，那把市場放在畫室之內，侵入羅斯科創造及私人性的空間。整個過程使他憤怒，浪費時間，而且不一定能有保證的結果。一兩句話或者可以暴露那些太自以為是而不隱藏的買主的動機──例如要把畫拿回家去徵

求同意——可是却無法決定哪些人是眞正愛他畫的。

　　還有一點是，羅斯科退回個人交易的時候，也正是紐約藝術市場歷史性轉變的時候，整個市場被第一個到紐約的跨國公司改變了。一九六三年十一月中旬，在倫敦和羅馬已有畫廊的馬堡藝術有限公司（Marlborough Fine Art Ltd.）在紐約開了分公司，一萬兩千平方呎的巨大空間，座落在五十七街和麥迪遜大道轉角的福樂大樓（Fuller Building）裏面。

<div align="center">＊</div>

　　你曉得，到最後我們在意的不是藝評家，而是我們的家人。

<div align="right">——馬克·羅斯科</div>

　　羅斯科的姊姊桑尼亞和兩個哥哥莫斯和艾爾伯都到紐約來看他在現代美術館的個展。桑尼亞的頭一個丈夫死了，她改嫁後仍住在波特蘭，莫斯也還住在那裏，仍是個藥劑師。艾爾伯在第二次世界大戰時曾爲外國傳播情報局翻譯俄文，現在在華盛頓爲中央情報局翻譯。

　　羅斯科和他家人之間的聯繫很少。一個外甥說，「他們彼此喜歡對方，他們在一起時，家庭感很強，他們很快把過去接起來，好像談話只是中間有一個短暫的停頓，」可是，他加上，他們並不常在一起。一九四八年，凱蒂·羅斯科維茲死後，羅斯科只回過波特蘭兩次，一次是一九四九年，他及瑪爾和莫斯夫婦從紐約開車先到波特蘭，隨後他到加州美術學校教暑期班。另一次是一九六七年夏天，羅斯科在柏克萊加州大學教完暑期班後。偶然，家人會到紐約去，像一九六一年，或者他們和羅斯科一家一同到普羅文斯城去度假。侄兒姪女到紐約來時，羅斯科對他們非常大方非常好，帶他們到四處去看，帶他們參加他的派對，帶他們到他畫室去，也參加他們的派對。

　　羅斯科覺得跟桑尼亞很近，他總是說桑尼亞帶大他的。他跟她的兒子雷賓也很接近。舊的怨恨和失望並沒有使羅斯科和家中其他人疏遠，他們對他也一樣，可是他們選擇的不同生活方式，在羅斯科和他哥哥之間造成一種潛伏的壓力。在羅斯科眼中，年齡較長而且較成功的哥哥莫斯在他早年奮鬥時應該幫助支持他的生活。羅斯科也相信他兩個哥哥都嘲笑、不看重他的成功。「他哥哥們到紐約來，很快他們就認爲如果現代美術館展他的作品，現代美術館一定沒什麼了不起。」我爲這本書訪問莫斯時——當時他已經九十三歲

——他一開始就說，「我對談我弟弟實在很感厭煩。」但是這種敵視態度是雙方面的。羅斯科對人講過關於他一個哥哥到紐約來的故事，羅斯科建議，「你何不去看自由女神像呢？」他哥哥回答：「我不喜歡雕刻。」雷賓說，「他非常愛講那個故事。」羅斯科也嘲笑他們，顯出他們的沒有見識。

任何時候話題涉及羅斯科的作品，莫斯總是說，「我從來不懂那些東西。」雷賓記得和他舅舅至少有過五次這樣的對話：

> **莫斯**：你曉得，我就是不懂他的畫。
>
> **雷賓**：那不是你必須懂的東西。你只要看它們。對它們有反應。你要嘛喜歡它們要嘛不喜歡。
>
> **莫斯**：可是我不懂它們。

羅斯科相信他的作品表達的是一種普遍的人性；他說一個藝術家真正在意的是家人的讚美和認可，不是批評家的，他要他的繪畫把他和別人分開的隔閡連接起來，希望被了解。可是他連他自己家中的文化差異都不能突破，甚至在他成名之後。因此，退避、分開是比較不痛苦的。

一九六二年間，醫生告訴艾爾伯他有不治的癌症，他得的是奪去他父親生命的那種腸癌。

艾爾伯後來記得他好像「在華盛頓被宣佈死刑，」可是馬克「知道了，他把我拖到紐約去。他對醫生的診斷不信任。」那時艾爾伯已經非常瘦弱了，幾乎不能走路。羅斯科賣掉兩幅畫來付艾爾伯的醫療費，安排他進入紐約市紀念醫院，他在那裏動了第一次他一九六〇年代經歷的三次手術。最後艾爾伯死在馬克後頭。在他的家庭中，羅斯科的成功和富有，把他這個最小、最不傳統的弟弟放在家長的地位。他平常有一點傲慢，可是很關心，在緊急狀況下會願意照顧其他家人。

艾爾伯的癌症治療期間，羅斯科擔心他會和他們的父親一樣死於腸癌，他自己在那段時間也有健康問題。一九六二年四月，羅斯科告訴格羅卡斯特「他的情緒非常低落」，他又開始用一種控制高血壓的藥。格羅卡斯特警告他那種藥「會使你的腎上腺素變得很奇怪，使你注意力不能集中，也影響你的神經細胞，會使人情緒低落。」羅斯科同意不用那種藥。一個月後，羅斯科又到格羅卡斯特的診所來，這次是腰上神經痛、持續的支氣管炎以及復發的痛風（他停止用藥）、摔傷、疲勞過度和情緒低潮。六月，羅斯科再到診所來，

這次他得的是格羅卡斯特醫生看過最嚴重的葡萄球菌感染，羅斯科臉上、耳朵、左肩、左臂上「幾乎每一個毛孔細胞」都感染了。羅斯科「仍不停地告訴我他多麼累，」格羅卡斯科醫生說，可是「我試著告訴他如果你自己身體掏空了，細菌就會侵入，他却沒聽進去。」

羅斯科試著照顧他的畫；照顧他的哥哥。可是他沒有照顧他自己。用他不該用的藥，該用的藥又不用，不聽格羅卡斯特的話注意飲食和運動，飲酒、抽菸、長期疲勞過度，羅斯科漠視甚至虐待他的身體，好像他只有這樣自我懲罰，身受其苦，才能忍受他現在舒適和越來越富有的生活。現在他的哥哥被判了死刑，羅斯科自己身體和心理的病狀加劇，好像是在體驗艾爾伯受的痛苦。

「悲劇藝術、浪漫藝術等等都和死亡的知識有關，」羅斯科在普拉特學院演講時說。悲劇藝術以儀式化的形式面對人類的基本衝突，就像生命開始和結束時那種儀式一樣。擾亂並擊敗安全的假象使我們能維持日常生活，這種藝術也同時使我們能夠支撐生命底層基本的不安全感。這樣，一件看來寧靜和諧，近乎美麗和裝飾性的抽象藝術，事實上是面對死亡、失落和空虛的終極現實。

面對藝術裏的死亡是一回事；知道你的哥哥快要死於奪去你父親的絕症又是另一回事。羅斯科了解到他心裏最老最黑暗的恐懼是眞實的。一個朋友說，羅斯科對他哥哥的病「非常非常擔心」，而且覺得那種情況非常「令人害怕」。畢竟，如果艾爾伯會死，馬克也會死。「羅斯科突然有這種強烈的恐懼感。」十歲的羅斯科，充滿恐懼，無法奪回他父親的生命；現在他是成人了，他能把艾爾伯從死亡邊緣救回來，好像死亡也是可以安排的。

一九六二年末，他給費伯的一封信上（費伯當時在巴黎），談到紐約「極好的」天氣，馬哲威爾即將開始的展覽，他自己的幾幅新作品，繼續磨他的顏料。「哈佛的壁畫已經快要有結果了，」他報告他第二件壁畫的情況，這是爲哈佛大學一間私用的餐廳做的。

可是，「整個說來，」他加上，「仍在我哥哥的陰影中。」

*

那些年輕的藝術家是要來謀殺我們的。

——馬克・羅斯科

一九六〇年代早期某一個星期天，沃霍爾和他的朋友克里格曼 (Ruth Kligman) 走過格林威治村，他們碰見羅斯科。克里格曼說，「馬克，這是安迪·沃霍爾。」羅斯科「一句話不說，掉頭就走。」

另一次，沃霍爾和印地安那 (Robert Indiana) 及莫瑞索 (Escobar Marisol) 到湯瑪斯家的派對去。「我們走進去時，」沃霍爾記得，「我大體看了一下，發現全部都是一堆痛苦的、沉重的知識分子。」

「突然聲音變低了，大家轉過來看著我們。」沃霍爾看見羅斯科把女主人拖到一邊，「我聽見他說她背叛：『你怎麼可以讓他們進來?』」

一九六二年一月，羅斯科把他的作品逐漸從包華利街搬出——在他搬入上城的畫室之前——雷·帕克把高德伯 (Michael Goldberg) 帶來，他才回到紐約，正在找一個畫室。羅斯科要高德伯付他三百塊，因為他花在為斯格蘭壁畫造的木牆和裝在屋頂樑上的滑輪，高德伯認為那些牆非常「薄弱」。他建議羅斯科把他的木工算成給年輕畫家的禮物。羅斯科拒絕了。但是，他帶高德伯到附近的中國餐館去吃午餐，替他付了帳，再把他帶回畫室，打開一個裝滿水彩畫的抽屜，送了高德伯一張水彩畫。然而，他仍然要高德伯付他三百塊。

年輕畫家黑爾德 (Al Held) 在巴黎住了一陣回到紐約後，他去拜訪羅斯科。「他像對待王子那樣待我。」「他請我坐下來，從他畫室中幾乎把每一幅畫都拿出來給我看，他非常有耐心，跟我談了整個下午。然後我們到酒吧去，他給我買了酒和三明治，我們又談了一陣。」黑爾德離開時，他謝謝羅斯科，並且說，「羅斯科先生，也許六個月之後我們可以再見面。」羅斯科回答：「不，不，你不該再來看我；你應該找到跟你同代的人，建立起你自己的世界，你自己的生活，就像我和我同代的人做的那樣。」黑爾德覺得「被拒絕」，「非常憤怒。」「多年之後，」他說，「我才了解他幫了我多大一個忙。其他在紐約的藝術家都非常非常能把你引入歧途。」

羅斯科有一次搬動畫室時，他請舒爾勒 (Jon Schueler) 幫他一起搬動幾幅畫。兩人在搬動途中，羅斯科開始貶低繪畫——「他非常喜歡提起這樣的話題，談這些事」——可是羅斯科越說下去，他對搬動的畫就越隨便。「他的每一句話都像是致命一擊，非常具破壞性。」舒爾勒很感厭惡，「我必須努力把畫抓牢，同時還要聽他那些話。就在那時，他看著我，拿出一幅畫，說『我的

畫什麼都不是。』」舒爾勒對羅斯科的話感到迷惑。他是在耍聰明？還是在演戲？如果都不是，他到底在說什麼？舒爾勒第二天回來幫他搬完其他畫時，羅斯科不願意再談昨天的事。工作完後，羅斯科和舒爾勒到附近酒吧去喝啤酒。「他談的是那麼切身的事，那些你希望能了解的事，我非常開放，非常易受傷害，我開始談，」舒爾勒說，「他已經講了兩天；現在輪到我了。我告訴他我現在正在感覺這些，我希望我的繪畫走的方向，繪畫對我的意義等等。」可是不論舒爾勒說什麼，羅斯科不是不屑一談，就是嘲諷。「不論我說什麼，他就把我說的反過來。現在回想起來，我已經能沒有怨恨地回顧了，我能看出那是多麼殘酷。」

一九五八年初，羅斯科去看了強斯在卡斯帖利畫廊的第一次個展，他看了一陣那些靶子和旗子後，說，「我們花了很多年工夫把那些東西從畫面上除掉。」

一九五三年，羅遜柏格想「是否可以用橡皮擦擦出一幅素描來」。他試著擦了幾幅他自己的素描，但是覺得不夠滿意，因為他想「從一幅百分之一百的純藝術品開始，而我自己的素描可能不是。」所以他跑到德庫寧的第十街畫室去，說服德庫寧給他一幅素描。他花了一個月的時間和四十根橡皮，創造出《擦掉德庫寧的素描》(Erased de Kooning Drawing, 1953)。

一九五七年，偶爾和詹尼斯合作的蒐藏家卡斯帖利自己也開了一個畫廊，在他東七十七街公寓的客廳裏，賣他自己蒐藏的歐洲現代畫和抽象表現主義作品。

一九五八年一月，強斯的個展「在一夜之間轟動藝術界」。強斯的靶子和旗子包括一幅《靶與四張臉孔》(Target with Four Faces, 1955)：在畫的靶子上面，強斯安置了四個放在木匣裏的石膏面部浮雕，石膏像鼻子一半以上被切去。展覽之前，《靶與四張臉孔》被《藝術新聞》用來當封面，展覽結束之前，強斯的畫除了兩幅之外全部售出，其中三幅是現代美術館的巴爾買去的。

兩個月後，羅遜柏格在卡斯帖利畫廊的個展則是「一件轟動的醜聞」。羅遜柏格把繪畫和日常生活的真實物件結合在一起，例如釦子、油彩管、手帕、鏡子、布製的鷹、木椅、木梯、輪胎等等。他的《床》(Bed, 1955)是在一塊真的圖案花樣的床罩上面加了床單和枕頭，在枕頭下半部和床罩上半部用筆畫上、甩上、滴上紅色、黃色、白色、藍色、棕色和綠色的油彩。「幾乎所有的人都被這個展覽冒犯了，結果只賣出兩幅作品。」其中一幅是卡斯帖利自己

買的。

強斯那年二十八歲，羅遜柏格三十三歲。

一九五九年十二月，「十六位美國藝術家展」在現代美術館展出，其中包括九幅強斯的畫，七幅羅遜柏格的「複合繪畫」和四幅史帖拉的黑色連作。史帖拉畫條紋，以畫布上的空白細線分開，造成一連串同心的長方形。他那些預先安排的幾何形圖像是他稱爲「浪漫的抽象表現」的反動。「我有一種非常強烈的欲望，希望能找出一種不那麼喧鬧……一種可以說是比較穩定的東西，一種不是總是在記錄你的敏感、流動性的東西。」巴爾爲現代美術館買下了史帖拉的《理性和污穢的結合》(*The Marriage of Reason and Squalor*, 1959)。

一九六〇年五月／六月，史帖拉在卡斯帖利畫廊開了他第一次個展。

史帖拉當時二十四歲。

一九六〇年的一個下午，卡斯帖利畫廊的經理卡普(Ivan Karp)到沃霍爾的畫室去。沃霍爾「把他那些商業性的作品儲藏起來了」，他讓卡普看的是廣告圖片（可口可樂、迪爾摩〔Del Monte〕罐頭桃子、玉米葉等）以及漫畫（蝙蝠俠、狄克・崔西〔Dick Tracy〕、南西〔Nancy〕、大力水手、超人等）。「我仍然用我用的兩種風格——一種是比較詩意的，有動作的筆觸和點滴，另一種是非常堅硬的風格，沒有任何動作的筆觸，」沃霍爾說，「我想把兩種都讓人看，刺激他們評論二者的不同，因爲我不太確定你是否能把藝術中所有手的動作都除去，而變成完全不介入、無作者的作品。」卡普告訴沃霍爾，「那些坦白的、直接了當的作品才是會有結果的作品。其他那些還是抽象表現的餘緒，不會有任何發展。」

到了一九六一年，和沃霍爾是各自發展的李奇登斯坦(Roy Lichtenstein)，也把米老鼠、大力水手及言情漫畫中的人物搬上畫布。他形容他的作品是「反沉思，反含蓄，反脫離長方形的控制，反移動和光線，反神祕，反繪畫品質，反禪，反一切從前運動有過人人都透徹了解的精采觀念。」

一本指導藝術蒐藏新手的指南書籍《藝術投資》(*Art as an Investment*, 1961) 裏面，作者拉緒(Richard Rush)指示「雖然對抽象畫的需求仍然很高，但是毫無疑問這種畫才是一九六一年最時髦的畫，這一派可能已經是大眾最喜愛的作品了。」

一九六一年十二月一日，歐登伯格(Claes Oldenburg)在紐約下城東區的東二街開了「商店」(The Store)。店面後面的一間房間是歐登伯格的工作室，

他製造仿食物或衣服的商品（切片肝香腸、櫻桃餅、薰牛肉、白襯裙、外衣和襯衫、藍帽子等等），通常是把布料浸泡在石膏中，再用鐵絲模型固定形狀，然後塗上鮮豔、庸俗的顏色。歐登伯格自己在「商店」前面的店面賣這些作品（價格多半是六十九塊九毛五之類）。歐登伯格形容他的作品是「複製海報或廣告的寫實主義作品」。

一九六二年六月，《生活》雜誌宣佈藝術界「出現了新的東西」，指出諦寶（Wayne Thiebaud）畫的「線條的餅和蛋糕」，羅森奎斯特畫的「巨大的廣告招牌的部分」，席格爾雕刻的一個女人坐在「一個眞的桌子邊的位置上，拿著一個眞的咖啡杯」，以及李奇登斯坦的「巨大的卡通」。

一九六二年十月三十一日，「新寫實主義」展覽在詹尼斯畫廊開幕，作品來自法國、英國、義大利、瑞典和美國。美國藝術家中包括戴恩（Jim Dine）、印地安那、李奇登斯坦、歐登伯格、羅森奎斯特、席格爾及沃霍爾的作品。展覽的規模超出詹尼斯畫廊本身，一直延伸到一個空著的五十七街商店裏面，使得展覽成爲一個重要事件，詹尼斯自己寫目錄介紹文字。正如「抽象表現主義畫家在五〇年代成爲舉世矚目的畫家，」他寫道，新的寫實主義「可能已經證明是六〇年代的代表了。」這次展覽並沒有推出一批新的前衛畫家；而是宣佈這些後來被稱爲「普普」的畫風已經打進和抽象表現主義關係最密切的上城畫廊。

葛特列伯、賈斯登、馬哲威爾、羅斯科全部脫離詹尼斯畫廊來抗議這個展覽，他們質問詹尼斯，「你怎麼能讓他們進來？」

一九六三年三月，復建過的猶太美術館爲羅遜柏格舉辦了一個回顧展。羅遜柏格當時三十七歲。

一九六三年三月《時代週刊》稱「普普」是「自達達主義以來藝術界最大的時尙」，寫道，「座談會討論普普；藝術雜誌辯論它；畫廊競爭銷售它。蒐藏家一向對自己的品味沒有把握，發現普普藝術是他們在公園大道那些粉牆、低屋頂、十二萬五千元一棟的合作公寓非常理想的裝飾。」

一九六三年九月《生活》報導「更多的買主駛進這個拓寬的市場」。藝術市場在股票市場低落後又回復了，顯示一種「傾向畫那些可以辨認物件的藝術家的新潮流」，普普藝術是「最新的暢銷藝術」。

一九六四年二月，猶太美術館爲強斯辦了回顧展。強斯當時三十四歲。

一九六四年威尼斯雙年展，猶太美術館館長艾倫•所羅門（Alan Solomon）

是美國的負責人，他選了四位「已經發端的」藝術家（強斯、路易斯〔Morris Louis〕、諾蘭德〔Kenneth Noland〕和羅遜柏格）以及四位「較年輕的」藝術家（張伯倫、戴恩、歐登伯格和史帖拉）參展——全部都是抽象表現主義之後的畫家。羅遜柏格成爲第一個在雙年展中贏得大獎的美國畫家。

　　一九六五年十月十三日，史庫爾在一個非常公開的帕克—伯那（Parke-Bernet）拍賣場合拍賣了他擁有的十三幅抽象表現主義的畫，《新聞週刊》指出，「這個舉動使大家提出一個藝術界已經悄悄地問過的問題『抽象表現主義已經成爲過去了嗎?』」拍賣的結果對羅斯科不是太樂觀，因爲他的《二十二號，紅》（Number 22〔Reds〕）只賣了一萬五千元，而德庫寧的《警察公報》（Police Gazette）賣了三萬七千元，史提耳的《畫，一九五一》賣了兩萬九千元。史庫爾在籌錢買普普藝術，他形容普普是「可能比所有以前的藝術都要偉大——不錯，所有以前的藝術。」

　　一九六五年夏天，洛杉磯郡立美術館展出「紐約畫派：第一代，一九四〇及五〇年代的畫」。對於評審決定不包括一九五九年以後的作品，紐曼抱怨道，「我覺得這些主辦這次畫展的負責人好像認爲我們已經死了。」

　　一九六五年，畫家柯涅（John-Franklin Koenig）從巴黎到紐約，他在亞敍頓家裏和羅斯科一起晚餐。羅斯科說「他覺得他好像已經死了；在抽象表現主義全盛時期達到頂峰，他的高位使得只有美術館和大公司能夠購買他的作品。但是他又已經不『熱門』了：雜誌幾乎不再提到他，年輕的藝術家也不再拜訪他。」

<center>＊</center>

**　　在美國，「人永遠也不會變成家長，人只變成老人。」**

<div align="right">——馬克‧羅斯科</div>

　　「羅斯科實在是個猶太家長。他看起來像。他的想法也像。他的行爲也像。」塞爾茲說。家長是一個年長極有尊嚴的人，一個受尊敬的創建人，像林肯，或者一個智慧的父親，像雅各‧羅斯科維茲。家長擁有一個安全的地位，在繼承線上最高的位置。

　　一九六三年八月三十一日，瑪爾生了一個兒子，名叫克里斯多福(Christopher Rothko)，小名「多福」。雖然羅斯科夫婦一直想有第二個孩子，這次懷

孕是他們沒有料到的。克里斯多福是在羅斯科陷在他哥哥生病的陰影中時受孕的。克里斯多福的媽媽四十一歲，他的父親只差一個月就要六十歲了。

「他們非常興奮，」凱蒂·羅斯科說。「至少在我眼中一切顯得非常正面。」別人記得羅斯科對他兒子的出生「很開心」或「非常興奮」。「他也非常驕傲嬰兒是在他們第一個孩子出世很長一段時間後出生的。」可是瑪爾一個妹妹記得瑪爾打電話告訴她懷孕的消息，她說，「馬克非常驚異，」好像他跟這件事沒關係，而且對他自己這麼遲的生殖能力很感迷惑。他在一個給法蘭肯撒勒 (Helen Frankenthaler) 的生日宴上告訴一個朋友，「我年紀太大了。」

在藝術家中間，羅斯科「希望作一個年長的發言人，一個偉大的領袖，」丹明 (Vita Deming) 說。一九五〇年代早期，羅斯科告訴哈爾他和他的朋友們「在創造一種會存在千年的藝術」。「那不是一個革命性的觀念，」哈爾認為，「是對革命的革命性反動，革命變成永恆的了。」一九五〇年代，法蘭肯撒勒、高德伯、黑爾德、米契爾 (Joan Mitchell)、雷·帕克、舒爾勒 (以及其他許多畫家) 成為第二代抽象表現主義畫家，顯示他們的革命有可能持續。可是到了一九五九年，《藝術新聞》在一個兩部分的討論中已經開始問「我們有新學院了嗎?」法蘭肯撒勒指出，如果你提出這個問題，答案是是的。

年輕的畫家找到他們的同代，建立起他們的藝術世界，就像羅斯科和他的同代藝術家做的一樣。一九五〇年代開始的畫家是第一代必須背負他們緊接的上一代強有力的畫家擔子的美國畫家。可是到了一九六〇年代中期，抽象表現主義這代畫家，由於兩位領導人物帕洛克和克萊恩的死，他們彼此間的敵對和爭議，活著畫家的年紀，他們的關懷在保護而不在爭取地盤，以及擴張的藝術市場需要新名字和風格的刺激，而漸漸式微。更重要的是，從前由藝術家、經紀人、批評家、評審、蒐藏家組合的評價和分配藝術的結構，現在加入了一種新的力量，傳播。像沃霍爾那樣的藝術家現在可以從有名人物中找題材，畫他們，跟他們同享盛名。這種新的、加速的改變使得羅遜柏格、強斯、史帖拉、歐登伯格及沃霍爾很迅速地成功，使普普藝術取代抽象表現藝術而成為「熱門」的運動。

羅斯科自己相信是由於普普藝術熱門使得蒐藏家潘沙 (Giuseppe Panza di Biumo) 伯爵打消了原先買下五幅斯格蘭壁畫的計畫。「拜訪你的畫室是我蒐藏生命中最偉大的事件之一，」潘沙伯爵在一九六〇年十月給羅斯科的信上寫道。「我記得，我在你那裏看到的美麗的畫，就像在夢境中一樣。」當時，伯

爵只有一幅羅斯科的作品。到了次年九月，他擁有六幅，他說他在米蘭的里塔山莊（Villa Litta）全部只掛羅斯科一個人的作品。因此，他打算再買四到六幅羅斯科的畫。羅斯科到倫敦去參加他在白敎堂藝廊的開幕展時，兩人見面並談妥羅斯科將再賣給潘沙伯爵幾幅畫，他十月底到紐約時可以去選擇。他選了五幅斯格蘭壁畫，每幅兩萬元。「我要把你的五幅畫全部掛在一間房間裏，」他寫信告訴羅斯科。「你可以放心你找到了一個會永遠愛你的畫、照顧它們的人，把它們當作人類最高的一種表現。」

可是，兩年後，潘沙伯爵寫信告訴羅斯科「現在義大利的生意狀況很差」──義大利股票市場下跌──使他無法繼續他每月的付款。他已經付了羅斯科四萬元，所以他建議買兩幅單獨的作品，放棄五幅斯格蘭壁畫。接下去幾個月，羅斯科和潘沙伯爵決定選擇哪兩幅畫代替斯格蘭壁畫時，潘沙伯爵一再對羅斯科保證生意狀況「是我這個決定的唯一原因，我被實際情況強迫不得不做出違反我心願的決定。」過去五年來非常積極買畫的潘沙伯爵的確在一九六二到六六年之間停止買畫，後來他說是由於當時義大利的經濟危機使然。

潘沙伯爵相信二十世紀畫家的強烈創造期比較短暫，他喜歡買作品吸引他的藝術家在高峰時期的幾幅作品。他最後至少藏有七幅羅斯科的作品（全是在一九五三到一九六〇年之間的）。❺當潘沙伯爵準備換兩幅單獨作品時，他要羅斯科寄給他從一九五二到六〇年作品的幻燈片，他最後選了兩件「明亮的畫」，他說「來平衡他已有的陰鬱的作品」。他選擇較明亮、較早期的作品不會使羅斯科覺得放心。更糟的是他改變買畫的同時，他在歐登伯格的「商店」買了幾件作品，也向羅森奎斯特和李奇登斯坦買了一些作品。羅斯科相信，潘沙伯爵就像史庫爾一樣，拋棄了抽象表現主義，開始蒐藏普普。

一九六〇年代之間，羅斯科的作品仍然繼續賣出，他的價格也繼續增高。但是羅斯科正如許多朋友說的，覺得被忽視、被隔離、被錯置；問題在於他的地位。漫畫家赫殊費得（Al Hirschfeld）是羅斯科在九十五街的鄰居，記得羅斯科「情緒陷在低潮中，因為他覺得目前藝術界發生的一切似乎跟他沒有關係。」赫殊費得告訴他他才看到一首詩「絕對推崇」羅斯科的藝術。「不錯，」羅斯科回答，「但是那全部屬於過去。那些已經全部完了，全部沒有了。新的東西我一點也不懂。我完全在那之外。我不知道他們在做什麼。」普普是「現在的玩意，新潮流從我身邊繞過去。」

羅斯科的主題仍然是失落，部分是失掉權力和控制；他就像一個猶太家

長，他的兒子剛剛宣佈他拒絕再走進教堂。有時候，像他和黑爾德的談話，羅斯科可以退一步，讓年輕人自己找到自己的路子，就像艾華利決定他不再每天讓羅斯科和葛特列伯看他的作品一樣。羅斯科可以因好意而殘酷——他也可以非常殘酷，就像他對舒爾勒那樣，當他對自己的作品產生極度的懷疑時（它們「什麼都不是」），使他攻擊一個易受傷害的年輕畫家。但是到了一九六○年代早期，對下一代最醒目、最獨立的一批畫家，羅斯科的態度是怨恨，他尤其恨他們成名的迅速，好像他希望把他自己過去的挫折和痛苦強加在他們身上。然而，正如另一位九十五街的鄰居，畫家舒拉格（Karl Schrag）指出，「問題不光是被取代，而是被**什麼**取代。」

從抽象表現主義轉移到普普，不僅僅是過去兩世紀以來藝術史上一再出現的兩代之間的鬥爭。羅斯科和他同代的畫家非常清楚地在純藝術和通俗藝術之間畫了一條界限。就像許多現代派藝術家一樣，羅斯科認爲通俗藝術是一種女性的危險，威脅要減弱、吸收、悶死那些掙扎中的男性前衛派英雄。

普普藝術把那條界限打破了，不僅由於他們運用漫畫和廣告畫，而且（像沃霍爾）和藝術市場維持一種理所當然、玩世不恭的關係。「作爲一個成功的藝術家，」沃霍爾建議，「你應該讓你的作品在好畫廊展出，就像迪奧（Dior）絕對不會把眞品在吳爾霍茲（Woolworth）百貨店賣出一樣。」好像沃霍爾認爲促銷一幅畫跟賣一件迪奧出品的衣裳一樣。「如果某人打算花一千塊在一幅畫上，他絕不會在街上逛，直到他發現某樣東西是他喜歡的爲止。他要買的是一件價値會上升的作品，這樣的東西只能在有名氣的畫廊裏面找到。」好像蒐集藝術是一種投資，必須靠廠牌（好的畫廊）保値，絕不是一項貶値的東西。

沃霍爾不會思考「主題的危機」，他從朋友的建議中決定他該畫什麼。有一天晚上，他問了好幾個人之後，一個女人回答，「你最愛什麼？」沃霍爾創造了絹印《一百九十二張一塊錢鈔票》（*192 One-Dollar-Bills*, 1962）。沃霍爾那種毫無保留接受商業的態度，那種表面無邪的直接，是一種經過算計的挑釁，他是在批評那一代一面宣稱他們的藝術是精神性的、英雄般的內在品質，一面尋求而且得到商業上成功的藝術家的做作態度。

其中一樣做作是「風格」。「風格實在並不重要，」沃霍爾說。他運用已經存在的形像，並且用機械方式複製，像絹印，並不是要創造一種新風格，而是在質問畫家建立獨特或者個人風格的觀念。正如沃霍爾談到普普主義，「普

普藝術是把裏面的東西放到外面來，把外面的東西放到裏面去。」強斯脫離抽象表現主義，畫的是普通、可以辨認的日常物品：旗子、靶子、地圖。羅遜柏格把日常生活中眞實的東西放進他的複合繪畫中：木椅、梯子、圖案床罩。但是沃霍爾並不是眞正走向寫實，他的作品來自形像：廣告、報紙上的照片、廠牌商標。「現在形像的語言到處都是」——逐漸被視覺傳播主宰的後現代消費文化的視覺語言。

波特萊爾 (Charles Baudelaire) 在一個世紀以前，文化上的現代主義剛開始時寫道，「所謂現代主義，我的意思是指那種轉瞬即逝、暫時的、偶然的半邊藝術，它的另一半是永恆的、不變的。」抽象表現主義是現代主義範圍內最後一個主要的藝術運動。德庫寧、克萊恩、帕洛克或者馬哲威爾、紐曼和羅斯科仍然認爲藝術家是一個疏離的人物，能夠站在一個受壓抑的社會環境之外，把從暴力、卡夫卡式的官僚制度，無聊瑣碎的事件，二十世紀人類生活的不安和絕望中殘存下來的人的中心精神挖掘、表達出來。在現代主義的末期，這些畫家只能以轉化（用羅斯科的話說是「磨碎」）現世和短暫才能達到永恆。

沃霍爾這一代畫家不再把自己當成疏離人物。現在，人已經無法嘆息人的命運被降低到只是一個形像——因爲人已經無法談到人了。「有一天，人人都能想他們願意想的，每個人想的都一樣；這好像已經發生了，」沃霍爾說。人的內在被外在社會吸收了，正如藝術被商業吸收了。「對抗」、「疏離」、「自由」、「悲劇藝術」、「人的規模」、「原創性」——這些抽象表現主義的字彙現在被譏爲空洞、過時。沃霍爾絹印的名人相片上——《紅色貓王》(*Red Elvis*, 1962) 複製了三十六次貓王的照片——人的存在成了一連串由機器不斷複製的形像。

羅斯科那個星期天下午在格林威治村轉身離開沃霍爾時，最後一代現代畫家裏的一位，拒絕理會取代他的後現代主義。

<p style="text-align:center">＊</p>

記住，我不蒐藏畫；我蒐藏錢。

<p style="text-align:right">——洛德</p>

一九六三年十一月，馬堡畫廊在紐約市開幕。座落在五十七街和麥迪遜

大道的福樂大樓六樓，佔地一萬兩千平方英尺，室內由格林（Wilder Green）設計，他後來幫羅斯科裝置他的哈佛大學壁畫。這個畫廊比很多美術館要大，要雅緻，也有更多財源支持。雖然如此，開幕那晚，兩千五百位受邀請的客人中有許多抵達時，消防人員下令關門。那些在裏面的客人喝著香檳、吃著法式餅乾的同時，有許多人被困在電梯裏面。《時代週刊》報導了畫廊的開幕，「曼哈頓的畫廊開幕開始變成歌劇院絲緞般的優雅和地鐵沙丁魚般的擁擠。」當晚客人中有一位里弗斯（Larry Rivers）收到太伯・迪・那基畫廊的法院傳票，因為他違反他和該畫廊的合約，加入馬堡畫廊。這件事足以暗示馬堡的未來，以及在絲緞般優雅的外表後面的機關手段。

法律控訴和香檳，媒體報導和羣眾：這些是古金漢開始本世紀藝術畫廊時不存在的情況。那個時代，只有將近一打左右的人蒐藏美國前衛藝術，沒有任何大公司和美術館。馬堡的到來，事實上是二十年來紐約藝術世界逐漸在規模、經濟成長、銷售技巧和社會地位上改變的頂點──馬堡畫廊更把這些變化推向另一個高峰。從前，紐約的畫廊不論是肅敬的維多利亞風格或者是白牆的當代風格，都是規模極小，由負責人和幾個助手經營。負責人可能是藝術家，像帕森斯，也可能是生意人變成的蒐藏家，像詹尼斯。

可是馬堡畫廊的洛德絕對是一個完全的生意人。「我雇了不少懂藝術的人賣畫，可是他們怕銷售弄髒了他們的手，」他說。洛德在他這種實際銷售的態度上，加上大公司的規模，現代促銷方式以及幾分無知的魅力。他年輕時在維也納，洛德記得，「沒人知道我是誰。現在全世界的大人物從各地打電話給我。我是世界性的經營。羅馬馬堡起床時，紐約馬堡就該上床了。」太陽不會在馬堡降落，好像大英帝國一樣。

洛德和羅斯科一樣，也是猶太人，一個難民，從前曾經貧窮過，現在富有了，成了一個有權力的國際性「名字」。羅斯科是最後一代相信繪畫能夠支撐「悲劇、迷醉、厄運」負擔的畫家中的一個，正如他自己曾經那樣形容的。洛德是第一個把他從前一個工作人員稱為「二十世紀跨國式」的經營運用到銷售藝術品上的人。「如果一個人是經紀人，他就是一個經紀人，」洛德說。「許多經紀人是偽君子──他們說我們是來教育羣眾的。我不信這一套。對生意而言，唯一的成功是賺到錢。」洛德嘲諷傳統經紀人的虛偽，正如沃霍爾嘲諷抽象表現主義的虛偽。不幸的是，羅斯科遇見洛德時，他沒有掉頭就走。

洛德於一九一一年生於維也納，原名是法蘭茲・庫特・勒維爾（Franz Kurt

Levai)。他在一個小康之家長大，他父親經營古董家具、銀器瓷器，偶爾也經營藝術品。一九二九年，洛德從維也納的商業學院畢業，愛上一個年長的女人，和他父親鬧翻，自己出來闖天下。他為一家煤礦公司工作，也開始自己的潤滑油生意，然後賺夠了錢買下幾家加油站。單槍匹馬而且在相當年輕時，洛德已經成功地創建了跟「油」相關的事業，他後來喜歡那樣形容。他甚至開始蒐藏現代藝術，買了畢卡索和野獸派的畫。他所有的努力卻在一九三八年納粹抵達維也納時粉碎了。為了得到護照和出境證，洛德把他許多藏品用來收買官方人員。可是他還是瞞過德國人，私運了幾幅畫到巴黎。他自己也在不久後到了巴黎。

一九四〇年五月德軍侵佔法國，洛德逃到法國西南部靠近西班牙的比雅瑞茲（Biarritz）。當法國政府決定拘留所有德國和奧國籍的居民時，洛德被關到一個靠近波爾多（Bordeaux）的集中營，他在法國淪陷的混亂情況下逃出。然後他搭上一條撤退波蘭軍隊的船逃到英國。他在英國先被關了一陣，釋放出來後加入先鋒團（Pioneer Corps），一個挖壕溝、清除森林後豎起有刺的鐵網來防禦德軍侵入的勞工隊。

他在那裏遇見另一個維也納難民哈利‧費沙（Harry Fischer）。費沙賣過珍版書，也曾在他書店一個房間裏開過一次很小的當代畫家的素描展。「不久，費沙和洛德在鄰城找到一個住所，他們把普通衣服放在那裏，弄一頓非軍隊的飯吃，聽唱片，偶然玩撲克遊戲，做著『戰爭之後』的夢。」洛德會對情緒低落的費沙說，「你別擔心。戰爭結束後我會開始做新的生意，你來當我的合夥人。」

同時，洛德活動讓自己調到坦克隊去，接受訓練變成一個技術人員，「負責坦克和重型交通工具修理部門」，最後到了諾曼第，為法國出力，在一九四六年退役。「我第二個生命始於希特勒之後，」洛德說。「我決定我的有生之年絕不做我不喜歡做的事。」戰前，這個古董家具和藝術經紀人獨立的兒子自己建立起加油站事業。戰爭之後——他的父母都在奧斯維茲被殺——洛德決定他最喜歡的是繼續他家庭的事業。他留在英國，開始了一點很小的外銷古董生意。一天，他在街上碰見哈利‧費沙。兩個人都窮，但是他們湊在一起，在老龐德街（Old Bond Street）17-18號開了一家珍版書店，地下室則是一個畫廊。在登陸諾曼第之前，為了保護他的家人不受德國人的報復，他把姓名改成法蘭西斯‧肯尼斯‧洛德（Francis Kenneth Lloyd），他的姓取自有名的銀

行。當洛德和費沙在倫敦開始他們的新事業時，他給公司取的名字馬堡則取自公爵。

到一九四八年，馬堡自己也有了一個公爵，雇了二十二歲的大衛‧桑摩斯特（David Somerset），是畢佛公爵（Duke of Beaufort）的繼承人。「我們需要一點格調，一種氣氛，」洛德說。「大衛給了我們。他也給我們打進英國貴族階級的門路，那時候他們大量賣出許多珍貴的傑作。」戰後經濟緊縮以及很高的稅使得英國紳士不得不把祖先的藏品脫手。洛德在歐洲同時打進會買這些傑作的工業家和企業家的新興貴族階層。「我們把供應和需求連結起來。」他說。

可是洛德也先看出「供應會逐漸減少」。「總共就那麼一些大師的傑作，」他說，「一旦那件作品被賣進美術館，就永遠從市場上消失了。」馬堡開始把市場拓展到活著的英國藝術家，不是年輕、有潛力、還沒有被發現的藝術家，而是有名的藝術家。到了五○年代末期，已經搬到老龐德街39號（在洛德銀行一家分行上面）的馬堡畫廊吸收了包括查德衛克（Lynn Chadwick）、培根（Francis Bacon）、摩爾（Henry Moore）和尼柯森（Ben Nicholson）等有名藝術家——全都是從倫敦那些花了許多年培養他們名聲的畫廊挖角過來的。「對戰後的顧客而言，倫敦藝術界仍然是愛德華年代的作風，」廣告是被貶為粗俗的，「洛德帶來新的促銷技術。」把積極的大企業經營方式和「貴族氣氛」的表面結合在一起，洛德變成一種新的經紀人，進入一個新的市場（為活著的藝術家賣作品），可以給經紀人帶來巨大、迅速的盈利，給買主一個穩定可靠的投資（因為都是有名的藝術家）。

對那些他要爭取的藝術家，洛德使出他那種維也納的玲瓏社交手段。他懂得如何奉承。他答應長期合約、國際性曝光、豪華的彩色目錄、較高的標價、大企業的經營規模、現代化經銷方式。他負責支援秘書工作、法律顧問、會計顧問、房地產和旅行協助、財產計畫、稅務指導——所有這些使他的藝術家覺得自己是重要人物，得到適當的報償和適當的照顧。洛德的佣金是百分之五十，不是傳統的三分之一。「如果他們想坐勞斯萊斯而不是福斯汽車，他們得付那個價錢。」洛德說。「我們是任何人能找到最好的服務。」一九六○年，洛德和潘尼卡利（Carla Panicalli）及賀利茲卡（Bruno Herlitzka）合夥在羅馬開了馬堡藝廊。可是「藝術是往西移的，」洛德說。「我們也跟著往西去。」一九六三年，洛德用他手邊的歐洲現代畫買下紐約的葛森畫廊（Gerson Gal-

lery)。他投下四十萬美元裝潢福樂大樓六樓的畫廊。他在聖瑞其酒店 (St. Regis Hotel)邀請芮斯及他的三位客戶：賈斯登、德庫寧和羅斯科。賈斯登記得談話是這樣的：

> **洛德**：我們會做一切──只要告訴我我們能爲你做什麼。
>
> **德庫寧**：好，使別人停止抄襲我的作品。
>
> **洛德**（點頭，微笑）：當然，我們會那麼做。
>
> **羅斯科**：你能給我在第文斯克開一個個展嗎？
>
> **洛德**（笑得更開）：當然，我們會那麼做。

洛德把他倫敦和羅馬畫廊的樣式，以及紐約畫廊一百七十呎的長廊、藍色的地面、可以移動的隔牆等計畫拿給他們看。賈斯登說，晚餐結束時，羅斯科已經有點醉醺醺的了。

　　洛德選中芮斯作爲他打進代理抽象表現主義畫家是非常恰當的選擇。到一九六三年，芮斯在第五大道東四十街的會計公司雇用了十五位會計師。他和他的手下不是替轉角的藥店報稅。芮斯的客戶包括藝術界圈內圈外有錢有名的人，像戲劇界的艾爾比 (Edward Albee)、羅根 (Joshua Logan) 和威爾德 (Clinton Wilder)，作家賀爾曼 (Lillian Hellman) 及梵德 (Gore Vidal)，蒐藏家佩姬‧古金漢及亞伯特和瑪麗‧拉斯卡 (Albert and Mary Lasker) 夫婦，畫家如德庫寧、葛特列伯、賈斯登、費伯、法蘭肯撒勒、克萊恩、馬哲威爾和羅斯科。

　　芮斯繼續拓展他自一九二〇年代開始的蒐藏。他蒐藏「原始」圖騰和面具，他蒐藏現代藝術，他也蒐藏藝術書籍，包括精印的畫册。他和他的太太瑞貝加從一九四五年起就住在東六十八街一棟很窄（只有十六呎寬）的五層樓褐石房子裏。底下三層家具很少但非常精緻，掛了畢卡索、布拉克、葛利斯、葛羅斯 (George Grosz)、夏卡爾、米羅、克利、利普茲的作品，同時也有德庫寧、高爾基、賈斯登、克萊恩、馬哲威爾和羅斯科的畫。❻三樓的圖書室有芮斯蒐藏的大量藝術書籍。一樓的飯廳可以從玻璃牆看到外面陽台花園，裏面有一尊玫瑰環繞的利普茲的巨型銅雕，芮斯夫婦在此舉辦小型的晚餐聚會，或者大型的如兩百五十人左右的雞尾酒會。

　　瑞貝加‧芮斯是個「小個子」，拿著一個「長柄歌劇院用的眼鏡，張著一對小貓頭鷹的眼睛從鏡片後看人」，她「總是戴著很大的金或象牙的原始手鐲

和項鍊，但是用像她帶著她那長柄眼鏡一樣豪華的姿態。」她是非常出名的女主人，也有一手好廚藝，她寫了一本《閒適的女主人：三十道三十分鐘的晚餐》(*The Unharried Hostess: Thirty Dinners in Thirty Minutes*, 1963)，其中有「羅馬諾夫草莓」、「芮斯煮龍蝦」等食譜。「我丈夫和我一直把好的烹飪——配上好酒——當作一門藝術，」她說，所以「我們到歐洲或遠東旅行中間，尋找好的食物也是我們兩項主要興趣之一，另外一項是買美麗的藝術品。」吃和買，好像美食和美麗的藝術品是相似的，芮斯夫婦享受那種中上階層高品味的生活趣味。

六十八歲的芮斯面孔紅潤，頭髮銀灰，穿著講究，態度愉快，他不停地吸著菸，菸裝在一個塑膠菸嘴裏。他沒有一點羅斯科的戲劇化，或者洛德的粗俗，芮斯是個言語輕緩、態度自信、待人可親的人。他常常站在旁邊，手扶著跟他講話那個人的胳臂。他很圓熟練達，是個旅行、酒和藝術方面的鑑賞家。據他一個朋友說，他讀過不少他自己蒐藏的藝術書籍——「他的博學教人吃驚」——他買了三百件藝術作品漸漸形成他的蒐藏。「很慢、很精明地蒐藏，極少立刻做決定或對他的選擇反覆。」芮斯現在相當成功，他不蒐集錢，他蒐集藝術——以及藝術家。

芮斯事實上喜歡照顧藝術家。從一九四〇年代開始，他就以畫家的贊助人和支持者的身分介入他們的生活——先是葛羅斯和夏卡爾，然後是戰爭中那些流亡的超現實主義畫家，戰後則是抽象表現主義畫家。他買畫。❼他給他們法律和經濟上的建議。他為超現實主義想出辦VVV雜誌來增加財源的計畫，還捐錢給紐約的藝術主題學校。他的藝術家是歐洲流亡的藝術家或美國社會不接納的藝術家，兩者都是貧窮的。芮斯夫婦請他們到家裏，以美食美酒招待他們，讓他們開心地談論藝術、文學和政治。「芮斯夫婦非常好心、周到、慷慨，他們盡了全力照顧大家，」一位藝術家說，「當然，貝納總是那麼幫忙，照料那些沒人懂得的討厭的事。」

「我幫他們忙，可是從來沒跟他們算過錢，」芮斯說。他喜歡把他的專長當作友善的禮物。有時候，習慣用作品付醫生或牙醫費用的藝術家會送他畫。「沒有藝術家能自己照顧複雜的財務問題，」瑞貝加・芮斯說。「他們在貝納身上得到的是一個智慧、完全懂得這些事物而且心地善良的人，他了解生活的困難，愛護、了解他們的天才，他們在生活中的處境，當然那個時候是非常困難的——了解他們要繼續他們藝術的野心。」貝納是智慧、關愛的父親，

藝術家是天眞、無助的孩子。經由他們個人和芮斯的關係，這些畫家可以堅持他們相信的討厭的財物和純藝術之間有一條嚴格的分界。貝納會料理那些討厭的事；他們只管藝術。可是這種安排把藝術家變成依靠他的人。

「他替每個人報所得稅，包括我的在內。」亞紋頓說。「芮斯是少不了的。他能對付眞實世界裏的事。他們全都靠他。」原來應該使他們自主的成功，事實上把藝術家困在藝術制度裏面複雜的社會網脈裏，使他們更需要依靠人。一個說明五〇年代末期抽象表現主義經濟發展的方式是說，現在他們需要一個會計師了，雖然只有一個：貝納·芮斯。一九五八年五月，賈斯登、克萊恩、德庫寧、馬哲威爾和羅斯科都同意要芮斯代表他們和詹尼斯交涉。

到六〇年代，「我協助馬克所有生意上的事，給他建議和意見，也是他親近的朋友。」芮斯說。他幫助羅斯科和哈佛大學、迪曼尼爾家庭、潘沙伯爵、馬堡、倫敦的泰特畫廊交涉。除了爲羅斯科整理所得稅，芮斯指出如何得到稅務上的好處，他建議爲羅斯科的孩子建立信託金，指示他買九十五街房子的事。他爲羅斯科夫婦擬下遺囑，他參與建立羅斯科基金會。他和史塔莫斯及摩頓·列文同是羅斯科三位財產執行人，也是羅斯科基金會的六位董事之一。雖然芮斯沒有跟羅斯科算他的諮詢費用，一九七〇年羅斯科死的時候，他送給芮斯的六幅作品大約值二十一萬五千美元。

羅斯科不信任任何律師，就像他不信任醫生一樣。拜訪律師，聽他的建議，考慮他的建議，然後做出決定是不可能的事。羅斯科碰到許多實際的事物，雖然不是需要支撐過來的負擔，也不是必須面對的挑戰，卻是一些他沒法辦到的事。如果他的車在公路上壞了，他第一件想到的就是把車丟了一走了之。家裏的事，像整理花園或調節溫度，和政府機關打交道——這些事是他做不來也不屑一做的事。❽正像羅斯科掙扎著「控制情況」，另一面的他需要，或者希望有人能照顧他，特別是牽涉到法律或金錢這麼複雜的事。

就像芮斯一樣，雖然原因不同，羅斯科喜歡把職業關係人性化。他的醫生格羅卡斯特變成朋友。他的朋友芮斯變成他的會計師和「律師」。找爲他料理財物和法律事物的人，就像羅斯科爲他的作品找家一樣：他要找一個溫暖、熟悉、值得信任、忠誠、關愛的人。芮斯喜歡幫助藝術家；那使他覺得自己有分量、有權力、在現代藝術史上有一份力量。「培養一種依賴性對許多專業人士是相當容易的，包括法律顧問，」哈魯（Gustave Harrow）在他寫的〈羅斯科的事〉（The Matter of Rothko）裏面警告。「在一個依賴的關係中，很少

會有問題提出，花的時間也比較少，」顧問會覺得比較有權力。藝術家尤其「希望或需要避免從美學活動上轉到應付實際的法律事物。」哈魯說，可是有責任感的顧問不會鼓勵「全然依賴」。他們給各種資料消息和解釋，「而不是以家長身分自居，認爲法律事物的複雜和手續是藝術家無法了解和不關心的。」芮斯正是如此，很高興地以家長身分自居；或者更正確地形容，他以一個像父親般的兄長自居，他願意幫忙、溫暖、鼓勵他們、了解他們、保護他們——在羅斯科眼中是他兩個哥哥莫斯和艾爾伯的反面。「貝納有一種表達關懷的天才，」一個藝術家說，「好像你的生活和財富是他最寶貴的。」這種關懷應該保持一段距離。

洛德安排的晚餐上，參加的三位藝術家——德庫寧、賈斯登、羅斯科——都是芮斯的客戶，其中賈斯登和羅斯科剛剛才脫離詹尼斯畫廊。晚餐後不久，馬堡—葛森畫廊聘用芮斯會計公司爲他們的會計公司。一九六三年十一月畫廊開幕時，葛特列伯、賈斯登、馬哲威爾、里弗斯、羅斯科、巴基歐第財產和克萊恩財產——都是芮斯的客戶——全都加入馬堡畫廊。

事實上，在一個擴張的、非人性的市場中尋找一個人性化的關係，羅斯科找到的芮斯正融合了老派的、資本市場之前的紳士作風（幫忙和禮物）以及新式的、後資本主義的大企業作風（合約和減稅，形象和貪婪）。

一九六三年六月馬堡畫廊開幕之前，羅斯科賣給馬堡十五幅作品，價錢是十四萬八千美元，那些作品後來的標價各加了百分之四十，馬堡以四年分期付款給羅斯科，於一九六五年一月開始。❾另外羅斯科簽了一個五年的合約，給馬堡畫廊全權在美國以外銷售、複製、展覽他的作品。他也同意在一年內不在美國用經紀人，他自己相似作品的賣畫價格不得低於馬堡的價格，也限制他的買主五年內不能在美國境外轉賣他的作品。

羅斯科一直堅持他的畫是「他的孩子——不是他會隨便拋棄的東西。」他把他的畫貯藏起來。他訪問他的蒐藏家。他檢查他們如何掛畫。他不喜歡也不信任經紀人。那麼，爲什麼他會願意把十五幅畫賣掉，好像賣掉一批他要拋棄的東西一樣？爲什麼他會把畫賣給純粹是做生意的洛德，他代表的價值和品質正是羅斯科純粹藝術家那一面最鄙視的？

羅斯科對魅力或奉承並沒有免疫。「洛德可以向任何人獻媚，」馬堡的一位副總經理麥金尼（Donald McKinney）說。「他請馬哲威爾在法國餐館吃了無數的午餐，在他面前堆滿了香檳和魚子醬。」大衛•史密斯「在義大利的史

波拉脫節（Spoleto Festival）的展出得到最好的工具和材料。」葛特列伯加入馬堡，因為洛德答應立刻給他一個個展，「為我的展覽改變整個畫廊原定的節目，」葛特列伯說。洛德告訴羅斯科，「你是世界上最偉大的畫家，」麥金尼說。「羅斯科整個人都發出光來。」羅斯科在洛德那裏的弱點不是精緻午餐、精緻的材料和精緻的展覽，而是一種天真的需要覺得偉大的感覺；尤其是在「新寫實主義」展覽後的那個春天，詹尼斯畫廊（以及其他人）拋棄抽象表現主義而追求普普的時候，羅斯科這種弱點特別強烈。

馬堡對羅斯科的另一面也有吸引力，如今已經六十歲，需要安全感的羅斯科，雖然他自己一直想像他的藝術是在不安全中創作出來的。賣十五幅作品給馬堡畫廊，羅斯科可以確定從一九六五到一九六八年每年至少有三萬七千元的基本收入。甚至在羅斯科聘請芮斯代理他和詹尼斯畫廊交涉時，他們之間的協議從來沒有正式的合約，只是一種羅斯科喜歡的私人友誼上的關係，雖然這種關係仍然有許多憂慮和懷疑。當一個藝術家對洛德提出，「下次我們可以有一個紳士的合約，」洛德回答，「那不可能。我不是紳士。」他這種直接、玩笑式的方式確實警告藝術家需要保護他們自己——免得受他剝削。那些不滿意五十七街紳士式合約的畫家們則認為洛德這種直接的商業作風可能比較誠實（至少一開始），他那有組織的簿記和會計使人放心。❿此外，馬堡還給他們長期合約，芮斯最後非常清楚地建議他的客戶跟馬堡簽約。

羅斯科和斯格蘭大廈及哈佛大學簽約時，他在合約中很曖昧地給自己留了一個可以拿回作品、退回付款的自由空間。他和馬堡的合約也保障了他的自由。如果洛德給紐約市帶來商業主義的洪流，羅斯科並沒有脫光衣服立刻跳下去。他並沒有加入馬堡；他只要馬堡在美國之外代表他。詹尼斯畫廊的藝術家抱怨他沒有在歐洲推廣他們的作品。現在羅斯科有一個強有力的經紀來開拓國際市場。同時，他仍然可以自己在紐約的畫室賣畫。

註 釋：

❶那是到費城馬克樂（Paul and Hope Makler）夫婦家裏。
　馬克樂夫婦第一次到羅斯科畫室去，羅斯科告訴他們他
　那年願意賣出的畫已經答應賣給別人了。他們幾年中給
　羅斯科打了好幾次電話問買畫的可能。他一直推托。一
　九六七年，他告訴他們，「現在輪到你們了，」他們買了
　一幅橘紅和紅色的畫，很快地發現那幅畫太強烈。「就像
　坐在火爐裏面一樣，」馬克樂太太說。他們退回那幅畫，
　但是一九六八年三月，他們從馬堡買下《一百一十九號，
　一九六一》（*Number 119, 1961*），從羅斯科和畫廊同意的
　三萬六千元得到八千塊折扣，羅斯科爲這個折扣非常生
　氣，直到他到費城拜訪過後才平靜下來。
　莎莉・沙夫記得羅斯科「逐漸覺得他失掉控制，因爲有
　許多畫賣掉又轉賣，他連拜訪權都沒有，就像如果你離
　婚你有權去看你的孩子那樣。他希望去看他的畫在哪裏，
　他不願那樣就放棄了。」

❷泰特畫廊的艾雷（Ronald Alley）判斷這幅壁畫屬於第一
　組斯格蘭壁畫。

❸爲了那幅斯格蘭壁畫，黑爾勒付了兩萬五千元加上一幅
　羅斯科的《棕色》（*Browns, 1957*）。當時黑爾勒擁有《黃
　綠》（$76\frac{1}{2}''\times67\frac{1}{2}''$），一九五五年以一千三百五十元買
　下；《大地的綠》（*Earth Greens, 1955*）（$91\frac{3}{8}''\times73\frac{5}{8}''$），
　一九五七年以兩千元買下；《白帶》（*White Band, 1954*）
　（$81\times86\frac{5}{8}''$），一九五七年以兩千五百元買下；《紅色上
　的四塊暗色》（*Four Darks on Red, 1958*）（$102\frac{1}{8}''\times116$
　$\frac{1}{8}''$），一九五九年以八千元買下；《棕色》（$91\frac{3}{4}''\times76$
　$\frac{1}{8}''$），一九五八年以四千元買下；《白，粉紅和芥末黃》
　（*White, Pink and Mustard, 1954*）（$92\times66\frac{1}{4}''$），一九六
　〇年以七千元買下；以及《藍色上的綠和藍》（*Greens and
　Blue on Blue*）（$79\frac{1}{4}''\times69\frac{1}{8}''$），是一九六四年以一萬六
　千元買的。

❹羅斯科一九五七年把《土色，綠色和白色》（*Earth, Green*

and White, 1957) 賣給亞利桑那大學；《紅，白，棕》
(1957)，一九五八年賣給巴塞爾美術館；《紅上的橄欖
色》(*Olive over Red*, 1956)，一九五八年賣給巴爾的摩美
術館；《紅，褐，黑》(1958)，一九五九年賣給現代美術
館；《黑色上的淡紅》(*Light Red over Black*, 1957)，一九
五九年賣給泰特畫廊；《一號，白和紅》(*Number 1, White
and Red*, 1961)，一九六二年賣給多倫多美術館；《二號，
紅栗色》(*Number 2, Red Maroons*, 1961)，一九六二年賣
給克里夫蘭美術館。

❺根據《六、七○年代的藝術》(*Art of the Sixties and Seven-
ties*) 第269頁指出，潘沙伯爵擁有的作品：《紅色上的
紅和藍》(*Red and Blue over Red*, 1959)；《玫瑰色裏的紫
色和黃色》(*Violet and Yellow in Rose*, 1954)；《紫紅色上
的黑和濃褐》(*Black and Dark Sienna on Purple*, 1960)；
《紫紅，棕》(*Purple Brown*, 1957)；《棕、藍、藍中棕》
(*Brown,Blue, Brown on Blue*, 1953)；《黑、深褐、紅上
紅》(*Black, Ocher, Red over Red*, 1957)；以及《紅和棕》
(*Red and Brown*, 1957)。

❻一九六四年現代美術館為巡迴展印的六頁畫報中列有一
份掛在芮斯家裏的畫，其中包括一件羅斯科的作品，《四
十七號，一九五七》(*Number 47, 1957*)，一九六一年現代
美術館羅斯科個展時曾借過這幅畫。

一份芮斯的文件上，可能是在一九六八～七○年間編寫
的，記載芮斯藏品中有六幅羅斯科的作品：《灰和黑》
(*Grey and Black*, 1969) (68″×60″)；《藍和綠》(*Blue and
Green*, 1968) (39″×26″)；《紅色粉紅》(*Red Pink*, 1961)
(69″×54″)；《酒紅上的濃黃和橘色》(*Sienna and Orange
on Wine*, 1962) (69″×66″)──這些都是油畫，掛在芮
斯家中。另外兩幅在馬堡畫廊：《暗紅上的棕色、栗色、
鐵色》(*Brown Maroon Rust on Plum*, 1959) (38″×25″)
──是畫在紙上的蛋黃彩再裱在纖維板上的，以及《陰
鬱的畫》(*Dark Picture*, 1968) ($47\frac{3}{4}$″×40″)──畫在紙

上的油畫再裱在麻布上。此時,《四十七號》一定送掉或賣掉了。雖然芮斯在哈魯 (Gustave Harrow) 訪問他時說所有羅斯科的畫都是送他的禮物,宣稱他從來沒有賣過或送過這些畫。

❼至少有一些藝術家抱怨芮斯會接受他們的作品當禮物,他不買他們的畫。「他真正的興趣是歐洲,」馬哲威爾說。「事實上,到今天為止,你去看他的藏品主要還是歐洲作品。最好的作品都是歐洲的。他的錢只花在歐洲作品上。他有的美國畫,我相信都是我們送他的。他在那點上非常保守、非常勢利,連他自己都不知道。」從一九六四年芮斯藏品巡迴展來看,馬哲威爾的話「主要還是歐洲作品」相當公平。

❽跟羅斯科在同一棟建築裏有自己畫室的里多夫 (Arthur Lidov) 說,「我以為他至少知道怎麼開溫度調節器,給他一點指導,他會開暖氣爐裏的開關,所以裏面的水會熱。可是我發現他完全弄不來這些事。他不願承認他不會做,他喜歡假裝不屑做這些事,可是等到他非做不可時,他一點也不記得怎麼做,總是弄錯。」

芮斯的秘書記得,「他快到領社會救濟金的年齡了,他非常煩惱。倒不是因為他馬上就要六十五歲了,而是申請手續那些事。對他而言,那好像是不可能想像的事。」

❾那份合約是一九六三年六月十日簽的,因為購買的數量多,羅斯科給馬堡百分之四十的折扣。十五幅畫包括十幅畫布上的油畫,兩幅紙上的大油畫和三幅較小畫在紙上的油畫。紙上的油畫沒有紀錄,其他十幅是:《紅和黑》(*Red and Black*, 1960) ($69\frac{1}{2}''\times69''$),《淺紫和橘色》(*Mauve and Orange*, 1961) ($63''\times69''$),《棕色紅色黑色》(*Brown Red Black*, 1959) ($72''\times45\frac{1}{4}''$),《橘色棕色》(*Orange Brown*, 1963) ($69''\times90''$),《橘色紅色和紅色》(*Orange Red and Red*, 1962) ($80''\times93''$),《橘色紅色黃色》(*Orange Red Yellow*, 1956) ($69''\times79\frac{1}{2}''$),《橘色紅色黃色》(*Orange Red Yellow*, 1961) ($81''\times93''$),《藍橘

紅》（*Blue Orange Red*, 1961）（81″×90″），《綠紅藍》
（*Green Red Blue*, 1955）（77$\frac{7}{8}$″×81$\frac{5}{8}$″）和《藍和灰》
（*Blue and Gray*, 1962）（76″×69″）。

❿但是只是看起來如此，自從羅斯科財產的法律案件後，
洛德被判隱藏證據──竄改馬堡的買賣紀錄。大家認為
談到錢，洛德的帳目仔細而清楚，事實上，馬堡紀錄中
漏掉許多羅斯科作品的紀錄，有些沒有價碼。馬堡可能
是紀錄不清楚，也可能有意混淆來掩蓋事實。

15 哈佛大學的壁畫

他一方面覺得，這是馬考斯·羅斯科維茲在和哈佛大學的校長交涉。另一方面，他恨他們的自信。

——安—瑪麗·列文

一九六二年十月二十四日下午四點三十分，羅斯科和哈佛大學校長普西 (Nathan Pusey) 在第一大道七十七和七十八街之間一家小店二樓羅斯科的新畫室中有一個會議。年初羅斯科已經同意爲哈佛大學的餐廳作一組壁畫，這間餐廳是在由建築師色特 (José Luis Sert) 設計的霍約克中心 (Holyoke Center) 的樓上，目前正在施工中。這些壁畫價值約在十萬美元左右，算是送給大學的禮物，哈佛大學付給羅斯科一萬美元，作爲畫室租金、助手、材料及往來紐約和劍橋的旅費。大學也保有拒絕接受壁畫的權力，因爲哈佛大學財團法人裏有些人仍然表示「懷疑」，他們要普西去檢視羅斯科已經完成的一件三聯畫及三件單獨壁畫，然後決定是否「能夠接受」。

普西到了那棟他稱爲「在搖搖欲墜的一條老街上搖搖欲墜的老房子」前，按了門鈴，沒有任何反應。他轉身看見「一個魁梧的傢伙穿得像個工

人」，拿了一個木板造的冰塊桶，匆匆忙忙地橫跨第一大道走過來。和哈佛大學校長見面——等於十七世紀的藝術家和紅衣主教見面，讓他們檢視委託的宗教畫——羅斯科沒有穿西裝打領帶，像他為中產階級的《生活》讀者所作的。他選擇了和他贊助人在階級和社會價值上戲劇性的分野，故意不願有一副成功、可敬的外表，雖然那時羅斯科的收入和哈佛大學校長的收入要比和汽車技工近得多。羅斯科希望令他吃驚，但是如果理論上他恨那些自信的大學校長，「他非常隨和有禮，」普西記得。事實上，先劃清他們在社會地位上的不同之後，羅斯科可以非常友善，甚至對這位曾是宗教學者的大學行政首長推銷他的作品。羅斯科把他的客人帶到樓上畫室，在沾滿顏料的杯子裏倒了兩杯酒，請普西坐在他後來記得是五幅「茄子色的畫布」前面。過了一會兒，羅斯科問：「你覺得如何？」普西不太確定他的想法，可是試著回答：「啊，好像有些憂傷。」「我顯然說了該說的話，」普西記得，兩人開始一段「非常愉快的談話」，羅斯科在談話中詮釋他的壁畫，那件三聯畫陰鬱的顏色代表耶穌受難日，那件粉紅和白色的畫則暗示耶穌在復活節那天早上復生。生和死的神祕循環一直是縈繞羅斯科的主題；現在他一系列的畫面表現出這個主題，他哥哥癌症的陰影和他幫助把哥哥從死亡邊緣救回來的經驗，至少可以作為對此壁畫的一種解說。

對別人，羅斯科把這組壁畫和米開蘭基羅在佛羅倫斯麥第西圖書館的壁畫相比，就像他經常把四季餐館壁畫和米開蘭基羅的壁畫相比一樣，好像他這組畫不是要彰顯死亡和再生，而是把挫折和壓抑強加於人。然而，普西相信這組作品的「形而上的意義」，回到劍橋說服哈佛財團法人接受這些畫。他們於十一月五日投票通過。

「哈佛了解羅斯科先生的希望是給一組壁畫，當裝置完畢，會創造出一間供大學使用的房間，而壁畫本身也是一件完整的藝術品。」福格美術館(Fogg Museum)的館長庫利吉（John Coolidge）在一九六二年底達成協議後寫給哈佛財團法人一位主要負責人的信上說。得到另一個機會超越「繪畫」，創造一個「地方」，羅斯科以同樣「焦慮、挫折和懷疑」的混合心情接受他第二件壁畫工作，他幾乎接受每一件工作都懷著類似的心情，但是這件工作他有強烈而特別的理由擔心。從耶魯退學，被布魯克林學院拒絕終身教職，羅斯科對學術界向來沒有好評。這一次，他從一開始就知道，學術界像布隆夫曼家族一樣，給他工作的地點是一個餐廳。

這件計畫最初是諾貝爾經濟學家里昂蒂夫（Wassily Leontief）的建議，他也是哈佛榮譽會員社的總裁，羅斯科是在費伯家裏認識他的。感覺出羅斯科在他現代美術館個展後覺得「停滯不前」，里昂蒂夫建議羅斯科爲一間他希望變成榮譽會員社會議室的房間畫一組畫。羅斯科參加了一次會員會議，雖然「他覺得在那羣資深榮譽會員中頗不自在」，他對整個計畫仍然有興趣。

可是榮譽會員社無法負擔那間房間，到了一九六一年十二月，羅斯科知道那間房間會被用作一間餐廳——並非時髦的商業性餐館，不錯，但也不是工作人員的自助餐廳。「我相信這毫無疑問地會是哈佛大學最尊貴的餐廳，你的繪畫將更提高它的地位。」文理學院助理院長特洛登伯格（A. D. Trottenberg）在十二月十四日給羅斯科的信上寫道。「我們希望用這間房間作爲高級人員開會和用餐的場所。我們的管理委員會、財團法人和工會回到哈佛時可以在這裏用餐。」這些人如果在紐約，也會是到四季餐館用餐的人。

在暗示這間房間會被「許多訪問委員會，學者的晚宴，尊貴的外賓晚宴，非常特別的團體使用，」特洛登伯格的結論是這間房間的「品質和使用，使人覺得能在這裏用餐是一件殊榮。」庫利吉慫恿特洛登伯格寫這封信，希望能使猶豫的羅斯科安心，特洛登伯格胸有成竹地認爲羅斯科對學術界的高層人士和大學機構跟他自己一樣滿意，對羅斯科透露了真正的觀眾都是些什麼人物。特洛登伯格在透露的過程中，也顯示出大學對把一個房間轉化成一件藝術品的興趣遠不及創造一種「高品質」的環境，使大學行政官員及他們的客人感到自己的重要性，也感到給他們這種感覺的哈佛大學的權威。

幫羅斯科裝置壁畫的建築師格林記得，「羅斯科滿腦子裏幾乎都在想他的作品會被人當成裝飾品，」他爲他的畫「找了一種很黯淡的光線」，因爲「他認爲那樣會有一種非裝飾性的、比較精神性的氣氛。他非常在意他的作品有一種精神氣息。」羅斯科這件壁畫工作沒有畫廊介入賣他的作品，他回到老式的贊助制度，只是這裏的贊助人不是一個富裕的個人，而是一個現代財團，有各種不同的興趣、價值和責任，但是是一個不把藝術視爲精神性的東西，對抽象藝術尤其完全不了解的機構。

庫利吉和色特（哈佛的院長）支持羅斯科的目標，就在普西拜訪羅斯科畫室之前，庫利吉指出哈佛大學從來沒有爲活著的美國藝術家做過任何事，主張接受壁畫，「因爲這樣哈佛肯定對我們這個時代極有影響力的繪畫的興趣。」爲了說服他的上司，庫利吉必須（或者覺得他必須）爭論接受這件有價

值的壁畫可以使哈佛看起來比較前進。大學也有形象的。諷刺的是，哈佛大學肯定的進步形象正是抽象表現主義在紐約被宣佈死亡的時候。五十七街當時的現象給羅斯科另一個理由為他的畫尋找「永恆的」地點，把它們放在變動的市場之上。

有些哈佛的人員，像特洛登伯格並不掩飾他們的興趣是在得到「高品質」的裝飾品；其他有些人又認為羅斯科的「抽象」風格裝飾性不夠，開始抱怨重新裝潢房間的費用。庫利吉不高興地對普西說，「有人抱怨那些畫，是因為他們不喜歡那種畫。如果那間房間掛的是懷斯 (Andrew Wyeth) 的畫，那些叫得最兇的人絕不會提一句關於費用的話。」

但是重要的問題不是價錢或公共關係的價值，而是在這間極小的餐廳裏如何裝置壁畫的問題。開始的時候，校長的建設助理雷諾茲 (James Reynolds) 給芮斯的信上表示，雖然庫利吉說要一組壁畫，「我們有幾個人一直覺得餐廳需要的是一幅巨大的壁畫（而不是一組），掛在西邊餐廳的牆上。」雷諾茲要的是裝飾一間高級社交餐廳，希望要一幅壁畫規模的作品，會使人稱羨，但不要控制整個餐廳的氣氛。羅斯科希望把觀眾推向內心世界，把餐廳轉化成一個沉思的環境。這位「叛逆的」藝術家和他的贊助人在一開始就有了控制這個空間的權力鬥爭。

空間的尺寸實際上是一間極窄、極長的長方形房間，四十八呎長、二十呎寬，西面牆有三十三呎長，凹進六呎，東面牆在中央部分有兩個隔了四呎的門，南北兩面牆上各有一個約四呎半高的水平形大窗子，可以看見哈佛校園、劍橋、查理斯河 (Charles River) 及波士頓的風景。這些窗子是羅斯科野心的大挑戰：它們和室內的繪畫在視覺上競爭，也使「黯淡的」光線不大可能，多年後，光線使羅斯科這些壁畫受到極大的破壞。在這個控制空間的鬥爭中，畫家還要和自然環境競賽。

羅斯科想像他的壁畫房間是創造一個可以使觀眾從現代生活的壓力和擾亂中得到片刻精神自由的空間——使他們從社會和歷史環境中抽身出來。然而，羅斯科比多數畫家都了解觀眾對畫的經驗隨環境而異——掛在黑爾勒的客廳，現代美術館的畫廊裏，公園大道的餐廳裏，或是哈佛大學的餐廳裏，在每個情況下，那種經驗都會受到房間掛有其他畫、牆壁的顏色、畫的掛法以及室內的光線影響。拒絕現代主義認為藝術是一件自主、有自己範圍的東西，羅斯科了解觀畫的經驗永遠是在一個特別的外在環境中發生。

　　他對這種認識的解決之道却是決心要把繪畫和房間的關係打散，就像他的作品把人形和繪畫的關係打散一樣。可是他不是從一個原始的空無中創造一間房間。事實上，羅斯科的哈佛壁畫一方面掙扎著表達藝術家自主的力量，另一方面也必須是一件有許多人參與的作品，把他放在一羣複雜的人、機構和事件中間——助手、建築師、設計師、美術館長、大學校長、行政人員、經費、會計師、工人。創造一個可供單獨沉思的空間必須是一椿社會行為，其中必然有權力和權威的分配。這個孤獨的創造天才自己在社會和歷史的現實背景中被打散了。

　　羅斯科還在做四季餐館壁畫時，曾對費沙說過，「我絕不會再接受這樣的工作。」一九六〇年，華盛頓的菲利普斯藏品 (Phillips Collection) 的分館開幕時，有一間很小的房間單獨掛了羅斯科的作品，《綠色和栗色》(Green and Maroon, 1953)，《紅色上的橘色和紅色》(Orange and Red on Red, 1957)，《紅色上的綠色和橘色》(Green and Tangerine on Red, 1956)。這些畫是在房間之前存在的；但是這間房間是為這些畫設計的。一九六一年一月，羅斯科到華盛頓參加甘迺迪總統的就職典禮時，他也來看過這間房間，建議改變畫的安排，並且把房間裏面的椅子換成一張木凳。木凳搬進來了，畫也重新安排過了——只持續了一個星期，直到鄧肯・菲利普斯 (Duncan Phillips) 本人來這間房間，他下令立刻把房間設計改回原樣。❶菲利普斯那間房間並不完美，但是接近理想，足以刺激羅斯科想要創造一間他自己的房間。

　　因此雖然羅斯科對哈佛大學的壁畫充滿「焦慮、挫折和懷疑」，他仍決定繼續，小心地保有拒絕壁畫的權力，如果那種情形發生他將退回一萬美元。「哈佛大學請他作壁畫使他覺得受寵若驚。」格林說。如果羅斯科對學術界一般沒有好感，對長春藤盟校尤其有特別不愉快的記憶，幾年後他女兒選擇大學時，他仍然「堅持我進瑞得克里福 (Radcliffe)，」凱蒂・羅斯科記得。「他認為那是全國最好的學校，為什麼我不去那裏?」因此，為什麼她的父親不在哈佛為他自己創造一個「地方」? 諷刺的是，哈佛的邀請給羅斯科的影響正是特洛登伯格想像那間房間給訪客的影響：使他們覺得自己的重要性。更重要的，創造這樣的房間對羅斯科而言是把他的藝術更往前推進一步，而為這樣一個有名的機構作壁畫，也是把他在一九六一年初現代美術館個展達到的事業高峰再往上推一步。

　　可是壁畫委託的機會並不是多到把羅斯科包圍住。正如庫利吉給普西的

信上寫道，「這是他非常成功的時候，可是他給我的印象是個理想家，認爲在一個他敬重的大機構創造一個很大空間的機會並不多。」這可能有些天眞，最後這種想法證明是錯誤的，可是在一九六一到六二年時，認爲新英格蘭地位尊貴的學術機構比高級餐廳對他的作品更合適、給它們更多保護，甚至可能會是一個永久的地點並不是完全不合理的想法。羅斯科對波格抱怨他「仍然爲餐廳作畫」，可是他加上，「哈佛大學不一樣。那不是一個商業性的餐廳，他要看看他是否能用他在做四季餐館壁畫時建立的新形式。」

當芮斯告訴羅斯科雷諾茲建議只作一幅畫後，他對庫利吉抱怨，庫利吉立刻寫信給雷諾茲：「最令他不滿的」是一幅畫的觀念。「畫一幅或好幾幅畫不是他關心的問題，他有興趣的是要創造一間房間。他的作品很有名氣，他認爲哈佛應該信任他能創造出一間房間作爲西邊的餐廳。」他自己對於官方權威不信任，羅斯科要求他們信任他，他的要求建立在他自己的權威上──他的名字，他的聲譽──而這却又靠另外一套羅斯科經常形容是虛假、不穩定的展覽和市場推廣的權威上。羅斯科用大富翁遊戲的假錢當眞錢，從哈佛大學工會那裏買到了自由。「我在電話裏指出建築師也有權力，」庫利吉寫道。「他同意這一點，但是仍然回到我們應該信任他來決定那間房間裏要有幾幅畫的論點。」

文藝復興時代的贊助人可能規定尺寸、主題以及委託必須完成的時間。現代的財團因爲不是個人，可能會比較開通。哈佛同意給藝術家「完全的自主權」決定壁畫的數目和性質，讓他在裝置時指導這間斜頂餐廳的重新裝修，而且在作爲贈品的合約中讓他對壁畫後來的命運也有相當的控制權。❷這些同意使他感到確定，羅斯科退回他私人的畫室，開始作畫，相信他已經轉化了他如今陷入的複雜的社會環境網脈。

他不喜歡搭地鐵，但是又「太小氣」，捨不得天天搭計程車，所以搬到上城第一大道的畫室，到一九六二年三月，他的壁畫已經進行一段時間了。他用他堅持得到的自由，以這個機會，把他在做四季餐館壁畫時創造的新進展穩定化。羅斯科的初步習作是在白紙上畫出三幅鋼筆素描，在一種紫紅色的工業用紙上用廣告顏料畫出一連串他要的畫面。

羅斯科爲哈佛壁畫製作了二十二幅草圖，畫上是兩個或三個垂直的長方形，在頂端和底部以中間有較小的長方形（或環節）的細橫條連接。此處，他把在四季餐館壁畫中那些柱子上加上環節。在這些草圖中，羅斯科思考顏

色的變化、亮度、重量以及垂直長方形的密度，他改變它們的寬度，因此它們之間的空間也隨之改變，他也實驗三聯畫上的形像。可是羅斯科似乎很早就知道他在哈佛壁畫要表現的是什麼，他在早期的草圖中已經找到了。事實上，五幅草圖被認爲是羅斯科後來畫的五幅壁畫的根據。羅斯科告訴庫利吉，他計畫一年內完成壁畫，但是他可能會需要畫「三組或四組」壁畫才能找出一組「滿意的」。可是羅斯科在十月底普西拜訪他畫室時已經完成他的壁畫。四季餐館壁畫的逐漸演進約花了羅斯科二十個月的時間。哈佛壁畫只花了他九個月的時間，部分原因是羅斯科已經不是在突破新領域，而是以「他爲四季餐館創造出的新形式」爲基礎來創作。

在畫室裏，羅斯科能夠覺得「全然自主」。在那裏，做初步素描，畫他的壁畫，把畫掛在仿造霍約克中心的餐廳空間的牆上來觀賞它們，羅斯科是完全控制的。他的畫室是一個孤寂的地方，工作的地點，同時也用來展示繪畫，可以說是一個理想的畫廊。在哈佛壁畫進行中間，羅斯科請朋友來看，衡量他們的反應，就像他慣做的一樣。可是一旦這些壁畫完成後，羅斯科就不能控制他壁畫的社會生活了。普西十月二十四日來訪後兩天，接著是建築師色特，然後是福格美術館的伊莉莎白·鍾斯 (Elizabeth Jones) 和哈佛財團的克里莎 (Eugene Kraetzer)。就像他自己形容的，羅斯科把他的「圖像觀念翻譯成壁畫，作爲一個公共場所的形像」，而且被機構負責人接受之後，羅斯科把這些畫布從他的架子上取下來，捲好運走，在十二月二十七日抵達劍橋。

十五年前，羅斯科曾經警告過，「把繪畫公諸於世是一件冒險而無感覺的行爲」，好像這樣做是把一個「活著的有機生命」從安全而熟悉的環境移植到一個它不屬於的陌生環境裏。更糟的是畫可能被買走、轉賣、公開拍賣、遺傳下去，它會經歷許多這樣陌生的環境，無根，被棄，就像一件商品一樣。這幅畫會沒有容身之處。在哈佛，羅斯科則可以控制那間房間的裝修。一九六三年一月初，他和格林一起到劍橋開始指示裝置壁畫。在運到的六幅畫中，羅斯科選了五幅掛上，所有的壁畫都像四季餐館的一樣，是八呎半高。三聯畫是由寬九又四分之三呎、十五呎半和八呎的三幅畫組成（分別是一號、二號、三號壁畫），佔滿整個傾斜的西面牆，東面牆上門的兩邊分別是一幅寬十五呎及一幅九又四分之三呎的壁畫(四號和五號)。❸所有的畫都是深紅色底色，濃淡不一，有兩個或三個垂直的長方形（一號是橘紅色的，二號和四號是黑色的，三號是棕色的，五號是白色的），這些垂直的長方形之間是垂直長

方形的開口，有時候很窄（像二號和三號），有時候較寬（像四號和五號）。

羅斯科用的背景色是哈佛大學的深紅色，形狀則令人想到古典建築，這些壁畫給人的第一個感覺是典雅而宏偉，同時含有古典的簡潔和宗教性的沉重。第一眼看上去，它們也顯得非常靜態——至少直到有一個觀者進入房間之後，他和畫的關係自然變成一種動態的互動關係，就像柏克萊的樹在森林裏倒下來沒有聲音，除非有人在那裏聽它倒下來。羅斯科的壁畫不像他單獨的作品，比方說，《十號，一九五○》，他的壁畫不能「同時全部一起觀看」。觀者或者集中注意力一幅一幅地看，先看在兩個門對面的三聯畫，從左到右，然後轉過身來，繼續從左到右看那兩幅東面牆上的畫。可是即使觀者注意力集中在一幅畫上的時候，其他畫會進入他餘光的視覺範圍之內；或者觀者會逐漸知道、感覺到他後面其他畫的壓力；或者觀者看畫的順序會隨他在室內的動態而改變(也許是看完一次後，又重新開始)，不時來回地往前或往後看，或者以對角線穿過室內，來比較由一個基本形式演變的五幅畫的相似和相異之處。

房間不是一個你可以決定的東西。你在裏面，一個身體在裏面移動，得到的不只是一個而是很多個有利的觀點。統一不是由一個藝術家創造出來，然後交給觀者的，像樹在森林裏倒下來，即使沒有人在那裏聽，也會有聲音那樣。統一是觀者掙扎著要達成，而同時看五幅畫是不可能的，所以那種統一永遠不會達成。《街景》裏面的古典建築物的前景是規則的幾何結構和石頭般的冷漠，令人覺得沉重、動彈不得、不近人情的——以及死亡。在他為哈佛大學製作的一系列古典建築結構的壁畫上，羅斯科創造了開放的空間，它們不同的寬度會收縮和伸展，壓抑和舒放。羅斯科把古典的文化形式改變成藝術作品，它們可以呼吸，就像是自然的形式一樣。

這樣，他「擊敗」了色特的建築。首先，他把所有的牆壁蓋滿畫，那些畫重複室內兩件建築特點——門和窗的形式，因此能夠轉化它們。東面牆上被牆壁分開的兩扇玻璃門，在《四號壁畫》（Panel Four）（彩圖19）上以被一個黑牆分開的兩個深紅色的柱子重現，這幅畫就掛在門的右邊。房間兩端的水平形窗子，被木條隔成方格，方格一直往上伸到窗子上面的透明玻璃上面。僵硬的幾何形狀的方格僅僅是重複的格子；羅斯科畫面上的長方形，向裏面擠進去，或者向外面推出來，彼此互動，它們是能呼吸的，彼此能反應。

哈佛大學霍約克中心的窗子是牆上一個長方形的開口，同時隔開也連接

室內和室外，自然光線由窗子進入室內，從室內可以看見麻州的天空和下面較暗的城市景象；那是一個居高臨下可以控制的景象——你安全地在景象之外，好像你在看一幅幻象般的繪畫。室內，羅斯科那五幅包圍觀者的八又四分之三呎高的巨幅繪畫，畫及觀畫人的關係就比較曖昧。在《四號壁畫》中央，看起來像一座厚重、嚴密、無法穿透的黑色牆壁，並沒有碰到畫布底部的邊緣，露出背景的深紅色，因此看起來變得輕薄而且透明。所有壁畫上那些門和窗的開口都沒有寬闊的天空或都市空間那種廣大的景象；我們在開口中看到的是一片模糊的深紅色的空洞顏色，像是早於或超越我們熟悉世界的物體。它們把觀者引到一個在實際房間以外的世界，同時它們本身又向前侵入這間房間。在色特的建築裏面的空間既是伸展的也是收縮的，讓人覺得既自由又受到限制。羅斯科從簡單的基本形式中創造了一個地方，那是一個不會一直停在原處不變的地方。

一九六三年早期，那間房間重新裝修時，羅斯科決定選用「一種接近深色的橄欖綠的布料」把牆蓋住，據格林說，他為選這個顏色經過一而再、再而三的掙扎。這個顏色是「奇怪」的選擇，可是「我想他覺得那個顏色至少是和某幾幅壁畫相對的顏色，他要肯定的是看起來絕不時髦。他要有一點粗糙的感覺。」羅斯科和格林安置了壓克力玻璃的窗簾，並從天花板裝了一排燈，來控制自然光線。一九六三年春天，室內裝修進行中間，這些壁畫被運到古金漢美術館，在四月九日到六月二日之間展出。之後，其中一幅送到燈光展示室去研究光線。到一九六四年二月，室內裝修完畢，只剩下羅斯科最後一次調整光線。

然而，即使在最後一段過程中，羅斯科「對一切都很不滿意」，格林說。光線幾乎不可能控制，屋頂太低，整個室內「擠滿了」過多的家具。「他希望房間裏什麼家具都沒有，只有一張凳子，你可以坐在那裏研究他的畫。」這不是美術館的畫廊或教堂，而是一間餐廳，房間裏放滿了長形的棕色桌子和許多黑色的椅子，每一件家具背後都有哈佛大學的標誌，因此，當桌椅放置妥當，你可以看見一排哈佛標誌在羅斯科壁畫的底部邊緣。椅背排得很靠近壁畫，不僅造成視覺上的障礙，每一次一位「高級會員」推開椅子站起來時也相當危險。❹

我所有關於繪畫和那間餐廳的詮釋完全來自照片和資料。今天，霍約克中心的斜頂餐廳已經變成哈佛不動產財團的辦公室，而那些壁畫已經損壞，

被永久儲藏在福格美術館的地下室。一九七〇年二月，羅斯科死後九個月，芮斯以羅斯科財產三位執行人之一的身分和福格美術館館長蒙根（Agnes Mongan）見面，對他表示他對哈佛壁畫的狀況十分「震驚」。芮斯透過一個哈佛廚子的關係，溜進餐廳去看了那些壁畫。「他認爲那些壁畫沒有受到適當的維護，它們需要維修。」蒙根給伊莉莎白·鍾斯的信上寫道。芮斯「威脅」撤除那些壁畫，並且要求哈佛「記錄」他們的維修。「他把所有羅斯科的作品當成他自己的財產一樣。」到了這時，美術館的官員對壁畫損壞的情況已經非常清楚。庫利吉在壁畫裝置後三年半時就對克里莎說過壁畫的情況「令人厭惡。有些顏色褪了，有些顏色變了，有的地方變得十分嚴重。」他建議和羅斯科聯絡，「跟他討論應該如何挽救。」

羅斯科生前，沒有人覺得自己完全擁有那些壁畫——包括羅斯科自己和結構鬆散的「哈佛大學」——而站出來提出一個解決辦法。伊莉莎白·鍾斯曾經和羅斯科聯絡過，她沒有任何紀錄，直到蒙根警告她芮斯對壁畫的狀況有很多意見。羅斯科說，他的材料「大部分是油彩，他決定重畫的地方曾塗上一層蛋白（中間那幅畫的損壞可能由於這種加層畫法），油彩用完後，他跑到樓下吳爾霍茲百貨店買新的，他搞不清是哪一種。」這種一毛五的廉價顏料成了壁畫損壞故事的重心，成了記憶裏鮮明的細節，非常方便地把過錯推到「不負責任」的藝術家身上。然而，整個陽光照到的地方都造成壁畫褪色，這種結果可見不是一兩罐替代的廉價油彩的問題。伊莉莎白·鍾斯和羅斯科談到這個問題時，她建議她可以「把整個壁畫噴上一層聚醋酸乙烯酯來保護它們，但是他不願意我那麼做。」羅斯科不願意改變作品的外貌，加上一層亮光保護層來保護已經開始損壞的畫。他什麼都沒做，好像已經失掉興趣。「我怕我對損壞的廉價油彩無法做什麼，」伊莉莎白·鍾斯寫道。所以哈佛大學也沒有行動，只是把責任推到藝術家身上。

芮斯威脅撤除壁畫在哈佛行政官員中對他的動機和防禦引起種種猜測。里昂蒂夫警告蒙根「密切注意」某人會「不動聲色地到哈佛來檢查羅斯科壁畫的情況。」「芮斯是個很精明的行動家。」蒙根對里昂蒂夫保證：「我認識芮斯，我曉得他是個精明的行動家。」可是，雖然劍橋亮了許多隱密的紅燈，芮斯對這件事的處理却一點也不精明。芮斯的興趣不在修復壁畫，他的興趣純粹是主權問題。一九七一年四月二日，芮斯和馬堡畫廊的繪畫修復人蒂爾克（Alan Thielker）一起到霍約克中心去看壁畫的情況。馬堡畫廊付芮斯的旅行

費用，可見芮斯此行並非爲了羅斯科基金會，而是爲他的雇主馬堡畫廊的洛德。有意思的一點是，芮斯問蒙根哈佛是否願意賣那些壁畫。以那些畫當時的損壞情況，芮斯大可以根據當年贈禮的合約，爲羅斯科基金會要回那些畫。哈佛大學拒絕賣出，芮斯並沒有往下追究，好像他也失掉興趣了。

多年來，福格美術館的人有各種對壁畫褪色的解釋。庫利吉指出羅斯科的技巧：「底層的顏色透出來」，他給克里莎的信上寫道。伊莉莎白‧鍾斯抱怨羅斯科用「廉價油彩」。芮斯到哈佛之前，美術館請人鑑定的報告上寫到那些油彩「沒有足夠的黏劑保護顏料不受陽光侵蝕」。所有這些理論後來都證實是錯的。五幅壁畫的深紅色背景色及其中兩幅用到的深紅色形狀，羅斯科用的是一種石版紅油彩，在一九六二年幾乎沒有人知道這是一種極容易褪色的顏料，也就是說對陽光特別敏感。對一個藝術家而言，「轉化的經驗」只能由油彩本身的變化得到，它們自己也受到自然力量（像光線）和歷史的限制（例如對石版紅油彩的無知）。沒有一間房間——即使連哈佛大學一間不公開的餐廳——能夠在時間範圍之外存在。

但是，在時間範圍之內的基構却終於不再存在了。壁畫中不是所有褪色部分都是用石版紅畫的，也並不是所有的損壞都是陽光造成的。五幅畫中有四幅受到人爲的損害。因爲這些壁畫並不屬於福格美術館，而是屬於哈佛財團，責任在大學制度中間變來變去，從財團的秘書到大學的建設部門主管，教職員俱樂部的經理，大學的房地產部門都負責過，有時候是上述兩三個部門同時負責。好像羅斯科把他的作品從沒人關心的市場上救回來，却讓它們在藝術品連商品價值都沒有的官僚機構中迷失。福格美術館的官員寫過許多備忘錄，要求窗簾拉上，侍者和清潔工人盡量小心，却沒有什麼效果。學校曾想過把壁畫搬到別的地方，却沒有找到合適的地方。一九七三年，《四號壁畫》上有一條七吋長的裂痕，被搬離餐廳做修復工作。到了一九七九年，「哈佛大學最尊貴的餐廳」已經民主化了，變成一間公開的「聚會場所」，「在週日出租」，一連串的宴會、討論會，甚至有一次期終迪斯可舞會。從一九七八年二月到一九七九年四月十四個月之間的維修報告上寫道，壁畫上有幾處裂痕和刮痕，有一個兩吋長的裂痕，半徑三吋的凹痕，《三號壁畫》上有個刮上ALAN C 名字的刮痕。這個報告後不久，這些壁畫——現在不可否認是羅斯科和哈佛大學共同創造的結果——被送到福格美術館的暗室去了。

這一切好像是羅斯科的壁畫離開了受到保護的紐約畫室，被移植到一個

它們完全不屬於也沒有立身之處的環境去——那個環境儘管表面莊嚴偉大，却成了一個有時冷漠、空洞、疏離，有時忽視它們，有時甚至虐待它們的環境。一旦這些繪畫被移植，它們就被拋棄了。

註 釋:

❶一九五六年春天，鄧肯‧菲利普斯到詹尼斯畫廊去拜訪，
他很快地對購買和展覽羅斯科的作品有興趣。到一九五
六年底，菲利普斯藏品已經收到四件羅斯科的作品參加
次年一月六日到二月二十六日的展覽。一九五六年二月，
菲利普斯買了羅斯科兩幅展出的作品，《淡紫交叉點》
（*Mauve Intersection*, 1948）和《綠色和栗色》。

「我們特別喜歡巨大的畫，因爲我們的空間有限，」菲利
普斯一九五八年初給詹尼斯的信上寫道。「我常常希望我
們有地方再買一幅羅斯科。他看起來眞好，絕對是我個
人心中喜歡的藝術家。如果我找到一間色彩合適的房間，
我願意爲他專闢一間房間。」

兩年後，一九六〇年五月四日到三十一日，菲利普斯給
羅斯科一個很小的個展，展出他個人蒐藏的兩幅作品，
加上借來的五幅，其中菲利普斯又買了兩幅：《紅色上的
綠色和橘色》和《紅色上的橘色和紅色》。

一九六四年，菲利普斯買了《紅色上的赭色和紅色》
（*Ocher and Red on Red*, 1954），成了羅斯科那間房間裏
第四幅畫。菲利普斯美術館於一九七一年把《淡紫交叉
點》賣掉。

一九六〇年開的分館是現在的舊分館，一九八九年九月
又有了新分館。從前羅斯科那間房間有一個小門進去，
在舊分館一樓一個安靜的角落。現在第一個門對面又加
了一個門把展覽永久藏品的兩個畫廊連接起來，所以有
很多人會經過那間房間的一幅畫前面。那間房間失去了
原有的沉思性的寧靜。

❷這些壁畫沒有羅斯科或者他的代表同意不能轉賣、出借、
移動或改變順序。如果壁畫移動，必須在他指示下重新
裝置；三聯畫必須永遠是一個整體。如果繪畫移動，而
在哈佛找不到一個羅斯科可以接受的地點，這些壁畫必
須歸還羅斯科基金會。合約中還聲明，可能並不有效，
爲了使那間房間對一般人比較平等，有興趣的人可以和

大學有關人員聯繫。

❸羅斯科為哈佛壁畫一共完成七幅畫；兩幅沒有用上的現在在華盛頓國家藝廊：《無題(哈佛壁畫)》(1961；6006.60)以及《無題（哈佛壁畫）》(1961；6007.60H)。

❹為了不讓椅子或人碰到壁畫，壁畫下面加了一層護壁，還有一些可以移動的支架，必要時可以放在壁畫前面。但是這兩樣東西反而成了障礙，「支架經常移來移去，而護壁則成了一個方便的可用架子。」

16 休斯頓教堂

一九六〇年代中期藝術市場的底部似乎脫離高調文化使羅斯科深感困擾，他開始移向兩個特色完全相反的方向去尋求更堅實的地盤。

一方面，他讓有力量、有地位、閃閃發光的馬堡畫廊代理他，穩定他在紐約藝術圈中一個主要畫家的地位。

另一方面，他完全退出市場。

羅斯科一九六一年在現代美術館的展覽是他在世時最後一次在紐約的個展。那幾年，馬哲威爾記得，羅斯科「很怕展出他的作品，部分原因是擔心新的一代畫家會覺得他的作品可笑。」❶當然，他的作品仍然在許多展覽中出現。其中不少——例如「佩姬‧古金漢藏品」，「黑爾勒夫婦藏品」，「詹尼斯夫婦藏品」——跟羅斯科沒有直接關係。六〇年代中他積極參與的幾個團體展是洛杉磯郡立美術館的「紐約畫派：第一代」(1965)，現代美術館的「美國的新繪畫和雕塑：第一代」(1969)，以及大都會美術館的「紐約的繪畫和雕塑：一九四〇～一九七〇」(1970)。

羅斯科並沒有停止作畫。他繼續從畫室賣畫。他爲他的作品尋找永久的「家」，最後把他的九幅斯格蘭壁畫

贈送給倫敦的泰特畫廊一間專闢的房間。他繼續尋找爲特定地方以壁畫創造環境的機會。他告訴凱薩琳・庫「他對單獨的畫已經不那麼有興趣了，覺得它們不合宜、過時了。現在最重要的是，他說，公共委託的作品。」

一九六五年早期，他簽了一個二十五萬元的合約，爲迪曼尼爾家將在休斯頓建的教堂畫一組壁畫。「西方藝術的最後一位猶太祭司」將爲裝飾德州一個羅馬天主教堂而使他的事業達到頂峰。

<center>＊</center>

　　我們到羅斯科家去午餐。我們坐在他們的陽台上(在東漢普頓)，遙望海灣，小克里斯多福在他的小圍欄裏面，馬克看著他的孩子，難以描述的溫暖之情，充滿關愛地看著他拍手，我們聽著鱒魚五重奏 (Trout Quintet)，看莎霞拍著嬰兒，她曬黑的臉上閃著那對極大的藍眼睛，她粉紅色的衫裙……我們吃了午餐，隨意閒談，然後到海邊去。那裏馬克告訴我他的新畫室，以及他接受迪曼尼爾的委託做天主教堂的壁畫。他說多年以前，他讀過那些教會初期的教父的事蹟（像希臘的歐瑞根〔Origen〕）。他喜歡他們思想中像「芭蕾」那一面，每件事都形成梯子一樣的層次，他說到把東方和西方融合成一個八角形的教堂……這是他一向要求的完全控制的狀況。現在聽起來不那麼奇怪了，雖然也許十年前聽來會相當奇怪。他說，他絕對不會去爲一個猶太教堂作壁畫。馬克了不起的地方是他的希望，仍然能夠相信他的作品是有一個目的的——精神上的目的，如果你愛那麼說的話——沒有被這個世界沾汙。

<div align="right">亞敍頓的日記，1964年7月7日</div>

<center>＊</center>

　　你們給我的考驗的重要性，從每一個層面的經驗和意義上來看，遠超過我原先所有的想法。這使我能把我自己推展到一個我以爲超過我可能達到的境界。

　　爲此我感謝你們。

<div align="right">——羅斯科給迪曼尼爾夫婦的信</div>

羅斯科的贊助人約翰及多明尼克‧迪曼尼爾夫婦是法國人，有文化修養、見多識廣的大都市人物。他的家庭是有頭銜的軍方背景，但是不富裕；她的則相當富有──祖父是富有的紡織製造業主。家庭的財富使多明尼克的父親康拉德‧舒拉伯格（Conrad Schlumberger）和叔父馬賽爾‧舒拉伯格（Marcel Schlumberger）可以全心致力於發明一種用電來測量礦物和石油的方法。一九一三年──馬考斯‧羅斯科維茲從第文斯克移民到波特蘭時──康拉德‧舒拉伯格在諾曼第盆地埋下電極，測量土地的電阻，來追蹤地下礦源的路線。到了一九二〇年代末期，康拉德和馬賽爾把他們的儀器用電纜從鑿開的洞裏放下去，這是後來的電力拽引的方法。舒拉伯格兄弟是我們現在稱的地理物理學家，最初在人們眼中不過是兩個拿著探礦杖的人，可是他們後來逐漸說服美國的石油公司和蘇聯政府用他們的方法，他們的事業開始擴張。迪曼尼爾的財富來自以科技發明來發掘自然資源。到一九八〇年代中期，舒拉伯格有限公司是一個世界性的多國公司，股票價值在一兆美金左右。

多明尼克‧舒拉伯格於一九〇八年生於巴黎，一九二七年從巴黎大學得到學士學位，繼續在研究所攻讀數學和物理。約翰‧迪曼尼爾一九〇四年生於巴黎，從高中輟學到銀行當職員來幫助負擔家庭，後來他晚上在巴黎大學唸書，於一九二二年得到學位，接著拿到研究所政治學位（1925）及法律學位（1935）。到了一九三二年，他已經在法國投資銀行升到副總裁的職位。數學家和投資銀行家是一九三〇年在一個宴會上碰見的，次年五月他們結婚。不久之後，多明尼克信了約翰的天主教。「我父親屬於紀德（Gide）那一代無神論的知識分子，」多明尼克的一個妹妹說，「而多明尼克非常精神性。她非常需要宗教。」一九三八年，約翰‧迪曼尼爾離開銀行，加入舒拉伯格家族事業。

第二次世界大戰對經營石油事業的人絕不是禍事，雖然迫使迪曼尼爾從巴黎移民到休斯頓──舒拉伯格公司在美國的總部。康拉德‧舒拉伯格，一個信仰左派政治思想的科學家，對宗教和藝術都沒有好感。她的女兒多明尼克跟隨他學了科學，却信了天主教，到了美國後又開始蒐集藝術品。她一開始是在一個梵蒂岡教士，本身也是畫家的庫提利葉（Marie-Alain Couturier）神父的指導下蒐集。庫提利葉神父當時在一個惹人非議的活動裏面──招攬現代、前進、非教會的當代藝術家，來參與復興宗教藝術──非常活躍。

戰時流亡紐約，庫提利葉神父是許多當時在紐約的難民藝術家的朋友，他也熟悉紐約的美術館、畫廊和經紀人。迪曼尼爾夫婦戰前在法國就認識他，他介紹他們開始蒐藏藝術品。「他使我們變得貪心。」多明尼克・迪曼尼爾說。的確如此，四十年後，迪曼尼爾擁有一萬件藏品。

迪曼尼爾太太說，「你一旦停止買，你就成了歷史。」他們夫婦買了非洲部落的東西，古老的地中海藝術，現代歐洲藝術(尤其是超現實主義的作品)，以及（後來）當代美國畫家的作品；他們雇用菲利普・強森設計他們在休斯頓的家。迪曼尼爾夫婦資助前進的政治活動，例如黑白種族平等，那種行為嚇壞了休斯頓保守的有錢人；他們支持先進藝術，參加休斯頓的現代藝術協會，並且安排展出梵谷、恩斯特、米羅和柯爾達的作品。可是當協會的董事會裏有人抱怨這些展覽花費太大，迪曼尼爾夫婦改而加入休斯頓美術館，那裏，約翰・迪曼尼爾親自選的館長和整個董事會發生衝突。之後，他們把精力、金錢和時間轉投到一個很小的天主教大學聖湯馬斯大學 (St. Thomas University)。一九五七年，他們雇了菲利普・強森為大學設計了整個建築計畫；他們為大學買地，把他們的藝術品送給大學，幫助支持教學和研究費用，負責藝術系的經費，一九六四年多明尼克成了藝術系的系主任。可是大學的校長說，「到後來不逾越他們的範圍變得越來越困難。大學漸漸變成迪曼尼爾大學，而不是聖湯馬斯大學了。」

當聖湯馬斯的教士和他們的贊助人發生衝突時，迪曼尼爾夫婦把他們的藝術系和藝術品搬到來斯大學 (Rice University) 南面幾哩之處。「他們支持一個成長中的藝術史系，建立了一個負責展覽、演講和節目的藝術中心，創造了一個供展覽的『藝術棚』(Art Barn) 以及一個傳播中心和電影學院。」一個觀察迪曼尼爾夫婦在休斯頓藝術圈裏流動的觀察家評論道，「他們不能控制情況時，他們就搬離。」一九八七年，多明尼克・迪曼尼爾——她丈夫於一九七三年過世——為她的藝術藏品找到一個合適的地點，她建了一個三千萬美元的私人美術館，就在羅斯科教堂西邊一條街上。

迪曼尼爾夫婦的法國文化、德州石油金錢和推廣天主教團結的背景，沒有一點對羅斯科有吸引力。是因為羅斯科在紐約已經和多國的藝術畫廊打交道，所以他想要找一個多國背景的贊助人？還是他認為這個有時被稱為現代麥第西家族的迪曼尼爾家是取代史庫爾的好對象？

迪曼尼爾家確實有其吸引力。他們要的不是一間公共或私用的餐廳；他

們給他的是一個宗教性的環境，而且是以馬蒂斯在文斯的玫瑰花壇教堂為模型（在他們心中非常地清楚）。迪曼尼爾夫婦不是財團機構，像斯格蘭公司，也不是學術官僚機構，像哈佛大學。他們是慈善事業的贊助人，有源遠流長支持前進政治思想的紀錄。一個藝術家說，「迪曼尼爾夫婦把歐洲式的才華價值觀念帶到紐約和休斯頓。他們使你覺得作為一個藝術家是值得驕傲的。」他們也是受尊敬的私人蒐藏家——他們在一九五七年買下第一幅羅斯科的繪畫——他們不像史庫爾是一個白手起家的人在追求文化上的地位。他們也不是實際的紡織業主，像黑爾勒。他們的蒐藏不是為了投資。「為什麼羅斯科在他畫室的玄關擺著一個非洲雕像？」迪曼尼爾太問。「因為這些東西使他們（藝術家）脫離日常生活的瑣碎，」她說。「使他們想到一些超越的東西……它們帶來一種精神性的素質。」❷多明尼克・迪曼尼爾說的是一種某一面的羅斯科深有感受的語言。

最好的一點是，迪曼尼爾夫婦願意付羅斯科很好的報酬讓他做他久已想做的，而且給他完全的自由來做他稱之為他畫家生涯頂峰的作品。迪曼尼爾夫婦有舊世界的高雅精緻，含蓄而不喧譁，在六〇年代中期精緻文化理想沒落之時，他們是慷慨、令人安心的。

<div align="center">＊</div>

每一條朝聖的旅途的重點都是聖殿。

<div align="right">——費伯格（David Freedberg），《形像的力量》（*The Power of Images*）</div>

人們從世界各地到羅斯科的教堂來。

<div align="right">——〈羅斯科教堂〉</div>

今天（1992）去拜訪羅斯科教堂，你得先到休斯頓，從市中心搭十分鐘計程車到蒙托斯（Montrose）區，在蒙托斯大道和貝那街（Branard Street）轉角往西，穿過聖湯馬斯大學的小校園，進入一個都是普通一層或兩層木頭或磚頭的住宅區（全都漆成一種較暖、偏棕色的灰色），在貝那街和玉朋街（Yupon）十字路口，轉過一個竹籬，走過一個上面豎著紐曼的二十六呎高的銅雕《斷劍》（*Broken Obelisk*）的反射池。現在你面對的是一個很矮的淡紅色的磚牆，這是羅斯科教堂的正面（圖47）。沒有台階，沒有門廊，沒有柱子，

沒有十字架，沒有雕像，沒有尖塔，沒有圓頂，沒有彩色玻璃，沒有窗子——只是一個兩扇黑色木門的低矮、簡單的入口。樸素、毫無喜悅之氣的幾何形狀，教堂裏面完全和外面愉快的住宅區及公園隔開，這座建築比起教堂或一人美術館，更像一個墳墓。

這座教堂原來是打算放在不同地點，有不同的社會作用，原先的設計也比較顯眼。菲利普・強森一九五七年為聖湯馬斯大學做的全盤計畫裏面，他計畫設計一排低矮、現代化的磚和鋼筋的建築，面向校園中央，背對著城市，建築物彼此之間是花園。「所有的建築物面向內，對著花園裏面的走道，」強森說，「校園主要部分會形成一個『綠化道』，而不是一般典型的美國校園。這個環境會有一種強烈的團體共屬感，就像迴廊給寺院那種共屬感一樣的。」教堂「其位置和它較高的地位有關」，會安排在長方形校園建築的頂端，俯視整個校園。這裏是學校神父做彌撒（有一個祭壇）、聽告解、避靜、舉行天主教各種儀式的地方。一九六九年，迪曼尼爾夫婦從聖湯馬斯大學搬到來斯大學，那個尚未建築的教堂模型被移出校園，單獨放在幾條街之外，由一個基督教促進團結組織，休斯頓的宗教及人文建設中心控制，約翰・迪曼尼爾是該組織董事會的一員。

這些改變並不影響羅斯科。十年前，他想像能在美國各地建一系列很小的一個藝術家甚至一幅作品的美術館，或小教堂，在偏遠的路邊，一個可供旅客進來參觀或僅僅休息、沉思的地方。和大的當代美術館不同，這樣一個羅斯科教堂可以使他的作品不必和一大羣敵手競爭，不必放在一個美術館創造的歷史性敘述環境中間，不必理會強加的教育性目的，不必理會藝術界的官僚結構，也不會面對他認為是「褻瀆」作品的一大羣觀眾擠著看畫的情況。

像休斯頓那樣一個小教堂可以給羅斯科那些沉默而充滿生命的作品一個能得到適合觀賞的環境（沉默的思考），一個能得到合適地位的環境（神聖的物件），不必從一連串蒐藏家手中經過，最後落到一個機構的家裏：美術館。

羅斯科想像的不是一個在紐約市裏上城東區的教堂，他要的是一個「稍稍偏遠的地方，一個目的地，在大城外面。」他希望把他的作品從市場上撤出，移到教堂去；他希望把教堂從紐約市的藝術中心移出，好像他的作品現在屬於鄉下，安全地避開那些專業人士，讓那些他一直想像是他作品的理想觀眾的普通人有機會看到它們。交通不便成了鄉下的好處之一，尤其是一九六〇年代中期地理和文化上偏僻的休斯頓。在那裏，一個安靜的中產階級住宅區，

他的作品會經歷一種朝聖的旅程，可能會得到同情而願意奉獻的觀眾。

羅斯科現在爲他的作品尋找的是一種在一個不顯眼却神聖的地方的孤寂存在。因此，休斯頓比紐約市，甚至劍橋都要理想。更理想的是和大學羣體脫離關連，一個天主教的大學羣體，以及任何當地的羣體。促進基督教團結的思想畢竟是從宗教信仰、象徵和記憶中抽出的抽象精神，和羅斯科的野心使「東方和西方融合在一個八角形的教堂裏」那種世界性的思想仍然是很相像的。

儘管如此，羅斯科爲休斯頓教堂作壁畫的三年中間 (1964-1967)，他相信他的壁畫是會掛在一個天主教堂裏面的。

在一個迴廊般的小校園裏建一個處於最顯著地位的教堂，菲利普・強森開始一個極有野心、非常宏偉的設計。他先想到的是一個方形的地面，堅實的建築物豎立在一個高於校園平面幾個台階之上的平台上面，頂上是一個金字塔形的塔，尖頂切掉，爲了裝置一個可以接受光線的目鏡。羅斯科先建議加上一個半圓形的突出部分，後來建議把方形底部改成他和亞敍頓提到的八角形。羅斯科非常喜歡靠近威尼斯的陀切羅島 (Torcello) 上的拜占庭八角形教堂。八角形通常被基督教建築師用來建造浸洗池和墳墓，中間是空的，在羅斯科的設計中可以使觀者被他的壁畫包圍、甚至封閉。

一九六四年十月，強森接受了羅斯科的設計，開始爲教堂建立一連串新的設計，以後的三年他一直繼續這件工作。他記得那是他和羅斯科的關係「很壞」的時候。兩人的爭執是關於塔頂，在有一些設計圖裏的圖樣很像一個埃及的圓錐形帽子。羅斯科反對強森的設計不是因爲難看或可笑。如往常一樣，羅斯科關心的是光線的問題。強森想像德州強烈的陽光穿過金字塔頂，在教堂內部散開。羅斯科想像他的壁畫是裝置在一個盡量接近創造它們的密閉空間內。他要光線以他在六十九街的新畫室爲標準，羅斯科的新畫室裏有一個很大的天窗，他掛了一個很大的降落傘，可以調整光線。強森想像的是一個垂直的、形象強烈的建築，羅斯科的壁畫必須適應建築物。羅斯科要一座建築物適應他的壁畫，不會和它們牴觸。「馬克非常堅持他不要任何多采多姿、豪華的建築，」芮斯記得。「他要的是一個很簡單的空間，八角形的，可以展示他的壁畫⋯⋯他不要人覺得他們要去那個教堂是因爲建築上某種特色。」

強森要的是一個圓拱形的結構；羅斯科要的只是一個圓拱形。「我們或者會到一個無法前進的死結，」羅斯科早在一九六四年十月就警告過。「即使委

託的工作也難令人滿意，」他告訴凱薩琳·庫，「除非他能有完全的控制權。」

最後，羅斯科向迪曼尼爾夫婦提出他的問題，他們支持他。一九六七年，強森辭職，建築由兩位休斯頓的建築師巴恩史東（Howard Barnstone）和奧伯瑞（Eugene Aubry）繼續，他們用了羅斯科的建議，造出目前這座教堂，建築物的空白、隱諱、直線形的正面和羅斯科的壁畫相呼應。

<center>*</center>

這是第一次他覺得他會佔據整個形體存在。你不僅必須看到他的畫，你還會呼吸到它們。

<div align="right">——庫尼茲</div>

一九六五年一月，羅斯科簽下休斯頓教堂委託的和約時，他估計他「在過去四、五個月」已經開始做那件壁畫了。他和家人前一年夏天在靠近東漢普頓的長島度假，那是他和亞敍頓談到關於教堂壁畫的時候。沙夫夫婦住在九十五街，威廉·沙夫自己也是畫家，過去曾當過羅斯科的助手，他開始為羅斯科準備在東六十九街157號，介於第三大道和拉新頓大道(Lexington Avenues)之間的新畫室，那也是羅斯科最後一個畫室。羅斯科秋天在那間畫室開始他的休斯頓壁畫。

四季餐館的壁畫是在光線黯淡、沒有暖氣、一個又窮又破的地段包華利街的體育館裏畫的。哈佛壁畫是在第一大道一家五點到十點的小店二樓的沒有隔間的畫室裏畫的。休斯頓教堂壁畫則是在一個雅致的兩層半紅磚樓房裏，有一個裝飾的拱形門進口，原是一個十九世紀的馬車房和私用溜馬場，在紐約上城東區那些時髦的褐石房子和高級公寓中間。芮斯就住在兩條街遠的地方。

想像一個五十呎見方的正方形，切掉四角，把後面的邊緣往後延長六呎，你會得到一個相當接近休斯頓教堂的八角形計畫。羅斯科的畫室，六十九街建築物後面原先的溜馬場，比教堂要小，大約只有四十呎見方，可是屋頂較高，黃色的磚牆約有三十呎高，上面是一個傾斜的、有木樑的屋頂，中間是一個天窗。前面原先是馬車房的地方，被隔成兩部分，約有十五呎寬、四十五呎深。從街上進門是一個很短的走廊。右邊是里多夫（Arthur Lidov）的畫室，他是一個商業畫家，和家人住在二樓的公寓裏。羅斯科用左邊一半，其

中又分隔成兩間，通往他後面的畫室。

他和瑪爾分居後，在他生命最後十四個月中，羅斯科一個人住在前面的兩間房間裏。即使那時，室內仍然沒有什麼家具，靠近街上的客廳／接待室有幾個書架、二手貨的木椅、一張桌子、兩張救世軍那裏買來的沙發。裏面的房間右邊是浴室和廚房，左邊是儲藏畫的架子。畫室裏面放了一張床和他唯一的享受品，一架音響和一些唱片。羅斯科不是那種把畫室牆上掛滿朋友、英雄、家人照片、藝術複製品或其他藝術家作品的畫家。畫室中唯一的藝術品不是他自己的，而是費伯的一件雕塑，放在走道進口。在那間精緻的老式馬車房裏，一九六五年年薪已達六萬九千元的羅斯科仍然非常節儉地工作，過著節儉的生活。

一九六四年夏天到秋天之間，威廉‧沙夫在這裏準備畫室，造了儲藏畫的木架，三面仿照教堂內部的牆，裝了滑輪好讓羅斯科可以調整壁畫在木牆上的高度，另一套滑輪是用來調整天窗底下的降落傘的。一九五〇年代，在他第六大道的公寓客廳裏，或者在中城兩個很小的畫室裏作畫，羅斯科是在一個密閉的、低屋頂的空間裏畫畫，他的作品反映出創造過程中的實體環境，表達一種禁閉和擴展、壓力和舒放的感覺。

羅斯科對觀畫時外在環境的力量的敏感性迫使他傾向為特殊的地點來創造他的繪畫。在休斯頓，他的觀點終於戰勝建築的觀點時，他可以全部控制整個空間；他是在得到這種自由之後，才創造出他最空曠、最遙不可及的作品。他那些野心勃勃的壁畫需要更大的畫室──包華利街的體育館，上城的馬車房──這樣的空間同時又影響了他創造的作品。現在，羅斯科像許耐德（Pierre Schneider）筆下後期的馬蒂斯，畫室「不再是藝術家在裏面工作的地方，而是他工作的對象。」可是現在必須使一個很大、機構規模的空間活動起來，羅斯科的壁畫比起他在五〇年代的作品顯得比較沒有人的親密感，比較有距離，比較有控制力量。

六十九街的畫室是特別選來作休斯頓教堂壁畫的。可是，正如羅斯科和菲利普‧強森爭論教堂的光線所暗示的，羅斯科不要金字塔頂，而要一個有「尿布」的天窗，他要教堂仿照畫室，而不是畫室仿照教堂。

多明尼克‧迪曼尼爾記得：「他覺得人們看到的壁畫，應該是在和創作它們時同樣的光線下。他要熟悉的環境，甚至要同樣的水泥地面和同樣的牆壁。」他的作品被看到的環境應該盡可能接近那個他的「孩子」緩慢孕育出的環

境。羅斯科空曠的畫面，打散了分界，把物質形體的輪廓分開，從自然和社會現實中退出來，本身就是沒有地方的，只跟它們出生的地方有關係，只屬於那裏，只能活在那裏。

畫室準備好之後，沙夫撐張了許多帆布，預備了差不多十七、八張畫布；他也混合顏料，先打了底色。沙夫說，「這是個嘗試，在實驗階段，」試不同的顏色，不同的顏料，「甚至有一天他要一塊畫布先塗滿顏料然後再全部刮掉，看結果如何，畫布是否能再用。他對實驗的結果相當滿意。」即使迪曼尼爾付他所有的材料費用，羅斯科仍然以儉省為樂。

因為他畫的是很大的範圍，沙夫說，油彩「必須很快地塗上才能保持表面一致的乾度。」所以羅斯科需要一個助手，他和沙夫一起工作就像他和賴斯那樣：其中一人站在梯子上在畫布上半部很快地塗顏料，另一個在下面和梯子掙扎空間。沙夫記得用的是油漆的刷子和暗色調：「磚紅、深紅、黑紫色。」然而，「不論我們的計畫多麼美，我們永遠不會事先知道畫布表面怎麼乾，結果會是什麼樣。如果表面乾得一致，他可能會決定他要的顏色是比目前的淡兩個顏色或深兩個顏色。我們可以有一個極其完美的黑色或暗酒紅色的表面，可是幾天後，他可能會決定，不，這個顏色不對，儘管是那麼美。」沙夫估計這段時間製造出的畫有時候塗了「十五層甚至二十層顏料」。

羅斯科一九六五年一月和迪曼尼爾簽的合約中，他計畫「十個單元——每一面牆上一幅，半圓狀的那面有三幅壁畫。」等到他完成時，整個作品共有十四幅，羅斯科決定在兩面較長的牆上和半圓突出那面各置一組三聯畫。❸這兩面邊牆上的三聯畫似乎給他的困擾最大，羅斯科畫了許多素描，試驗他希望放置在這些畫布上的黑色長方形各種不同的形狀、尺寸和比率。菲利普・強森給羅斯科教堂比例尺寸的模型，他從這個模型設計較小的模型來作壁畫，試驗各種不同的可能性和各種混合。❹

一九六七年完成教堂壁畫後，羅斯科記得這項計畫最初階段並不是自然地實驗和自由發現，而是一段挫折和「煎熬」的經驗。他告訴威爾基（Ulfert Wilke）和雷・帕克他如何畫他縮小尺寸的壁畫，放在強森的模型上，改變「它們的形狀，直到他認為達到一個完美的關係，然後再把它們放大，」却發現放大後的壁畫完全不對。他告訴威爾基，他花了一年的時間決定他要怎麼作這個壁畫，最後他決定「畫一些你不想看的東西」。羅斯科要的是一間會擾亂你的房間。

沙夫在第一年幫羅斯科，「之後，他到了一個他不要任何畫家在他旁邊的地步。」可是，一九六五年秋季就要滿六十二歲的羅斯科，不僅需要助手幫他迅速地塗巨幅作品的底色，同時也需要人幫他把那些沉重的畫布從假牆上掛上取下，甚至掛上去後還要人幫他才能順利地移動高低。所以沙夫離開後，羅斯科經由史塔莫斯介紹，雇了兩個在藝術學生聯盟的年輕人艾德華斯(Roy Edwards) 和凱利 (Ray Kelly)。甚至在教堂壁畫結束後，他仍然雇用助手，阿罕恩(Jonathan Ahearn) (一九六八年秋季) 和史坦德克(Oliver Steindecker) (從一九六九年二月到一年後他去世爲止)。

畫家的畫室主要是一個工作室，一個勞動體力和心力的地方。自從一九四○年代晚期，羅斯科以極薄一層快速塗上的油彩創造出他的畫面以來，他花在思考他那些複雜作品的時間遠超過體力上創造它們的時間。有一次，蒐藏家鄧肯·菲利普斯問羅斯科，「我的看法是否正確，你作畫的方式，顏色比其他因素對你更重要?」羅斯科回答，「不，不是顏色，是衡量。」休斯頓壁畫，羅斯科說，「那完全是關於比率的研究。」曾說對蒙德里安毫無興趣的羅斯科，把蒙德里安形容成一個感性畫家，而稱自己是一個物質主義畫家，逐漸把自己形容成一個不重視感性價值 (像顏色)，而重視數學性的精確 (「衡量」) 以及抽象的關係 (「比率」)。

羅斯科談到「把油彩吹到畫布上」，好像他希望繪畫不要沾上古怪、有限的身體活動。他的壁畫作品更逐漸讓自己脫離他自身形體的介入。休斯頓教堂壁畫，艾德華斯和凱利畫了所有十四幅壁畫的底色——其中有七幅畫是單色的，因此羅斯科自己的手沒有碰到一半作品。爲一個贊助人設計教堂的壁畫，年紀漸老的羅斯科現在像文藝復興時代的大師那樣工作，只是規模較小，他控制、指示、指導他手下年輕的助手動工。

史坦德克開始工作時，羅斯科告訴他的第一件事是，「我是一個很隱密的人，你在這裏看見的都屬於個人隱私。」不只是一個工作室，他的畫室是一個私人的空間，象徵隱私的自我 (或者「非我」)，從外面社會的擾亂和攻擊裏退出，向內面對自己痛苦的孤寂和空虛。

羅斯科東區那間曾是馬車房的畫室在社交上的確是沃霍爾在東四十七街那間曾是帽子工廠的工作室 (「工廠」) 的反面。「從工廠開門那天起，這裏就成了各種文化發源地，部分是畫室，部分是電影廠，部分是實驗劇場，部分是文學工作坊，也是那些在別處找不到棲身之所的藝術家以及將來的藝術家

的救濟中心。」「那裏有搞政治的人，激進分子，搞藝術的，心懷不滿的大富豪，蒐藏家，騙子，妓女。變成一個巨型的劇場。」安東尼奧說。「我有一次問沃霍爾，『你是在拍一部電影中的電影，是不是?』他笑起來。」事實上，沃霍爾的助手李尼奇（Billy Linich）的確拍下工廠裏的情況。

可是正如不是每個人都到工廠去，也不是每個人都被關在羅斯科那間馬車房之外：或許不容易，但絕非不可能進入——即使對藝術界的職業人士。藝評家到這裏來看畫；評審和蒐藏家來看畫，也許買畫。他們在畫室裏裁決評斷，挑選作品，協商價錢。攝影師——雖然還沒有電影製作人——允許進入拍下幾張藝術家在他畫室裏的珍貴鏡頭，這些照片後來用在公共宣傳上。如果羅斯科相信，就像亞敍頓說的，他的作品仍然有一個沒有被這個世界沾汙的精神上的目的，他必須把它們送到世界裏去。他的畫室同時也是一個社會和經濟的網脈，來促銷和推廣羅斯科的作品。

瑞貝加·芮斯曾批評過，「那是一間很美的畫室，可是寂寞得怕人。」羅斯科和外界的溝通是一具電話，他經常用，而且幾乎總是接他的電話。有一天，羅斯科在梯子上面工作，沙夫在下面工作，電話響了，沙夫沒有接（羅斯科的規定），可是羅斯科爬下梯子，踩到一桶油彩，抓起電話，對方已經掛了，他對沙夫非常生氣。好像羅斯科需要有一個繩梯（或者至少有一條電話線）和彼岸接觸，他同時又需要把自己和世界分開。

「我從來沒有碰過一個人像他那樣寂寞，真正是寂寞到極點，然而又是那麼友善，」波格說。作休斯頓壁畫期間（以及後來），羅斯科通常很早就到畫室，約在早上六點左右，他的助手九點抵達，他一直工作到早上十一點。他尋找的孤寂同時也使他焦慮不安。「羅斯科不能忍受自省，」格羅卡斯特醫生相信。「他不願改變。」內向、完全沉浸在自我中而又掙扎著超越自我，羅斯科寧願在原處滋養他的感覺，而不願質問、檢視、改變他的感覺。他保有他的感覺，就像對他的作品那樣。他也許擁有一座在東九十五街的房子，在一個曾是馬車房的畫室裏作畫，一年收入近乎七萬，是國際間的知名畫家，屬於紐約上層文化圈，可是他仍覺得被排斥，沒有得到認可，會受到他無法控制的外力的傷害，沒有保護——就像那個住在第文斯克，父親才離開他到美國去了的七歲男孩一樣易受傷害。羅斯科向內看到一個地步，就不再更進一步了，好像他希望把自己和自己之間隔上一層帷幕，或者，好像他只能忍受和他自己一起到某個程度。他需要與人接觸得到的溫暖、肯定和打擾。

這種需要，在作那件他希望會是他的傑作的壁畫那兩年中，以及壁畫剛剛完成時，特別強烈。「他一直都是處於一種高昂、緊張的狀態，」亞敍頓說。「幾乎每天都有人到畫室來看他的作品，」羅斯科的助手艾德華斯記得。羅斯科會打電話請一個或兩個人到畫室來看畫，最理想是在黃昏時分，當畫室的光線變得黯淡時，作一個私下、親密的觀摩。這齣嚴肅戲劇的作者及導演羅斯科在一邊密切地注視著。「他尋找的是你的讚許同時他也在試驗你，」沙夫說，「試驗你對他的忠實以及你對他作品的敏感性。他需要肯定——再肯定。」奧杜赫蒂（Brian O'Doherty）記得一旦你在他畫室裏，「羅斯科又陷入注視他自己的作品中。或者，他會像一個婚禮上的客人，你看畫時，他閃閃發亮的眼睛目不轉睛地盯著你，會抓住你一條肌肉的抽動而立刻曲解成什麼意思。」

許多人接到他的電話，許多人被選上來參加這個不容易的儀式。「羅斯科的邀請和他對你的檢視使你覺得重要、特殊，」奧杜赫蒂說，「直到後來大家知道幾乎每個人都被邀請過，羅斯科的教堂壁畫在製作那兩年中，事實上是藝術圈裏的景象之一。」

羅斯科的不確定和野心跟他這樣一個主張完全自主的人卻在一個有各種依賴的網絡裏工作有關——依賴藝術專業人士和藝術贊助人，依賴支持他的朋友們，依賴他的助手，這些人使得他的畫室成了一個眾人合作的社會空間，而不是一個「向未知世界孤獨的冒險」。等到艾德華斯開始為羅斯科工作時，實驗階段已經結束，現在，「他所有的行動都像已經完全事先想好了。他似乎準確地知道他要怎麼做。」

艾德華斯是一九六五年末開始的，凱利是一九六六年一月開始的。艾德華斯先幫羅斯科在大木架上撐張那些帆布。羅斯科可能非常節省，試驗他是否能再用用過的畫布，可是他也非常仔細：「如果畫布上有貼邊的地方或有東西在上面，他會丟掉。即使是很大一塊畫布他也會丟掉。」他們兩人會花一天撐張畫布，隔天，有時候接連好幾天，他們得調整鬆緊，把不平的地方拉平。接下來是混合顏料，「一段很長的過程，煮他用來混合顏料粒子的兔皮膠和塑膠合成品。」羅斯科要畫得「很薄，有水氣的感覺」。「顏料必須和稀釋劑混合。我必須一直不停地攪動，所以顏料裏不會有塊狀，好像湯那樣。」

接下去，他改變了先前和賴斯及沙夫工作時，一人在梯子上，一人在下面的方式，把畫布掉轉方向橫放。凱利和艾德華斯用四到六吋的油漆刷在一桶已經稀釋的栗色顏料中沾一下，分別開始從兩邊塗上顏色。「我們必須塗得

很快。羅斯科在旁邊指點，給我們號令，他非常緊張，你知道，充滿精力，」吼著指示：「你在角落慢下來了！」或者，「從這頭接上去！」

等到艾德華斯和凱利畫完後，羅斯科「把它們掛在牆上，看它們看上好幾天，」看它們怎麼乾。現在，十四幅中有一半完成了——半圓突出部分的三聯畫及四幅單獨的畫；它們是羅斯科一個新的突破，他第一次單一色調的作品。剩下來的畫——邊牆的兩幅三聯畫及後面那面牆上的單幅畫——羅斯科加上黑色的長方形。「他開始在畫布上安排他要的形式，」艾德華斯說。「這是一個很大的長方形，幾乎和畫布差不多高，因此栗色背景變成邊緣。這是用皮尺很精確地畫出來的。」這些畫和羅斯科以往作品有另一點不同之處。這是他作畫以來第一次脫離他那種和誘人的顏色一起出現的細緻邊緣，羅斯科畫的是堅硬、直線條的長方形。或者說，他那些原先曖昧模糊的邊緣，現在變成僵硬而絕對的。

尺寸決定之後，羅斯科要艾德華斯用木炭把長方形塗黑。「他要看兩個畫面重疊的關係。所以我們畫了好幾個。之後的一個月，他只是觀察它們。」羅斯科會叫艾德華斯擴大或縮小長方形的尺寸，有時候只有四分之一吋左右，可是一般而言——如果我們根據畫面上可以看到的早期的測量痕跡判斷——羅斯科漸漸地，很小心地加大了這些黑暗的長方形，直到邊牆的三聯畫上只有幾吋栗色邊緣留下來。❺

正如多明尼克·迪曼尼爾評論的，「一開始，黑色區域只佔據中央部分——進入黑夜的開口。一步一步地，那塊區域漸漸加大，只留下一塊極窄的栗色邊緣。黑夜吞噬了牆面。」寫到關於尼采的《悲劇的誕生》，羅斯科提出「衡量在現實能支撐的範圍內到底洩露多少」的問題。休斯頓教堂邊牆和後牆的壁畫逐漸地演進，他非常小心、刻意地進行，羅斯科面對的是衡量的問題：在繪畫能支撐的範圍內，他到底能加入多少這些平坦、空洞、不透明而且泯滅人的成分的黑色？

他最後決定了這些尺寸之後，艾德華斯說，他們「換上另一塊已經有底色的畫布。用皮尺把尺寸描在畫布上——我混合黑色的油彩，他畫上那些裏面的長方形。」「他從兩邊往中間畫。所有黑色的形式都是他自己畫的。」那是一片平坦、難以穿透的黑，極少變化，也沒有明顯的筆觸，這些毫無個人性的形狀是羅斯科唯一親自動手畫的部分。❻

在一九六六年末到一九六七年初之間，羅斯科決定把邊牆三聯畫中間那

幅往上提高八吋，只有他在假牆上裝置的活動機關能給他這種想法。**❼**一九六七年四月，羅斯科打電話給迪曼尼爾太太，告訴她壁畫已經完工。幾個月後，迪曼尼爾太太和她的助手溫可勒（Helen Winkler）及一位建築師巴恩史東一起到畫室來看完成的壁畫。

羅斯科畫室的鄰居里多夫記得，那天早上羅斯科簡直坐立不安。「任何時候馬克稍微岔開他上一次享受到的一段成功後，他總會緊張得像一隻貓，」他尤其對他的新嘗試感到緊張——他在休斯頓壁畫中開始的單色的畫面，線條堅硬的長方形。兩年的工作，一件重要的作品——意在拓展他的事業，使他的事業達到頂峰——要接受考驗了。里多夫說，迪曼尼爾太太來的那天，「我只能說馬克緊張到屁滾尿流。他蕩到我的畫室來，這些人是下午三點才來，十一點鐘他已經坐不住，在我畫室進進出出。他居然問出，『你想他們會喜歡嗎?』可是等他們來了，而且覺得可以接受他的創新，他大大地鬆了一口氣。他非常興奮。」

那些壁畫留在畫室裏，雖然沒有讓紐約藝術圈所有的人看，但是大部分的人都看到了。一九六七年底，那些壁畫交給替羅斯科修復繪畫的高德列雅（Daniel Goldreyer）保管。這件工作終於完成了……似乎是完成了。

可是這件羅斯科得到完全控制權的工作却不是羅斯科自己完成的。就像哈佛壁畫一樣，羅斯科打算親自參與裝置。他曾和高德列雅開玩笑，說因為他拒絕搭飛機，他們兩人只好租一輛豪華大轎車開到休斯頓，帶兩箱威士忌，如果喝多了就住到汽車旅館去。羅斯科估計那趟行程要花兩個禮拜的時間。可是到一九七一年教堂完全造好時，羅斯科已經死了。

他從來沒去看過教堂所在地點。他也沒有裝置那些壁畫。他把畫儲藏起來時，他挑了十八幅，十四幅打算掛上，另外四幅後補。**❽**他開始作這些畫時，許多人都警告他德州兇猛的太陽。沙夫說，「我記得很清楚地告訴他，德州的陽光和曼哈頓中城的陽光大不相同。」羅斯科沒有機會真正面對教堂的光線問題。他的畫室只放得下三面教堂的牆，他從來沒有機會同時看到五幅畫掛在一起。他沒有機會到現場作最後一次調整。

懸掛的尺寸是迪曼尼爾太太一九六七年到畫室來時，羅斯科給她的，他第二天改動了其中一些。羅斯科也給了如何掛畫的指示，並聲明光線來自一個很大、很低的中央的天窗。一九七一年二月二十八日，幾乎是羅斯科死後整整一年，新的教堂舉行的奉獻儀式，典禮由天主教、猶太教、佛教、回教、

希臘正教以及基督教的宗教神職人員主持。

<center>*</center>

藝術陷入陰鬱之境。

<div align="right">——馬克·羅斯科</div>

　　心理的特性無法完全用線條輪廓表現……現代畫家那種模糊的顏色會表現得更好。

<div align="right">——佛洛伊德</div>

　　你從兩扇很大、很厚、漆成黑色的大門進入羅斯科教堂。裏面是一個走廊，靠牆擺了一張桌子，你可以在那裏買明信片、幻燈片、蘇珊·巴尼斯(Susan Barnes) 寫的《羅斯科教堂，一個信仰的行動》(The Rothko Chapel, An Act of Faith)，或者，你離開時在桌上的旅客留言上寫下你對教堂的感受。一個工作人員坐在桌子後面，一兩個工作人員坐在走廊兩邊靠近進入教堂的門口，相當於沒穿制服的警衛。

　　我一九九二年一月去的時候，是從走廊右邊的後門進去，走上幾級台階，停下來看那幅佔滿半圓突出的北面牆前面暗栗色的三聯畫。羅斯科的八角形房間幾乎達到一間房間所能包圍觀眾的極限，但仍然有平坦的牆可以掛畫，可是你一進入就面對的半圓突出部分，往後延了六呎，給房間一個前面空間，也給這幅三聯畫一個最初的顯著地位。

　　三面巨大、搶眼、垂直的畫布（約有五呎寬、十五呎高），全部塗上一種陰沉、深暗的栗色，中間那幅比旁邊兩幅顏色略淡，三幅畫以簡單、正式、對稱的安排裝置在一起。在哈佛，羅斯科曾以同樣的方式把三聯畫掛在下斜的牆上。那些棕色、黑色和橘色的門窗形狀有時看起來像在深紅背景上堅實的形像，有時像在一面堅實的深紅牆上的開口。可是，休斯頓教堂的半圓突出上的單色三聯畫沒有任何會被看成是門或窗的形狀，也不像羅斯科早期作品裏的抽象風景或人物。三片無定形的顏色，沒有任何和外界、記憶中的現實相關的性質，沒有任何有形的界限，這些巨大、空洞的繪畫同時是完全獨立的，也是無限的。

　　或者，更正確的說法是，這三幅畫被它們自己的邊緣牢牢地框住，好像

它們散發出那一片陰鬱的顏色只能以人為的、強制的、絕對的界限來限制住。然而，這三幅分開的畫被安置成一件連結的作品。移動、戲劇、互動關係沒有在單獨一幅畫中出現，比方說，像兩個不同顏色、大小和重量的長方形之間會有的那種動態關係，這種關係出現在三幅單色畫彼此之間。一開始，我們的注意力被中間那幅畫——顏色比旁邊兩幅明亮，尺寸也比較大，畫面上是差別極為細緻的深淺不一的栗色——完全抓住，旁邊兩幅較暗的畫彷彿只是為增強中間那幅的顯著性而存在。可是，我發現如果我注視中間那幅畫一段相當長的時間，它漸漸變暗，和旁邊兩幅漸漸融合，不再是主要部分，更不那麼顯著搶眼。

五天之間，每天花幾個鐘頭看這些畫（除了吃飯和偶爾在附近住宅區走走之外），我不斷地試著把每一幅畫分開，就像我面對的是一連串十四幅完全獨立的物件。這種狀態只持續一下子，可是即使在近距離，即使我走近掛在後牆的單獨壁畫前幾吋的距離之內，至少會有其他兩幅畫進入我視覺的餘光範圍。在羅斯科教堂，你想把注意力集中在一幅畫上，找到的却是畫彼此的關係。

一開始，我看著前面的三聯畫，掙扎著把三幅畫分開或者把它們合一，我的注意力會被引開，開始注意相連兩邊成角度的牆上單幅的壁畫。所有四個成斜角牆上的單色壁畫都是同樣巨大逼人的尺寸——約有十一呎寬、十五呎高，是教堂中最大的畫——它們佔滿了較低的斜角牆面，這些牆面似乎往前侵入房間，尤其是前面緊接著往下斜的牆面的地方。這些斜角牆上的壁畫也非常顯著。

當我終於把注意力集中在前面左邊的單幅畫上，我發現畫面上佈滿和較淡的顏色相間的一排一排水平狀、柔和、暗沉、波動的形式。整個畫面像透過紅外線在夜間看一片森林。我走近去看這幅畫，之後退回去和前面的三聯畫較淡的中間那幅及較暗的旁邊兩幅比較，再轉過身來和後面牆上與這幅畫成對角線的畫比較，然後回到我原先的位置，我向左看西面邊牆上的三聯畫：中間那幅比較高，旁邊兩幅較小，三幅都有黑色的長方形，幾乎伸展到盡頭，只留下很窄、直線條的栗色邊緣。

尤其是一開始，裏面這些黑色的框框似乎很單調，難以穿透，好像羅斯科畫了一些「你不想看的東西」。你很難進入它們，和它們建立關係，我不停地把注意力移向隔壁牆上那些比較有變化、吸引人、「美麗的」畫面。我走到

房間中央，轉過身來，檢查東面牆上相似的三聯畫(彩圖20)。跟前面那幅三聯畫一樣，邊牆上的三聯畫也連結在一起，只是中間那幅比旁邊兩幅寬兩呎半，掛高了八吋，成了主要的視覺焦點。可是，同樣的，我發現如果我注視中間那幅一段較長的時間，整個三聯畫的邊緣消失了，變成一片瀰漫的漆黑。

我接著花了一段時間在教堂裏走來走去，比較兩幅三聯畫。畫的邊緣看起來堅硬固定時，兩邊較窄、垂直的壁畫很像進出口；事實上，兩邊的壁畫靠外的一邊緊接著（四呎寬、八呎高）進出口，原先計畫是通往告解的地方，現在用作儲藏室。到教堂來參觀的人不停地想進入這兩個門口，或者探頭往裏面看，直到警衛人員制止他們。門是很難抗拒的，羅斯科的畫回應並且放大──因此超越了──房間裏這些建築上的特色。他的三聯畫，尤其在強烈的陽光打破室內陰沉的黑色時，看起來像入口，巨大聳立的三扇大門，引人進入洞穴般的空間，裏面瀰滿一片濃密、令人窒息的灰黑色煙霧。

從教堂宗教性的內涵來看，中間升高的三聯畫也使我想到一些傳統代表耶穌釘十字架的表達方式──耶穌的十字架在中，兩側是兩個小偷或兩個哀悼的人（或聖者）──也許因為我知道別人已有這樣的說法。然而把耶穌三聯畫裏的人形抽掉，羅斯科要我們思考它們基本形式的含意：顯著和陪襯，結合和分離，四散和包圍的抽象觀念。中間那幅提高的畫肯定其主要的地位；堅硬的邊緣肯定包圍；可是那片黑色的內部形狀則是這些特色的反面。希望能在現代藝術市場之外另找天地，正如他說的在現代藝術市場他「覺得他自己好像已經死了」，羅斯科接受了裝飾教堂的委託，為他自己在西方藝術上創造一個永遠的、持久的紀念碑，好像他已經是永生的。然而，他為這座教堂作的壁畫卻把渴望顯著的欲望和抹煞自我的絕望並立，來質問這種欲望。

我最後走到房間中央，轉過身來面對後面牆上那幅單獨的垂直壁畫。像邊牆上的三聯畫一樣，這幅畫上是一個直線條邊緣的黑色長方形，放置在沉暗的栗色裏面，只露出上方和兩邊極窄的邊。不同的地方是這幅畫中，下方的邊有兩呎半寬，幾乎佔了畫面高度的五分之一。走近這幅畫，我注意到栗色上方和黑色底部相接之處的高度約在人的胸部。單獨地安置在一片比畫寬兩倍半的牆上──三聯畫和斜角牆上的壁畫都佔滿牆壁──也是教堂中唯一一幅形式沒有重複的畫，這幅畫肯定其獨特的一面。掛在後面的牆上，參觀的人在走出教堂之前面對它，比起邊牆的三聯畫，這幅畫比較穩固地框住畫面上的黑色，並與其保持距離，在包圍和四散、顯著和附著關係的張力之間

提出一種可能的解決途徑。

然而這幅畫的特色只有在它和其他畫的關係中定義出來，它和其他十三幅畫的相異之處，其中兩幅——在後面斜角牆上的兩幅——一直縈繞在觀眾的視覺餘光範圍之內。斜角牆上較淡、較開闊、較富變化的畫面使後牆上這幅被框住、畫面一致、表面厚實的畫變得比較戲劇性。可是即使只能在短時間內把它當作完全單獨的一幅作品來看，它那種簡單、靜止的形像自身也有其張力和兩面性。由於尺寸，裏面黑色的框框是顯著的視覺焦點，有時候看起來像一片平坦、濃密、統一的空無；有時候又像一塊半透明的黑色薄紗。另外一些時候，一點閃亮的綠白色浮出，打散黑色，暗示一點鬼魅般的人形痕跡。

和斜角牆上的畫一樣高，也掛在離地面同樣距離的高度，但是寬度窄了兩倍半，使它看起來比較瘦長，好像裏面的黑色框框被壓縮過。可是上方和兩邊的栗色邊緣就像三聯畫一樣，經過一段長時間的注視後會消失。下方較寬的栗色地帶，却不能僅僅安於邊緣的地位；可以被視為一個像窗框的框架，或是在像門一樣的開口的堅實障礙，或僅僅是一塊獨立存在的畫面，退入陰影般暗紅色的深邃之中。黑色和栗色清楚的分界線不能完全分開，尤其是底部的橫面交接處，相反的兩塊地方同時是分離的，各自成一天地，也是連接的，甚至融合在一起的。因為這條線上的黑色裏面可以隱約看見邊緣的栗色，暗示邊緣從前可能比較高些，或者看起來是邊緣的顏色可能是一片在黑色後面的底色。不論是哪一種情況，一個明顯的分界變得有些曖昧不定。

教堂壁畫不像羅斯科早期作品裏那些柔和的邊緣能引發一連串活動，直線的邊緣界定了一種穩定的形式。可是，就在後牆壁畫中上面那個黑色的長方形裏面，可以看見用皮尺畫下較早邊緣的記號；黑色的長方形已經伸展過那個邊界了。邊牆的三聯畫上也有同樣的記號。❾有些壁畫上可以看出刷子的痕跡，這種痕跡在單色壁畫上最明顯，而那並不是藝術家而是他助手的手跡。這件壁畫作品中，羅斯科自己留下來最主要的痕跡是那些早期的皮尺記號，暗示一種思考重於動作，刻意而且保持距離重於直覺而親密的創作方式。如果直線條的邊緣代表穩定，層層覆蓋的痕跡代表移動，這些邊緣在長久凝視之後確實漸漸消失。因此，後牆那幅畫確實達到了一種特殊的形式，黑色長方形的擴展被限制住——暫時的。這幅畫提供的是暫時的解決之道。

光線經由一個位於中央的天窗射進教堂——羅斯科唯一覺得不放心的是

自然進入這個封閉的空間——因此光線隨一天的時間，每年的季節，天氣狀況而變化。陰天時，黑色長方形看起來堅硬而不透明，天氣晴朗時，光線射入，把黑色打散成明暗不同的地方，會使它前進或後退。有一天我在教堂時，強烈的風吹動一大塊一大塊的雲塊，使得那些黑色看起來像有人在教堂裏控制燈光似的。在這個空間裏面，不論整體或部分沒有一點是固定的，它們隨著時間不斷地但輕微地變化。

看畫的人也不是固定的。正如我自己參觀教堂的經驗顯示，觀看這十四幅壁畫是一個空間的過程，隨著時間漸漸地、緩慢地展現出來；也是一個身體移動的過程，沒有一個固定的、理想的位置來看這些畫。不只是因為你的視線不斷地被旁邊的壁畫吸引，你知道，不論你站在什麼地方，總有一些畫在你背後，你身體本身的限制使你放棄你希望同時看到的畫。你無法只集中於一幅畫。你也無法看到全部。羅斯科的壁畫超越了佔有。

「你在裏面。這不是你能控制的。」

教堂的八面牆壁創造出一個很大、很空的空間，你可以在裏面自由走動，被十四幅巨大、空洞的畫面包圍甚至控制。它們或者不使你想看它們，可是它們也不引誘你去看它們。它們拒絕那種感官之美和戲劇性，那種我們在羅斯科較早作品中看到的渴望被喜愛，把你引入，和你溝通的感覺。可是，你也不能不看它們。你不可能退得太遠。如果你轉過身不看一幅畫，你會面對另一幅，同時也感到你背後那幅的存在。你無法退一步，把你自己抽離，站在外面，得到一個「全景」，像你面對掛在一面牆上一系列十四幅安靜的、各自獨立的畫所能得到的一樣。

在教堂走廊的旅客留言簿上留下的話中，最常出現的字眼是「平靜」。如下的評語像「我的確感到一種神聖的感覺，覺得平靜和敬畏」或者「在這個騷動、充滿變化的時代，這是一個平靜的沉思之地」是最典型的。安靜，封閉，把現代都市生活的騷擾和變化隔開，這個教堂給人一個安寧的逃避之地。那些壁畫是簡單的形式，壁畫是對稱的，裝置也是對稱的，給人一種平衡的穩定感。即使畫上那些內部的黑色長方形，不代表任何動作或活力，也顯得鎮定和安靜。

可是，兩幅邊牆的三聯畫却不是對稱的，彼此也不像乍看時那麼相似。東面牆上，兩邊的壁畫上的黑色長方形有一點偏離中心，約偏向外側兩邊一呎半。三幅畫的底部邊緣都比上方邊緣寬，而旁邊兩幅的底部邊緣又比中間

那幅要窄四分之一吋。西面牆上的壁畫尺寸和東牆上的完全一樣：旁邊兩幅，六吋寬、十一吋三吋高；中間那幅，八吋六吋寬、十一吋三吋高；此處，旁邊兩幅上的黑色長方形也是偏離中心的。可是西面牆上三幅畫的邊緣比東面牆相對的邊緣要寬一點。西面牆上中央那幅比東面牆上中央的壁畫掛得低了一又四分之一吋。整個房間裏的對稱有一點點偏差，那種平衡的鎮靜也有一點點騷動。

休斯頓壁畫完成後，兩個羅斯科的藝術家朋友威爾基和雷·帕克到六十九街畫室去看畫。當帕克問羅斯科兩幅三聯畫上的顏色是否相同時，他回答道，「誰能回答?」羅斯科重複他的看法「一旦他知道他要畫某些壁畫時，你不要看他知道他要怎麼畫的部分，」他建議這些畫會引起長久而且仔細的注視。「整個是一件研究比率的作品，」羅斯科說，「你可以完全陷入思考……兩幅三聯畫，它們的形狀是否一樣——它們看起來一樣可是事實上却不一樣，一幅的垂直邊緣較寬而水平邊緣較窄——那些邊緣有時有一層亮光，而裏面的長方形可能沒有，或者是相反的狀況。」「你可以研究這些畫的比率或者反應你自己的沉思感受。」羅斯科表示，他仍然不能決定是否在壁畫底下放一張凳子。「那可以保護壁畫；人也可以坐在那裏，它們會造成一種羅斯科要的水平的平衡感。」❿

「我創造了一個地方。」這個錯置的俄裔猶太畫家曾如此說到他的斯格蘭壁畫。在休斯頓，羅斯科創造了一個平靜的宗教環境，也爲他一系列作品找到一個永久的家，但是他也在其中引進輕微的擾亂和一個「活著的統一」不可解決的張力。教堂那種穩重平衡感有時有一點偏差。裏面那些暗沉、陰鬱、空洞、內陷的壁畫並不容易接觸。結合了沉思的歇息和動態的、幾乎是焦躁的活動，如果你慢慢地、耐心地經驗這一切，這個教堂提供的其實不是一個逃避的平靜環境，而是一個面對不安的地方，一種錯置的抽象形式。

我在參觀教堂那段時間裏，經常會有一種渴望想走到其中一張木凳上，躺下來睡一覺。有一天，一個年輕的女子進來，坐在一張木凳上，看東牆上那幅三聯畫，看了約有一個鐘頭，然後把腳放上木凳，躺下來睡了一個午覺。也許她很累。也許我自己也很累。可是我認爲，過了一段時間後，這些壁畫變得非常令人窒息。近看時，它們並不引人，雖然非常逼人；它們沒有羅斯科較早期作品那種一層一層透明的顏色，那種羽毛般輕柔或充滿活力的筆觸，這些教堂的壁畫缺少親密、溫暖、人性的感覺。這個環境不是你能控制的，

因為這是他控制的，而他是一個既不在意又苛求，既退縮又誇張，既愛控制又滿懷絕望的人。

　　一天下午，我花了很長一段時間看後牆的壁畫。從近和遠距離看，從直線和對角的位置看，把它們和相連的斜角牆上較亮、較寬的單色畫比較，試著決定它們是如何和前面牆上的三聯畫平衡的(或者是否平衡)，比較它們和邊牆上的三聯畫的黑色長方形。我主要是試著集中注意力看後牆的壁畫，一個佔了畫面上方五分之四的黑色空洞地帶。近看時，被兩呎半高的栗色邊緣抬起的黑色長方形籠罩著我，一種令人敬畏的存在，使我不得不把頭往後仰著看畫面的頂部。從房間的另一端，整幅畫顯得比較容易面對，可是它兩旁的邊緣似乎快要分解，讓黑色散開來。有時候──部分原因是光線──黑色看起來像一面堅固的石牆；有時候又像一片透明的黑色紗幕；還有些時候，整片黑色化成一片令人窒息的黑煙。這片黑只是從栗色邊緣造成的框架看到的一小塊極廣袤無邊的黑色的一部分？或者是原來較小而逐漸擴張把框架往後推的一片黑？

　　羅斯科在休斯頓教堂的壁畫把他從四〇年代末期開始的評論──看畫是一種佔有──發展到極致。他把我們放在一個我們無法定義，更無法掌握的部分或整體的環境中。他不再像他自己在三〇年代那些都市景象裏那凍結的剎那(彩圖1、8)做的，「穿透」流動的時間經驗，把永恆意義的中心或者內在形式表達出來；現在，他創造出線條分明堅硬的形式(回應八角形房間的角度)，這些形式無法限制住它們包含的內容，好像羅斯科現在希望揭開這些形式後面的流動、實質和空洞──一種我們不想看的底層。

　　然而後牆上那個黑色的長方形把我往裏面拉，抓住我的注意力一段相當長的時間。進入並不容易：在下面提高黑色長方形的栗色寬邊，同時保護觀者也拉遠彼此的距離，還阻擋觀者進入。但是這塊地方是安靜、鎮定而且莊嚴的；填滿了一個巨大有邊、引人進入的垂直開口；黑色的引人之處正在於它們無法被擁有，因為它們推向一個超越個性，無法屬於的地方──不屬於迪曼尼爾、羅斯科或者我們。當黑色看起來堅實的時候，它拒絕進入；當它漸漸解散，它把觀者引入一個不定、空洞、無名、吸收的境界──事實上，一片毀滅的黑暗。

　　這些壁畫原先是為天主教堂而畫，結果掛在一個泛宗教的教堂裏，它們的精神性在於它們拒絕世界──拒絕物質、歷史時間和社會壓力的世界。它

們裝飾的是一個公共場所，一個宗教地點，它們表達的却是一個私人的、而且非常人性的欲望：一種絕望的希望，希望從人的世界退出。

<div align="center">＊</div>

一九七一年羅斯科的壁畫裝置完畢時，照明的是中央的天窗，有時候加上六個在天窗底部的聚光燈，以及一排裝在傾斜屋頂較低那一半的聚光燈。可是羅斯科堅持的天窗造成兩個嚴重的問題。正如一九七一年艾洛威（Lawrence Alloway）抱怨的，「白天太多光線進來，使中央部分像個照亮的溜冰場，把畫向後推得遠遠的。」❶長久一段時間後，自然光線——羅斯科受到警告的兇猛德州陽光——損壞了壁畫，因此到了一九七四年，天窗底部裝了一塊麻布，就像羅斯科在畫室裏用的降落傘一樣，用來遮擋光線。兩年後，麻布換上一片至今還在的金屬板。

不像哈佛大學那些分散而不在意的行政人員使得保護羅斯科的壁畫十分困難，迪曼尼爾太太和她的職員非常仔細地記錄教堂的狀況，而且花了相當的時間和金錢來尋求解決之道。然而金屬板却非常不理想。幾乎遮住了天花板一半的空間，這個金屬圓盤吊在頭頂，攪亂了房間原來簡單的莊嚴，最糟的是在所有壁畫的下方留下一個永遠在那裏的影子，除了半圓突出牆面的三聯畫（因為牆面是退後的）。這樣情況下看到的壁畫不是羅斯科畫的。

我第一天去教堂時，八張木凳排成一個大圓圈，中間放著一個在黑色墊布上的黑色圓枕墊。另外兩個同樣的黑枕墊放在半圓突出牆的前面兩邊，用來打坐。我打聽出教堂那天下午有一個俗世的悼念儀式，這種儀式和婚禮(!)是這個房間最常有的活動。整整兩天，這些凳子、墊子、枕墊和燭台擺在原位不動。到了第三天，房間重新安排過，這次是天主教祭悼儀式。現在三排的八張凳子面對前面，前面安置著兩個燭台和一個燈籠；到我離開為止，這個房間一直都是這樣。

基督教早期，宗教畫是教堂建築的延伸；羅斯科爭取到教堂的建築是他壁畫的延伸。羅斯科一而再、再而三地計算他那十四幅壁畫的尺寸，七幅畫中黑色長方形的比率，以及門口的尺寸。可是在今天這些變形的安排下，燭台有時候侵入你看畫的視線，凳子決定你可以坐、可以站，甚至可以移動的位置。

在你參觀教堂的某個時候，你自然會覺得累了或餓了，或者受到壓迫、

覺得挫折，或者甚至感到滿足。或者你覺得背痛腳酸。你轉過身，面對後面的牆壁，經由一扇後門，穿過走廊，重新進入「外面的」世界。

<p style="text-align:center">*</p>

一九六九年，迪曼尼爾夫婦捐了一筆錢給休斯頓買一件公共雕塑品，限定買的作品必須是紐曼的《斷劍》，安置在市政府前面，獻給黑人運動的領袖馬丁・路德・金恩 (Martin Luther King, Jr.)。這一點使得市政府官員拒絕接受這件贈品，一九六九年秋天，紐曼到休斯頓討論安置這件雕塑的地點。當時，雕塑暫時放在紐約斯格蘭大廈外面的反射池前面。紐曼決定把雕塑放在羅斯科教堂外面當時正在興工的水池邊。「剛好有一棟房子在這個地點，」迪曼尼爾夫人說，「我們立刻買下這棟房子拆了，沒有一點猶豫。」對迪曼尼爾而言，拆一棟房子好像趕走一隻在你臉前飛繞的德州蒼蠅那麼輕而易舉。

當你離開教堂時，你面對的是那個水池和紐曼的雕塑，和教堂一起座落在一個約有城市一條街距離那麼大的公園裏。東邊相連的是菲利普・強森設計的聖湯馬斯大學；西邊相連的是自一九八七年以來的迪曼尼爾藏品，一個私人美術館，由義大利建築師皮亞諾 (Renzo Piano) 為迪曼尼爾夫婦設計的。那是一個很低的兩層樓建築，外面漆成灰色。周圍環繞的四條街是一個安靜的住宅區，全是磚木合造的房子，漆成和美術館同樣的灰色，也是迪曼尼爾的產業；這些房子由迪曼尼爾基金會使用，或者租給藝術界的人用，有時也租給一般人。休斯頓沒有街道限制的法律，所以為了保存──換句話說，控制──整個區域的特色，迪曼尼爾買下整片地方。遠離蒙托斯大道（多半是藍領階級和黑人住的地方）西邊較大的社區，羅斯科教堂今天是在一個很小的藝術城裏面。

當迪曼尼爾太太把第一張支票寄給羅斯科時，她稱這項工作是「歷史性的」。

> 你開始的偉大創作會後繼有人。但是你的是美國第一件這樣的創作。我覺得非常驕傲能參與其中，我知道你會創造出一件偉大的東西。我覺得很確定這裏是最恰當的地點。精神和藝術的環境已經成熟了。等你到這裏來時，你自己也會感覺到。

當羅斯科不是在激起對他繪畫的宗教反應時（「那些在我畫前哭泣的人經驗到

的是我畫畫時同樣的宗教經驗」），他是在拒絕別人加諸於他作品的宗教特色
（「他總是說，『我什麼教都不信』。」）。迪曼尼爾太太沒有羅斯科那種曖昧的
態度。「藝術是一種重生，」她寫過，「就像雅各的梯子，藝術把我們帶到更高
一層的眞實世界，帶到永恆，帶到樂園。藝術是可以觸摸和不可以觸摸的結
合；古老的聖符神話──天與地的結合。」

在教堂壁畫一開始的時候，羅斯科曾對亞絞頓說過那些宗教教父：「他喜
歡他們思想中像『芭蕾』那一面，每件事都形成梯子一樣的層次。」然而，羅
斯科後來拒絕菲利普·強森希望放在教堂頂上垂直的金字塔形狀。所有羅斯
科的壁畫都是垂直的，可是他堅持放置這些壁畫的建築物本身是橫向的，不
論內外。羅斯科創造的空間是水平的，比強森原先的斜塔屋頂像一個子宮般
密閉空間。邊牆的三聯畫和後牆的繪畫暗示開口，既把你放在外面，同時又
引你進入一個黑色的空無，一個粉碎的空洞環境，不是天地結合創造的，而
是天地分離創造出的空間。

迪曼尼爾夫婦精神上的理想主義使他們非常慷慨地支持羅斯科的「偉大
創造」；但是他的創造並沒有後繼有人，生出其他的創造。這座教堂自從移出
聖湯馬斯大學校園後，並沒有反映出休斯頓任何一個社團的某種宗教價值。
這項工作是由一個富有的贊助人委託，一個藝術家──他的作品很可能冒犯
或迷惑進入這個稱作「教堂」的建築物的人們──來創作。整件計畫反映出
贊助人的價值觀和欲望，希望能在一個安靜、單純、愉悅的社區裏面找到一
個地點，創造出一個城市裏的藝術中心。

如果羅斯科在藝術市場之內運作，他的意義，他的地方，是取決於他無
法控制的市場交易。退出藝術市場，爲一個特殊地點畫一系列委託的壁畫，
羅斯科可以創造空間裏的一種象徵詩，獨立存在，超越歷史，而且是永恆的。
他可以「控制情況」，一個他設計出來讓觀者無法控制和擁有的情況。這顯然
不是迪曼尼爾從其中得到的。

在《迪曼尼爾藏品》（*The Menil Collection*）前言中，迪曼尼爾太太提到
一幅「我希望能在我們藏品中的畫」，她說的是現在在華盛頓國家畫廊的維內
吉亞諾（Domenico Veneziano）畫的《沙漠裏的受洗約翰》（*St. John the Baptist
in the Desert*）。「我非常喜歡這幅奇怪而神妙的小畫，我站在它面前時覺得它
是完全屬於我的。」對多明尼克·迪曼尼爾而言，愛就是佔有；她的作風是安
靜而謙遜的，可是也是皇家式的。「如果他們不能控制，他們就搬離。」在奉

獻羅斯科教堂的典禮上，迪曼尼爾太太提出安靜地接受這些作品的態度：「我認為這些畫本身會告訴我們如何了解它們——如果我們給它們一個機會。」然而，她不能控制地告訴我們如何了解那些畫：「它們的確是親密而超越時間的，」她演講到後來時說，「它們擁抱我們而不把我們包圍。這些黑色的表面不會使我們停止凝視它們。一個明亮的表面是活動的——會使眼睛凝視停止。可是我們的凝視能穿透那些帶紫的棕色，凝視到無限。」多年來，迪曼尼爾太太不斷地發表她對羅斯科壁畫的精神性了解，在訪問中，在她自己寫的文章中，以及她委託並出版的書籍像巴尼斯的《羅斯科教堂，一個信仰的行動》及諾德爾曼（Sheldon Nodelman）的《羅斯科教堂壁畫》（The Rothko Chapel Paintings）。迪曼尼爾太太不只委託了一件藝術創作，還要控制觀畫的情況，決定觀眾應如何想、如何談論這些繪畫。

許多到教堂來參觀的人走進來，坐在凳子上，讀從外面走廊桌上拿來的介紹，站起來看一圈，然後離開，就像到美術館參觀的人一樣。有的人盤膝坐在黑色的圓枕墊上閉上眼睛打坐，還有一些人坐在凳子上，閉著眼睛禱告。也許一個學生會走進來，手上拿了本書，比方說，吳爾芙（Virginia Woolf）的《到燈塔去》（To the Lighthouse），坐下來看一會兒。偶然也會有觀眾真正花時間看羅斯科的作品，但是一般參觀的旅客或是虔誠的信仰者對那些壁畫根本不太注意，更不用說那些到教堂來作紀念儀式的人羣了。很少人在畫前花了足夠的時間得到那種繪畫給他們的不舒服的感覺——或者避免那些繪畫給他們不舒服的感覺。正如旅客留言簿上的話清楚地顯示，他們找到一個他們要的平靜環境，他們通常對迪曼尼爾太太而不是對羅斯科，表示感謝創建這座教堂。這個教堂是羅斯科的紀念碑，還是迪曼尼爾家族地位、品味和慈善事業的紀念碑？

羅斯科喜歡稱讚他同代的藝術家是「活下來的人」——大衛・史密斯和費伯是其中兩位。⓬他認為他自己是一個活下來的人。休斯頓教堂——一個簡單、低矮、平坦、沒有窗子的磚造建築，明顯地和外界隔絕——代表了一個活下來的孤絕的內在。可是，就像羅斯科壁畫上那些直線條的邊緣一樣，裏和外的分界不是永久的。自然光線已經改變了所有壁畫的表面；有些修復過了；房間的光線來源被改過了；周圍的住宅區漸漸變了；各種批評文字出現，改變了觀看那些繪畫的情況——所有這些都是羅斯科的繪畫在時間上，也就是歷史上，存在的見證。

註　釋：

❶一九六三年四月九日到六月二日，羅斯科在古金漢美術
　館展出五幅哈佛大學壁畫。科茲婁夫寫道，羅斯科「拒
　絕在美國展出他一九六一年現代美術館回顧展之後的任
　何作品，害怕它們會受到苛評。沒有人能說服他展出，
　雖然許多人試過。」

❷羅斯科從來沒有任何非洲雕像。他有一個費伯的雕塑，
　放在他和里多夫的畫室之間的過道上。

❸正如巴尼斯（Susan Barnes）提出的，如今在迪曼尼爾藏
　品中有兩幅形狀很特別的畫很可能是這段實驗階段的作
　品。兩幅都大約是二十一吋高，一百八十吋長。羅斯科
　一九六八至六九年存畫的標號是6027.59S及6028.59S，表
　示他把這兩幅畫和斯格蘭壁畫歸爲一類，但是他的標號
　常常不太可靠，這兩幅畫的色調──紅底上的黑塊，以
　及栗色底上的黑塊──顯然和教堂壁畫的色調一致。「兩
　幅畫中有三個塗得相當鬆懈的形狀：兩個很長的長方形
　在中間那個形狀的上下兩側，長方形的一邊呈圓形缺
　口。」6027.59S那幅畫上，長方形的缺口是在下面，而6028.
　59S缺口則在頂部。我猜羅斯科想把這兩幅畫放在半圓牆
　的三聯畫的上面和下面，半圓牆只比這兩幅畫稍寬一點。

❹木製的建築模型──較早的設計，因爲教堂的地面仍然
　後退三階，這點在後來的設計中取消了──以及羅斯科
　的兩幅較小的壁畫都在迪曼尼爾藏品中。模型上留下的
　漿糊痕跡顯示出曾試驗過許多不同的可能性。羅斯科一
　九六八年秋季用的助手阿罕恩記得有一天到畫室去，發
　現羅斯科丟掉「一整套」很小的紙張。他從字紙簍裏撿
　出來，放在他手邊的書裏帶回家去。但是他覺得有罪惡
　感，第二天又帶回畫室丟了。因此，除了現存在迪曼尼
　爾藏品中的兩件之外，還有許多沒有存下來的畫。

❺這些邊緣在兩幅三聯畫之間以及同一幅畫中其實都有變
　化。東邊牆上的三聯畫，上面邊緣都是兩吋，下面都是
　三吋；中間那幅兩邊的邊緣是六吋，左右兩幅靠外的邊

緣是四吋半，靠內的邊緣是五吋半。

❻也許他也沒有畫所有的內部形式。凱利記得羅斯科畫了
四、五幅後，指示艾德華斯和凱利畫完其他幾幅。

❼一九六六年十一月，亞敍頓畫了一張一面邊牆的三聯畫
和其兩邊牆上的單幅畫的安排圖樣。此時三聯畫的安排
仍然是同樣高度的。

巴恩史東和奧伯瑞的素描上有羅斯科的指示，西牆的三
聯畫的中間那幅應裝置成比旁邊兩幅高十吋，東牆中間
那幅應高出八又四分之三吋。後面會討論到這兩件作品
看來既不對稱又不相似的特點。

迪曼尼爾太太記得羅斯科告訴她一個朋友建議（沒有提
誰）把中間那幅提高。不管是誰建議的，這個想法來自
畫室中實際的裝備（自動升降滑輪）。

❽現在這四幅畫在迪曼尼爾藏品中。

❾沙夫說羅斯科要的是一個「統一」的表面，可是壁畫上
面他逐漸加大的沉暗長方形的痕跡非常明顯，至少在壁
畫掛上之後。在教堂開放後不久即寫就的〈羅斯科教堂〉
裏，迪曼尼爾太太注意到「仔細看任何一個黑色的長方
形都可以發現連續的層次。一開始，黑色區域只佔據中
央部分──進入黑夜的開口。一步一步地，那塊區域漸
漸加大，只留下一塊極窄的栗色邊緣。黑夜吞噬了牆面。」

❿引自威爾基的〈日記〉。此處他引用羅斯科的話說到關於
兩幅三聯畫的形狀並不正確：東牆壁畫的水平和垂直邊
緣都比西牆的要寬。

⓫亞敍頓在〈休斯頓的羅斯科教堂〉一文中寫道：「自以為
是的美國式對簡單的誤解可以從這個品味低下、低矮的
天窗，廉價的鋁質框架，以及暴露的支架和螺絲看出來。
只為了實用。可是基本上却並不實用，因為西面落日的
陽光從低淺的屋頂照進整個室內，而逐漸變化是羅斯科
作品的重心：隨著時間而漸漸地緩慢地顯露出來。」

⓬羅斯科在和威爾基談到費伯時，稱讚費伯的「活下去的
欲望」。

在一封給史密斯的沒有日期的信上，很明顯是在羅斯科一九六一年現代美術館回顧展寫的，羅斯科寫道，「我想我了解你為什麼稱我藝術家馬克‧羅斯科。這是一個老人對另一個老人的敬禮，兩人都從這個艱苦的競爭中，沒有妥協他們自己的信念而活下來了。我也向你回禮。我們到今天有家庭、孩子和成功簡直是奇蹟。」

17 羅斯科的動脈瘤

> 他那次發病眞的死了。
>
> ——史特恩

一九六八年四月二十日，羅斯科和一個老朋友威爾基一起午餐。羅斯科「情緒非常好」，威爾基記得。「那是個有陽光的好天氣。我把我那輛黃色小車的篷取下，羅斯科堅持要到一家花店去買兩束天竺葵給他太太瑪爾。在我的車旁邊是一輛漆滿花的福斯汽車。『你覺得那輛車如何?』我問他，」羅斯科——一般而言對嬉皮沒有好感——「愉快地回答，『所有的車都該是那樣。』」回到他九十五街的家裏，羅斯科對在客廳裏的凱蒂和一個男朋友叫道:「你們在擁吻嗎?」然後跟威爾基一起到後院，瑪爾和克里斯多福正在種花。一個威爾基的學生剛好拜訪羅斯科的鄰居，「我們隔著籬笆談話，就像在小城裏那樣。」羅斯科重複他早先告訴威爾基他聽見經過他家的路人的話，「不曉得誰住在這間都是羅斯科的房子裏?」

那天晚上，羅斯科一家到外面吃飯。他們走回家的時候，羅斯科突然覺得背的下部開始劇痛，腿也發麻。他們改搭計程車回家。瑪爾打電話給

羅斯科的醫生格羅卡斯特，他根據羅斯科的症狀和他高血壓的歷史，很正確地判斷羅斯科得的是動脈瘤。格羅卡斯特醫生到達羅斯科家之後，他要把羅斯科送進他所屬的哥倫比亞長老會醫院。可是羅斯科叫道，「我恨哥倫比亞長老會醫院，」所以格羅卡斯特醫生開始打電話看他是否能把羅斯科送到附近的紐約醫院。他還在電話上時，一輛救護車開到，格羅卡斯特說，「我不懂是怎麼回事。我沒那麼神通廣大。」格羅卡斯特醫生到羅斯科家中間，羅斯科打了電話給芮斯，芮斯打電話給他認識的心臟醫生懷特 (Irving Wright)，懷特醫生安排羅斯科進入紐約醫院，並叫了救護車。芮斯取代了格羅卡斯特。芮斯跟羅斯科夫婦一起搭救護車離開，而「我坐在那裏像個呆瓜，簡直不知道到底是怎麼回事？到底誰在做決定？誰對他的健康負責？這到底是哪一種控制的個性，在這樣一個緊急而且危險的情況下決定的權力超過我的？」

在醫院的急診處，芮斯掌握全權，「堅持羅斯科住院，並且給註冊處所有他的個人資料。由於芮斯的年紀和他過去的幫助，瑪爾和格羅卡斯特醫生不願反對他的干預。」羅斯科在醫院裏接受懷特醫生手下一位年輕的醫生密德 (Allen Meade)的檢查，密德醫生在羅斯科最後兩年生命中一直繼續醫療他。X光照射結果顯示羅斯科得的是大動脈瘤；動脈照相片子顯示動脈硬化的現象。極度緊張被認爲是動脈瘤的原因。由於羅斯科一般健康狀況──他的高血壓，不正常的心電圖，早期肝硬化的跡象──以及相當大的動脈瘤（格羅卡斯特醫生說共有三個），動手術的可能性不在考慮之內。醫生開了降低血壓的藥和鎮靜劑。「情形立刻穩定下來，」密德醫生說。羅斯科在醫院裏住了將近兩星期，然後回家在床上又躺了好幾個星期。

羅斯科將近六十五歲了。他從第文斯克反閃族環境、移民波特蘭、他父親的死亡、窮藝術學生生涯、窮藝術家生涯、經濟大蕭條、他母親的死、兩次婚姻、多年的痛風、多年的酗酒、不定期的情緒低潮、甚至成功中活過來了。他比帕洛克（死於一九五六年）、克萊恩（死於一九六二年）、巴基歐第（死於一九六三年）、艾華利（死於一九六五年）、大衛‧史密斯（死於一九六五年）以及瑞哈特（死於一九六七年）都活得長。現在他又從動脈瘤的死亡邊緣活過來，就像他哥哥艾爾伯從腸癌中活過來那樣。

可是動脈瘤使羅斯科無法工作。他有好幾個星期完全不能畫，之後，密德醫生規定他不能畫超過四十吋高的畫。他需要幫助才能到畫室去。動脈瘤之後直到他過世爲止，他變成性無能。密德醫生和格羅卡斯特醫生開藥給他，

規定他節制飲食(降低膽固醇)，戒菸戒酒。他失去了繪畫、性、食物、菸及酒給他的樂趣。

「他對發生在他身上的事怨恨到極點，」羅斯科六十九街畫室的鄰居里多夫記得。永遠充滿焦慮，經常有憂鬱症的傾向，如許多他身邊的朋友看到的，羅斯科非常害怕。亞紋頓說，「他心裏害怕極了，他也非常沮喪他必須活在這種身體狀況之下。」凱蒂‧羅斯科記得他父親「每天活在接下來會發生什麼的恐懼之中。」死亡不再是哲學上縈繞於懷的思考，死亡現在是一個可怕的、接近的現實。羅斯科完全有害怕的理由，可是密德醫生形容為「會很快地把對上帝的懼怕放進病人心裏」的懷特醫生更加深了他的恐懼，他告訴羅斯科百分之九十五像他這種狀況的病人都活不過五年——他的話只影響到羅斯科「極容易陷入絕望情緒」的一面。羅斯科經驗到密德醫生形容的「全球性的低氣壓」。

死亡是我們無法控制的情況——不像自殺。可是羅斯科的醫生給他許多有限的控制方式，他却拒絕了。他在絕大部分的情況下確實改變他的飲食習慣，減低他的膽固醇，減輕體重，他還停止菸酒一段時間，可是僅僅一段很短的時間而已。一九六八年七月，在普羅文斯城住在離羅斯科幾家之遠的馬哲威爾寫信告訴費伯，羅斯科家裏的「恐懼、無法動彈和酒精」。「他用一個小車房當水彩畫室，似乎有幾個年輕的藝術家常到那裏去作伴。可是看到他似乎連撐過一天都那麼困難非常令人擔心，雖然我相信他一定會完全否認這一切。」「困難是，」馬哲威爾加上，「馬克的防禦態度是那樣強烈，拒絕所有人的判斷，因此沒有人能介入，結果他幾乎變成形而上的寂寞，最後只有陷溺在酒精裏。」

那年秋天，羅斯科到格羅卡斯特醫生那裏去時，他透露「他和瑪爾的距離越來越遠，他的婚姻似乎越來越壞，他也變成性無能。他在考慮和瑪爾分居。」他的重量減輕許多，他的血壓也降低了。可是當格羅卡斯特醫生告訴羅斯科他的肝加大，顯示有硬化的危險，他拒絕停止喝酒。「他的飲酒和他抽菸的方式使他走向死亡。」格羅卡斯特說。

格羅卡斯特醫生記得的是一個固執地拒絕的病人；密德醫生記得的則是「一個溫馴的病人，就像很多情緒低潮的人那樣。他好像極度注意他飲食、吃藥時間、靜坐時間這些細節——就像小孩那樣，某些地方像小孩那樣完全依賴別人。」可是羅斯科也很苛求。他的恐懼症「使他擔心某種徵兆，或看出

某種病徵，他必須馬上見到醫生。」沒有約時間就跑到診所，羅斯科「不能相信」他並沒有什麼特別不對的症狀。「你已經檢查完了，跟他講過了，他仍然非常沮喪，好像等你告訴他別的，一臉晦暗的表情。我好像從來沒看過他笑。他只是等你告訴他更多，而我實在沒有別的可以告訴他，我幫他穿上大衣，他拖著腳步走出去，像那些有情緒問題的人。」

希望醫生能告訴他一些使他覺得好過的話，羅斯科仍然拒絕醫生的判斷和告誡，菸酒不斷，喜歡熟悉的面孔，像芮斯的，他在醫院時，芮斯每天去看他，帶雞湯給他，有一天還帶了醃鮭魚(一次)，唸報紙給他聽──總而言之，照顧他。

那年秋天──一九六八年九月十三日──羅斯科立了一個新遺囑，他徵求芮斯的意見。「巴尼，你知道我討厭律師。我討厭上電梯……你能替我準備一些東西嗎?」芮斯準備的遺囑裏，羅斯科把九十五街的房子和裏面所有東西（到他死時，家裏有他四十四幅畫），加上二十五萬現金留給瑪爾，如果瑪爾過世，這些財產由他兩個子女平分。其他的──約有八百件作品──羅斯科留給馬克・羅斯科基金會，基金會的董事是芮斯、史塔莫斯、列文、魯賓（William Rubin）（現代美術館現代繪畫和雕刻的評鑑人）以及高德華特（一個藝術史家、藝評家）。❶如果瑪爾過世，列文夫婦將是孩子的監護人；列文、史塔莫斯和芮斯也是遺囑的執行人。遺囑上沒有言明羅斯科基金會擁有大量羅斯科作品的目的，這點後來成為羅斯科財產訴訟官司的主要問題。❷

羅斯科的經營方式像老派商店，只有店主知道存貨多少，放在哪裏。他年紀漸漸大了之後，有時連他自己也不知道。雖然他認為他的作品是活的，它們的生命賴於觀眾的參與，羅斯科把上百幅作品放在儲藏室，有的放了許多年，有的根本一直是捲著的。可是他這種保護它們不受外面世界傷害的行為卻使它們容易損壞。他作畫時那樣仔細，他對他的作品放在哪裏、如何懸掛那樣挑剔，羅斯科有時候在畫室裏把畫亂塞的隨便態度會嚇壞他的訪客。可是羅斯科遺囑裏提到的基金會那種組織必有清楚的紀錄，因此一九六八年十一月，羅斯科開始計算他喜歡稱之為「存貨」的繪畫──這是一個很長、很瑣碎、很令人沮喪的過程，尤其擔任這項工作的人已經是患有精神沮喪症的人。❸

列文是個業餘的攝影師，他被請來為這些作品拍照；賴斯也被請回來工作，因為他處理過克萊恩財產的目錄；還有羅斯科這段時間的兩位助手──

一九六八年尾到六九年初是阿罕恩，之後是史坦德克——也幫他們一起做。作品從儲藏室中取出，打開，掛在畫室牆上，定了目錄號碼，照了相，測量尺寸並記錄下來，然後送回儲藏室。羅斯科憑記憶給作品的日期，並不全是正確的。賴斯和阿罕恩都記得羅斯科面對他一生作品時的焦慮，以及他的酗酒。有時候，賴斯早上到畫室時，羅斯科「已經醉了，或者忙著使自己喝醉。」阿罕恩記得他得常跑賣酒的店去給羅斯科添購他的威士忌，以及清理他打破的酒杯和酒瓶，羅斯科變得「非常健忘」。

阿罕恩說，羅斯科，「很明顯地是在準備他自己的死。」

<div align="center">＊</div>

有一天，我們會談到這個夏天羅斯科周圍的悲劇氣氛；悲哀而且憤怒，令人感到慘不忍睹——同時是狂暴的也是無助的，甚至傳染給我們其中一些人。

<div align="right">——法蘭肯撒勒</div>

一九六八年七月初，羅斯科租了一輛豪華大轎車，又租了一輛貨車拖在轎車後面，帶了全家到普羅文斯城去度暑假。羅斯科全家在城東商業街621號租了一間小別墅；羅斯科在幾條街之外租了一間雙位停車房當畫室，動脈瘤迫使他停了兩個半月，現在他又開始作畫了。重新工作，鱈魚角宜人的海風和明朗的日光，一個全家度假的環境——這一切看起來是使在東九十五街羅斯科衰弱的身體和破碎的精神恢復的理想方式。可是不論從哪一點來看，他的夏天是很悲慘的。

「那個夏天他無法好好工作，」庫尼茲記得。「他的情況糟透了。他喝酒喝得很兇。他對自己的習慣變得很邋遢，體重增加，不曉得該怎麼辦。還有他每天和瑪爾劇烈的爭吵。我有這樣的感覺，他的頹喪已經到了無法挽救的地步。」對他的健康充滿焦慮，對他工作的進展不能滿意，對他太太生氣（她對他也同樣生氣），羅斯科比從前更焦躁不安，他喝酒，跟朋友在電話裏講話，在普羅文斯城的街上走來走去，到馬哲威爾、法蘭肯撒勒度假的住所去，有時候走到城西去看庫尼茲和托科夫（Jack Tworkov）。「你會覺得他的失落，」庫尼茲說。「他活得沒有一點滿足……沒有一點樂趣。」❹

尋找和人的接觸，或者只是尋找使他分心的事，羅斯科有時候覺得他找

到的是拒絕。有一天，羅斯科走過庫尼茲住的山坡，庫尼茲正在花園裏工作。羅斯科向他招手，庫尼茲跟他打了招呼，但是沒有請他進來。「我的花園對我是很神聖的，也是我個人靜思的時候，我的工作時間。我在花園裏工作時從來不請人進來。」可是庫尼茲下一次見到羅斯科時，「馬克對我大吼，說我對他有敵意。」後來，羅斯科會說，「那次我經過時，你沒有請我進你的花園，史丹利，我不能原諒你。你對朋友完全沒有誠意。」完全沉溺在他個人的需要中而不顧他人的需要，對任何小事都極為敏感，羅斯科非常容易受傷。

馬哲威爾認為，如果羅斯科邀一批年輕的畫家到他的車房畫室去評論他們的作品會對他有很多幫助。羅斯科很喜歡其中一位畫家阿罕恩，秋天時，阿罕恩成了他的助手。那次評論的聚會，羅斯科的評語非常慷慨而正面，阿罕恩甚至覺得有些虛偽。可是到了第二次，有一個學生「對羅斯科說他代表的是成功的形象。那個傢伙變得很有侵略性……簡直好像要動手一樣，你知道，大吼大叫，羅斯科也對他吼叫，最後把他趕出去。」評論就此結束了。

「我恨藝術，」那個夏天，羅斯科很戲劇化地對一個三〇年代就認識的老友開寧說。他也對別人如此宣稱過。「他的結論是藝術世界已經完全腐敗了，」開寧記得，「那些促銷的人、藝評家、藝術評審、美術館館長以及新聞媒體把藝術變成淺薄的產品。他覺得他處於一個道德真空的環境中，那裏金錢交易的人傳染了藝術家。」現在羅斯科是一個揭開藝術界真相的圈外人。他曾經依靠繪畫──也曾經依靠他的妻子──得到感情上的慰藉，得到一種他覺得他欠缺的親密和關懷的感覺。他渴望得到一個「敏感的觀眾」。可是他找到的卻是──他告訴開寧──「藝術工業」。❺因為僅僅在一個不熟悉的環境中被買賣、交換、估價、展示──僅僅是一些和人文世界不發生關聯的物品──羅斯科的繪畫重新製造了本來應該由它們來彌補的失落和匱乏。藝術背叛了他。

「他並沒有花太多時間作畫。每次我去看他時，他都不在作畫。」庫尼茲記得那個夏天在普羅文斯城的情形。羅斯科工作時，他受到健康的限制，密德醫生規定他不能畫超過四十吋的畫。所以當他不是對藝術本身憤怒時，他是對限制他習慣性工作方式的身體狀況憤怒。在普羅文斯城休養期間，他被迫畫小型的畫，羅斯科開始用畫紙畫壓克力畫。❻

這至少是羅斯科生命末期改變尺寸和材料的一個說法。可是羅斯科事實上在一九六七年就開始用壓克力在紙上作畫了，在他動脈瘤發病之前（彩圖21）。這些作品的出現並非由於羅斯科的動脈瘤，而是他在一九六七年底完成

休斯頓教堂壁畫之後。

「他爲教堂壁畫付出太多，」沙夫說。「壁畫完成後他等於瓦解了。」整整三年，羅斯科全心只在教堂壁畫上，這段時間他只畫了幾幅單獨作品。可是，這段時間內，他花在用畫刷把顏料塗在畫布上的時間並不多。尤其在早期和沙夫一起的實驗階段完成之後，羅斯科花在思考上的時間遠超過實際作畫的時間，仔細而刻意地表現而不是自由發揮地表現。用來裝飾公共場所、提升並控制那個環境的巨幅壁畫和羅斯科單獨的作品不同，它們不是人的規模。這些壁畫不是一個藝術家在畫室孤獨地創作，它們是集體合作的產品。他的贊助人甚至他自己認爲這件創作是他事業的頂峰，休斯頓教堂壁畫把羅斯科的藝術和野心推到最遠的極限，在一個宗教性的環境裏面創造出一片陰鬱而莊嚴，近乎單色調的黑色和栗色的空無。

下面一步呢？

「他完成休斯頓壁畫後，他處在一個停滯的階段，」凱薩琳·庫說。「未來是一個問號。他做壁畫時有那樣一個清晰的目的，壁畫完成後，他可以說是完全消耗盡了……他把所有的精力灌注在休斯頓壁畫中，現在他沒有一個目的了。」

完成教堂壁畫後無所適從的感覺，使羅斯科改變他的質材，從巨幅尺寸用畫布畫的油畫改成較小、在紙上畫的壓克力畫。這種方式一直持續到他去世爲止。他還在紐約時，由一個助手幫忙，裁好紙張，打溼然後撐張，先用釘書機，再用膠紙，把它們固定在爲壁畫而造的木牆或者固定在畫架上（在普羅文斯城他可能是在桌子上畫的）。在紐約，助手在一個很大的白碗裏混合顏料，有時候塗上背景底色。羅斯科用油漆刷刷出他的形狀——他著名的重疊長方形，通常同時畫好幾張紙，有時候十五張或者更多，總是畫得「很快」。因爲過程很快，也很容易扔掉，這些紙上的畫給他一種創造的自由：如果一幅畫不成功，羅斯科不必像畫油畫時那樣扔掉三個月的心血。就像史坦德克說的，「要嘛就留下來了，要嘛就撕了。」

對一個剛花了三年漫長而辛苦掙扎的時間，完成十四幅巨大壁畫的人而言，這些用快乾的壓克力畫的小幅畫使他很快得到結果，給他一種立刻的滿足。

但是如果他實驗新的質材是希望能得到嶄新的想像力，羅斯科典型地以回歸作爲轉化的起點：「沒有這樣的回歸，偉大的突破是不可能的。」在一九

五〇及六〇年代，羅斯科曾畫過一些在畫紙上的小幅繪畫，有時是油畫，有時是水彩；他的壁畫都有先用工業用紙畫的草圖。可是羅斯科主要還是畫畫布上的巨幅油畫。一九六七年，很快地在畫紙上用以水爲主的顏料作畫，他回到一九四〇年代中期那些水彩畫，那段在他第一次婚姻結束、第二次婚姻開始時多產的實驗時期。

可是在一九四〇年代中期時，羅斯科是「在一個未知的世界開始一個未知的冒險。」二十年後，他開始擔心關於批評「他一直重複同一種形式，他的作品幾乎沒有什麼進展，」就像他對托科夫表示的一樣。他告訴沙夫他希望回到他在四〇年代那種作品。可是，羅斯科並不是在探討長方形的形式——大家所謂的「研究」。這種不斷重複的形式給這個情緒起伏、焦躁不寧的人一種穩定感，不但沒有限制他，反而給他自由，而他這種特別的形式包含了許多他矛盾的需要和欲望——既隱藏又表達他的感情，既保持孤獨又能與人溝通，既傲然又親密，既富官能性又有精神性——因此他無法輕易拋棄或超越。此外，正如他告訴托科夫的，他記得「尋找一種他可以保有、屬於他自己的風格是多麼艱難的掙扎，」因此，「對他而言，放棄一樣經過那樣掙扎而得到的東西是非常困難的。」

羅斯科晚期在畫紙上的作品，有些色彩豐富，有些黯淡陰鬱，但是初看起來都保持他的代表形式。❼較小的尺寸改變了形式的效果。「畫一幅較小的畫是把你自己放在經驗之外，像是從實體鏡或縮小鏡來看一種種經驗，」羅斯科曾經說過。在他這種挑釁的形式中，較小的繪畫由於距離顯得遠也比較克制，不如巨幅畫那樣親密。不論你怎麼畫小幅畫，你都在畫之外，觀眾也一樣。正如克里爾華特指出的，這些畫紙上的作品上「那種對稱和工整以及極簡的形式」，創造出一種「精緻的完美」，可是「經常缺少巨幅畫那種活力」。這些小幅作品不能開展廣闊的視野或者包含「超越的經驗」，它們只是精美的物件。看這些作品時，我既讚嘆羅斯科穩健自信的手筆，又同時懷疑他在運用這種新壓克力質材時——那種速度可能造成一種並不投入的感覺，而那種平坦和不透明的表面也可能造成一種堅硬和距離的感覺——他並非完全自動或自在地畫這些畫的。

動脈瘤迫使他在春末夏初停止作畫幾個月。到了一九六八年夏天，他能夠恢復作畫時，小幅作品已經不是藝術上的選擇而是醫生的規定；快速地作畫也不再是長期浸潤在休斯頓壁畫後的解脫，而是一個焦慮、易怒、不耐、

易受挫折的藝術家自然的選擇。籠罩的厄運感給了五〇年代那種「寧靜」的作品一種深度。可是現在，知道任何時候三個通往他心臟活門上任何一個瘤都可能破裂使他死掉——這是一個懼怕他得任何病的人——現在厄運不再是浪漫而宇宙性的，而是迫切而個人的。他最後一年畫的兩組畫裏面——畫紙上的壓克力「灰色上的棕色」，以及畫布上的壓克力「灰色上的黑色」——羅斯科面對死亡使他的作品再度出現那種掙扎和感情的深度，造成他藝術上的最後一次進展。

<center>＊</center>

婚姻對一個藝術家是不可能的狀況。

<div align="right">——馬克・羅斯科</div>

「我記得在羅斯科家那種安適的感覺，他們那種非常明顯的安穩，」麥雅（Musa Mayer）在她回憶她父親賈斯登的書中寫道。「他們的女兒凱蒂太小，不可能是我的玩伴，可是他們仍然是一個家庭，一個真正的家庭。」「聖誕節時，羅斯科東區的家裏就充滿了家的氣息，各種食物和喜氣洋洋的聲音，對那些沒有家的人而言就像天堂一樣。」她記得羅斯科家一九六三年的聖誕節宴會，克里斯多福還是個嬰兒。「他們好像什麼都不缺，」她想。「年紀這麼大了還有孩子聽來實在非常羅曼蒂克，非常有家庭的意味，非常溫馨。」

可是到了一九六八年，羅斯科的婚姻，就像他的健康，開始走下坡。

羅斯科向外——朋友和家人——尋求肯定和安穩。他第一次婚姻結束後不久，他給他姊姊桑尼亞的信上寫道他希望能找到「既能給他安全感又能刺激他的感官和活力的伴侶。」他很快就找到一個，而且在他第二次婚姻快樂的頭幾年裏，他找到了他後來重複的形式。

托科夫記得問到他工作進行如何時，羅斯科的標準答案：「喔，我只是覺得無聊。」重複形式的危險，不論在藝術上還是生活上，都是無聊，羅斯科最後幾年對好幾個朋友抱怨他被他自己創造的形式困住了，好像他覺得那種形式已經不能保持他的感覺和活動充滿生意了。當然，這種重複的規律如果是人事和生活這方面，另一種危險是由於內在和外在的壓力而崩潰，就像羅斯科從他長久以來的個人經驗中所體驗的：他父親離開第文斯克，他父親在波特蘭過世，他第一次婚姻的破裂，他最親密的一些友誼的斷絕。

一九六〇年代，羅斯科和史提耳及紐曼仍然沒有來往。這時史提耳已經退隱到馬里蘭州一個鄉下的小城；紐曼的作品却受到紐約一些年輕的極限藝術家推崇。羅斯科「對年輕的一代毫不信任，也跟他們合不來。」庫尼茲記得，「他覺得他們崇拜的是假神，指紐曼。」史提耳使想退出藝術市場比較純粹一面的羅斯科感到不舒服；紐曼使想控制市場奪權那一面的羅斯科感到不舒服。結果他失去兩個朋友。

到了一九六〇年代中期，羅斯科和費伯鬧翻，費伯可能是他十五年來最親近的一個朋友，費伯和他太太愛爾絲（Ilse Ferber）是羅斯科一九五九年遺囑中孩子的監護人，他是羅斯科遺產的一位執行人。「鞏固我們友誼的是我們相同的種族背景，」費伯說，「猶太人的背景，我們兩人都來自非常貧窮的家庭，我們對政治和社會問題採取自由派的態度。」費伯一九〇六年生於紐約，從一九三〇年代早期開始同時成為一個活躍的藝術家（主要是雕塑）和一個執業的牙醫。他同羅斯科一樣，很早就是現代畫家及雕塑家同盟的會員，但是他們一直到一九四〇年代末加入帕森斯畫廊時才認識。

「他支持我的作品，我也支持他的。我們兩人也談彼此家庭問題，嚴肅而且只限於我們之間。我們也談經濟問題。他到我們家來小住，我在佛蒙特州有一個小農場。他夏天會到那裏去住一個禮拜或十天。他是我那時最要好的朋友。」使羅斯科和史提耳及紐曼分裂的是職業上的問題，使他和費伯分開的却是家庭問題：羅斯科不贊同費伯的離婚，他對愛爾絲的態度，以及他過於年輕的第三任太太。

費伯夫婦分居後，費伯宣稱他太太精神有問題，讓她住進醫院。她打電話向芮斯求救；他們相信費伯恐嚇她，他因此可以跟她離婚和他牙醫診所一個年輕的助手結婚。馬哲威爾站在費伯這邊，相信愛爾絲精神有問題：「她一次可以買兩百個皮包。」羅斯科站在愛爾絲和芮斯這邊。

費伯和愛爾絲終於離婚，費伯和波派爾（Edith Popiel）於一九六七年結婚。這件婚外情顯出「費伯多麼殘忍，他的野心是沒有限制的。」羅斯科如此批評。畢竟，「一開始的時候，愛爾絲才是藝術家，不是費伯。她有一個藝術史的博士學位，他是牙醫，後來費伯漸漸變成藝術家，愛爾絲退到幕後去的。」現在，「費伯和他年輕的女人一起，又覺得自己是個年輕人了。」❽批評費伯自私、不忠實，羅斯科自己在一九六九年初也和瑪爾分居，很快地和一個年輕的女人發生關係——瑞哈特的遺孀，莉達（Rita Reinhardt）——這是

以猶太祭司般的嚴厲苛責他的老友費伯的羅斯科。他和費伯的友誼破裂只是暫時的，不像和史提耳及紐曼那樣，但是兩人之間仍然留下不自然的隔閡，因此羅斯科重寫他一九六八年遺囑時，費伯的名字已經不在上面。在他生命最後幾年，他最需要依靠別人給他穩定和支持時，他最親近的兩個男性朋友是芮斯和史塔莫斯，而兩人在一九七五年對執行羅斯科的遺產都被發現有不忠實違反責任的情形，換句話說，牽涉到自己的利益。

當他試著寫一些關於尼采的《悲劇的誕生》的東西時——他說最能表達他對生命看法的一本書，羅斯科說到的是一個暴力、混亂的內在存在——充滿了「無限的希望和恐怖，洶湧的不安，非理性和欲望，突如其來毫無理由的希望和絕望」——經常擾亂我們「有秩序生活底下動搖的安全感。」戴奧尼索斯式的動盪和阿波羅式的秩序是一種「永遠的掙扎」，只有偶然、暫時的和諧。「艾斯奇勒斯和索福克里斯的戲劇，」羅斯科寫道，「當戴奧尼索斯和阿波羅在那些家庭的快樂中有一剎那等著對方發言時，代表這種短暫的和諧……即使他們其他任何時候永遠無法協調，有你無我的鬥爭。」在性別的權力鬥爭中，男女只能在「那些家庭快樂中有一剎那」的和諧，在「動搖的」家庭秩序倒塌之前。

在藝術中，羅斯科寫道，「是阿波羅式的秩序」使戴奧尼索斯的掙扎「支撐過來」。在婚姻中，是妻子使她掙扎中的藝術家丈夫支撐過來。

瑪爾年輕時，顯出充分的信心、自我肯定甚至大膽。「她幾乎永遠是家中的激進派，」克里斯多福說，他聽他母親兩個姊妹說到他母親的故事。「只有她和她哥哥發生激烈爭鬥，只有她被罰離開晚餐桌，總是被處罰，總是做她自己要做的事。」瑪爾在大學裏最接近的朋友記得她是個聰慧的女孩，學業和交際方面都非常出色。她畫的兒童插畫出版了，而且一直繼續出版。她和一個教員談戀愛使同學為之側目。高中時在紐約住過一段時間，她大學畢業後不久就單槍匹馬自己到紐約去闖天下。她選擇的丈夫——比她大十九歲，猶太人，一個貧窮、無名的藝術家——不是一九四○年代中期司其摩學院的畢業生傳統的選擇對象，也不是她父母會為她挑中的人選。

她喜歡告訴別人——雖然這個故事有點假——她到紐約是要找一個藝術家結婚，她找到羅斯科。她告訴司其摩的一個朋友，她和羅斯科結婚並不是因為他對她有男性的吸引力，而是她相信「他是一個天才」。因為她使他那麼快樂，她自己也因此而非常快樂。至少外人在時，她叫他「羅斯科」。

馬克是天才，瑪爾是性感的小東西——和母性的妻子。他主要的關懷是創造他的作品，把它們推廣到外面世界去；她主要的關懷則是他。羅斯科可以非常溫暖、親切、溫柔、有趣、活潑、挑釁；他也會自我沉溺、情緒低落、陰鬱、分神、發怒、嚴苛。瑪爾愛他、崇拜他、安撫他、培養他，也使他肯定，並且在他們婚姻的頭五年中經濟上支持他。瑪爾和羅斯科結婚時，選擇藝術生活的多采多姿，她把她的自我肯定和自我犧牲交換。

　　「瑪爾比較年輕，她對她選擇的沒有任何幻象，」他們九十五街的鄰居托德（David Todd）說，「她決定等待他，她也知道她必須做不少不得不做的事——是她到外面鏟雪——她對他以及他的道德觀、他的藝術非常尊敬；她說到他總是用『羅斯科』——有一點距離。」可是等到羅斯科的收入和名聲漸漸上升，他漸漸不那麼需要她，他轉向別人去尋求他的肯定和支持。「瑪爾說他們的問題是他成功後開始的，」安—瑪麗·列文記得，「他不再需要她了。」到了一九五〇年代末期，凱蒂全天上學，羅斯科整天在畫室工作，現在他的畫賺了很多錢，他不要他的太太出去工作。「我幾乎變得無事可做，」她說。瑪爾覺得自己沒有用了，被拋棄了。

　　一九六〇年代初期，尤其是羅斯科在現代美術館個展之後，他們的社交生活變得非常頻繁。他們之間的衝突也增加了。雖然他可能私下說那是一種「攻擊」，羅斯科喜歡而且尋找社交生活，看和被看的戲劇性。「他喜歡在注意的中心，」凱蒂·羅斯科說。瑪爾知道那些主人主要是請他丈夫，不是她，她寧願待在家裏。「我知道她對他們六〇年代的社交生活非常不開心，我認為那是他們之間衝突的主要來源，」凱蒂說。「她不喜歡一些他的新交。」這些成功、世故、傲慢的人經常不把她看在眼裏。另一方面，瑪爾不是一個像瑞貝加·芮斯那樣有經驗、有信心的女主人，她對「宴客覺得非常不舒服，」凱蒂說。「每次有人來對她是一件大工程，」因此，「他們不常宴請客人，」差不多每年舉行三次宴會，一次在聖誕節。羅斯科埋怨他太太不請客人到家裏來，他經常一個人出去交際；他太太抱怨他出去交際的時間太多。「我母親希望能有較多的時間同我父親在一起。」瑪爾的酗酒加劇了。

　　羅斯科自己對酒精有經驗，他體型也大，所以可以「保持」不醉。瑪爾則不行，因此在羅斯科眼中，瑪爾酗酒，他是她酗酒的受害者。他抱怨瑪爾「日夜不停地」喝酒。有一次他們的鄰居卡瓦隆（Georgio Cavallon）請他們去晚餐，羅斯科警告他們「不要給她任何酒，因為她會喝醉，」可是當他警告

時，他自己已經醉了。瑪爾醉時，據她女兒形容，她會變得「出言不遜」。她喝酒是爲了發洩她的憤怒。他們夫婦會有激烈、尖銳的口角，「劇烈的爭執，用的字眼就像在《誰怕維吉尼亞·吳爾芙?》（Who's Afraid of Virginia Woolf）裏的一樣。」

據安—瑪麗·列文說，瑪爾懷克里斯多福時停止喝酒。她是在羅斯科的動脈瘤後因爲害怕又開始的。他告訴一個朋友那晚他從醫院回家時，她非常生氣，開始打他的頭。本來，婚姻給羅斯科一個可以依靠的東西；他的妻子使他能在生活中支撐住。可是她給了他他的需要之後，得到的回報越來越少，瑪爾·羅斯科（羅斯科動脈瘤發病時，她四十六歲）越來越覺得受壓抑、不受重視、受到背叛而滿懷憤怒。好像在他們上城東區的房子裏，瑪爾變成一個羅斯科在一九三○年代畫的那種孤獨、陰鬱的女人，被家庭內在拘禁而扭曲，不同的是瑪爾的怒氣越來越爆發出來。家庭生活只給日常生活底下那層暴力的擾亂一種「動搖的安全感」，開始時是快樂的，可是就像他第一次婚姻一樣，變成無法協調的衝突。他們的婚姻結構是爲了使羅斯科能在生活中支撐過來，而現在婚姻本身已經無支撐了。

然而，對羅斯科而言，放棄一件他掙扎許久才得到的東西是非常困難的。

他動脈瘤發病時，羅斯科只差五個月就要六十五歲了，他有個十七歲的女兒和五歲的兒子。庫尼茲說羅斯科「是一個有很多困難的父親」，是一個相當客氣的說法。

羅斯科想像中觀眾和他作品的理想關係是取自一個理想化的父母和子女的關係。觀眾充滿熱愛和敬意地仰望那個巨大、令人敬畏的畫面，就像小孩子望著他的父母一樣。這種理想的關係在藝術中已經不容易，休斯頓教堂壁畫代表羅斯科最有野心的努力，設計出一個環境，在理論上能達到這種觀畫的關係，雖然那些壁畫本身又排拒它們自己對顯著地位的渴望。

在現代家庭生活中(和一個與外界隔絕的小八角形教堂相比)，這種相似的外表，這種對父權的敬畏（或需要）是更難存在的。「父親的權威已經瓦解了。」羅斯科嘆息道。孩子們不把精力放在反映出父母的自我或者權力上，他們成長、改變、建立起他們自己的關懷和困難，他們也可能──正如羅斯科自己做的──反叛。簡而言之，他們和父母是分離的。羅斯科自己當父親多少有點古怪、不太在意，他經常不在，有時候干涉和批評孩子。現在他有一個青春期的女兒，跟他一樣意志堅定，富有叛逆精神。

羅斯科一九六七年夏天帶著全家到西部時——他受聘於柏克萊加州大學教授一個月——由於他怕搭飛機，他們搭火車橫跨美國。凱蒂‧羅斯科認為這次旅行是一個「理想」的機會，可以坐下來跟他父親談一談。她試著問他家庭的歷史。「非常彆扭，」她說。「我記得問他一些關於他家庭的事，可是那是非常彆扭的三天，並沒有不愉快，可是很彆扭。」隨和的親密態度不是羅斯科的作風。此外，他和他女兒一向有衝突，那年夏天正為凱蒂決定提早一年離開高中，秋天到芝加哥大學去而爭執。

凱蒂從唸幼稚園開始就在一家離他們九十五街家不遠的私立女校達爾登(Dalton)上學。當她十幾歲時，她覺得女校的環境太限制。在家裏，她住在她父母酗酒和日常爭吵的環境下。於是她決定跳級直接進大學。她選擇芝加哥大學，因為那是少數幾家收跳級生的學校。「我想去芝加哥的主要動機是要逃開我們家。因為我覺得住在那裏很不愉快。」她記得。羅斯科却要他女兒在家再住一年，然後進瑞得克里福女子學院，該校不收高中二年級學生。他「決定」了瑞得克里福學院，因為那是「最好的」：一個長春藤盟校的大學教育。但是，她仍然進了芝加哥大學，在那裏待了一學季，覺得非常寂寞不適，又回到紐約。之後，她決定去布魯克林學院——自從設計系沒給羅斯科終身職，這裏絕不會是她父親心目中理想的高等學府。「他決定我應該進巴納德(Barnard)。」有些朋友，尤其是藝術史家諾維克(Barbara Novak)勸羅斯科「如果我進布魯克林學院絕不會是世界末日」，凱蒂一九六八年春季在布魯克林學院註冊，她父親得動脈瘤時，她住在學校附近一個廉價的九十元一個月的公寓裏。

從某些方面來說，他們十三年唯一的孩子凱蒂，比較像一個長子。她非常聰明，她父親鼓勵——事實上，期望——她在學校成績優異，她都做到了。「我得到好成績，他總是非常高興，可是我不認為他有任何參與。他只是從外面希望我這樣那樣，可是對實際情況實在一無所知。」就像她選擇大學，凱蒂未來的職業，在羅斯科的觀點中，是他的選擇。「凱蒂如果學醫，我會很開心，」他曾說過，希望他的子女選擇他自己不願選擇的職業。可是，有時候父親的權威仍然有力量：今天凱蒂‧羅斯科‧派索(Kate Rothko Prizel)是一位教學醫生，專長是病理學和傳染病。

可是羅斯科也同時希望凱蒂吸引人，在社交圈受注意，或者認為他如此希望。凱蒂體重仍然過重。羅斯科自己酗酒，責備他太太酗酒，他自己飲食

無節制，也批評他女兒吃得太多。「他對我的社交生活非常在意，」凱蒂記得——換句話說，在意她的體重會使她沒有社交生活。凱蒂應該是漂亮而苗條的。但是女兒就像繪畫一樣，送到外面的世界去是一件「冒險而且無感覺的行為」。進的是女校，凱蒂只有在舞會時才有接觸男孩的機會。她真的有約會時，她的父親會「在家等上四個鐘頭，我一進門，他就會立刻問我到底跟誰約會。」對他女兒，羅斯科的態度是距離和過分保護的混和。

對他兒子，他的態度是距離和溺愛的混合。「我年紀太大了，」羅斯科在克里斯多福出生時說過。他的年紀幾乎可以當他兒子的祖父。他從來沒有參與子女每天的日常生活，現在他更被他自己和瑪爾的酗酒問題，他們之間不斷的爭吵，他個人的情緒低潮和憤怒，以及他一向只關心的他自己的創作和它們在藝術界的地位這些事而分散了他的注意力。而且，現在的羅斯科能夠負擔得起在他們家四樓加蓋一間小臥室和浴室，請保姆住在家裏照顧嬰兒。羅斯科生命的最後十四個月，他搬進畫室之後，可以說完全和他的兒子分開了，雖然他經常安排時間看克里斯多福。

克里斯多福在他父親過世時只有六歲，記得到羅斯科畫室去的兩次經驗，那年到畫室去的所有人之中，他是唯一一個不記得羅斯科沮喪的人。「兩次的記憶他都是非常愉快的。我記得我父親在一些生氣的場合，但是一般而言，我記得的他是相當快活的。我記得跟他一起在他畫室附近走。我想我們大概是到小店去買吃的東西，我記得他跟我一起笑，跟我說話。我還記得那時我才開始認字，我問他他最喜歡的字母是什麼。他說，"T"，多福的那個T，那是我當時的小名。」克里斯多福還記得在羅斯科的畫室裏投籃，他在畫室裏裝了一個球架，「他也投了幾個，一般說來好像情緒很好。」還有，克里斯多福加上，「唱機上永遠放著唱片。」他的兒子跟他一樣熱愛音樂。那時舒伯特的《鱒魚》五重奏「是我最喜歡的，另一張喜歡的唱片是莫札特的鋼琴三重奏，我認為那張唱片使他很快樂，所以我喜歡。他喜歡莫札特。我記得常和他一起聽《唐喬凡尼》，我有我最喜歡的一部分，他有他最喜歡的一部分。我記得跟他爭放哪一張唱片。」

「你知道他相當胖，雖然不是一個大胖子，可是體型很大，對我而言他的手大極了。可是他總是非常溫和。他看起來像個祖父，也許是因為他的年紀，可是我想從某一點來看，我幾乎就像他的孫子，或者他像祖父那樣很興奮地待我。」羅斯科一直希望有一個兒子。「凱蒂是六、七年的結果，我是十

三年的結果，所以我想我可以說是他的小玩意，結果我被他寵壞了。我想我從來沒有看過父親嚴厲的一面，」像凱蒂看到的。「我猜我記得的他是一個很大的玩具熊。」克里斯多福形容的父親像中心學院學生印象中大熊一樣的「小羅斯」。

羅斯科經常說凱蒂和克里斯多福之間差了十三歲，正是他和他姊姊桑尼亞之間的差距。羅斯科和他的兒子認同，給他自己最好的一面，寵愛他。「他跟那個小孩是那樣親密。」舒拉格說。可是，也有人指出，他的動脈瘤使他在身體上和感情上都很難更進一步和他的兒子接近，造成他們之間的距離。正如庫尼茲說的，「馬克漸漸脫離整個世界。他變得完全沉浸在自己的世界裏。那是動脈瘤之後的影響，我想他拒絕家庭，瑪爾和他的孩子們，以及其他一切，除了藝術。」

一九六八年底，羅斯科家舉行了他們每年一度的聖誕節雞尾酒會。「瑪爾如往常一樣，穿著一身鮮豔的紅衣裳，家裏用多青和紅色小果實點綴。羅斯科給了她一些很昂貴的前哥倫比亞的原始首飾，像瑞貝加·芮斯戴的那種，瑪爾拒絕戴上。他們兩人幾乎難以維持普通的禮貌。」

他們全家於十二月三十日慶祝凱蒂十八歲的生日。

一九六九年一月一日——動脈瘤發病後八個月，他自殺前十四個月——羅斯科和瑪爾分居，搬入六十九街的畫室。婚姻再度證明對這個藝術家是一種不可能的情況。

*

一九六九年二月二十一日，羅斯科和馬堡畫廊簽下第二個合約，使馬堡畫廊成為以後八年他唯一的經紀，並賣給畫廊八十七幅作品（二十六幅畫布，六十一幅畫紙），售價是一百零五萬，分十年付清（後來延長為十四年）。另外有一個附加的合約，同意羅斯科每年可以以百分之九十的市價賣四幅畫給馬堡畫廊。羅斯科很開心地打電話告訴安—瑪麗·列文，「我剛剛簽了一個百萬元的合約。」他對庫尼茲形容這個合約是「有史以來活著的藝術家簽下最大的合約。」羅斯科非常興奮。

這個合約的象徵意義——和紐約最有權威的畫廊簽的這個可疑的合約的地位——使他高興。然而，從任何一個角度來看，這個合約都值得懷疑。

簡單地說，這個合約對羅斯科是一項壞交易。十四年分期付款可以使羅

斯科的稅率減低，而且保證每年有收入。可是同意接受這樣長期的付款而不算利息，羅斯科的八十七幅作品事實上只賣了六十八萬。羅斯科已經接受同樣的付款方法好幾年了，主要的原因是他似乎一心只想減少付稅。可是如果他每年只賣幾幅畫，他不必付更多的稅，損失較少作品，自己享受他作品可能的升值（而不把這個機會給經紀人），他的財產裏會有更多作品。事實上，黑爾勒曾對羅斯科指出這一點。

前一年夏天在普羅文斯城，他第一次和馬堡的合約到期之後，羅斯科曾對一羣藝術家朋友宣佈：「我絕對不再加入這種商業集團。實在太多要求了。不要經紀人，不要展覽。我只要每年賣幾幅畫就能過日子。」可是這回他不只賣了十五幅（像他在一九六三年時做的），他賣了八十七幅畫給不好好照顧畫、不停流動的世界藝術市場。當然，最後他會得到一百萬的報酬，可是羅斯科沒有金錢壓力。

一九六〇年代間，他繪畫的收入慢慢地增加了——從一九六一年七萬六千兩百元的收入到一九六七年十一萬九千九百九十元。那年羅斯科淨賺估計約是二十萬七千五百三十八元，從延遲付款的售價來算，後來七年羅斯科會有四十一萬五千兩百五十六元的收入。和藝術世界的潮流以及股票市場的起伏無關，羅斯科的售價繼續漲高，到了一九六〇年代末期增加的速度極快。一九六一年，詹尼斯以一萬兩千元賣出《黃帶》（Yellow Band, 1956）（86″×80″）。一九六二年，一幅較小的畫，《二號，一九六二》（Number 2, 1962）（81″×76″）以一萬五千元賣出；另一幅《綠，紅，藍》（Green, Red, Blue, 1955）（82″×78″）一九六三年的售價是兩萬兩千四百元；一九六八年初，《三號，一九六七》（76″×81″）的售價是兩萬六千元；最後，《無題》（Untitled, 1962）（76″×81″）於一九六九年中以四萬元賣出。八年間，羅斯科的中型畫（以他的標準而言）的售價漲了三倍多。

一九六〇年代間，羅斯科的開銷也跟著增加——但是不像他的收入加得那樣快。一九六九年在康乃狄克州格林威治城外一次晚餐後，離開那家昂貴的法國餐館，羅斯科有些醉了，他紅著臉憤怒地對馬哲威爾說，「花五塊錢以上吃一頓飯簡直荒唐。」羅斯科對精緻的衣服、名牌汽車、美麗的家具、奢侈的娛樂或者豪華的餐廳都沒有興趣。並不是因為他吝嗇——他可以非常慷慨——可是一個從貧苦家庭長大的孩子，又經過經濟大蕭條，他非常節儉。❾物質的東西不能給這個作品希望能轉化物質世界的人安慰，甚至不能使他分

心。旅行，包括二十年中三次到歐洲旅行，是羅斯科所能享受的最高奢侈。
❿結果，羅斯科一家一直花得比他們的收入要少，所以在一九六七年，比方
說，他們的收入比花費多出五萬一千五百三十五元。

羅斯科早年曾批評過「塑膠銀行存摺」給人「虛假的安全感」，但是他的
盈餘仍然存進銀行，最老式的存款帳戶。「我對我父親經營他事業的觀念是他
把錢存入五分利息的儲蓄帳戶，那差不多是他所能做到的。」凱蒂·羅斯科說。
她的記憶相當正確。好像還是在一九三二年，他必須防備銀行倒閉，羅斯科
把錢存在好幾個不同的銀行裏。到了一九六七年末，他在九家不同的銀行裏
有總數十三萬兩千三百六十四元存款。儲蓄存款的長處只是簡單：羅斯科不
必和任何投資顧問、股票經紀、或投資分析人打交道。他自己可以控制情況。
而且拒絕運用他的錢，不必多花精神在上面，羅斯科避免面對他富有的事實
——一個可能使他窘迫，或者會給他終於成功了，經濟上安全了的事實。

然而，他並不覺得安全，尤其是一九六九年二月，和他妻子分居後兩個
月，他得動脈瘤後十個月。這個時候，他的生活慢慢解體，據很多朋友說，
羅斯科覺得害怕、不定、而且懷疑到病態的地步，他變得越來越依賴芮斯，
自從搬到六十九街畫室後，他每天和芮斯見面。其他藝術家，像德庫寧、費
伯和馬哲威爾都已經離開芮斯，覺得他過分控制，他的建議也有問題。費伯
反對芮斯「對質問他建議的不滿，和他堅持完全控制。」

芮斯照顧藝術家的範圍遠超過財物和法律，還延及他們的私生活。「他喜
歡告訴你該怎麼做，包括你的私人生活，」安－瑪麗·列文說。羅斯科動脈瘤
病發那晚，芮斯控制全局；他鼓勵羅斯科離開瑪爾；他鼓勵羅斯科和莉達·
瑞哈特斷絕關係；他給羅斯科介紹心理醫生。「你必須給馬克一點監督才能使
他做對他自己有益的事，」瑞貝加·芮斯說。「芮斯決定該如何做，」莎莉·沙
夫說。「他壓抑別人。」知道別的藝術家脫離芮斯，知道有人說芮斯是個投機
分子，知道關於他和馬堡畫廊勾結的謠言，羅斯科仍然經常為芮斯辯護。當
格羅卡斯特醫生提出芮斯是在控制他時，羅斯科回答：「他是我這行事業上最
好的，他也是我的朋友，我一切都交給他處理。」黑爾勒的看法是，「在一個
不確定的大海中，貝納代表的是岩石一般的穩定。」

一九六三年和馬堡的合約在一九六八年六月到期後，羅斯科顯然沒有立
刻要重新續約。畫廊對他不滿，他對畫廊也不滿。⓫凱薩琳·庫說，「他一有
機會就會大罵那個機構。」⓬雖然洛德的商業主義，他運用當代的推廣技巧，

大財團的格局和組織，他對在歐洲市場推廣羅斯科並沒有做什麼。❸羅斯科頭五年和馬堡的合約中，畫廊只給他開了一次個展，在他們新倫敦的小畫廊。那五年中，洛德賣掉他一九六三年從羅斯科手上買下十七幅畫中的九幅畫——並不算特別出色的成績，尤其根據瑞士的經紀人貝葉勒 (Ernest Beyeler) 的說法，自從一九六〇年以來，「歐洲對羅斯科的需要量很大。」❹馬堡畫廊也沒有把畫賣給美術館，建立他在歐洲的聲譽。所有九幅作品都賣給私人蒐藏家。真正的問題在於，羅斯科懷疑馬堡破壞合約，在紐約賣他的作品。他的懷疑是正確的。九幅賣掉的作品中只有兩幅是由倫敦馬堡賣出的，其餘七幅都是紐約馬堡賣給美國蒐藏家的。

其他藝術家，對洛德幻象破滅，紛紛切斷他們和馬堡的關係。「那個畫廊邪惡的程度簡直難以想像，即使用一個大財團的標準來看，」馬哲威爾說。「他們非常陰險、兇狠、看不起人，把你當個站在角落裏的小學生。」馬哲威爾有一次向洛德預支一筆錢，他們的對話最後是洛德對馬哲威爾大吼而結束：「年輕人，你大概要死了之後才會發財。」羅斯科自己也非常厭惡、非常不信任洛德。有一天，羅斯科到畫廊去，檢查了一些列著他價碼的卡片，發現那不是他和洛德同意的價格，變得非常憤怒。❺馬堡的副總麥金尼記得洛德和羅斯科無法相處，他經常被迫充當他們的中間人。

「羅斯科會故意激怒洛德，」麥金尼說。他們去挑選羅斯科一九六九年合約中同意賣的畫時，麥金尼和洛德到他的畫室去。羅斯科不許洛德進入主要畫室兼藏畫那間屋子，強迫洛德跟他一起坐在客廳裏。「羅斯科就坐在那裏瞪著我們，喝他自己的酒。」等羅斯科起身去拿冰塊或酒時，洛德會在麥金尼耳邊低聲給他指示，通常要他拿更多五〇年代那些顏色比較豐富的畫（比較好賣）。之後，三人一同到附近的中國餐館去吃午餐。羅斯科叫了一條鱸魚，「好像是炭烤的，非常黑，他用手抓起那整條魚來吃。他的食物、嘴上和臉上全是那種炭黑色，魚一小片一小片掉得到處都是。」洛德厭惡極了。好像羅斯科覺得自己被迫簽了一九六九年的合約，他唯一剩下的武器是象徵性的權力（不許洛德進入他的畫室）或者象徵性的污辱（故意在午餐時表現得極度邋遢）。

可是羅斯科和馬堡簽第二次合約時，他當時仍然有另一個選擇，事實上很明顯是他比較中意的選擇。羅斯科從一九六八年秋天就開始和佩斯畫廊的格林却 (Arnold Glimcher) 討論一件可能的交易。「馬克不願再跟馬堡有任何關係了，」格林却記得。羅斯科還告訴他需要籌五十萬現款。我們不清楚為什

麼有好幾個存款帳戶和幾年延遲收入的羅斯科會認爲他需要這筆現款，雖然離婚的費用可能使他吃驚。爲了幫他籌這筆款項，格林却請了瑞士經紀人貝葉勒參與。貝葉勒飛到紐約，格林却把他帶到羅斯科的畫室，「我們和馬克談了一個下午，非常愉快。」最後，三人同意貝葉勒將在歐洲代理羅斯科——他不願意在紐約開展，格林却說，他覺得在紐約「非常孤立」——羅斯科以十八幅畫交換五十萬美金，平均兩萬八千元一幅。

當時已經相當晚了，格林却問，「我們何不現在就挑畫呢?」但羅斯科說，「不，明天再來。」羅斯科需要和芮斯商量。可是第二天格林却和貝葉勒到畫室來時，「馬克來開門，告訴我們他不能賣畫給我們。那已經超過他的控制能力。他非常抱歉。他開始哭起來。」次日和羅斯科第三次談話後，「貝葉勒覺得很奇怪，到底羅斯科的會計師對他有什麼樣的影響。」❶❻

「那已經超過他的控制能力。」自從一九六八年春天以來，羅斯科經驗到一連串的失落。可怕的動脈瘤使這個自信而有野心的人失去了能力，不只是性的能力。他和他生活了二十三年的妻子分居，離開他六歲的兒子，和目前單獨住在布魯克林的十九歲的女兒分開。他離開了九十五街的家。他失掉了在藝術界前衛的地位，被年輕的藝術家取代。他覺得無助、無根。他求助於芮斯，在失落、迷亂和酒精的大海裏一塊穩定而忠實的岩石。

許多年前，芮斯在他一九三七年出版的書《虛假的安全》中，曾警告美國中產階級的投資人，不要天眞地相信銀行家、財團董事會和會計師。芮斯指出，一個銀行家可以把錢借給一個財團，然後把借款以證券賣給公眾。那些買證券的人認爲銀行家會妥善經營貸款，但是銀行家可能是財團的一名董事，賣的是財團的安全。「由於他自己和財團的財物關聯，」芮斯寫道，「他的利益是兩面的，他同時有兩個主人。」從一九六三年來，芮斯給他的藝術家客戶各種建議如何與他另一個客戶馬堡畫廊交涉。一九七〇年，羅斯科死後，他成了馬堡畫廊的負責人之一，同時他又是羅斯科財產的執行人。一九七五年，紐約州法院的密杜尼克 (Millard L. Midonick) 法官判決芮斯同時是羅斯科產業的執行人以及馬堡畫廊的董事、秘書和財務，犯了利益衝突的罪，把羅斯科產業的畫賣給馬堡畫廊。

芮斯在《虛假的安全》中抱怨，美國公眾對「美國事業的神有一種盲目的信心。」如果我們可以揭露美國的潛意識，我們會面對這個「神」的形象：「一個高大、四五十歲、兩鬢略灰的男士，活躍、機警、教養良好、穿著講

究、精緻的手帕、談吐文雅、儀態出眾，最重要的一點，大學畢業，」捐錢給「窮人和病人」的慈善家，支持「歌劇或交響樂團」，或者捐獻「一批精美的藝術藏品」給地方美術館。到了一九六〇年代初期，芮斯自己也變成這樣一個兩鬢略灰、有社會地位、穿著講究、談吐文雅、儀態出眾的慈善家及藝術的贊助人，這點可以使他得到他那些藝術家客戶全部的信任。可是在他和羅斯科的交易中，芮斯同時有兩個主人，給羅斯科的正是虛假的安全。

看來像是保護，芮斯造成孩子般的依賴而控制全局。

尋找穩定，羅斯科得到的是依賴、無助和拘禁。

<p style="text-align:center">＊</p>

他被折磨到一種我很少看到的激動地步。

<p style="text-align:right">——庫尼茲</p>

一九六九年二月二十六日，亞紋頓到羅斯科的畫室去看他。這是他一九六八年春入院以來，她第一次到畫室去。他告訴她他覺得軟弱無力，早上四點醒來，工作一下，又睡了一個鐘頭，到八點才起來。「他穿著拖鞋，拖著腳步，好像走得有一點茫然，我想是因為喝酒，長期喝酒，不斷地喝酒，可是也可能是因為他目前顯然面臨的感情上的絕大困難而造成的。他的臉現在瘦了，非常痛苦，他的眼中沒有一點喜悅。他走來走去，非常不安寧（他一直如此，但現在幾乎到了瘋狂地步），他不停地抓起一根菸，老是點錯邊。後來，他告訴我他實在從來沒有和繪畫連接過，因為他開始畫畫是很晚的事，文學和音樂才是他的基礎，他的『內在生活』是他的材料，他的『內在經驗』，他開始放一張唱片（莫札特?）卻找不到插頭，他雙手激動地發抖，但是我覺得他並不在找。他完全無法安排生活，可能永遠也不能。」

羅斯科開始給她看他前一個夏天的作品。「他很驕傲地說出他畫的數量，好像是在說，『雖然有這麼多困難，我仍然能創造這些。』許多非常令人難忘。有些是直接表現一顆下沉的心。很多在紫色上的黑色，或者是棕色上的黑，有較為清楚、幾乎是尖銳的線條來分別重量。他認為這些畫相當不同，問我是否驚異他的改變。我認為它們是隨著壁畫發展的產物。」

「他說他是一個文藝復興時代畫家，跟今天的畫所做不同。我認為他非常強烈地感到這一點，也許這也是他許多哀傷中的一件。他說他才離開家

──他用這個句子，離開家──七個禮拜，他不得不離開，因爲瑪爾變得對他極爲怨恨，他從醫院回家那晚，她眞的打他的頭。他離開，他說，是爲了保護他自己的生命。」

「可是很明顯的他沒有什麼生命留下來，他處於一種瘋狂狀態，連女人對他的興趣──他告訴我有好幾個愛上他，他說的時候沒有一點得意──也無法給他內心滿足感，或者樂趣。」

「他給了我一小幅畫，他說那是我比較能和他的畫有關聯時的作品。一張舊畫。我沒有反對。我怎能反對？我很高興能有這幅畫。非常高興。我還沒有研究它，我想我們會喜歡。我不曉得給我這幅畫是否給他任何快樂。很難說。他包這幅畫時，非常急，不太正確，簡直無法做這麼簡單的事。我們談話時，他要我留下來。我覺得他既想要人陪伴又不想要人陪伴。他眞正在意的到底是什麼（名聲？生命的意義？創作?），我完全猜不出來。對我而言，他仍然是個隱密的人。」

註　釋：

❶羅斯科當時仍在和瑞德交涉贈送泰特畫廊五幅斯格蘭壁畫的事。見十八章。

❷席爾德斯寫的〈羅斯科的事〉，裏面提到羅斯科死前至少還有另一個遺囑：「他在世的最後一年，羅斯科要芮斯另外立一個遺囑。見證人中包括莉達・瑞哈特（Rita Reinhardt）。她後來問芮斯那份遺囑的事，據說他告訴她他毀掉了那份遺囑，因爲他認爲那對羅斯科的孩子不公平。因爲沒有資料，我們無法知道後來這份遺囑如何對他的孩子們不公平。」如果有任何後來的遺囑，它們不是被毀了就是掉了，羅斯科死時執行的遺囑是一九六八年九月十三日立的這份。

❸賴斯在給〈羅斯科的事〉的證件中說整理繪畫目錄的工作始於一九六八年十一月底。列文一九七三年十一月二十九日給稅務局的信上說明一九六九年二月羅斯科付給他的五千元，是「一九六八年秋天到一九六九年冬天，爲羅斯科先生拍攝他所有存畫的照片費用。大約有八百多幅畫。從一九六八年秋天開始一連幾個月的時間，每一幅都經過測量、編目、拍成幻燈片。我組織編目的制度並拍攝照片。」列文在給〈羅斯科的事〉的解釋和證明中都說他前一年夏天在普羅文斯城向羅斯科提出整理目錄的建議。

羅斯科一九六八年十二月三十日給雷賓夫婦的信上提到在拍攝和整理「四十年來的作品」。

❹凱蒂・羅斯科記得：「那是一個非常難過的夏天，因爲他才從醫院出來不久，重新開始畫畫有很多困難，而且他只能畫較小的尺寸；他不能過分勞累。所以我想對他那是一個非常頹喪的夏天。我想他已經有四個月沒畫畫了。我也認爲他非常擔心他的健康。」

❺那年夏天有一天晚上在庫尼茲家裏的派對後，凱薩琳・庫和歷史學家霍夫斯塔德（Richard Hofstadter）一起開車回家，他說，羅斯科「那天晚上告訴他，想到顏料和畫

筆就令他倒胃口。他到了一個完全痛恨繪畫的地步。馬
克告訴他，他仍然繼續畫只是因為習慣和良心……」

❻自從一九四〇年代末期達到他的代表形式以來，羅斯科
多半是用畫布畫油畫。但是羅斯科早在一九四七年就開
始畫壓克力畫，可是他通常混合顏料粉和壓克力、油彩、
蛋彩、兔皮膠。一九五〇和六〇年代間，羅斯科也在紙
上畫了一些畫，因為沒有目錄，所以數目不詳。一般而
言，從一九四九到一九六六年間，羅斯科用畫紙畫的畫
不多，也只有幾幅壓克力畫。

❼由於許多羅斯科最後兩年畫在畫紙上的作品都在一九六
九年賣給馬堡畫廊(因此成了許多私人藏品)，判斷這段
時期作品的範圍、品質和特色至今仍不可能。羅斯科自
己也可能賣了不少這段時間的作品。馬拉末在他悼念羅
斯科的文章裏提到他幾乎買一件這時期的作品。羅斯科
在一九六九年初多時告訴馬拉末，「他幾個月來產量甚
豐，畫了許多紙上的壓克力畫。他說那個夏天以及後來
他差不多畫了幾百張畫。他處於一種創作豐富的多產時
期。」

❽羅斯科認為愛爾絲比她丈夫出名的看法並不正確。費伯
一九四四年和愛爾絲結婚時，不論牙醫生涯給他多大時
間上的壓力，費伯已經有相當可觀的展覽紀錄，事實上
比羅斯科在一九四四年的紀錄要輝煌得多；他和愛爾絲
結婚後作品也沒有降低。

❾庫尼茲 (還有其他人) 說過，「他曾經好幾次以無名氏身
分幫助過許多人，」有時候送人家畫，好讓他們賣了換錢
用。

❿凱蒂·羅斯科記得，「到一九六〇年代末期他也並沒有開
始花費更多。花費最多的一次，我能說的是我們第二次
到歐洲旅行[她第二次，一九六七年]，我甚至不能說我
們的旅行比較奢華——我記得我非常驚訝的是我們居然
搭頭等艙回美國。他們告訴我是因為我們買不到二等艙
的船票。我懷疑這不是真話。我們在倫敦時也住在一個

相當豪華的旅館裏，我想是芮斯的安排。那次旅行他似乎安排了許多事，所以可能影響了我們旅行的方式。我一點都看不出我們生活的方式有什麼改變。」

❶ 芮斯在〈和藝術界的關係〉中寫道，洛德於一九六八年十一月八日在羅斯科的畫室和他見面。羅斯科一九六九年二月二十一日簽的合約可能是幾個月交涉的結果，尤其羅斯科這方面達到這個結論的謹慎態度，他的謹慎在動脈瘤後變得更強烈。所以很可能在第一次合約結束後和第二次簽約前所有的時間都在交涉中。可是，羅斯科一九三○年代就認識的老朋友開寧一九六八年夏天在普羅文斯城時，「非常清楚地」記得羅斯科跟他的一次談話，羅斯科「當時並不打算和畫廊續約。事實上他後來告訴我他一九六九年合約的事，非常窘迫，可能記得他早先的說法。」

芮斯在〈和藝術界的關係〉中還引用一封洛德在一九六九年二月十日寫給羅斯科的信：「基於我們之間未了的交涉，如果芝加哥的包姆迦納先生（Mr. Baumgartner）或其他蒐藏家到你那裏去，請不要賣畫給他們。包姆迦納先生是我們的客戶，上星期六到畫廊來，對你一幅作品有興趣。我們告訴他我們正等待好幾件你重要的作品。任何個人方面的洽商價格，都會破壞我們希望為你建立的價碼制度。」羅斯科第一次和馬堡的合約已經結束，第二次尚未簽訂，所以洛德憑什麼如此要求並不清楚，可能第二次合約已經快要達成協議。如果這樣，洛德的信上很明白地顯示第二次和馬堡的合約中，羅斯科自己從畫室賣畫的可能性已經不存在。

❷ 里多夫說，「他老在我耳邊講他對他和馬堡簽約的不滿。他非常不滿意他和馬堡的交易。」

❸ 芮斯在〈和藝術界的關係〉中說到一九六三年六月的合約：「羅斯科並未交出任何一幅作品在歐洲售出。」芮斯接著引用洛德一封信：「我覺得馬堡畫廊有權維護其合約，因為這個合約是和馬堡－葛森畫廊簽的，我們將來

必須和羅斯科好好談判。我不願意造成任何困難，可是你了解我們必須採取行動。」洛德信上並未言明他認為哪一部分合約羅斯科沒有守約。可是如果羅斯科從來沒有交畫給馬堡畫廊在歐洲出售，他一九六四年馬堡展覽那些作品是哪裏來的？許多作品後來是由馬堡賣出的。

⓮羅斯科那幾年自己從紐約畫室賣畫的情況比馬堡要好得多。我在〈羅斯科的事〉展覽資料中找到一份沒有編號的資料——一九七〇年五月二十一日前賣掉的羅斯科的畫——其中包括一份羅斯科自己賣畫的資料，他在和馬堡簽約的五年中，自己從畫室賣掉十六幅作品，其中五幅賣給美術館（堪薩斯城美術館，杜塞道夫美術館，菲利普斯藏品，聖路易美術館及休斯頓美術館）。

⓯我訪問麥金尼時，他指出這種改變可能有許多原因——比方說洛德可能給不同的客戶不同的價錢。可是這種方式雖然在畫廊間是很普遍的，顯然沒有讓羅斯科知道。席爾德斯寫道，「羅斯科生命的最後一年，有好幾次暴怒地衝進馬堡畫廊要看價目表。他不知從哪裏聽來馬堡的賣價比他們告訴他的要高得多。有一個馬堡職員說她受到指示等羅斯科冷靜之後，再把價碼改回去。他的懷疑是正確的，可是不知道有沒有確切的證明。」

⓰一九六九年二月二十五日，格林却寫了一封信給羅斯科，要他再考慮貝葉勒的代理。

「你可能已經知道，」格林却寫道，「貝葉勒是當今世界上最受尊敬的二十世紀著名的經紀人。他得到的尊敬主要來自他的知識、品味，以及驚人的美術館交易和影響力。過去十五年中，他比任何畫廊或經紀人引進更多的作品到美術館裏。他的操守和信譽肯定會影響你作品的蒐藏地點。

「你目前的地位，賣畫已經不是問題，可是讓作品有一個公允的地位只可能由少數畫廊或美術館給予這種機會。貝葉勒對你作品的興趣是長遠的，你要求的價格也不是問題。我相信，在歐洲有計畫、適時地處置你的作

品會是你主要的考慮因素⋯⋯

「你可以放心，一個對你作品有這種熱誠的經紀人會有
足夠的操守、恰當的時機感、以及足夠的經濟背景，不
會爲了急於脫手而降低作品的價值。他不屬於生意人的
階層，或者那些『百貨公司式』的藝術品代理人。他只
代理少數幾位與你同一級的藝術家，包括杜布菲（Jean
Dubuffet）、托比和畢卡索。」

強調貝葉勒受尊敬的背景，美術館的影響力，賣畫的恰
當時機感，格林却非常明顯地是在把他和商業性的洛德
對比。可是羅斯科在格林却這封信前四天簽了和馬堡的
合約。

18 給泰特畫廊的禮物

> 在我看來，至少目前的中心問
> 題是如何給你們建議的這個空間
> 我的繪畫能夠達到最高的動人和
> 迫切的境界。
>
> ——馬克‧羅斯科

一九六五年十月，倫敦泰特畫廊的館長瑞德到羅斯科的畫室拜訪。泰特畫廊在一九五九年曾買了羅斯科的《黑色上的淡紅色》(*Light Red over Black*, 1957)，瑞德來和羅斯科談爲泰特畫廊增加羅斯科作品的可能性。「他對把他的作品和泰納的作品放在同一建築中的反應非常熱烈。不久，我們的觀念變成一組畫和一間單獨的房間。」❶羅斯科不久後給瑞德的信上寫道，「我們面對面時整個觀念嶄新地呈現出來，之後，那個觀念似乎越來越好。」

這個觀念對羅斯科的吸引力有好幾個原因。泰特畫廊是個美術館，因此難免引起羅斯科所有對這種機構的疑慮和惡感。然而雖然他並非像他爲斯格蘭大廈、哈佛大學以及休斯頓教堂作壁畫時是在爲一個特定的地點作畫，他得到一個「單獨的空間」選擇安置他已經完成的作品，而且那個空

間不是一個餐館。在泰特畫廊擁有他自己一間房間會把他置於和畢卡索、馬蒂斯及傑克梅第（Alberto Giacometti）同等地位，他們是其他三位擁有自己房間的畫家。那樣也可以讓他自己的一些作品放在一起；這件禮物還給他稅務上的好處。「所以，讓我們兩人都再想想，」羅斯科給瑞德的信上如此結束，「我認為目前我們應該不把這個想法對外公開。」

羅斯科自己的想法越來越有野心。他們談話中間，瑞德提到可能選擇斯格蘭壁畫，八幅斯格蘭壁畫曾在白教堂藝廊展出過。可是到了一九六五年十二月，羅斯科給瑞德的信上表示「我自己保有整個白教堂藝廊展覽的全部繪畫」──羅斯科後來告訴瑞德「他曾建議把全部展覽」給紐約現代美術館，「美術館拒絕了」──現在是由泰特決定能夠「給予」多少空間，才能決定這個展覽中多少畫可以用上。斯格蘭壁畫，當然也可以由他們選擇。

可是羅斯科並不急著做決定，因為他的減稅要到一九六七年後，哈佛壁畫的減稅完畢後才能開始。瑞德很快發現羅斯科做決定很慢、很仔細，不論在任何情況下都很謹慎，跟他交涉可以是一件難纏的事。羅斯科一九六六年到歐洲旅行的最後一站是倫敦，他後來告訴瑞德，他到倫敦只有一個目的：「和你詳細地討論我送給泰特畫廊的作品的地點、安排以及條件。」瑞德從他們以前的對話和通信中對這個目的應有「充分的認識」。可是羅斯科認為他被忽略了。

「你個人對我在倫敦的出現完全漠視，」他寫道，「你沒有找一個適當的機會來討論這些細節，使我不得不問你下面的問題：這只是典型的英國式禮節，還是你在暗示我你對我們的討論已經沒有興趣了？我非常希望知道。」羅斯科還在倫敦時，曾寫信向芮斯抱怨「倫敦一直下雨。我對泰特的印象也很可疑。泰特現在就像我們的現代美術館，變成一個舊貨破爛廠。這是我要跟你商量的事。」羅斯科對泰特畫廊的判斷暗示他已經在考慮撤回他的禮物，因為他怕瑞德改變主意。

可是羅斯科自己沒有通知就出現在畫廊，又是午餐時間，那天正好是董事會議。瑞德把羅斯科介紹給董事會，又帶他參觀了那間預備放他作品的房間，可是，「我沒有給他任何壓力，我認為讓他自己決定是比較好的做法。」在他前幾次和瑞德的討論中，羅斯科「曾幾次表示過對倫敦接受繪畫的懷疑」。他希望他到倫敦能得到確認和熱情的招待，結果他把英國人的含蓄誤解成冷淡。事實上，就在羅斯科到泰特畫廊後幾天，在他接到羅斯科憤怒的信之前，

瑞德才寫了一封信告訴羅斯科，經過更多的考慮和與同僚──尤其是一些畫家們──討論後，他現在確信「我們應該鼓勵你拿出整個白教堂展的作品，這是你最初的想法。那將是一種宏偉的格調。」他們會舉行開幕展，出一本有許多彩色複製品的目錄，然後把展覽改成永久藏品，放在羅斯科的房間。

等到瑞德收到羅斯科的信，他很快地回覆，解釋羅斯科在倫敦的那段時間，他自己多半不在倫敦，指出羅斯科自己取消了一個已經定好的約會，道歉他沒有更積極地要羅斯科給他答案，保證並安慰他泰特的誠意。瑞德寫道，「我們作為主人的不周到處絕不能使我們的努力蒙上陰影，我們全體人員都把你當作第一等地位的藝術家，我們認為你心中的禮物是英國能夠收到最榮耀的捐獻。」從第文斯克來的猶太孩子，波特蘭和紐哈芬的窮親戚，現在登上一個國家捐獻者的地位了。這個捐獻者的不信任可以當作得到讚美的武器。這項計畫繼續進行了。

可是進行得並不順利。一九六七年二月二十七日，羅斯科、瑞德、芮斯在紐約的會議決定下兩年羅斯科會捐贈「六幅到八幅作品，之後會陸續贈送幾幅作品，總數是三十件。」在一封信件中言明贈品的條件，董事會同意至少有八幅作品永久陳列，並表示他們了解「展示一組繪畫時必須在一個單獨的場地展示」。關於這項禮物的謠言同時在紐約和倫敦流傳，一九六七年四月十一日，《紐約時報》登了一篇文章，指出瑞德是消息來源，報導羅斯科「正在考慮捐獻二十幅左右作品給泰特畫廊」。

羅斯科對這個報導出現非常不高興。他希望不把這件事公開。他需要隱密。他不願引來一大堆美術館長要求贈畫。瑞德後來發現羅斯科不高興「關於他贈送禮物的消息流傳出去的主要原因是，他希望不要覺得有這個義務──他覺得做決定很困難。」❷羅斯科典型的作品創造了一個曖昧、變化、模糊的意識狀態，一種從行動和決定中抽象化的冥思境界。動作像文字，會限制、定義。對泰特畫廊的交易不做完全的決定，他會覺得自由，因此是處於較有利的交涉一方。

當他看到《紐約時報》的報導時，羅斯科又寄了一封憤怒的信給瑞德，瑞德又回了一封撫慰的信。先是一場誤會，接著是報紙洩露消息，但是這項計畫總算往前推進了。

一九六七年四月，泰特畫廊的董事會寫了一封信，感謝羅斯科他同意的禮物：「我們同代之中沒有任何一位畫家比你更受我們重視；因此，我們覺得

極爲幸運，泰特畫廊能擁有你這樣有意義、有代表性的一系列作品。」羅斯科回信上寫道：「我很感謝董事會那封讚譽的信。我收到時非常感動。我今天早上也收到你的信，我認爲我們的討論應該如常進行。」瑞德的回信上說，「我很高興你能不受那些報導的騷擾，我也非常興奮你現在開始考慮整個計畫的細節了。」瑞德所謂的細節是，當然，（對羅斯科而言）重要和痛苦的選擇繪畫過程以及安置過程。

就在一九六七年將盡時，羅斯科選了一幅斯格蘭壁畫《壁畫草圖第六號》(Sketch for Mural No. 6, 1958) 給泰特畫廊。

一九六八年春，羅斯科的動脈瘤影響了交涉的進展。那年夏天，羅斯科寫信告訴瑞德，「我得了很嚴重的病，必須把一些我心裏想做的事放在一邊。不過，我現在恢復得很快，我仍然認爲泰特畫廊的房間是我的夢想之一。」他問瑞德在秋天或冬天時是否計畫到紐約一趟，「那時我們可以決定那間房間的特點，讓那個計畫具體開始。」瑞德回信說他要次年三月才會到紐約來，羅斯科問他是否能提前在秋天來，那時他的作品正在整理和記錄之中。「那時我打算選擇給泰特畫廊的作品，把它們交給你，讓它們離開我和我的儲藏室，完成整個計畫。我們可以安排把它們立刻運給你。」羅斯科現在顯得不僅急於決定，而且迫不及待地要把畫送走。

瑞德那年秋天沒有到紐約來，可是他寫信給羅斯科建議兩點想法。他建議他們先挑出一組，其中《壁畫草圖第六號》可以是其中一部分——顯然是從斯格蘭壁畫中挑選；然後瑞德提出第二組的建議「稍微不同的一組，因此我們會有女低音和男低音。」他認爲，代表「你作品的各個層面」是非常重要的一點。瑞德就像羅斯科眼中的美術館官員，他想避開斯格蘭壁畫那種較嚴峻的風格，轉向五〇年代那些色彩較豐富的繪畫。這個計畫一直延到一九六九年春天才有進展。

那時羅斯科已經覺得健康好到可以計畫在夏天到英國去，他同意那時他會選妥繪畫，而且可以安置它們。可是他仍然對禮物的條件有意見，尤其是他的作品要在永久展示的行列中。羅斯科要的是永久性，這似乎是美術館提供的，至少在你問他們之前。但是董事會無法保證永遠展覽羅斯科的作品。實際上，他們只能同意他們「希望並且願意把你送給泰特的畫放在同一個畫廊，不受騷擾，也許幾年，也許一段相當的時間。」

等到羅斯科的期望降低後，這項計畫慢慢往前推展。瑞德寄給羅斯科一

個畫廊的空間設計(十八號畫廊);然後,在羅斯科要求下,他寄來房間的紙製模型。一九六九年八月一日,瑞德在羅斯科的畫室裏花了四個鐘頭,希望能達成最後的協議。結果,「我非常失望地發現他的畫室由於正在進行的拍攝他所有作品而顯得凌亂不堪,許多他的作品放在儲藏室裏相當長的時間。」瑞德很驚訝地發現羅斯科「病後改變許多」,雖然他「創作了四、五十幅在畫紙上的作品,有的非常美。」羅斯科告訴瑞德他的病以及和朋友談論的結果,使他「改變送給畫廊作品的看法」。他提出五點,瑞德記錄下來:

(1)的畫將永久借給泰特畫廊,只要董事會願意保留它們。不然,它們必須還給羅斯科基金會,該會已於六月成立。

(2)羅斯科準備爲十八號畫廊選擇一批畫。「他不願意選擇不同組的畫來代表他不同時期的畫風,他選的一批畫會建立一種氣氛。」羅斯科會挑出一組早期的作品,如果董事會願意另外爲這些畫再預備一間房間。「他不打算贈送任何畫可能被存放在地下室,即使只是部分時間。」

(3)一兩幅羅斯科打算贈送的畫需要修復,羅斯科將用自己的修復人員,費用由泰特畫廊支付。

(4)羅斯科希望運送多於空間需要的畫,最後的選擇可以在倫敦進行。泰特畫廊將付運輸費用。

(5)他的基金會的目的,羅斯科說,是「幫助那些年過五十五歲仍未得到商業上成功的藝術家。」

瑞德的結論是——最後證明他是對的——泰特畫廊不會收到第一批以後的畫。

美國的稅法原先對贈送禮物是非常有益的,現在則把這項計畫推向最後決定,因爲一九七〇年一月一日之後,允許減稅的數目不再是畫的市價,而是畫的材料價格。

一九六九年十一月三日,瑞德又回到羅斯科的畫室,花了五個小時看十幅斯格蘭壁畫。芮斯警告他羅斯科「目前處於一種對他自己作品極端低潮的情緒中,所以必須花很長的時間向他保證泰特畫廊的確非常希望得到他的畫,關於這點我似乎做得相當成功。」瑞德拒絕了兩件他認爲必須費大力氣修復的畫。用紙模型和羅斯科做的袖珍型的壁畫,兩人探討了「幾種不同的安排」,雖然瑞德自己相信「這麼小的形式頂多只能作一個大概的猜測而已」。也許羅斯科自己應到倫敦去監督壁畫裝置,瑞德建議。可是「他覺得鬆了一口氣,

當羅斯科說他此刻不可能離開美國，他的醫生非常堅持他小心照顧自己。」

四天後，瑞德回到畫室，羅斯科「在離畫室不遠一家海鮮館的午餐桌上」簽了合約。❸

一九六九年末或一九七〇年初左右，八幅壁畫包裝停當，運往倫敦。

那些壁畫是一九七〇年二月二十五日早上抵達倫敦的，當天早上，羅斯科的屍體在他六十九街的畫室被發現。羅斯科自殺身亡。

註　釋：

❶瑞德在泰特畫廊中的紀錄裏面提到關於羅斯科對泰納的看法：「說到泰納，我相信羅斯科覺得和他極為接近，他給泰特畫廊的禮物顯然受到畫廊的泰納作品的影響。最近紐約的泰納畫展開幕展那天，他玩笑地對我說，指著泰納一幅最抽象的天和海的水彩說，『那個傢伙泰納從我這裏學了不少！』」（泰特畫廊是泰納產業的繼承者，現在泰納的作品在另一間連接畫廊的單獨建築中。）

❷幾天後，《紐約時報》問羅斯科他對那篇報導的意見，他說，「一切尚未決定。」雖然他承認他和泰特畫廊館長瑞德有過討論，堅持「一切都沒有定」。問到他是否給美國畫廊同樣的贈品，羅斯科的回答是，「我跟這裏許多美術館的人談過，泰特似乎是我作品最理想的地方。我只對畫有興趣，自然希望它們放在最理想的場所。」

❸羅斯科的合約裏聲明「泰特畫廊為我闢了一間房間，緊接著現在展示畢卡索、馬蒂斯和傑克梅第那些房間，也與它們非常相似。」也許不是贈品中所有的畫都必須同時展出，「可是這間房間裏除了我的作品外，不得懸掛其他藝術家的作品。」

董事會主席桑斯柏瑞爵士（Sir Robert Sainsbury）表示由於範圍廣泛的重建工作，美術館無法保證所有的畫都會放在十八號畫廊，但是可以保證決不會賣他的作品。

一九六九年十二月，羅斯科也送給現代美術館三幅畫：《二十四號，一九四七／四八》，《無題》（約1948），以及《二十二號，一九五〇》；禮品的同意書是一九六九年十二月三十日簽約，就在新稅法有效之前，這項贈品交涉了九個月。

三月初，魯賓選擇羅斯科的作品參加現代美術館的「美國的新繪畫和雕塑：第一代」時，他先提出贈送美術館作品的事，好讓美術館有一個全盤的代表他的作品，其中兩幅屬於瑪爾的畫《海岸的緩慢旋轉》以及《橘色上的桃紅、黑和綠》（*Magenta, Black, Green on Orange*, 1949）

已經談好了。羅斯科提出「在美術館某一部分給他一塊地方可以保證永久展示他的作品」。魯賓相信沒有美術館能如此保證。他和藝術史家高德華特試著給羅斯科戴高帽子，讓他放棄他的希望：「鮑伯和我試著跟馬克解釋真正的保證不是任何機構簽的字據，而是作品本身的品質。美術館不會把畢卡索或馬蒂斯放在地窖裏，所以他們也不會把羅斯科放在地窖裏。」

羅斯科對房間的事讓步，可是他也要聲明那些畫不能旅行、出借、出售、或交換。如果美術館決定他們對其中任何作品沒有興趣了，這幅畫或者幾幅畫應送還羅斯科基金會。沒有興趣的定義是兩年中沒有展出這些或這件作品。唯一的例外是主要建築工程修復期間。最後，羅斯科給美術館那三幅作品完全的控制權。

顯然是感激美術館為他舉辦的回顧展，羅斯科在一九六一年十二月把《十九號，一九五八》送給美術館，指明以無名氏的名義贈送，「該畫不得出借或運出去展覽，」美術館「也不能出售或轉送」。美術館同意他的條件，除了轉送一項。巴爾說美術館無法限制將來的董事會，建議羅斯科指明兩個機構，如果日後美術館決定轉送。羅斯科指定(1)羅斯科基金會，(2)菲利普斯藏品。

他生命最後一段時間，羅斯科也曾考慮過贈送菲利普斯藏品「他最中意的一組畫」。同樣的，羅斯科要一個永久展示的地方。「要他們同意永遠不動這些畫，甚至不許暫時移到其他畫廊。」可是菲利普斯的答覆是他們的政策是「如果有大批借來展出的畫展，他們可以暫時搬動原先展示的畫。」所以沒有任何結論。

回顧展是把一個畫家一段時期的作品集中展出，等於詩人把詩集成書一樣，可是展覽是短暫的。部分由於這個原因，羅斯科想為他的畫找一個永久的家。

19 羅斯科的自殺

我的是一個痛苦的老年。

——馬克·羅斯科

「死亡是一件藝術，」施微亞·普拉實 (Sylvia Plath) 寫道。自殺是一件真正的行動，戲劇性地演出，在一臺不情願和無助的觀眾前面的演出，這些觀眾包括父母、配偶、從前的配偶、情人、從前的情人、孩子、朋友、姻親、敵人、陌生人、活著的、死去的、甚至尚未出生的。然而這種舞臺特色暗示自殺是一種內在分裂——外在的自我在其選擇自我滅絕的那一刻悲劇性地展示出來，而另外有一個導演這幕劇的私人自我躲在幕後。普拉實寫到她第二次自殺：「我緊緊閉合／像一個蚌殼。」跟戲劇性的景象同時，自殺也要隱私、掩藏和沉默——讓整個事件關閉，不再繼續追究。自殺因此既是自我憤怒的懲罰，也是自我憤怒的退隱。

*

誰是這個殺了我朋友的馬克·羅斯科？

——史特恩

我們很驚異地發現他的自殺是如此儀式性。

<div align="right">——馬哲威爾</div>

羅斯科是在一九七〇年二月二十五日清晨左右結束他的生命的。那天早上才過九點不久，羅斯科的助手史坦德克抵達六十九街的畫室工作。他從走廊進入客廳，叫聲哈囉，可是沒有回答。史坦德克走到後面廚房和浴室那裏，發現羅斯科仰面躺在地上。史坦德克回頭就跑，到走廊對面敲羅斯科的鄰居里多夫的門，「快點來！我猜羅斯科先生病得很厲害。」史坦德克告訴里多夫的助手文特根(Frnak Ventgen)。文特根叫里多夫，里多夫跑到羅斯科的畫室立刻發現他已經死了。

九點三十五分，他們打電話找警察和救護車。鄰近一家林諾克斯醫院的實習醫生正式宣佈羅斯科死亡。兩名警員暫時決定是自殺身亡，但是決定交給權力較高的偵查小組做進一步判斷。那天，《紐約時報》的記者威爾克斯(Paul Wilkes)正在爲雜誌的報導「爲什麼許多眞實世界的偵探故事最後只是一個印章?」蒐集資料，他跟著一個紐約市的警探拉賓 (Patrick Lappin) 以及他的夥伴莫里根 (Thomas Mulligan) 跑了一天。

拉賓警探三十個鐘頭的一天行程包括在法院等三個鐘頭，半個鐘頭在麥迪遜大道的希臘人那裏吃一個西方煎蛋，兩個醉漢打架，一件牽涉到海洛英的勒索案，以及另外幾個鐘頭等待和地方法院檢察官見面。就在他準備去吃他的煎蛋之前，這位生於布魯克林的三十六歲愛爾蘭裔警官——住在郊區，是三個孩子的父親，保守的共和黨員，警察局愛爾蘭風笛會的鼓手，現在正在看的書是普索 (Mario Puzo) 的《敎父》(The Godfather) ——接到命令，要他到羅斯科的畫室去。這個羅斯科是個俄裔的猶太畫家，六十六歲，富有，國際知名，民主黨自由派，喜歡尼采的《悲劇的誕生》，目前和他太太及兒女分居。

在威爾克斯的「眞實世界」那篇報導中，羅斯科的死是從那個警探自信的口氣和眼光中來看這件事的。

> 屍體在廚房一灘血泊中，水龍頭仍然開著。拉賓很快地掃視了一遍，看見那片割裂極深傷口的利刀片的另一邊有面紙包著。「自殺的人常常小心到令人驚訝，他們割脖子時會注意不要傷到自己的手

指。」拉賓說。那位藝術家的褲子疊得整整齊齊地放在旁邊的椅子上，「不願意讓褲子沾到血。水龍頭還開著是因爲他不願意讓別人來清理。他自己在水池裏割動脈，等到流血過多不支時倒在地上。他的膀子上有遲疑的痕跡——很小的傷口試驗刀片的銳利程度，當時他仍在想自殺的事。」羅斯科的皮夾仍在，畫室也沒有搶劫的跡象，畫室裏面有許多他的作品，價值千百萬。

和藝術家的醫生電話聯絡的結果透露他經過最近一次手術後情緒低落，他的健康情形並不好。「一個公開的自殺，」拉賓說。雖然他從沒聽過羅斯科的名字，也不知道他作品的價值，他仍然非常小心；他安排警員二十四小時守護畫室。

羅斯科死亡現場給的一些線索，對一個有經驗的警探拉賓而言就像讀一頁《教父》那樣容易。他很快地達到決定性的結論：「一個公開的自殺」。

可是，雖然拉賓如此肯定，他的說法有一些錯誤，例如，羅斯科並沒有「最近動過手術」，他手膀上的「遲疑」只有一處。警察簡短的紀錄也非常局部，沒有什麼現場環境的細節；而且不完整。例如，羅斯科在膀子什麼地方割的？他身體的位置如何？羅斯科的傷口的確造成他的死亡嗎？

這些問題變得更加迫切，當到我們發現——就像我自己寫完上述報導後發現——威爾克斯那篇「眞實世界的偵探故事」只是一個新聞式的小說。威爾克斯跟著拉賓和莫里根跑了兩個禮拜，他最後把他的故事濃縮成一天。羅斯科自殺那天早上，他並沒有跟兩位警探一起。他是晚上或第二天早上跟他們一起回到畫室現場的；拉賓形容的自殺現場，威爾克斯說，「是在屍體移開後」說的。當然，威爾斯克的文章成了歷史文獻，羅斯科的朋友讀到時受到很大的影響：「我們很驚異地發現他的自殺是如此儀式性。」馬哲威爾說。「我們一直在哀悼他，幾個月後我們看到那篇文章時，那種痛苦又回來了。」

羅斯科死的那天早上，史塔莫斯是羅斯科朋友中最早到現場的一個。他和史坦德克開始給羅斯科的朋友和家屬打電話。安—瑪麗和摩頓·列文先後到了畫室；後來安—瑪麗·列文和史坦德克一起帶了瑪爾搭計程車到畫室去。

中午十二點半左右，羅斯科的屍體被發現三個鐘頭後，醫藥檢查處的史翠嘉 (Helen Strega) 醫生抵達現場，檢查羅斯科的屍體，又和瑪爾談了一下，打電話給羅斯科的心理醫生克來恩 (Nathan Kline)，但是沒有聯絡上。她寫

了一份報告，說明羅斯科也用了大量的巴比綏鹽(一種鎮靜劑，含毒性)。更早一些時候，羅斯科的心臟醫生密德也到了現場。他檢查羅斯科，測量了身體附近的血，發現兩瓶水合三氯乙醛(也是鎮靜劑)，判斷羅斯科至少已經死了六到八個鐘頭了。

第二天，紐約市醫藥檢查處的醫官勒荷特 (Judith Lehotay) 的驗屍報告上寫道，羅斯科有「老年肺氣腫」，嚴重的心臟病，不能活多久時間。在和死亡有關的驗屍報告上，紀錄寫道一個兩吋半長、半吋深的割口在他左臂，另一個兩吋長、一吋深的在右臂——深到可以割斷手臂上的動脈。兩個傷口都在手肘下面。勒荷特醫生也在羅斯科的胃裏發現「非常嚴重的胃液黏膜」，使她肯定史翠嘉醫生懷疑的鎮靜劑中毒。她的結論是：

手臂彎骨骼相交處自己割的傷口造成大量失血
嚴重的巴比綏中毒
自殺

羅斯科名字錯拼成「羅斯洛」(Rothknow)，這份驗屍錄音並沒有轉印成筆錄，在醫藥檢查處的檔案中，羅斯科變成案件一八六七。拉賓靠的是他豐富經驗中的實際機智來判斷；醫藥的檢查給了我們較多的細節。警察和醫藥處一起搜尋整個畫室，他的衣服，他的皮夾，他的屍體，他的內在器官，做出官方的最後結論：自殺身亡。

從這些資料中我們可以重新歸納出羅斯科自殺那天的情況。一九七〇年二月二十五日清晨，羅斯科服用了大量的「使樂觀」(Sinequan)，一種抵抗情緒低落的藥，是他的心理醫生克來恩開給他的藥。不久後，他脫掉鞋子和外面的衣服，把長褲搭在椅背上，身上只剩下內衣、長衛生褲和黑色長襪。然後，他取下眼鏡。他吃的藥可以麻醉痛楚，他拿了一片兩頭刀口的刀片，用面紙把另一頭包好，右手拿刀片割了左臂，把刀片換到左手再割右臂。當他的屍體被發現時，他是面部向上，在一灘六呎長、八呎寬的血泊中，他的手臂是伸開的。

「如果我選擇自殺，」羅斯科曾告訴他的助手阿罕恩，「每一個人都會很清楚那是自殺。沒有一點疑問。」羅斯科說到帕洛克和大衛・史密斯的「意外」死亡，兩人都是在酒後撞車而死的。動脈瘤後繼續喝酒抽菸，羅斯科是在「慢性自殺」——「殺他自己」，如格羅卡斯特醫生說的。可是現在，用了大量的

藥，割了手臂上的動脈(不是手腕上的血管)；以儀式性的放血來結束他的生命──羅斯科刻意地、清楚地，甚至非常按部就班地，把那個坐在他自己畫前幾個鐘頭，思考他畫中暴力特質的人表現出來。

二十多年前，羅斯科在〈被激發出來的浪漫畫家〉裏寫過西方傳統中最令他感動的畫是那些「只有一個人的畫──孤獨的在那靜止的一剎那」。羅斯科的自殺，留給我們的是單獨的一個人，孤寂地處於一個絕對沉默和靜止的剎那，他的雙臂伸出，一副像耶穌那樣受挫、受害的形象。

<div align="center">＊</div>

黑暗永遠是在上層。

<div align="right">──馬克・羅斯科</div>

「我這輩子從來沒參加過這麼絕望的派對，」瑞貝加・芮斯說。她說的是羅斯科一九六九年十二月在他畫室開的派對，用奧杜赫蒂的話形容，「羅斯科請了一批眼光經過薰陶的內行人來看滿牆的黑暗畫面……那個場面不調和的氣氛我至今印象鮮明：在六十九街那間老式馬車房高屋頂下面的閒話和笑謔，而同時牆上那些擋住窗子的畫使得房裏有一種原始的黑暗氣息。」可是，就像馬哲威爾記得的，羅斯科完全被這些黑暗的畫「包圍」，在他作品創造出的內在空間中盤旋，好像它們是一層「盾牌」，「能保護他不受到任何外面世界的影響或危險。」

這些嚴峻的新畫和他早期的作品那樣不同，羅斯科大聲地在他朋友面前說出他的看法，他懷疑「他把顏色拿掉後，他是否還在畫羅斯科，」或者，他是否仍在畫畫。芮斯帶古金漢美術館的梅沙（Thomas Messer）來看這些作品時，梅沙說他希望能為這些作品開一次展覽，可是他必須先徵得美術館的同意，然後再打電話給羅斯科。「我很懷疑梅沙說的有幾分真話，」羅斯科說，「他只是對我表示善意而已。」可是幾天後，就在羅斯科自殺前幾天，梅沙到畫室來安排展覽的事，羅斯科說，「我實在不知道我是不是應該展覽它們。」「他有極大的自我也有極大的懷疑，」史特恩說，他的懷疑從懷疑他自己延伸到懷疑別人。

但是，他十二月那個派對給他一個機會把他的新作品展示出來，那是一個晚上的個展，他自己掛的畫，控制的燈光，來的是一羣經過挑選的小圈子

裏的觀眾。觀畫的情況是仔細控制的。

　　一九六九年間，羅斯科對許多人，包括他女兒，抱怨過他工作上的困難。可是根據他的助手史坦德克的說法，羅斯科那年仍然規律地工作，跟他幾年來的工作時刻沒有什麼差別。史坦德克早上九點到畫室來時，羅斯科通常已經工作好幾個鐘頭了。「我在那裏的時候，他一直工作，」史坦德克說。「他好像每天都畫，而且畫了很多。」史坦德克也記得羅斯科身體上參與他作畫的情形：「他用很大的刷子，像漆房子的刷子——可能有六、七吋寬——非常堅固的刷子，他完全投入在塗刷顏色上面，他整個身體會跟著刷子在畫布上的動作而上下移動；好像他整個人完全在那裏面，不僅僅是移動手臂而已。他整個身子隨每一筆而往上往下動。」就像他後來幾年的時間表一樣，羅斯科通常在上午十一點左右停止——然後他必須面對如何填滿他的一天。可是雖然情緒低潮和嚴重的酗酒，雖然他極度擔心他的健康狀況，雖然和他太太兒子分開，雖然對他在藝術世界的地位充滿焦慮，羅斯科仍然全心致力於他的作品，好像繪畫本身——雖然他有時會說他恨繪畫——是他最可靠的穩定。

　　一九六九年，羅斯科繼續畫壓克力畫，有時混合油彩。到一九六八年底，他能在紙上做較大的畫——例如，大約六十吋長、四十二吋寬——一九六九年間，他逐漸加大紙的尺寸，因此到了年底，他用的紙張大約是七十二吋長、四十八吋寬——跟羅斯科中型畫布的尺寸差不多。他繼續在紙上畫了一些不同的色彩豐富的畫，可是他也開始創造他十二月在畫室裏展出的暗色畫。他在畫紙畫了一系列約有十三張「灰色上的棕色」作品，然後回到畫布上畫了一系列十八張「灰色上的黑色」作品。

　　題目（「灰色上的棕色」及「灰色上的黑色」）和「系列」的觀念都不是羅斯科本人的，他並沒有給這些畫任何題目。不像馬哲威爾的《西班牙共和國輓歌》（*Elegies for the Spanish Republic*）及德庫寧的《女人》（Women），這些畫沒有形式上的或自覺的（標號）「系列」成分。如果羅斯科覺得「無聊」或者擔心他一直在重複他自己，他另一方面也肯定重複的價值。「如果一件東西值得做一次，它也值得一而再，再而三地重做——探索，挖掘，強迫大眾面對這種重複。」從這個角度來看，所有羅斯科「獨立的」作品也都是一個系列的部分，每一件以和其他作品相似的一面再度肯定其他作品的嚴肅性，每一件作品以其和其他作品微妙的不同處來詮釋其他作品。這是為什麼羅斯科要他的作品以組群展出的原因。我們稱「灰色上的黑色」是一系列作品，我

們是在強調羅斯科再度探討、挖掘、和感情掙扎，並強迫我們注意最細微的不同處。

可是當他把一批這些較暗的作品讓藝術家希梵看時，他的老朋友說，「它們看起來不像羅斯科。」它們的確不像。這些「灰色上的黑色」作品中，畫布典型地被分割成兩個長方形部分，上面那個是平坦、不透明、不帶任何感情塗上的黑色，下面那個是灰色或是藍色的，通常混合了綠色、棕色、黃色或赭色，通常是以寬大、有力、有時甚至狂暴的筆觸畫上的。這不只是羅斯科過去幾年一直致力放棄的那些溫暖、明亮的顏色，極終的代表作是休斯頓教堂壁畫那些巨大而莊嚴的黑色長方形框框。他現在已經超過那一層，連油畫顏料的亮光都一起排除，壓克力不像油彩會反光，看起來是平坦而無法穿透的。

這些畫裏，好像所有的興奮，所有同時出現的顏色，所有迫切想溝通的渴望——並不使畫「開口」，而是使它們沉默地包圍觀眾——好像所有感官的愉悅和誘人的控制，完全從羅斯科的作品裏消失了。可是缺乏就像失落一樣，如果是自我強制的，對羅斯科而言可以是極富創造力的。現在是荒涼而壓抑的，不再誘人，羅斯科這些「灰色上的黑色」嚴肅地宣稱，除了他的方式別無出路：向內。

從五〇年代起，羅斯科一直用一種背景色——含有粉狀顏料的膠——來為他的畫布打底。這些「灰色上的黑色」却是用石膏粉打底，畫布的邊緣在繪畫過程中用膠布貼上，最後把膠布取下時會造成一圈從半吋到四分之三吋寬的白邊。羅斯科繪畫成長中一個非常重要的關鍵是在一九四〇年代早期，他把那些原先安全地鎖在邊緣的重疊長方形放鬆，把它們懸置在背景色裏面，使它們能隨著觀眾自由地往前或往後移動。可是這些「灰色上的黑色」畫裏的長方形再度被固定在邊緣上。你永遠在畫面之外。

羅斯科一九六七年開始用壓克力在畫紙作畫以後，他通常是把完成的作品送到替他修畫的高德列雅那裏去，他把畫紙裱在纖維板上，把周圍的白邊包起來，然後再塗上羅斯科用的底色。❶在某個時刻他忽然想到保存這些戲劇性的白色邊緣的可能性，他經過相當時間的猶豫和反覆思考後才決定如此做。可是，正如麥金尼寫的，「他是從典型的『畫室意外』中觀察出一種新的可能，開始做他最後一系列主要的繪畫——用壓克力在畫布上畫出『灰色上的黑色』。」除了固定這些長方形，這些白色的邊緣同時成了畫面的畫框，這

個畫家過去認爲畫框等於棺材。從前，羅斯科的畫面從來沒有畫框，讓畫面和其周圍的環境沒有一個明顯的分界。現在強烈的白色邊緣把作品從「實際」空間中分割。這些畫——雖然尺寸巨大——仍然不像從前那些畫那樣「展現」出自身，它們是一些有自己範圍的物品，它們的空間是被框住的。

在羅斯科十二月的畫室派對裏，葛特列伯靠近雷·帕克說，「馬克這些畫，完全看你把窗上的帘子拉得多高或者多低。」這些交接的地方通常安排在畫面下半部的高度，同時也像一條地平線，界定一個往後推向牆壁的空間。「他接受這種地平線的聯想，」高德華特寫道，「完全控制的狀況很明顯也是他的目的之一。」白色的邊緣提醒觀察的人他是在看一個兩度空間的表面。交接面不能是一條水平線，那會使畫面變得平坦。因此，「灰色上的黑色」系列並沒有包圍觀眾，而是創造出一個空間同時把進口推開並且關閉；它們看起來不像羅斯科的作品，它們的「行動」也不是羅斯科的。

羅斯科在一九四九年寫過，一個畫家朝著「除去畫家和他觀念之間以及觀念和觀眾之間的障礙」而進展。「灰色上的黑色」系列奉行了減少（除去）的理論，可是羅斯科最後、最強烈的除去不是把觀眾和觀念之間的障礙除去，而是一種個人退去的姿態。白色的邊緣，和那些嚴峻、陰鬱的顏色，壓克力不透明的顏料，以及一種瀰漫著的深限於自我內在的感覺，把觀眾和藝術家放在這個荒涼、關閉的空間之外。好像一部分的羅斯科希望能回到他自己裏面去，另一部分的羅斯科站在外面，漠然地思考，畫出那種欲望。

「黑暗永遠是在上層，」羅斯科說。因爲這些黑暗的顏色顯得沉重，黑色壓著灰色或者藍色，造成一種無言的預兆感覺。有些畫面很像一個在外太空空間裏一片空無的黑色背景前月光下寂然的景象。有的或者暗示掉進黑色深淵裏的灰色懸崖。在《灰色上的黑》（*Black on Grey*, 1969）（彩圖18）裏面，有一種濃密、窒息的棕色，底下含有一點紅色和紫色，可是這些顏色永遠無法穿透那片不透明的表面。我們的凝視被強迫往下，到下面海藍色的長方形框框，上面有羽毛般輕飄的筆觸畫的黃綠色自然形狀。這塊空間充滿了四處瀰漫、沒有光源的亮光，有一種水裏自然物的特色，令人想起許多羅斯科在四〇年代中期那些水氣蒸騰的畫面。由於這塊畫面比較輕、比較多變化，造成一種視覺上的深度和優雅的弧形形狀，給我們一個冷而陰鬱卻仍然舒放和休息的內在空間——這個空間和外界強硬地隔開。好像這個代表了美、流動及變化可能的空間被一片黑暗重重壓下來，已經是羅斯科無法接觸的了。繪

畫不再是呼吸或再度伸動臂膀，繪畫現在變成一種移向沉默、孤寂和自我封閉的運動。

麥金尼記得羅斯科「對許多到他畫室來，立刻被他那些較明亮的畫布吸引的人表示極度的不耐煩，他認爲那些是『比較容易懂』的東西。他們對他那些陰暗『比較難懂』的畫布沒有同樣熱烈的反應。」當然，其中一人是羅斯科自己的經紀人，麥金尼的老闆洛德。羅斯科一直堅持他不是一個色彩畫家或裝飾畫家。這些「灰色上的黑色」繪畫系列，安—瑪麗·列文說，「他刻意地試著創造出同等的意義而極少顏色的畫面……所以沒有勇氣或興趣面對『主題』的人不會想看或買這些畫。」把他的形式簡化到兩個長方形，使顏色變暗幾乎到沒有什麼色彩，羅斯科躲開他的「形像」，試驗他的觀眾，給他的作品一種新的冒險和難度，「好像在說，『雖然我有這麼多困難，我仍然能創出這些。』」作爲一個圈外人對羅斯科是可行的，甚至是理想的，只要那是他自己的選擇，只要他不是被那些野心勃勃的年輕畫家或只跟流行的經紀人推到一邊。

「我應該畫這些畫的，」羅斯科有一次告訴莉達·瑞哈特，他指的是那些她死去的丈夫艾德的作品。從一九六〇到一九六七年他過世爲止，瑞哈特的作品只限於一個尺寸（六十吋的正方形），一種顏色（黑色），一種形式：一個直線邊緣的十字架慢慢從黑色中浮現出來，整個畫面永遠是一種平坦、沒有特點的表面。瑞哈特找到一種值得一再重複的東西，要觀眾看那種重複。羅斯科總是對這種純粹性非常傾倒，也受到威脅，他在「灰色上的黑色」系列中侵入一個年輕的敵手已經佔領的地盤——而且從一九六九年春天，他開始和瑞哈特的遺孀莉達發生關係——因此可以宣稱是他自己的。他接著又擔心他是否能保持平手。「他懷疑他的畫是否和瑞哈特的一樣好，」庫尼茲說，「他想或許它們並沒有瑞哈特的好。」「我和瑞哈特不同的地方是他是一個謎，」羅斯科在他自己比較有信心時曾說過。「我的意思是他的畫是非物質性的。我的則在這裏。實實在在地。表面、筆觸等等。他的是不可觸摸的。」羅斯科認爲自己和瑞哈特的不同在於他自己比較具體和有人的氣息。然而，「灰色上的黑色」作品中像彩圖21那幅，我們看到的是一片無法穿透的黑色壓在一個較明亮、富變化、誘人——一個比較具體和有人的氣息——的空間上，現在處於一種沉重的壓力下，緊緊封閉起來。

「灰色上的黑色」系列不只是一種前衛性的努力，期望抵制一個能吸收

任何及所有拒絕姿態的藝術市場。它們也不僅僅是形式上的實驗，看羅斯科能夠減掉多少而仍然能創造一幅畫。它們也不只是用來打倒一個敵手的計策，雖然它們含有上面提到的每一點。即使如此有距離、如此控制，「灰色上的黑色」仍然是感情極強烈的：它們非常公開地表達想退去的迫切性，撤退，「像蚌殼那樣緊緊閉上。」不僅是這些畫詮釋了羅斯科的死；他的自殺也詮釋了這些畫：羅斯科強調的這種感覺，是真實的。

<p style="text-align:center">＊</p>

好像命運故意跟他過不去，要他和那些他最不信任的專業人士打交道，羅斯科在他生命的最後十四個月和他的醫生建立起非常複雜、曖昧的關係。迫切地需要他們的幫助，他會在一個月之間五次去求助於格羅卡斯特醫生，當格羅卡斯特度假出門時，沒有約時間就出現在密德醫生診所，暗示他受到極大的壓力，但是拒絕透露詳情，變得過分注意他飲食的細節，害怕他不能停止菸酒，又拒絕停止抽菸飲酒，希望得到好消息，拒絕相信好消息，一下子頹喪而馴良，一下子又變得易怒而抗拒。

他的確（大部分時候）遵照他的飲食規定，他也繼續減輕體重。到了一九七〇年一月，他的血壓很正常。可是在另一方面，他的健康繼續壞下去。格羅卡斯特醫生在一九六九年一月警告過他，他加大的肝臟有硬化現象，這是他喝酒的結果；後來，那年十月，米勒（Lawson E. Miller）醫生診斷他有肺氣腫，是他抽菸的結果。一九六八年秋天，格羅卡斯特醫生發現了疝氣，可是羅斯科拒絕動手術。最糟的是，羅斯科深陷在密德醫生說的「全球性低氣壓」中。

「低潮，」史泰隆（William Styron）在《可見的黑暗》（Darkness Visible）裏寫道，是「一個色調平淡沒有任何顯著存在的名詞，用來形容經濟衰退或者地面凹痕，形容這樣嚴重的病症，這個字眼真正是文字中最沒有分量的字了。」得到這種可怕的病的感覺到底是怎樣的呢？陷入低潮是失去所有對人、對工作、對講話、對生活本身的樂趣和興趣，覺得無精打采而又焦躁不寧，會受到一波一波焦慮和恐懼的侵襲，無法專心，迷亂，健忘，容易分神，覺得自己沒有價值，覺得濃重的憂傷。一九六八年九月，格羅卡斯特醫生介紹羅斯科去看一個心理醫生舒恩伯格（Bernard Schoenberg），「他診斷羅斯科的情緒低潮非常嚴重，應該立刻開始治療。」羅斯科拒絕了。

羅斯科從一九五〇年代初期就是心理醫生魯迪克夫婦（Bruce and Dorothy Ruddick）的朋友。他動脈瘤後不久，他問魯迪克他是否能在星期六到他辦公室去看他。「他來了告訴我他的心完全破碎了。我不知道是怎麼回事。他非常傷感。他處於一種低潮之下。他才得了動脈瘤，對他身體的自尊是一個重大的打擊。他活在這個可怕疾病威脅的刀口上。」羅斯科問魯迪克是否可以治療他，魯迪克說從朋友的角度來看，他不能。然而羅斯科每個星期六到他那裏去，只是跟他談話。

他對他自己的喝酒程度非常震驚。他非常不高興他和瑪爾兩人喝這麼多酒。他沒有怪瑪爾，可是他說，「我們喝的太多了，」他覺得那破壞了他們的生活，他還表示非常擔心這在某些方面可能會傷害他們的孩子，尤其是他的兒子。他非常疼那個小孩。

他談到加諸於身的名聲和公共角色，他失掉了任何隱私的感覺。

他還說他感到痛，那種痛似乎無法測量或找出來。他的醫生似乎認爲那種痛是無法解説甚至想像的。

年紀大了，覺得受到威脅和消沉，或許他想到我這裏來是找一個人可以了解他的痛苦，同情他的痛苦。我不認爲很多人了解——因爲如果你想這個人是處於一個那樣有力的位置，在大家羨慕和接受的地位，他是一個極有權力的人，他的痛苦對大多數人幾乎是不適當的。

我認爲馬克説的不只是他胸部因動脈瘤而有的眞的痛，那有時候可以痛得很厲害，可是他的醫生告訴他他情況很好，沒有理由會痛。他眞正的痛是心裏的痛——非常可怕的痛，我相信他生命裏對他重要的人也無法進入，減低他的壓力。

他覺得他經歷的痛苦深到已經影響到他的創作能力。他沒有説那使他停止創作，可是却消磨了他。他覺得他沒有那種他要有的活力和精力。他也覺得他自己對抗情緒低落的藥，他的酒精，已經沒有作用了。

他知道他喝酒是在毀滅自己。他也擔心瑪爾的酗酒。和瑪爾分開，那是他心碎的事。他愛瑪爾，可是我認爲他非常憤怒，因爲他覺得她自己決定拋棄他。

他跟我談話時，他看不到任何未來的快樂——除了他談到迪曼尼爾教堂時；那是使他快樂的事，而且是在那裏的。其他時候，他並不是悲慘的，而是哀愁——並不是絕望的表示，而是一種沒有希望的期待。那並不是消沉，也不是抱怨他應該得到較好的待遇等等。那是一種對生命不抱希望的看法。

他表示他個人的絕望感，這些可怕的死亡的威脅——加上一個事實：他母親的死給他留下的陰影。他談到她。他提到她的死給他重大的打擊。他說到好像幾乎是——這是一個分析性的說法——好像他預感到和他自己的死有某種聯繫。

羅斯科最後一次到魯迪克醫生那裏去時，他建議替他找一個心理醫生，可是羅斯科說，「不，他有一點生氣。」「可能他覺得我們之間雖然沒有深厚的友誼，可是有一種對彼此的熱愛，或者能夠成為分擔這種痛苦的橋樑。」羅斯科在一個心理醫生身上找到私人的關係，可是一旦魯迪克醫生想把他領到一個專業人士的手中，他退避了。那個星期六他離開魯迪克的辦公室時，羅斯科擁抱魯迪克，並吻了他的兩頰。

芮斯也有一個專業醫生要推薦給他：克來恩醫生，他是紐約州洛克蘭州立醫院研究中心的主任，曾得到拉斯卡基金會（Albert and Mary Lasker Foundation）的研究基金，芮斯是那個基金會的主任。❷

克來恩醫生對傳統的心理治療不太重視。「心理治療已經花了太長的時間在這種假象上面，相信每一種情緒上的問題都需要病人把他過去的每一種經驗講出來。」❸克來恩醫生脫離這種假象，保證一種快速、便宜的治療；他用的是化學藥品。❹

現在藥物已經是一種治療多種情緒問題的傳統方式了，而且經常是最有效的方式。克來恩醫生是用化學藥品治療情緒低潮的先鋒人物，他相信情緒低潮幾乎都是「身體裏面起伏的生化元素造成不平衡的結果。」他用生化方式來使體內的生化流體鎮靜下來，在短期內（三、四個月）使病人減輕症狀，每一次治療是十五分鐘。克來恩醫生的理論在《時尚》雜誌以及他的書像《從哀愁到快樂》（From Sad to Glad）出現，深受大眾歡迎，他對其他治療方式和同行的批評一概置之不理。❺

有一個克來恩醫生的病人，經歷了一年多的情緒低潮，記得她第一次和

克來恩醫生見面的情形：「我終於鼓起勇氣，打扮妥當，把自己武裝起來，我那同情的丈夫陪在我身邊。對面是克來恩醫生，坐在一張黑色的皮椅上，被一羣美麗的非洲藝術品包圍，還有兩個灰色的電話是準備答覆緊急電話的。克來恩醫生穿著灰色條紋、剪裁精緻的西服。他那張陽光下曬過的微笑著的面孔和滿頭銀髮給人很多信心。」

克來恩醫生的辦公室在東六十九街一間時髦的褐石房子裏，離羅斯科的畫室只有兩條街距離。他愉快地治療他那些不快樂的病人。「許多情況下，」他寫道，「你一眼就可以看出情緒消沉的人。他們內在的痛苦影響到外表，從一些極小的地方，像衣服、姿勢、步伐和儀態。」克來恩醫生從外面——衣服及身體的移動——看到裏面。不論他看什麼，他看到的都是情緒低潮。到一九七四年，他曾治療過五千病人，他說約有百分之八十五從哀傷變成快樂。「過去那些緊鎖的地窖被鎮靜劑溫和的控制取代，」克來恩醫生宣稱。從一個社會烏托邦的觀點，克來恩醫生已經看見那些蛇囓的折磨被活著的死人取代。

羅斯科有幾分不情願去看克來恩醫生。正如瑞貝加·芮斯說的，「你必須給馬克一些監督才能使他做對他自己有益的事。」這種情形下，主動的管理是極為必要的。一九六八年十二月九日——羅斯科搬到畫室前三個星期——芮斯為羅斯科和克來恩醫生約定時間，在一個沒有其他病人的傍晚，「所以馬克會覺得比較自在」——也就是說，對一個他覺得不自在的約會保持機密。芮斯夫婦懷疑羅斯科到時候不會去，所以芮斯親自到畫室來陪他到克來恩醫生那裏去。

「一個病人同時看好幾個醫生並沒有什麼特別，可是要確定的是，」克來恩醫生在《從哀愁到快樂》中告訴有情緒問題的病人，「每一個醫生知道其他醫生在做什麼，如果必要，要醫生自己和別的醫生聯絡。」可是克來恩醫生給羅斯科開了一種抵抗低潮的興奮劑「使樂觀」和一種鎮靜劑（Valium），沒有和格羅卡斯特和密德醫生商量。芮斯選擇的醫生再次取代了格羅卡斯特醫生。

一九六九年八月，格羅卡斯特和克來恩都出去度假了，羅斯科去看了李遜（Arnold L. Lision）醫生，他診斷羅斯科有過分焦慮的現象，給他開了控制低潮的興奮劑。幾天後，羅斯科沒有事先約定就出現在密德醫生的辦公室，他有一年多沒見過密德醫生了。密德醫生注意到羅斯科顯得「完全失落、深受困擾，而且有些恍惚。」雖然他對羅斯科服用的新出的興奮劑沒有什麼經驗，密德醫生知道「使樂觀」可能會造成心臟頻率的變化，所以對像羅斯科那樣

的心臟病患者而言，「不應該是你最先想到要用的藥。」他也確定羅斯科服藥過多：「我毫無疑問他用的藥量過多。」結果，他注意到「每次羅斯科開始用新的『使樂觀』藥量，他變得更沮喪更易怒。」密德減低了羅斯科的藥量，留了條子給克來恩——他無法用電話聯絡上——結果「每次我減低他的藥量，或改變或停止，他會去問克來恩醫生，不久又會被改回原樣。」

在同行中，克來恩醫生被認為是「專橫的，有魅力而且極聰明，喜歡控制——一個相當自我的人，可能跟其他醫生一起處理問題時對他們不太在意。」這是他和格羅卡斯特的關係。羅斯科第一次和克來恩醫生見面幾天後，他去看格羅卡斯特醫生。「使樂觀」令他害怕，羅斯科說。他該怎麼辦？格羅卡斯特和密德的看法一致，認為那對有心臟病的人不是最理想的藥，他叫羅斯科不要用它。格羅卡斯特醫生也覺得非常擔心，克來恩醫生開了「使樂觀」，並沒有事先問他羅斯科的醫藥歷史，他現在用的藥等等。他告訴羅斯科「除非我先跟他們談過，不要隨便徵求他們的意見。」幾天後，克來恩醫生打電話給格羅卡斯特醫生，控訴他干涉他如何治療病人。兩個醫生的談話極不愉快。克來恩醫生再打電話時，格羅卡斯特醫生拒絕跟他談，克來恩寄了一封掛號信告訴他羅斯科非常消沉而且有自殺的傾向。

雖然有格羅卡斯特醫生的警告，羅斯科仍然去看克來恩醫生，繼續用「使樂觀」和他開的鎮靜劑，正如從前格羅卡斯特不願給他開安眠藥，他跑去找別的醫生開一樣。當馬拉末一九六九年到羅斯科畫室去看他時——他們兩人是和他們太太一起坐在同一輛參加詹森 (Lyndon Johnson) 總統就職典禮的公車上（車上有「文化界領袖」的牌子）認識的——羅斯科給他看了幾幅壓克力近作，談到他動脈瘤後可怕的情緒消沉，以及他無法專心工作等等——直到他看了心理醫生，給了他這種新的藥品使他脫離消沉狀態，恢復他的活力，使他又能重新開始工作。

可是羅斯科的情緒，至少他告訴格羅卡斯特醫生的部分仍然有很大的起伏。一九六九年三月——就在他和瑞哈特的太太莉達開始發生關係後，「我認為那是他第一次看起來比較自在。」他的血壓正常。可是羅斯科仍然無法停止喝酒和抽菸。他用克來恩醫生給他開的藥。可是他是用羅斯科的方式吃這些藥。有時候，他根本不吃。有時候，就像很多朋友看見的，他吞下一把藥（「醫生說每次吃兩粒，可是誰去數這些？」他告訴里夫）。有時候，他混合這些藥和酒一起吃下。這些藥（或者藥和酒混吃），他有時等於是在自殺。

像克來恩醫生這種治療，保證使痛苦的徵狀消失，而且不必讓一個沒有關係的專業人士檢查你的心理，對羅斯科是有吸引力的，羅斯科是一個內向的畫家，但是「不能忍受自省」。對於男性的權威，羅斯科成人後的多半時間，都是以一種武斷、害怕背叛、很快採取憤怒的攻擊立場。現在，一方面像馬哲威爾看到的，羅斯科頑強地拒絕任何人的評斷，所以沒有人能干涉，把他自己鎖在一種幾乎是「形而上的孤寂境地」。而另一方面，羅斯科變得越來越被動地依賴那些許多人表示懷疑的芮斯和克來恩。

「一幅真正的畫是那幅畫完滿豐盈的時候，」羅斯科告訴安—瑪麗·列文。庫尼茲感到羅斯科的存在「中間有一大塊是空的」。可是在藝術上，羅斯科把他的空完滿豐盈地畫出來。在生活中，他曾用食物、酒、菸來安慰他自己，現在他用興奮劑和鎮靜劑。羅斯科是一個藥劑師的兒子，他的哥哥也是藥劑師，他是在藥店裏長大的。克來恩醫生是一位心理藥物學家。他生命的最後一年，羅斯科的櫥子裏面和床邊的桌子上擺滿了各種藥品，治痛風的藥，治高血壓的藥，焦慮的藥，情緒低落的藥。他自殺的那天，他用了大量克來恩醫生開的「使樂觀」。

羅斯科記得他自己的父親非常嚴厲和苛求。雅各在波特蘭過世，他使馬考斯「陷入困境」。他是受害的兒子。羅斯科不把自己想成一個畫家，而把自己想成一個有彌賽亞新視界的傳播人，能把他自己的痛苦、失落轉化成「超越繪畫本身的」一種感官上和精神上的完滿豐盈境界。他死的時候，他畫室中僅有的幾本書裏面有一本是破舊的《恐懼與顫抖》。當他一九五八年在普拉特學院演講時，羅斯科認同的已經不再是以撒，而是亞伯拉罕：一個因他沉默地獻身於「無法了解」的行動而和所有他身邊的人隔離的人，連他的妻子在內。當他以自我犧牲的儀式結束他的生命時，羅斯科表達的既是亞伯拉罕也是以撒，嚴厲的父親和服從的兒子，他的痛苦給他帶來令人難忘的榮耀。

*

「我對他的最後一段記憶是非常快樂的，那是在一年前他處於兩次情緒低潮中間一段時間，」羅伯遜在羅斯科死後不久寫道。「他和他太太分居後，搬進他那寬大的畫室裏，他告訴我他自從離開學校以來沒有這麼自在、這麼樂觀、這麼快樂過。『這個畫室聽音樂理想極了，』他說，他喜歡放唱片，『我每天早上醒來想一些沒有解決的問題。』」可能羅斯科剛剛搬進畫室時，他覺

得解脫，逃出那個已經淪落到無法挽救的婚姻。也許，對一個他並不那麼熟的人，他表現出一副轉變的、回到浪漫化的學生時代的樣子。

在他結束他第一次婚姻後不久，羅斯科覺得自己處於「新生的邊緣」。這一次，他選擇在一月一日離開瑪爾，好像他象徵性地肯定一種新生的渴望。他離開時，什麼都沒有拿。「他什麼都沒收，就走出家門了」，好像他在肯定渴望和過去完全切斷的一個新生活。可是一九六九年一月，羅斯科已經六十五歲了；他得了很嚴重的動脈瘤；多半時候他處於消沉狀態；他有兩個孩子，小的那個才五歲；他正在結束第二次婚姻，一個持續了二十三年的婚姻。事實上，他一九四三年想像的「新生」現在就像他過去的那個婚姻一樣，過去重新出現在現在生活中。羅斯科一直很難找到一條不是自我懲罰的解脫，部分原因是解脫必須要有分離，分離對羅斯科是非常痛苦的。他和伊迪斯‧沙查分居後躺在床上三個月。現在，他再度單獨一人，這一次是在掛滿他巨幅畫布和幾件廉價家具的畫室裏。

搬進畫室幾個月後——一個朋友說像住在一個空的游泳池裏——羅斯科開始和莉達‧瑞哈特交往。她於一九二八年生於德國，原來姓李普高斯基（Ziprkowski），父親是波蘭人，母親是俄國人，都是猶太裔。第二次世界大戰初期，她被一個救濟組織帶到英國。她的父母和一個妹妹都死於納粹手下。戰爭結束後，她到紐約來，和一個叔叔住在一起。她在傑弗遜學校（Jefferson School）從路易斯（Norman Lewis）學畫，然後進入新學院，最後進了哥倫比亞大學。

一九五三年，她和瑞哈特結婚。她第一次遇見羅斯科經由帕森斯畫廊，五〇年代經常見到他，後來瑞哈特和羅斯科鬧翻後，他們就很少見面了，而當羅斯科和瑞哈特的友誼恢復後才又常見面。

一九六九年春天，莉達‧瑞哈特四十歲，羅斯科六十五歲。她孀居一年半了，他和他太太分居三個月。兩人都處於容易受到傷害的處境。她失掉一個畫家丈夫，生前從未得到經濟上的成功，直到他死時才漸漸獲得注意，他留下一大堆畫，她沒有信心自己能夠管理。艾德‧瑞哈特死前六個月，「這些日子裏忽然覺得我的天真和沒有經驗像個新生的嬰兒一樣，」他轉向羅斯科請教許多問題。一九六九年三月，莉達‧瑞哈特開始交涉賣一批艾德的畫給馬堡，她向羅斯科——一個在藝術界有經驗、有地位的年長藝術家——求助。

莉達‧瑞哈特是大屠殺活下來的孤兒，一個流亡的猶太人，一個「活下

來的人」。她年輕。她一頭烏黑的頭髮緊緊往後梳成一個髻，極白的皮膚，經常穿一身黑，她給人的感覺是寧靜、雅致的——也非常美麗。絕望、孤單、害怕他自己迫近的死亡，無法控制他的酗酒，他外表的尊嚴被病痛和年紀破壞，尋找活力和慰藉，羅斯科投向莉達・瑞哈特。她以為他能照顧她；他認為她能照顧他。

格羅卡斯特醫生注意到就在他開始和莉達・瑞哈特交往時，羅斯科「看起來比較自在。」她記得一九六九年間，羅斯科經常很愉快，穩定地工作，有時候對自己的作品感到興奮，能夠花上好幾個鐘頭研究他自己的畫。她和羅斯科一起去看戲、看電影，出去吃飯，談論政治，談他的作品，並不覺得羅斯科是一個陷在非常消沉情緒中的人。她也記得苦悶的時候，他經歷過的威脅生命的病症，失掉重要的友誼，被「瑪爾趕出來」（他那麼說），現在覺得他自己太疲倦而無法享受他的成功，覺得別人像禿鷹似的降在他身上，覺得他離開他妻子是不對的——相信別人也那麼認為。

一九四三年，羅斯科曾寫信告訴他姊姊，雖然他發現他的新生活「既興奮又悲傷」，「我最不希望的是回到從前的生活。」可是這一次，雖然戲劇性地選擇年初離開家，什麼東西也不帶，羅斯科覺得自己心裏往回走，覺得很難在他過去的生活和新生活之間畫一條清楚的界限。他對一些朋友抱怨瑪爾喝酒過多，她「恨」他的畫，她把他趕出家門。他控訴有的朋友替瑪爾監視他的行動。然而，他自己每天打電話給她，通常清晨很早打給她，經常談半個鐘頭左右。事實上，什麼東西都不帶走，給他一個理由回家，所以他會回到九十五街家裏拿一件襯衫或一條褲子。他有時也回去吃飯，但是這些時候通常以吵架結束。羅斯科不贊同費伯離開他的第二任妻子，娶了較年輕的第三任妻子。羅斯科自己是否也要犯同樣的罪行呢？他覺得有罪惡感。因此他可能會有另一樣失落。

至少羅斯科自己說莉達・瑞哈特給他壓力要他離婚好跟她結婚；他一直在抗拒。瑪爾要他搬回家去，他也在抗拒。他死前兩個星期的一個早上，羅斯科非常激動地出現在芮斯家裏。「瑞貝加，」他說，「如果你知道我是怎樣一個騙子，你不會讓我進門。我騙了我太太。我騙了莉達。」然而，雖然他厭惡自己，他無法做一個決定性的行動。

羅斯科覺得被限制，癱瘓，無能。一九六九年聖誕節前後，羅斯科自殺前兩個月，他和莉達・瑞哈特一起參加凱薩琳・庫開的一個宴會。「到處都是

客人，」庫說，「他沒跟任何人講話；只跟著我走進廚房。」他沒有喝酒，可是「他非常沮喪。他那時完完全全陷在他自己的困境中，幾乎沒有注意到他周圍的節慶喜氣。」庫問他爲什麼不回到瑪爾身邊，如果分開使他這樣痛苦。「他同意部分的他希望回去，可是他了解過去那麼多怨恨的衝突已經回不去了。『沒法挽救了。』他說。然後他說，『我一直在想，如果我能走出她們的生活，她們兩人都會過得比較好。』」

把自殺看成爲那些他最親近的人犧牲，而不是抛棄他們，羅斯科可以從目前這個不可能的困境中退出。

<p style="text-align:center">*</p>

一九六八年五月二十八日，羅斯科被選入國家藝術人文中心（National Institute of Arts and Letters），此時他仍在從動脈瘤復原中。

一九六九年六月九日，他得到耶魯大學——他一九二三年退學的大學——的榮譽博士學位，耶魯的校長伯斯特（Kingman Brewster）宣讀羅斯科的成就：

> 作爲少數幾名可稱爲美國新畫派創始人之中的一位，你爲你自己在美國藝術上創造了一個永久的地位。你的畫以簡單的形式和動人的顏色著稱。你在這些以人性存在的悲劇爲基礎的作品中達到了視覺和精神上的宏偉境界。你的影響滋養了無數世界各地的年輕藝術家，耶魯大學尊崇你的影響力，決定頒贈藝術榮譽博士學位給你。

羅斯科的答覆很簡短：

> 我在此謝謝大學和頒贈委員會給我的榮譽學位。你們必須相信我接受這樣的榮譽就跟決定頒贈給什麼人一樣困難。
>
> 我年輕時，藝術是一件寂寞的事業：沒有畫廊，沒有蒐藏家，沒有藝評家，沒有錢。然而那是一個黃金時代，因爲那時我們沒有任何可以失掉，只有一個視界可以達到。今天的情形卻大不相同。這是一個充滿字眼、活動和消費的時代。我不打算討論哪一種世界比較好。可是我知道許多投入這一行的人非常迫切地在尋找一個寂靜的空間，可以使他們生根成長。我們必須希望他們能夠找到。

　　羅斯科在耶魯行政首長、教員及客人的行列中走過校園時，他經過他表兄愛德華・魏恩斯坦身邊，他問羅斯科到這裏來做什麼。羅斯科把一隻手指頭壓在唇上，安靜地走過。典禮之後，魏恩斯坦找到羅斯科，看見他脫下方帽子和袍子，問他，「你不跟其他得學位的人一起午餐嗎?」「誰要他們的午餐。我要回紐約去了。」羅斯科回答。他們兩人一同走到紐哈芬火車站。魏恩斯坦提起他們的「叔叔」奈特有一次看到羅斯科在一些魏恩斯坦公司的包裝紙上畫的素描，搖搖頭，說，「馬考斯，你爲什麼浪費你的時間呢? 你永遠不能靠這個來維生的。」羅斯科和他表哥大笑起來。

　　到這時爲止，羅斯科已經在哈佛大學以五幅壁畫裝飾了一間房間，或者說創造了一個空間。十四幅壁畫很快就會填滿休斯頓教堂。九幅原先的斯格蘭壁畫不久也會掛在倫敦泰特畫廊屬於它們自己的畫室裏。一九六九年四月，羅斯科開始和聯合國教科文組織在巴黎的辦公室討論給一間放著傑克梅第雕塑的房間幾幅繪畫。至少從理論上來講，這些作品使羅斯科在文化史上佔有一個恆久的地位，一個在時間之外，不會被時間銷蝕的地位——一個在他死後仍會得到認可的價值。

　　他一九六八年的整理理出約有八百件他所謂的「存貨」。他死後那些存貨的下場如何呢? 至少從一九六○年開始，羅斯科有了基金會的念頭，先是爲了避免繳稅，後來是爲了他死後處理他繪畫分散的問題和他的名譽。羅斯科一九六八年的遺囑裏，馬克・羅斯科基金會得到他最大一部分財產。可是基金會沒有正式成立。

　　一九六九年春天，羅斯科和現代美術館的評鑑人魯賓午餐，羅斯科後來把魯賓列爲他基金會的董事之一。他們那天的談話中，「羅斯科表示關心他作品的保存問題，」魯賓說。「他不願意那些作品出售。他留給他家人的錢已經足夠了。他覺得，『我希望能保護這些作品。』」羅斯科特別提到「他非常希望能盡量永遠保持許多或不同組的作品在一起。」不久之後，基金會的董事在羅斯科的畫室開了第一次會議。他們是高德華特、列文、芮斯、魯賓和史塔莫斯。羅斯科午餐時喝醉了，幾乎不能走，魯賓說，好像「投入太多在賭注上似的」。但是會議仍然進行了。魯賓建議一個很小的美術館，像巴黎的雷捷美術館，也許在曼哈頓一間褐石房子裏，可以不斷地展出幾幅羅斯科的作品。芮斯說這個建議「荒唐」，太貴了。魯賓接著建議把一組羅斯科的畫借給那些

無法購買，可是願意闢一個空間及適當的光線條件作長期展覽的美術館。魯賓還說，那天的會議也包括給有需要的年老畫家獎金的簡短討論。

到了一九六九年六月基金會成立時，魯賓的名字已經從董事中除去，加上了製作人威爾德（他是芮斯的客戶），以及作曲家費德門（Morton Feldman）（羅斯科的朋友）。魯賓相信芮斯說服羅斯科把他的名字除去。❻基金會根據財團組織的協定，將把經費「完全用在慈善、科學或教育目的上」。正如羅斯科的遺囑（也是芮斯的手筆），這個協定對基金會的目的其實非常模糊，而這個基金會在羅斯科死時，得到極大數量價值極高的畫，藝術家希望保護他作品的意願也是大家知道的。芮斯後來說他故意用模糊語意──顯然不是偶然的──好使協定不限制董事的決定。

當然，從羅斯科的角度來看，這個基金會的目的是限制董事，使他們按他的希望執行。芮斯應該清清楚楚地問羅斯科的意思，在遺囑或財團組織規定，或者二者上說明處理羅斯科繪畫的指示。事實上，在羅斯科和瑪爾一九五九年遺囑附屬的給費伯和芮斯的信上，他們清楚地說明處理羅斯科繪畫的條件。這種正式的指示在一九六九年更為重要，因為當時他的情緒問題和酗酒使他在不同時間說不同的話。❼沒有這樣一份規定，羅斯科遺產的執行人和基金會的董事只有靠他們自己的看法來決定羅斯科的意願。正如〈羅斯科的事〉告訴我們的，他們的看法並不是沒有私人的利益在內。

羅斯科死後幾個月，在一九七○年十一月，董事決定修正財團規章，把基金會的唯一目的改成「給年長的創作藝術家、音樂家、作曲家和作家經濟上的支援」。高德華特知道這個改變後，他表示反對。芮斯告訴他羅斯科活著的最後幾個月中，改變了他對基金會目的的看法。❽很明顯的，此時芮斯已經不在意限制董事了；而這是因為當規章改變時，三位董事同時也是遺囑執行人──芮斯、列文、史塔莫斯──已經把羅斯科遺產中所有的畫賣給馬堡畫廊。如何處理羅斯科的畫已經不重要了；所有的畫，一共七百九十八幅，全部都賣掉了。

不錯，羅斯科經常表示對年老的藝術家的關懷。年輕的藝術家處境好得多；他們得到的太容易了。「那些年輕人什麼都為他們安排好了。所有的獎金、獎品、榮耀都到年輕人手裏。」羅斯科抱怨道。此外，成功和發達的分配是抽樣的，沒有根據的。「我仍然和我一毛不文時同樣地畫畫，為同樣的原因畫畫。」他說。「我不懂為什麼我現在突然有了這麼多錢。這完全是不真實的。」部分

的羅斯科會爲「控制情況」而戰鬥，另一部分對任何穩定、持續的秩序或控制都感到恐懼。他自己的成功使他不安：他必須從那些有侵略性的年輕畫家手裏保護他得到的成功，但是他也願意和那些他同代沒有得到太多注意——但是也不像紐曼或瑞哈特威脅到他的地位——的畫家分享他成功的一部分。當羅斯科看到一個需要幫助的老畫家，他看到的也是他自己七十五歲的形像——他眼中藝術市場的多變和不可靠使他相信這種可能。

然而，他對老藝術家的關懷比起他長期縈懷的安置他的作品只是次要的事，雖然有時這種希望在執行時變得十分曖昧。高德華特雖然不是羅斯科親近的朋友，他（和亞絞頓）是少數幾個羅斯科尊敬的藝評家，他的看重使他要求高德華特寫一本關於他作品的書，他會提供高德華特要的文件，在一九六九年中，他和高德華特有過好幾次兩三小時關於他作品的討論。高德華特認爲羅斯科基金會有兩個目的：第一是「展覽及安排」羅斯科的畫，「保持他的成就和榮譽，特別注意他希望他的作品是成組地被觀賞，而不是單一一幅」；第二是賣掉「部分羅斯科的畫，作爲年老畫家的基金」，那些畫家「一生致力於藝術，需要經濟上的支助」。莉達‧瑞哈特在羅斯科最後一年生命中顯然和他十分接近，她說，「我仍然相信馬克要把他的畫留下，放在基金會，希望能找到最恰當的機會展示他的作品。他對爲別人賣畫沒有什麼興趣。那是最違背他意願的。」

然而，就在他爲了保護他的作品而把他的畫從藝術市場撤回的同時，他也繼續在芮斯的指導下賣畫給馬堡畫廊。

他死前兩個月，一九六九年十二月，羅斯科以三十九萬六千元賣了十八幅油畫給洛德，同樣的長期、無利息付款方式。

一九七〇年二月，另一個馬堡合約又在交易中。二月二十五日早上，麥金尼和他約好到他畫室接他一起到他儲藏作品的倉庫去，羅斯科可以找幾幅他要找的畫，麥金尼可以爲馬堡新合約挑他要的畫。麥金尼感覺得出羅斯科把他們的見面當作一件很特殊的事，他已經兩次改期了。「我認爲他覺得他已經賣掉夠多的畫了。我想他認爲他賣了他的……他賣了他的靈魂，」麥金尼說。「我認爲他要給他的繪畫一點隱私，我猜他也不要我們知道他有多少畫。我是說，賣畫給馬堡畫廊顯然是一個問題。可是還有別的問題，像他不願意表示，不願意我們知道他還有多少畫。」

二月二十四日晚上，羅斯科和莉達‧瑞哈特一起晚餐。「洛德怎麼敢強迫

要到我的儲藏室去挑那些保存了那麼久的畫?」羅斯科問。「爲什麼貝納要他那樣做? 貝納到底站在誰那邊?」到這個時候——他一年中第三次考慮賣畫給馬堡——羅斯科覺得「對貝納所做非常不自在」，他開始「質問和懷疑」他。羅斯科和莉達·瑞哈特花了一點時間——就像他們以前做過的——考慮這件交易理由何在，爲什麼羅斯科應該做，爲什麼芮斯慫恿他如此做。但是他們想不出任何理由。羅斯科覺得深受打擊，他的貝納並沒有照顧他。

羅斯科曾經在不久前警告過莉達·瑞哈特，「絕對不要得罪貝納。」這個曾經充滿精力和藝術機構打了多年仗的羅斯科現在太害怕作戰了，他似乎也怕過去幾年親密地介入他私人生活和事業的芮斯有力量使他蒙受「羞辱」。但是，莉達·瑞哈特說，他仍然可以不必完成這件交易，或者第二天早上和麥金尼一起到倉庫去。他可以說她病了，把到倉庫的約會延期，跟馬堡拖時間。可是羅斯科沒有精力抗拒。

二月二十五日早上，麥金尼到羅斯科的畫室接他時，羅斯科已經死了。

<center>＊</center>

羅斯科一九五〇和一九六〇年代的畫追尋一種純淨、超越的空間。但是他生命最後十八個月中，他在畫中試圖超越、轉化的那種骯髒、壓抑的人類日常生活充滿他自己的生活中。他的身體垮了，他的婚姻垮了，他的事務也垮了；他的藝術天地對商業代理敞著大門。他覺得受困而且無助；他覺得腐敗而且厄運臨頭——厄運臨頭因爲他的腐敗。爲了能抓住最後一點尊嚴和控制，他選擇自殺。

當史坦德克發現羅斯科的屍體時，他呼叫里多夫，里多夫曾經有過裝扮屍體的經驗，他到了畫室後，走向羅斯科的屍體，約在四呎外停住——「我沒碰屍體；我從來不碰屍體，除非有人付我錢」——注意到羅斯科（用里多夫的字眼）是「全然地靜止」。

以他自己的方法結束他的生命，羅斯科用他的身體當作犧牲，來保存他「非我」的尊嚴。他沒有留下遺言。正如他曾說過的，「沉默是多麼正確。」

註　釋：

❶羅斯科這樣做是為了保護畫紙，他後來聽說裱在畫布上的畫紙不僅保存時間較常，也比直接畫在畫布上不易變色，他非常高興。

❷舊金山蘭里—波特醫院（Langley-Porter Institute）的魯斯（Victor Reuss）醫生告訴我，克來恩醫生的主要貢獻在於「早期化學藥品的試驗（抵抗情緒低潮的藥品）以及早期鋰的藥用建立上。」魯斯認為克來恩的書《從哀愁到快樂》（*From Sad to Glad*）是「一本重要的著作，介紹大眾心理學方面化學藥品的新突破。」

芮斯也是克來恩醫生的會計師，曾為他交涉辦公室租約和改進的事物。

❸克來恩在他的書中有一章談到「自殺」，他認為在西方文化中，情緒低潮經常造成自殺，是因為猶太—基督教傳統把我們限制住了，認為我們——並非生化因素——要對我們自己的情緒消沉負責。「有情緒問題的人經常很明顯地覺得有罪惡感，他們覺得罪惡使他們的情緒消沉。」

「我有時告訴我的病人他們的問題是自然的力量——一種他們腦子裏面的暴風雨。如果他們能夠不去想為什麼他們給自己帶來這些痛苦，他們會較快地走出這個暴風圈。」

❹「治療的時間視個人情況，結果相當不同。可是一般而言，四到八個星期後會有恢復的跡象，接下來的幾個星期會有顯著的恢復正常的情況。對某一部分的病人而言，這種恢復只是片面的。他們會有顯著的進步，可是依然會經驗某個程度的焦慮。當然，每一種病例都有一個極小的核心是藥物無法完全治療的。」克來恩醫生還指出藥物治療通常「在幾個月之間就能完成，費用約在五百元左右。」

❺雖然克來恩醫生經常說他並不反對「談話治療」，他無法不以嘲諷的字眼形容那種治療，並且堅持藥物治療是第一步。「當然，我們不看那些病症不能在十五分鐘裏解決

的病人。有的人一輩子陷在生活的基本困難中，他們也許能也許不能在幾百個鐘頭談話中把他們的困難談掉。他們是很嚴重的精神病患，那代表一種完全不同的病例。對那些人而言，精神病變成一種生活方式，而不是病症。」克來恩醫生怪病人不用他的方法使他們的問題變成「一種生活方式」，克來恩要求的正是他自己在別處批評的個人的責任和罪惡感的觀念。

❻據魯賓說，芮斯告訴羅斯科魯賓要當他提出的羅斯科美術館的評鑑人——魯賓告訴我，這是非常荒唐的說法，當時他是現代美術館的評鑑人。席爾德斯寫道，「瑪爾告訴魯賓，芮斯影響羅斯科把他名字除去。可是別的董事都同意羅斯科非常生氣魯賓建議基金會付他諮詢費用。」芮斯在〈羅斯科的事〉的紀錄中記得魯賓提出羅斯科美術館的建議，魯賓要基金會付他薪水。芮斯說，羅斯科拒絕了：「我再也不要和那個狗娘養的打交道。」

❼當魯賓從高德華特那裏聽到基金會的宗旨又要改變時，他寫信給芮斯，「你自己清楚地看到，他不停改變，不停地表達對任何人、任何事的矛盾意見，尤其到了最後。」

❽魯賓聽到這個改變後寫給芮斯的信上說，「如果馬克在他生前最後一年那種錯亂的生活中，會改變他對他作品一直不變的關心，那只能被解釋成他處於一種極度絕望的狀態下……即使馬克在某個時候真的表示他對他作品的未來毫不關心，那是出於一個離自殺不遠的病人口中。因為他也表示過相反的看法，你面對的是一個道德上的難題：執行他哪一種觀點。顯然，原先的觀點是馬克一生所希望的，至少也確實是他在致命疾病部分過程中希望的。」

當然，高德華特和芮斯或魯賓和芮斯之間談到羅斯科的意願，只證明我提出芮斯應該在遺囑或財團組織規章上清楚說明羅斯科對基金會目的的意願。

跋

我花了七年時間寫這本羅斯科傳。一九八六年一月和二月間，我住在紐約市，訪問他的家人、他的朋友、他的敵人、他的鄰居、他的醫生、他的律師、他的助手、他朋友的遺孀、他敵人的遺孀、他第一任妻子的家人、他第二任妻子的家人、美術館的評審、藝評家、蒐藏家、藝術經紀人。我也到過奧勒岡州的波特蘭、洛杉磯、聖地牙哥、華盛頓、麻薩諸塞州的劍橋、紐哈芬、休斯頓、德州、倫敦和拉脫維亞的道加瓦爾。

現在，在一九九〇年代初，一個文學批評家只要走進附近的書店買下全部拉康（Jacques Lacan）的作品或者福克納（William Faulkner）的小說，回到書房，就可以開始動手了。可是傳記有一個「材料基礎」。花費相當大——包括機票、租車費、旅館費用、食物、電話費、郵費、錄音機、電池、小費、地鐵票等等。有一次，我開著租的汽車從華盛頓到馬里蘭州去採訪羅斯科的外甥雷賓，前面一輛卡車上的一大塊金屬板在我前面掉下來，我們是在高速公路上，我腦中立刻出現那塊金屬板穿破我車前玻璃打到我身上。我的車高速輾過那塊金屬板，只割壞了我的四個車輪。不會有任何拉

康批評家會爲寫作而丟掉性命（甚至輪胎）。

然後，還有我一九九一年三月到羅斯科出生地的那趟旅行。我在資料上已經讀到所有的建築在第二次世界大戰時都被毀了，而且也有人告訴我俄國的戶口紀錄不讓外國人看，所以我找到他家住址的機會不大，更沒有希望找到那個和住址相合的建築。我知道他沒有親戚留在第文斯克，即使有，他們也離開了，或者在第一次世界大戰，又或者在第二次世界大戰時被殺掉了。然而，到所寫人物的出生地是傳記作家做的事。到那裏去是職業上的責任，去「吸收那種氣氛」，即使是在八十年後。

那時，到道加匹爾去，你得有官方邀請——我從馬薩維斯（Harijas Marsavs）教授那裏得到邀請，他是市立教育學院語言系的系主任。因此，我要到羅斯科的出生地給那些學英語的學生一個關於羅斯科的演講。也許，我告訴我的朋友，我會在城的邊緣發現一個山谷，那裏某個黃昏日落時，陽光被割裂成一條一條活躍鮮豔的色帶。我會經過列寧格勒，看到冬宮、銅製的騎士、那瓦河（Neva River）、俄米塔希博物館（Hermitage Museum）（過去是凱薩琳二世的宮殿），然後坐夜車到道加匹爾去。職業上的責任使我理所當然地到這裏來，這趟旅行事實上是相當浪漫的探險。

我發現道加匹爾有一個美術館，一個教育學院，一個旅館（屋頂上有一個衛星盤），一個劇院（不久要上演改編成戲劇的福克納的《聲音與憤怒》〔*The Sound and the Fury*〕），幾家電影院，一個很大的醫院，一個很小的機場，另外，就在城的外面，沿著一個很美很大的湖邊，有一家人造纖維工廠，已經完全把湖污染了。雖然那裏有許多十九世紀的建築物，沒有什麼現代的建築，道加匹爾仍是一個二十世紀末的城市；它非常小（人口數爲十二萬六千人）、也很閉塞。我在那裏遇到的人裏面沒有人聽過羅斯科。當我把一些羅斯科繪畫的複製品拿給那裏的美術館館長看時，她仔細地花了幾分鐘檢視了一張，小聲地說，「無結構主義。」那些聽我演講羅斯科，並看了我放的幻燈片的學生，覺得有人願意付千萬美金買這樣的畫是很奇怪的事，他們對聽傳奇性的加利福尼亞州比對他們城裏出生的世界知名畫家要有興趣得多。

可是美術館館長給我看了一份一九一四年的參考年鑑，是該城猶太居民出版的一本書。羅斯科的哥哥莫斯告訴過我他們家住在第文斯河附近的蘇西那亞街，他記得是一條碎石路，後來變成通往彼得堡的主要道路。第文斯克年鑑上列著不同行業的猶太人，羅斯科的姊姊桑尼亞是牙醫，她列在蘇西那

亞街17號。那座建築——一座三層樓的公寓——仍然在，面對著水壩遠處的杜嘉河。

　　為了了解那個城及其歷史，我訪問了一個物理學家——他也是該城的非正式史學家，兩個教育學院歷史系教授，一個舊約聖經學者，和三個該城的拉脫維亞—猶太文化委員會的委員。雖然沒有人聽過馬克·羅斯科，每個人都很願意幫我。他們給了我一份非常詳細的世紀初年該城的地圖、舊照片，形容該城及其歷史的舊文件。我在城裏漫步，穿過城中心。我站在連接兩岸的大橋上，等待日落，觀察四面的景象(平坦，非常強烈的水平感)，以及那種模糊的北地的光線。我想像羅斯科還是孩子的時候，住在一個破舊、擁擠的世紀初年公寓中，從窗口凝視遠處的天空。他們帶我坐車在鄰近的鄉間繞了兩次。他們帶我看了墓地，那裏是十二萬（絕大部分是猶太人）在第二次世界大戰時被德國人屠殺的人重新埋葬的地方。他們也帶我到一個集體屠殺的現場，在城北的樹林裏，沿著一條在灌木松樹林裏的泥土小路，泥土看起來很白，好像漂白過似的。人的骨骼——一個下顎、一條腿——仍然從土裏伸出來。「五十年後仍然長不出草來，就像是自然給的紀念碑，」我的一個嚮導說。我覺得想哭。我想拍一些相片。我不曉得我是否該拍攝。「當然，」我的一個嚮導說，「他們應該看到這些。」

　　只有在浪漫探險這點，我的旅行並不成功。當我到了列寧格勒機場，我發現我付了款從機場到旅館的交通工具根本不存在，我訂的旅館房間也排錯了時間。雖然不是太嚴重的事，但是的確使我這個有點年紀、沒有經驗的旅客相當緊張。我進了旅館房間後幾分鐘，有人來敲門，我開了門，一個人講著很快的俄語；我把門關了。後來我到外面去走走。我回來後幾分鐘，又有人來敲門，他說他是來修電視機的，電視機好好地開著。我應該告訴他，「喂！聽著，我是在紐約市長大的，我曉得你們這套把戲。」但是我一言不發地把門摔上。我想這些小偷會到我房間來，我鎖上門，把桌子緊抵著門，再把一張椅子放在桌子上。那一夜，我被人扭動房門上的把手驚醒三四次；另外三四次是被電話鈴吵醒。

　　第二天晚上，我到華沙車站搭往道加匹爾的火車。我怕別人告訴我的車站是錯的，或者我找不到我要搭的火車，我早了三個鐘頭抵達車站。華沙車站非常老，非常擠，非常吵，也非常髒。我很快看到（我似乎覺得那裏的兩千人也立刻看出）我是那裏唯一的美國人，唯一屬於中產階級的人，很明顯

地是唯一帶著行李的人，當然是唯一穿著聖羅蘭（YSL）設計的大衣的人。不斷地被人盯著，公開地被人指點討論，使我覺得自己成了一個「穿大衣的人」。我很想解釋那件大衣是我在減價時買的，只花了一百美金，可是一百美金在俄國相當於一年的工資。

我非常不自在地坐在椅子上，假裝沒有注意到他們的注視和指點，時間變得慢極了。廣播火車抵達和離開的時間是非常快的俄語。我相信如果有人能慢慢對我講俄語，我可以了解他們說什麼。一個女人走過來問我是否講英語。我告訴她我說英語。她說，「那邊三個帶毛帽子的人在商量搶你的箱子。」我移到另一張椅子，這次是在候車室的另一邊一排走道中間。我一隻膀子繞著放衣服的旅行袋，另一隻抓著較小的皮製旅行包。我應該跟小偷格鬥嗎？或者讓他們搶去，畢竟這些都是身外之物。也許我應該放棄放衣服那個旅行袋，只保住小的那個，那裏面有我的演講稿、幻燈片、我要問的問題清單、我的錄音機。我的票呢？我的護照和簽證在哪裏？我用害怕和懷疑的眼光瞪著每一個經過我旁邊走道的大人（也有一些孩子），上身往前傾，保護地壓著我那些身外之物。

坐在我旁邊一個年輕人問我會不會說德語。我說我會一點。他吹薩克斯風，是一個愛沙尼亞藍調樂隊的歌手；他也是一個有古柯鹼癮的人，每隔二十秒鐘就深深吸上一口。實在很難想像蘇聯的人能負擔得起古柯鹼，幾乎和愛沙尼亞藍調樂隊一樣難以想像。我自己也吹過薩克斯風。「太棒了！」我們用嬰孩級的德語評論了克里門（Ornette Coleman）、帕克（Charley Parker）、楊（Lester Young），每一個人都以一句「太棒了！」結束。時間過得稍稍快了一點。許多「太棒了！」之後，他開始有一點過分熱絡起來，把手臂摟著我的肩膀，捏我的膝蓋。我仍然很小心地注意經過走道的人，一面在腦中搜尋從高中以來就忘得差不多的德語字彙，我開始懷疑他是不是在誘我入殼，坐在這裏殺時間，等他要搭火車時順手奪走我較小的提包（比較有價值的那個）。還是我自己對文化差異的誤解？等他離開時，並沒有拿我的旅行包，一對坐在我們後面聽見我們談話的老夫婦，用德語告訴我如何找我要搭的火車，列寧格勒－華沙快車。

俄國的臥車廂每間有四個位子，上下兩層各有兩個很窄的臥舖。你付兩塊多盧布租一個枕頭，兩條床單，一條毯子。我伸開身子隨著火車移動「進入俄羅斯之夜」，我半正經地想著。同臥廂的其他三個旅客會偷我的行李或我

的大衣嗎？我會睡過頭而抵達華沙嗎？我的護照、簽證、皮夾、機票都在嗎？兩個月沒有消息的馬薩維斯教授（由於蘇聯混亂的郵政狀況）會在車站等我嗎？我到底會不會睡著？

四十五分鐘後我睡著了，而且馬薩維斯教授也在車站等我，然後帶我到學生宿舍一層專供訪客住的樓上為我訂下的房間。我睡了一個六小時的午覺。

我在道加匹爾最初兩天比較輕鬆。可是第三天早上，一個年輕人跟著我走出宿舍，告訴我（用英語）他是來參加科學會議的，沒有地方住，聽說我房間裏多一張空床。他能否用那張床？我說不行。他說他晚上會再來問我一次。我把這件事告訴馬薩維斯教授，他告訴我一個瑞士遊客在愛沙尼亞因一套西裝被殺的事。這是為了我的大衣嗎？他說我絕不能讓那人進入我的房間。那天晚上我和三個帶我到鄉下去的人一起回來。我告訴他們那件事；他們懷疑這個城裏現在有科學會議。他們和我一起到宿舍去，和管理人談話，管理人說那人確實是來參加科學會議的，他現在在我同一層找到另一間房間。

至少在我回到華沙車站以前，我是安全的。我回到房間，躺在床上看我隨身帶的強森（Charles Johnson）的《中間過程》（Middle Passage）。就在我開始看書時，門把轉動了，有人從外面想開門。我又把一張很重的桌子頂著門，上面放了另一張桌子。每一夜，我躲在陣地裏面，吃一粒安眠藥，我一直做著同樣的夢：帶著武器的恐怖分子在機場把我逮住當人質。

*

昂貴，有時危險，有時令人害怕，傳記研究有時候也會相當有趣，甚至相當風光。許多我訪問的人並不富有也不有名，我像偵探一樣，看到當代美國社會上許多不同層面的生活。我在紐約時，住在拉新頓大道和二十一街口的格馬西公園旅館（Gramercy Park Hotel）。每天早上我搭電梯到旅館大廳，有時候我用後面的電梯，常常和拉特曼（David Letterman）的夥伴謝佛（Paul Shaffer）同在電梯裏面。我假裝不認識他；他也裝著沒看過我。

我在櫃台換三、四個二十五分硬幣，打四十五分鐘公共電話約定訪問（從我旅館房間打電話一次一塊錢）。經常，那些長住在旅館無事可做的人就坐在我附近的皮椅上聽我在傳記外交上的努力。有時候他們會來跟我談話，有一位總是穿一身黑衣和拖鞋到樓下來的老太太，兩次邀我到旅館另一端的「藝術家俱樂部」去吃晚餐（我都婉拒了）。還有一次，在我隔壁打電話的人掛上

電話後，靠著電話，聽我打電話。等我掛上後，他跑來告訴我他是帕洛克駕車撞樹身亡那晚，在他後面開著車的目擊者；他說所有帕洛克的傳記作家寫的那一段都不正確，他自願讓我來訪問他。可是我拒絕了**所有**旅館大廳引來的邀請。

一九八六年一月十日，星期四，可以代表我在紐約那段時間典型的一天。那天我有三個約會。第一個是和莎莉·艾華利，她住在中央公園西邊。我搭上往上城的地鐵，看著車上亂七八糟塗滿的各色畫畫，一面記著我要問的問題，我身邊坐著一個衣著保守的日本商人，他身邊坐著他六歲左右衣著保守的兒子，那個孩子全神貫注地看著《財富戰士》(Soldier of Fortune) 雜誌上的漫畫。

艾華利太太住在一間很美的裝飾藝術的建築物裏；她的公寓裏掛滿了艾華利的作品——簡單、平坦的形狀及顏色柔美的畫像和風景。我們坐在一張長沙發上，面對一幅很大的艾華利的海景。就在我們要開始時，我發現我的錄音機出了問題，經過幾分鐘汗流浹背的矯正之後，我決定作筆錄。艾華利太太很聰明，善於表達，也很直接；她對人記憶鮮明，帶著一種淡淡的諷刺態度——尤其是對羅斯科的第一任太太伊迪斯·沙查，她曾批評過艾華利的作品，「我不會把其中一幅掛在我的浴室裏。」伊迪斯，艾華利太太告訴我，要羅斯科停止畫畫，「因為他什麼都賣不掉」，所以他可以替她的珠寶設計做事。他們離婚後，羅斯科說跟伊迪斯住在一起，「就像跟一個冰箱住一樣。」然而，據艾華利太太說，他們婚姻的最後幾年，伊迪斯會單獨去度假，「公開對羅斯科不忠實。」

中午，我離開那個雅致的環境，走到附近第七街一家咖啡館，喝咖啡，吃一個玉米蛋糕，一面整理我的筆錄。我找到一家電器行，那個人說我的錄音機已經沒法修了。我買了一個新的，慢慢講價，把價錢還到只比我原先同樣那個貴三分之一，那是我在柏克萊買的，顯然是個有問題的機器。我下面的約會是和羅斯科一九六〇年代中期的助手凱利（綽號「牛仔」），他住在下城東區。我在地鐵上發現我原先那個錄音機不靈是因為我不知怎麼按下「暫停」的按鍵。

等我到了凱利那間沒有電梯的公寓時，他不在；一對二十幾歲的夫婦像紐約市其他人一樣在吃他們中國飯店外賣的午餐。那個男的告訴我凱利「在花園裏」工作，等他吃完他的甜酸肉就帶我過去。我打量這間很大的、灰色、

一個臥房的公寓。那對夫婦在一張很大的工作檯上吃飯，桌上擠滿了藝術材料和裝食物的盒子；地上放了幾個床墊；牆上掛著政治主題的表現主義繪畫——非常強烈的黃色和紅色；另外一邊是一架電視，放在一個卡通畫的三角架上。他們告訴我凱利「在花園裏」，我想像他是用鏟子雙手雙膝在泥巴地裏工作，只是我想不出這一帶哪裏會有花園。也許在屋頂上？結果，他們說的「花園」是這附近一個「雕塑園」。「牛仔」凱利是一個高個子，戴了一個十加侖的帽子和一副無邊眼鏡，他站在一個用舊汽車的各部分、床墊的彈簧、和其他生銹的廢物做成的雕塑前面。

我的行頭是聖羅蘭的大衣、灰色羊毛圍巾、黑色皮手套，以及手提箱和錄音機，我只比早上艾華利太太的門房上下打量我時覺得稍稍合宜一點。凱利相當友善，但是並不多話。他把我介紹給工作人員——其中一人在石灰路面上用槌子和鑿子打下畫的線條。我問他在哪裏可以看見他的作品。他說，「你現在站在我的作品上。」凱利帶我在園子裏四處看看，有一隻牧羊犬在一個看起來曾是小溫室的金屬框架上撒尿，我開了個玩笑，他沒有笑。他不願被錄音。我問到他對羅斯科的記憶，他只說，「嘿！他是個他媽的天才。」

我那天最後一個訪問對象是藝評家格林伯格。我又搭地鐵回到中央公園西邊。格林伯格問我要不要酒，我謝絕了。他喝著一點雪利酒。我打開一個錄音機，花了一點時間檢查，確定是能用的。他的談話，就像他的文章一樣，喜歡下非常確定而又有點模糊的結論，用一種安靜、斟酌的聲音。

他開始說，他覺得「羅斯科的態度非常同情，但是我也覺得他非常古板。」他的評斷使我不得不因為自己似乎太古板了，而問他「古板」是什麼意思。他的意思是，他解釋，羅斯科對藝術的觀念太「陳腐」。這回，我得問格林伯格他說的陳腐又是什麼意思。答案是羅斯科的藝術觀念是「普通的藝術談論」。第二天下午，我問起藝術史家桑德勒這個對我而言形容羅斯科是相當意外的字眼。他回答：「那是他說所有畫家的字眼。」格林伯格也告訴我他和羅斯科的衝突，羅斯科對他大吼起來，因為他不喜歡羅斯科的一個展覽。

事實上，格林伯格往下說，羅斯科「從一九四九到五五年是一個偉大的畫家，」可是，「一九五五年後，他失掉了他的玩意。」格林伯格又說到其他畫家——帕洛克、畢卡索——都失掉了他們的玩意。突然，格林伯格低聲說要一點「真的飲料」，他換上威士忌；我關上我的錄音機。我們又談了一下失掉的玩意，我很快地覺得他不久又會換上另一種酒，繼續發表下幾個鐘頭的結

論。所以我收好我的東西，離開他回到旅館去了。在地鐵上，我對面坐著的一個年輕女人穿著淡綠黃的球鞋和襪子、黑長褲、黑色皮夾克，染著一頭淡綠黃的頭髮；她看的書叫做《現在我們樂了嗎?》(*Are We Having Fun Now?*)

但是並非所有傳記研究都是這種充滿小插曲的訪問。我曾經在舊金山美國藝術檔案辦公室裏花了幾百個鐘頭看縮微膠卷。那裏是史密斯索尼博物館(Smithsonian Institution)的分館，蒐集美國藝術家的文件資料，也有一個相當有規模的口述歷史資料。我是羅斯科的第一個傳記作家，我必須整理出他的出生、移民，他的住所，他中學、大學的經驗，他的婚姻、他的離婚，他的醫藥及工作紀錄。在紐約許多訪問之間，我找出時間在美國藝術檔案的分館查資料，或者在四十二街的公立圖書館查閱老的紐約市電話簿。其他用這些資料的人，我從圖書館裏的電話線上偶然聽到別人的對話，多半是私家偵探尋找失蹤的人，或是中年的美國人開始尋找他們家族的歷史。結果，我的研究可以說是二者兼具。

羅斯科一九三〇年代住在布魯克林，有一天晚上我坐在微卷機前看老布魯克林的電話簿。我是一九三五年在布魯克林生的，我發現我讀的電話簿是我父母結婚前一年的電話簿。我決定查一下我家的歷史。我讀那頁列著我父親家的電話簿時，我突然發現我自己的臉非常接近微卷機，我的鼻子幾乎碰到機器，我兩手的手指緊緊壓著玻璃，好像我要壓破那塊玻璃似的。

我的經驗代表傳記兩個極重要的特色。第一，一個傳記作家永遠努力從文字或形像的痕跡中使過去重現；微卷機上的玻璃同時是一個看到過去的透明工具，也是把我們和過去分離的障礙。第二，我的經驗戲劇化地表現出底下真實的一面，從某一點來說，每一個傳記也都是自傳。事實上，只有這種自傳性的參與才能解釋為什麼有人願意花這樣多的金錢、時間和精力來做這件工作。

我讀傳記時，經常問「為什麼這個傳記作家選這個題目?」因此，為什麼，我選擇羅斯科? 傳記作家希望抓著偉大人物的大衣底部一起進入永恆；許多人在享受這種經驗的同時，會毫不後悔地掀起大衣，看底下撕破或沾滿汗跡的襯衫，中年的肚子，肚臍的鬆肉，以及其他人類不完滿之處。就像偵探一樣，傳記作家是探險家，喜歡發覺祕密。我不否認這些動機；我非常得意我知道一些羅斯科的事是只有我一個人知道的。我也必須承認想像寫這本書會使我相當出名，在紐約市，別人或許會問記者白列斯林是否跟我有關係。

可是這些動機都太抽象了：可以解釋傳記，不能解釋羅斯科傳記。說到我跟羅斯科的關係，我可以指出一個確切的日期：一九七九年一月二日。我到紐約去參加現代語言學會的年會，我多停了三天，因爲我住的旅館多住三天只收很低的費用。兩年前，我母親和弟弟——兩人都住在紐約——相繼過世。我母親六十七歲死於癌症，我弟弟三十二歲死於心臟病突發。我一九五三年從高中畢業後兩個星期，我父親——當時四十九歲——在看早報時，心臟病突發死去。如今我是那個家裏唯一活下來的人。我覺得雖然我想在紐約多留一陣，但我又似乎不屬於那裏。可是我也不想回柏克萊，那裏我將要結束一段十六年的婚姻——想到這裏，我就像坐進727小飛機那種感覺一樣。

一月二日是一個大晴天，可是非常冷。住在加州十五年，我沒有一件冬天的大衣。我穿了一件薄毛衣，在十度氣溫下走出去。從曼哈頓中城我一直走過布魯克林大橋；不知是什麼原因，每次在紐約，我都會走上布魯克林大橋，雖然我還住在紐約時，有一天早上我在橋上被人勒索——被一個穿著非常雅致的年輕人，拿了一把我見過最大最亮的刀子。這一次，沒有人要勒索我，我走回上城，希望我得肺炎。

我走到古金漢美術館，有人告訴我那裏有一個羅斯科的回顧展。可是我走進美術館可能一半是爲了避寒，我對他的作品沒有特別的感覺。活到四十四歲，我花了不少時間在美術館裏，可是這次進來比較因爲我的文化修養，而不是對繪畫有情感上的反應。

在古金漢，我乘電梯上了頂樓，然後沿著美術館很長的彎曲的樓梯走下來。我不記得看了羅斯科三〇年代的具象畫或四〇年代的超現實畫。但是我記得很清楚，我被他一九四九年以後那些簡單的畫面深深吸引，甚至激動起來。空靈而明亮，它們顯得那樣歡愉、迷醉，是我目前日常生活上閉塞壓抑視覺上的一個轉變。然而，那種空靈有時顯得空洞，好像來自一種非常深刻的失落感而有的那種空。羅斯科的歡愉和他的絕望正是我在一九七九年一月特別容易經驗的一種感受。

我那天離開古金漢美術館時並沒有決定要寫這本書。事實上，我是在七年後才開始寫這本書的；可是我在感情上對他作品的反應是我對他興趣的開始。那天我的確在心中提出一個問題，羅斯科如何在四十七歲時——只比我當時大三歲——重新再創造他的作品，他的生活，以及他的自我。我後來知道他在一九四〇年代中期的第二次的婚姻，以及一九五〇年他女兒的出生給

他的作品帶來了新的歡愉，就像一九四八年他母親的死給他作品添加的陰鬱一樣。

可是羅斯科一九五〇年代早期的歡愉並沒有維持太長的時間。到了五〇年代晚期，他的畫變暗了，他的氣氛變得陰鬱，一種逐漸走向後來、以他最後一年的「灰色上的黑色」為極致的陰鬱作品的活動。從古金漢展覽的最後幾級樓梯上盤旋而下，好像陷進一個荒涼、沒有空氣的地獄。

我寫羅斯科的傳記始於我對他作品的喜愛；可是我也想找出羅斯科如何在中年使自己和自己的藝術解放，而在將近十五年後，當他變為一個有名聲地位、財富、而且多產的畫家後，覺得自己被他創造的形式、他的婚姻、他的成功局限住。在看了古金漢美術館展覽後和我開始寫書的七年間，我再度結婚，而且在五十歲時生了我第三個女兒。探索羅斯科如何得到他得到的然後又失去它們，對我不只是一個學術上的研究而已。這些以及羅斯科生命中其他許多問題不只是我書中談到的問題；但是它們**是**最早使我寫這本書的動機。

<p style="text-align:center">*</p>

寫這本書時，我試圖以一個詳細的敍述來呈現羅斯科的生命；創造出他個性中一種複雜的緊張、衝突和矛盾；暗示他的生活和作品形成的社會、歷史和文化力量(尤其是藝術機構)；顯示生活如何影響作品，以及作品如何影響到生活；提出一種觀看和思考羅斯科作品的例子。

我寫到羅斯科作品時的假設是表現主義式的，雖然羅斯科自己在一九五八年宣稱他自己是「反對表現主義的」。我寫到他生活時是實證和敍述性的——換句話說，是傳記式的——雖然羅斯科的作品是要轉化傳記性（或歷史性）的自我。羅斯科反對我用的研究他的方法，事實上對我造成一種相對張力，使我受到刺激，也使我非常自覺地不要僅僅把我的方法強加在他的生活和作品上。

我認為，任何批評方式的極終裁判在於那種批評方式做了什麼，任何讀者覺得這本書使他們對羅斯科的繪畫有了比較深刻、比較豐富、比較複雜的認識，可以在這裏停住。

可是在學術界，表現性的理論和傳記性的敍述都被提出質疑。在一篇由克利斯蒂（J. R. R. Christie）和歐頓（Fred Orton）寫的文章〈寫到人一生的

文字〉(Writing on a Text of the Life)《藝術史》，11卷，第4期，1988年12月號)裏面，他們的質疑關係到羅斯科。因爲這個原因，也因爲這篇文章反映出文學批評家和藝術史家一般的態度，我願意檢視文中主要的論點。

克利斯蒂／歐頓一開始引用沃漢姆 (Richard Wollheim) 的肯定，羅斯科《栗色上的紅》的「偉大」主要在於「其表現的品質」，他把這種品質定義爲「脆弱而幾乎包含著的一種痛苦和哀愁的形式」。可是，根據克利斯蒂／歐頓的說法，「直接、沒有媒介的感覺不可能被放進或者從一幅繪畫的表面取出。」「內在經驗只有在找到適當的語言時才進入意識，」他們說，所以他們認爲沃漢姆的表現式的解釋藝術方式，省略了「翻譯和修辭」等介於藝術家和繪畫、或者繪畫和觀眾之間必要的媒介。然後，他們用社會主義批評的角度來看沃漢姆，把他放在「文化管理人的階級，因爲他職業上的技藝、世界性的見識、教育程度、生產和分配的才能，因此成爲使藝術文化合理化、被接受、有效性的重要人物。」他這種權威人物的特權是把像《栗色上的紅》這類繪畫感情上的意義「訂」出來給非職業性的觀眾欣賞。

可是因爲畫面表面的視覺特徵使得用表現式的解說藝術品變得相當不容易，克利斯蒂／歐頓繼續說道，這種解說必須經常以各個藝術家的個性和生活使其易於接受。因爲，「雖然繪畫本身不能是陰鬱的、痛苦的、憂傷的、眞的人可以。」傳記因此產生，是使文化管理人的觀點得到支持的工具。

接下來，克利斯蒂／歐頓討論到解構主義的批評，那是肯定語言的首要性，主張傳統式的傳記無用的假設──也就是說「人物是統一的認同標誌，作者是文字的製造者，內容是和文字相關的東西，資料是生活歷史的孔道，『開始』和『來源』是解釋的基礎。」如果，比方說，「人類主題經由語言得到其主觀性，」那麼，「它不可避免地受制於」在現在文化控制下那些「沒有層次的形式」。所以，從前認爲是人的現在成了「記號」，一旦這些成了事實，傳記似乎可以搬到人類歷史的垃圾堆去了。

可是，克利斯蒂／歐頓「不願拋棄」傳記。他們相信「馬克思藝術的歷史」，願意保存一點能恢復過去的希望。到此爲止，想在德希達 (Jacques Derrida) 和馬克思之間找出一條妥協的路，他們提出一種新形式的傳記，將代表多元的個人主題。「感謝那些批評理論的觀點，使我們藝術家傳記的多元主題──傳記必須是多元的──可以用可能性的模型寫成。」更廣的一點，他們看到一種新的藝術史──「表達第二種秩序」──同時在產生它們的「沒有層次

的內容」中，檢視繪畫本身和藝術批評。

這種新傳記的觀念是一個非常煽動性的觀念，很像克里福特 (James Clifford) 在〈「在偏僻的角落掛上鏡子」：種族傳記的未來〉("Hanging Up Looking Glasses at Odd Corners": Ethnobiographical Prospects) 所建議的。可是這種可能性的模型的傳記到底是什麼樣？克利斯蒂／歐頓沒有說，他們的提議非常模糊，比較像一廂情願的希望而不是實在的解決方法——尤其他們自己文章傳記式的寫法更顯得他們說法的矛盾。

克利斯蒂／歐頓最後回到沃漢姆，從沃漢姆自己的傳記和寫一個羅斯科的傳記兩個角度來看他對羅斯科的看法。「如此一來，我們仍然在研究傳記，不論有多少難題，現在是以雙重形式在研究。」前面，他們提到過沃漢姆是倫敦大學的講座教授，是《藝術及其對象》(Art and Its Objects) 的作者，他們說他批評羅斯科的文章最先發表在《國際畫室》(Studio International)，這是「英國出版的關於當代藝術最重要的國際期刊」。在他們的文章結尾，他們把沃漢姆放在藝術史裏面——「在現代畫消逝的時候」——也放在和羅斯科傳記的關係中，因為沃漢姆所寫關於羅斯科的文章發表於一九七〇年十二月，「一定是」在那年九月或十月寫的，「知道羅斯科那年三月的自殺。」在這種「雙重的形式下」，傳記變成一種很簡單、沒有麻煩的活動，使克利斯蒂／歐頓不必用沃漢姆來代表「可能性的模型」，只要用幾句話，就可以把他「訂」為一個文化管理人。

除此之外，克利斯蒂／歐頓在整篇文章中，對人類自然能力有一種非常限制的看法；而那在他們文章的整體上是有問題的。其中一點，他們批評表現的理論假設的前提是語言決定論（「內在經驗只有在找到適當的語言時才進入意識」），他們後來把這種相同的決定論歸因於批評理論，他們又把自己和這些理論分開。正如克利斯蒂／歐頓指出的，「如果馬克思是對的，『只有一種科學：歷史的科學』。如果德希達是對的，只有一種科學，是記號學；可是這既不是科學，也不是『一種』。除非我們能有一個對抗或者簡單的迴避辦法，交涉是必要的。」可是這好像是要史達林 (Joseph Stalin) 和教皇庇護十二世 (Pope Pius XII) 簽合約：他們之間沒有一塊共同基礎可以交涉。

克利斯蒂／歐頓像許多其他人一樣，陷入解構主義邏輯上他們希望穿過和超越的過道中。所以他們不得不肯定一個在語言之外的地盤，一個馬克思主義的地位，給主題一些有限的但是重要的自然能力力量。「新傳記的計畫因

此是在較大規模的歷史力量的整體中，經由了解人的自然能力而得到歷史性。」他們寫道。他們這種一般性的形容，使得新傳記和你剛剛讀完的這本傳記並沒有太大的不同。

我的目的不是在反對克利斯蒂／歐頓對人類自然能力的觀念，而是同意他們這種觀念，因此我可以指出他們批評藝術表現性的錯誤，尤其是羅斯科的藝術。他們攻擊的表現模式——覺得能「自然地」從藝術家移到繪畫表面，到觀眾，沒有受到媒介、習俗或文化整體的抵抗或複雜化——這個簡化的模式是一個太容易攻擊的目標。我們不必說畫家畫畫時感受到感情（或者那種感覺是他所要表現的全部），只要說在藝術過程中，和媒介、傳統習俗及文化整體的掙扎完成時，一種複雜的感情和思想是藝術家可以得到的，而這種可以得到的複雜來自藝術家過去的經驗。

如果馬克思藝術史家可以走出批評理論的前提語言決定論之外，提出對畫家和藝評家「第二種秩序」的批評，那麼，誰知道呢，也許藝術家也可以走出去，肯定某些人類自然力量在畫布上表現他們自己。克利斯蒂／歐頓的文章顯出當代文學和藝術批評的一個基本的兩難課題：在理論上，很難為一個語言之前的自我爭論；在真正評論時，放棄這樣一個觀念又非常困難。

重要的一點是，克利斯蒂／歐頓的長文中並沒有提出任何他們自己對《栗色上的紅》的看法。就像別的左派藝術批評家——古伊包特在《紐約如何偷了現代藝術的觀念》是一個例子——他們對某一件藝術品沒有什麼看法可說，也許因為他們忙著和文化管理人爭論。在本書中寫到關於羅斯科作品的部分，我個人的努力是在提供一份紀錄，這些繪畫和一個有耐心、同情的觀眾之間的接觸，觀者小心地試著感覺這些畫，把他的反應和這些繪畫的形式與視覺特點連接在一起。我對訂出這些畫的意義的興趣不大，我希望能鼓勵別人花一些時間和這些豐富、感人的作品接觸。

柏克萊，一九九二年十月二日

譯名索引

A

Abish, Cecile　厄畢許　*293,294,*
325,367

Aeschylus　艾斯奇勒斯　*157,171,*
172,173,175,180,248,362,503

Agamemnon　《阿格門能》　*157,*
171,175,242

Ahearn, Jonathan　阿罕恩　*473,*
489,497,498,532

Albee, Edward　艾爾比　*440*

Albers, Joseph　阿伯斯　*5,352*

Alloway, Lawrence　艾洛威　*485*

American Abstract Artists　美國抽
象藝術家　*109,128,145,192,292*

American Mercury　《美國水星報》
74

Angell, James R.　安吉爾　*54*

Apollinaire, Guillaume　阿波里內
爾　*63*

Arensberg, Walter　艾倫斯柏格
209

Argan, Giulio Carlo　阿爾更　*401,*
412

Armory Show 軍械庫展 62,143,
144,254

Arp, Jean 阿爾普 216,267

Art Digest 《藝術文摘》 252,276,
358

Art Front 《藝術前線》 129,130

Art Students League 藝術學生聯
盟 57,62,63,64,66,96,103,166,
167,178,201,230,268,292,422,473

Art of This Century Gallery 本世
紀藝術畫廊 183,185,186,187,
188,189,214,215,216,217,227,234,
237,239,255,256,347,348,437

Artists Union 藝術家工會 128,
129,130,153,161,166

Artists for National Defense 藝術
家保國團 162

Artists for Victory 藝術家勝利會
162,169,170

Artists' Coordination Committee
藝術家協調委員會 126,162

Arts Magazine 《藝術雜誌》 69,
159,246,252,310

Arts, The 《藝術》 107

Ashcan School 阿殊肯學派 107

Ashton, Dore 亞敘頓 2,23,47,
154,178,211,358,359,379,406,432,
442,464,469,470,474,475,487,490,

495,513,549

Aubry, Eugene 奧伯瑞 470,490

Avery, Milton 艾華利 95,96,97,
98,99,100,101,102,103,105,106,
108,120,121,122,127,128,133,135,
146,147,149,151,155,159,166,167,
168,169,174,202,209,215,234,238,
240,241,307,348,350,351,363,382,
389,390,435,494,558,559

Avery, Sally 莎莉‧艾華利 95,
96,97,98,99,100,103,121,149,150,
167,175,209,249,343,350,558

B

Bacon, Francis 培根 439

Baker, George 貝克 37,39

Barnes, Susan 蘇珊‧巴尼斯
478,489

Barnet, Will 巴涅 292

Barnstone, Howard 巴恩史東
470,477,490

Barr, Alfred 巴爾 4,142,143,144,
145,164,235,259,299,302,307,322,
345,377,429,430,528

Battaglia, Carlo 巴塔利亞 178

Baudelaire, Charles 波特萊爾
436

Baumbach, Howard 包恩巴克

209,350

Baziotes, Ethel　愛什爾‧巴基歐第
237,321

Baziotes, William　巴基歐第　127,
188,189,190,200,228,238,255,257,
258,261,266,267,341,443,494

Beethoven, Ludwig van　貝多芬
229,398

Beistle, Aldarilla　愛達麗娜‧貝斯
托爾　222,223

Beistle, Barbara　芭芭拉‧貝斯托
爾　222

Beistle, Mary Alice ("Mell")　瑪
爾‧貝斯托爾　2,215,221,222,
223,224,225,226,235,241,265,266,
269,277,278,287,290,291,302,316,
320,322,353,355,362,367,369,370,
382,389,399,400,401,406,425,432,
433,471,493,494,495,496,497,502,
503,504,505,507,508,510,514,527,
531,539,544,545,546,548,552

Beistle, Morton James　摩頓‧貝斯
托爾　222

Beistle, Robert Morton　羅伯‧摩
頓‧貝斯托爾　222

Beistle, Shirley　雪莉‧貝斯托爾
222,223,224

Benton, Thomas Hart　班頓　99,

107,108,169,230

Ben-Zion　班一濟安　105

Beyeler, Ernest　貝葉勒　511,512,
518,519

Biddle, George　畢度　160

Birth of Tragedy, The　《悲劇的誕
生》　132,137,165,178,179,180,
181,203,359,476,503,530

Bischoff, Elmer　畢許霍夫　232,
262

Black on Grey　《灰色上的黑》
536

Blake, William　布雷克　229

Blew, Earle　布祿　227

Blinken, Donald　布林肯　310,325,
326,419,420

Bliss, Lizzie P.　布利斯　143,254

Bogat, Regina　波格　4,65,291,454,
474

Bolotowsky, Ilya　布洛杜夫斯基
105,108,161

Bonestell Gallery　邦斯泰爾畫廊
109

Boorstin, Daniel　布爾斯丁　413

Borglum, Gutzon　柏格藍姆　254

Botticelli, Sandro　波提且利　221,
298

Bourgeois, Louise　布爾茹瓦　325

Braddon, Bernard 布拉東 107, 108,109

Brandt, Mortimer 布藍特 238, 254,255,256,257

Braque, Georges 布拉克 143,214, 261,440

Breton, André 布荷東 187,189, 190,191

Breuning, Margaret 布洛寧 252

Brewster, Kingman 伯斯特 546

Bridgman, George 比利曼 62,63, 120

Briggs, Ernest 比利格斯 47,227, 229,232,263,264

Bronfman, Edgar 艾德加・布隆 夫曼 375

Bronfman, Samuel 布隆夫曼 375,376,395,450

Brooks, James 布魯克斯 348,415, 417

Brown, Milton 布朗 259,291,293, 295,296

Browne, Lewis 布朗尼 67,68,69, 70,71,72,73,74,75,76,77,78,79,80, 82,83,84,89,92,95,108,110,117, 122,136,143,149,175,295,373,409

Brueghel 布勒哲爾 401

Byrnes, James 拜恩斯 330,353, 354

C

Cage, John 卡吉 267,352

Cahan, Abraham 卡罕 57

Cahiers D'Art 《藝術手冊》 106

Calden, Morris 卡爾登 121,135, 146,148,174,175

Calder, Alexander 柯爾達 187, 254,466

Cardinal, The 《卡第惱》 33,34,35, 38,39,47

Carson, George 卡遜 94,121

Castelli, Leo 卡斯帖利 423,429, 430

Cavallon, Georgio 卡瓦隆 504

Center Academy 中心學院 90, 92,93,115,116,117,118,119,126, 132,133,134,136,137,144,147,149, 150,174,209,225,255,257,293,508

Chadwick, Lynn 查德衛克 439

Chagall, Marc 夏卡爾 15,59,187, 323,440,441

Chamberlain, John 張伯倫 424, 432

Chas 却斯 265

Chave, Anna 夏夫 219,369,370

Cheney, Sheldon 錢尼 110

Chermayeff, Serge　許瑪葉夫　*291*

Chirico, Giorgio de　基里訶　*148, 191,339*

Christie, J. R. R.　克利斯蒂　*562, 563,564,565*

Cizek, Franz　西塞克　*135,137,138, 139,140,141,172*

Clearwater, Bonnie　克里爾華特　*192,243,500*

Clifford, James　克里福特　*564*

Compton, Michael　坎普頓　*385, 407*

Comstock, Anthony　坎斯托克　*62*

Contemporary Arts Gallery　當代美術畫廊　*101,102*

Coolidge, John　庫利吉　*450,451, 452,453,454,455,458,459*

Corbett, Edward　柯比　*262,384*

Corbusier, Le　科布西耶　*376*

Cornell, Joseph　康乃爾　*254,267*

Corwin, Robert　科爾文　*51*

Couturier, Marie-Alain　庫提利葉　*465,466*

Crane, Hart　克恩　*254*

Cranmer, Dana　克蘭瑪　*319*

Crehan, Herbert　克雷漢　*359,373*

Crest　《頂峰》　*223*

Cubism　立體派　*63,142,167,179, 245*

Cunningham, Merce　康寧漢　*352*

Curry, John Stuart　克瑞　*169*

D

Dali, Salvador　達利　*5,142,182, 183,187,339*

Dash, Irene　達雪　*119*

David Porter Gallery　大衛‧波特畫廊　*215*

Davidson, Jo　大衛森　*142*

Davis, Stuart　戴維斯　*5,160*

de Menil, Dominique　多明尼克‧迪曼尼爾　*381,420,464,465,466, 467,468,470,471,472,476,477,484, 485,486,487,488,490*

de Menil, John　約翰‧迪曼尼爾　*381,420,464,465,466,467,468,470, 472,484,486,487*

Dehner, Dorothy　達娜　*149,151, 152*

Delitzch, Friedrich　戴利茲克　*75*

Deming, Vita　丹明　*433*

Derrida, Jacques　德希達　*564*

Dewey, John　杜威　*116*

Diamond, Harold　戴蒙　*343,369*

Diebenkorn, Richard　戴本寇恩

263

Dienes, Ben　戴尼斯　269,298,308,
326

Diller, Burgoyne　狄爾勒　292,293

Dillon, Josephine　狄爾龍　48,57

Dine, Jim　戴恩　431,432

Director, Aaron　戴列陀　24,32,
33,36,49,53,57,68,81

Disney, Walt　迪士尼　142

Dostoyevsky　杜思妥也夫斯基
55,357

Downtown Gallery　下城畫廊
345

Dows, Olin　道斯　125,126

Duchamp, Marcel　杜象　5,186,
187,214

D'Harnoncourt, René　迪哈農可
307

E

Edwards, Roy　艾德華斯　473,475,
476,490

Egan, Charles　愛根　255

Eliot, T. S.　艾略特　55,97

Emergency Relief Bureau　緊急救
濟署　126

Equi, Marie　伊奎　37

Ernst, Jimmy　吉米・恩斯特　187,

190,294,295,298

Ernst, Max　恩斯特　186,187,188,
189,190,191,211,214,466

Evans-Gordon, Major W.　伊文斯
－哥頓　7,8

F

Faulkner, William　福克納　553,
554

Fauves　野獸派　120,340,345,346,
438

Fear and Trembling　《恐懼與顫抖》
132,382,394,395,396,412,543

Federal Art Gallery　聯邦畫廊
128

Federal Bureau of Fine Arts　聯邦
藝術局　129

Federation of Modern Painters and
Sculptors　現代畫家及雕塑家
同盟　153,161,163,167,172,188,
192,200,203,228,247,276,348,502

Feldman, Morton　費德門　548

Ferber, Herbert　費伯　12,16,178,
191,243,261,262,290,303,308,309,
324,326,344,349,352,353,354,356,
365,381,399,400,411,427,440,451,
467,471,488,489,490,495,502,503,
510,516,545,548

Ferber, Ilse　愛爾絲・費伯　502,
516

Ferstadt, Lewis　費斯達提　66,95

Fields, W. C.　菲爾茲　63,82

Fischer, Harry　哈利・費沙　438,
439

Fischer, John Hurt　費沙　5,380,
385,387,394,400,401,402,407,453

Flior, Yudel　費利愛　8,10,11,38,
43,44,45,47

Fogg Museum　福格美術館　450,
455,458,459

Fra Angelico　安基利訶　288,289,
298,401

Frank Perls Gallery　法蘭克・佩爾
斯畫廊　303

Frankenthaler, Helen　法蘭肯撒勒
433,440,497

Frankfurter, Felix　法蘭克佛特
188

Franklin, Ben　富蘭克林　57

Frazer, James　費瑟　165,394

Freedberg, David　費伯格　467

Freud, Sigmund　佛洛伊德　110,
112,132,154,165,179,363,478

G

Gable, Clark　蓋博　57,58

Gage, Arthur　蓋吉　45,47,60,66,
67,209,213

Galbraith, John Kenneth　蓋伯茲
345

Galerie Bonaparte　邦納柏畫廊
105

Gauguin, Paul　高更　143,145

Gellert, Hugo　吉爾略特　162

Genauer, Emily　簡諾　217,331,
358,388

Georgette Passedoit Gallery　喬傑
特・巴撒朵畫廊　108

Gerson Gallery　葛森畫廊　439,
443,517

Giacometti, Alberto　傑克梅第
522,527,547

Gideonse, Harry　吉第昂斯　334

Gish, Lilian　基許　142

Gitlitz, Morris　吉列茲　49

Glimcher, Arnold　格林却　511,
512,518,519

Godsoe, Robert　葛蘇　102,104

Goldberg, Michael　高德伯　428,
433

Goldman, Emma　高德曼　32,33,
34,37,47,74,82,179

Goldreyer, Daniel　高德列雅　477,
535

Goldwater, Robert　高德華特　3,
5,335,496,528,536,547,548,549,552

Goodrich, Lloyd　古德烈治　63,
69,107,128,307

Goodyear, Conger　古德易爾
142,302

Goossen, E. C.　古森　358

Gordon, Max　哥頓　30,36

Goreff, Mrs.　果列夫夫人　58

Gorky, Arshile　高爾基　58,127,
146,265,271,339,341,440

Gottlieb, Adolph　葛特列伯　59,
96,97,100,105,126,127,151,161,
164,165,166,167,168,169,170,172,
173,185,188,190,192,193,196,197,
198,199,200,201,202,204,205,207,
209,211,217,229,231,238,249,253,
254,255,260,261,267,268,275,276,
287,324,341,348,350,351,381,382,
389,412,431,435,440,443,444,536

Gottlieb, Esther　艾絲特・葛特列
伯　97,183,218,383,411

Graham, John　葛蘭姆　96

Graphic Bible, The　《圖解聖經》
67,68,69,71,72,73,75,77,78,84,116,
118,223

Greco, El　葛雷柯　63

Green, Wilder　格林　437,451,453,

455,457

Greenberg, Clement　格林伯格
5,146,164,255,260,269,386,387,
388,389,392,412,559

Gris, Juan　葛利斯　339,440

Grodzinsky, Herman　格羅辛斯基
51

Grokest, Albert　格羅卡斯特　2,
25,123,328,365,366,367,369,370,
371,384,413,426,427,442,474,494,
495,510,532,538,541,542,545

Gropius, Walter　古匹烏斯　291,
376

Gropper, William　格魯伯　99,
130,169

Grosz, George　葛羅斯　440,441

Guggenheim Museum　古金漢美
術館　151,183,234,272,378,411,
457,489,533,561,562

Guggenheim, Peggy　佩姬・古金
漢　185,186,187,188,189,214,218,
221,227,234,237,257,401,440,463

Guilbaut, Serge　古伊包特　387,
565

Guston, Philip　賈斯登　17,127,
341,342,362,399,431,440,442,443,
501

H

Haftmann, Werner　哈夫曼　408

Halpert, Edith　哈爾波特　345

Hals, Franz　哈爾斯　58

Hare, David　哈爾　228,266,267,
　306,325,433

Harnett, William　哈列特　142

Harris, Louis　哈里斯　66,95,98,
　105,107,161,208

Harrow, Gustave　哈魯　442,443,
　447

Hays, Arthur Garfield　海斯　70,
　74,75,76,77,78,79

Hays, H. R.　海斯　130,165

Hays, Juliette　茱莉葉・海斯
　123,129,130,165,174,175,222

Hayter, Stanley William　黑特
　265,292

Hegel, G. W. F.　黑格爾　135,229

Held, Al　黑爾德　428,433,435

Heller, Ben　黑爾勒　351,419,420,
　445,452,463,467,509,510

Hellman, Lillian　賀爾曼　440

Henri, Robert　亨利　166

Herlitzka, Bruno　賀利茲卡　439

Hermes　赫姆斯　306

Hermitage Museum　俄米塔希博

物館　554

Herodotus　希羅多德　33,47

Hess, Thomas　赫斯　213,234,252,
　302,348,358

Higham, John　海罕　36

Hirschfeld, Al　赫殊費得　434

Hirshorn, Joseph　赫胥宏　5

Hitler, Adolf　希特勒　129,152,158,
　159,160,163,186,203,438

Hofmann, Hans　霍夫曼　5,110,
　146,268

Holty, Carl　霍爾蒂　292

Holtzman, Harry　賀茲曼　292

Hoover, J. Edgar　胡佛　130,160

Hopkins, Budd　賀金斯　309,325,
　326,327,341

Hopkins, Harry　賀金斯　125

Hopper, Edward　霍柏　5

Howe, Irving　豪威　59

Huelsenbeck, Richard　胡森貝克
　267

Hultberg, John　胡爾特伯　263

Hume, David　休姆　229

Humphries, Ralph　韓福瑞　423

Hutchins, Robert M.　哈欽斯　142

I

Indiana, Robert　印地安那　428,

431

Interpretation of Dreams, The 《夢
的解析》 132,154,165

Israel, Murry 伊斯列爾 279,293,
294,299

Israels, Nathan 伊斯列爾 66

Ivan IV 伊凡四世 9

J

Jacob, Max 亞可伯 254

James, Henry 詹姆士 287

James, Martin 占姆斯 291

Janis, Sidney 詹尼斯 171,302,303,
304,318,338,339,340,341,342,343,
344,345,347,349,350,351,358,359,
372,377,378,386,399,415,429,431,
437,442,443,444,461,463,509

Jensen, Alfred 詹森 99,270,279,
289,294,304,305,316,317,325,328,
330,346,362,363,364,369,394,395,
412,417

Jewell, Edward Alden 朱維爾
123,167,192,193,196,197,198,200,
204,205,216,217,247,268

Johns, Jasper 強斯 5,423,424,429,
430,431,432,433,436

Johnson, Buffie 巴菲・強森 175,

214

Johnson, Inez 強生 353

Johnson, Lyndon 詹森 542

Johnson, Philip 強森 1,302,303,
376,377,379,395,406,407,466,468,
469,470,471,472,486,487

Jones, Cecil 鍾斯 125

Jones, Elizabeth 伊莉莎白・鍾斯
455,458,459

Jones, Frederick S. 鍾斯 50

Journal of Liberty 《自由日報》
34

Joyce, James 喬哀思 333

Jung, Carl 容格 165,412

K

Kafka, Franz 卡夫卡 29,67,225,
227,436

Kainen, Jacob 開寧 109,127,128,
130,170,498,517

Kandinsky, Wassily 康丁斯基
145,151

Kant, Immanuel 康德 135,137,
229

Kaprow, Allan 卡布羅 421

Karfoil, Bernard 卡霍爾 95,121

Katz, Menke 凱茲 12,38,44

Kaufman, Louis　考夫曼　95,97,98,
135,155,174,209,215

Keever, Randall　基佛　254

Kellein, Thomas　凱爾連　407,410

Kelly, Ray　凱利　473,475,476,490,
558,559

Kennedy, John F.　甘迺迪　3,327,
419,453

Kierkegaard, Soren　齊克果　132,
382,394,395,396,409,412

Kiesler, Frederick　基斯勒　186,
237

Klee, Paul　克利　106,339,406,440,
562,563,564,565

Kligman, Ruth　克里格曼　428

Kline, Franz　克萊恩　5,146,151,
234,253,255,261,317,318,319,341,
352,389,390,391,399,412,422,424,
433,436,440,442,443,494,496

Kline, Nathan　克來恩　531,532,
540,541,542,543,551,552

Koenig, John-Franklin　柯涅　432

Kooning, Elaine de　艾蓮‧德庫寧
95,234,286,321,324,325,326,366,
389,390,391,394

Kooning, Willem de　德庫寧　5,
127,146,253,255,257,259,261,267,
275,299,317,340,350,352,361,362,

363,377,382,389,391,399,412,422,
424,429,432,436,440,442,443,510,
534

Kootz, Samuel　顧茲　166,238,255,
257,258,261,340

Kozloff, Max　科茲婁夫　418,489

Kraetzer, Eugene　克里莎　455,
458,459

Kramer, Jane　克雷瑪　421

Krasner, Lee　克雷斯那　127,146,
269

Kufeld, Jack　庫費爾德　96,105,
209

Kuh, Katharine　凱薩琳‧庫
228,268,311,312,313,321,330,331,
335,342,351,372,383,389,399,404,
407,464,470,499,510,515,545

Kunitz, Stanley　庫尼茲　1,4,7,60,
82,91,226,227,240,270,283,286,
291,308,321,322,323,324,325,351,
370,383,400,401,407,409,418,424,
470,497,498,502,505,508,513,515,
516,537,543

L

La Guardia, Fiorello　拉瓜地亞
105,202

Lacan, Jacques　拉康　553

Lasker, Mary 瑪麗·拉斯卡 440

Lawrence, Jane 珍·勞倫斯 325

Lee, Gypsy Rose 羅絲·李 237

Leen, Nina 李恩 276,277

Lehotay, Judith 勒荷特 532

Leontief, Wassily 里昂蒂夫 451,
458

Leslie, Alfred 萊斯里 421

Levine, Anne-Marie 安─瑪麗·
列文 4,369,401,449,504,505,
508,510,531,537,543

Levine, Gerry 蓋瑞·列文 353

Levine, Morton 列文 401,442,
496,515,531,547,548

Levy, Julian 朱里安·列維 187

Lewis, Norman 路易斯 544

Léger, Fernand 雷捷 166,186,187,
214,263,274,339,340,547

Lidov, Arthur 里多夫 447,470,
477,489,495,517,530,542,550

Lindberg, Anne Morrow 安·林
白 142

Lindberg, Charles 查理·林白
142

Linich, Billy 李尼奇 474

Lipchitz, Jacques 利普茲 187,440

Lippold, Richard 利普爾德 288,
290,407

Lision, Arnold L. 李遜 541

Liss, Joseph 李斯 152,159,165,382

Lloyd, Frank 洛德 340,436,437,
438,439,440,441,443,444,448,459,
510,511,517,518,519,537,549

Logan, Joshua 羅根 440

Louis, Morris 路易斯 432

Lowenberg, Ida 露文伯 36

Luce, Henry 魯斯 193

M

MacAgy, Douglas 麥卡基 252,
253,263,265,268

MacCoby, Max 麥科比 33,34,47,
57,66,69,83,86

MacColl, E. Kimbark 麥科爾 37

Macy Gallery 梅西畫廊 165

Malamud, Bernard 馬拉末 207,
516,542

Margo, Boris 馬高 208

Marin, John 馬林 303,349

Marisol, Escobar 莫瑞索 428

Marlborough Gallery 馬堡畫廊
79,436,437,439,443,444,446,458,
459,463,508,510,511,512,516,517,
518,548,549

Marsavs, Harijas 馬薩維斯 554,
557

Masson, André　馬森　187

Matisse, Henri　馬蒂斯　57,62,63,
99,102,104,106,143,148,166,187,
201,238,273,287,299,327,339,363,
380,467,471,522,527,528

Matisse, Pierre　皮耶・馬蒂斯
187,238

Matta, Roberto　馬塔　151,187,188,
191

Matthiessen, F. O.　馬蒂遜　50

Mayer, Musa　麥雅　501

McKinney, Donald　麥金尼　443,
444,511,518,535,537,549,550

Meade, Allen　密德　494,495,498,
532,538,541,542

Mellon, Paul　美爾隆　5

Melville, Herman　梅爾維爾　101

Mencken, H. L.　曼肯　53,74,82

Mercury Galleries　水星畫廊　107,
108,109

Messer, Thomas　梅沙　533

Metropolitan Museum of Art　大
都會美術館　76,107,115,118,
119,142,143,144,167,169,201,230,
235,275,276,286,345,421,463

Michelangelo　米開蘭基羅　306,
402,450

Midtown Gallery　中城畫廊　254

Miller, Dorothy　杜魯絲・米勒
4,145,146,259,303,307,321,322,386

Miller, Lawson E.　米勒　538

Minotaure　《牛頭怪》　187

Mitchell, Joan　米契爾　433

Mocsanyi, Paul　莫可桑尼　252

Mondrian, Piet　蒙德里安　134,
187,203,214,280,302,305,334,339,
358,387,473

Monet, Claude　莫內　91,305

Mongan, Agnes　蒙根　458,459

Monticelli　蒙地西利　58

Montross Gallery　蒙特魯斯畫廊
106,123

Moore, Henry　摩爾　439

Moran, Ruth　莫倫　223,226

Morgan, J. P.　摩根　258,422

Morrow, Elizabeth　莫若　226

Motherwell, Robert　馬哲威爾　2,
5,15,19,20,83,105,138,150,151,
159,176,187,188,189,190,191,214,
228,238,253,255,257,258,259,261,
262,266,267,268,269,270,272,273,
275,282,289,290,303,308,310,320,
324,325,337,341,343,344,350,352,
353,354,360,367,378,380,381,382,
384,399,411,412,427,431,436,440,
442,443,447,463,495,497,498,502,

509,510,511,530,531,533,534,543

Mozart, Wolfgang 莫札特 86,
132,178,270,283,322,325,398,507,
513

Mumford, Lewis 孟福特 160

Murry, J. Middleton 莫瑞 89

Museum of Modern Art 現代美術
館 1,2,3,4,5,65,80,119,142,143,
144,145,148,151,161,164,169,187,
190,214,216,221,234,235,238,248,
254,256,258,259,260,265,272,275,
287,298,302,303,320,321,328,334,
339,340,345,346,347,349,352,377,
378,386,409,413,414,415,422,423,
425,429,430,446,451,452,453,463,
489,491,496,504,522,527,547,552

Mussolini, Benito 墨索里尼 129

Myers, John Bernard 麥爾斯 423

N

Naimark, Max 拿馬克 31,33,34,
36,47,49,51,52,53,57,66,68,81

National Gallery 國家畫廊 281,
345,410

Neumann, J. B. 紐曼 119,131

Nevelson, Louise 奈佛遜 127

New York Times 《紐約時報》 72,
83,123,160,165,166,167,192,196,
197,200,204,206,216,217,276,405,
523,527,530

Newman, Annalee 安娜利・紐曼
97,201,202,235,289,349,351

Newman, Barnett 紐曼 4,5,59,97,
119,146,167,168,170,174,183,200,
201,202,203,204,206,207,217,229,
230,231,234,238,239,249,253,255,
259,261,262,264,265,267,268,269,
273,275,276,277,287,289,290,298,
301,302,310,323,324,325,326,346,
347,348,349,350,351,352,372,373,
378,382,387,388,412,422,424,432,
436,467,486,502,503,549

Newsweek 《新聞週刊》 3,416,421,
432

Nicholas II 尼古拉斯二世 9,11

Nicholson, Ben 尼柯森 439

Nichtberger, Samuel 尼特伯格
67

Nietzsche, Friedrich 尼采 33,132,
137,154,165,178,179,180,181,203,
229,240,325,353,359,360,362,371,
373,391,476,503,530

Nin, Anaïs 安奈斯・寧 189

Nodelman, Sheldon 諾德爾曼
488

Noguchi, Isamu 野口勇 333

Noland, Kenneth 諾蘭德 432

North American Review 《北美洲
評論》 72,73,84

Novak, Barbara 諾維克 506

Number 12,1951 《十二號，一九五
一》 26,278

O

Okun, George 歐肯 121,132,135,
162,250,299

Oldenburg, Claes 歐登伯格 430,
431,432,433,434

Olson, Charles 歐爾森 352

Omen of the Eagle, The 《鷹的預
兆》 170,171,172,173,175,176,
177,179,192,194,205,220,242,247,
250,336

Onslow-Ford, Gordon 安斯陸
—福特 187

Opportunity Gallery 機會畫廊
95,166

Orton, Fred 歐頓 562,563,564,565

O'Doherty, Brian 奧杜赫蒂 475,
533

O'Keeffe, Georgia 歐凱菲 143,
303,349

P

Paalen, Wolfgang 佩倫 187,383

Palmer, J. Mitchell 帕瑪 37

Panel Four 《四號壁畫》 456,457,
459

Panicalli, Carla 潘尼卡利 439

Panza di Biumo, Giuseppe 潘沙
433,434,442,446

Park, David 大衛‧帕克 263

Parker, Ray 帕克 5,428,433,472,
483,536

Parsons, Betty 帕森斯 228,238,
240,251,252,253,254,255,256,257,
258,259,262,265,272,277,289,298,
301,302,303,304,330,339,340,341,
342,346,348,350,372,389,437,502,
544

Patchen, Kenneth 柏呈 88,89

Patey, Vernon Trevor 帕提 224

Pearson, Ralph 皮爾遜 160

Pei, I. M. 貝聿銘 376

Pfister, Oskar 費斯達 110,112,
113,137,140,141,147,176,250

Phillips, Duncan 菲利普斯 453,
461,473

Piano, Renzo 皮亞諾 486

Picasso, Pablo 畢卡索 62,63,99,

106,141,143,145,148,151,166,169,
182,183,201,204,214,216,255,258,
261,263,264,287,298,333,339,340,
344,363,364,392,405,406,438,440,
519,522,527,528,559

Piero della Francesca　法蘭契斯卡
139,183,288

Pierson, George　皮爾遜　56

Piranesi　畢拉內及　306

Plath, Sylvia　普拉實　529

Plato　柏拉圖　137,154,249,296

Pollock, Jackson　帕洛克　34,127,
128,146,150,151,188,200,214,218,
238,253,255,259,261,262,269,272,
275,277,278,279,301,302,303,317,
319,324,340,345,348,350,361,386,
387,388,399,405,406,420,433,436,
494,532,558,559

Popiel, Edith　波派爾　502

Portrait of Rothko's Mother　《羅斯
科母親的畫像》　27,28

Pound, Ezra　龐德　333,438,439

Pousette-Dart, Richard　普謝提
—達特　200

Public Works of the Art Project;
PWAP　公共藝術計畫　127,
128

Pusey, Nathan　普西　449,450,451,
452,453,455

Putnam, Wallace　普南　96,97,172

Putzel, Howard　普賽爾　214,215,
216,217,238

R

Rabin, Kenneth　雷賓　13,26,27,
44,47,58,327,401,425,426,515,553

Rauschenberg, Robert　羅遜柏格
421,429,430,431,432,433,436

Ray, Man　曼・雷　254

Read, Herbert　里德　345

Red on Maroon　《栗色上的紅》
403,404,405,563,565

Red, Brown and Black　《紅，褐，
黑》　337,385,446

Reinhardt, Ad　瑞哈特　127,145,
255,261,267,275,277,291,292,293,
294,296,346,347,350,373,378,411,
494,502,537,542,544,549

Reinhardt, Rita　莉達・瑞哈特
502,510,515,537,542,544,545,549,
550

Reis, Barbara　芭芭拉・芮斯　189

Reis, Bernard　芮斯　3,79,163,186,
188,189,190,234,267,381,399,400,
440,441,442,443,444,446,447,452,
454,458,459,469,470,494,496,502,

503,510,512,513,515,517,522,523,
525,533,540,541,543,545,547,548,
549,550,551,552

Reis, Rebecca 瑞貝加‧芮斯
188,189,440,441,474,504,508,510,
533,541,545

Rembrandt 林布蘭 229,287,294,
343,413

Renoir, Auguste 雷諾瓦 201,241,
363

Reynal, Jeanne 雷諾爾 298,324,
389,390

Reynolds, James 雷諾茲 452,454

Rice, Dan 賴斯 153,318,319,370,
377,379,382,385,393,399,401,404,
407,408,472,475,496,497,515

Rimbaud, Arthur 藍波 249

Rivers, Larry 里弗斯 437,443

Robertson, Bryan 羅伯遜 414,
543

Robson, Deirdre 羅比遜 345

Rockefeller, Abby Aldrich 艾比‧
洛克斐勒 143,254

Rockefeller, David 大衛‧洛克斐
勒 420

Rockefeller, John D., Jr. 約翰‧洛
克斐勒 143

Rockefeller, Nelson 奈爾遜‧洛

克斐勒 142,145,420,421

Rodman, Selden 洛曼 312

Roosevelt, Franklin D. 羅斯福
89,90,142,147,213,215,257

Root, Edward Wales 愛德華‧魯
特 257

Root, Elihu 伊力胡‧魯特 257

Rosenberg, Harold 羅森堡 234,
253,269,274,370,388,389,391,392

Rosenberg, May 梅‧羅森堡 370

Rosenquist, James 羅森奎斯特
423,424,431,434

Rosenstein, Sophie 蘇菲‧羅森斯
坦 214,234

Rostow, Walt 羅斯托 3

Roth, Albert 艾爾伯‧羅斯 2,
12,14,15,18,19,20,22,24,29,36,38,
43,45,81,83,91,92,93,159,425,426,
427,443,494

Roth, Bella 貝拉‧羅斯 92

Roth, Clara 卡拉‧羅斯 93

Roth, Dorothy 桃樂絲‧羅斯
45,266

Roth, Julian 朱利安‧羅斯 45,
93,266

Roth, Moise 莫斯‧羅斯 10,11,
12,13,14,15,16,19,20,22,24,25,26,
29,36,44,45,46,56,60,82,83,92,93,

122,159,425,426,443,554

Roth, Richard 李察・羅斯 92

Rothko, Christopher 克里斯多

福・羅斯科 432,433,464,493,

501,503,505,507,508

Rothko, Kate 凱蒂・羅斯科 2,

15,24,45,46,56,123,221,224,235,

277,290,299,320,322,328,353,355,

367,368,370,383,399,400,401,412,

418,433,453,493,495,501,504,506,

507,508,510,515,516

Rothkowitz Family, The 《羅斯科

維茲家庭》 28,94,113,114,197,

270,369

Rothkowitz, Jacob 雅各・羅斯科

維茲 12,13,14,15,16,18,19,20,

22,23,24,25,26,28,29,42,43,44,46,

52,60,81,148,154,229,396,418,432,

543

Rothkowitz, Kate 凱蒂・羅斯科

維茲 12,13,14,20,26,27,28,29,

44,56,92,113,154,159,269,271,283,

425

Rothkowitz, Sam 山姆・羅斯科維

茲(山姆・魏恩斯坦) 19,22,

32,45,52,154

Rothkowitz, Sonia 桑尼亞・羅斯

科維茲 12,13,14,15,16,18,19,

20,22,23,29,30,34,43,44,45,46,59,

82,91,92,93,159,209,215,225,329,

425,501,508,554

Rouault, Georges 盧奧 65

Rousseau, Henri 盧梭 63,339

Rousseau, Jean Jacques 盧梭 15,

137,141

Rubens 魯本斯 401

Rubin, William 魯賓 496,527,

528,547,548,552

Ruddick, Bruce 魯迪克 539,540

Rush, Richard 拉緒 430

S

Sachar, Bella 貝拉・沙查 87,94

Sachar, Edith 伊迪斯・沙查 20,

85,86,87,88,89,90,91,92,93,94,97,

98,99,102,103,104,106,112,113,

119,121,126,128,129,130,131,132,

146,147,148,149,150,151,152,159,

165,166,168,174,175,183,207,208,

209,211,222,223,224,225,240,241,

278,290,329,370,544,558

Sachar, Howard 霍華德・沙查

87,90,94,121,130,148,149

Sachar, Lilian 莉莉安・沙查 87,

94,121,122,149

Sachar, Meyer 梅耶・沙查 87,94

Sachar, Pauline　波林・沙查　87, 94

Sachar, Willie　威利・沙查　87,94

Sandler, Irving　桑德勒　276,277, 391,559

Schanker, Louis　桑卡　97,105

Scharf, Sally　莎莉・沙夫　322, 445,510

Scharf, William　沙夫　308,316, 322,470,471,472,473,474,475,477, 490,499,500

Schectman, Sidney　謝提曼　107, 108,109

Schelling, Friedrich　謝林　135

Schlumberger, Conrad　康拉德・舒拉伯格　465

Schlumberger, Marcel　馬賽爾・舒拉伯格　465

Schneider, Pierre　許耐德　471

Schoenberg, Bernard　舒恩伯格　538

Schrag, Karl　舒拉格　435,508

Schubert, Franz　舒伯特　58,507

Schueler, Jon　舒爾勒　428,429, 433,435

Schwengel, Frank R.　許文格　375

Scull, Ethel　愛福爾・史庫爾　421,422,423,424

Scull, Robert　史庫爾　421,422, 423,424,432,434,466,467

Sculptress　《女雕塑家》　102,103, 104,113,175,220,370

Segal, George　席格爾　421,431

Seitz, William　塞茲　211,272,282, 284,299,317,321,328,334,335,336, 393

Self-Portrait　《自畫像》　111,112, 113,114,132,133,195,221,240,243, 244,277,318,327

Seligman, Kurt　塞利格曼　187

Selz, Peter　塞爾茲　328,432

Sert, José Luis　色特　449,451,455, 456,457

Seurat, Georges　秀拉　143,145

Shapiro, Meyer　夏皮洛　5,146, 160,161,327,328

Sharkey, Alice　沙基　126

Shaw, Benjamin　班傑明・蕭　208

Shriver, Sargent　薛佛　419

Sievan, Maurice　希梵　127,535

Siskind, Aaron　西斯肯　224,272

Sloan, John　史龍　166,167

Slow Swirl at the Edge of the Sea　《海岸的緩慢旋轉》　217,218, 220,221,242,250,265,283,290,527

Smith, David 史密斯 127,128,
149,151,160,298,411,443,488,491,
494,532

Smith, Hassel 赫塞爾·史密斯
263

Smith, Jean Kennedy 史密斯
419

Soby, James T. 蘇比 164

Socrates 蘇格拉底 180

Solman, Joseph 蘇爾曼 65,97,
104,105,106,109,119,126,130,133,
153,170

Solomon, Alan 艾倫·所羅門
431

Solomon, Gus 所羅門 36,56,66,
373

Sonnabend, Michael 宋那本 304

Sophocles 索福克里斯 229,313,
362,503

Soule, Gordon 蘇利 60,66,67,83,
95

Soutine, Chaim 史丁 59,106,327

Spohn, Clay 史朋 228,233,239,
262,263,264,265,268,271,344,360,
367,378,383

Stamos, Theodoros 史塔莫斯
200,254,255,257,275,277,327,367,
442,473,496,503,531,547,548

Steffens, Lincoln 史蒂芬斯 37

Stein, Gertrude 史坦因 142,144,
254

Stein, Hirsch 史坦恩 66

Steinberg, Saul 史坦伯格 254

Steindecker, Oliver 史坦德克
473,497,499,530,531,534,550

Stella, Frank 史帖拉 424,430,432,
433

Sterne, Hedda 史特恩 190,209,
226,248,254,275,277,298,333,343,
493,529,533

Stevens, Wallace 史蒂文斯 97

Stieglitz, Alfred 史提格利茲 63,
64,143

Still, Clyfford 史提耳 4,151,173,
188,200,209,226,227,228,229,230,
231,232,233,235,238,240,241,249,
255,263,264,265,266,267,269,272,
276,280,283,290,298,301,302,303,
323,340,346,347,348,349,350,351,
359,372,378,381,387,388,395,412,
422,424,432,502,503

Street Scene 《街景》 20,21,22,24,
28,55,66,111,112,129,133,135,153,
191,198,456

Strega, Helen 史翠嘉 531,532

Styron, William 史泰隆 538

Subway Scene 《地鐵景象》 133,
　134,135,154,191,417

Sullivan, Cornelius J. 蘇利文
　143,254

Sussman, Gilbert 塞斯曼 36

Sylvester, David 席維斯特 335,
　372

Syrian Bull, The 《敘利亞公牛》
　192,193,194,195,196,197,204,205,
　220,224,247,250

T

Taft, Henry W. 塔夫特 75,76,77

Tanguy, Yves 湯吉 187

Tate Gallery 泰特畫廊 410,411,
　412,442,445,446,464,515,521,522,
　523,524,525,527,547

Taylor, Francis Henry 泰勒 275,
　276

Ten, The 十人畫會 104,105,106,
　107,108,109,118,127,128,133,145,
　151,154,161,163,167,168,200,209,
　348

Thiebaud, Wayne 諦寶 431

Thielker, Alan 蒂爾克 458

Thomas, Yvonne 湯瑪斯 269,
　303,324,389,428

Thoreau, Henry David 梭羅 53,
　152,382

Thucydides 修西狄底斯 33,47

Tibor de Nagy Gallery 太伯・
　迪・那基畫廊 423,437

Time 《時代週刊》 3,276,421,431,
　437

Titian 提香 140,183

Todd, David 托德 504

Tolstoy 托爾斯泰 141,357

Tomlin, Bradley Walker 湯姆霖
　114,190,261,303,304,305

Treasury Relief Art Project; TRAP
　藝術救濟計畫 125,126,127,
　162

Tremaine, Burton and Emily 崔緬
　因 420

Trief, Celina 崔也夫 293,294,299,
　322

Trivigno, Pat 泰維諾 356,357

Trottenberg, A. D. 特洛登伯格
　451,452,453

Tschacbasov, Nahum 柴克巴索夫
　105,153

Turner, Joseph 泰納 229,230,521,
　527

Twombly, Ruth Vanderbilt 湯伯
　利 142

Tworkov, Jack 托科夫 497,500,

501

Tzara, Tristan　查拉　254

U

Untitled　《無題》　176,219,220,221,
　241,243,244,251,271,272,509,527

Uptown Gallery　上城畫廊　102,
　104,177,431

Utrillo, Maurice　尤特里羅　422

V

Valentin, Curt　瓦隆丹　238,260

Valentine Gallery　華倫坦畫廊
　105,151

van der Rohe, Mies　凡德羅　376,
　395,406

Van Gogh, Vincent　梵谷　112,
　143,144,145,149,217,466

van Loon, Hendrik Willem　梵盧
　恩　72,84

Vanderbilt, Amy　梵達比爾　423

Vanderbilt, Cornelius　梵達比爾
　107

Veblen, Thorstein　維比倫　50

Veneziano, Domenico　維內吉亞
　諾　487

Ventgen, Frnak　文特根　530

Vidal, Gore　梵德　440

View　《觀點》　187

Viola, Wilhelm　維奧拉　137,138

Vogue　《時尚》　174,306,421,422,
　540

W

Walkowitz, Abraham　沃克維茲
　352

Warhol, Andy　沃霍爾　421,423,
　424,428,430,431,433,435,436,437,
　473,474

Weber, Max　韋伯　58,62,63,64,65,
　77,82,83,88,92,98,99,106,108,121,
　128,229,249,319

Weinstein, Abe　阿比‧魏恩斯坦
　19

Weinstein, Bessie　貝絲‧魏恩斯
　坦　19,45

Weinstein, Daniel　丹尼爾‧魏恩
　斯坦　52,81

Weinstein, Edward　愛德華‧魏恩
　斯坦　32,47,52,59,81,90,547

Weinstein, Esther　艾絲特‧魏恩
　斯坦　52,81

Weinstein, Florence　佛羅倫絲‧
　魏恩斯坦　268

Weinstein, Harold　哈洛德‧魏恩
　斯坦　66,86,159

Weinstein, Hazel　赫塞爾・魏恩斯
坦　19,263

Weinstein, Jacob　雅各・魏恩斯坦
52,58,81

Weinstein, Joe　祖・魏恩斯坦　19

Weinstein, Louis　路易斯・魏恩斯
坦　52

Weinstein, Moe　莫・魏恩斯坦
19

Weinstein, Nate　奈特・魏恩斯坦
19,22,32,45,547

Weinstein, Sylvia　蘇維雅・魏恩
斯坦　19

Whistler, J. A. McNeill　惠斯勒
339

Whitney Museum of American Art
惠特尼美術館　63,69,105,107,
108,128,146,238,257,258,308,324,
378

Whitney, Gertrude Vanderbilt　哲
楚德・惠特尼　105,107

Whitney, Harry　哈利・惠特尼
107

Whitney, John Hay　海・惠特尼
142,169

Whitney, Simon　惠特尼　49,53

Wilder, Clinton　威爾德　440,548

Wilke, Ulfert　威爾基　472,483,
490,493

Wilkes, Paul　威爾克斯　530,531

Willkie, Wendell　韋基　192

Winkler, Helen　溫可勒　477

Wise, Stephen　懷斯　35,68,72

Wolfe, Tom　沃爾夫　121,421,423

Wolff, Robert Jay　沃爾夫　291,
292,294,295,296

Wollheim, Richard　沃漢姆　563,
564

Wolverton, Ann　伍華頓　89

Woolf, Virginia　吳爾芙　488

Works Progress Administration;
WPA　工進署　21,90,108,109,
125,126,127,128,131,144,147,148,
151,153,161,187,202,260

Wright, Frank Lloyd　懷特　376

Wright, Irving　懷特　494,495

Wyeth, Andrew　懷斯　452

Y

Yale Saturday Evening Pest, The
《耶魯週六晚害蟲》　53,54,55,
56,66,81,82,119,130,179

Z

Zorach, William　左拉克　160

國家圖書館出版品預行編目資料

羅斯科傳 /James E. B. Breslin著；張心龍，
冷步梅譯. -- 初版. -- 臺北市：遠流，
1997 [民86]
　　面；　　公分. --（藝術館；42)
譯自：Mark Rothko:a biography
含索引
ISBN 957-32-3249-9（平裝）

1．羅斯科（Rothko,Mark,1903-1970)-傳記
2.畫家-美國-傳記

940.9952　　　　　　　　　　86005378

藝術群像

R1101　梵谷　　　　　　　　　Melissa McQuillan著　張書民譯
R1102　羅特列克　　　　　　　Bernard Denvir著　張心龍譯
R1103　克林姆　　　　　　　　Frank Whitford著　項幼榕譯
R1104　莫迪里亞尼　　　　　　Carol Mann著　羅竹茜譯
R1105　畢卡索　　　　　　　　Timothy Hilton著　駱麗慧譯
R1106　高更　　　　　　　　　Belinda Thomson著　張心龍譯
R1107　秀拉　　　　　　　　　John Russell著　張心龍譯
R1108　林布蘭　　　　　　　　Christopher White著　黃珮玲譯

藝術群像 R1101

梵 谷
Van Gogh
劃時代的神話

Melissa McQuillan著　　張書民譯

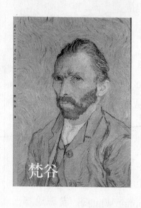

這是著名畫評家奧利耶描述的梵谷：「他擁有夢想
家的靈魂，絕對原始而且隔絕世俗；能完全了解他
的，只有真正的藝術家，和有幸躲過學院派教學、
最是平凡卑微的百姓大衆。」
本書重新定位梵谷這位幾乎已成爲神話的藝術家。
作者檢視梵谷那個年代與其人其畫的關聯，破解其
之所以成爲神話的密碼，剝除一般人附加給梵谷的
各式神祕外衣，而予以冷靜的審視。也唯此，梵谷
在藝術史上才能得到公平的評價。

Toulouse-Lautrec

冷靜的旁觀者 羅特列克

Bernard Denvir著　張心龍譯

　　本書揭開羅特列克的神祕面貌，從他的貴族階級背景、教育與藝術的修養、性格及身體缺陷等方面，探索其人其畫的內在靈魂。羅特列克的畫作大都取材自他的生活場域——劇院、酒吧、咖啡館和妓院；在淋漓盡致表現這些小人物的同時，他也充分揮灑了自己豐富而深刻的生命力。

　　義大利導演費里尼曾說：「我一直覺得，羅特列克似乎是我的兄弟和朋友。這可能是因為他在盧米埃兄弟之前便已預示了電影的視覺技巧，可能是因為他常常站在被社會輕視、遺棄者的一方。每當我看到羅特列克的油畫、海報或版畫時，總是深為感動。我永遠忘不了他。」這也許為羅特列克作了最好的註解。

藝術群像 R1103

克林姆
世紀末的迷魅

Klimt

Frank Whitford著　項幼榕譯

被公認爲維也納先鋒派領導者的克林姆，乃是最能
表現十九世紀末期浪漫、精緻而頹廢情調的畫家。
克林姆的畫作多以情慾描摹爲主題，然而透過其精
心設計的構圖、貴族式的裝飾風格、美麗的鑲嵌式
圖案，赤裸的情慾乃昇華成優雅的藝術，克林姆也
因此成爲雅痞的寵兒。但他廣受歡迎的最基本原
因，恐怕是一種超越時代的末世紀氛圍在運作：從
十九世紀末期的維也納，到現代的臺北……
本書從政治和文化史的角度勾勒克林姆的創作歷
程，使我們對其藝術不僅只停留在欣賞的層次，還
得以剖析其創作意識與背景。

藝術群像　R1104

Modigliani 莫迪里亞尼

反社會的孤寂心靈

Carol　Mann著　　羅竹茜譯

畫作總是瀰漫著憂傷與優雅的莫迪里亞尼，曾經說過：「我要的是短暫卻完整的生命。」也許這是他對自己的預言？確實，他只活了三十五年，卻成為世人心中永恆的流星——或許正因為其短暫，才讓他自己與其在世人心目中的形象都不致腐朽。

本書除了詳介莫迪里亞尼廣含裸女系列、宗教畫乃至雕塑等作品，還以他多位情人的信函、少為人知的照片，滿足對莫迪里亞尼情有獨鍾、渴望一窺其內心世界的讀者。

藝術群像　R1105

畢卡索 *Picasso*
嶄新繪畫語言的創造者

Timothy　Hilton著　　駱麗慧譯

介紹畢卡索的書不勝枚舉，但大都在一味歌頌這位藝術家的偉大創作。本書則一反「檔案櫃」式的介紹，而以微視與鉅視的角度，交錯審視畢氏風格多變的畫作：以其人生遭逢為經，所處之政治局勢動盪、各派藝術爭鳴的時代為緯，剖析其畫作於此經緯互動間傳遞的豐富意涵。唯此多面且顧及面與面間關係的觀照方式，才能臻至完整與深刻——正如立體主義的信念。

對藝術並不僅滿足於翻閱連續劇式的畫家傳記或畫冊的讀者，本書正開啓了新窗口，鋪展更寬闊的藝術視野。

藝術群像 R1106

Gauguin

高更

追求原始的傳說

Belinda Thomson著　張心龍譯

藉著最新出版的高更與其親友之信件全集及相關著述，本書作者揭開高更「追逐原始的夢想者」之傳奇面紗，將他從藝術神話中背棄文明的流浪者角色，還原成一名現實世界中用盡手段使作品受肯定的創作者。在破解這個浪漫但虛幻的神話之際，作者亦重新檢視了高更在藝術史上的地位——那來自他的作品，而非其傳說中的人生經歷或生命態度——使高更乃能真正以其藝術價值留存世人心中。

藝術群像 R1107

秀拉 Seurat 新印象主義的奠基者

John　Russell著　　張心龍譯

在這本關於秀拉的專著中，羅素爾從秀拉之性格、
生長背景、繪畫理論乃至政治觀等方面，詳述其生
平並分析其作品，也同時回顧了那個巨匠聚集、風
起雲湧的時代。本書雖頗具專業性，讀來卻不覺吃
力；作者深入淺出的敘說，使讀者在悠游於秀拉優
美細緻的畫面之餘，還能充分領會建構這些感性畫
作的知性理論，提供更多樣的看的方法，也提昇了
藝術欣賞的層次。

也許妳／你幼時也曾在某日本進口的糖果鐵盒上，
看過秀拉的名畫《大平碗島的星期日下午》（見封
面）⋯⋯想像得到這往往被評爲「好可愛，好像卡
通漫畫」的畫作，其實誕生自秀拉嚴謹的繪畫理論
嗎？

藝術群像 R1108

林布蘭

反古典的偉大異端

Christopher White著　黃珮玲譯

提起荷蘭畫壇，臺灣讀者往往最先想到梵谷，卻忽略了早在他兩百年前便締造不朽畫作的林布蘭。嫻熟荷蘭藝術的克里斯多福·懷特，在本書以翔實豐富的考據爲基礎，生動地叙説林布蘭波濤起伏的一生，探索其畫作與其人生經驗的互動，並分別從時間的橫面與縱向，剖析了林布蘭於十七世紀荷蘭乃至世界藝術史上的意義與地位，使我們對他的印象不再只停留在「肖像畫家」的層面。

藝術館

R1002 物體藝術　　　　　　　　Willy Rotzler著　吳瑪悧譯

R1003 現代主義失敗了嗎?　　　Suzi Gablik著　滕立平譯

R1004 立體派　　　　　　　　　Edward F. Fry編　陳品秀譯

R1005 普普藝術　　　　　　　　Lucy R. Lippard編　張正仁譯

R1007 新世界的震撼　　　　　　Robert Hughes著　張心龍譯

R1008 觀念藝術　　　　　　　　Gregory Battcock著　連德誠譯

R1009 拼貼藝術之歷史　　　　　Eddie Wolfram著　傅嘉琿譯

R1010 裝飾派藝術　　　　　　　Alastair Duncan著　翁德明譯

R1011 野獸派　　　　　　　　　Marcel Giry著　李松泰譯

R1012 前衛藝術的理論　　　　　Renato Poggioli著　張心龍譯

R1013 藝術與文化　　　　　　　Clement Greenberg著　張心龍譯

R1014 行動藝術　　　　　　　　Jürgen Schilling著　吳瑪悧譯

R1015 紀實攝影　　　　　　　　Arthur Rothstein著　李文吉譯

R1016 現代藝術理論 I　　　　　Herschel Chipp著　余珊珊譯

R1017 現代藝術理論 II　　　　　Herschel Chipp著　余珊珊譯

R1018 女性裸體　　　　　　　　Lynda Nead著　侯宜人譯

R1019 培根訪談錄　　　　　　　David Sylvester著　陳品秀譯

R1020 女性,藝術與權力　　　　Linda Nochlin著　游惠貞譯

R1021 印象派　　　　　　　　　Phoebe Pool著　羅竹茜譯

R1022 後印象派　　　　　　　　Bernard Denvir著　張心龍譯

R1023 俄國的藝術實驗　　　　　Camilla Gray著　曾長生譯

R1024 超現實主義與女人　　　　Mary Ann Caws等編　羅秀芝等譯

藝術館

R1025　女性，藝術與社會　　Whitney Chadwick著　李美蓉譯
R1026　浪漫主義藝術　　　　William Vaughan著　李美蓉譯
R1027　前衛的原創性　　　　Rosalind E. Krauss著　連德誠譯
R1028　藝術與哲學　　　　　Giancarlo Politi 編　路況譯
R1029　國際超前衛　　　　　Achille Bonito Oliva等著　陳國強等譯
R1030　超級藝術　　　　　　Achille Bonito Oliva著　毛建雄譯
R1031　商業藝術·藝術商業　　Loredana Parmesani著　黃麗絹譯
R1032　身體的意象　　　　　Marc Le Bot著　湯皇珍譯
R1033　後普普藝術　　　　　Paul Taylor編　徐洵蔚等譯
R1034　前衛藝術的轉型　　　Diana Crane著　張心龍譯
R1035　藝聞錄：六、七0年代藝術對話　Jeanne Siegel著　林淑琴譯
R1036　藝聞錄：八0年代早期藝術對話　Jeanne Siegel編　王元貞譯
R1037　藝術解讀　　　　　　Jean-Luc Chalumeau著　王玉齡譯
R1038　造型藝術在後資本主義裡的功能　Martin Damus著　吳瑪悧譯
R1039　藝術與生活的模糊分際　Jeffy Kelley編　徐梓寧譯
R1040　化名奧林匹亞　　　　Eunice Lipton著　陳品秀譯